南京艺术学院学术著作出版基金资助
江苏高校优势学科建设工程资助项目(PAPD)
"333工程"科研资助项目
江苏省青蓝工程资助

现代设计思潮
第一卷

# 造 物 主

黄厚石 著

东南大学出版社
·南京·

图书在版编目(CIP)数据

现代设计思潮.第一卷,造物主/黄厚石著.—南京:东南大学出版社,2016.12
ISBN 978-7-5641-6928-2

Ⅰ.①现… Ⅱ.①黄… Ⅲ.①艺术-设计-研究 Ⅳ.①J06

中国版本图书馆 CIP 数据核字(2016)第 320509 号

造物主

| | |
|---|---|
| 出版发行: | 东南大学出版社 |
| 社　　址: | 南京四牌楼 2 号　邮编:210096 |
| 出 版 人: | 江建中 |
| 网　　址: | http://www.seupress.com |
| 经　　销: | 全国各地新华书店 |
| 印　　刷: | 江苏凤凰扬州鑫华印刷有限公司 |
| 开　　本: | 700 mm×1 000 mm　1/16 |
| 印　　张: | 35.5 |
| 字　　数: | 676 千字 |
| 版　　次: | 2016 年 12 月第 1 版 |
| 印　　次: | 2016 年 12 月第 1 次印刷 |
| 书　　号: | ISBN 978-7-5641-6928-2 |
| 定　　价: | 128.00 元 |

本社图书若有印装质量问题,请直接与营销部联系。电话:025-83791830

# 序一

南京艺术学院院长　　刘伟冬

南京艺术学院的设计学最初是脱胎于美术学科并经历了一段从工艺美术到设计的孵化过程,事实上,设计作为学科的概念似乎来得要晚一些,这大致也是国内多数老牌艺术院校设计学的发展路径和特点。

追溯南艺的历史,设计学的基因其实从一开始就已形成,在后来的一百多年中,它又不断繁衍优化。早在上海美专时期,俞剑华、姜丹书等先生就曾撰写过一些设计类书籍,俞剑华的《最新图案法》等著作已成为国内早期设计理论与设计教学的重要基础;新中国成立后,陈之佛、罗尗子先生又在《工艺美术史》教材的编写中发挥了关键的作用。吴山先生的《中国工艺美术大辞典》则对中国设计理论进行了一次重要的梳理和总结,是一本百科全书式的著作;而张道一先生可以说是开启了南艺设计学研究的一个全新时代,他对中国古代设计思想史以及对中国民间工艺美术进行了深入研究,成果丰硕,不仅为南艺的设计学奠定了学术思想的基石,也为其打上了学术性格的烙印。与此同时,奚传绩、丁涛先生在设计教育方面也著述颇丰,奚传绩先生的《设计艺术经典论著选读》成为全国范围内的经典教材,影响广泛;在此之后,无论是许平的《造物之门》、夏燕靖的《中国艺术设计史》、李立新的《设计价值论》,还是王琥的《设计与百年民生》以及袁熙旸的《非典型设计史》等都为中国设计学研究和发展增添了光彩和动力,他们用实力说话,用著作立言,这样一支高端学术队伍的存在也使南艺成为中国设计学研究的重镇之一。

更让人感到欣喜的是,进入新世纪以后,南艺设计学的学术精神和学术传统仍以勃勃生机的态势在不断地发扬光大,一批40岁左右的青年学者正在茁壮成长,成为教学和科研的主力军。他们思想活跃,视野开拓,勇于创新,敢于突破,

造物主

以期用学术建树来回馈南艺学术传统的滋养。《现代设计思潮》(三卷)就是我校青年学者黄厚石的倾心之作,它凝聚了多年来作者对现代设计问题的深刻思考和问题回答。近二十年来,国内对于西方设计史的研究虽然取得了一定的成果,但大多还停留在个案分析和一般综述的层面上,真正能够从设计思想的角度,全面完整地分析西方设计史发展脉络的研究成果可谓是凤毛麟角。而黄厚石的《现代设计思潮》(三卷)不仅"野心"宏大,摆开了一幅"敢上九天揽月,敢下五洋捉鳖"的架势,而且又"细心"入微,试图在设计思想发展的历史缝隙中,寻觅解读真谛的痕迹。它不仅把我们带到了历史的原点,同时也引向了思想的高度。严格意义上来说,这不是一套传统的设计史研究著作,而是带着作者"态度"的"案卷"分析。作者没有在大师耀眼的思想光芒中迷失方向,而是努力睁开眼睛将目光投向月球的背面,冷静地思考现代设计形成的隐性轨迹,并以批判的态度来审视现代设计思想在过去、现在和未来业已产生的疑惑或可能产生的问题。

自19世纪工业革命以来,现代设计在新的生产方式和消费形式的促进下,逐渐形成了不同于传统艺术的思想体系和设计理念。朴素的功能主义观念和审美理念都已不能涵盖现代设计思想的复杂性和多元性。现代设计思想不仅与现代性同步,甚至在实践方面具有超前的示范性和象征性。设计艺术不再是受到某种审美观影响的产物,相反,它创造着时代的审美风范和价值引领。同时,设计师的地位也获得了极大的提升,从传统的匠人摇身一变为"意见领袖",成为时代精神的风向标。这不仅是因为商业资本主义需要知名设计师带来的品牌效应和商品溢价,更是由于在现代设计的自我更新与革命中,设计师们的确发挥了举足轻重的作用。他们是新时代的思想者,也是未来的预言家。

然而,在这个"改天换地"的过程中,现代性自身固有的缺陷也展露无遗。追求进步、维护理性固然不错,然而更长远地看,现代性的二元论毫无疑问影响了设计艺术的多元发展。不加批判的技术优先更是威胁到了人类的伦理基础和生态平衡。《现代设计思潮》(三卷)中的一些鲜明观点可能会引起争议,但在我看来,这种少有的批判立场也正是这本著作最为难能可贵之处。作者对现代设计思潮进行了解构式的研究,设计史研究中常见叙述方式——历史的历时性叙事消失了,在共时性的框架中,个人的思想也不再局限于某一个章节,而是呈现出相互关联的思想网络。该书的第一卷《造物主》在某种意义上是一种"祛魅",众所周知,一切颠覆都是从怀疑开始的。作者在书中分析并批判了在现代设计师

崛起过程中日益强大的权力意识及其道德理性。只有经历了这种对伟大设计思想家进行怀疑和批判的过程，现代设计思想的研究才能摆脱"大师史"的束缚，还原设计思想与日常生活的关联；该书的第二卷《白》将聚焦于技术和材料对于现代设计思想在形式和审美等方面产生的影响，并试图寻找在声势浩大的现代设计运动之旗帜下的工具理性之路；该书的第三卷《柏拉图的宿醉》则在前两卷的基础上彻底解构了我们对设计史发展的线性认识，它通过展示那些被掩盖在宏大叙事之下的知识"褶皱"，向读者揭开了现代设计发展中非理性的一面，并宣告了在设计思想中"现代"与"后现代"之间差别的终结。

因此，这三卷所思考的问题基本涵盖了设计思想的所有本体性内容，并将设计史研究放置于一个大思想史的背景之上，从而让设计史的研究不再"孤单"，不再局限于一个狭窄的学术视野。现在，黄厚石已经完成了第一卷的写作并即将付梓，而其他两本也正在紧锣密鼓地写作之中。如果如作者所愿顺利地完成了这三卷《现代设计思潮》的撰写，那么毫无疑问它们对国内西方设计史的研究将是一个推进，同时也会给国内的设计实践提供思想上的启迪。

是为序。

# 序二

中央美术学院博士生导师　许　平

青年学者黄厚石积多年教学成果及思考积累，完成这部新作《造物主》。据介绍这还只是他多卷本《现代设计思潮》写作计划的开篇之作，厚积薄发，初见成效，真诚地为他多年努力求学的又一进步表示祝贺。

主动的世界现代设计思想史研究，于厚石是强项，但于中国设计学界却是弱项。尽管近年来，我国设计学理论研究成果渐成气象，即以设计史研究领域为例，各种世界设计史、中国设计史、专业设计史、专题设计史题材的专著、译著林林总总，不一而足。但总体而言，以上成果多数以设计史及相关史实发生发展过程的编年叙述为主，尤其是世界范围内的设计史成果更以引进、翻译、编译者居多，主动进行主题性阐释的研究类型相对匮乏，厚石的这部书稿提供了这样一种研究展开的态势，所以值得庆贺。

## 一

对世界设计思潮，尤其是现代设计思想史的总体性阐述，是一块难啃的硬骨头，但是中国的设计学界应当有这样的发声，尤其是青年学者应当展开这样的大胆尝试。对此问题，我在不久前完成的一篇短文中曾经有过相关表述。自从2011年2月国务院学位委员会通过了将"艺术学"升格为学科门类的决议，"艺术学"成为我国高等教育学科体系中独立设置的第十三个门类，我国艺术学学科建设与学术构建的格局正在发生意义深远的变化。与这一变动同步，长期以来曾被称为"工艺美术"、"设计艺术"、"艺术设计"的设计学科被正式定名为"设计学"，并与"美术学"、"音乐与舞蹈学"、"戏剧与影视学"、"艺术学理论"同时升格为艺术学门类之下的一级学科。这是一个历史性的变化，它意味着我国高等教

育中的设计学科从此进入一个新的成长阶段。艺术学科门类升级之后,随着国务院学位委员会、教育部《学位授予和人才培养学科目录(2011年)》以及教育部《普通高等学校专业目录(2012)》以及国务院学位委员会《学科与人才培养目录》的颁布,我国高等学校设计学学科布局再次出现新的增长。即使在国务院学位委员会、教育部发出对现有学位授予点实施动态调整的信号之后,设计教育规模也仍然迎来新一轮小幅扩展。截至2016年底,我国包括普通高校、高职高专、独立学院在内的各类高等学校中开设设计学及相关专业、设有相关学位授予点的院校规模保持在超过2 000余所高位,当年新增设计专业学生超过54万,常年在校学习设计学及相关专业的学生人数超过200万。就此而言,设计学科已成为我国140多个一级学科、90多个本科专业类中规模显著的存在。2006年以来连续进行的这项观察统计表明,在我国现有的经济及社会发展态势之下,我国设计教育的庞大规模近年中还将持续维持,并在动态调整的同时保持小幅度发展。正因为如此,成为一级学科之后的设计学如何深化学科学程建设、如何完善教育教学体系、如何提出更为明晰的学术范畴、如何定义更为理性的学科面向、如何形成更符合学科特征的发展思维等一系列相关问题,必然更加迫切地提上日程,并构成更为现实的学科建制挑战。这一过程中必须时刻考虑两个现实的挑战:其一,超过200万的专业人群规模,这在任何一个国家都是不可忽视的受教育人口,更何况他们的背后还有乘以数倍的家庭、企业、市场甚至消费者人群,如何以更加名实相副的学科知识充实和丰满这一教育过程,今天的设计教育必须交出一份不同于以往的专业答案。其二,与此相关地,今天的中国设计教育已然成为世界最大的教育现实,但仍然缺乏与此规模、身份及发展态势相适应的主动性思考,这也是一个不言而喻的事实。反映在学科研究及教学内容的全球视角、未来定位、历史文脉以及对学科本义的深化认识方面,仍然有着明显的距离。也正是在这个意义上,可以说今天所有的反思与构建都必将影响我国设计学学科建设的现实与未来。

在这里还必须提到的一点是,今天的世界正在发生巨大的变化,中国设计与设计教育的历史使命也将随之变化。所以,所有有关设计外延及内涵发展等基本问题的重新认识讨论,都因为事关当代设计"文化总体性"与"知识统一性"认知而显得尤为重要。再进一步来看,关于现当代设计发展的历史连续性认知,如果说中国部分在某种程度上还有可能以自身历史人文学术的连贯性积累而有所

借重的话,外国部分则可能更需要一种结构性的弥补或重建。就此而言,厚石的选题看准方向,不避其远、不讳其深、不畏其难,显示出一种学术的敏感与可贵的担当气质,可圈、可点、可赞。

## 二

厚石的这部现代设计思想史,以"造物主"为名贯穿全稿,我认为是个不错的学术立意。《国际歌》中唱道,"从来就没有什么救世主,也不靠神仙皇帝"。救世主与造物主一样,在西方文化中是一种与人的力量对峙的、超现实的神性所在。而在东方文化的思维中,这种力量只属于人类自身,所以《考工记》开宗明义称之为"知者创物",这意味着,在中国的创造性思维中,造物者是"人",是代表着最高智慧与完美品性的人类智者、圣人。但这并不意味着东方思维完全排斥人类知性中的神性与超越的品格,而只是巧妙地将神性与人性、位格与人格结合于一处,将历史起源于文明创造的最终驾驭者归结于人类自身,而不是人类之外冥冥世界的超实在力量,这是一种智慧的文化设计。可以说,西方的"造物主"与东方的"知者创物"是两种完全不同的主体性思维,人类也可能由此而生发出两种不同的设计"主体性"解释。恰如凯文·凯利在《科技想要什么》中极力描述的,"科技"成为"人"与"神"之间赫然耸立的另一种主体,也恰如"AlphaGo"与李世石的"人—机决战"所想极力证明的,人类创造的"主体性"地位正在经受前所未有的历史挑战。

现代设计进入学术理论关注的视野以来,关于设计的主体性问题始终是横亘于理论航道上的一块礁石。实际上,其理论内涵指向两个方向:设计主体性的"合法性"与设计主体性的"统一性",也就是"造物主"是否存在,以及是否可能多种存在的问题。在这里,"设计主体"应与"设计主体性"不同;"设计主体"可理解为行为表层的业务委托方或实施方;而"设计主体性"则意味着该行为本体的自足性与完整性。从现象的层面来看,由于设计无法回避"服务性"的行为身份,设计为需求对象服务,设计为社会生产生产,设计为市场认知服务……设计思维"对象化"、"去主体化"的定位成为一个洗不掉的胎记;从设计的分野来看,平面设计与印刷的结合、信息设计与媒体的结合、建筑设计与建造的结合、工业设计与产业的结合、服装设计与人体的结合……不同领域的设计面对着几乎完全不同的问题语境,更强化了设计问题碎片化的趋势。其实,这是行为表层的"设计

主体"问题。但显而易见地,多元化、对象化的"设计主体"碎片,在客观上增加了设计主体性认识的复杂程度,同时加深了"设计"作为一个学科所需的"知识统一性"的认知困境。

当代设计的社会化发展,把"设计主体性"问题提上一个更加现实和迫切的日程。19世纪后半期至20世纪最初的几十年中,现代设计只停留于小规模艺术实验、个人化趣味追求之际,设计主体性的矛盾似乎并不突出和复杂。然而,随着设计规模的日益扩大、过程的日益复杂、应用的日益普及、需求的日益多元,尤其到上世纪60、70年代迎来设计产业化发展的高潮之际,一些与设计形态、设计价值、设计方法、设计管理等直接关联的基本概念问题,真正成为直指现实的理论需求。当设计的过程已经完全融化到工业生产全过程再也看不到传统的画笔甚至图纸的时候;当设计的理念已经引起广泛的社会关注,连科学家、企业家与营销师都比设计师更关心设计问题本身的时候;当一部分设计师在为人类智性与技术空间的权力对峙忧心忡忡,另一部分设计师却在努力追求时尚的发型如何与电脑的风格混搭的时候;人们确实会问:"你们所说的'设计'是同一回事吗"、"还存在统一的'设计涵义'、'设计知识'吗"?

## 三

已故的国际设计学前辈约翰·赫斯科特曾试图以"设计,无处不在"定义这种设计的"广域性"与"歧义性",但却未能得出关于"统一性"的解释。最终,他也只能为不同设计主体的混杂多元而无奈,归结为现代社会条件之下的设计"变得既庸俗又让人摸不着头脑"。

赫斯科特的无奈恰恰表明,关于设计的主体性认识存在需要重新梳理和厘清的议题,即使最终解决绝非一朝一夕之事,但它是构建一个统一的设计学必须交出的基本答卷。

或许真正要回答"谁是设计'造物主'"的问题,最终的困难只在于一个,就是如何认识社会、时代、科技条件在变,"设计"本身也在变的关系。如果将设计定义为一种固定内涵、因定对象、固定方法的行为模式甚至职业形态,其结果必然是混乱的,因为上帝也无法对如此复杂的现代社会得出一个统一不变的解释。只有将设计定义为一种动态的关系方程式,才能从千变万化、千差万别、千姿百态的设计表现中提炼出一种统一的、体现本质性和哲理特征的解释。

造物主

　　这种解释只能从设计问题的内部形成,而不能只从构成行为的外部表征进行描述。这种解释只能从设计行为的结构特征归纳,而不能只停留于对其外部效果、社会价值的描述。赫斯科特赞叹"设计是人类的基本特征之一,对人们的生活质量起着决定性的作用";"设计从本质上可被定义为人类塑造自身环境的能力";"设计应该成为一个全面塑造和构建人类环境的关键性平台,它能改善人们的生活、增添生活的乐趣"。赫斯科特说得精彩而且中肯,但它确实不是关于设计的"简单明了"的定义,因为它并不能回答设计是一种"怎样的"创造行为,以及设计创造了"什么"。这一定义之所以困难且尴尬,是因为设计作为人类思考以后的行动,其思考指向与行动指向之间的内在结构没有得到应有的提示,从而回避了设计行为最重要的特征。事实上,现代设计所呈现的复杂性只是表面的,只是因为其赖以产生的社会条件发生变异,导致了设计表现的变异甚至"庸俗化"的表象。但无论其外在特征如何变异,唯有一点从未变化,就是设计与导致其所发生的社会对象以及结构条件的关系始终如一。因此,"关系"是理解"设计统一性"本义的一把金钥匙。

　　从知识发生学的角度而言,"设计"作为英文专用词汇"Design"的对译词只是近代设计知识逐步引进之后发生的变化,中国古代称为"造物"。尽管严格意义上的"造物"的适用范围远远大于"设计",但中国古代的物质性创造与精神性创造文明史包含的设计原理是无可怀疑的,所以《考工记》记载"天有时,地有气,材有美,工有巧,合此四者然后可以为良"。在这里,"良"是理想的目标,"合"是设计的方法论,而"天时地气材美工巧"则是条件制约与反制约之中的审美创造与人文应用。从中可以看出,决定"设计"是否成立的前提在于两个基本要素:理想目标与现实条件。而"设计"恰恰是在理想目标与现实条件之间实现一种关系的构建。从这个意义来讲,设计的本义是"人与理想目标之现实关系的构建"。无论何种设计的构想或计划、创意或表达,本质上都只是这种现实关系构建的方式,其中的任何条件碎片都无法取代这种"现实关系构建"的完整方程式。

　　在这个方程中,"理想目标"、"现实条件"是自变量,"关系构建"是因变量,但这又是具有主动性、创造性、发展性的因变量,因此,它是"设计主体性"价值的证明。这个方程式既是简单明确的,又是复杂变化的,其原因正在于人类"理想"世界的发展性、现实条件的动态性以及关系构建的多义性与风险性,导致无穷无尽的设计诞生。从石球石斧时代到航空航天时代,人类设计理想的外延与内涵发

生巨大变化,设计的形态与价值随之巨变;同样,从"钻木取火"的加工方式到人工智能的科技条件,现实条件也发生天翻地覆的变化,设计的品质与要求同样发生巨变;但无论怎样变化,设计作为"人与理想世界的现实关系构建"的基本逻辑却始终如一从未消失。不仅如此,随着人类对于设计思考的展开,各种艺术思想、科技思想、社会思想以及生态伦理观念的介入,"设计关系"的外延也不断扩展,以至展开一部波澜壮阔的现代设计思潮史的丰富内涵。与此同时,其内涵也在不断地压缩精简,以至最终只能以"造物主"三个字来指代,或许这也正是厚石这部厚重书稿的良苦用心所在。

## 四

书稿既成,可喜可贺。一稿脱手,如同新生儿初投人世,令人对其未来寄予无穷遐想,然而生命既成其后风雨运数或许已不能全由"造物主"圈定,而要看其自身造化与命运机缘了。当下中国,正是设计学科以及设计教育发展之最好时期,相信全稿《现代设计思潮》的完成正当其时,纵然拼在其中苦在其中也必定乐在其中功在其中。首卷杀青,厚石嘱托为之作序,因而有幸成为最早的阅读者之一,欣喜之余愿意写下片断感受为之助言,更愿借此表达对后续书稿之殷殷期盼。

<div style="text-align: right;">2016 年 11 月,北京望京—上海大场</div>

# 目　录

**第一章　作为新教徒改革运动的现代设计** ················· 1
　1. 新教国家与现代主义 ····························· 6
　2. 入世的禁欲主义 ······························· 13
　3. 清教对装饰和消费的批判 ························· 19
　4. 清晰的美国 ································· 26
　5. 现代设计与禁欲主义 ···························· 50

**第二章　设计师的崛起** ···························· 71
　1. 维多利亚时代的丰裕 ···························· 73
　2. "中世纪的回归" ······························· 84
　3. 设计中的真实 ······························· 114
　4. 设计教育与道德高地 ··························· 151
　5. 从"道德"出发 ······························· 163

**第三章　普罗米修斯** ···························· 171
　1. 总体艺术 ································· 173
　2. 大写的设计师 ······························ 216

## 第四章 设计进化论 ·············· 245
1. 从零开始 ·············· 247
2. 十字军东征 ·············· 289
3. 源泉 ·············· 305

## 第五章 乌托邦 ·············· 339
1. 理性王国 ·············· 341
2. 结社 ·············· 366
3. 工人住宅 ·············· 406
4. 理性的雪球 ·············· 432

## 第六章 守夜人 ·············· 465
1. 孤岛 ·············· 467
2. 宇宙飞船 ·············· 490
3. 人类悲观主义的盛行 ·············· 515

## 后 记 ·············· 524

## 参考书目 ·············· 528

## 主要人名索引 ·············· 543

# 第一章

## 作为新教徒改革运动的现代设计

1. 新教国家与现代主义
2. 入世的禁欲主义
3. 清教对装饰和消费的批判
4. 清晰的美国
   |美国功能主义的"神化"|
   |美国"传教士"|
   |美国功能主义的源泉|
5. 现代设计与禁欲主义
   |小型化|
   |游牧社会|
   |"生活结构"——生活方式的设计|

## 第一章 作为新教徒改革运动的现代设计

马克斯·韦伯(Max Weber,1864～1920)在《新教伦理与资本主义精神》中提出过这样的问题:"中国有高度发达的历史学,却不具备修昔底德斯(Thucydides)的方法。的确,在印度有马基雅维利(Machiavelli)的先驱者,但是全部印度的政治思想没有一种能与亚里士多德相提并论的系统方法,尤其是缺乏合理的概念体系。"[1]他也曾经这样说过:"我们的建筑的技术基础来自东方。但是东方没有解释圆顶问题,没有那种经典的一切艺术的合理化进程——在绘画中是合理地运用线条和透视——这是文艺复兴为我们而创造的东西。"[2]——现在,对于我们而言,这样的提问已经是让人审美疲劳的"李约瑟问题"。我们甚至可以质疑其中的"西方中心主义",但我们无法质疑的是我们生活中的制度与观念大多来自于这种无法回避的"合理化进程"。而在设计中,"现代主义"也好、"后现代主义"也好,抑或是其他影响现代设计的观念,毫无疑问都是这种"合理化进程"中的一个部分。

现代主义设计是西方理性主义思潮的产物。而理性主义可以分为两个相互影响的部分,即"工具理性"与"道德理性"。现代主义设计思潮在根本上源于这种理性,并因此而获得了极大的发展。在这个意义上,后现代主义与现代主义之间并没有本质的区别,它们之间体现了良好的发展延续性。虽然西方理性主义的发展并非始于"宗教改革"[3],但"宗教改革"却在一些西方学者的眼中成为这一理性化过程的重要表现,它影响了建立在理性主义基础之上的资本主义及科技文明。韦伯认为"神秘的和宗教的力量,以及以此为基础的伦理上的责任观念,过去始终是影响行为的最重要的构成因素"[4]。

针对人类普遍的贪婪,人们寄希望于教育与革命式的生活方式变迁来实现这一理想主义的目标。在这个意义上,现代设计集团的领袖们就像是"传教士"

---

[1] [德]马克斯·韦伯:《新教伦理与资本主义精神》,彭强、黄晓京译,西安:陕西师范大学出版社,2002年版,导论第11页。
[2] 同上,导论第13页。
[3] 宗教改革运动实际上由"宗教改革"与"反宗教改革"一起构成,它们都是针对罗马教廷腐败的改革。后者是以罗马为代表的天主教的自救行为,而前者则以路德为首的德意志北部地区、以茨温利为首的瑞士德语区和以加尔文为首的瑞士法语区为代表,形成了"宗教改革"的三个中心。参见柴惠庭:《英国清教》,上海:上海社会科学院出版社,1994年版,第17页。
[4] [德]马克斯·韦伯:《新教伦理与资本主义精神》,彭强、黄晓京译,西安:陕西师范大学出版社,2002年版,导论第26页。

一般，面对目标锲而不舍、一路到底，甚至充满了一种宗教的狂热。当一个人认为自己遵循神的意旨而成为道德的化身时，他们往往是如贞德一般勇往直前的。英国社会学者安德列斯基尝试用弗洛伊德的理论来剖析对肉欲的厌恶与献身工作之间的关系。按照弗洛伊德的理论，由于文明是性欲升华的产物，基于罪恶与羞耻感产生的性压抑，或是发展成为神经症，或是升华为专注于某种非享乐主义目标的行为。因此安德列斯基认为，将清教教义或禁欲主义注入一种文化，有可能产生两种相反的效果："一种可能是激发充满目的性的行为，或是创造性的（例如发明和商业运作），或是怀有野心的，例如征服和革命；另一种可能是导致个人或集体的神经官能症或是宗教狂热。"[1]

英国社会主义学者理查德·托尼（Richard Tawney，1880～1962）在韦伯的基础上将这一观点进行了批判性的阐释。与韦伯迥然不同的，在梳理西方宗教与资本主义之间关系的同时，托尼对资本主义的"贪婪"本性进行了严厉的批判，并试图通过社会改革来实现社会的进化。在他看来，韦伯以一种过于理性与中立的态度来看待宗教在资本主义发展过程中的作用，而忽视了宗教最初对贪婪的限制功能，因此"在基督教会与财富的偶像崇拜之间，调和妥协是不可能的"[2]。

无论从哪一个视角去分析宗教改革在资本主义经济发展中的作用，人们都从现实生活中得到了最丰富的佐证。历史学家一致认同：19世纪的英国拥有世界上最强大的工业和商业力量，不信奉国教者或独立宗派信仰者的伦理价值观在其中扮演了重要的角色。[3] 在《有信仰的资本：维多利亚时代的商业精神》一书中，作者列举了10位维多利亚时代最具代表性的企业家，他们大多数都是宗教改革的支持者，因而成为了新教伦理对社会发展贡献的最好典范："他们做事有条理、有规律；生活节俭，在工作上不懈地努力和自我提升；在生活方面又是自律和自我节制的榜样。其中7位是彻头彻尾的禁酒主义者，另外3位只是偶尔喝一点。他们毫无例外地早睡早起，选择有益于健康令人奋发的独特体能锻

---

[1] 刘丽荣：《入世禁欲、资本主义精神与梅毒》，《读书》，2009年11月，第56页。
[2] 托尼：《宗教与资本主义的兴起》，第173页；参见 R.H.Tawney, Religion and the Rise of Capitalism, p.235，转引自彭小瑜：《经济利益不是生活的全部：理查德·亨利·托尼的资本主义批判》，《史学集刊》，2011年7月，第4期。
[3] [英]伊恩·布兰德尼：《有信仰的资本：维多利亚时代的商业精神》，以诺译，南昌：江西人民出版社，2008年版，前言第7页。

炼——很多人喜欢在早上洗冷水澡,而不愿意参加抽烟、赌博、晚宴、跳舞等颓废的娱乐消遣活动。"[1]

从新教改革对资本主义经济的影响出发,研究者们进一步地挖掘了新教伦理与欧洲科学技术发展之间的紧密联系。罗伯特·K·默顿在其重要的论著《十七世纪英国的科学、技术与社会》中提出,17世纪下半叶,科学在英国由一种游荡的职业变成有组织的社会活动,其先决条件是它成长的文化背景。而当时英国社会上占主导地位的社会价值观或文化现象,就是清教主义(Puritanism),或新教伦理精神。他说,是新教伦理成为科学发展的新动力。其苦行禁欲的教规为科学研究建立起了一个广阔的基础,使这种研究有了尊严,变得高尚,成为神圣不可侵犯。因此,在确立科学作为一种正在出现的社会组织(制度)的合法性方面,清教主义无意识地作出了贡献。[2]

但是,相对于新教改革在经济与科技方面产生的推动力,也有人认为新教对艺术的发展形成了约束。就这一点而言,默顿也在书中用"语焉不详"的反驳来"半推半就"地予以承认:"在绘画和雕塑方面,在伊丽莎白时期以后出现某种衰落,并持续了大半个詹姆士王朝,直到20年代初范·迪克(Van Dyck)来到英国。——在共和政体时期,对这些艺术的兴趣的增长速度变慢,但其程度并不像根据那种认为清教徒压制艺术活动的传统解释或可预期的那么显著。不管怎样,正如新近的研究向我们表明的,正如我们从克伦威尔和米尔顿这类杰出的清教徒的兴趣可以推论出的,这种(清教徒对艺术的)压制绝不是像匆匆忙忙所假定的那样完全彻底。"[3]

实际上,禁欲主义可能在一定程度上影响了艺术的传统发展,但也从伦理的角度产生了不同的设计价值观,比如更加节约、更加理性、更加简洁的设计观念——而这正是现代主义设计理念发展的思想基础。由于受到宗教的这种直接影响,人们对物的态度延续着"节约"与"节制"的观点。这种观点与人们的消费欲望之间相互抵制,在价值观念上发生着矛盾。人们的欲望受到宗教观念的节

---

[1] [英]伊恩·布兰德尼:《有信仰的资本:维多利亚时代的商业精神》,以诺译,南昌:江西人民出版社,2008年版,前言第7页。
[2] 林聚任:《清教主义与近代科学的制度化:默顿论题及其争论和意义》,《自然辩证法通讯》,1995年第1期,第36页。
[3] [美]R.K.默顿:《十七世纪英国的科学、技术与社会》,范岱年、吴忠、蒋效东译,成都:四川人民出版社,1986年版,第21到22页。

制,而在短期内呈现为艺术与设计风格的简约,长期呈现为一种在设计批评中若隐若现的价值标准。

### 1. 新教国家与现代主义

韦伯曾在《新教伦理与资本主义》中开门见山地举了这样的一个例子:"粗看一下包括多种宗教构成的国家的职业统计,就会发现一种十分常见的情况,即现代企业的经营领导者和资本所有者中,高级技术工人中,尤其是在技术和经营方面受过较高训练的人中,新教徒都占了绝大多数。"[1]也许这样的判断符合许多人对于新教国家的感性认识。

在拿破仑时代曾经流亡德国的法国文学批评家斯达尔夫人(Anne Louise Germaine de Staël-Holstein,1766～1817,图 1-1)在 1810 年完成了著作《论德国》,她在德国文化中发现了超凡脱俗的精神自由和个人主义的浪漫艺术理想。她说,"德国人不像人们通常所做的那样把模仿自然看做艺术的主要目的;在他们看来,理想之美是所有杰作的根源。"[2]而这样一种理性思维的优点在法国美术史学家丹纳(Hippolyte Adolphe Taine,1828～1893)的眼里,则多少带有一些人种学的偏激,在讽刺了一番"北方人"的丑陋与笨拙之后,他对于日耳曼民族优点的评价无疑满足了大多数"南方人"对新教国家的想象:

> 日耳曼人感觉不大敏锐,所以更安静更慎重。对快感的要求不强,所以能做厌烦的事儿不觉得厌烦。感官比较粗糙,所以喜欢内容过于形式,喜欢实际过于外表的装潢。反应比较迟钝,所以不容易受急躁和使性的影响;他有恒心,能锲而不舍,从事于日久才见效的事业。总之,在他身上,理智的力量大得多,因为外界的诱惑比较小,内心的爆炸比较少。而在外界的袭击与内心的反抗较少的时候,理性才把人控制得更好。——考察一下今日的和整个历史上的日耳曼民族:第一,他们是世界上最勤谨的民族;在精神文明方面出的力,谁也比不上德国人;渊博的考据,哲理的探讨,对最难懂的文字的钻研,版本的校订,字典的编

---

[1] [德]马克斯·韦伯:《新教伦理与资本主义精神》,彭强、黄晓京译,西安:陕西师范大学出版社,2002年版,第3页。
[2] [法]罗杰·法约尔:《批评:方法与历史》,怀宇译,天津:百花文艺出版社,2002年版,第145页。

第一章 作为新教徒改革运动的现代设计

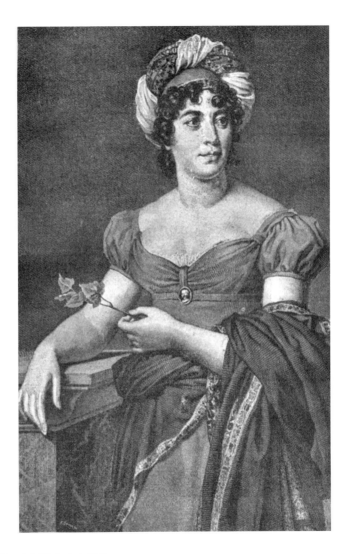

图1-1 法国文学批评家斯达尔夫人极其崇尚德意志的文化与精神,她在1810年完成了著作《论德国》,在德国文化中发现了超凡脱俗的精神自由和个人主义的浪漫艺术理想。

辑,材料的收集与分类,实验室中的研究,在一切学问的领域内,凡是艰苦沉闷,但属于基础性质而必不可少的劳动,都是他们的专长;他们以了不起的耐性与牺牲精神,替现代大厦把所有的石头凿好……[1]

丹纳在对荷兰绘画的描绘中,也将荷兰人的品性、地理特征与宗教革命联系在一起。实际上,过于武断的宗教决定论常常引发人们的质疑,不论是丹纳还是韦伯,几乎没有人会直接下定义,认为宗教改革能决定资本主义或某种艺术的产生,他们只是将两者相提并论,然后对我们挤眉弄眼,暗示我们在他们之间存在着什么"暧昧"的关系!比如布罗代尔在《15至18世纪的物质文明、经济和资本主义》第二卷中,一方面反对威纳尔·桑巴特对韦伯的故意误读,强调韦伯只是认为新教和资本主义只不过"凑巧同时诞生";另一方面,他也承认经济中心的这种转移在历史上是经常发生的事实,"整个欧洲的重心于16世纪90年代偏向当时正顺利发展的北欧新教诸国"的同时,也从历史与地理上的事实出发,颇为气愤地认为:

直到那时候为止,也许直到17世纪的10年代、20年代,资本主义一词主要适用于南欧,尽管罗马和教廷都在那里。阿姆斯特丹只是崭露头角。我们还注意到,无论美洲、好望角的海路或世界的其他大陆,都不是北欧所发现的;葡萄牙人最早到达南洋群岛、中国和日本:这些空前的成果都应归功于据说懒惰成性的南部欧洲。资本主义的工具也丝毫不是北欧的发明,它们全都来自南欧;甚至阿姆斯特丹也是威尼斯里亚托银行的翻版。北欧大商业公司正是为了对付南欧——葡萄牙和西班牙——而成立的国家垄断组织。[2]

---

[1] [法]丹纳:《艺术哲学》,傅雷译,北京:人民文学出版社,1983年版,第153—154页。
[2] [法]布罗代尔:《15至18世纪的物质文明、经济和资本主义》,第二卷,顾良、施康强译,北京:生活·读书·新知三联书店,1993年版,第631—632页。

第一章 作为新教徒改革运动的现代设计

这毫无疑问是对类似韦伯式观点的反驳。[1]尽管有着简单化分析的嫌疑，但我们仍能尝试着找到历史发展的某种整体趋势，毫不费力地在现代主义的发展过程中，发现新教国家的重要性。韦伯概括道："历史上的禁欲主义新教有四种主要形式：①17世纪在西欧主要地区产生影响的那种形式的加尔文教[2]；②虔信教[3]；③卫理公会[4]；④从浸礼运动中成长起来的那些教派[5]。"[6]这些新教教会主要集中在英、美、德、荷、瑞等欧洲国家。

荷兰理性主义传统曾被拉兹洛·莫霍利-纳吉（László Moholy-Nagy，1895～1946）称之为"以清教徒般的方式与几乎难以置信的简洁，创造了艺术史上无与伦比的伟大精神"[7]；而瑞士在现代主义平面设计中的集中贡献，以及斯堪的纳维亚影响至今的现代有机主义设计传统，都已经成为现代主义设计不可分割的重要财富；因此有人说："现代派运动中占主导地位的心态是清心寡欲，仿佛要表现北欧寒冷和多云的气候，而正是这种气候培育了这一流派领跑的践行

---

[1] 韦伯认为"新教徒不论作为统治阶级还是被统治阶级，不论作为多数派还是少数派，都表现出发展经济合理主义的特殊倾向，但是，在处于上述任何一种环境下的天主教徒中间，根本看不到同样程度的类似倾向"。见《新教伦理与资本主义精神》第8页。"戈泰因很恰当地把加尔文教派的分布地称为资本主义的温床"，见《新教伦理与资本主义精神》第12页。
[2] 加尔文宗（Calvinists）是基督教（新教）主要宗派之一，以加尔文神学思想为依据的各教会团体的总称。又称为归正宗，由信徒推选长老与牧师共同管理教会，所以亦称长老宗。加尔文于1509年出生在法国努瓦营镇，在巴黎蒙泰居学院毕业后到奥尔良大学攻读法律，也在布尔日大学攻读过法律。受马丁·路德新教影响，加尔文改信新教，在法国难以立足。为了免受迫害，不久他离开巴黎后，定居在瑞士巴塞尔市。
[3] 虔敬派（英语：Pietism）是17世纪晚期到18世纪中期，发生在路德宗的一次变革所产生的思想。它提倡攻读《圣经》，反对死板地奉行信条；追求内心虔诚和圣洁的生活，注重行善。同时主张对路德宗作两点改革，即讲道的重点不应在教义，而应在道德，认为只有在生活上度虔诚表率的人，才可担任路德宗牧师。
[4] 英国约翰·卫斯理（John Wesley，1703～1791）创立了基督新教卫斯理宗（Wesleyans）。教会主张圣洁生活和改善社会，注重在群众中进行传教活动。
[5] 17世纪从英国清教徒独立派中分离出来的一个主要宗派，因反对婴儿受洗，主张只对理解受洗意义的信徒施洗，洗礼采用全身浸入水中而不用点水于额的方式而得名。浸礼宗产生于17世纪的英国，1869年获法律保护，19世纪获得巨大发展，在美国传播甚广。
[6] [德]马克斯·韦伯：《新教伦理与资本主义精神》，彭强、黄晓京译，西安：陕西师范大学出版社，2002年版，第73页。
[7] 纳吉在此向蒙德里安致敬，参见[匈]拉兹洛·莫霍利-纳吉：《新视觉：包豪斯设计、绘画、雕塑与建筑基础》，刘小路译，重庆：重庆大学出版社，2014年版，第111页。

者,他们中的很多人是荷兰人、德国人和瑞士人。"[1]

而其中最具代表性的,除了英国在现代主义启蒙中具有突出影响力的道德批判外,就是德国作为现代主义建筑与设计毫无争议的发源地而存在。甚至直到今天,人们对德国设计仍然留下了精致、严谨,甚至挑剔、苛刻的直观影响,从而确立了德国设计在国际舞台上的理性主义传统。而包豪斯等设计教育机构更是让人把现代设计与德国联系在一起。雷纳·班纳姆(Reyner Banham,1922～1988)曾在《第一机械时代的理论与设计》中如此说过:

> 那个时代没有其他的城市能够像当时的柏林一样召集这么多令人信服的具有公认才智的现代主义者。巴黎也许产生了4个,整个荷兰也就是同样的数字,世界上其他国家一共也就七八个左右。如果从现代建筑运动的发展上说,德国的伟大贡献完全就是来源于柏林所产生的人员的建筑的数量,但是如果从这一运动在整个西方世界的后续传播来看,德国的两个重要的贡献则分别是一座在观念和成员上完全是柏林样式的机构,虽然它是在其他地方设立的,即包豪斯。[2]

1925年这些建筑师成立了"环社"(Ring),成员包括格罗皮乌斯(也有译者译为"格罗佩斯")、密斯·范·德·罗、布鲁诺和马克斯·陶特兄弟、艾里克·门德尔松、卢克哈特兄弟、汉斯·夏隆、胡戈·黑林、汉斯·帕尔齐希、阿图尔·科恩、理查德·多克尔、奥托·巴特宁、希尔贝·舍美尔等——这些风格各异、个性突出的建筑师们不仅组成了柏林进步主义建筑师的圈子,而且在世界范围内成为了现代主义建筑与设计的领导者和传播者。

另一位重要的现代主义设计师勒·柯布西耶(Le Corbusier,1887～1965)

---

[1] [美]诺玛·伊文森:《巴西新老首都:里约热内卢和巴西利亚的建筑及城市化》,汤爱民译,北京:新华出版社,2010年版,第88页。
[2] [英]雷纳·班纳姆:《第一机械时代的理论与设计》,丁亚雷、张筱膺译,南京:江苏美术出版社,2009年版,第352页。

## 第一章 作为新教徒改革运动的现代设计

从表面上看是一位"南方的法国人",因为宗教迫害[1],其先人从法国南部的朗格多克(Languedoc)迁徙至瑞士贫瘠的纽沙泰尔山区。纽沙泰尔人习惯了四处漂泊,也培养出经商的天赋和精工制造的传统,据说"一个日内瓦人抵得上六个犹太人,一个纽沙泰尔人抵得上六个日内瓦人"。与柯布西耶一样,雪佛兰汽车的设计先驱路易·雪佛兰(Louis Chevrolet,1878~1941)也出生在拉夏德方,这是一个现在成为钟表制造基地的地方——像韦伯分析的那样,这也许和这些法国移民的宗教信仰不无关系,他们信奉清洁派(Cathari)[2]:

> 他们的观念以神学为基础,同时又是社会主义者、改革家、批评家和乐观主义者。他们反对偶像崇拜,支持商业活动,并且质疑教会甚至典籍的权威。这种情形遭到"北方法国人"的责难,被他们视为异端。为了避免可能会发生的大屠杀,这些南方的法国人清洁派教徒们于14世纪中叶逃往纽沙泰尔山区,一个"野蛮而粗俗"的地方。[3]

有趣的是,柯布西耶和奥尚方后来在巴黎创办的艺术运动"纯粹主义"(Purism)即是从"清洁派教徒"(Cathares)翻译而来,这个词在希腊语中就是"纯粹"的意思,这反映出纯粹主义的基本主张"同那些反偶像崇拜的'异教徒先人'以及后者对'幸福生活'的憧憬之间的密切联系"[4]。在柯布西耶眼中,"纯粹主义"首先是一种认识方法和道德姿态,同时也是一种思维方式和生活方式,这些都与其先人的宗教主张息息相关;同时,柯布西耶也创造出了一种"清洁"的美学,一

---

[1] 即十字军对清洁派(亦称为阿尔比教派)的远征和迫害,教皇和国王都无法接受阿尔比派"拒绝支付什一税并拒绝承认政权"。他们以法国南部的卡尔卡松等地为基地进行抵抗,1209年,卡尔卡松被腓力二世的军队占领,清洁派教徒均被烧死在大教堂里。参见[英]雅普:《法兰西千年史》,刘霞等译,上海·百家出版社,2004年版,第124页。

[2] 清洁派,即阿尔比教派,也翻译为纯洁派,名字源于希腊语"katharos"一词,即清洁的意思。是"13世纪国教中一个反腐败的基督教派。他们活跃在朗格多克区,是分离主义的代表,但是他们的反抗运动很快就被政治斗争所利用。西班牙阿拉贡的彼得二世渴望吞并朗格多克,而法国的菲利普二世则联合了罗马教皇召集由西蒙·德·蒙特福特率领的十字军镇压了纯洁派教徒。从此纯洁派教徒遭受了长达一个多世纪的迫害",参见英国DK公司编著:《法国》,李林译,北京:中国旅游出版社,2014年第二版,第491页。

[3] [荷]亚历山大·佐尼斯:《勒·柯布西耶:机器与隐喻的诗学》,金秋野、王又佳译,北京:中国建筑工业出版社,2004年版,第15页。

[4] 同上,第39页。

种建立在白色与简洁基础之上的心理慰藉,它"为我们荒谬的恐惧感提供了合理性"[1],让我们认识到日常生活正处于一种革命性的运动中,因此"洁净的原则不仅为普罗大众所接受,而且也优于其他标准而被视为美的根基"[2]。

也许英国是一个特例,在维多利亚的革新者们之后,英国的现代主义者们似乎沉睡了。尽管英国的研究者们认为英国的建筑设计有自己的现代性之路,[3]但是毫无疑问这种"自发"的道路已经完全不像之前的道路具有某种世界性的影响力了。连尼古拉斯·佩夫斯纳(Nikolaus Bernhard Leon Pevsner,1902～1983)在强调英国对德国现代主义的早期影响之后,也不得不幽怨地说道:"这三个国家(德国、法国、美国),在现代建筑风格确立中,占有最大份额。在这一决定性时刻英国弃权了。英国人的性格过于保守,或者合乎逻辑地始终如一,他们抵制革命、严厉的措施和不妥协的行动。因此,在英国建筑三十年止步不前。"[4]

因此,尽管人们很难在现代主义与宗教之间建立直接的关系。诸多反例也表明,设计的发展受到的影响绝不是单向性的,这种复杂性让任何简单的概括都变得难以自圆其说。但是,人们仍然在对现代主义的诠释中反复发现宗教的身影,以至于将"现代主义"批评为一种"准宗教"。比如查尔斯·詹克思就曾经这样说过:

> 就如我提及的那样,在所有现代主义的背后都有一种核心的隐喻,即把文化运动感受为宗教。通常这些运动并不具有不变的信条,没有仪式化的做法,也没有供信奉的神——这就是它们被称为伪宗教的原因。然而,就如对资本主义这样的世俗宗教所作的评述那样,它们可能

---

[1] [英]阿德里安·福蒂:《欲求之物:1750年以来的设计与社会》,苟娴煦译,南京:译林出版社,2014年版,第203页。
[2] 同上。
[3] 伦敦建筑联盟建筑学院(Architecture Association)的李士桥(Li Shiqiao)先生的博士论文:《权利与美德》(Power and Virtue),对以西格弗里德·吉迪恩(Sigfriend Goedion)、亨利·鲁赛尔·希区柯克(Henny Russell Hitchcook)为代表的现代建筑史学家,关于20世纪现代建筑与传统建筑断裂关系的看法提出了谨慎的质疑。并提出英国属于19世纪民族国家的自发现代化,暗示了英国建筑现代化过程中有民族化的因素起作用。参见程世卓:《英国建筑技术美学的谱系研究》,2013年哈尔滨工业大学博士论文,第6页。
[4] [英]尼古拉斯·佩夫斯纳:《欧洲建筑纲要》,殷凌云、张渝杰译,济南:山东画报出版社,2011年版,第313页。

断定有一种摆脱了冲突与差异的未来社会、一种大地上的天堂,或者是建筑领域的一种物质的乌托邦。以此看来,现代主义可以被看做自从1820年以来就被推崇的最强大的信仰之一,或许是某种准宗教,然而却是后基督教的第一次伟大的繁荣。[1]

虽然,查尔斯·詹克斯这种后现代主义式的批评,也许带有浓厚的斗争意味。但也不无道理,现代主义与后现代主义的区别在于,前者虽然提倡为大众服务,但其实是希望通过某种道德训诫来实现对大众审美甚至信仰的提升,而后者则希望满足大众已有的消费需求与审美体验,为此,设计师甚至不惜牺牲自己的审美标准。因此,阿德里安·福蒂在论及现代主义整体上对"洁净"生活方式的追求时,曾这样说:"20世纪的制造商发现,激起人们对商品的欲望最有效的方法是暗示它们是一种干净、和谐而舒适的生活方式的关键。这种发现并不会让19世纪的宗教复兴布道者感到意外。"[2]现代主义与更加理性的宗教复兴之间存在的这种难以完全明示但又的确存在线索的联系,只能说明现代主义不完全是一种形式语言的追求,它所包含的道德内涵可能比它自己意识到的还要多。

## 2. 入世的禁欲主义

> 要记住,金钱具有孳生繁衍性。金钱可以产生金钱,其孳息可以再生产更多孳息,如此下去。五先令一变就是六先令,再变就是七先令三便士,如此下去,一直到变成一百镑。钱数越多,每次转变所产生的钱也越多,这样利润的增长就越来越快。谁要是杀掉一只育龄母猪,谁就毁掉了它数以千计的后代;谁要是毁掉一个克朗,也就毁掉了它可能产生的一切,甚至可达无数英镑。[3]

---

[1] [美]查尔斯·詹克斯:《现代主义的临界点:后现代主义向何处去?》,丁宁、许春阳、章华、夏娃、孙莹水译,北京:北京大学出版社,2011年版,第46—47页。

[2] [英]阿德里安·福蒂:《欲求之物:1750年以来的设计与社会》,苟娴煦译,南京:译林出版社,2014年版,第265页。

[3] [德]马克斯·韦伯:《新教伦理与资本主义精神》,彭强、黄晓京译,西安:陕西师范大学出版社,2002年版,第20页。

造物主

说这话的人不是葛朗台,而是本杰明·富兰克林(Benjamin Franklin,1706～1790,图1-2、图1-3)——"马克斯·韦伯认为,本杰明·富兰克林像是一条特殊长链(他的清教徒祖先和先驱者组成的长链)上的一个环节"[1]。这段曾经在费迪南德·科恩伯格(Ferdinand Kürnberger,1821～1879)《美国文化的景象》(*Picture of American Culture*)中曾大加批评的话,实际上告诉人们应该对金钱和消费产生一种理性的克制,克制住自己的消费欲望。然而,这样一种尽量赚钱而严格规避一切本能生活享受,以至于把赚钱当做目的本身的行为却是构成资本主义产生的根基,也就是一种"资本主义精神"。

宗教改革在表面上消弱了教会对经济和日常生活的管理与控制,实际上恰恰相反,"宗教改革并不意味着废除教会对日常生活的控制,而是以一种新的控制方式代替旧的控制方式。它意味着抛弃了一种松散的、在当时的实际生活中几乎无法察觉,而且几乎完全流于形式的控制,代之以对行为整体的管制。这种管制由于渗入到个人和社会生活的一切领域,因此推行起来需要艰苦卓绝的努力和无限的热情"[2]。

禁欲主义追求的是极端的理性,抛弃一切不可知与无法定义的因素,比如神秘主义。那些神秘主义者改变生活的手段都被视为是迷信、罪恶而遭到抛弃,因此,宗教通过这个伟大的历史过程,通过"某种前后一致的方法"[3],而达到了它的"逻辑终点"[4]。毫无疑问,神秘主义中包含了最为丰富的感性认识,其中虽有敏感甚至准确的部分,但其朦胧与无法辩证的特征却决定了自身与理性主义之间渐行渐远。"纯正的清教徒甚至反对在墓地举行任何宗教仪式。为了不使迷信、相信幻术和圣事能够影响拯救的心理暗中渗透进来,他们即使在安葬至爱亲朋时,也不唱歌和举行任何典礼。"[5]更不要说,清教对一切涉及肉体与情感

---

[1] [法]布罗代尔:《15至18世纪的物质文明、经济和资本主义》,第二卷,顾良、施康强译,北京:生活·读书·新知三联书店,1993年版,第629页。
[2] [德]马克斯·韦伯:《新教伦理与资本主义精神》,彭强、黄晓京译,西安:陕西师范大学出版社,2002年版,第3页。
[3] 同上,第100页。
[4] 同上,第85页。
[5] 同上。

要素所必然秉持的否定态度了[1]。这种极端的理性从清教徒的婚姻中也能找到形象的表现,清教徒理想的婚姻是一种"良伴式"的婚姻。著名清教神学家理查德·巴克斯特(Richard Baxter,1615~1691)描述清教徒理想的婚姻是"能有一个忠实的朋友全心全意地爱你,这是上帝的怜悯。对待这样的伴侣你可以敞开心扉交流。这样亲密的朋友会帮助在你的心中激发上帝的恩惠,这是上帝的怜悯"[2]。而在清教主义的这种婚姻观念兴起以前,所谓"良伴式"的关系常常出现在同性朋友之间。但是清教徒将这种理想的"柏拉图"式的友谊转移到婚姻关系上,这说明其婚姻的观念都变得更加理性了,甚至像男性之间的关系一样。或者说,离"性"越远的婚姻,越不可能建立在一种感性的基础上。

但是,"禁欲"本身并非是新教的专利,更不是西方宗教所独有的。在不同的宗教甚至不同种族的日常生活中,都或多或少地存在着对"禁欲"的追求。除了像印度教的性力派、古希腊宗教的狄奥尼索斯崇拜等极少数宗教具有某些纵欲主义特征以外,差不多都有禁欲主义倾向,一些极端的宗教和教派甚至在教义规定上奉行极其严厉的苦行主义。[3]佛教中同样禁荤食、禁色,甚至蔬菜中带有刺激作用的食材也会被禁止食用,唯恐激发出人的"欲望"。但是,这些被禁止的欲望常常却是让人欲罢不能的,否则如甘地一般的"完人"也不会如此地受人尊崇——人们总是对自己无法做到的事情表示出敬佩之情。但是,新教却让"禁欲"的要求从圣徒走向日常生活,成为一种"入世"的禁欲主义,而不仅仅是少数人树立的榜样。"清教"的拉丁文本意即为"清洁、纯净"[4],因此清教徒努力让每一个人抑制感情,坚持他的永恒动机,让人们过一种"警觉而又睿智的生活"[5],并消除自发的、出于冲动的享乐,而最重要的手段是使信徒的行为规律化。

在新教中,"劳动"被视为"禁欲主义"的一个组成部分,为社会日常生活服务

---

[1] 英国学者安德列斯基不同意韦伯对禁欲主义产生根源的分析。他认为,禁欲观念是对梅毒恐惧的产物。参见刘丽荣:《入世禁欲、资本主义精神与梅毒》,《读书》,2009年11月,第56页。
[2] John Halkett. *Milton and the Idea of Matrimony*. New Haven: Yale University Press, 1970, p.20.
[3] 吕大吉:《概说宗教禁欲主义》,《中国社会科学》,1989年第5期,第159页。
[4] "清教"(Puritanism)一词由"清教徒"(Puritan)一词衍生而来,是人们对被称为清教徒的人的思想和行为的概括。"清教徒"则源于拉丁文purus,意为"清洁、纯净"。参见柴惠庭:《英国清教》,上海:上海社会科学院出版社,1994年版,第8页。
[5] [德]马克斯·韦伯:《新教伦理与资本主义精神》,彭强、黄晓京译,西安:陕西师范大学出版社,2002年版,第102页。

造物主

的职业劳动增加了上帝的荣耀,因此成为一种"天职"[1]。因此,写作《天路历程》(*Pilgrim's Progress*,1678)的英国人班杨(John Bunyan,1628～1688)是一位白铁匠,同样的纯真感情也体现在瑞士的德语作家戈特弗里德·凯勒(Gottfried Keller,1819～1890)所著的《公正的制梳匠》(*Gerechte Kammacher*)中。变成了尘世生活的一个部分的"禁欲主义"逐渐演化成日常生活与消费中的一种道德要求,并最终通过对物质的要求以及其中蕴含的自我限定而影响了现代设计的发展。它对设计师的道德水准提出了更高的要求,决定了现代设计的早期流派与后期团体都具备的一大特征:就是道德高地的构筑行为。

在17世纪新教世界中享有很高神学声誉的清教徒威廉·珀金斯在《天职论文集》一书中谴责了饮酒、享乐、无用的运动和消遣,因为它们阻止人们为教堂或公共利益服务,尽管它们本质上并不坏,但却于共同体无益。[2]因此,这样一种对共同体利益的强调,有利于建立一种类似于"乌托邦"的群体生活。无论是某种乌托邦式的生产与生活一体化的聚居形态,还是那些圣骑士团一般的现代设计师精英团体,现代设计集团们无一例外地渴望提升社会的道德水准,并将现代设计的审美普及建立在这种提升的基础之上。他们提出了最小化、最简化、最低标准化的消费标准与设计准则。为了让这些"最低生活标准"成为可以接受的价值观,赋予其"神圣性"也就成了必经之途。威廉·珀金斯把"成圣"的内容分为两部分:一是禁欲,即削弱罪恶的影响力;一是复生,即内在的神圣性出现。[3]

这种建立在最低生活标准之上的神圣性是如何影响到设计的?我们可以从一个更接近清教组织的"设计团体"——"震颤教派"——来观察一下。"震颤教派"(Shakers,图1-4、图1-5),全名为"基督复临信徒联合会",18世纪从英国曼彻斯特的公谊会分出而产生一个新教派别。由女祭司安莉妈妈(Mother Ann

---

[1] 德语中的"Beruf"一词或英语中的"Calling"一词,即上帝安排下的任务的观念。韦伯认为这是一个在所有新教占统治地位的民族中,都存在的一个词汇。参见[德]马克斯·韦伯:《新教伦理与资本主义精神》,彭强、黄晓京译,西安:陕西师范大学出版社,2002年版,第55页。
[2] 转引自刘涛:《浅论近代早期英国习俗改革》,《武汉科技大学学报》(社会科学版),2009年第5期,第95页。
[3] 曾在日内瓦直接受过贝扎教诲的清教徒约翰·布雷德福提出,获得上帝的恩宠是依循"拣选、神召、称义、成圣和荣耀"这几个步骤来完成的。这五个内容,构成了清教的救赎理论,所以,应当被认作是清教的基本信仰要素。"成圣"和"荣耀"则更为重要。柴惠庭:《清教伦理价值论》,《上海社会科学院学术季刊》,1993年第2期,第93—94页。

第一章 作为新教徒改革运动的现代设计

图1-2 本杰明·富兰克林,美国著名的政治家、物理学家,同时也是出版商、印刷商、记者、作家、慈善家;更是杰出的外交家及发明家,曾经进行多项关于电的实验,并且发明了避雷针。法国经济学家杜尔哥曾这样评价富兰克林:"他从苍天那里取得了雷电,从暴君那里取得了民权。"

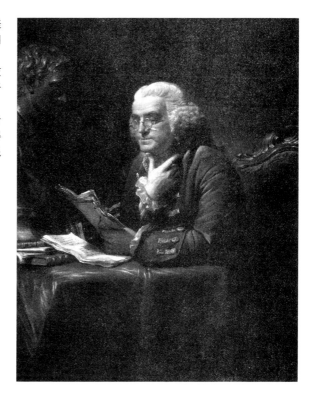

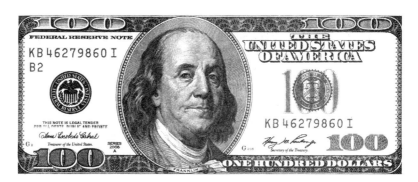

图1-3 本杰明·富兰克林不仅被印在100美元的背面,他的思想也体现出"重商主义"的传统。在韦伯看来,本杰明·富兰克林的观点体现了他的清教传承以及一种入世的禁欲主义传统。这样一种尽量赚钱而严格规避一切本能生活享受,以至于把赚钱当作目的本身的行为却是构成资本主义产生的根基,也就是一种"资本主义精神"。

Lee,1736~1784)率信徒多人于1774年迁至美国,在纽约州首府奥班牙的瓦特列夫(Watervliet)建立了第一个团体组织,一直发展到19世纪。到1825年,已经成立了19个独立的震颤教社团,到1850年人数达6000人。他们的经济组织建立在宗教信仰的基础上,并与一种清教徒的生活方式相结合。宗教仪式中教徒们唱歌伴以跳舞,开始时四肢颤动,慢慢地整个身体摆动,相信这样将使自己直接和圣灵相通,因而得名。

许多震颤派教徒都是些心灵手巧的手艺人和农夫,因此他们试图自给自足:盖平屋顶的长方形房子、制造农具、纺织面料、生产食品……从1852年起,震颤派团体将成套家具以商品的形式出售,并逐渐形成了重要的收入来源。1874年,他们发行了第一本产品目录,登载了整整3页的家具广告,展示了他们用枫木、樱桃木、桦木、松木和橡木等材料制作的软椅、网状椅、条状椅和摇椅等。他们善于使用家具的抽屉——这是为了最为合理地进行储藏,收纳混乱之物,与他们"清心寡欲"的室内风格浑然一体。

虽然"震颤教派"不是一个真正的"设计组织",但是"禁欲主义"的宗教价值观却使得他们在设计尤其是家具设计中追求一种简洁和纯净的形式,因为简洁被认为是纯净的一种表现。"震颤教派"主张信徒财物公用、男女分开、与世隔绝、衣着整齐;实行素食,荤食仅可用蛋;倡导独身和务农。没收个人财产,所有物品充公,坚守独身。他们认为的基本道德——规律化、和谐、有序,成为家具制作者的工作指导方针,日益简约的功能风格是基于安莉妈妈的理念:"无论流行什么,都要求简单和朴素……没有任何多余的装饰,不要在它的良好品质和耐久性上增加任何东西",以及"按照一种你好像要活一千年同时又好像知道明天你会死的态度去做所有的工作"。[1]

"震颤教派"制造的家具往往质优价廉——带有宗教精神的工艺制造常常有这样的特征或品性。他们设计的椅子是经过改良的传统的梯形靠背椅,座部是灯芯草垫或者是妇女纺织的带子,据说这种椅子卖得很好。而他们设计的摇椅同样受人喜爱——据说正是震颤教徒促使了摇椅在美国的流行。[2]"震颤风格"的设计是一个特殊的例子,过于的"不食人间烟火"、过于的"禁欲",也断了自己的后路;

---

[1] 胡景初、方海、彭亮编著:《世界现代家具发展史》,北京:中央编译出版社,2008年版,第19页。
[2] 同上。

但是一个封闭的社会组织更容易反映出宗教精神在设计中的影响。[1] 这些注重功能的、简约的、质优价廉的家具设计并非是为了抽象的"大众"而设计的,它的设计对象是具象的教徒,是信教的每一个人,在这一点上来看,这种精神与现代主义之间毫无矛盾,它的乌托邦气质也与现代主义的理想国之间遥相呼应。然而,走出这个封闭社会,我们发现类似的道德观念与宗教精神已经进入了社会的土壤,尤其是在一些知识精英的传播下,正在逐步地改变现代人的日常生活。

## 3. 清教对装饰和消费的批判

### 这个世界仍然被装饰所欺骗

(The world is still deceived with ornament.)[2]

《威尼斯商人》中的巴萨尼奥(Bassanio)这样抱怨那将决定他命运的三个盒子。每当这样的场景出现时,那些外表华美、装饰繁琐的物品总会让主人疑窦顿生,犹豫不决:似乎精美的装饰总是和欺骗结合在一起——也许这就是所谓"金玉其外,败絮其中"给人带来的心理暗示。在电影《夺宝奇兵》中,当主人公在一群杯子中挑选圣杯时,他正确地选择了那个木制的、古旧的、不起眼的、没有任何装饰的杯子;而那个挑选外观华丽、拥有洛可可式张扬装饰的杯子的反派在使用那个杯子喝完圣水之后立即灰飞烟灭一命呜呼。

新教改革的主要内容之一就是反对天主教对"圣物"的崇拜,其中原因之一是"圣物"崇拜带来了极大的腐败和浪费,同时也导致明显的物质主义。教会的繁杂、冗长的礼仪充斥了诸如遗物崇拜和偶像崇拜等迷信因素,因而至16世纪初,拜物风达到高潮:"当时流行的所谓'圣物'名目繁多,如耶稣的汗珠,圣母玛利亚的乳汁,人类始祖亚当用过的泥块,基督穿过的无缝外衣和圣母玛利亚的结婚戒指等。人们不惜用重金收购这些'圣物',并为之大动干戈。在许多地区,对'圣物'的狂热崇拜完全取代了宗教礼仪。当时欧洲最伟大的基督教人文主义者伊拉斯谟(Eras-

---

[1] 震颤派奉行禁欲的独身主义,亨利·迪斯罗希(Henri Desroche)将震颤派称为"禁欲女权主义者"。同时又认为不仅女性,男性也应该独身,从而防止了仅仅将女性与肉体的诱惑相联系起来,避免了像主流宗教派别那样对女性的贬低。参见姚桂桂:《试论美国宗教与妇女权利运动》,《山东女子学院学报》,2013年4月第2期,第54页。

[2] William Shakespeare. *The Merchant of Venice*. New York:D.C.Heath and Company,1916,p.51.

mus)指出,这种礼仪上的'犹太教形式主义'正把人们拖离基督。"[1]

因此,作为对由于拜物而带来的"形式主义"的批判,新教徒们对物质的需求进行了克制,将其与生存的基本需求联系在一起,努力地在生活的各个方面保持节俭。无论富裕还是贫穷,清教徒力争做到克勤克俭,尤其是当一些富人在外部物质条件充裕的情况下仍必须经受住考验,以至于让人觉得铿吝。比如,"17世纪初,英国社会开始风行以调味品制作精美食品,清教徒对此加以抵制。威廉·沃勒爵士提出,在饮食上应恪守'简单充足然不过量'的原则。清教徒不反对有节制地饮酒。然而,他们中有些人为了追求节俭,长年只喝白开水。清教徒对以衣着来区分人的社会地位不存异议,但不赞同盛装艳服。他们在穿着上摈弃奢华,大都穿用粗糙亚麻布制成的简朴黑袍,以此体现其'内在的朴素、虚心和谦卑'"[2]。在清教牧师的眼里,繁复的布道,花哨的修饰就像衣服的"裁剪和花边",对于处于万物待兴的荒野中的人们来说"他们只要能提供御寒的棉衣就可以了"[3]。

另一方面,也只有宗教的神圣性才能赋予"禁欲主义"以一定的效率和效果,从而实现对过度装饰和过度消费的限制。毕竟,抵抗"欲望"不是一件容易的事情。如斯塔伯克手稿里所记载的立竿见影的效果也许未必普遍,但恐怕也唯有宗教才有此可能:

> 我走进古老的两兄弟剧院(Adelphi Theatre),那里正在举行圣主崇拜会(Holiness meeting)……我说:主啊,主啊,我必须得着这种神佑。然后,我听见一个声音说:你愿意把一切都奉献给主吗?……我回答说:主啊!我接受——我不觉得有什么特别快乐,只是觉得真诚。就在这时,崇拜会结束了。我走到街上,遇见一位抽精致雪茄的绅士,喷吐的烟雾飞到我的脸上。我深深吸了一口气,并赞美主,从那时起,我抽烟的一切欲望完全消失了。然后,我沿街行走,路过酒吧,里边散发出酒气。我发现,我对酒这种有害之物的兴趣和渴望,变得无影无踪。荣耀归于上帝!……大约有十年或十一年之久,我始终漂泊于荒野之

---

[1] 柴惠庭:《英国清教》,上海:上海社会科学院出版社,1994年版,第16页。
[2] 柴惠庭:《清教伦理价值论》,《上海社会科学院学术季刊》,1993年第2期,第97页。
[3] [美]丹尼尔·布尔斯廷:《美国人:开拓历程》,赵一凡译.北京:生活·读书·新知三联书店,1993年版,第13页。

第一章　作为新教徒改革运动的现代设计

中,却再未生喝酒的欲望。[1]

通过日常生活中的反复训诫,宗教改革将一种个人性的价值观转化为一种集体性的价值认同,再反过来转化为个人行为的准则,而形成了一种长久以来在宗教中传承的"清教的极少原则"(Puritan Minimalism)。这个原则潜移默化地影响着清教文化中人们对"装饰"的道德认识,让人们在富足之时保持清醒,去怀疑"装饰"背后的精神世界。例如1566年,成群结队的反偶像派便清洗了盎凡尔斯、根特、都尔奈的大教堂,把各地的修道院和教堂中的一切神像,和他们认为有偶像意味的装饰品,全部捣毁。[2]

这里的"装饰",不仅仅指图形中的修饰,它泛指一切影响理性观察与思考的"多余之物"。因此,1642年,清教徒们关闭了"堕落的"剧院,尽管罗伯特·K·默顿认为"这反映了这一期间热衷戏剧的人数之萧条"[3],但是这种文化精英兴趣转移的背后毫无疑问反映了宗教对价值观的影响。

清教徒禁令结束后,剧院重新被开放,英国桂冠诗人约翰·德莱顿(John Dryden,1631～1700)也开始热衷于剧本的写作。他在其《宗教诗》中这样论证他对于语言简洁的追求:"我选定这种粗狂无饰的体韵只因它最适合对话又与散文最相近","抛弃一切强扯拉长、离题发挥、膨胀臃肿的文风;恢复原始时代的纯真,那时人们用差不多同等数目的词句表达出那么多的事物。所有成员都要求以一种严谨缜密、不加遮掩、自然无饰的方式进行谈说;正面的表达;清晰的含义;一种天生的安逸自在;尽其可能使所有事物接近于数学的明晰性。"[4]

同时,这样的一种装饰质疑也带来了一种在装饰方面更加节制的设计风格。韦伯在谈到清教徒的禁欲主义在艺术方面的影响时,这样说:

这时,禁欲主义仿佛严霜降落在"快乐的老英格兰"的生活中。而感到其影响的,不止是世俗的欢乐。清教徒强烈憎恨一切有迷信气息

---

[1] [英]詹姆斯:《宗教经验种种》,尚新建译,北京:华夏出版社,2008年版,第194—194页。
[2] [法]丹纳:《艺术哲学》,傅雷译,北京:人民文学出版社,1983年版,第210页。
[3] [美]R.K.默顿:《十七世纪英国的科学、技术与社会》,范岱年、吴忠、蒋效东译,成都:四川人民出版社,1986年版,第25页。
[4] 同上,第29页、第30页。

造物主

图1-4 "震颤教派"认为的基本道德——规律化、和谐、有序等应该成为家具制作者的工作指导方针,因而形成了功能主义的朴素设计观念,这也符合他们自给自足的生产方式的要求。

图1-5 "禁欲主义"的宗教价值观给"震颤教派"带来一种简洁和纯净的设计形式,这在现代主义设计中也有相似的体现。这是因为简洁与朴素都被认为是纯净的一种本质。

第一章 作为新教徒改革运动的现代设计

的东西,强烈憎恨一切有神秘获救或圣事获救色彩的东西,圣诞节的庆祝活动、五朔花柱祭典以及所在自发形成的宗教艺术均属此列。荷兰仍可以发展伟大而往往又很粗犷的现实主义艺术,不过是证明了如下事实:在短期居于最高地位的加尔文主义神权统治被转化为一种温和的国教,因此加尔文教显然失去了它的禁欲主义影响力之后,那个国家的道德纪律统治,距离彻底丧失抗衡法庭和执政者们的影响以及新富资产阶级的生活享乐的力量,已为期不远了。[1]

因此,不仅代表神秘的宗教印记在艺术活动中被去除,有象征意味的装饰也在消费中被批判、被怀疑:

> 无聊、冗赘、浮华等一切可以用来代表没有客观目的的不合理的态度,亦即非禁欲主义的,尤其是不为上帝荣耀却为人类荣耀服务的名称,总是可以随时来反对各种艺术倾向,而推扬有节制的功利论。在人的装饰方面(如衣服)特别是如此。生活划一的强烈倾向极大地助长了今天资本主义对生产标准化的关注,其理想的基础就在于抛弃了所有对肉体偶像的崇拜。[2]

美学家大卫·布莱特认为"清教的极少原则"产生于17世纪,并通过英国与荷兰殖民者传入北美,很快成为一种重要的审美方式。这种通常被称为"殖民地风格"的朴素风格在大西洋两岸流行,并在建筑和设计中与"震颤教派"相呼应。阿道夫·卢斯也曾经被认为与这种"清教的极少原则"相联系。卡尔·休斯克(Charles E.Schorske,1915～2015)称"理性主义的清教徒主义使卢斯把一种将菜肴外观的华丽置于其营养价值之上的烹调展示同世纪之交维也纳的装饰化棚屋联系起来"[3]。

而所谓高级烹调术(Hautercuisine,图1-6)则必然与清教徒主义的原则相违

---

[1] [德]马克斯·韦伯:《新教伦理与资本主义精神》,彭强、黄晓京译,西安:陕西师范大学出版社,2002年版,第161页。
[2] 同上,第161—162页。
[3] Carl E.Schorske.*Fin-de-Siecle Vienna:Politics and Culture*.New York:Vintage,1981,p.363.

背。虽然韦伯认为"新教徒喜欢美食,天主教徒则喜欢不受搅扰的美睡"[1],但是,过于复杂的烹饪,或是形式大于内容的烹饪显然是清教徒们所嗤之以鼻的。而既然高级烹调术和装饰彼此相联系,那么两者都是不合于时代、应该从世界上消失的东西。但卢斯的装饰批判在本质上与清教徒主义的精神并没有太大的联系,卢斯仍然在设计中大量使用奢侈而昂贵的材料,倒是被称为充分表现出清教徒精神的麦金托什(Charles Rennie Mackintosh,1986~1928)仍在设计中大量地使用着装饰。

建立在宗教价值观之上的审美观与韦伯所说的"天职"理念息息相关,当人们将服饰或室内装饰视为上帝所安排注定的东西,那么对于简单朴素事物的接受也就成为了自然而然的事情,哪怕是在富裕的商人中间。"我们不妨想象一下,荷兰的布尔乔亚在柜台上忙过一天后,回到家里是怎样一个情形。他的屋子只有几个小房间,几乎跟船上的房舱相仿;装饰意大利殿堂的大画无法悬挂;屋主所需要的是清洁与舒服;有了这两样就够了,不在乎装饰。"[2]这样朴素的价值观决定了简朴的生活态度与审美意识,就好像《简·爱》(图1-7)中对简的描述一样,出于贫困而简约的着装反而获得了最好的评价:"简长相平常,她的服饰远远没有太太的佣人衣服那么讲究",她穿着自己缝制的衣服,"一切都那么贴身而又朴实,包括编了辫的头发在内,丝毫不见凌乱的痕迹"。整洁理性克制的简也得到了贝茜的赞叹:"你够文雅的了……你看上去像个贵妇人。"[3]

尽管神学论的学说与得体论的学存在着许多相似之处,但它们并不属于同一范畴。神学反对装饰和视觉愉悦的观点并不是有关趣味的观点,而是有关存在论的观点。他们不是建立于"什么是适合的"这样一个问题上,而是建立在需

---

[1] 是意大利、法国、西班牙的美食更有名?还是德国、英国的美食更有名?对韦伯的这个小观点,笔者持怀疑态度。布罗代尔也对1895年在巴登地区的这个调查持怀疑态度,调查的负责人、韦伯的学生马丁·奥芬巴赫说:"天主教徒……比较沉静,利欲比较淡薄;他们不求冒险和刺激,而愿平安度日,即令冒险和刺激能带来财富和荣誉,平安只保证微薄的收入。一句民间格言说得风趣:不是吃得好,就是睡得香。在这个具体事例中,新教徒宁愿吃得好,而天主教徒则求睡得安稳。"布罗代尔则认为"新教徒面对餐桌和资本主义,天主教徒背向餐桌和资本主义"这个比喻有点滑稽。韦伯的原文,参见[德]马克斯·韦伯:《新教伦理与资本主义精神》,彭强、黄晓京译,西安:陕西师范大学出版社,2002年版,第9页。布罗代尔的评价与奥芬巴赫调查,参见[法]布罗代尔:《15至18世纪的物质文明、经济和资本主义》,第二卷,顾良、施康强译,北京:生活·读书·新知三联书店,1993年版,第629页。

[2] [法]丹纳:《艺术哲学》,傅雷译,北京:人民文学出版社,1983年版,第224页。

[3] [英]夏洛蒂·勃朗特:《简·爱》,黄源深译,南京:译林出版社,1994年版,第127页、第145页、第100页。

第一章 作为新教徒改革运动的现代设计

图1-6 图为电影《高级烹调术》的海报，高级烹调术是完全与禁欲主义背道而驰的消费理念，其中包含着大量与食物的基本功能无关的形式处理。形式大于内容的烹饪虽然是清教徒们所嗤之以鼻的，但是就好像设计中的装饰一样，它们一直存在于日常生活和消费之中，展现着人类复杂的、不断延伸的欲望体系。

图1-7 《简·爱》的小说封面。在作者的描述中，简出于贫困而简约的着装反而获得了最好的评价，这种设计的评价观念一直或多或少地存在于各种社会中，它是道德观念在设计评价中的体现。

要知道"什么是真的"前提基础之上。另外,"得体"假定了一个已经稳定的、被同意的现实,而装饰所犯的罪行只是在"度"上出现了偏差。与之不同的是,"清教的极少原则"对装饰的道德价值提出了疑问,因而在这一点上与现代主义的装饰批判之间建立了形式上的呼应关系。尽管神学论下的装饰批判与现代主义的装饰批判之间的最大区别在于后者建立在工业化大生产这一新的时代背景之下,在批判的动机方面是有所不同的。但是,从历史的长时段出发,它们之间又包含着某种连续性,尤其是在道德批判方面。甚至可以说,西方的消费批判传统与精英主义的道德批判传统完全继承了新教伦理的精神,并在对"物欲"的抑制和平衡方面发挥了持久的影响力。

从这个角度出发,我们能发现无论是一战前后早期现代主义者所反复发布的各种"宣言",还是二战后新的现代主义者们对消费主义、物质主义的批判以及对绿色环保设计理念的宣扬,他们都带有典型的"禁欲主义"的特点。二战后在德国乌尔姆建立的设计学院,虽然在各方面小心翼翼地将自己与包豪斯相区别,但是显然继承了包豪斯在"禁欲"(当然是指消费方面)方面保持的传统。在乌尔姆,每个人都要剃掉头发,"你不允许骑自行车、任何人都身着黑衣"(艾尔霍夫);即便你不穿黑衣服,也要使用一种被修女使用的斜纹棉布或一种工人穿的粗布料,并且"肩上绝对不允许有垫肩"(林丁格尔)[1];总之,他们试图排斥那些德国中产阶级所孜孜以求的消费方式。

与"欲望"作斗争最有经验的毫无疑问是宗教,而清教又是其中翘楚。但当失去了宗教的神圣光环后,现代主义者的努力就显得更加举步维艰,也更加的"悲壮":他们要创造一本属于自己的"圣经";要塑造自己作为革命者的光辉形象——就像马丁·路德那样;要营造一种自上而下的、在物质和思想方面能够进行强有力管理的生活方式;总之,他们需要——绝对的权威。

### 4. 清晰的美国

英国国王亨利八世,本是一个坚定的天主教徒,反对英国的宗教改革。但是由于不满罗马教廷的影响以及觊觎教会的财产,他找了个离婚的藉口与罗马分

---

[1] [德]赫伯特·林丁格尔:《乌尔姆设计——造物之道(乌尔姆设计学院1953~1968)》,王敏译,北京:中国建筑工业出版社,2011年版,第94页。

## 第一章 作为新教徒改革运动的现代设计

道扬镳。[1]亨利与罗马的决裂在客观上促进了英国的新教运动。虽然亨利本人只是满足于充当英国的教皇,靠没收修道院的土地来"发财致富"[2],不打算改变教会的内部组织或教义。但是点火的人早已控制不住"星火燎原"的态势,信奉路德和加尔文理论的人日益增多。其中,"那些极端的加尔文主义者——清教徒——对英国教会不彻底的改革越来越不满意。他们有许多人想到美洲去,以便在那里完成这种改革"[3]。一直到16世纪80年代,当清教徒在英国斗争领域从礼仪转向制度时,国王和国教会开始感到威胁,政府对分离派清教徒的压制与迫害逐渐升级,导致分离派清教徒移居荷兰,之后出于种种原因[4],其中102人于1620年登上了"五月花号",经过66天的航行,漂洋过海来到今日美国东北部的普利茅斯,[5]成为新英格兰的清教移民先驱。通过这次波澜壮阔的"大移民","离开英国到新世界去的约多达5万人。这种移居国外的活动一直延续到1640年,当时英国人开始看到自己国家有一个更有希望的前途"[6]。

在200多年的美国历史中,美国文化像一座巨大的熔炉,吸收了世界诸多文

---

[1] 16世纪初,占人口0.5%的神职人员握有王国的三分之一的财产,一些主教完全能与王公斗富。如白金汉大公被公认为亨利八世时英国的首富,年俸为6000英镑,而坎特伯雷大主教一年的薪给则与此相当。另一方面,亨利八世的妻子凯瑟琳先后多次怀孕,但除了一个女婴外都没能成活。到1527年他准备和王后离婚,与24岁的安妮·博琳(Anne Boleyn)结婚,但是罗马教廷没有批准,此事成为双方决裂的导火索。参见柴惠庭:《英国清教》,上海:上海社会科学院出版社,1994年版,第28页、第33页。

[2] 根据建筑师普金的记载,有"376家修女院被遣散,一大批宗教人士流亡国外,而这只是开始……645处修道院,90所神学院,100所穷人救济院,及各类礼拜堂2374座均被洗劫。他们的全部土地,还有数量惊人的各类精美建筑装饰均被充公,夺为私用,而合法的拥有者最终变得一无所有"。参见A.W.N.Pugin.*Contrasts*.London:James Moyes,1836,p.8.

[3] [美]J.布卢姆、S.摩根等合著:《美国的历程》,杨国标、张儒林译,北京:商务印书馆,1988年版,第17页。

[4] 1608年至1609年,他们来到荷兰莱顿。但他们的子女变成了荷兰人,而且只能找到工资微薄的短工,其中一部分人在荷兰宽容的政策下开始受到其他宗教的引诱。大约在1617年,他们开始认为"孩子的状况越来越让人担心",许多"品质优良、谦恭有礼的孩子",以及从所有的艰辛苦难中学到优良品质的孩子"在青少年时期便已开始衰败,他们的勃勃生气正在被他们自己的青春腐蚀"。参见[美]希尔顿:《五月花号》,王聪译,北京:华夏出版社,2006年版,第68页。

[5] 这是一个颇具意味的命名:"普利茅斯"是这些人当初离开英国时的港口名称,同时也是1501年10月2日,西班牙的凯瑟琳在她16岁时,到英国与亚瑟完婚时所抵达的那个港口(完婚后六个月亚瑟天亡,凯瑟琳嫁给了亨利,即后来的亨利八世)。参见[美]希尔顿:《五月花号》,王聪译,北京:华夏出版社,2006年版,第13页。

[6] [美]J.布卢姆、S.摩根等合著:《美国的历程》,杨国标、张儒林译,北京:商务印书馆,1988年版,第32页。

明的精华,形成了多元化的、开放性的文化体系,它几乎包含世界上大多数的种族、民族、宗教、价值、思想和学术思想。因此在宗教方面,除了清教徒之外,早期的北美移民还有最早在北美传播基督教的西班牙人、葡萄牙人和法国的天主教徒。移民把各自的宗教带到了北美,形成了复杂多元的宗教传统。但是,总的来说,北美的移民仍以清教徒为主,又大多信奉加尔文教义,北部的新英格兰更是清一色的清教徒。[1]因此,有人认为 WASP(白人盎格鲁—撒克逊新教徒,White Anglo-Saxon Protestant)始终是美国的文化主流,其核心就是崇尚勤奋劳动的清教道德传统,因此"清教传统像一根红线规范了从殖民时代到如今的美国的政治文化与社会文化。清教主义可以说是美国文化的根"[2]。除了牧师从宗教意义上宣传这一新教道德以外,当时的著名社会活动家本杰明·富兰克林也致力于通过著述,向人们宣传节俭、勤奋的价值观,他从清教的教诲中总结出了著名的勤奋、诚实、正直等十三个美德。

美国著名历史学家康马杰在其名著《美国精神》中,对清教主义在美国思想史传统中的作用和地位作了充分肯定:"虽然清教神学思想的重要性在18、19世纪漫长的岁月里已经逐渐消失,但其许多道德和政治思想还在继续发挥作用。两个世纪的沧桑变化并没有使我们失去对这些遗产的继承。"[3]从清教徒的论著、谈话和实践看,清教徒所推崇和倡导的价值观念并没有在社会经济的发展过程中消失,反而逐渐形成了美国设计的基础,这些受到关注的价值观念主要包括:虔敬、谦卑、严肃、诚实、勤勉和节俭等——他们与美国的实用主义哲学一脉相承,更与美国设计对功能主义传统的重视息息相关。

**美国功能主义的"神化"**

英国的设计研究者喜欢质疑西格弗里德·吉迪恩(Sigfried Giedion,1888～1968),也喜欢质疑以他为代表的"实用主义神化"[4],即对美国早期设计中功能

---

[1] 钱满素:《美国文明》,北京:中国社会科学出版社,2001年版,第356页。
[2] 朱世达:《当代美国文化》,北京:社会科学文献出版社,2001年版,第2页。
[3] [美]亨利·斯蒂尔·康马杰:《美国精神》,南木等译,北京:光明日报出版社,1988年版,第251页。
[4] 赫温·舍费尔:"实用主义神话在大量的现代主义著作中得到表述,包括西格弗里德·吉迪恩在1948年出版的有影响的著作《机械化号令》,实际上,它是建立在一个短暂时期的基础上的,一群新的消费者对产品世界及产品的复杂意义做了妥协。现代主义者对'纯真年代'的怀旧式渴望无疑反映了他们对设计与物质文化日益增强的商业背景深感忧虑。"参见[英]彭妮·斯帕克:《设计与文化导论》,钱凤根、于晓红译,南京:译林出版社,2012年版,第91页。

## 第一章 作为新教徒改革运动的现代设计

主义和实用主义的推崇。实际上,"冰冻三尺非一日之寒",从1851年大博览会开始,人们便对这个问题开始了反复的争论。在这次博览会中,欧洲的一般大众首次接触到美国出产的各种工具与家具。欧洲人对于美国产品所显示出的质朴特征、对技术的合理使用、外形的坚实稳固都感到极为惊讶。机敏的德国政治家布赫(Lothar Bucher,1817~1892)在当时注意到:

> 老式时钟,系经过精良筹划的制品,其胡桃木外壳亦显得极为质朴;各种椅子——由简朴的木制椅以至安乐椅——都没有碰手或刮衣服的无用雕刻,也没有让人坐下去就弯了肩膀的当时流行的哥德式椅的直角部分。我们所看到的这些美国式家庭用具,都带有舒适而合用的气息。[1]

而法国观察家拉波德伯爵(Count Leon de Laborde)同样认为这些美国产品中显示出"美国是逐渐带有艺术气息的工业国家(Une nation industrielle, qui se fait artiste)"。他又说"美国会走它自己的路线的"[2]。因为参与在德累斯顿的革命活动而流亡英国的德国建筑师桑佩尔亦表示相类似的意见:"这是第一次,一个真正意义上的、民族的和新鲜的艺术即将繁荣昌盛。"[3]而一位曾去美国实地调查的德国人弗朗西斯·格伦德,便曾宣称美国家具比任何欧洲的都要好。他指出新英格兰摇椅是家居的"顶峰",不是因为他们的令人钦佩的"优雅",而是为他们十分优秀的试图适应于它的目的。[4]美国产品与建筑所具有的简单与淳朴,这一普遍在当时富裕的欧洲设计中缺乏的特色,使得正处于变化之中的欧洲变革者向美国投去关切的目光。

同样,在25年后的1876年的费城博览会中,人们保持着这种对美国朴素设

---

[1] 布奇尔著《从工商展览会看历史文化》(*Kulturhistorische Skizzen aus der Industrieausstellung aller Völker*),1851年法兰克福出版,转引自 Sigfried Giedion. *Space, Time and Architecture: the growth of a new tradition*. London: Geoffrey Cumberlege Oxford University Press, 1952, p.271.

[2] 拉波德著《艺术与工业的结合》(*De l'union des arts et de l'industrie*),第一章,Ipid.

[3] [德]哥特弗雷德·桑佩尔:《科学、工业和艺术:在伦敦工业博览会闭幕之际,对于国家艺术品位发展的建议》(1852),刘爽译,选自《设计真言:西方现代设计思想经典文献》,南京:江苏美术出版社,2010年版,第64页。

[4] Jeffrey L. Meikle. *Design in the USA*. Oxford: Oxford University Press, 2005, p.26.

计的普遍好感,"美国人铸造工具与机械的方式"给人留下了极深刻的印象。率德国参观团来博览会参观的著名科学家鲁洛(F.Reuleaux)在他1876年的《费城来鸿》(Briefe aus Philadelphia)中说:"斧头、剃刀、除草锹、猎刀、铁锤等,都制造得如此之美,如此种类之多,以至于我们不得不赞赏和惊异。这些东西都设计如此合用,看起来好像已预先料到我们需要的样子。"[1]另一位柏林人莱辛(Julius Lessing)——柏林工业艺术博物馆首任馆长——在参观1878年巴黎世界博览会中的美国工具展览时,也曾感叹从美国刀斧展览中所获美感之丰富,简直就像参观艺术品展览一般,他注意到那毫无装饰的线条之美实际上就是"把刀斧按照使用人的手,按照使用时人体运动情形来决定其形状而已"[2]。德国艺术史学家波德(Wilhelm von Bode,1845~1929)在参观完1893年芝加哥世界博览会后,对美国建筑也从功能主义的角度给予了很高的评价:"与德国相反,美国的近代住宅完全是由内部向外建造的。其住宅不仅能适应各人的特殊需要,尤其是适应美国人的癖性、习惯与需要。这等习俗之明显,乃使美国住宅建筑较德国建筑具有极大的优点。"[3]桑佩尔曾经这样毫不掩饰地说:"美国住宅适合任何一个想要在这东西里筑巢的人。它不是房子,而是一个放置家具的脚手架。"[4]

然而,这种对美国设计中功能主义的赞美,并非是铁板一块,它在本质上是一种现代主义精英视角的评价,而美国也成了欧洲的现代革新者们渴望寻找的理念模板。大量的欧洲人在当时并不喜欢这样"坦白"的设计,实际上,连美国的大众消费者自己也未必喜欢。在欧洲,这些美国早期制造商们的"实用主义"时常被批评为"粗制滥造",缺乏外在美感,缺乏技巧以及某种与奢华生活相联系的

---

[1] Sigfried Giedion. *Space, Time and Architecture: the growth of a new tradition*. London: Geoffrey Cumberlege Oxford University Press, 1952, p.273.
[2] 莱辛:《1878年巴黎世界博览会报告》(Berichte von der Pariser Weltausstellung von 1878)(柏林1878年出版),转引自同上,p.274.
[3] 波德:《美国现代艺术》(Moderne Kunst in der Vereinigten Staaten), *Kunstgewerbeblatt*, 第V卷,(1894年版),转引自同上,p.299.
[4] [德]哥特弗雷德·桑佩尔:《科学、工业和艺术:在伦敦工业博览会闭幕之际,对于国家艺术品位发展的建议》(1852),刘爽译,选自《设计真言:西方现代设计思想经典文献》,南京:江苏美术出版社,2010年版,第35—36页。

## 第一章 作为新教徒改革运动的现代设计

文化内涵。[1]因此,在缝纫机和壁钟上被普遍使用的钢印装饰,以及在抽屉上雕刻花纹的生产方式,很快就被引入了美国家用产品市场。在1876年的费城博览会中,也曾有人显然对在展览中的美国设计不够像欧洲那样流行而大感失望。正如历史学家福尔克(Jacob von Falke)所说,"在趣味上,颜色上,或美感上,我们所喜欢的家具,成套家具罩,玻璃器皿,或陶器皿(fayence),一件也没有。"有些日用物品,按照福尔克的说法,是必须有丰富装饰的——例如,有摆的落地大座钟——由于完全没有装饰的关系,显现出美国品位的寒酸。[2]

"寒酸",这也许是问题的关键!始终有学者认为,"美国设计"不是不想使用装饰,而是他们做不到。在他们看来,"美国设计"的功能主义特征源于贫穷的生活状态和落后的生活方式,源于他们还来不及享受奢侈以及一旦发财就不会再回来的过渡状态。

赫温·舍费尔在批评吉迪恩的时候认为:"在早期欧洲现代主义者的著述中,人们在关于什么是美国批量生产的'简朴'产品的讨论中表现出一种强烈的敬畏感。钟表、钥匙、自行车、农机具、标准书柜都作为自然的机器产品而广受尊崇,被认为与颇受轻视的大众消费市场的审美化产品形成鲜明对比"[3]。然而,在宣布这种功能主义的"神化"之后,他紧跟着认为那些反映了其制造方式的产品外表,以及那些裸露在外的产品结点和装饰的缺乏,只不过是"早期组装线生产阶段的一个特点,它很快被面向美国社会大众的产品制造所取代"[4]。似乎一旦机会到来,美国大众必然会从裸露的黄土地上迅速爬起来,拍拍身上的尘土,钻进金色的帐篷。

也许从历史的发展来看,这很有可能是个事实。毕竟,从大众的角度而言,追求奢侈的确是难以阻止的诱惑。美国人开始模仿欧洲的设计,这一趋势被在意大利旅居多年的美国雕塑家荷瑞修·格里诺(Horatio Greenough,1805~1852)尽收眼底。他于1851年9月访问伦敦并参观了水晶宫,敏锐地注意到美

---

[1] [美]大卫·瑞兹曼:《现代设计史》,[澳]王栩宁等译,北京:中国人民大学出版社,2007年版,第24页。
[2] 福尔克:《费城世界博览会》(Corbemerkungen zur Weltausstjellung in Philadelphia),*Der Gewerbehalle*,XIII卷(1875年),Sigfried Giedion.*Space,Time and Architecture:the growth of a new tradition*.London:Geoffrey Cumberlege Oxford University Press,1952,p.273.
[3] [英]彭妮·斯帕克:《设计与文化导论》,钱凤根、于晓红译,南京:译林出版社,2012年版,第91页。
[4] 同上。

国设计的这个趋势,于是说:"尽管一些水晶宫的美国产品看起来功能简单,没有什么艺术性,他们中的许多人也体现了我们现在称之为维多利亚设计的豪华装饰。"[1]因此,他向哲学家爱默生(Ralph Waldo Emerson,1803~1882)抱怨,美国公民"挣扎"着想得到美,而此时那些外国"奢侈的便宜货"正想把他们腐败的粪便洗干净。格里诺在他的文集里发展他的观点,描述英国制造商已经"用装饰的、任意的、反复无常的、蔑视所有原则的、俗气的染着颜色的、不值钱的纪念品式的、华丽的机织织物、塑料装饰、钢模模压物品控制了我们"[2]。

为了替换他所谓的像多余的粪便一般的维多利亚风格,格里诺提出了有机的、进化的设计理论。正如动物的结构和形式越来越趋于成功、越来越适应于功能,同样的道理也适用于马车和游艇。这就好像帆船一样,在漫长的历史进化中,每一个功能性部位都发展成为最简单的元素。在这种对功能美的描述中,荷瑞修·格里诺将美等同于形式适合功能,而不是盲目的模仿过去的风格或富有的奢侈品。在他的描述中,"笨重的机器"是紧凑的、有效的和美丽的引擎,而"直接反驳了美国设计是一种简单的、经济的或廉价的风格"[3]。虽然,格里诺的论文很难引起更多人的关注,但是他的朋友爱默生等人曾在哲学著作中主张"美的线条是完美的经济的结果",而托克维尔也认为民主的美国人应当拒绝财富的展示,这种美国精英的价值观念实际上是美国新教伦理的普遍体现。

爱默生的朋友亨利·大卫·梭罗(Henry David Thoreau,1817~1862)则身体力行、抛弃世俗,自己砍柴建屋,在瓦尔登湖的岸边一间小屋住了两年零两个月又两天,种地、看书,过着自然简朴的生活。在1854年出版的散文集《瓦尔登湖》(图1-8)中,他苦涩地讽刺了现代客厅里的中产阶级,嘲笑他们的"沙发、垫脚软凳、遮阳篷,还有一百个其他东方的东西"[4],并提出理想中的生活方式:

> 我有时梦见了一座较大的容得很多人的房屋,矗立在神化中的黄

---

[1] Jeffrey L. Meikle. *Design in the USA*. Oxford: Oxford University Press, 2005, p.39.
[2] Greenough to Emerson(28 December 1851)in N. Wright(ed.), Letters of Horatio Greenough, American Sculptor(Madison, 1972), 400-401; H. Greenough, The Travels, Observations, and Experience of a Yankee Stonecutter(1852; facsimile reprint Gainesville, 1958), 转引自 Jeffrey L. Meikle. *Design in the USA*. Oxford: Oxford University Press, 2005, p.17.
[3] Jeffrey L. Meikle. *Design in the USA*. Oxford: Oxford University Press, 2005, p.39.
[4] Ibid, p.42.

## 第一章 作为新教徒改革运动的现代设计

金时代中,材料耐用持久,屋顶上也没有华而不实的装饰,可是它只包括一个房间,一个阔大、简朴、实用而具有原始风味的厅堂,没有天花板,没有灰泥,只有光光的橡木和桁条,支撑头顶上的较低的天……在那里,你一眼可以望尽屋中一切财富,而凡是人需要的都挂在木钉上;同时是厨房、伙食房、客厅、卧室、栈房和阁楼;在那里你能看见木桶和梯子之类有用的东西和碗橱之类的便利设备,你能听到壶里的水沸腾了,你能向煮饭菜的火焰和烘焙面包的炉子致敬,而必须的家具和用具是主要的装饰品……[1]

沃尔特·史密斯(Walter Smith,1838~1888)曾经通过对1873年的一个发狂的伤寒受害者的感受描述来表达过度装饰对人的身心影响。他的报道声称,即使这种病人退烧了,恢复了知觉,却仍感觉到一种可怕的壁纸图形继续折磨他,他感觉到一双火红的眼睛从各个角度盯着他,就像一种酷刑的折磨一样,他被迫计算房间的红点,"从地板到天花板,从一面墙到另一面墙"[2]。这种从心理学角度对色彩或是装饰的批评并不少见。虽然对病人的心理影响也许并不能完全说明设计本身的问题,但从这种批评的传统中,我们能看到对简单、朴素的设计有利于身心健康的传统道德观念的传承。

在1892年《新英格兰杂志》(New England Magazine)的1月刊上,夏洛特·吉尔曼(Charlotte Perkins Gilman,1860~1935)[3]发表了一篇著名的女性主义短篇小说《黄色壁纸》(*Yellow Wall Paper*),该文以第一人称视角,描述一位医生携妻子在夏天避居于殖民时代宅邸,由产后休养到精神崩溃的过程。她一开始就觉得这件房子"有什么地方不对劲","油漆和墙纸看起来好像某个男生学校中所使用的。它已经剥落了——那个墙纸——我的床头到处都是大块的补丁,尽量远离我能够到的地方,基本上都在房间的另一边下面。在我一生中,从来没

---

[1] [美]梭罗:《瓦尔登湖》,徐迟译,上海:上海译文出版社,2006年版,第214—215页。
[2] Jeffrey L.Meikle.*Design in the USA*.Oxford:Oxford University Press,2005,p.57.
[3] 著名的美国女权主义、社会学家、小说家、短篇小说作家、诗人、散文家、社会改革的宣传者,是一个乌托邦式的女权主义,一位杰出的女性。由于她非正统的概念和生活方式,她成为未来的女权主义者的榜样。她流传至今的最好作品是她的半自传体短篇小说《黄色壁纸》,这是在一次严重的产后精神病发作后写成的。资料来源维基百科。

见过更糟糕的墙纸"。[1] 这个不幸的女人被迫接受强制休息治疗,因为她盯着那些不规则的艳丽图案看,都被刺激得快要疯了。从她精神失序的那一时刻开始,黄色壁纸也呈现出混乱的景象,并一直持续至小说结尾。她眼中的壁纸图案甚至还会变动,由于她只能盯着黄色壁纸看,她的幻觉就越发的强烈,同时她的精神状态就越糟糕,对黄色壁纸反过来也更加着迷。

在类似的美国文学作品中,我们能发现这种强调多余的装饰会给人类的心灵带来巨大伤害的设计道德观在现实生活中得到了广泛的传承。

曼哈顿社交名媛、迷人的百老汇演员埃尔希·德·沃尔夫(Elsie de Wolfe,1865~1950)曾经在1907年设计了纽约的殖民俱乐部(Colony Club),是上流社会炙手可热的室内设计师。她于1913年出版了《家居好趣味》(*The House in Good Taste*),拒绝19世纪维多利亚风格的混乱,建议读者通过减法来进行装饰,直到建筑空间被彻底释放。她设想了一个前瞻性的"美国文艺复兴",其家庭空间将是"每个人为了自己、为了未来的规划、为了下一代的梦想的个人表达"[2]。虽然德·沃尔夫青睐印花棉布面料,并且喜欢18世纪法国家具与光洁墙面之间的对比,但她更强调对"光、空气和安慰"、"充盈的乐观和白色油漆"的偏爱。但沃尔夫的身份多少影响了她的严肃性,让人忽视了她在20世纪现代主义设计发展中的重要性,从另一个角度来看,沃尔夫们所表现出的装饰批判精神也恰恰是美国新教传统的某种表现。这些来自英国、荷兰和其他欧洲地区的移民们在生活方面不得不保持着朴素的传统,而且基于宗教传统的文化观念也被继承下来,并在20世纪初期与现代主义设计的发展保持着内在的同步性。

通过这一系列描述,我们能发现美国清教徒移民的后代们一直试图保持一种简单而注重功能的设计方式。但是,能就此得出结论,是美国清教徒创造了功能主义吗?当然不能!同样,我们也不应该将美国的功能主义传统归结为原始简单的生产方式——就像舍费尔描述的那样。这之间产生的矛盾主要在于精英设计与大众设计之间的差异性。如果仅仅将视野投向大众最低俗的审美取向与最活跃的消费欲望,那么人类的消费取向是大体相似的,就好像鸟儿都喜欢收集

---

[1] Charlotte Perkins Stetson Gilman.*Yellow Wall Paper*.Boston:Small,Maynard & Company,1901,p.8.

[2] Jeffrey L.Meikle.*Design in the USA*.Oxford:Oxford University Press,2005,p.93.

## 第一章 作为新教徒改革运动的现代设计

金光闪烁的金属。更何况,这些欧洲移民的后代在文化上一直处于思乡的状态。但是,由于吉迪恩对"清晰的美国"的兴趣以及将其在现代主义发展中郑重其事的定位,可能的确将美国功能主义的作用予以了放大,并引发了他人对其理论的怀疑。与佩夫斯纳对美国"气球架构"重要性的简单怀疑不同,舍费尔等作者从理论解释出发,消解了对美国功能主义产品的尊重甚至崇拜,也批判了吉迪恩将美国人的地位放得如此之高的"大惊小怪"。

但是,如果我们从美国的地理环境、宗教环境以及早期的经济环境出发,我们会发现这种功能主义设计观念的出现,尤其是其在知识阶层所获得的重视,绝非是简单的贫穷导致的。事实上,许多贫穷与落后的地区,在设计上更加追求极致的视觉盛宴。而现代主义者通过对美国功能主义的观察与赞扬,提出了更多对欧洲设计的批评,这样的思想中包含了更多的目的性。即通过对工业"母国"的功能设计的赞美,来宣布功能主义设计的合理性。从另一个角度来说,这更说明了欧洲现代主义设计与美国实用主义之间潜含的联系:前者在后者的率真中找到了自己渴望的身影。例如在1913年,沃尔特·格罗皮乌斯(Walter Gropius,1883~1969)刚完成了他设计的法古斯鞋楦厂,就为德意志制造同盟写了一篇关于现代工业建筑发展的论文,这一出版物对于向德国介绍当代各种思想,居功至伟。这是他第一次依实例讨论到美国工业建筑方面不期而至的美:

> 与欧洲其他国家比较起来,德国在工厂设计方面,似乎超前得多。但是,在工业的母国美国,有许多工业建筑物无意中显现出来的庄严,比我们同类型的最佳建筑尤好。加拿大和南美洲的扬谷器,重要铁路线上的燃炭输送机,和北美更新式的工厂,其纪念性的力量,几乎同古埃及的建筑物同样予人以深刻的印象。这些建筑物在构筑方面的精确度,对旁观者看来是明显得令人叹为观止的。这些建筑的完美不在于其实质比例的巨大形体——富有纪念性的作品特质显然无待寻求——而是在于其设计人对伟大而感人的形态的独立而明澈的想象力。由于对传统的感伤的崇拜,或者受其他知力的蒙蔽,扼杀了当代欧洲的设

计,复阻塞了真正的艺术创造力。[1]

与格罗皮乌斯一样,现代主义的设计思想家们均提及过美国给欧洲带来的启发,这种启发倒不是指诸如莱特对欧洲尤其是荷兰建筑界所产生的普遍而具体的影响,而是指从美国文化中汲取的养分——其中最有典型意义的是阿道夫·卢斯(Adolf Loos,1870～1933)。

阿道夫·卢斯(图1-9)出生于1870年12月奥地利的勃诺(现在是属于捷克共和国的布尔诺)。作为一位石匠和雕刻家的儿子,他和那些为父亲工作的石工们一块长大,因此很早就学会了如何来处理石头和其他贵重材料。在他12岁的时候出现了耳疾的症状,并从此不断恶化。最终导致他几乎完全变聋,以至于在生命的最后岁月中他不得不通过"语言卡片"来和别人交流。随后,卢斯进入了由梅克修道院的圣本笃教团僧侣开设的中学,接着在位于赖兴伯格(Reichenberg,现在是属于捷克的Liberec)的职业学校的结构工程系学习。在那里,卢斯和同年的约瑟夫·霍夫曼成为同窗。在勃诺干了一段时间的石匠之后,卢斯在德累斯顿开始了为期三年的建筑课程的学习,但是没有毕业。由于他和家里的矛盾,他拒绝返回勃诺接手父亲的生意。在卢斯九岁时,他的父亲就去世了,家里的生意由母亲接管。

此时他最大的愿望是到美国芝加哥去看1893年的世界博览会。尽管所有人都反对这一想法,但他却异常坚定地坚持着这一愿望。卢斯的母亲为他提供了盘缠,但条件是他必须放弃对父亲的财产继承权并承诺再也不返回勃诺。这样,卢斯自绝后路,兜里揣着封给费城一位伯父的信,跑到美国去碰运气。在美国的三年时间对卢斯的长远发展起到了决定性的作用。在这段时间里,尽管他非常贫穷,但参观了芝加哥、费城、圣路易斯和纽约。为了维生,他当过砖匠、理发师助手、大都会歌剧院的跑龙套小工以及厨房帮手,直到他找到一份建筑绘图员的工作。在那个世纪末的最后几年里,他看到了美国路易斯·亨利·沙利文

---

[1] 格罗皮乌斯:《工商业的技艺》(Die Kunst in industrie und Handel),刊载于德国工业联盟志(*Jahrbuch des Deutschen* Werkbundes)(Jena,1913),第21—22页,转引自 Sigfried Giedion.*Space*, *Time and Architecture:the growth of a new tradition*.Cambridge, Massachusetts:Harvard University Press,1952,p.278.译文参见于[瑞]S.基提恩:《空间、时间、建筑》,王锦堂、孙全文译,台北:台隆书店,1986年版,第399页。

第一章 作为新教徒改革运动的现代设计

图1-8 亨利·大卫·梭罗所著散文集《瓦尔登湖》。

图1-9 奥地利建筑师、批评家阿道夫·卢斯。他曾经去美国芝加哥观看1893年的世界博览会,并在美国"游学"三年。回国后,卢斯为自己树立了目标:"将西方的文化引入奥地利",他通过在报刊杂志上发表的评论文章不遗余力地将美国文化和一种新时代的禁欲主义观念传播到欧洲。

等建筑师所创造的革新建筑的繁荣,他们创造了全新的建筑形式:摩天大厦、办公大楼和百货公司。而在芝加哥世界博览会上所看到的古典廊柱是卢斯第一次接触到罗马式建筑的遗产,并欣赏到古典文物的风采,这些东西使他大开眼界并成为他一生的财富。

对美国生活方式的逐渐了解使得卢斯意识到他为自己树立的目标:"将西方的文化引入奥地利"[1]。这也是卢斯为彼得·阿尔滕伯格(Peter Altenberg,1859~1919)编辑的杂志《艺术》(Kunst)所出版的增刊的名字。早在1897年,在卢斯能够作为建筑师获得很多委托业务之前,他就已经在文化新闻界获得了声誉——这毫无疑问得益于他在美国的丰富经历。尤其是他针对在维也纳举行的国王朱比列展览会写的系列评论,使他得到了广泛的关注。甚至在1902年的德国—奥地利艺术家和作家百科全书中,当他为自己撰写条目时,他仍然首先将自己描述为一个"关于艺术的作家,是《现代自由报》(*Neue Freie Presse*)、*Die Zeiu Ver Sacrum*、《装饰艺术》(*Decorative Kunst*,慕尼黑)、《未来》(*Zukunft*,柏林)等杂志的撰稿人"[2]。

因此,曾经刊登过《装饰与罪恶》一文的《新精神》杂志的主编柯布西耶这样说过:"最近,一位年轻的维也纳建筑师极度绝望地论及古老的欧洲行将灭亡;惟有年轻的美国能够给人们以希望。"[3]在他与卢斯的对话中,卢斯继续说道:"欧洲的建筑艺术已不能再提出任何问题","迄今为止,我们长期受到积累文化的压制和摧残,不堪重负,步履蹒跚。文艺复兴时期的文化和路易时代的文化已使我们精疲力竭。我们过于富有,我们已经麻木,我们已不再有那种能够托起建筑艺术的思想灵感"[4]。

显然,柯布西耶不完全同意卢斯的这种"未来主义"式的判断,他认为:"我们沉重的传统文化将会带给我们完美的解决之道,这已被理智及精英们的敏锐感觉所证实。"[5]但是,显然在面对新的发展问题的时候,他们不像斯宾格勒一样

---

[1] 这里的"西方文化"指的是美国文化。参见阿道夫·奥佩尔序言,选自 Adolf Loos,*Ornament and Crime*:*Selected Essays*.Riverside:Ariadne Press,1998,p.5.

[2] Ibid,p.6.

[3] [法]勒·柯布西耶:《明日之城市》,李浩、方晓灵译,北京:中国建筑工业出版社,2009年版,前言,XIII.

[4] 同上。

[5] 同上。

面向东方寻找答案,相反,他们希望从西方的历史中找到更具理性主义色彩的源泉。

**美国"传教士"**

现代主义的布道者们渴望通过教育与宣传将"禁欲主义"在日常生活中进一步地世俗化。而布道者们由于坚信他们的使命是某种"天职",而具有了布道者的坚毅与果敢,呈现出典型的精英主义的特点,他们"通过将其伦理置于命定说的基础之上,加尔文教用尘世之内上帝选定的圣者精神贵族代替了尘世之外或尘世之上的僧侣精神贵族"[1]。

美国的布道者们从他们的故土——英国,获得了大量的精神财富——尤其是英国工艺美术运动的审美观念和渴望教育大众的道德意识。1898年,美国家具制造商、设计师、英国工艺美术运动的传教士古斯塔夫·斯蒂克利(Gustav Stickley, 1858~1942)先生造访了英国和欧洲大陆,这次重要的旅行让他与新艺术风格、维也纳分离派和格拉斯哥大学的艺术作品面对面。从欧洲返回后,"斯蒂克利开始了美国民族风格的思考,这种风格必须从民族对待自然的原始关系中提炼出来,并成为其殖民地、震颤派和拓荒传统的最好表现。"[2]他于1900年在美国纽约州雪城(Syracuse)附近建立了手工艺工场,于1901年10月出版了第一期《工艺师》(*The Craftsman*),同年开始宣传推广他本人的家具作品。《工艺师》杂志曾刊载了家具、纺织品、私人住宅所需的设计图以及拉斯金、莫里斯等英国理论家所撰写的文章,一方面鼓励读者们参与手工艺活动,另一方面又通过这种方式来宣传莫里斯的艺术和社会主义思想(翻开他的书,扉页上常常赫然印着拉斯金或莫里斯的名人名言)。他在家具设计中所追求的简单、诚实和对材料的忠实,无不反映出工艺美术运动对手工艺品所蕴含的诚信与愉悦的追求,"斯蒂克利的设计作品在材料和结构上纯粹、自然,同时回避了那些雕刻装饰和耗时的镶嵌工艺,他希望这特质能够强烈吸引'直率而具有鉴赏力的美国民众,'"[3]。

---

[1] [德]马克斯·韦伯:《新教伦理与资本主义精神》,彭强、黄晓京译,西安:陕西师范大学出版社,2002年版,第161页。
[2] Jeffrey L. Meikle. *Design in the USA*. Oxford: Oxford University Press, 2005, p.83.
[3] [美]大卫·瑞兹曼:《现代设计史》,[澳]王栩宁等译,北京:中国人民大学出版社,2007年版,第130页。

因此,斯蒂克利手工艺工场生产的家具以"传教使命"闻名,这不仅是因为它们与18世纪西班牙殖民教堂的家具有关,更因为斯蒂克利的大多数用榉木制成的家具都展现出这种"诚实"的结构以及用氨水熏过打磨后显现出的自然纹理色泽,他不断强调"一把椅子,一张桌子,床或书架都必须尽可能地充满使命……保持结构的惟一装饰在于对结构某特色的强调,比如榫眼、榫舌、锁眼和燕尾榫"[1]。正如他在自家的产品手册中反复强调的,其工场的功能主义设计目标是:"我在每一篇文章中说的可能都是,我们工场的目标即是体现最恰当的材料、最好的工艺,以及可能达到的最和谐的设计与色彩。"[2]

与斯蒂克利一样,许多美国的"传教者"都善于通过出版行业来传播欧洲的设计思想。坐落于美国纽约州布法罗市郊区的罗伊克罗夫特(Roycrofter),由埃尔伯特·哈伯德(Elbert Hubbard,1856~1915)创建于1893年。他们出版的流行丛书《人生旅程小记》的第一卷即为威廉·莫里斯的传记。哈伯德的审美宣传充满了宗教精神,他在一本小册子里这样描述理想的家庭生活:"神圣的生活!这就是主题。这里有兄弟情义,凭借于此,你能抵达四海之内并相互接触。美是一种看不见的真实——一种开发精神状态的努力。"[3]

不过,哈伯德的宣传体现出欧洲设计理论在美国传播的本土化过程,或者说体现了"清晰的美国"精神中所内含的实用主义色彩,因为他"并没有大力宣传艺术和手工艺应该令人感到愉悦和有价值的工作理念,相反,他一直致力于通过理性的专业化劳动力分工、工业化以及商业广告来获取利益,对于他而言,'产品'比'过程'更为重要"[4]。

斯蒂克利曾这样评价美国建筑师威尔·普里斯(Will Lightfoot Price,1861~1916)在玫瑰谷(Rose Valley)设计了一个被称为"民主党之屋"(The House of The Democrat)的朴实无华的小屋,"一个人可能是整个世界走向民主的希望,但是民主之屋却只可能由众多自愿的民主之手建成,所以很少有民主建

---

[1] 胡景初、方海、彭亮编著:《世界现代家具发展史》,北京:中央编译出版社,2008年版,第44页。
[2] Gustav Stickley.*Craftsman Furnishings for the Home*.New York:The Craftsman Publishing Company,1912,p.3.
[3] Elbert Hubbard.*The Book of the Roycrofters*.New York:The Roycrofter Publishing,1907,p.3.
[4] [美]大卫·瑞兹曼:《现代设计史》,[澳]王栩宁等译,北京:中国人民大学出版社,2007年版,第132页。

第一章　作为新教徒改革运动的现代设计

筑师,也很少有民主工艺师,更少有民主之屋。"[1]然而,该建筑却是美国工艺美术运动最有影响力的一个建筑。在它建成之前,普里斯在一些有影响力的杂志上发表设计作品,比如《女士家庭杂志》(Ladies' Home Journal)。与斯蒂克利一样,普里斯试图说服美国人,让他们不要与人攀比。他告诫无论贫富,"……扔掉那些长毛绒相册、茶叶店的彩色石印画,自动弹奏的簧风琴、喜歌剧和那些每日一期自称为现代报纸的木浆们。而扔掉这些奢侈品,他们会得到什么回报呢?他们将得到生活必需品和一些安慰。"[2]

这种精神来自于英国工艺美术运动的先行者们,后者渴望通过对大众的审美教育与知识普及来实现一种"训诫"——而这正是实现他们设计理想的必经之途。"普里斯从英国和美国社会改革者那里吸收思想,并用这种思想来教导和影响大众,而后者拒绝了维多利亚时代的荒淫无度。他们提倡新的精湛技术,回归简单的建筑,这取决于环境和普通民众的需要,而不是被强加的风格。"[3]1903年,普里斯写了一本叫做《建筑装饰》(Home Building and Furnishing)的书。作为《少花钱的摩登住宅》(Model Houses for Little Money)的修订版,它与W. M.约翰逊的《100个家庭之内》(Inside of 100 Homes)联合出版,他们试图阐述关于大众住宅的观点,告诉大众生活不需要昂贵的材料与复杂的细节。普里斯在书中讲述了发表于杂志的文章的最初目的:"这些文章被用来帮助小型住宅的建造,因为小型住宅的设计经常花了建造商或他人太多的时间,他们往往对建筑的艺术性一无所知,而不总是善于最大化地利用空间。"[4]

同时期,另一位美国作家、艺术批评家查尔斯·凯勒(Charles Augustus Keeler,1871~1937),他撰写的著作干脆就叫做《简单之家》(The Simple

---

[1] Gustav Stickley.More Craftsman Homes.New York:The Craftsman Publishing Company,1912,p. 8.
[2] 来自维基百科。
[3] Elizabeth Tighe Sippel.The Improvement Company Houses,Rose Valley,pa:The Democratic Vision of William l.Price,Presented to the Faculties of the University of Pennsylvania in Partial Fulfillment of the Requirements for the Degree of Master of science,p.1.
[4] Will L.Price and W.M.Johnson.Home Building and Furnishing.New York:Doubleday,Page & Company,1903,Introduction to Part I.

造物主

Home, 1904），它成为深受英国艺术与手工艺运动影响的山坡俱乐部（Hillside Club）[1]的宣言，他在书中以宣言式的口吻说道：

> 一场通往更简单、更真实、更重要的艺术表现运动，现在正发生在加利福尼亚。这场运动包括画家和诗人、作曲家和雕塑家，唯独缺乏通过它们之间的合作来对现代生活产生重要的影响。运动的第一个步骤，在我看来，应该引入更多关于简单之家的广泛思想——来强调简单生活的福音（gospel），来广泛散播对简单之美的信仰，来让在我们能创造这个运动之前我们必须艺术化生活的信念流行起来。[2]

**美国功能主义的源泉**

谈起美国建筑中的"气球构架"（balloon frame，图 1-10、图 1-11），我就会自然地想起美国电影《冷山》（Cold Mountain, 2003）中的一个镜头：英曼（裘德·洛饰）与一群小伙子在一片细密的木头架子上干活，转过脸来微笑着和木架下的艾达（妮可·基德曼饰）说话。吉迪恩认为"气球构架"虽然遭到老一代木匠的嘲笑或辱骂——这个名字本身就是这种嘲弄的产物——但却是工业化开始渗透入住宅建设（Housing）的转折点。[3] 它不仅让工人可以凭借更低的技巧参与劳动——就像英曼那样，也能通过标准化的生产将材料迅速地运输，总之，"如果没有气球构架的知识的话，芝加哥和旧金山都不会像事实上那样，在一年之间由小村落变成大都市"[4]。

实际上，这种"气球构架"不仅在当时受人嘲笑，而且吉迪恩的热情追捧也引来了英国学者的不满：

---

[1] 山坡俱乐部于1898年成立于加州伯克利，曾致力于保护山坡不受难看的建筑的破坏。受到英国工艺美术运动的影响，早期的俱乐部成员包括著名建筑师伯纳德·梅贝克（Bernard Maybeck）、约翰·盖伦·霍华德（John Galen Howard），作家查尔斯·凯勒和记者弗兰克·莫顿·托德（Frank Morton Todd）等。

[2] Charles Keeler. *The Simple Home*. San Francisco: Paul Elder and Company, 1904, Preface. v.

[3] Sigfried Giedion. *Space, Time and Architecture: the growth of a new tradition*. Cambridge, Massachusetts: Harvard University Press, 1952, p.281.

[4] Solon Robinson in New York Tribune, January 18, 1855. Quoted in Woodward, op. at., p.151, Ibid, p.285.

第一章 作为新教徒改革运动的现代设计

图1-10、图1-11
"气球构架"是一种使用少量化木材来进行快速搭建的早期批量化生产方式,尽管有人质疑这种生产方式对现代设计的重要意义,但考虑到美国特殊的地理和历史状态,这种生产方式显然是符合这一客观条件的必然产物。

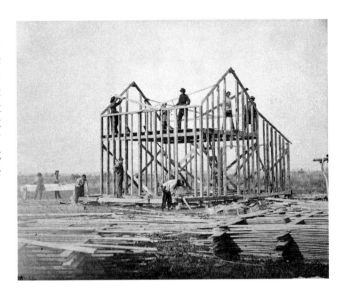

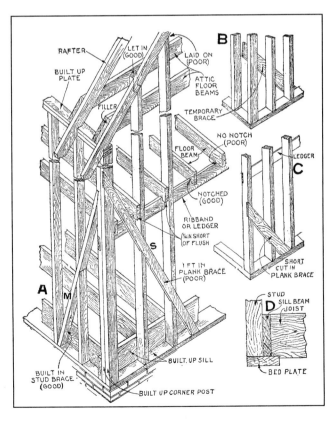

造物主

最近特殊强调了西格弗里德·吉迪恩在美国对约1825年左右的气球构架的引用,这是一种木结构建筑的原始体系,在现场预制构件,需要绝对的创意性劳动。同时也强调了办公大楼、货栈及诸如此类的铁结构建筑的美国式发展。在这些领域中的任何一处,美国有多大程度是创新的真正发明者,在多大程度上是急切而明智的推进者,这都还不甚明了。至于铁结构,英国在1800~1850年间在工程方面所做的当然比已知的多得多,而拉布鲁斯特对新材料富于同情心的杰出处理反而广为人知。[1]

这段文字显然带有个人目的,从对拉布鲁斯特的评论就能看得出来,当然这不是一言两语能说清楚的。但是不得不说,不管如何评价气球构架的历史地位,它显然都产生于特殊的历史地理环境,都是美国功能主义传统的直接表现。在开拓新英格兰的工作中,这些来自英国的清教徒所面临的困难可想而知。荒蛮的土地、野蛮的土著,还有远离故土的伤感,无时无刻不侵袭着他们。显然,这些清教徒与欧洲那些学术中心和藏书丰富的图书馆之间相隔万水千山,而且生存压力也导致他们根本无暇顾及宗教理论的细枝末节,因此,美国清教徒们对教义的关注远不如对行动的关注。在他们眼中,实际的体制、具体的行动的重要性要远远超过神学理论的争论,这其中最重要的困难就在于"劳工的缺乏"。1923年,哥伦比亚大学讲师范德沃特·沃尔士(H. Vandervoort Walsh)在《小住宅的建造》中曾从这个角度描述过标准化建筑生产的源泉:

结构变得轻而薄的过程只不过是时间问题,这种结构从传统殖民地时期的笨重木工艺开始,演变成或多或少的我们称之为支撑框架(brace-frame)的标准建造形式。

在西部要留住好的劳工是困难的,同时随着锯木厂的增长,为了满足快速兴起的社区的房屋需求,快速而方便的标准化建造成为一种可

---

[1] [英]尼古拉斯·佩夫斯纳:《欧洲建筑纲要》,殷凌云、张渝杰译,济南:山东画报出版社,2011年版,第353页。作者在后记中提到了拉布鲁斯特,只是为了讽刺,其实吉迪恩在书中对于英国铁结构方面的发明与贡献已经说得够多了,但佩夫斯纳显然认为不够。他认为吉迪恩对于拉布鲁斯特的评价过高了。

第一章　作为新教徒改革运动的现代设计

能,同时也是一种必须。[1]

实际上,这种"劳工的缺乏"被认为是美国区别于欧洲大陆的重要设计条件,早在1855年1月18日的《纽约论坛报》上,就有了类似的困难描述:

> 将这样一座重型木结构的房子在地上铺好,所有的部分对接完成,再把整个重木的结构立起来落位需要非常熟练的技术和大量的艰苦劳力。而如果要建一个轻型结构的房屋,所需技术含量和建一个木篱笆差不多。任何能够使用锯、铁板和锤子的农民加上他的儿子或普通劳力的协助,就能够开始这项工作,并完成一座外屋的框架结构,剩余工作仅靠他自己就能完成。这样做完的房屋和请一个木匠在橡木上又刻又凿插满了榫眼,最终做出来的是一样好的,都一样遵从科学的"平方根定律(square rule)"。我们把所有的力气用在不应该做的事情上是一种劳动力的浪费。[2]

同样,很多美国公司在手工家具的设计构思中,都以简约单一的表面和板条结构为特征,这一设计理念有时被称为密森(Mission,图1-12、图1-13)风格,它像"气球构架"一样使用铁钉来固定没有任何装饰的木质板条。虽然工艺美术运动思想曾在美国广为传播,但美国的家具设计仍然保持了更加简洁与纯粹的特征,甚至略显粗糙感,到处展示着如同羊圈一般直白的"栏杆"。这种密森"风格"在技术上简单,很适合在家庭中学习与完成制作,并且可以最节约地使用木料。在一本教授密森风格家具制作的家庭手册中,作者这样概括了一张极其简约的摇椅的木料使用原则:"摇椅所需要的木材如下:除了用于后腿和摇轴之外,宽而薄的木材都是合适的;但是对于太长的摇椅而言,必须增加多余的木材来调整椅子的底部。"[3]这完全体现了密森风格的审美信条,在一份1908年佛罗伦斯公司寄出的密森家具手册中,它们这样来概括一张优秀桌子应该具有的品质:"一

---

[1] [美]劳埃德·卡恩:《庇护所》,梁井宇译,北京:清华大学出版社,2012年版,第73页。
[2] 同上,第75页。
[3] H. H. Windsor. *Mission Furniture: How to Make it*. Chicago: Popular Mechanics Company, 1910, p. 15.

造物主

图1-12、图1-13 密森风格直到现在仍然是一种流行的美国"乡村风格",这种在当时十分简单甚至简陋的设计风格十分适合当时美国的消费能力,它让很多美国家庭能够通过手册学习自己生产和制作家具。

第一章　作为新教徒改革运动的现代设计

个适用于现代办公设备的时髦且吸引人的桌子。在它身上拥有三个最有价值的特征：卫生(Sanitation)、简单(Simplicity)和结实(Strength)。"[1]而在1910年5月北方家具公司的一份可能是针对销售商的宣传手册中，厂家对密森风格的"妙用"解释得更加直白、也更加坦诚：

> 花同样的钱，你在密森风格中可能会比其他的风格得到更多。所有东西都是如此完美的平坦，然而其结构又是如此完美的牢固，表面没有瑕疵，而且通过反复打蜡，历久弥新。
> 　　因此完全不需要专家的帮助，密森的家具成品就能够一直保持最好的成色。在全国有成千上万有品位的家庭，他们喜欢高级的和有艺术感的家具造型，但是还买不起那些欧洲和美国的仅限富人的产品。而高级的密森效果将让这个问题烟消云散，你能够给你的客户以最少的花费，提供最好的制造和成品。[2]

从这段"坦白"的厂家手册中能看出来，虽然美国擅长于技术史的经济学家罗森博格(Nathan Rosenberg,1927～)认为"大多数美国人都是中等人，在趣味方面的要求相对简单，并关注设计和结构的功能主义，很少的物品就可以满足他们的需求"[3]，但是显然并非美国的消费者不想追求奢华的设计。只不过，这些新移民们还没有挣到足够的钱。然而，在这种"氛围"中，这种廉价的替代品的确在设计史中留下了特殊的痕迹，并进入了日常审美——毕竟，廉价的设计到处都有，却未必能成为一种风格。美国建筑师查尔斯·萨姆纳·格林(Charles Sumner Greene,1868～1957)和亨利·马瑟·格林(Henry Mather Greene,1870～1954)兄弟"秉持一种更加商业化的柔和的自然美学观念"[4]，将密森风格同镶嵌装饰以及纤巧精致的雕刻结合起来，用以装饰家具的表面；而在木料的

---

[1] The Florence co.*Mission Furniture:Also Fine Cabinet Work to Order*.Florence:The Florence co., 1908,p.30.
[2] Northern Furniture Co.*Manufacturers of Furniture for the Bed Room,Dining Room,and Library*. Catalogue Number Nineteen,May,Sheboygan:Northern Furniture Co.,1910,Foreward.
[3] Jeffrey L.Meikle.*Design in the USA*.Oxford:Oxford University Press,2005,p.25.
[4] [美]大卫·瑞兹曼：《现代设计史》，[澳]王栩宁等译，北京：中国人民大学出版社，2007年版，第132页。

使用上,相对于密森风格集中使用橡木而言,也提供了诸如胡桃木、桃花心木以及柚木等更多的选择。

吉迪恩认为,在美国,原材料丰富但缺乏熟练工人;在欧洲则相反,熟练工人充足但却缺少原料。这种差异正是19世纪50年代以来美国与欧洲工业结构上产生差异的原因。在美国差不多就是那个时候,所有各种比较复杂的手工业,都开始以机械取代熟练工人了。[1]这种劳动力的状况导致了美国19世纪的工程实践与欧洲大相径庭,美国必须让已有的技术更加简化、更容易操作,也必须在广袤的土地面前作出更多的牺牲:"在木构造的房屋建筑中,欧洲复杂的榫卯结构不得不让位于轻型木架构,后者可以很快地将格栅钉在一起。相似的差异也出现在铁路建设中。而英国工程师在削低山谷、在河流上架起石拱来保持水平,美国人在他们需要的时候架起临时木材支架,但是在其他的时候,他们根据地形的上升与落下铺设轨道。这种方法需要一个全面消除重量,轻、灵活的轨道和安装在轮架上的火车头,才能经得起急剧的转弯。"[2]

同样,芝加哥建筑学派的建筑师就像这些铁路工程师一样,善于根据地理的特征,将建筑的功能性发挥到更大,"芝加哥学院极为清晰地表现出大力使用构造表现出的渴望,这是那个时代的关键。"[3]他们使用一种当时称为"芝加哥构造"(Chicago construction)的结构:铁骨架(Iron skeleton);并发明了浮式基础(Floating foundation)以对付芝加哥泥泞的土质问题;他们采用横向长形窗,即芝加哥窗(Chicago window);他们创造了现代的工业与行政大楼。因此,吉迪恩认为此学派在建筑史上的重要性的事实是:"使19世纪中结构与建筑之间以及工程师与建筑师之间的分立首次获得合作。这种分立现象是19世纪整个前段时期的征候。芝加哥学派以惊人的胆识创造出纯粹的形式——能结合结构与建筑而成为同一步调的形式。"[4]

因此,美国的"清晰"、美国的功能主义传统来源于这样一种生存压力与朴素的审美观,这其中即有清教徒传统的渗透,也包含着严格按照市场的原则来

---

[1] [瑞士]S.基提恩:《空间、时间、建筑》,王锦堂、孙全文译,台北:台隆书店,1986年10月20日,第401页。

[2] Jeffrey L.Meikle.*Design in the USA*.Oxford:Oxford University Press,2005,p.25.

[3] Sigfried Giedion.*Space, Time and Architecture:the growth of a new tradition*.Cambridge,Massachusetts:Harvard University Press,1952,p.26.

[4] Ibid,P.316.

第一章 作为新教徒改革运动的现代设计

办事的经济态度。他们对机械生产方式效率的尊重是为了提高产量,与欧洲精英们对审美的干涉(手工艺精神)之间形成了更大的对比,而他们在二战后对消费的刺激则与欧洲精英们对审美的再次干涉(现代主义)形成了反差——每一次,美国都会受到欧洲精英文化的影响,但是每一次,美国的大众文化都会反过来影响欧洲——这是因为相对而言,在伦理的原则之外,他们更尊重经济的原则。

很难说,是美国的实用主义精神导致了对功能主义设计的关注,还是对功能主义的强调引发了实用主义精神,像"鸡生蛋、蛋生鸡"的故事一样,这两者不仅是相互作用的,也是水乳不分的。美国学者欧内斯特·博尔曼(Ernest G.Bormann)就把北美大陆的清教徒称为"富有幻想的实用主义者"。他们把自己理想化为"上帝的选民",同时又注重事功,以"观念和目的的有效性、可行性和实用性"作为成功的判断标准。

直到今天,美国的大学中还保存着类似于"深泉学院"[1]这样的实用主义的实践传统,这种传统不仅可以在莱特的西塔里尔森学院中能看到,也能在陶行知创办南京晓庄师范的早期教学中看到。这种传统认为,再高深的学问也来源于实践,来源于亲力亲为的实际接触,来源于人与自然之间毫无阻隔的天然联系;这种传统对毫无功用的东西产生着天然的怀疑,尽管现实中的诱惑永远都在阳光下存活;这种传统绝不会单独创造出现代主义精神,但却是后者的一个部分,或者说,他们在很多方面存在着相似之处。如康马杰在《美国精神》中所说:"实用主义拨开神学、形而上学和宿命论科学的云雾,让常识的温暖阳光来激发美国精神,犹如拓荒者清除森林和树丛等障碍物,让阳光来复活美国的西部土地一样。从某种意义上说,美国过去的全部经历已为实用主义的诞生做好准备,如今好像又为它的存在提供基础和依据。"[2]

---

[1] 深泉学院(Deep Springs College,也译为幽泉学院)坐落在美国加利福尼亚州与内华达州交界处的死亡谷(Death Valley)沙漠深处的一片小绿洲,学院创办于1917年,校训为:劳动,学术,自治。学院每年招收13名男生,学制两年,学费和生活费全免。在与世隔绝的沙漠深处,学生一边放牧,一边进行超强度的学术训练,学校一切运营管理(包括教授聘请、校长任免)也由学生表决自治。两年毕业后的大部分毕业生转入哈佛、耶鲁、康奈尔等常青藤名校继续大三学业。

[2] [美]亨利·斯蒂尔·康马杰:《美国精神》,南木等译,北京:光明日报出版社,1988年版,第142页。

### 5. 现代设计与禁欲主义

在 1926 年第一期《现代建筑》里,苏联构成主义的旗手金兹堡(Moisei Ginzburg,1920~1946)认为,构成主义的功能创作方法会导致新建筑的禁欲主义,但这没有危险,因为这是"青春和健康的禁欲主义,是新生活的建设者和组织者朝气蓬勃的禁欲主义"[1]。金兹堡与柯布西耶在很多方面都有所相似,但金兹堡的构成主义似乎并不排斥装饰,也不排斥艺术感情,他甚至认为设计中也需要非功利性的审美,但是他所谓的装饰只是构成的一个部分,"结构系统跟审美系统是完全一致的。同一个要素,既是结构的功能性要素同时也是形式的审美要素"[2],因此他所谓的装饰是那种不失其结构意义的"装饰",结构概念已经把装饰概念吸收进去了,二者合而为一。此时的装饰实际并不存在了,它只不过是建筑的构成中附带的审美愉悦或"装饰性"。在这个意义上,现代设计思潮中对"装饰"的态度并没有什么本质不同,它们都在一种"禁欲主义"的过程中质疑了装饰存在的"合法性"。无论是小型化、极简化或是游牧化,现代设计师通过道德约束实现了自身在社会空间的重要性,即它有可能作为指导人类实现新生活方式的导师而存在。

**小型化**

尽管阿尔伯斯结了婚并在包豪斯升了职,但他持久地希望自己家是简单朴素的。在他生命的末尾,这种希望甚至更加极端,他像一个修道士一样生活着。他卧室的白墙上什么都没有。两把便宜的 20 世纪 50 年代的靠背椅是为厨房的桌子预备的。床是弹簧床架上的一个床垫,床架是由螺丝拧上的短床腿来支撑的。只有桌子是有风格的,桌面是阿尔伯斯在黑山学院时用樱桃木板雕刻而成。桌面搁在 1×4 英寸的木头上,木头窄边向上,相隔一定距离分隔开并置于底板上,底板由锥形的长方形桌腿来支撑。两块木板如同一块三明治的上面和下面的吐司一样被定位,中间还留有空隙。内部空间被从前到后的四根木头所划分,完美地用于储存纸张和文具补给。这个坚实而稳固,有着一个

---

[1] [俄]金兹堡:《风格与时代》,陈志华译,西安:陕西师范大学出版社,2004 年版,第 170 页。
[2] 同上,第 95 页。

悦目的纹理和深沉赤褐色的工作表面太适合写作了,尽管它很不对称,极其像树枝,这暗示着自然的力量。这个工作的场所——相对于消遣——是这个房间里唯一悦目的东西了。[1]

"小型化"意味着通过面积、体积、重量的缩小来满足人类的最基本需求,它在本质上毫无疑问是一种"禁欲主义"的产物,毕竟,人总有追求"大"、追求"宽敞"、追求"丰裕"的本能。而所谓"禁欲主义",就是一种通过理性来限制本能的典型方式。既然是与人的本能相违背,那么"小型化"设计需要建立起在道德上的合理性,或者说建立起某种有崇高感的标准,即在道德上将其理想化——这是宗教曾经发挥过的作用,现在,由各种不同的"设计理念"取而代之。虽然有时候"小型化"设计也会成为一种受人欢迎的审美观,甚至变成某种时尚。这种情况往往都出现在一些经济危机或能源短缺的时代,如二战后的一些微型汽车的设计。而日本的小型化设计传统,毫无疑问是日本长期资源短缺的产物。在这个意义上,"小型化"设计在理论上应该成为一种趋势,就好像"资源短缺"已经成为一种常态一样。

在这种小型化设计的探索中,巴克敏斯特·富勒的尝试可谓极致,他认为"有三种基本的方式当时能减少材料的消耗:首先,让设计品更小;其次,以最有效的形式来使用材料;第三,使用最少的几何表面,从而使材料最少化"[2]。这就是富勒提出的所谓"少费多用"(ephemeralization)设计思想,按照他自己的论述,他在1930年至1933年的《庇护所》(Shelter)杂志和1938年的《月亮九链》(Nine Chains to the Moon)中最早清晰地阐释了"少费多用"的思想,简单地说就是用"最少的东西来完成更多的事情(doing-more-with-less)"[3]。

在富勒的实践中,经典的戴米克松浴室(Dymaxion Bathroom,1937,图1-14、图1-15)探索了最大效能的浴室设计,对"少费多用"理念进行了尝试。其中所有的固定装置、设备和管道都是为大批量生产而设计的,它像传统浴室一样,包括脸盆、抽水马桶、浴室和淋浴。但是占地面积只有约1.5平方米,重420磅(约190.5千克),

---

[1] [美]尼古拉斯·福克斯·韦伯:《包豪斯团队:六位现代主义大师》,郑炘、徐晓燕、沈颖译,北京:机械工业出版社,2013年版,第293页。
[2] J. Baldwin. *Bucky Works: Buckminster Fuller's Ideas for Today*. New York: John Wiley & Sons, Inc, 1996, p.15.
[3] Richard Buckminster Fuller. *Critical Path*. New York: St. Martin's Press, 1981, p.133.

造物主

 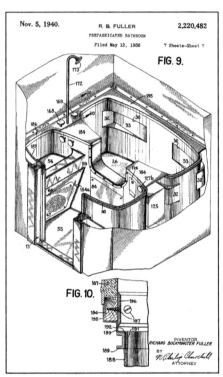

图1-14、图1-15　富勒的经典设计：戴米克松浴室，这是他"少费多用"设计理念的充分体现，在这个作品中，他探索了最大效能的浴室以及最少的水消耗在现实中的可能性。

## 第一章 作为新教徒改革运动的现代设计

其造价和资源使用都被计算得非常节省[1]——一方面,这显示了机器为家庭提供的效率,富勒认为很多家用电器,如缝纫机在不断地小型化,同时家用电器的小型化也导致住宅在不断变小,由于机器代替了佣人,厨房的空间也变小,如富勒1968年在《花花公子》中所说:"很清楚,机器用越来越少的消耗给予了越来越多的东西,而建筑结构的艺术用越来越多的消耗所赠予的却越来越少"[2];另一方面,这样的浴室已不再是传统的浴室,这简直就是潜水艇的浴室,难怪富勒的许多设计方案被军队所采用(他们的生活被迫排斥感性)。也许这样的设计确实是极其省水的,但你真的需要它吗?这样的设计使人感觉就像生活在世界末日一样——这恰恰是富勒们想要表达的,他们已经准备好逃离的飞船了——极端的理性主义者透过水晶球看到了世界的末日,而极端的感性主义者则依旧是"今朝有酒今朝醉"。

但是在"世界末日"尚未到来的时候,人们还是很难接受这样"清心寡欲"的设计。帕帕奈克曾经好奇为什么他做学生时设计的一款椅子会在卖得很好的情况下,从市场下被撤下来。他认为是"设计师觉得它既难看又昂贵"[3]。实际上这款为一个国际赛事设计的椅子很有创意,它通过使用脊柱一样的柱状形态并把多余的东西去掉减轻了椅子的重量。为了节约的需要,椅子的材料被节省到最少。但是当人只能以一种姿势坐的时候,就完全排斥了其他的坐姿,因而缺乏可能带来舒适性的调节功能。因此,就像富勒的一些设计作品一样,也许它只适合某种特殊的场合,比如上课听讲的学生——它主要用于限制使用者的行为,就像1838年巴纳德(Henry Barnard)为参院教育常务委员会提供的论文中所说的那样。[4]就好像在一些宗教生活中能看到的那样,这样的物品符合某种道德需

---

[1] [英]乔纳森·M.伍德姆:《20世纪的设计》,周博、沈莹译,上海:上海人民出版社,2012年版,第294页。
[2] Richard Buckminster Fuller,*City of the future*,Jan.1968,*Playboy*,1968,p.228.
[3] [美]维克多·帕帕奈克:《为真实的世界设计》,周博译,北京:中信出版社,2013年版,第314页。
[4] 1849年的美国课桌最低部分的高度恰等于椅背的最低部分,这样方便将椅子塞在桌子下面。座椅前缘与桌面边缘成一垂直线,如此可使学生坐下读写时,必须垂直,同时可使坐者需要靠背的背脊部分,能与座椅整个接触。因此,巴纳德在论文中说:"每一个学生,不论其年龄老少都应供给他一把椅子,其高度在坐下来时正足以使两间搁在地上,而其大腿肌肉不致受到坐椅边缘的压迫……坐椅并应有靠背,通常靠背应高于肩胛,而且无论如何这靠背应由下至上向后倾斜,每高一尺其倾斜率为一寸。"参见巴纳德著《学校建筑,或美国校舍改良刍议》(*School Architecture or Contributions to the Improvement of Schoolhouses in the United States*),第5版(纽约,1854年出版),第342页。S.基提恩:《空间、时间、建筑》,王锦堂、孙全译,台北:台隆书店,1986年版,第393—394页。

求。约瑟夫·阿尔伯斯(Josef Albers,1888～1976)1929年设计的扶手椅不仅拥有微妙的比例和方便运输的平板包装设计,还拥有一个倾斜的坐垫,这似乎在包豪斯的家居设计中成为一种"传统",一种改变坐姿和生活方式的"传统",因为"坐在这张椅子上的人需要一些阿尔伯斯对待生活的态度。挺直身子,准备聚精会神地读书,或是戒备地交谈,使用者对一种果断性的品质留有深刻的印象。这把椅子并非无情或有敌意——垫子是松软的,木头是光滑的——但是它激发一种警惕性;坐着的人不能斜倚"[1],通过对坐姿的限定,阿尔伯斯"就实现了他的道德形式的概念,他也赋予日常就座的行为以一种和谐感"[2],而帕帕奈克的设计正是这种"传统"的延续。

正因为"小型化"设计有较高的道德要求,因此它往往是与资源短缺的特殊时代背景联系在一起的。1936年,菲亚特500型微型汽车被宣传为"为工作和经济的小型汽车",它与甲壳虫汽车一样,都在定位上具有强烈的节约色彩;同样,二战之后欧洲大量小型汽车与小型摩托车的出现,显然是资源短缺的直接后果。例如在1956年苏伊士运河危机之后,英国汽车公司(BMC)决定设计一种小巧、经济的家用车,结果导致了1959年Mini车(图1-16、图1-17)的生产[3]。尽管该车型在一开始并没有完全受到市场的认可,但随着1964年与1965年蒙特卡洛汽车拉力赛的胜出,其销售额在1965年就突破了100万辆,并成为一种英国的时尚(在许多年后,更是成为一种全球性的复古时尚)——这充分说明"小型化"在获得功能的认可后,很容易因为其标志性和趣味性而成为流行之物——这是已经被维斯帕小轮摩托车证实的事情。

现代主义设计在这方面多少具有"前瞻性",它对"小型化"设计的推崇并非完全都出于资源节省的目的,它想创造一种全新的生活结构、一套完整的物质组合、一个有秩序的理想社会。在这个社会中,每个人都像机器里的齿轮一样,大家相互之间既是平等的,又能物尽其用。总之,这是一种有"野心"的设计理想!而"小型化"恰恰是其"野心"工具包里的一支螺丝刀而已。为了满足工人的需

---

[1] [美]尼古拉斯·福克斯·韦伯:《包豪斯团队:六位现代主义大师》,郑炘、徐晓燕、沈颖译,北京:机械工业出版社,2013年版,第283页。
[2] 同上。
[3] [英]乔纳森·M.伍德姆:《20世纪的设计》,周博、沈莹译,上海:上海人民出版社,2012年版,第157页。

第一章 作为新教徒改革运动的现代设计

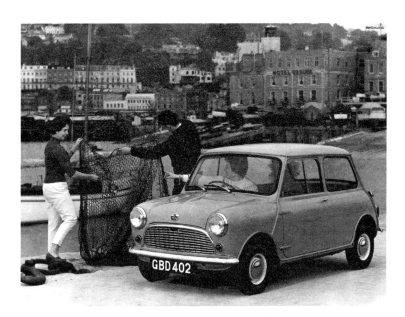

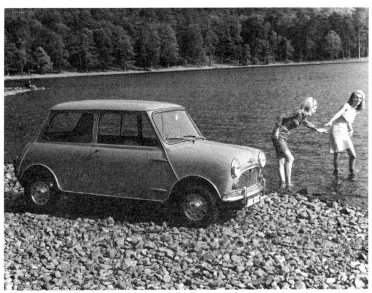

图1-16（上）、图1-17（下） 1959年Mini车的诞生，既是战后能源危机和生活紧缩的反映，也体现出在这样一种时代，人们自然会产生以小为美的价值观念；而这种小型化观念贯彻在整个现代主义设计的发展中，即便其历史背景并非是经济的紧缩和材料的匮乏。

要,或者说为了让其更好地发挥螺丝的作用,柯布西耶们设计了一个又一个集合住宅,其空间已经被压缩到极致。20世纪30年代,科茨设计的Lawn Road公寓就是受了勒·柯布西耶的设计思想和日本文化的影响,以"最简的住所"的思想为基础。他在1933年伦敦举办的"英国工艺美术运用于家庭中的展览"上,展示了他"最小化公寓"的样本。就像柯布西耶设计的住宅一样,"最小化公寓"的厨房由功能性的储藏区和存放用具的单元组成,高效地利用了空间。其他的室内房间也只是运用了普通的墙壁和地毯,摆放了一些简单的家具:"一张沙发,一把扶手椅子,一个书架,一张小的餐桌和两个钢管餐椅",它们"包含了对文明生活的最低需求"。[1]

这种"前瞻性"在绿色设计中变得更加现实,并且在理论上被迅速丰富起来。密斯所坚持的"少就是多"(Less is more)更多地像是一种审美原则,而对于绿色设计思潮来说,这个观念意味着更多。生态建筑学的提出者索莱里认为在他的"小型化"(miniaturization)观念中,"通常少就是少"(Often less is just less),而他则希望要"用少作更多"(Do more with less)[2],因此他提出了MCD原则,它指"小型化—复杂性—持续性",即小型化产生的超复杂形式的有机互动。这一观念来自于生物学,索莱里认为"生命本身就具有只有'小型化'才能获得的有机复杂性——即一个有机体内细胞之间的超高效的、超复数的互动"[3]。他所谓的"小型化"并不指减少绝对规模,简单地"使事情更小",而是保持互动性、复杂性和电路系统的同时减少所需的空间和时间。小型化的力量在昆虫大脑中得到了最好的例证,同时,他也认为"城市效应"是一个非常好的例证,即城市的发明并非是城市生活的起源;相反,它是城市带来的最终效应,有组织的亚细胞成分和细胞的组织持续增长提升了生命的形式,最终推动城市的建立。

在资源匮乏获得认同、绿色设计流行的时候,这种满足"最低需求"的设计也许可以视为是一种迫不得已的自我限制。但在生产还需要扩大,消费还需要刺激的时代,这样的要求只能视其为是一种道德要求,一种不是什么人都能达到的

---

[1] [英]彭妮·斯帕克:《百年设计:20世纪现代设计的先驱》,李信、黄艳、吕莲、于娜译,北京:中国建筑工业出版社,第125页。
[2] Paolo Soleri. *Conversations with Paolo Soleri*. Edited by Lissa McCullough. New York: Princeton Architectural Press, 2012, p.12.
[3] Ibid.

道德要求。柯布西耶设计的住宅并非都是为工人设计的,富人的别墅里同样包含着高度功能化的集合橱柜和一些简洁的家具(虽然它们并不便宜)——这样的业主也只可能是那个时代的同步思考者。

**游牧社会**

> 在落城(Drop City)因迅速扩张而逐渐破败之时,利布瑞(Libre)诞生了。我前几天在落城,徘徊在那些被荒废、摧垮的建筑物中,感觉非常奇怪,因为有那么多的爱、痛苦与劳动力被投入了建筑中。每扇破窗和半脱开铰链的门后面都存在着幽灵。一个悲哀的嬉皮幽灵城,还有一大堆人粪被堆积在水池旁的滴水板上。[1]

维克多·帕帕奈克(Victor Papanek,1923～1998)曾经撰写过一本关于《游牧家具》(*Nomadic Furniture:D-I-Y Projects That Are Lightweight and Light on the Environment*,1973)的书,描述了那些可以折叠的、重新组合的、方便拉伸的家具,由于它们可以反复搭建,重复使用,并且是多功能的,所以这些设计毫无疑问是低技术的、环保的。一年后,美国皇冠出版社(Crown Books)出版了肯·艾萨克(Ken Isaacs,1927～)的著作:《如何建造你自己的生活结构》(*How to Build Your own Living Structure*,1974)。在书中,肯介绍了他设计的18×18(英尺)的"微型房屋",并描述了家具中不同部分的功能细节以及"微型房屋"的结构划分,而"低价与自己动手搭建成为书籍的主题,这也在很大程度上吸引了人们对这个主题的关注"[2]。

可以自己组装完成的家具甚至房屋,在技术上必然是简单的、低技术的。低技术方便公众来参与完成,更增强了用户使用的独立性和移动性。这就是为什么这样的家具被命名为"游牧"家具——这是一种方便携带的家具,就好像是游牧民族使用的家具一样。游牧,本身就是一种生活方式,不仅居无定所的生活方式决定了游牧用品必然是最简约化、最易携带的——他们的生活排斥了那些多余的东西,而且象征了一种人们在内心所向往的无政府状态的自由体验。因此,

---

[1] [美]劳埃德·卡恩:《庇护所》,梁井宇译,北京:清华大学出版社,2012年版,第294页。

[2] [美]维克多·马格林:《人造世界的策略:设计与设计研究论文集》,金晓雯、熊嫕译,南京:江苏美术出版社,2009年版,第88页。

低技术的设计常常包含着对技术的怀疑,对主流生活的排斥,甚至是一种政治批判。

吉普赛人、波西米亚人、嬉皮士……这些"四处流离的乌合之众"[1]也常用于代指贫穷艺术家。1834年新闻记者菲利克斯·皮亚曾这样写道:"青年艺术家狂热地梦想生活在其他时代,他们特立独行,追求心灵自由和不羁流浪,他们奇异古怪,超出了法律和社会规范;他们就是今日的波西米亚人。"[2]而从本质上分析,这些流浪的团体都有一些相同的气质——至少在局外人眼中看常常是这样的,它们都具有反主流的特征。如在1957年,"反主流文化"的倡导者之一诺曼·梅勒在《白色的黑人》一文中将"嬉皮士"(图1-18,图1-19)定义为美国战后的"存在主义者",并说:"性高潮是这些'垮掉的一代'追寻生命意义的最佳途径,他鼓励美国青年去尝试一切可能,对抗美国的集权文化。"[3]

嬉皮士运动时间短暂——就好像任何游牧民族都不会长盛不衰一样,但是他们在1950年代末和1960年代初短暂的极端活动,作为一种非主流的亚文化创造了对新生活的寻找之路,它的主要特征包括"对消费社会的厌恶,信奉'自力更生',嬉皮士们足智多谋,且有创造性。有时候,他们会回应社会浪费现象,这也是巴克敏斯特·富勒在提及能源问题时曾经阐述过的"[4]。他们都是对环境问题和政治制度的批评,只不过嬉皮士采用的是低技术原则,对废物进行利用;而富勒们则希望通过设计在源头上斩断浪费的产生。他们的共同之处在于,他们的理论在本质上都是无政府主义的,嬉皮士也许在性方面是放纵的或者说是自然主义的,但是却在经济上反政府,反对消费主义,也就是经济上的禁欲主义,而在日常生活方面则通过反社会来回归人的本质和存在。

比如,在住宅领域,许多嬉皮士住宅刻意使用丰裕社会的垃圾来建造房屋,其中最著名的就是1965年在设计师兼数学家史蒂夫·贝尔(Steve Baer,1938~)的领导下,一群年轻人建造"滴落城"(Drop city,也有译者译为"落城",

---

[1] [美]伊丽莎白·威尔逊:《波西米亚:迷人的放逐》,杜冬冬、施依秀译,南京:译林出版社,2009年版,第11页。

[2] 同上。

[3] 参见罗望阳:《论嬉皮士文化没落对20世纪70年代美国青年价值观的影响》,山东大学2008年硕士论文,第7页。

[4] [英]乔纳森·M.伍德姆:《20世纪的设计》,周博、沈莹译,上海:上海人民出版社,2012年版,第297页。

第一章 作为新教徒改革运动的现代设计

图1-18、图1-19 "嬉皮士"是资本主义和消费主义的自我放逐者，或者说是一种非暴力不合作者，他们回归游牧文化，寻找原始社会中的"原力"；在这个意义上，他们更接近于早期现代主义者。

造物主

图1-20、图1-21 "滴落城"是诸多嬉皮公社中的一个,不同的是,它在建筑理念上更具有原创性和探索价值,不论是史蒂夫·贝尔的领导,还是富勒的影响,这些多面体弯顶建筑体现了更加高技术的"不合作",即通过设计改变社会制度的一种尝试。

第一章 作为新教徒改革运动的现代设计

图1-20、图1-21)。从1965年到1981年,他们用石头、混凝土和木头建造了这种穹顶建筑,建筑的骨架由几根木头构成的,而表皮则是由"史蒂夫·贝尔和他的朋友们去旧车收购站用斧子从小轿车或旅行车的顶板上砍下一些三角形的部分,然后再把它们钉在一定的位置上,涂上油漆或施以彩绘而形成的"[1]。乔纳森·M.伍德姆认为,滴落城作为对抗传统住房结构立方体一样的形式,"轻松地回应了巴克敏斯特·富勒1950年代初设计出的穹顶结构,为那些从主流社会中'滴落'下来的嬉皮士们提供了一种'替代性的'生活方式"[2]——这让我突然想起在《包豪斯理想》一书中,作者对富勒穹顶建筑的批评。他说这样的圆形的房子不好摆家具,根本不实用[3],约瑟夫·阿尔伯斯也曾赞誉过柯布西耶的平屋顶,并说"平屋顶花费更多,但它增加了空间"[4]。

看到这里,我突然明白了,原来富勒设想的这些房子是根本不需要摆家具的!他们的生活也只需要一个地毯就够了。这就好像《生态乌托邦》中描述的火车,本质上是高科技的,但是内部却是回归自然的、"原始的":

> 从外观看,与普通火车相比,它更像一架没有翅膀的飞机。可当我走入里面,我又恍惚觉得自己进入了一节没有完工的车厢——里面居然没有座位!地板上铺着厚实柔软的地毯,及膝高的隔板将车厢分隔开,几名乘客悠闲舒展地躺在大袋子一样的皮制坐垫上,这些坐垫随意散放在车厢内。一个老人从车厢一端的毛毯堆里抽出一条,躺下准备打个盹。一些乘客从我的疑惑中知道我是一个外国人,他们告诉我应把行李放在什么地方,如何从下一节车厢的乘务员那里领取食物和饮料。我挑了一个垫子坐下,很快就发现那块被降到距离地板只有十五

---

[1] [美]维克多·帕帕奈克:《为真实的世界设计》,周博译,北京:中信出版社,2013年版,第11页。
[2] [英]乔纳森·M.伍德姆:《20世纪的设计》,周博、沈莹译,上海:上海人民出版社,2012年版,第299页。
[3] 威廉·斯莫克说:"如果地面超出了圆屋顶,那么凹进去的墙就成了问题。想要做出适合圆拱墙的书架、书桌、床或者碗柜真是难如登天。我们找到的所有用于切割和组装家具的好方法——锯、刨床、金属弯具和抽屉,都是以平行进线和90度角为基础的。另一个问题就是房间形状怪异,像是把馅饼切开了数份。这样问题又来了,弯曲的表面很容易受天气膨响,比如说,木瓦就没办法平铺。"[美]威廉·斯莫克:《包豪斯理想》,周明瑞译,济南:山东画报出版社,2010年版,第80页。
[4] [美]尼古拉斯·福克斯·韦伯:《包豪斯团队:六位现代主义大师》,郑炘、徐晓燕、沈颖译,北京:机械工业出版社,2013年版,第283页。

造物主

厘米的巨大窗子视线非常好。[1]

游牧社会对低技术生活的要求并非是反技术，相反，它更像是一种超前的技术批判，是一种返璞归真的"行为艺术"——这么说，是因为游牧社会即是一种潜藏在大脑内的人类基因，也是一种批判意义大于实践价值的探索活动。这种使用先进技术产品来"调和自然派和技术至上派"的重要先例就是史蒂夫·贝尔、富勒等人设计的"滴落城"的多面体穹顶建筑，它一直在"寻求高深的工程技术与部落式的简朴互相融合的最佳途径"[2]。

英国的彼得·哈帕(Peter Harper)与杰弗里·博伊尔(Geoffrey Boyle)出版了著作《激进技术》(*Radical Technology*)，书中认为"发展小规模技术适用于个人和社区，在更广阔的社会语境中，它也有利于在工人和消费者的控制下使生产人性化"[3]。同样的观点也出现在查尔斯·詹克斯(Charles Alexander Jencks，1939~)和内森·西尔弗(Nathan Silver)于1972年出版的《局部独立主义：即兴创作案例》(*Adhocism: The Case for Improvisation*)一书中。局部独立主义者(Adhocist)信奉嬉皮士哲学，把设计看做一种"避免由专业化、官僚作风和层级机构所造成的各种拖延的手段，使'设计师'能够通过使用手头现成的材料进行即兴、自觉的行动"[4]。在该书的序言中，查尔斯·詹克斯如此解释"局部独立主义"的含义：

> 局部独立主义是最早于1968年在建筑批评中使用的杂交词汇。由adhoc和ism组成，前者的含义是"为了某种特殊的目的"，后者则意味着艺术中的运动和某地兴旺的团体。局部独立主义表示一种关于速度、经济、目的和功用的行动原则，它就像大多数可敬的边缘混合物一样繁盛起来。在建筑中，它主要指使用一种新的方法即有效的系统来

---

[1] [美]欧内斯特·卡伦巴赫：《生态乌托邦》，杜澍译，北京：北京大学出版社，2010年版，第10页。
[2] [美]西奥多·罗斯扎克：《信息崇拜：计算机神话与真正的思维艺术》，苗华健、陈体仁译，北京：中国对外翻译出版社，1994年版，第82页。
[3] [英]乔纳森·M.伍德姆：《20世纪的设计》，周博、沈莹译，上海：上海人民出版社，2012年版，第299页。
[4] 同上。

快速、有效地解决一个问题。[1]

同样,舒马赫在《小即是美:一个把人当回事儿的经济学研究》(*Small is Beautiful: A Study of Economics as if People Mattered*)以及伊凡·伊里奇(Ivan Illich)的《欢乐的工具》(*Tools for Conviviality*)都强调了小规模生产所带来的社会利益,两本书都出版于1973年。这些带有环保主义色彩的设计理论虽然与"震颤公社"的时代背景完全不同,但它们都是通过对生活欲望的限制来实现共同的、长远的社会利益,而且他们都像游牧社会的生活方式一样,发现如果去除那些"多余"的欲望,人类的生活在本质上并没有太大的不同。

因此,"游牧"虽然包含受地理条件限制以及生活所迫的因素,但它和"流浪"一样,都是各种群体用来表达个人主义生活观念和反主流价值观的一种手段。上个世纪90年代,北欧设计师伊尔卡·苏帕宁(ILkka Suppanen,1968～)为了表达"对20世纪末60年代激进生活方式的向往,为21世纪的游牧生活"[2]设计了新的"游牧椅"(1994)。在那些神经敏感的都市青年中,设计师又重新看到了"嬉皮士"生活的影子,因此,通过"游牧"家具的设计来寻找生活的新意义。1996年他又将"游牧椅"发展成折叠沙发和折叠床系列——它们的共同特点是轻且易于拆装携带——这就是他的"游牧生活装备"。

**"生活结构"——生活方式的设计**

先举一个也许不太恰当的例子:无印良品。1980年,无印良品作为大型超市西友的自创品牌问世。无论是与廉价服装品牌"优衣库"等相比,而是与早两年建立的大荣百货(DAIEI)的自由品牌"无品牌"(No Brand,1984年被整合为SAVINGS)相比,无印都更好地将"便宜"和"高质量"这两个"容易相互矛盾的要素结合在了一起"[3]。无印良品的设计是极简的、也是功能主义的——正如其1980年的海报所诉说的那样:"因为合理,所以便宜"。在其产品的设计中,虽然无印十分重视与设计师的合作,但设计师的感性成分受到了极大的约束,因为

---

[1] Charles Jencks and Nathan Silver. *Adhocism: the Case for Improvisation*. Cambridge, Massachusetts: The MIT Press, 1972, Ⅶ.

[2] 胡景初,方海,彭亮编著:《世界现代家具发展史》,北京:中央编译出版社,2008年版,第461页。

[3] [日]渡边米英:《无印良品的改革:无印良品缘何复苏》,刘树良、张钰译,重庆:重庆大学出版社,2014年版,第19页。

造物主

在处理科学合理性和感性的关系中,要考虑到两者的平衡。毕竟感性的设计虽然很吸引人,但是感性不能累积,只能表现为一种偶然性。而无印的产品表现出的统一风格实际上是理性的产物。因此,松井社长说道:"考虑到两者平衡,我认为不用和设计师相处得太好,而是采取与设计师亦攻亦守的交流方式。"[1]

在这种设计管理的概念中,设计师的感性与个性受到极大的控制,成为"匿名"的大师。无印良品感动人心的也不仅仅是某一个具体的作品,而是对一种生活方式的创造。这种生活方式的创造,来自于某种日本的审美传统——一种与经济学关系密切的审美传统:"日本人都知道,去掉烦琐细节后的简单朴素,有时远比华丽的装饰更美。西友正是利用了这种'不加修饰的生活美学',找到了成功经营自我品牌的突破口。"[2]于是有人认为,这是一种潜含在日本文化中的智慧,是一种"经由冷静、谦虚和真诚等特质的智慧所到达的优雅状态。这种智慧的主要实施策略,就是从节约下手"[3]。

这个例子说明了如果想让消费者接受简约、质朴的设计风格,最好的办法就是将其创作为某种"生活方式"的组成部分——"小型化设计"是这样做的,"游牧"设计也是这样做的。之所以将这个例子称之为"也许不太恰当的例子",是因为无印良品通过成熟的品牌策略(虽然它号称是"无品牌"的)实现了这种宣传,而这与大多数现代设计师与批评家的方式是不同的。但它们都是一种通过对生活的欲望进行限制而实现最合理化的资源配置的设计方式。

据说美国布拉德利大学的人类学家丹·克罗利(Dan Crowley)就曾关注这种日本式的节约和审美,引导学生从全新的角度重新看待现代建筑和设计。[4]在这些学生中就包括后来在克兰布鲁克任教的前卫设计师肯·艾萨克,他于1954年提出了"生活结构"的想法("Living structure"),并通过当年10月出版的《生活》杂志逐渐为公众所知。"生活结构"与其说是一种家具设计或是室内设计,倒不如说是一种全新的生活方式的设想,与那些科幻小说设想的未来社会不

---

[1] [日]渡边米英:《无印良品的改革:无印良品缘何复苏》,刘树良、张钰译,重庆:重庆大学出版社,2014年版,第15页。
[2] 同上,第26—27页。
[3] 即作者所描述的侘寂美学(wabi-sabi)。参见[美]李欧纳·科仁:《侘寂之美:写给产品经理、设计者、生活家的简约美学基础》,蔡美淑译,北京:中国友谊出版公司,2013年版,第70页。
[4] [美]维克多·马格林:《人造世界的策略:设计与设计研究论文集》,金晓雯、熊嫕译,南京:江苏美术出版社,2009年版,第72页。

同,肯设想的未来人类更像是一个"套中人":生活循规蹈矩、按部就班。在一个不大的立体空间结构中,休息、办公与社交等功能被合并在一起。有时候,建筑就像一个可以灵活组合的脚手架,根据不同的需求而进行灵活的组合:卧室、储藏空间、工作场所、会客空间以及后来增加的餐饮和额外的储藏空间等。

这样的设计理念并非是前无古人的、也不是后无来者的,它一直暗含在人类的潜意识里,那就是将生活精简为只剩下"必须的部分"。这毫无疑问是禁欲主义在设计中的反映,但却完全忽视了消费者的个性差别。实际上,在这些设计师眼中,是没有"消费者"这个概念的,在他们的绘图板上只有"使用者",就是那些被画成一模一样的线描小人——这一系列设计师的名单包括亚历山大·罗德琴科、柯布西耶、帕帕奈克、富勒……

肯设计的"立方体"的压缩模块结构从理论上讲确实为城市居民提供了一种廉价的陈设方案,而且它只需2个小时就能完成组装。由于这样的设计最简单、最实用、最便宜、最灵活,所以从表面上看起来,肯的"生活结构"十分成熟也非常的合理,似乎也应该有极大的市场需求。但问题是你愿意住在这样的房间里吗?它对于普通消费者的吸引力在哪里? 因此,不难理解肯认为:"'生活结构'的重大意义在于它是一个'文化清道夫'。用建筑学术语说,它是反资本主义的,用节约代替了奢华,用简洁代替了矫饰。"[1]——也就是说,肯认为他的设计明显是有道德优势的,但正因为如此,需要消费者在道德上能够"匹配"。如果消费者做不到怎么办? 那不是设计师的问题,而是消费者的问题,因为他们受到了资本主义的荼毒,应该在文化上清洗一番,才能"适配"。

1954年,肯将分别是为成人和儿童设计的"生活结构"方案递交给了现代家具制造界的领袖赫尔曼·米勒公司。米勒公司对肯的提案缺乏兴趣,但乔治·尼尔森(George Nelson,1908~1986)也曾于1949年推出颇为相似的储物墙。这种家具的模块化设计、可替换性观念以及与建筑的高度结合与肯的设计非常相似,在某种意义上它们都是现代主义以来模块化家具设计的发展。不同之处在于肯对道德的要求更高,他试图完全"接管"生活,创造完整的一套生活方式,因此尽管他与同时代的设计师如尼尔森、查尔斯·伊姆斯和蕾·伊姆斯有一定

---

[1] [美]维克多·马格林:《人造世界的策略:设计与设计研究论文集》,金晓雯、熊嫕译,南京:江苏美术出版社,2009年版,第75页。

的相似之处,但是:"肯的伟大构想是将所有的生活需求组合在一个单一的结构中。用一个词来体现肯的设计原则非常贴切,肯也经常用到这个词,那就是'自治'"[1]。通过设计来改变社会、推动社会进步,这一直都是现代主义的理想。而"自治"与"嬉皮士"一样,都是一种小范围在政治上的不合作策略,他们无法真正地改变社会发展的趋势,但却提供了一种可能性的尝试。美国年轻一辈的设计师克雷格·霍奇兹(Craig Hodgetts)、丹尼斯·霍洛威(Dennis Holloway)和迈克尔·霍兰德(Michael Hollander)等都曾追寻过这样的设计之路。

而帕帕奈克所提供的设计思路与肯之间何其相似。他们都有共同的改变社会的观念,都有相似的极端功能主义的设计方法;他们都对消费主义持批评态度,更期望着通过改变使用者的价值观和审美观来实现其设计的社会价值,因此他们期待着消费者的自我革新。1967年,帕帕奈克在德国乌尔姆设计学院用彩色幻灯片演示了他设计的一种收音机。尽管乌尔姆设计学院毫无疑问是当时理性主义设计的大本营,但是显然:

> 大家对它的态度很沮丧,因为它"丑陋",而且缺乏"外观设计"。当然,这个收音机是很丑,但这是有原因的。把它涂一下颜色本来很简单(乌尔姆的人建议涂成灰色)。但是把它涂了是错误的:从道德的角度出发,我认为我没有权利去作审美的或"优良品位"的决定,因为那将影响几百万印尼人,而他们属于一个和我们不同的文化系统。[2]

帕帕奈克承认,这个设计是"很丑"的。实际上,他们在设计里完全回避了审美的问题。甚至认为外观应该由当地的消费者来决定(实际上他们确实进行了一些审美改造)。在这里,虽然目的不同,在审美效果与社会意义来看,显然现代主义与后现代主义又一次走到了一起。

除了美国设计师所进行的有价值的尝试外,意大利的设计师们在战后同样对设计的社会意义进行过探索,努力地建立起一种全新的生活方式。很明显,他们与美国的同行们有一些共同之处,他们设计的系统由于过于超前,同样需要消

---

[1] [美]维克多·马格林:《人造世界的策略:设计与设计研究论文集》,金晓雯、熊嫕译,南京:江苏美术出版社,2009年版,第73页。
[2] [美]维克多·帕帕奈克:《为真实的世界设计》,周博译,北京:中信出版社,2013年版,第234页。

费者去适应。

意大利设计师乔·科伦布(Joe Colombo,1930～1971,图1-22、图1-23)在1959年父亲去世后,负责经营父亲留下的电器设计制造公司,并于1962年在米兰建立了自己的工作室。他将室内环境看成一个完整的系统(一种功能上的完整,而非仅仅是风格上的完整),从而创造出两个新的概念:"生活系统"和"微型厨房"。他的构想则来源于宇宙飞行的发展,并在1972年纽约现代艺术展览馆举办的名为"意大利:新型家庭景观"展览会上通过"整体供给单元"展示获得了进一步的完善。科伦布通过"Rotoliving"(1969)餐饮单元、"整体家具单元"(1971)等设计探索了对生活方式的研究,他尝试着如何通过一件设计作品来满足人们所有基本生活需求的功能单元,家具与空间融为一个整体,形成夜舱、中心起居舱和厨房舱,从而创造了一个多功能一体化的生活环境空间,这充分"体现了家庭行为可以被缩减成简单的功能单元的构想"[1]——这直接导致的结果就是这些室内看起来过于像是太空舱,家具则像是一台X光机。太空舱的空间的确是寸土寸金,因此它的设计师"不计成本"地利用了每一处空间,这与日常生活中普通住宅的空间匮乏完全不是一回事。这样的设计应该是受到了富勒、布克哈格、赫胥黎等人对于地球是一个"太空舱"所做的乌托邦设想的影响,希望实现一个自给自足的生态环境,也就是肯所谓的"自治"。

同样,在1972年纽约现代艺术博物馆展览会上展出了由埃托·索特萨斯(Ettore Sottsass,1917～2007)等设计师设计的"柜台设计"(counter design),"使人回想起了1925年装饰艺术与现代工业展览会的筹建人提出的指导方针,他们也曾鼓励设计师提交能够展现'全新居住模式'的设计作品。事实上,正是这一宗旨促使建筑师勒·柯布西耶为新精神展厅设计了公寓模型"[2]。与柯布西耶不同的是,虽然同为掌控生活的渴望,"柜台设计"有其特殊的政治背景。在二战之后,以对1968年米兰国际博览会的抵制为契机,意大利的设计师们纷纷尝试着设计向政治功能的延伸。因此,尽管"柜台设计"与工人罢工、学生抗议之间的距离非常遥远,但是它体现出设计师希望通过设计作品,"将自己从一种受

---

[1] [英]彭妮·斯帕克:《百年设计:20世纪现代设计的先驱》,李信、黄艳、吕莲、于娜译,北京:中国建筑工业出版社,2005年版,第209页。
[2] [美]大卫·瑞兹曼:《现代设计史》,[澳]王栩宁等译,北京:中国人民大学出版社,2007年版,第393页。

造物主

图1-22 意大利设计师乔·科伦布。

图1-23 乔·科伦布设计的整体家居单元。

第一章 作为新教徒改革运动的现代设计

压抑的体系中解放出来,同时通过他们的研究来刺激或破坏消费和生产"[1]。

在《生态乌托邦》中,人们创造了一种被称为"整合系统"的设计策略,这是一种"能够同时满足他们生态崇拜的若干设备和策略。挤压房子系统就提供了这样一些实例。也许最惊人的是浴室。生态乌托邦人把我们建筑师的一个早期概念付诸实践,用一件巨大的压制品制造出完整的浴室,然后按比例在不知不觉中巧妙地将其变成一个挤压房屋的组件"[2],这种周密的设想让人想起富勒的"戴米克松浴室"或是肯·艾萨克的"生活结构",总之,已经在设计史的不同时期以不同方式获得了充分的尝试(最近的一次尝试是3D打印)。这个整合系统是对"总体设计"思想的一种发展,而且已经超出了风格的总体追求,而更多地需要协调社会的整体。这种"整合系统"显然与绿色设计之间存在着紧密联系,实际上,要想有效地实现绿色设计,必然要能创造出整个社会的协调性。只有在一个高度协调的社会中,"整合"才有可能。这并不是一件容易的事情,任何改变社会的企图都在传统意义上超出了设计师可以承担的职能。

而对于现代设计而言,这种设计"改变社会"的能力虽然是一种奢求,却逐渐成为一种常态,甚至有人认为是现代设计师必须拥有的一种能力,吉迪恩称之为"社会想象力"[3]。在这种"社会想象力"的推动下,设计师不再被禁锢在工匠的"工作室"里,低头描绘一张陈旧的图纸;他早已站起身来,走向阳台,推开落地窗,当他附在栏杆上向远方张望时,他看见了黑压压的人群,他们在等待着,期待他能发表一次激动人心的演说。他自信满满,饱含热泪,要大干一场。

---

[1] [美]大卫·瑞兹曼:《现代设计史》,[澳]王栩宁等译,北京:中国人民大学出版社,2007年版,第394页。
[2] [美]欧内斯特·卡伦巴赫:《生态乌托邦》,杜澍译,北京:北京大学出版社,2010年版,第159页。
[3] "他这些计划案与有关都市生活的新人性的一般表识相一致。人类不再单单以作为一个像是在足球赛前或是电视屏幕前的观众为满足。由消极态度的观众转变为积极态度的参与者的时机中,这种自我的反应在世界各地都可看到。社会活动中心的设立乃是世界性的趋向,这一趋向要求于建筑师者,远非仅仅是技术能力而已。今天建筑师的任务较之建造凡尔赛宫时期的建筑师的任务尤为繁杂。从前的建筑师只要按阶层清晰的社会所提出的明确计划创造一具体的形态即可。而今天的建筑师必须预想各种需求,并解决存在于只有半意识群众中的问题。他所牵涉的责任重大。由此建筑师必须持有特别感受性的突出天赋,这种天赋我们称之为社会想象力"。参见S.基提恩:《空间、时间、建筑》,王锦堂、孙全文译,台北:台隆书店,1986年版,第599页。

# 第二章

## 设计师的崛起

1. 维多利亚时代的丰裕
2. "中世纪的回归"
   |拉斐尔前派|
   |这个世界需要快乐来拯救|
   |梦想的家园|
3. 设计中的真实
   |材料的理性|
   |暗流(一):现代主义的地下传统|
   |世纪末维也纳的真实|
   |卢斯的真实"面具"|
   |"真实"问题的本质:设计与艺术的关系|
   |咖啡壶与夜壶|
4. 设计教育与道德高地
   |鸿沟|
   |平台|
5. 从"道德"出发

## 第二章 设计师的崛起

设计师,这是一个与商业消费息息相关的词语。一旦发生影响到商业生活的全面战争,本书中所涉及的大部分设计师——富勒和施佩尔先生除外,都会受到灾难性的影响:在战争中,绝大部分的会展活动烟消云散了,产品设计与住宅设计也将受到更加紧缩的经济政策的限制,从而去除了社会对大量设计师的需求。反过来,设计师也对商业消费的形成带来了至关重要的推动作用。在一个成熟的商业社会中,设计师本身逐渐成为上流社会的一个部分,推动了消费的形成,并产生了设计师的文化。随着经济的发展,中国青春影视剧中的主角逐渐以设计师为主,就算是一个偏门的证据。

不管他们愿不愿意,设计师逐渐从一个匿名的角色变成了生活方式的标签。这是所有人都能看得到的身份变化;另一方面,有一些变化却在悄无声息地发生:设计师从一个中性的、言听计从的被动角色正在转变为一个"意见领袖",他的影响力不仅局限于时尚范畴,甚至扩大到社会生活的方方面面。有时候,设计师像一个家庭生活的法官,专门裁决日常生活的行为举止;有时候,设计师俨然道德裁判,希望通过教育民众实现社会革命。

### 1. 维多利亚时代的丰裕

> 老人微笑着说,"19世纪的结果好像是一个人在洗澡的时候被人偷去了衣服,只得赤身露体地走过市镇。"[1]
> ——《乌有乡消息》,威廉·莫里斯

现代设计思潮诞生伊始,工业的现代化发展已经经历了漫长的磨砺,而逐渐地体现出其庞大而可怕的生产能力来。巨大的机器一经开动就无法停止,商品如洪流一般源源不断地涌向市场。为了拓展市场,帝国主义不惜用利炮坚船去寻找未知的领域,正如威廉·莫里斯所说:"世界市场的胃口随着它所吞食到的商品而胀大了。那些在'文明'(也就是有组织的灾难)圈子里的国家,被市场上的过剩商品堵塞着,于是人们不惜使用武力和欺骗手段去'开拓'在这个圈子之外的国家"[2]。然而,他们发现市场并不完全等同于消费,消费

---

[1] [英]威廉·莫里斯:《乌有乡消息》,黄嘉德译,北京:商务印书馆,2007年版,第121页。
[2] [英]威廉·莫里斯:《乌有乡消息》,黄嘉德译,北京:商务印书馆,2007年版,第116页。

更多的时候需要心理的认同与支持。改变人们对消费的认识与拓展市场是同等重要的大事。

1930年左右,凯恩斯轻而易举地推翻了历时百年的萨伊法则(Say's Law),后者认为资本主义的经济社会一般不会发生任何生产过剩。然而大批量的机器生产所促成的断裂现象却很明显地在市场上发生了。产业革命归根到底是一切需求的革命,是"欲望"的革命。米希勒于1842年写道:"纺纱业到了穷途末路、行将窒息的地步;仓库里货物充斥,找不到任何销路。惊慌失措的制造商既不敢继续开工,又不敢让这些消耗巨大的机器停下来……价格下跌,仍无济于事;一跌再跌之下,棉花已跌到六苏……于是发生了一件意外之事。六苏一词终于使人觉醒。成百万顾客,一些从不购物的穷人,开始行动起来。一旦人民插手其事,就可以看到他们的购买力该有多大。仓库一下被搬空。机器重又狂热地运转……法国发生了一场悄悄的但又伟大的革命,这是一场清洁革命:穷人家里得到了美化,有史以来许多人家从未有过的内衣、床单、桌布、窗帘,一下子就应有尽有了。"[1]

因此,巨大的生产增值必然导致生活方式的巨大变化,否则这些生产力是无法消化的,也就是说工业革命直接带来了英国和欧洲现代设计的发展,其中最具有代表性的就是"维多利亚时代"的繁荣。"维多利亚时代"一般是指1837年到1901年英国维多利亚女王(图2-1)在位的时期,这是英国工业革命的巅峰时代,也是英国殖民地最辽阔的时期。尽管有些学者如文化批评家约翰·卢卡斯认为我们对"维多利亚的"(Victorian)与"维多利亚时代特征"(Victorianism)等词汇的使用过于频繁,而且使用的方式"从历史角度看值得怀疑,在年代上难以界定,思考上引起混乱,意识形态上无法让人接受"[2]。但是,至少从物质文化的角度来审视,这个时代的生活确实发生了"日新月异"的变化:无数新发明纷纷问世,饮食、居所、衣着、工具、货币和语言都发生了翻天覆地的大变革,基本奠定了现代生活的雏形。而这一系列不可思议的巨大成就,都来源于机械文明的巨大

---

[1] [法]布罗代尔:《15至18世纪的物质文明、经济和资本主义》,第二卷,顾良、施康强译,北京:生活·读书·新知三联书店,1993年版,第180页。

[2] John Lucas."*Republican versus Victorian: Radical Writing in the Later Years of the Nineteenth Century*".转引自金冰:《维多利亚时代与后现代历史想象:拜厄特"新维多利亚小说"研究》,北京:北京大学出版社,2010年版,第33页。

第二章　设计师的崛起

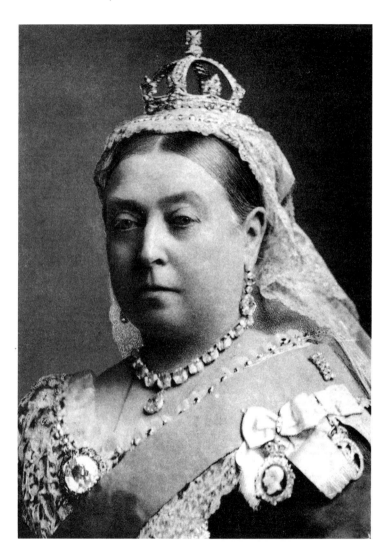

图2-1　英国维多利亚女王。

造物主

图2-2、图2-3　不同文艺作品中的"福尔摩斯"形象。

影响。

以维多利亚时代著名的文学人物"福尔摩斯"(图2-2、图2-3)为例,我们能看到在这个时代受到崇拜的偶像人物所具有的特征:他首先必须具有渊博的科学知识,实际上他一出场就是在做"血色蛋白沉淀"实验;他还要精通化学、植物学、地理学、解剖学和犯罪学,最好也能使用棍棒、刀剑拳术,毕竟后者作为一种技巧也被科学化了;他写过追踪脚印的专论,写过论述各种职业手型的文章,能分辨70多种香水的味道和140多种烟灰的特点,能区别所有报纸上的铅字,甚至还专门写了一篇如何培养观察能力的《生活宝鉴》。[1]总之,他是一个面面俱到的科学家、一个无所不能的理性主义者,也可以说,是一个现代主义者。

中国的研究者刘半农把这个维多利亚时代的模范侦探在知识上的优缺点进行了仔细的推敲,说他无文学、哲学和天文学的知识修养,但对植物学、地质学、化学、解剖学、犯罪学和法律则样样精通,而且也是"舞棒弄拳使剑之专家",知识之外"不得不有体力以自卫",至于他"善奏四弦琴"(即小提琴),则视为"正当之娱乐,不任其以余暇委之于酒色之征逐或他种之淫乐也"。[2]从上面列的这个单子看来,刘半农一针见血地发现:"文学、哲学和天文学"这些所谓"文科"的、相对而言较为注重感性的学科对于这个模范侦探而言是可有可无的,他最擅长的也就是维多利亚时代的几种重要的科学,这都是当时中国知识分子最缺乏的东西,有了科学的知识,才能推理破案。

毕竟,这是一个属于"赖尔、达尔文、华莱士和赫胥黎的时代"[3],工业革命将科学知识快速地运用于日常生活,其带来的物质繁荣使维多利亚时期的英国从农业文明过渡到了机械文明,马修·阿诺德把这个以工业主义为导向的时代称之为"无政府状态",这位有着强烈社会责任感的英国社会评论家不无忧心地感叹道:"与希腊罗马文明相比,整个现代文明在很大的程度上是机器文明,是外部文明,而且这种趋势还在愈演愈烈。……虽说文明会将机器的特征传播四方,

---

[1] 参见阿瑟·柯南道尔:《福尔摩斯探案集》,丁钟华、袁棣华等译,合肥:安徽文艺出版社,1999版。
[2] 刘半农:《跋》,第253页。转引自李欧梵:《福尔摩斯在中国》,《当代作家评论》,2004年第2期,第11页。
[3] 金冰:《维多利亚时代与后现代历史想象:拜厄特"新维多利亚小说"研究》,北京:北京大学出版社,2010年版,第20页。

可在我国(英国),机械性已到了无与伦比的地步。"[1]托马斯·卡莱尔则用更为概括的文字描述了维多利亚时代的特征:"如果我们需要用一个专有的名词来形容我们这个时代,我们忍不住要用的不是英雄时代,不是虔诚时代,不是哲学时代或道德时代,而是机械时代(Mechanical Age)。"[2]"机械时代"成为了维多利亚时代的代名词,工业化推进了英国社会的进步历程,也使得机械文明和物质文明备受推崇。

这种机械时代的强大动力给维多利亚时代带来了巨大的繁荣,有人这样评价维多利亚时代:"她的六十四年的统治——英国编年史上最长的统治,看得到如此巨大的变动,帝国和力量如此非常的扩大,如此伟大和繁荣,以致在它结束之前很久就似乎是英国历史上一个最重要的时代了。"[3]恩格斯说到19世纪中期的英国也曾指出:"不列颠的贸易达到了神话般的规模,英国在世界市场上的工业垄断地位显得比过去任何时候都更加巩固,新的冶铁厂和新的纺织厂大批出现,到处都在建立新的工业部门。"[4]19世纪50年代起,英国资本主义经济的快速发展让其一直处于"世界工厂"的地位。[5]而决定这些工厂与众不同地位的,就是机械化生产带来的巨大活力,无论是亨特利—帕莫尔(Huntley & Palmers)生产的姜汁饼干,还是塞缪尔·莫利(Samuel Morley)生产的那穿在女王脚上的袜子,他们都在积极地寻求从人工生产到机械化生产的转型。

工业的快速发展带动了商业的繁荣,从广告行业的发展就能一窥究竟。英国著名的药品生产商托马斯·霍洛威(Thomas Holloway,1800～1883,图2-4)在19世纪30年代就已经很善于运用各种广告手段来进行营销了。比如1838

---

[1] [英]马修·阿诺德:《文化与无政府状态:政治与社会批评》,韩敏中译,北京:生活·读书·新知三联书店,2002年版,第11页。
[2] [英]雷蒙德·威廉斯:《文化与社会》,吴松江、张文定译,北京:北京大学出版社,1991年版,第108页。
[3] 图纳:《1789年以后的欧洲》(E.R.Turner: *Europe Since 1789*),转引自李纯武:《试论英国"维多利亚时代"的形成》,《历史教学》,1983年第1期,第28页。
[4] 《马克思恩格斯全集》第21卷,第416页。
[5] 从煤铁的增长上看,1850年,产煤四千九百万吨,1900年增长到二亿二千五百万吨,1899年以前始终居于世界首位,同年才被美国超过;1850年产铁二百五十万吨,1890年增长到七百九十万吨,在这以前一直居世界首位,1890年始被美国超过。从轻工业上看,英国的棉纺织业占有十分重要的地位,动力织机由1850年二十九万多台增长到1885年七十七万多台。有关数字分别引自《世界经济危机(1848～1935)》中译本第436—439页和《十九世纪的不列颠》第454页。转引自李纯武:《试论英国"维多利亚时代"的形成》,《历史教学》,1983年第1期,第31页。

第二章 设计师的崛起

图2-4 英国著名的药品生产商托马斯·霍洛威的老式广告。

## 造物主

年,他花费了1000英镑来换取他的名字在一个舞剧中被提及;也有故事说,1847年查尔斯·狄更斯的小说《董贝父子》第一次以月刊连载的形式出现时,霍洛威得到启发,立即资助了1000英镑给《达木比和儿子》的作者,要求他在小说的每一章都提到自己药品的名称。到了19世纪60年代,霍洛威每年用于广告宣传的费用多达4000英镑,在霍洛威的人生末期,他每周的广告预算超过了1000英镑,他的名字"被写在儿童地图册和图画书上,甚至被写在旗帜上,高高地悬挂在伟大的金字塔上,悬挂在加拿大和美国之间的尼亚加拉瀑布附近"[1]。

伴随着资本主义经济发展的是对东方殖民地的征服,以及带有掠夺色彩的大量考古发现,折衷主义的装饰风格即"维多利亚风格"逐渐流行起来。一方面,视野得到开拓的中产阶级在折衷主义装饰风格中获得了文化上的满足,渴望复杂的装饰能够体现他们迅速增长的财富和对身份的认同;另一方面,用铸铁模子生产复杂的装饰在机械生产时代简直是小菜一碟,同时这些装饰还能够隐藏铸造过程中由于生产工艺的原因而产生的瑕疵(当然这也是装饰的传统功能之一)——就好像用丰富的调料来掩盖过期食材的气味。维多利亚时期的新材料如胶合板、铁与黄铜管都能在装饰过程中获得灵活运用。家具常常拥有大的尺度和夸张的装饰,并采用曲线的形式和复杂雕饰的框架;装饰性的顶棚深受欢迎,为石膏提供了大展拳脚的机会(直到今天也还是这样,石膏仍旧是虚饰的代名词);墙纸十分流行以至于给今天的人留下了深刻的"维多利亚风格"的印象,无论是花卉图形,还是风景图形,或是几何图形,它们常常给人强烈的立体效果,甚至形成一种浅浮雕的视觉印象;大厅通常采用色彩丰富的、有装饰的瓷砖铺设成几何图案;而服饰方面则大量运用蕾丝、细纱、荷叶边、缎带、蝴蝶结、折皱、抽褶以及多层次的蛋糕裁剪,流行立领、高腰、公主袖、羊腿袖等奢华的宫廷款式……

结果,维多利亚时代的装饰概念里,一无装饰(bare)成为了一种贬抑的语汇。柯南·道尔(Conan Doyle,1859～1930)早期作品中的一个人物,被放在一处墙壁上毫无装饰的房间里时,就几乎要发疯了(和《黄色壁纸》里的描述恰恰相反)。托尔斯泰被其门徒尊奉为圣者,因为他自己的卧室用维多利亚时代的标准

---

[1] [英]伊恩·布兰德尼:《有信仰的资本:维多利亚时代的商业精神》,以诺译,南昌:江西人民出版社,2008年版,第15页。

来说,就属于那种"一无装饰的格调"(unfurnished)[1]。这种过度装饰的设计风格显然受到了极度繁荣市场的欢迎,厂家和设计师没有必要和市场过不去。但是,这样的设计潮流在表面繁荣的背后存在着巨大的危机,那就是理性的极度缺乏将导致社会矛盾与道德问题。而这一次,设计师要站出来说话了。1849年,餐具制造商明顿(Minton)生产的一个由普金设计的陶瓷餐盘的边缘上,有这样一段由粗体哥特字母组成的警语"抵制浪费,抵制欲望"。[2]

设计师成为传统的西方知识分子中重要的一个部分,他们自然对社会发展中出现的道德问题无法回避。快速发展的经济掩盖了贫富的分化和阶层的分裂,而设计的发展如果完全只受市场的影响,那它对于这样的问题完全无能为力。狄更斯在《双城记》(图2-5)的一开始就写到:这是最好的时代,这是最坏的时代。[3]——资本主义的本性就是如此,就像《北京人在纽约》里的一句"名言":"纽约不是天堂,也不是地狱,而是一个战场。"

约翰·高尔斯华绥(John Galsworthy,1867~1933)在《福尔赛世家》(*The Forsyte Saga*,1922)说道:"有利于发财致富的六十四年缔造了一个上层中产阶级,加强和锤炼了这个阶级,使它闪现出光辉,最终使它在行为道德、言谈举止和习惯品性方面几乎与贵族无异。"[4]一方面,中上层阶级由于生活质量快速提高,已经开始创造现代的生活方式:他们讲究饮食,开办烹调学校,出版烹调书籍,还发明了一些厨房小用品如开罐器等,形成了丰富的进餐礼仪,影响最深远的是开始盛行下午茶,形成了高雅的茶文化——就像在法国一样,"资产阶级食品"(cuisine bourgeoise)本身就是一个赞美美食的词汇。众多的仆人弥补了家中不实际和不舒适的设计,这是因为"资本主义社会才发明了一种特殊的生活方

---

[1] [美]刘易斯·芒福德:《城市文化》,宋俊岭、李翔宁、周鸣浩译,北京:中国建筑工业出版社,2009年版,第235页。
[2] [美]大卫·瑞兹曼:《现代设计史》,[澳]王栩宁等译,北京:中国人民大学出版社,2007年版,第42页。
[3] 详为:"那是最好的年月,那是最坏的年月,那是智慧的时代,那是愚蠢的时代,那是信仰的新纪元,那是光明的季节,那是黑暗的季节,那是希望的春天,那是绝望的冬天,我们将拥有一切,我们将一无所有,我们直接上天堂,我们直接下地狱——简言之,那个时代跟现代十分相似,甚至当年有些大发议论的权威人士坚持认为,无论说那一时代好也罢、坏也罢,只有用最高比较级,才能接受。" [英]狄更斯:《双城记》,石永礼、赵文娟,北京:人民文学出版社,1993年版,第1页。
[4] [美]马丁·威纳:《英国文化与工业精神的衰落,1850~1980》,王章辉、吴必康译,北京:北京大学出版社,2013年版,第15页。

造物主

图2-5 狄更斯小说《双城记》中的插图,英国画家哈布罗·奈特·布朗(Hablot Knight Browne,1815—1882)绘制。

式和与之相称的物质设备,这些是为了迎合其认定的主力中坚的需要而设计的……"[1]

另一方面,工业革命带来了严重的空气污染和水污染,广大中下层人民的居住条件和医疗卫生状况是令人担忧的。而英国属于温带海洋气候,温暖潮湿、日照少、雨雾多,客观上为细菌病毒滋生提供了良好的环境。再加上医疗条件的落后,各种呼吸道疾病困扰着大众,肺结核便成了当时人们生活中的一大杀手。因此,维多利亚时代的肺结核夺走了无数人的性命,著名的英国作家勃朗特姐妹便都是死于肺结核。英国工人的工作场所和住宅不要说舒适和美观了,就连最基本的通风和采光都很难得到满足。据保尔·茫图的调查,1816年,英国曼彻斯特的工人平均每天劳动时间为14小时,有些工厂甚至达到16到18小时。"工厂一般是不卫生的……天花板很低,窗户狭小并且几乎经常关闭着。在纱厂里那些细碎的飞花像云彩似的飘荡着并钻到肺里去。在麻纺厂里,人们使用湿纺法,水汽渗透了空气并浸湿了衣服"。长期的折磨使许多人"脊椎歪斜了,四肢被佝偻病弄弯了或被机器事故弄断了","面孔灰白而虚肿,身材发育不充分,腹部膨胀"。[2]

关于早期工人住宅的发展不在这里详述,实际上大量的资本家也采取了很多措施来改善工人的居住环境并取得了比批评家更加实际的成就,但是维多利亚时代所获得的成就与产生的矛盾已经成为激发设计思想与设计实践的核心动力。一方面,新兴的、富裕的中产阶级"饥不择食"地寻找着身份的象征,丝毫没有注意到工业发展给设计艺术在形式上可能带来的改变(当然,这也并非是他们的任务);另一方面,经济和社会的迅速发展使得传统的城市格局、道路状况、卫生设施以及日常生活的用品在使用上都显现出滞后。有思想的新一代设计师要想强有力地改变这一状况而非任凭其自然地发展,就必须变现出在意识形态方面高人一等的认识,并成为社会变革的领导者。

---

[1] [英]艾瑞克·霍布斯鲍姆:《帝国的时代:1875~1914》,贾士蘅译,北京:中信出版社,2014年版,第186页。
[2] [法]保尔·茫图:《十八世纪产业革命:英国近代大工业初期的概况》,杨人楩、陈希秦、吴绪译,北京:商务印书馆,1983年版,第337—338页。

造物主

## 2."中世纪的回归"

维多利亚时代获得了机器生产与理性的巨大发展,但也产生了审美价值方面的危机,在人们想到更好的办法之前,首先想到的是批评与复古,在过去的时代寻找人类个性的光辉和道德的崇高:

> 19世纪就是这样的。新的中产阶级开始在组织一个资本主义的、工艺学的、机器统治的新的秩序。个性反对整齐划一,反对无意义的细节,反对机械的统治。有些人感觉到曾经造成过去的伟大时期的创造意志和能力开始从世界上消失了。他们相信人类在害着一种神秘的病症,机械和整齐划一不过是病的症状而已。他们认为进入资本主义的时代和机器的时代,人类并不是进入了一个新的时代,而是到达了人类末日的开始。[1]

卡莱尔与阿诺德渴望恢复人的英雄气概与贵族气质,从而改变机器时代的颓废与荒芜;拉斯金与莫里斯以一种社会主义的态度,希望能恢复手工艺时代人的美感;历史学家希波里特·泰纳(Hippolyte Taine,1828~1893)也在抱怨人的创造力和首创精神的消失,同时法国宗教史学家厄奈斯特·瑞南(Ernest Renan,1823~1892)同样批判与怀疑当下,他们与卡莱尔一样,排斥民主的平庸,召唤有教养的、有责任心的精神贵族;真正的"英雄崇拜者"莫过于尼采和瓦格纳,尼采要求一个经过严格自我锤炼和追求完善的人类阶层来进行统治的"超人"理论,而这个"超人"的典型就是瓦格纳,后者的精神可以上溯古希腊。

因此,从"中世纪的回归"中,我们能看到的是一种对工业革命和机械生产所造成的生活混乱与审美动荡的批判,这是一种对个人主体性丧失的焦虑;与此同时,这种批判过程亦包含着对道德权威的需求——在设计方面,这些思想性的追求均被淋漓尽致地体现出来。

---

[1] [美]保罗·亨利·朗格:《十九世纪西方音乐文化史》,张洪岛译,1982年版,北京:人民音乐出版社,第186页。

## 拉斐尔前派

> 说起先拉斐尔派[1],事情是够简单的。1847年,伦敦的一伙年轻人,其中有诗人也有画家,全都是济慈的狂热崇拜者,习惯于聚在一起讨论艺术问题。结果,当英国庸俗的公众听到他们之中的一些人要对英国油画和诗歌来一场革命,就从通常的麻痹冷漠中惊醒过来。这些年轻人自称为先拉斐尔派。[2]

这是王尔德对拉斐尔前派(Pre-Raphaelite Brotherhood)的简单概括,也许这位美丽的先生在时间的记忆上稍有差错,但事情也许就是这样:在1848年秋天的某个晚上,伦敦乔沃大街83号米莱斯的家里,英国皇家美术学院的三名学生:但丁·伽伯列·罗塞蒂(Dante Gabriel Rossetti,1828~1882,图2-6)、约翰·埃弗雷特·米莱斯(Johan Everett Millais,1829~1896)与霍尔曼·亨特(Holman Hunt,1827~1910)在一起翻阅一本意大利14世纪比萨公墓的壁画复制品书籍,精美的壁画让他们深为震惊,他们认为:"真的艺术灭亡于15世纪的最后,至少与拉斐尔为描绘罗马梵蒂冈宫殿的壁画而去佛罗伦萨同时堕落。今日的艺术家,只知模仿16世纪的画家,全不知以前的直接取诸自然的艺术。"[3]

这样的故事多少有点戏剧化,实际上任何思潮的产生都离不开时代的大趋势。卡罗尔·坎法拉斯在乔治亚大学的毕业论文《拿撒勒派和拉斐尔前派的比较研究》中,通过对两派之间的艺术特征、艺术风格、二者的渊源关系进行比较,提出拿撒勒派(Nazarenes)直接影响了拉斐尔前派的产生,尤其体现在"忠实于

---

[1] 即拉斐尔前派或拉斐尔前派兄弟会,也有翻译成前拉斐尔派,这大概相当于"熊猫"与"猫熊"的区别,本书取约定俗成的译法。

[2] [英]王尔德:《英国的文艺复兴》,尹飞舟译,选自文集《唯美主义》,北京:中国人民大学出版社,1988年版,第84页。

[3] William Gaunt. *The Aesthetic Adventure*. London:J.Cape,1945,p.2.

造物主

图2-6　但丁·伽伯列·罗塞蒂所绘《白日梦》（The Day Dream），模特为威廉·莫里斯的妻子简·莫里斯（Jane Morris），1880年。

自然"和"反叛世俗"两个方面。[1]拿撒勒派主张回到中世纪和天主教教义中去,重建德国的宗教艺术、恢复纯粹的基督教精神。不管这种相互的影响达到什么程度,但拉斐尔前派的确像拿撒勒派一样,崇尚拉斐尔之前的艺术,以但丁和乔托等文艺复兴早期及中世纪的诗人和艺术家为偶像,力图用拉斐尔1508年离开佛罗伦萨以前的那些感情真挚、朴实生动的艺术作品来挽救被皇家美术学院和维多利亚风格所掌控着的英国艺术。

如霍尔曼·亨特先生曾经说过的那样,拉斐尔前派的"最初定位确实没有包含任何关于回归中世纪精神的思想"[2],但是这个运动从罗塞蒂到伯恩—琼斯再到威廉·莫里斯,再经过唯美主义的发展,这个名称所包含的内容已经远远超出了1848年秋天的那个晚上所形成的共识,而更多地体现了那个时期人们对艺术的反叛与革新,即通过"重新发现和重新利用那些文艺复兴已经推翻、障蔽的思想,促进了关于生命和人性以及艺术的整个观念的改变"[3]。如英国唯美主义的批评家瓦尔特·诺拉陶·佩特(Walter Horatio Pater,1839~1894)所说,"人类精神的这种突破可以上溯到中世纪,其特点在当时就已经表达得十分明确:关注物质美,崇拜形体,冲破中世纪宗教体系强加于心灵和想象力的种种禁锢"[4]。

而恰恰是在这一点上,促使拉斯金挺身而出,给予受到当时艺术家口诛笔伐

---

[1] 拿撒勒派,西方学界也称之为"先拉斐尔前派"、"德国拉斐尔前派",是由德国画家欧弗贝克、普福尔等人在1809年于维也纳美术学院发起的名曰"圣路加兄弟会"的画派组织。拿撒勒派本是对这些德国画家的讽刺与嘲笑的称呼,因为他们企图复兴基督教的忠实与灵性,其服饰和发型就像耶稣青年时代生活在以色列北部城市拿撒勒时的样子,因而被戏称为拿撒勒派。拿撒勒派对于拉斐尔前派的影响主要有两条线索,一是从拿撒勒派到拉斐尔前派的画家威廉·戴斯,1825年他追随拿撒勒派学画,并于1827年回国后在英国学界广泛传播拿撒勒派那种质朴的、虔诚的纯艺术思想;线索之二,英国画家福特·布朗于1845年在意大利旅行和学习,被教堂里的文艺复兴早期的宗教壁画所折服。布朗由此决定以这种关注真实现实的态度进行艺术创作,1846年回到英国后创作了大量反映现实社会问题的作品,影响了学生亨特和罗塞蒂。因此,布朗在拿撒勒画派和拉斐尔前派之间起到了媒介的作用。参见Carol Lynn Kefalas. *The Nazarenes and the Pre-Raphaelites*. Georgia: University of Georgia,1983,p.2.转引自朱立华:《拉斐尔前派与十九世纪欧洲文化思潮》,《广东广播电视大学学报》2011年第3期,第73—74页。
[2] [英]约翰·罗斯金:《前拉斐尔主义》,张翔译,上海:上海人民出版社,2008年版,见劳伦斯·宾扬1906年2月写的前言,第8页。
[3] 同上。
[4] [英]佩特:《文艺复兴》,李燕乔、丰华瞻译,选自文集《唯美主义》,北京:中国人民大学出版社,1988年版,第73页。

的拉斐尔前派以最大帮助。拉斯金对拉斐尔前派的发展可谓功不可没,《拉斐尔前派的梦》一书的作者冈特就认为"拉斯金是地地道道的拉斐尔前派。不仅如此,他还完全堪称拉斐尔前派的奠基者之一,其作用就像19世纪英国宪章运动、照相术、中世纪英国天主教复兴运动、丢勒和福特·麦道可斯·布朗一样,他是最典型的拉斐尔前派,是它的化身,完整地体现了它的真正准则。他是改革家,他是梦想家……在实际结识拉斐尔前派画家之前,他已经通过著作向他们传达了自己的思想"[1]。

拉斯金给予拉斐尔前派的绘画以极高的评价,认为这些年轻的画家是英国自透纳和康斯泰勃尔之后的希望,他语气坚定地说:"我坚信,如果他们能将创立他们的画派时具有的勇气和魄力与形成这一画派所需的耐心与审慎结合起来,如果他们不因惧怕粗暴或草率的批评而拒绝采取通常的手段去赢得公众,那么,随着经验的积累,他们将在我们的英国为全世界三百年来最优秀的艺术流派奠定基础。"[2]他甚至直截了当地说:"我认为,自从透纳逝世之后,平均说来,这四位拉斐尔前派主要画家(罗赛蒂、米莱斯、亨特、约翰·刘易斯)的每幅作品的价值至少相当于任何一位当代画家作品价值的三倍。"[3]

拉斐尔前派在设计艺术方面的影响通过威廉·莫里斯及其创办的设计公司体现出来(图2-7)。1856年,在罗塞蒂的劝说下,莫里斯在学习建筑的同时开始学习绘画艺术:"罗塞蒂说我应该画画,他说我肯定可以,他是个伟大的人,他是这方面的权威,我必须去努力试试。"[4]但莫里斯的成就显然并非绘画,他成立了"莫里斯—马歇尔—福克纳"公司(Morris, Marshall, Faulkner & Co., 1861~1875),1875年正式更名为莫里斯公司。该公司的主要设计力量包括莫里斯及前拉斐尔学派的艺术家们,他们始终坚持对中世纪风格进行复兴,并寻找着一种更加自然、真实的设计。莫里斯及其领导的"艺术与手工艺运动"就像拉斐尔前派一样,表现出对维多利亚时代折衷设计的不满,他们试图以一种社会革命的态度来实现设计的进步。而在风格上,他们也如同拉斐尔前派的做法,将视野投向

---

[1] [英]威廉·冈特:《拉斐尔前派的梦》,肖聿译,南京:江苏教育出版社,2005年版,第56—57页。
[2] 载于泰晤士报1951年5月30日,转引自[英]拉斯金:《关于拉斐尔前派的通信》,《世界美术》,1980年第3期,第25页。
[3] 同上,第27页。
[4] Paul Thompson. *The Work of William Morris*. Oxford: Oxford University Press, 1991, p.7.

第二章　设计师的崛起

图2-7　威廉·莫里斯设计的壁纸图案。

过去。"艺术与手工艺运动"最知名的成员之一威廉·德·摩根（William de Morgan,1839～1917）直接受到拉斐尔前派的影响,就十分善于运用中世纪的制作方法来制作精致的陶艺作品。

其实,在拉斯金为拉斐尔前派所写的文字中,丝毫不缺乏对具体作品的反感与批判。但是,他一方面看到了年轻人身上可贵的激情与反叛精神,也看到了拉斐尔前派美学思想与其自身理论的契合。他们都在严酷的工业环境下,将视野转向过去,在中世纪寻找艺术的天真与活力。因此,拉斐尔前派"是19世纪英国工业化时代的产物,拉斐尔前派的年轻艺术家面对一个逐渐开始由机器主宰的时代和功利主义的时代,既无法接受,也无力改变,所以转向于对早期文艺复兴和中世纪的怀念,他们毕生都生活在梦想里,用远离现实和功利的古老传统来滋养他们的梦想。他们对美与艺术的追求贯穿着他们对功利主义的蔑视,他们的艺术之路是一个由怀旧、浪漫到象征、唯美的发展过程"[1]。

**这个世界需要快乐来拯救**

"劳动没有报酬吗？"

哈蒙德严肃地说。"劳动的报酬就是生活。这还不够吗？"

"可是你们对成绩特别优良的工作并没有额外的报酬",我说。

"报酬是很丰富的",他说,"是创造的报酬,正如人们过去所说的,这是上帝所得到的报酬。如果你有了创造的快乐（这就是工作优良的意义）还要求报酬,那么,接着一定会有人生了孩子也开出一份账单来要求报酬了。"[2]

——《乌有乡消息》,威廉·莫里斯

维多利亚时代著名的苏格兰评论家、讽刺作家、历史学家托马斯·卡莱尔（Thomas Carlyle,1795～1881,图2-8）在1866年4月就职爱丁堡大学校长的演说中,像他往常一样大力提倡道德。他在之前陆续出版的书中,如《法国大革命》（*The French Revolution*,1837）、《论英雄、英雄崇拜和历史上的英雄事迹》（*On*

---

[1] 李建群:《从浪漫到象征和唯美——拉斐尔前派之路》,《美术》2008年第2期,第108页。
[2] [英]威廉·莫里斯:《乌有乡消息》,黄嘉德译,北京:商务印书馆,2007年版,第116页。

第二章 设计师的崛起

图2-8 维多利亚时代著名的苏格兰评论家、讽刺作家、历史学家托马斯·卡莱尔。

*Heroses, Hero-worship and the Heroic in History*,1841)、《文明的忧思》(*Past and Present*,1841)等书中,剖析、批判了英国社会的丑陋现状,并认为一个有着高尚劳动力的人,才具有唯一令人满足的、幸福的生活基础。他在为《爱丁堡评论》所撰写的《拼凑的裁缝》(*Sartor Resartus*,1831)中,探讨了他所崇拜的德意志哲学,认为人类最深刻信念的各种理智形式已经死亡,必须寻找适应时代的新形式,即"要用新的神话、新的媒介和衣服来具体表达宗教的神灵"。

在《文明的忧思》一书中,卡莱尔极具前瞻性地指出伟大的日不落帝国正在走向衰落的事实,"在英国,虽然财富随处可拾,产品琳琅满目,能够满足人类形形色色的需要",然而,"英国人的精神正在空洞浅薄中日渐衰落"[1]。工业革命虽然使生产力大大提高,并给英国创造了巨额的社会财富,但人们却失去了更宝贵的财富——快乐:

> 他们是否更好、更美丽、更强壮、更勇敢?他们是否如他们所称的许多人吃着可口的食品,喝着清凉的饮料——这就是他们和他们的医生能够举出的进步例子。然而,如果我们跳出填饱肚皮的范围,看一看他们的心灵,所谓的幸福增长在哪里?'快乐'又体现在哪里?在这个属于上帝的星球上,他们是否满意地看过更多事物,更多面孔?或者是否有更多事物,更多面孔,曾经满意地看过他们?没有。人类都是带着互不协调、互不信任的阴沉面孔,互相注视的。[2]

对于日益堕落的道德状况,卡莱尔开出了一个挽救的良方:劳动。在他的眼中,劳动是神圣的,"劳动具有一种永恒的神性,甚至神圣性。一个人不管他怎样愚昧,怎样忘记他崇高的职责,只要他切实认真地工作,他总是会有希望的"[3]。这种对劳动的崇敬之情建立在手工业的基础之上,自然地和工业革命之间发生了矛盾。因此,他反对工业生产对传统的摧毁,反对将机械化生产根植于心,也根植于手工艺中,宣称失去传统文化精髓的原因是人们失去了对诚实工作的信仰。

---

[1] [英]卡莱尔:《文明的忧思》,北京:中国档案出版社,1999年版,第109页。
[2] 同上,第114页。
[3] 同上,第61页。

卡尔·马克思在《资本论》中也描述过这种丝毫不能带来"快乐"的劳动（图2-9、图2-10），他记录了一名女制砖工人的每日工作，她每天做两千块砖。虽然她有两个小孩每天帮她往返运送黏土，他们从黏土坑里高约30英尺的湿乎乎的坑壁上挖下黏土，然后走210英尺的路送给制砖工，他们每天要这样运10吨黏土。这是非常痛苦的劳动——然而在工业革命之后，这种痛苦被加剧了，这是因为人们普遍认为在手工艺劳动过程中是包含着某种艺术创造的乐趣的。

因此，让劳动者从痛苦中解放出来，是现代文明社会的标志之一。劳动曾经带来了如此多的创造机会，它应该是人类愉悦的基础。伊莱恩·斯卡利（Elaine Scarry，1946~）在她的著作《痛苦的身体》（*The Body in Pain: The Making and Unmaking of the World*，1985）中指出，工作痛苦的本质与我们如何看待工匠的工作有关。斯卡利认为，折磨人的繁重劳动使人感到极度痛苦，这是毁灭性的：你越痛苦，就越没有能力想其他事情了。她说"身体不断地发出痛苦信号，这信号如此空洞、莫名，如此充满巨大苦难，使人感觉不仅'身体疼痛'，而且'身体让我疼痛'"[1]。如果某种工作或者疾病导致反复疼痛，那么这种疼痛在你和世界之间设置障碍，使你的身体与你作对，并威胁剥夺你的思想和快乐。

斯卡利的这种对身体痛苦的全面分析印证了维多利亚时代设计思想家们的担忧——当他们身临其境地站在巨大的机器面前，他们的担忧远比斯卡利要更加强烈。作为从工匠时代成长起来的设计师，他们目睹了机器生产与传统审美标准之间的割裂，他们明显发现了机器制造的物品装饰与手工艺之美之间的矛盾；机器生产让制造者的手工痕迹及其伴随的偶然之美消失了；机器取代了人成为主体，而"人"则被夹杂在机器与物品之间变得模糊不清。"美国传教士"普里斯1896年离开当时世界上最重要的工业城市费城，开始去英国探寻约翰·拉斯金、阿什比和威廉·莫里斯的理想——后者觉得工业化的影响是"不人道"的，并且在培养一种要"拥有物品"（having of things）而非"制造

---

[1] 转引自[英]彼得·多默：《现代设计的意义》，张蓓译，南京：译林出版社，2013年版，第146页。

造物主

图2-9、图2-10　卓别林在电影《摩登时代》中展现了流水线生产给人类劳动带来的巨大压力。

物品"(making of things)的观念。[1]他们渴望找回人与制造过程之间曾经拥有的统一与和谐,这种完美状态最主要的代表就是"快乐的劳动",而其最主要的时代象征就是欧洲的中世纪。

奥古斯都·威尔比·诺斯莫·普金(Augustus Welby Northmore Pugin,1812~1852)认为只有回归到中世纪的信仰才是在建筑和设计中获得美与真实的方法,他批判设计中的虚假,尤其是廉价装饰造成的视错觉,即那种将平面装饰为三维空间的设计方法。普金反对风格上的哥特式复古,但显现出对真正的中世纪手工艺精神的仰慕,并希望这种精神能迅速改变一个社会的价值观。他通过对古代工匠材料建造方式的系统研究,成为第一个提出应当遵循中世纪工匠创作方式的设计师,与之相比较,他对机械化生产可能带来的危机进行了批判:

> 这个知识进步的伟大时代,宣称创造出了过去无法匹敌的成果;并且,在自我优越的吹嘘下,今日这一代人带着怜悯和鄙夷的目光回视往昔。从某些方面来讲,我承认那些伟大而重要的发明越来越趋于完美,但是,必须记住,它们只具备纯粹的机械本质,并且我毫不犹豫地说,随着它们的进步,艺术作品和精神产品在相当程度上已经退步。[2]

如果说普金对中世纪的崇拜一定程度上出于他对天主教的狂热和父亲工作的影响[3],那拉斯金与莫里斯则表现出更加明显的对机械化生产的批判与逃避。约翰·拉斯金(John Ruskin,1819~1900,图2-11)同普金一样仰慕中世纪

---

[1] Will Price."*What is the Arts and Crafts movement all about?*" The Artsman(July,1904),Volume 1,p 364,转引自 Elizabeth Tighe Sippel.*The Improvement Company Houses*.Rose Valley,pa:The Democratic Vision of William l.Price,Presented to the Faculties of the University of Pennsylvania in Partial Fulfillment of the Requirements for the Degree of Master of science,p.2.

[2] A.W.N.Pugin.*Contrasts*.London:James Moyes,1836,p.30.

[3] 普金的新教徒父亲奥古斯都·查理·普金(Augustus Charles Pugin,1762~1832)在法国大革命期间离开法国前往英国定居,在英国皇家艺术学院学习后进入约翰·纳什的事务所从事绘图员的工作。为了满足当时社会对哥特复古风格的追求,而为老板进行了大量的调研工作。普金九岁起便在父亲的工作室中当学徒。一面学习木刻雕版画制作,一面参与老普金开展的中世纪建筑测绘工作,借此"亲身经历了大量中世纪建筑遗迹,有幸从结构、细部和尺寸上直观地感知它们,由此,他渐渐对中世纪建筑产生了强烈感情"。参见宋可:《浅析奥古斯都·普金的建筑理论与实践对19世纪中后期英国建筑的影响》,北京大学城市环境学院2012年硕士论文,第17—18页。

造物主

图2-11　拉斯金肖像，1861年。

的手工艺,并将装饰艺术视为教化启迪和社会变革的媒介,对维多利亚时代的设计思想产生了更加深远的影响,正如肯尼斯·克拉克所说:"如果拉斯金从未存在过,普金就绝不会被人忘记"[1]。但他的设计思想与普金一样,并非是单纯的复古主义或对哥特风格的道德解读,更不同于唯美主义的设计思潮,而是更倾向于推崇劳动的价值,拉斯金认为:"机械化、劳动力分工,以及一种不断将劳动者与其努力创造的产品疏离开来的资本主义体系,严重侵蚀了劳动力"[2]。因此,机械化生产剥夺了人们从头至尾完整地制作产品的乐趣,而这种乐趣在中世纪的手工艺行会中是普遍存在的。

拉斯金对工业革命的反对态度十分清晰,他在建筑联盟(Architectural Association)的会议上发表演讲时指出,在工业革命的环境中,年轻的建筑师们常常被创作"新款式"的光环所吸引,迅速发展的科学技术让发明家对"新机器"充满了憧憬。拉斯金在发言的最后说道:"你可以将所有的东西都拿去锻造,那样伦敦上空就会因此被渲染成'色彩斑斓'的颜色直通大海。可是,这之后,又怎样呢?"[3]如果人在劳动中被机器所操控,并被机器分割成渺小琐碎、微不足道的生活,或是被局限于某个制造的细枝末节上,那么生产力即便提高了,那还有什么价值?实际上,这样的发问与思考带有强烈的人性关怀,尤其是在工业革命出现之后,设计思想家们立即体现出了人文主义的色彩。

拉斯金与普金一样,在观察哥特建筑的装饰雕刻时,他们都对手工艺师运用材料的高超技艺表示了钦佩。并且都从手工艺在工业革命之后的境遇出发,批判了机器生产对手工艺者愉悦工作的损害,以及在此过程中手工创造物品在个性上的损失,并在此基础上,进一步希望他们提出方针能够解决更多的社会问题。拉斯金认为:那些"机器的产物,无法使我们变得更为快乐或者贤明,从它们身上我们感受不到任何评判的骄傲,也享受不到任何愉悦。它们只能让我们的

---

[1] Kenneth Clark.*The Gothic Revival*,*An Essay in the History of Taste*.Middlesex:Penguin Books,1962,p.127.

[2] [美]大卫·瑞兹曼:《现代设计史》,[澳]王栩宁等译,北京:中国人民大学出版社,2007年版,第111页。

[3] Gillian Naylor.*The Arts and Crafts Movement*:*A Study of Its Sources*,*Ideals*,*and Influence on Design Theory*.Cambridge:Cambridge MIT Press,1971,p.26.

头脑变得更为肤浅,让我们的内心变得更为冷漠,让我们的心智变得更为鲁钝"[1]。而机器生产也自然地丧失了制造之美:

> 不过同时也请注意,人有可能把自己变成机器,从而使自己的劳动堕落到机器的水准。但是只要人还作为人在工作,无论做什么都用心去做,尽力去做,那么其手艺再差也不要紧,在其处理过程,将会出现某种无价的东西:人们可以清楚地看到有些地方比别的地方更快乐——此处曾经有过停顿,曾经有过担忧;然后将会出现粗心的地方,毛糙的地方,此处凿子敲得重一点,彼处敲得轻一点,而后缩手缩脚地敲凿……[2]

拉斯金认识到机械化生产所带来的是对劳动者尊严的蔑视,并造成了人性的异化,他称之为"英国的奴隶制度"。他说:"很多次你为之欢呼雀跃,并且想着英国是多么伟大,因为最细微的工艺也制作得如此彻底。天啊!如果确切地加以解读,这些完美恰恰是我们英国的奴隶制存在的迹象,甚至要比受难的非洲人或受奴役的希腊人痛苦和可耻一千倍。"[3]因此,拉斯金对资本主义工业化生产给工人带来的摧残感到深恶痛绝,他认为:"人类可以被殴打、被禁锢、被拷问,像畜生一样被套上枷锁,像夏天的苍蝇一样被拍死,但在某种意义上依然是并且确确实实是自由的。但是使得他们的灵魂窒息,使得经过咀虫的作用之后呈现在上帝面前的血肉和肌肤,变成扼住机器的皮带,这实际上就是奴隶与主人的关系。"[4]因此他提倡"健康而有尊严的劳动",认为劳动者本身就是"思考者",不应"被智力所支配"[5]。

怀有类似诉求的还有法国社会批评家鲍纳德(Vicomte de Bonald,1754~1840)和皮埃尔-爱德华·勒蒙泰(Pierre-Edouard Lemontey,1762~1826),他们

---

[1] [美]大卫·瑞兹曼:《现代设计史》,[澳]王栩宁等译,北京:中国人民大学出版社,2007年版,第112页。
[2] [英]约翰·罗斯金:《建筑的七盏明灯》,张璘译,济南:山东画报出版社,2006年版,第150—151页。
[3] [英]约翰·罗斯金:《艺术与人生》,华亭译,北京:中国对外翻译出版公司,2010年版,第11页。
[4] 同上。
[5] 与此相比较,中国传统的"劳心者治人,劳力者治于人"(孟子)观点深入人心,有人提出过质疑吗?

## 第二章 设计师的崛起

对法国大革命的激烈反应后来被应用于英国工业革命。他们由于担忧关于工作和休闲的机械化和专业化,家庭和教会等的公共机构的衰落,唯物主义和功利主义的空前增长,以及社会和政治秩序的崩溃,因此提出了"一些过激的、保守的社会批评,提出了限制科学和技术发展的一些理由"[1]。

相对而言,威廉·莫里斯(William Morris,1834～1896)是乐于承认机械化在家具和商品生产中所起的积极作用的,如果它可以减轻单调辛苦的劳作的话。拉斯金孜孜以求的是以手工艺生产代替机器生产,这与大多数的手工艺运动领导先锋的诉求基本相似,他们渴望将工业革命带来的机器大生产赶出英国。但莫里斯对机器生产的态度要更加客观一些,他说:"我认为不应当废除一切机器;我要用机器来制造一些现在用手工制作东西,也要用手工艺来制作另外一些目前用机器制造的东西;总之,我们应当是机器的主人,而不应该像我们现在这样,成为机器的奴隶。我们要摆脱的不是这种或那种有型的钢制或钢制的机器,而是无形的商业专制的大机器,是后者压制了我们大家的生活。"[2]

但是莫里斯关于机器的看法与拉斯金之间并没有本质不同,他"远远地跟在卢德分子的身后,试图从沉闷的工厂劳动中分离出非异化的劳动"[3],他认为机器生产不应该成为手工艺人在工作中寻找快感的阻碍。他认为"所有的工作现在都是令人愉悦的;工作,并不仅仅是因为可以从中获得荣誉和财富,更是因为可以从中获得愉悦和快感,即使工作本身并不能让人感动愉快;即使是我们现在所谓的机械劳作,也正在日益培养愉悦的'习惯',最终,我们都会自觉地从工作中找寻快感;正是艺术家们实现了这一理想"[4]。

因此,在《艺术与社会主义》(1884)中,莫里斯谴责了资本主义制度对艺术的危害,指出是机器生产导致工人的劳动紧张过程变得十分疲劳,而且毫无快感,从而摧毁了产生艺术的基础,他认为"奇妙的机器如果落在公正而有远见的人的手里,就会用来减少令人生厌的劳动,给予人类以快乐,或者说丰富人类的生活,但是现在这些机器的用处却适得其反,把所有的人驱向紧张与忙乱中去,因而从

---

[1] Howard P. Segal. *Utopias:A Brief History from Ancient Writings to Virtual Communities*. Chichester:John Wiley & Sons Ltd,2012,p.60.
[2] William Morris. *Arts and Crafts Essays*. New York:Garland Pub.,1997,p.216.
[3] Fredric Jameson. *Archaeologies of the Future:The Desire Called Utopia and Other Science Fictions*. London:Verso Books,2005,pp.19—20.
[4] 莫里斯在《乌有乡消息》(1890)中,对劳动中愉悦的描述。

各方面看来都破坏了快乐,即破坏了生活:它们没有减轻工人们的劳动,却加强了劳动,因而在穷人必有的负担上又增加了更多的疲倦"[1]。因此,如果我们"站在自由的立场,慎重考虑机械的使用,也许可能提高劳动群众双手的操作技能和精神创造力。由心灵引导双手创造出的美和秩序,也许可能得以重视。而现在的机械,被我们弄成了什么呢?"[2]

他进一步指出,人的物化以及技术社会中失去了价值引导的"工具理性"的过度膨胀,导致了"理性"对人的奴役。被机器异化的劳动导致在生产物质财富的活动中,人已经丧失了主体性。手段变为了目的,而作为目的的人反而受制于手段,现代人"奴隶般地工作,不停地奋斗,但他所做的一切全是无用的。人创造了征服自然的方法,但失去了赋予这些方法以意义的人本身。人征服了自然,却成了机器的奴隶"[3]。

詹姆逊认为,拉斯金和莫里斯在美学方面的先驱是席勒,席勒的演奏概念"证明了确实存在着一种美学解决方案的诱惑,来解决其后被证实为异化的困境"[4],弗里德里希·席勒(Johann Christoph Friedrich von Schiller,1759~1805)的观点来源于对文艺复兴以来个人专业化之流弊的批判,即为了追求效率和功利,而导致的人类分工的反思,这一过程恰恰与工业化导致的人性分裂和意义丧失相同步,席勒在《美育通信》的第六通信中,曾批评工业革命后的欧洲现代社会,过分分工所带来的负面影响,"人永远被束缚在整体的一个孤零零的小碎片上,人自己也只好把自己造就成一个碎片。他耳朵里听到的永远只是他推动的那个齿轮发出的单调乏味的嘈杂声,他永远不能发展他本质的和谐。他不是把人性印在他的天性上,而是仅仅变成他的职业和他的专门知识的标志"[5]。

---

[1] 威廉·莫里斯:《艺术与社会主义》,选自伍蠡甫主编:《西方文论选》(下卷),上海:上海译文出版社,1979年版,第90—91页。
[2] With introduction by his daughter May Morris, The Collected Works of William Morris, Vol. XXIII (London:Routledge/Thoemmes Press, 1992), p.192. See Crawford, Alan. "*Idea and Objects:The Arts and Crafts Movement in Britain*".Design Issues:Vol.13,No.1 Spring 1997,pp.15—26.
[3] 引自于文杰、杨玲:《按照传统的方式重新设计世界——论威廉·莫里斯情感社会主义的历史观念》,《学术研究》,2006年1期,第103页。
[4] Fredric Jameson. *Archaeologies of the Future:The Desire Called Utopia and Other Science Fictions*.London:Verso Books,2005,p.152.
[5] [德]席勒:《审美教育书简》,冯至、范大灿译,上海:上海人民出版社,2003年版,第6封信,第48页。

## 第二章 设计师的崛起

他们都认为,非异化劳动最终可以在艺术中找到一个积极的类似物,对于拉斯金和莫里斯来说,这个类似物就是工艺制造。莫里斯将这种批评进一步与他的社会主义思想结合在一起,认为只有在一个理想社会中,当人人都做钟爱的工作,而没有紧张和疲劳时,才会出现人民的自由。在莫里斯空想社会主义的著作《乌有乡消息》(图2-12)中,他终于有机会在想象中彻底实现了他对于"劳动快乐"的追求。在这个全新的英格兰,工作就好像幼儿园里的游戏一样——实际上,幼儿园的游戏也常常被老师们称为"工作"。这不仅将人们从工作压力中解脱出来,而且每个人在"尽可能的快乐状态下工作——这个要求重新带回了很多手工艺品,并且带回了一种优越的手艺"[1]。这是对马克思劳动异化理论的回应,也是对贝拉米《回顾》中机械的劳动观念的回顾,"《回顾》中对劳动的说明也被莫里斯的一种审美形式的非异化劳动的观念所挑战"[2]。

美国作家爱德华·贝拉米(Edward Bellamy,1850~1898)在《回顾》(*Looking Backward*,1888)中曾这样描述想象中乌托邦社会的劳动者:

> 你们的工场里尽是小孩和老人,但是我们现在却把青年时期当作是不可侵犯的教育时期,把体力开始衰退的中年时期当作是不可侵犯的休息和享受时期。一个人参加劳动的期限是24年,从21岁受完教育时开始,到45岁为止。每个公民在45岁后,就不再从事生产劳动,不过在55岁以前,如果碰到紧急情况突然需要大批劳工,也仍然有应征的义务。于是几乎可以这么说,每个生活在这个社会里的公民其人生目标就在于摆脱劳动,这可远远不是威廉·莫里斯的理想社会。[3]

这个"乌托邦"社会把中年期当作"不可侵犯的休息和享受时期",这对莫里斯来说是远远不够的,对于后者来说,劳动本身就是"不可侵犯的休息和享受时期"。在《乌有乡消息》中,莫里斯无处不在热情地赞颂劳动的伟大,并时刻突出

---

[1] Lewis Mumford. *The Story of Utopias*. New York: Boni and Liveright Publishers, 1922, p.179.

[2] Fredric Jameson. *Archaeologies of the Future: The Desire Called Utopia and Other Science Fictions*. London: Verso Books, 2005, p.144.

[3] [美]爱德华·贝拉米:《回顾——公元2000~1887》,林天斗、张自谋译,北京:商务印书馆,1984年版,第50页。

造物主

图2-12 在莫里斯空想社会主义的著作《乌有乡消息》中的插图,在这个幻想出来的理想社会中,人们终于实现了"快乐"的劳动,当然,这些劳动都是手工生产的劳动。

第二章　设计师的崛起

劳动中的乐趣。主人公在新社会里碰到的第一个人物船夫迪克为他划船摆渡，热心服务，不取报酬，在他从事金属雕刻时，他展现出一种相似的快乐状态；汉默史密斯宾馆里的姑娘们在招待客人进餐时态度殷勤，打扫大厅时认真且快乐；孩子们在商店里供应物品给顾客，在市场上看管马匹，把义务劳动当做一种消遣——除了对这些快乐的劳动者进行生动的描述之外，莫里斯还多次仔细地解释了什么是快乐的劳动：

> 你说在你们的社会里劳动是一种乐趣，这句话究竟是什么意思呢？
> 这就是：一切劳动现在都是快乐的。这可能是因为人们希望在工作之后得到荣誉和财富（即使工作本身并不愉快），这种希望使他们产生了一种快乐的兴奋情绪，或者是因为劳动已经变成一种愉快的习惯，比方说做一些你们可能称之为机械的工作；或者是因为在劳动中可以得到一种肉体上的快感，这就是说，这种工作是由艺术家来完成的。我们的工作多数属于这一类。[1]

由于莫里斯本人是一位艺术家和设计师，那么他自然能够体会到这种快乐，也天真地认为"这个世界需要快乐来拯救"。然而机械化制造的过程是不可能带来类似快乐的，因为在这个过程中人已经成为机器的一个组成部分。在这个意义上，莫里斯的反异化理论及其提出的解决方案，尽管是带有怀旧思想的空中楼阁，但却具有深刻的积极意义，它并非一种单纯的机械批判或道德约束，而是直指人类情感的强烈需求，预言了现代设计即将崩裂的理性鸿沟，"他是如此清楚地阐明了自己对所处时代的技术理性的反对态度。他的这些论点，对我们今天寻找技术创新层面混乱状态的原因仍然很有说服力"[2]。许多年后，从环保主义者身上还能发现莫里斯的身影，在《生态乌托邦》中那个完善（而非完美）的生态社会中，人们并不排斥高科技但却处处隐藏高科技的痕迹，同时他们热爱天然木材并保持着对手艺的热爱，这或许就是莫里斯的理想，即一种人和技术无法分开的有情感的技艺、一种生命的活力：

---

[1] [英]威廉·莫里斯：《乌有乡消息》，黄嘉德译，北京：商务印书馆，2007年版，第116页。
[2] [美]维克多·马格林：《人造世界的策略：设计与设计研究论文集》，金晓雯、熊嫕译，南京：江苏美术出版社，2009年版，第285页。

造物主

真是让人有些难以理解,生态乌托邦人从不觉得他们和他们的技术是"分开"的。他们的感觉显然有些像印第安人:马、帐篷、弓和箭都有活力,像人类一样在大自然的孕育中诞生,都是有机的。当然,生态乌托邦人对天然材料的利用要比印第安人广泛和复杂得多,印第安人仅仅会把石头做成箭头,或是躲到帐篷里。但是他们对待原料有着相同的尊重和同志情谊。前几天,我曾停下来观看一些木匠盖房子。他们深情地在木材上打上记号并锯开(用他们自己的肌肉力量,而不是我们的电锯)。我注意到,他们的钉子都排列成精美的图案,他们锤打的节奏听起来极有耐心,波澜不惊。他们把木块举到合适的位置上,小心谨慎地拿着它们并把它们装好(他们用切口和钉子来接合木料)。看上去他们几乎是在和木材合作,而不是强行将其塞进房子里……[1]

**梦想的家园**

整个岛屿……就像利物浦码头矗立的棱杆一样,到处烟囱林立;岛上将没有草地,没有树木,没有花园,只有在房顶上长着的小小麦苗在蒸汽熏烤下成熟和脱落;你甚至没有地方修路,不得不越过你工厂的房顶沿着高架公路旅行,或者在工厂底下的隧道中旅行;烟雾遮天蔽日,你得总是在自己的汽灯光下工作;英国将没有一块土地没有竖井和引擎……[2]

——约翰·拉斯金,《两条道路》(*The Two Path*,1859)

在《生态乌托邦》对这个生态友好社会的描述中,卡伦巴赫处处提及"中世纪":他们"回到了中世纪的西方农业,用劈柴和火炉做饭(使用微波炉在生态乌

---

[1] [美]欧内斯特·卡伦巴赫:《生态乌托邦》,杜澍译,北京:北京大学出版社,2010年版,第62页。
[2] [美]马丁·威纳:《英国文化与工业精神的衰落,1850～1980》,王章辉、吴必康译,北京:北京大学出版社,2013年版,第35页。

托邦是违法的)"[1];他们的街道"就像中世纪城市里的街道那样狭窄曲折"[2];而他们的设计艺术简直就是莫里斯的翻版:"生态乌托邦人喜爱手工业和行会,偏好用中世纪风格去做事,这也让出版物的表面几乎都蒙上了中世纪的色彩,尽管它们使用的是现代技术"[3]。卡伦巴赫反对现代技术造成的环境污染,一如莫里斯反对机械化造成人的异化,他们都选择了回到中世纪——梦想中的家园。

在本质上,它们都是一种反现代性的现代主义,它们的现代性批判源于以英国为代表的道德批判,并最终在形式上表现为一种复古主义。在维多利亚晚期,英国社会逐渐形成一种弥漫知识界的根深蒂固的、错综复杂的文化综合病,一种工业化革命的对立物:"怀乡病"。一方面,知识精英们怀疑物质和技术发展给人类生活带来的益处;另一方面,他们将视野投向乡间,在彼处寻找人类最后的幸福家园。技术创新在现实中虽然不会受到阻碍而停滞发展,但知识精英们有效地创造出一种更有价值的、非实利主义的生活方式——"英国生活方式"——用斯坦利·鲍德温(Stanley Baldwin,1867～1947)的话来说,"英格兰是乡村"(图2-13,图2-14)[4],这是一种"与工艺美术运动、英国国教主义和法西斯主义等多种现象联系在一起的怀旧思绪"[5]。

"怀乡"只不过是种批判的借口,要求回归自然本身就是现代世界的特征之一,思想家和批评家们借助"乡间"这一最后的精神家园来批判现代性给生活带来的破坏性建设,这其中的代表如"叶芝对爱尔兰资产阶级的抨击及其对农民和贵族的讴歌;劳伦斯(Lawrence)对理性主义和工业的仇恨及其对神话与神秘力量的颂扬;希尔达·杜利特尔提倡的希腊精神等"[6],以及狄更斯在《艰难时世》中对工业制度的批判和马修·阿诺德在《文化与无政府状态》对商业阶级的鄙视和经济增长崇拜的反思。早在19世纪初,布莱克、华兹华斯等浪漫主义诗人,就开始担心城市化和工业主义没有人情味,并反对这种环境所代表的功利主义和

---

[1] [美]欧内斯特·卡伦巴赫:《生态乌托邦》,杜澍译,北京:北京大学出版社,2010年版,第25页。
[2] 同上,第33页。
[3] 同上,第144页。
[4] [美]马丁·威纳:《英国文化与工业精神的衰落,1850～1980》,王章辉、吴必康译,北京:北京大学出版社,2013年版,第7页。
[5] [英]蒂姆·阿姆斯特朗:《现代主义:一部文化史》,孙生茂译,南京:南京大学出版社,2014年版,第6页。
[6] 同上,第7页。

造物主

图2-13、图2-14 英国的"怀乡病",一方面体现了工业革命带来的生存环境反思,另一方面也展现了英国悠久的人文主义和道德批判的传统。

实利主义。其中最著名的是1829~1830年,桂冠诗人罗伯特·骚塞和托马斯·巴宾顿·麦考莱在文学上的辩论,骚塞指责现代性:"像现在那样大规模地发展着的制造业制度的直接国内作用在于,它制造的财富成比例地造成物质和道义上的灾祸"[1]。而后者则批判了骚塞的怀乡幻想,坚持物质进步的好处和不可避免性。面对现代性的压力,反现代充其量只能说是为减轻这种压力而开具的药方,"怀乡病"与"重返中世纪"(或者说哥特复兴)是组成这个药方的、相辅相成的两个草药配方。

在这剂药方的强力回春作用下,贵族价值观在英国保持了旺盛的生命力和持续的影响,从好的一面看,道德批判是设计发展不可缺少的组成部分,缺乏道德监控的设计发展必然是自私自利的;从另一面观察,这导致了工业革命在事实上取得的成就不仅遭到了怀疑,致使在设计方面,英国的设计师们具有强烈的"向后看"的冲动,"田园都市"与"哥特复兴"成为主流:

> 在这一顺利的贵族——绅士有控制力的行动之外,发展了一种英国特有的"包容文化"。社会冲突从未明确解决,而是在已出现的妥协中被淡化,一个新的占统治地位的资产阶级文化带有旧贵族的烙印。这一妥协文化中的紧张状态,既反映在围绕物质进步思想的不安和不满情绪之中,也反映在英国以花园作为文化象征所充满的感情之中。此外,这种紧张状态不仅形成了资产阶级的文化,而且还通过文化形成了资产阶级的行为方式。曾用于使城市工业社会人性化的种种现代英国社会实践——新城镇和绿色地带的建设、对园艺的爱好甚至是对最现代化的建筑艺术的谨慎态度——都得助于这种社会妥协。[2]

这种"妥协"突出地体现在普金、拉斯金和莫里斯对水晶宫的批评上,由新材料、新技术、新审美建造的水晶宫与普金的中世纪宫殿之间存在着巨大反差,因此他们承认水晶宫是一个工程奇迹,但并不赋予其艺术殿堂内的地位。1851年大博览会让这种对抗关系被清晰地凸显出来,双方相互妥协、相互掣肘:"浪漫主

---

[1] [美]马丁·威纳:《英国文化与工业精神的衰落,1850~1980》,王章辉、吴必康译,北京:北京大学出版社,2013年版,第39页。
[2] 同上,第13页。

造物主

义超凡脱俗的纯粹主义正受到抑制,但进步思想家近乎宗教般的骄傲和信心也同样受到抑制。由水晶宫与它的中世纪式展厅象征着的美学上的对抗,在英国将以相互适应而别具特色地给予解决。由于美学上中古风气的盛行,它与其许多观念形态的过时东西分道扬镳了;同时,英格兰建筑和技术中的现代主义也不再是主要的文化力量。1851年以后,英国未再举办过重大的技术或建筑革新的世界博览会"[1]。

大博览会举办几年以后,拉斯金在一次建筑学会议上发表演讲,他以警告口吻提示年轻的建筑师们不要产生"愚蠢"的念头:

> 也许一个年轻建筑师容易受到迷惑的第一个念头,作为这种实验时期的首要问题,是他负有一种与一般现代文明,特别是英国现代文明相匹配的"新风格",一种与文明的引擎和电极相匹配的、像蒸汽一样膨胀、像电一样闪光的风格。[2]

这样一种阻止新风格发展的倒退的、复古主义观点,一直到未来主义时期还曾被人提起,被人当作"复古癖"的象征,马里内蒂如此嘲笑拉斯金:

> 那么,你们什么时候才要使自己摆脱思想懒散的可悲的拉斯金呢?我要让他在你们的眼中变得完全荒谬可笑……
> 他有着原始游牧生活的病态之梦,有着对荷马时代低劣的和传奇式的手动纺车的怀旧之情,怀着对蒸汽机和电动机械的憎恨,这种对古代简单东西的癖好就好像是一个成年人想要再次睡回他的襁褓中,再次吸吮已经变得苍老的奶妈的乳汁,想要重新得到婴儿般的照料。[3]

然而,相对于普金的"哥特复兴"和拉斯金的中世纪崇拜而言,莫里斯的复古

---

[1] [美]马丁·威纳:《英国文化与工业精神的衰落,1850～1980》,王章辉、吴必康译,北京:北京大学出版社,2013年版,第39页。
[2] 同上,第51页。
[3] 引自[英]雷纳·班纳姆:《第一机械时代的理论与设计》,丁亚雷、张筱膺译,南京:江苏美术出版社,2009年版,第149页。

精神遭到了最多的批判,这一方面是因为莫里斯的乌托邦想象给人留下了不切实际的联想。例如曾经表达过对中世纪的向往并为之"平反"[1]的刘易斯·芒福德(Lewis Mumford,1895~1990),曾这样说过:"对于资本主义剥削制度写下最后的空谈和啰嗦话的,不是列宁,也不是墨索里尼,而是威廉·莫里斯,他的言论发表在《乌有乡消息》里。在其《乌托邦》这篇文章里说,他能给西敏寺的议会两院派的最佳用场,就是在那里做储存粪肥。真正的民主需要坚持不懈的组织机构,也需要更加专业化的才干,而不需要只会夸夸其谈的人,这些清谈客只能用诡计控制着政党,他们召集不来合格的人才"[2]。

另一方面,对莫里斯的批评更多源于其是一位影响巨大的设计实践者,他真正拖动了历史发展的轨道。英国平面设计师刘易斯·戴(Lewis Foreman Day,1845~1910)曾在1899年的《东方杂志》(*Easter Journal*)上撰文批评莫里斯的书籍设计过度、繁缛沉重、沉溺于复古主义,并违背了莫里斯主张的社会化、民主化设计原则,导致书籍无法成为大众读物,而沦落为少数收藏家的藏品。这种复古主义批评一直延续到佩夫斯纳,他在《现代设计的先驱》中这样评价莫里斯:

> 因此,莫里斯的社会主义,按照19世纪后期的标准来说,是远非正确的;他的社会主义更多地靠近托马斯·莫尔而远离卡尔·马克思。他的主要问题是:我们怎样才能恢复那种社会状态使得所有工作都"值得去做"而同时又"乐于去做"?他向后看,而不是向前看,后退到冰岛传说的时代,哥特式教堂的时代,手工艺行会的时代。从他的讲演中,人们无法获得一个关于他所憧憬的未来的清晰图像。[3]

这些批评能够看出莫里斯的复古情怀在现实中多少脱离了历史发展的主

---

[1] 芒福德认为:"文艺复兴早期,中世纪曾遭受指责诋毁,说它充满各种邪恶。而实际上,这些邪恶来自那些诋毁它的人",因而造成了人们对中世纪的偏见:"中世纪的这种偏见,有一部分是来自18世纪那些以怪诞、恐怖、凄凉和衰败为特征的'哥特式小说'。这些小说当中充满了酷刑、密室、监禁、混乱、神秘和疯狂的可怕的景象和描述"。[美]刘易斯·芒福德:《城市文化》,宋俊岭、李翔宁、周鸣浩译,北京:中国建筑工业出版社,2009年版,第14页。

[2] 同上,第211页。

[3] [英]尼古拉斯·佩夫斯纳:《现代设计的先驱者:从威廉·莫里斯到格罗皮乌斯》,北京:中国建筑工业出版社,2004年版,第5页。

流,另一方面,它们并不完全公正。莫里斯深知历史是不可逆的,从来并不强调完全的复古,他向往的中世纪回归更多地是以古典的精神来进行全新的创造。佩夫斯纳后来也修正了最初的观点,他说:"莫里斯及其合作者为产品选择的形式一如莫里斯的诗歌,受中世纪晚期风格的启发。但莫里斯从不模仿他人。他承认历史循环主义是危险的。他所做的是把自己沉浸在中世纪的氛围和美学准则之中,然后以相似的神韵依照类似的准则创造某种新形式。"[1]

1858年,莫里斯与菲利普·韦伯一起去法国旅行,在沿塞纳河顺流而下去巴黎的航程中,莫里斯邀请韦伯为他设计婚房(图2-15、图2-16),他说"为我建一所具有中世纪精神的房子"[2],这成为莫里斯一生的写照。莫里斯在《乌有乡消息》中"描述"了这所房子:

> 我在他们两人后面慢慢地走着,以便把这所房子观察一下,我已经对你们说过,这所房子是屹立在我的旧寓所的原址上的。
>
> 它是一个相当长的建筑物,两边的山墙从大路上看不到。在面对着我们的墙壁上,那些装饰着格子细工的长窗开得很低。这所房子是用红砖建成的,非常漂亮,屋顶铺着铅板。在窗户上靠近屋顶的地方装饰着一排用烧干的黏土塑成的人像,制工精巧,在设计上所表现的力量和直截了当的特点是我在现代工艺中不曾看见过的。我不但马上认得出那些塑造的人像,而且,老实说,对它们还特别熟悉呢。[3]

这并非是一座中世纪建筑,它使用了朴实的红砖,连黏土烧制的人像也是"直截了当"的——他想复兴那种真诚的精神,因此他在《乌有乡消息》中,每当提到中世纪,他都要强调与其存在的差异,他渴望在对中世纪精神的崇拜中创造全新的面貌。比如他提到宾馆中三位青年女性的服装时,他说:"她们像个女人家的样子穿上衣服,而不像我们的时代大多数妇女那样,有如安乐椅套着套子。总之,她们衣服的式样多少介于古代的古典服装和14世纪比较朴素的服装之间,

---

[1] [英]尼古拉斯·佩夫斯纳:《欧洲建筑纲要》,殷凌云、张渝杰译,济南:山东画报出版社,2011年版,第308页。
[2] Paul Thompson. *The Work of William Morris*. Oxford: Oxford University Press, 1991, p.13.
[3] [英]威廉·莫里斯:《乌有乡消息》,黄嘉德译,北京:商务印书馆,2007年版,第16页。

不过显然不是这两种服装的仿制品"[1];在提到一些建筑和庭院的时候,他说:"在这种比较低的房屋旁边有一座大厅堂,它那陡峭的铅板屋顶和扶壁以及大厅墙壁的较高部分都耸立着,具有富丽堂皇的建筑风格。据我看来,这种建筑包含着北欧的哥特式建筑的优点和萨拉森人及拜占庭园的建筑的优点,虽然它并不是这些建筑样式中任何一种的模仿"[2]。

莫里斯对中世纪精神的追求与多年后现代主义设计师们对"真实性"的追求之间并不矛盾,因此,佩夫斯纳令人信服地将其树立为现代主义设计的先驱。"中世纪"只不过是某种象征,一种被美化过的设计理想主义,或者说"乌托邦",这也是"中世纪"理想会在不同时期、不同风格的追求中反复出现的原因。莫里斯将中世纪的生活理想化,歌颂在中世纪里艺术与生活的融合,以及艺术家、工匠与社会保持良好联系的风尚——芒福德如此评价这种中世纪的理想化:"我们也要撇开试图美化中世纪的那些华丽挂毯,普金、拉斯金、莫里斯以及同类的作家,都曾经做过这种美化。他们常把愿望当作事实,当作理想,以为那就是真实情形。"[3]

在生产中尊重劳动者的权力,实现快乐的工作,这明显仍然是一种手工艺时代的观点,与中世纪之间没有必然联系(谁能保证中世纪的劳动就是快乐的劳动?)。在工业时代,手工艺者的快乐工作被分裂成设计与制造两个环节。前者的创造性更强,而后者变成了机器自动化的过程,被异化了,已经不被允许有更多的创造性。莫里斯、拉斯金如同马克思一样,发现了机器对人的异化,但是他们的解决途径是回到中世纪。这个"中世纪"完全是被美化过的,是经过当代设计思潮的消化后被"各取所需"的:普金推崇中世纪设计,有很大程度是因为他反对异教,崇尚能最大程度上反映天主教精神的那个完美时代;[4]西特推崇中世

---

[1] [英]威廉·莫里斯:《乌有乡消息》,黄嘉德译,北京:商务印书馆,2007年版,第17页。
[2] 同上,第20页。
[3] [美]刘易斯·芒福德:《城市文化》,宋俊岭、李翔宁、周鸣浩译,北京:中国建筑工业出版社,2009年版,第14页。
[4] 实际上,有学者认为对中世纪精神的回归与"反现代主义"有一个重要的原因,就是新教国家对天主教的崇拜与弥撒有所放松。"罗马天主教少许成功的解放对欧洲西北部新教国家是极大的触动。在1851年——大博览会举办的同一年,英格兰允许庆祝罗马天主教弥撒,自从300年前亨利三世主导英国从教皇体制中分离出来,这一宗教实践就遭到了禁止。两年后,即1853年,天主教弥撒在荷兰也被允许——自1573年以来这一活动一直遭到禁止。"参见[荷]J.W.德鲁克、马乔林·凡·维尔森,滕晓铂译:《19世纪与20世纪末的反技术先锋设计——艺术与手工艺运动和荷兰后现代主义(1)》,《装饰》2009年第8期,第53页。

造物主

图2-15、图2-16 菲利普·韦伯为威廉·莫里斯设计的著名婚房:"红屋",这所"具有中世纪精神的房子",体现了莫里斯在《乌有乡消息》中设想的理想建筑。

纪,是因为"西特在中世纪时期城市的有机成长中,发觉对当时都市之人性化的方法"[1];芒福德迷恋中世纪,是因为中世纪拥有诗意的栖居;泽维选择中世纪设计,是因为作为与法西斯斗争的斗士,他通过排除法找到了最"民主"的建筑[2]。实际上,中世纪远非如此完美!

此时,中世纪的愚昧与落后被视而不见,就如同王尔德所说的,人们在其中看到了"中世纪精神中表达方式的多样化和景象的神秘。歌德说过,研究古代不为别的,就是为了返回现实的世界(他们也正是这样做的);马志尼则说,中世纪精神也不意味别的什么,就是意味着个性"[3]。维多利亚时代的艺术家们在"中世纪"中找到了自己那个时代所缺乏的东西,那就是被机器生产所消弱的人性。为此,艾瑞克·霍布斯鲍姆在《帝国的时代》中对此进行了宏观的解释:

> 在这个烟雾弥漫的世界工厂,这个因利己主义而破坏艺术的社会,这个小工匠已被工厂浓烟吞噬无形的地方,由农夫和工匠所构成的中世纪,长久以来一直被视为更令人满意的社会和艺术典范。由于工业革命是一个无法更改的事实,中世纪遂无可避免地成为他们对未来世界的灵感,而非可以保存或可以复原的事物。[4]

---

[1] S.基提恩:《空间、时间、建筑》,王锦堂、孙全文译,台北:台隆书店,1986年版,第821页。
[2] "我是在法西斯的统治下长大的,从17岁时我就与法西斯开始了战斗。当我决定变成一位建筑师和建筑评论家时,我不得不向自己发问:法西斯主义在建筑中的本质性东西是什么?……结果,我的回答导致我对希腊与罗马建筑说'不',这两种建筑备受法西斯主义者的抬举;我还要对文艺复兴建筑,及其随之而来的庄严与伟大感说'不';要对巴洛克建筑说'不',这几乎就是天主教的专属领域;并且要更为明确地对19世纪的折中主义建筑说'不'。……通过择除法,我的回答是,可以对中世纪的民用建筑说'是'。……对于我来说,这是唯一能够称得上民主建筑之先例的建筑。"[希腊]帕纳约蒂斯·图尼基沃蒂斯:《现代建筑的历史编纂》,王贵祥译,北京:清华大学出版社,2012年版,第62页。文中转引自迪恩:*Bruno Zevi on Modern Architecture*,第92页。
[3] [英]王尔德:《英国的文艺复兴》,尹飞舟译,选自文集《唯美主义》,北京:中国人民大学出版社,1988年版,第80页。
[4] [英]艾瑞克·霍布斯鲍姆:《帝国的时代:1875～1914》,贾士蘅译,北京:中信出版社,2014年版,第258页。

造物主

### 3. 设计中的真实

"真实"是一个在设计历史发展中曾经反复出现的词语,它常常被挂在设计师的嘴上,因为每个人都认为自己曾经手握真理。但也许事实就像盲人摸象一样,每个人嘴中的"真实"只是这个历史巨象的局部,而剩余的部分早被忽视或被想象填充。

柯文在《在中国发现历史》一书中说:"E.H.卡尔曾提醒我们:'事实就像广漠无边、有时无法进入的大海中的鱼,……史家捕到什么鱼……主要取决于他选择在大海的哪一部分捕鱼以及他选用哪种渔具捕鱼——而这两个因素当然又取决于他想捕捉的是哪种鱼。'更直截了当地说,如果史家想寻找的事实是甲,他就不大可能发现乙或丙,因为即使他碰上了乙或丙,也不会认为它们有什么重要意义。"〔1〕

问题是,在很多年后,我们回过头来完全能够理性地分清网中的鱼是什么种类;而在当时,每种思潮似乎都有其合理性。不同观点的设计师都将"真实"视为至宝以及批评的利器,以致让"真实"显得面目模糊,难以辨认。我们只能说,在设计中追求的"真实",是一种经过限定了的、短暂的平衡状态。而在这个平衡的过程中,设计师手中那被称为"真实"的武器毫无疑问是一件被"升级"过的权杖,每个人都渴望置身于高地,能从根本上建立起设计师的优势和话语权。

**材料的理性**

> 你进入一座金色大理石的庄严门廊,觉得仿佛置身于市政大厅或者说到了邮政大楼,可是这里并不是。不过,它却一应俱全:带有柱廊的底楼与二楼之间的夹层和楼梯,以及有圈环的皮带状装饰镜板。只是,那并不是皮革的,而是大理石的。餐厅的门是上等的黄铜做的,却阴差阳错地装在天花板上,外形像个缠绕着新鲜的红葡萄的葡萄架。墙壁的镶板上悬着些没有生命的鸭子呀,家兔呀什么的,蹲在一束束的胡萝卜啦,矮牵牛花呀还有豇豆之间。如果这些都是真实的,我想它们

---

〔1〕[美]柯文:《在中国发现历史:中国中心观在美国的兴起》,林同奇译,北京:中华书局,2002年版,第61页。

并没有什么吸引人的地方,不过,既然它们不过是些拙劣的石膏仿制品,那倒也无可厚非……[1]

一位设计学者曾这样描述现代主义设计对材料的道德宣判:"让每一种原材料保持本色——不要把塑料伪装成木头、铬、织物或者毛皮。木屑板不能假装成橡木。没有金色金属,没有压花油毡,也没有植绒壁纸。就像一朵云或一个桃子,最简单的真实有着最简洁的美。"[2]也许我们会觉得这似乎是常识,是一个早已被遵守的原则,但事实上不是这样的。违背这种材料真实性的设计在今天仍然是无处不在的:各种"镀金"、"镀铬"广泛存在于产品设计中(图2-17,图2-18),它让我们花很少的钱就拥有了连小鸟都很喜欢的亮闪闪的效果;板材贴皮的家具绝对与此原则"不共戴天"——这可是巨大的市场,让我们的家具有点实木纹理这算不算是一点可怜的要求,更不要说天知道那些所谓"实木"家具里面塞的都是些什么货色;还有三星手机的塑料皮革(图2-19,图2-20),它就像是被擦过色的仿古家具一样,它给人一种虚假的手感和怀旧的效果,但消费者却说:我喜欢;还有那伪装成地板的地砖、伪装成皮革的地砖、伪装成金属的地砖……

狄更斯在1854年出版的小说《艰难时世》(*Hard Times*)中,讲述了一个这样的故事:一位政府官员访问了一所学校,并询问学生们是否能接受一块布满鲜花的地毯。一个年轻的女孩非常确定地说她没问题,因为她喜欢鲜花。出乎意料的答案显然让官员有些恼羞成怒,他质问道:"让她把桌子和椅子放在这块布满鲜花的地毯上,然后人们踩着沉重的靴子从上面踏过去",在这种情况下,她是否还会喜欢?女孩轻松地说道:"它们将不会受到伤害,先生——它们也不会被真正地碾踏以致凋谢枯萎,如果您也愿意这样认为,先生。我可以想象它们的存在,将只会像图片一样,非常漂亮,令人赏心悦目。"[3]

在这个故事中,官员们渴望对凸显视错觉的自然主义的恶趣味进行批评,建立一种审美标准——就像现代的设计思想家所做的那样。曾经于1881年撰写过《联排别墅的装饰和陈设》的埃迪斯将这种虚伪的设计与儿童的成长联系起

---

[1] [美]安·兰德:《源泉》,高晓晴、赵雅蔷、杨玉译,重庆:重庆出版社,2013年版,第136页。
[2] [美]威廉·斯莫克:《包豪斯理想》,周明瑞译,济南:山东画报出版社,2010年版,第12页。
[3] Charles Dickens. *Hard Times*. Hertfordshire: Wordsworth Editions Limited, 1995, p.7.

造物主

图2-17（上） 陶瓷制成的一桌"美食"（现藏卢浮宫），而图2-18（下）则是著名的维也纳分离派展览馆，顶部的金色球体装饰的设计师是克里姆特，它们都在某种意义上违背了现代主义设计的"真实原则"。

图2-19 金色外壳的iPhone5S

图2-20 拥有仿皮革塑料背壳的三星Galaxy Note 3，它们的热销说明违背材料真实性的设计在今天仍然是无处不在的。

来,认为这种虚伪会被年轻人的潜意识所吸收,从而产生有害的影响:

> 如果你安于用你的东西教导谎言,那么对于其他方面的小欺骗你也会无动于衷……所有这些将"不真实的影子"带入日常生活,对家中年轻的成员产生坏的、有害的影响。他们伴随这些成长,将认为伪装和欺骗没有不妥。[1]

但小姑娘的回答体现了她的自由即她的选择权,消费者有权用钞票来投票,这正是现代主义的设计批评家们所忌讳的。这个故事讽刺了站在道德高地上的亨利·科尔们,尽管他们只不过是创建这个高地的始作俑者。有趣的是,阿道夫·卢斯曾经讽刺过以"新艺术"为代表的"整体艺术"对消费者审美的"整体打包",而他们自己(所谓的经典现代主义)却又落入了另一个道德高地的窠臼。或者说,本身亦在追求现代的"新艺术"等风格设计,与经典的现代主义之间并无本质区别,他们都是设计师社会意识膨胀的结果。对这种"虚假"材料的否定,本身也包含着一种对设计的道德认识,潜含着道德上的优越感。而这一道德批判的过程几乎伴随了整个"虚伪"设计的发展过程,它们就像是身体和影子、白天和黑夜,从来就没有分开过。

在普金看来,折衷主义和鉴赏力的缺失是腐朽的标志,而忽视对材料的适当使用则完全是一种欺瞒行为,并因此导致了难看丑陋的设计。他通过揭露当时的建筑设计在材料的使用上存在的虚假现象来反对新古典主义和哥特复兴。普金认为石材、木材和金属等他所崇尚的材料都有各自的材料逻辑,"建造方式本身应当随着使用材料的变化而变化,设计应当适应于它所使用的材料"[2]。以铸铁铸造的窗棂为例,当时的设计师刻意地将其设计为石材窗棂的造型,甚至还将其漆上仿石材效果的涂料。这对于普金来说完全是欺骗和伪饰,他认为对材料特性的错误使用是当时所有廉价模仿的原因之一:

> 铸铁是一种比石材坚固的材料,承受同样的荷载它用料要少得多,

---

[1] 转引自[英]阿德里安福蒂:《欲求之物:1750年以来的设计与社会》,苟娴煦译,南京:译林出版社,2014年版,第144—145页。
[2] A.W.N.Pugin. *The True Principles*. London: John Weale, 1841, p.1.

因此，为与材料特性保持一致，铸铁窗棂就必须要缩减到看起来会显得薄弱的程度，这样就会失去阴影效果，失去与它们所在洞口之间的比例关系。如果要克服这些，铸铁就必须要与石材具有同样尺度，那么与材料不一致的矛盾就会产生，并且，对大多数人来说更为重要的问题在于，其材料开销会翻倍。[1]

戈特弗里德·桑佩尔（Gottfried Semper, 1803～1879）关于材料的论断更加直接明了："让材料为自己说话，毫不掩饰地以经验或知识中最适合它的形式和环境展示出来。让砖看上去像砖一样，木头就像是木头，铁就像是铁，每一种材料都是依照所赋予它的结构规律来表现的。"[2]从积极方面来看，设计忠实于材料的理论是新型的精英阶层的共识，同时反映了设计师普遍的美学愿望，他们渴望自己有力量改变社会的审美，并有权力决定设计的价值谱系。他们认为，只要按照自己的意愿发展，装饰艺术就可以构建出社会的幸福安宁，并在一个不确定性的时代，通过逐渐渗透创造出社会普遍的价值尺度。因此，在这样的社会环境中，道德武器往往能发挥出相当的威力，这就是为什么"普金坚守其偏颇的历史主义观点，坚持通过回顾过去以影响未来。这种道德理念，借用了一种迫切的争议性口吻出现在他的著作中，他的诸多观点和思想都基于一个坚定的信念，即艺术的功能可以影响整个社会的变革，这一理念曾经被维多利亚时代的众多艺术家和收藏家所信仰，并达成共识"[3]。

同样，美国雕塑家格里诺曾把美国当时的建筑形容为可笑、庸俗的建筑马戏团，而其可笑与庸俗之处正源于装饰与材料的虚假："华尔街的银行被套着希腊式山形墙，台球厅披着寺庙的立面，好比狮子被剃光了毛改称为狗或者是独角兽被套上了犁"[4]。因此路易斯·亨利·沙利文（Louis Henry Sullivan, 1856～1924）认为，商业化的美国建筑不只是涂脂抹粉、乔装打扮，而且简直是自毁其

---

[1] A.W.N.Pugin. *The True Principles*. London: John Weale, 1841, pp.29—30.
[2] [德]克鲁夫特：《建筑理论史：从维特鲁威到现在》，王贵祥译，北京：中国建筑工业出版社，2005年版，第230页。
[3] [美]大卫·瑞兹曼：《现代设计史》，[澳]王栩宁等译，北京：中国人民大学出版社，2007年版，第42页。
[4] [英]菲利普·斯特德曼：《设计进化论：建筑与实用艺术中的生物学类比》，魏淑遐译，北京：电子工业出版社，2013年版，第59页。

容、丑陋不堪,他认为钢架建筑的表面使用构造方法完全不同的砖石形式,简直就是在制造怪胎。为了说明这种虚假的可笑,他引用了生物学的类比,让我们自己去想象:

> 马状的鹰。
> 南瓜状青蛙。
> 青蛙状豌豆藤。
> 狼蛛状土豆。
> 鲸鱼状的麻雀在大街上啄食面包屑。[1]

沙利文紧跟着说,这些东西看起来怪吗?我告诉你:"如今的建筑学者经常遇到的奇形怪状的建筑与这些相比有过之而无不及。"[2]而这些"变态"装饰的产生,源于不像大自然一样来真实地使用材料。因此,在据说影射了沙利文等美国现代建筑师的小说《源泉》中,作者借建筑师洛克之口,表述了现代主义对材料的理性认识:"这就是我的原则:能用此材料来做时,决不用彼材料替代。绝没有任何两种材料是类似的。在地球上也绝不会有哪两块建筑场地是完全相像的。"[3]

穆特修斯也曾经制定过涉及"内在的真实性"的材料规则,他说:"任何一种材质自身都具备限制性的条件。石料和木材要求不同的尺度和形式;木材和金属之间也是如此;即使是在金属之间,铸铁和铸银也是不同的。设计在基于功能的同时还以材料的特性为基础;对于材料的尊重也就形成了对于适用于材料的结构形式的尊重"[4],这些都是现代艺术和手工艺者们必须遵循的规则。而在现实的大众和工艺行业中,"用防火板模仿木材,用灰泥甚至是镀锌铁模仿石头,用白蜡模仿青铜"的现象仍然普遍存在,甚至被德国的画家和装饰家视为"他们艺术的最高成就",导致"最基本的规范都失落了"。[5]"真实的材料"观念一直

---

[1] Louis H. Sullivan. *Kindergarten Chats and other writings*. New York: George Wittenborn, Inc., 1918, pp.219—210.

[2] Ibid, p.210.

[3] [美]安·兰德:《源泉》,高晓晴、赵雅蔷、杨玉译,重庆:重庆出版社,2013年版,第15页。

[4] [德]赫曼·穆特修斯:《实用艺术的意义》,季倩译,选自《设计真言:西方现代设计思想经典文献》,南京:江苏美术出版社,2010年版,第202页。

[5] 同上,第203页。

影响着现代主义设计思潮的发展,尤其是对二战前功能主义设计起到了至关重要的作用,甚至可以说真实地表现材料,根据"材料的自然属性"来进行设计的观点是正宗现代主义的一贯宗旨。[1]

这是因为从工业革命开始,各种新材料和新的生产方式变得愈加丰富,设计师不再像手工艺时代那样仅仅精通某一种或少数几种材料。在没有通过科学的方法合理使用这些材料之前,对不同材料的混用或相互替代就自然地成了一件让人生疑的事情。现代主义渴望创造出建立在新材料基础之上的全新的审美观,就必须"割袍断义"与传统的材料建筑观之间划清界限。几乎每一位现代主义早期的思想家都曾经阐述过与普金类似的材料观,如受到桑佩尔饰面理论(dressing)[2]直接影响的卢斯所言:"每一种材料都有其自身的形式语言,不能假设由哪一种材料使用的是其他材料所具有的形式。这些形式在材料被生产、被使用的过程中就呈现了出来:它们伴随材料而产生,同时也通过材料而实现。没有哪一种材料允许它本身的形式被侵犯。"[3]

但随着大量新型的化学合成材料的出现,人们已经很难分清它们与天然材料之间的区别,人们在材料使用中也掌握着更多的自由。如马尔多纳多(Tomás Maldonado,1922~)所说,"我真诚地相信设计师的工作不是简单的推进某一特定材料。明天的世界不是塑料的、铝的或者钢的。认为某一材料将成为未来技术的决定性材料是没意义的……而直到现在大多数设计师还宁可相信这样的观点,工业设计史上非常旧的观点,材料的真实。工业设计先驱们这么说的意思是一种材料不能代替另一种材料,无论是在外观上还是在功能上"[4]。

---

[1] [英]理查德·韦斯顿:《材料、形式和建筑》,范肃宁、陈佳良译,北京:中国水利水电出版知识产权出版社,2005年版,第68页。

[2] 也可称为"覆面"、"覆层"等。在桑佩尔的著述中,在表达这一概念时,使用的是德语 Bekleidung 一词,原意为"衣服,服装;覆面物"等。英文常根据不同的场合,不同的话题,以及写作的不同时代而译为 dressing, cladding, incrustation, covering, draping, veiling 等等。但其核心含义仍是一物覆盖于另一物上。桑佩尔《风格》一书的译者弗朗西斯·马尔格雪夫(Harry Francis Mallgrave)则坚持在任何情况下都应译为"dressing"。Dressing 一词至少有一个好处,就是它可以指对于材料本身表面的加工,而不涉及以另一物来加以履重。参见[美]戴维·莱瑟巴罗 穆赫辛·穆斯塔法维:《覆层的表现》,史勇高、华正阳译,《时代建筑》,2010年第5期,第146页。

[3] 同上。

[4] Rowland Anna, *Business Management at the Weimar Bau-haus*. Journal of Design History, 1988. 转引自同上。

造物主

因此,有人认为"真实的材料"的观念过时了,或者认为"真实的材料"是手工业时代的特点。但实际上,无所谓"过时"不"过时",材料本身就是没有"理性"的,有"理性"的是人!现代主义的批评者从理性的角度分析设计的材料,而忽略了消费者的感性需求。而材料上的道德判定,只是这种理性传统的一个部分,它不完全属于现代主义,却又以现代主义者的表达最为典型。

**暗流(一):现代主义的地下传统**

普金对材料和装饰的道德批判贯穿了整个现代主义的发展,甚至可以被看成是一条可以被称之为"暗流"的线索——之所以被称为"暗流",不是因为它悄无声息,而是因为在地面之上更为招摇的是功能主义的大旗。另一方面,道德问题常常是暗含在潜意识里的、时断时续但随时都有可能会出现的有时候连我们自己都不会承认的"暗物质"。

查尔斯·詹克斯在总结柯布西耶对贝尔纳·泽尔菲斯(Bernard Zehrfuss,1911~1996)设计的大拱顶[1](图2-21、图2-22)和所谓"肤浅现代主义"的批评时,就用了"地下传统"一词。他认为柯布西耶的愤怒来源于:现代主义的地下传统,也就是道德线索,这正是吉迪恩在《空间、时间和建筑》中的一章"建筑中对道德的要求"所说到的。这些文字叙述了贝尔拉赫、凡·德·维尔德和威廉·莫里斯对"虚假建筑"的反复抨击,这些言论在整个现代主义中不断回响。然而道德许诺在多年来保持了相对的不变,随着风格和哲学的变化,虚假的含义持续地规律性演变。有的时候它指的是结构上的不诚实;在别的时候指的是像柯布西耶所说的大的东西放错了地方;随后指的是社会、城市或独裁主义的卑鄙。简而言之,批判的现代主义维持了一种道德态势,一种持续的对自身或别人缺点的否定批判,而这又推动它的前进。[2]

1938年夏天,吉迪恩先生在布鲁塞尔遇见了画家亨利·凡·德·维尔德

---

[1] 这里指的应该是其1958年设计的新工业技术中心(Center of New Industries and Technologies,简称CNIT),柯布西耶抨击其为"肤浅现代主义",它被宣称为"世界上最大的"拱顶,大到足够"一个跨度就装下巴黎协和广场"。这种现代主义为什么是肤浅的?原因是大和小、图像和用途之间的典型脱节。他指出,最大的拱顶内展示的人造物品是最小的东西:"口红、43厘米高的长凳和70厘米高的桌子"。参见[美]查尔斯·詹克斯:《现代主义的临界点:后现代主义向何处去?》,丁宁、许春阳、章华、夏娃、孙莹水译,北京:北京大学出版社,2011年版,第306—307页。

[2] [美]查尔斯·詹克斯:《现代主义的临界点:后现代主义向何处去?》,丁宁、许春阳、章华、夏娃、孙莹水译,北京:北京大学出版社,2011年版,第306—307页。

第二章 设计师的崛起

图2-21、图2-22 法国建筑师贝尔纳·泽尔菲斯设计的位于巴黎德方斯新区的新工业技术中心。

(Henry Clemens van de Velde,1863~1957),他刚从纽约世博会比利时馆的奠基中回来。吉迪恩知道他以前是个画家,便寻问他为何转行建筑,维尔德先生是这样回答的:"事物的真实形式被遮蔽了。在这个时期,那些针对形式歪曲和过去的反抗是一种道德反抗。"[1]据说他和威廉·莫里斯一样,在1892年结婚进行装修时遭遇到让他无法忍受的设计危机,那些丑陋的家具和用品逼迫他走向设计道路,他说:"我告诉自己,我永远不允许我太太和我的家庭发现自己生活在一种不道德的环境中。"[2]他在比利时的小镇于克勒(Ukkel)设计的花园别墅(Villa Bloemenwerf,图2-23)充满了莫里斯的风格,如同后者一样,他也设计了房间里的每一个东西,从餐具到门把手。

在欧洲19世纪,不同国家都出现了对建筑的道德要求。正如凡·德·维尔德提出的,人们认为主流的建筑是个"谎言",都是装腔作势的,并且看不到真相,因此需要伟大的纯粹的表现。人们认为是折衷主义抹杀了创造力,导致19世纪后半期没有出现什么重要的建筑发展。绘画能够从这种境地中脱身而出,而建筑却无能为力,这种不满在1890年达到顶峰。

而另一位被称为欧洲现代建筑先驱的荷兰建筑师贝尔拉赫(Hendrik Petrus Berlage,1856~1934),则通过阿姆斯特丹证券交易所(图2-24)这样的作品来净化这种空气。德国建筑批评家阿道夫·贝恩(Adolf Behne,1885~1948)把贝尔拉赫连同奥托·瓦格纳(Otto Wagner,1841~1918)、阿尔弗雷德·梅塞尔(Alfred Messel,1853~1909)三人评价为"突破了学院派与折衷主义传统,并为新的20世纪的建筑学开辟道路的先驱"[3]。这位先驱宣布当下流行的建筑是"羞耻的、模仿的、撒谎的"[4],他说:"我们的父母、祖父母和我们一样,生活并且仍将继续生活在比任何已知时期更加可怕的环境中……谎言成为法则,真实

---

[1] Sigfried Giedion.*Space,Time and Architecture:the growth of a new tradition*.Cambridge,Massachusetts:Harvard University Press,1952,p.228.
[2] Ibid.
[3] [荷]林·凡·杜因,S.翁贝托·巴尔别里:《从贝尔拉赫到库哈斯:荷兰建筑百年1901~2000》,吕品晶等译,北京:中国建筑工业出版社,2009年版,第10页。
[4] Sigfried Giedion.*Space,Time and Architecture:the growth of a new tradition*.Cambridge,Massachusetts:Harvard University Press,1952,p.226.

第二章 设计师的崛起

图2-23 亨利·凡·德·维尔德在比利时的小镇于克勒(Ukkel)设计的莫里斯风格花园别墅(Villa Bloemenwerf),而且他也设计了房间里的每一个东西,从餐具到门把手。

图2-24 欧洲现代建筑先驱者之一荷兰建筑师贝尔拉赫通过阿姆斯特丹证券交易所这样的作品来展现他的"真实性"原则。

造物主

难得一见。"[1]

  班纳姆曾这样评价贝尔拉赫:"他在很大程度上都是作为'忠实于材料'这一信条的信徒而被记住的,这并不奇怪,但是他本人其实是把这一点与空间营造一起当做最重要的均衡系统的辅助性手段看待的,而他的很多作品也都是致力于均衡的系统。"[2]贝尔拉赫设计的阿姆斯特丹证券交易所早在1925年就被认为是这样一座体现着"真实"的里程碑,他第一次用实践满足了对纯粹建筑的需求。其他人可能仅是看到了建筑中的道德要求,但是他的阿姆斯特丹交易所却"真正体现了他们仅仅挂在嘴上的彻底的诚实"[3]。最终的方案受到了罗曼式风格的影响,但同单纯的历史风格的模仿不同。柱头与墙齐平,砖被裸露出来,甚至砖缝也保留了突出的白色;花岗岩楼梯保存了粗糙的凿刻痕迹;由砖拼成的拱亳无掩饰;框架中的铁梁用油漆加以强调。这些设计方法都有意识地突出了材料本身的属性,同时墙面应该是一个平面的观点很快成为建筑中的新规则。荷兰建筑师扬·格拉塔玛(Jan Gratama,1877~1947)注意到他在建筑方式上呈现出一种完全务实的特征,他说道:"在这座伟大的、代表了荷兰新建筑的纪念碑中,平面的功能布局自始至终支配着创作。"[4]

  通过对这些同时代的现代建筑师的近距离观察和客观分析,吉迪恩在《空间、时间和建筑》中探寻了现代主义设计作为一场运动的根源。他认为现代主义对历史风格的抛弃源于两个原则的应用:首先发展成"适合于目的"的功能主义准则;其次是明确的道德要求——而它是更重要的、真正的根源。在这里,复杂的问题被简单化了,对历史风格的抛弃不完全出于道德的要求,例如新艺术、装饰艺术等对新风格的探索更多地出于审美的缘由——它们即便不是"现代主义"的,也是"现代"的。它们都反对折衷主义的滥觞,都试图寻找符合时代需求的"真实"。

---

[1] Sigfried Giedion. *Space, Time and Architecture: the growth of a new tradition*. Cambridge, Massachusetts: Harvard University Press,1952,p.226.

[2] [英]雷纳·班纳姆:《第一机械时代的理论与设计》,丁亚雷、张筱膺译,南京:江苏美术出版社,2009年版,第174页。

[3] Sigfried Giedion. *Space, Time and Architecture: the growth of a new tradition*. Cambridge, Massachusetts: Harvard University Press,1952,p.243.

[4] [荷]林·凡·杜因、S.翁贝托·巴尔别里:《从贝尔拉赫到库哈斯:荷兰建筑百年1901~2000》,吕品晶等译,北京:中国建筑工业出版社,2009年版,第10页。

## 第二章 设计师的崛起

### 世纪末维也纳的真实

对于巴黎来说,20世纪20年代、30年代成为令人向往的文学艺术的"黄金年代";而柏林则在20世纪的第一个十年扮演了艺术与建筑中的重要角色;而说到19世纪末,史学家想到更多的则是"维也纳",那个在咖啡店里抬头就能看见卡尔·克劳斯和阿尔滕伯格在聊天的时代;那个马勒和勋伯格为了音乐中的"真实"而试图摧毁传统音乐的时代;那个克里姆特和席勒将世纪末维也纳的繁华和颓废描绘得淋漓尽致的年代;当然也是阿道夫·卢斯对维也纳分离派不依不饶的时代。

在1861至1879年间,国王弗朗茨·约瑟夫一世保证了多民族的奥地利的相对稳定。从1897年开始,政局出现混乱,国王受到紧急法令的控制。同时,德国支持的基督教社会党也没有得到国王的支持。政治危机成为世纪末维也纳的社会背景。这是一个仁者见仁、智者见智的时代,人人都在追求"真实"。卡尔·休斯克在《世纪末维也纳:政治与文化》一书中认为当时大多数的智者都是革命失败者的下一代,认为在世纪末的短短十年中,"整个欧洲文化,它的音乐、诗歌、创造力和装饰艺术都在为一个目标而进行一场伟大的战斗,这个目标就是:真实"[1]。卡尔·休斯克认为克里姆特的绘画作品"赤裸的真实"(*Nuda Veritas*,1898)在视觉方面代表了维也纳分离派对真实的认识。要了解这种追求"真实"的缘由,首先就要看清当时奥地利的设计现状。奥地利小说家赫尔曼·布罗奇在他对霍夫曼斯塔尔[2]的研究中如此来阐释当时的设计状况:

> 一个时期的本质可以通过这个时期建筑的外立面来进行解读。19世纪的后半期,也就是霍夫曼斯塔尔出生的这个时期,是世界历史上最可怜的时期。这是一个折衷主义的时期,是虚假的巴洛克、虚假的文艺复兴、虚假的哥特时期。[3]

---

[1] Carl Schorske.*Fin-de-siècle Vienna*:*Politics and Culture*.New York:Vintage,1981,p.257.
[2] 霍夫曼斯塔尔(Hugo von Hofmannsthal),奥地利诗人及剧作家,维也纳新浪漫主义文学运动的领导者,作品有《蔷薇骑士》等。
[3] Karsten Harries.*The Broken Frame*:*Three Lectures*.Washington,D.C:The Catholic University of America Press,1989,p.33.

这个"可怜的时期"要从1857年的奥地利环形林荫大道说起（Ringstrasse，图2-25—图2-27）。该计划拆除城墙而代之以60英尺宽的马路，并在道路两侧集中建设历史风格主义的建筑，并常常以水泥制品来模仿大理石等贵重材料。受到环形林荫大道的影响，那个世纪之交的建筑带有历史主义和折衷主义的特点。此外，为富人建造的公寓住宅模仿了贵族的乡村住宅，并复制了哥特式、威尼斯或文艺复兴样式的建筑。这样的建筑在居住着大多数人口的贫民区和经济住宅的周围蔓延开来，卢斯正是在这个时候开始他的工作的。因此，我们就不难理解为什么阿道夫·卢斯在他最有名的一篇文章中，将帝国首都称为"波将金村"[1]——那个俄国政客建造的仅仅由一些墙面组成的虚假村庄，其目的只是为了向巡视中的女王表现伟大。

而在"世纪末维也纳"——"真实"已经成为主流的艺术与设计要求，它不仅仅是一句口号，而是将设计及艺术中的道德价值和审美价值联系在一起的一种表现。实际上，卢斯、科柯施卡以及勋伯格这些艺术家们并没有把自己当成特别激进的革命者，对于他们来说，"在将道德和审美联系起来的趋势下，成为新颖的和开创性的可能没有比成为'真实的'或'名副其实的'更重要"[2]。著名的音乐家阿诺德·勋伯格（Arnold Schoenberg，1874～1951，图2-28、图2-29）也在1911年写道："音乐不应该有装饰，它应该是真实的。"[3]他脱离了那种可以在时间和丰富性上被扩大的浪漫主义的马勒—瓦格纳风格。

因此，在维也纳的"咖啡社会"中，实际上形成了一个对艺术和设计有着相似观念与追求的艺术家团体。他们之间在理论与创造上存在着相互影响、相互支持的现象，他们共同追求着"真实"的理想。例如英国哲学家凯文·马利根（Kevin Mulligan，1951～ ）便认为："在世纪之交的奥匈帝国的理论与艺术研究的焦点中，像严格（rigour）、严密（exactness）、剖析（analysis）、真实（truth）等术

---

[1] 波将金（Potemkin, Grigory Aleksandrovich, 1739～1791）是俄国叶卡捷琳娜女皇二世时的大将和宠臣。1787年，女皇要沿第聂伯河巡视。由于路途两侧的村子贫困肮脏，波将金下令用大片的墙粉饰成鳞次栉比的房舍轮廓，前景中则安排衣奴扮演成农人来营造歌舞升平的景象。后来人们常把这种为欺骗上司和公众舆论而弄虚作假的"样板"称为"波将金村"。

[2] Claude Cernuschi. *Recasting Kokoschka: ethics and aesthetics, epistemology and politics in fin-de-siècle Vienna*. Danvers: Rosemont Publishing & Printing Corp, 2002, p.17.

[3] Pauline M. H. Mazumdar. *Species and Specificity: an Interpretation of the History of Immunology*. Cambridge: Cambridge University Press, 1995, p.173.

第二章 设计师的崛起

图2-25—图2-27 维也纳环城大道街景。

129

造物主

图2-28 席勒为勋伯格绘制的肖像。　　图2-29 科柯施卡为勋伯格绘制的肖像。

语反复出现。不仅出现在艺术家和经济学家的写作中,也出现在哲学家和小说家的文章中。"[1]

但谁又会声称自己是不"诚实"的呢?谁会将自己的作品贴上不"真实"的标签呢?不仅仅是阿道夫·卢斯,即便是他所批评的维也纳分离派也在追求"诚实"或"真实"。他们除了都是同一时间、同一地点建筑先锋派的一部分,这些不同的动力之间还有什么相似之处吗?"让人感到好奇和自相矛盾的是,他们的共同之处是对'真实'所作的贡献。"[2]瓦格纳的功能主义和"分离派"的有机美学作为对奥地利环形林荫大道的批判而登上历史舞台,它们同样都表现出对真实的追求。理论家和批评家在对维也纳的新建筑进行大量的描述时,"真实"（truth)、"诚实"(honesty)、"objectivity"（客观的)、"realism"（现实主义)等词汇一遍又一遍地出现。但是,他们的目的却完全不同。正如莱斯利·托普(Leslie Topp)在《世纪末维也纳的建筑与真实》(*Architecture and Truth in Fin-de-siècle Vienna*,2004)中所说:"有些人就像我们期待的那样,拒绝过多的装饰,欢迎和表现新的建筑技术并强调目的。但是另一些人(而且有时候是同一批人)声明追求真实的愿望是由复杂象征的集合体、希腊神殿的祈祷和建筑师自己浪漫心灵深处的号召所推动的。"[3]

所有现代建筑都强调对功能的重视,维也纳分离派也不例外,他们同卢斯一样重视设计中的功能要求。在德语的建筑研究中,经常被使用的一个词就是Zweck,它通常被翻译成"目的"(purpose)或者"功能"(function),被定义为"直接而清楚地满足一个需要"。[4]在分离派的设计描述中,Zweck是一个出现频率非常高的词,它几乎成为分离派设计师对其设计的第一要求。奥尔布列希在1899年这样来描写分离派展馆:"对这个建筑计划而言,最关键的是它的目的。"1898年,奥地利表现主义理论家赫尔曼·巴尔(Hermann Bahr,1896～1934)也

---

[1] Pauline M. H. Mazumdar. *Species and Specificity: an Interpretation of the History of Immunology*. Cambridge: Cambridge University Press,1995, p.173.
[2] Leslie Topp. *Architecture and Truth in Fin-de-siècle Vienna*. Cambridge: Cambridge University Press,2004, p.2.
[3] Ibid.
[4] 德国建筑批评家 Karl Scheffler,写于1911年。Panayotis Tournikiotis. *Adolf Loos*. New York: Princeton Architectural Press,1994, p.10.

曾这样来分析分离派展馆中的展示空间："在这里,所有都由目的单独决定。"[1]而奥托·瓦格纳则在1903年如此来描述他对邮政储蓄银行的设计："办公空间首先要满足它们的目的,而审美需要只是第二位的。"[2]

由此可见,至少分离派设计师自己认为它们的设计并未将审美需要放在一个首要的位置,他们所追求的同样是设计中的"真实"。但是这种"真实"与阿道夫·卢斯或者柯布西耶所追求的"真实"在本质上有着根本的区别。比如奥托·瓦格纳一直坚持现代建筑必须在设计中坚持"内部真实"(inner truth)。但是瓦格纳的"内部真实"并不是一个十分先锋的观点,它是一种保护理想主义核心的努力,是一种"继续将建筑师当成艺术家来与工程师相区别的价值"。[3]也就是说,这种"真实"恰恰是卢斯所批评的对象。对"真实"的追求本身也并不能反映某种统一的价值追求,相反,它是各种不同价值追求的共同理想标准。

**卢斯的真实"面具"**

在所有的现代主义"道德批评家"中,阿道夫·卢斯毫无疑问是最具有代表性的,奥地利作家、文学批评家理查德·肖卡(Richard Schaukal,1874～1942)在1910年简明地说道："卢斯想得到真实"(Loos wants truth)。[4]但是卢斯那来源于男性服装裁剪和19世纪早期维也纳公寓住宅的灵感并未让人们得到理论上的证实。卢斯所设计的裁缝店戈德曼 & 萨拉奇公司(Goldman & Salatsch,图2-30、图2-31)建筑上层的简洁和毫无装饰的窗户让人感到震惊,但是下层住宅却采用了绿色和白色相间的大理石,并用多立克柱式来进行装饰,先进的建筑构造技术完全被外部所掩盖。因此,它被莱斯利·托普称为"真实的面具"[5]。现代研究者的分析也常常将目光聚集在这座违反现代主义原则的建筑上,即它违反了诚实表现建筑结构的原则。

尽管卢斯为自己进行了辩解,认为这些立柱同样起到了支撑的功能作用,申

---

[1] Panayotis Tournikiotis. *Adolf Loos*. New York: Princeton Architectural Press, 1994, p.9.
[2] Ibid.
[3] Leslie Topp. *Architecture and Truth in Fin-de-siècle Vienna*. Cambridge: Cambridge University Press, 2004, p.170.
[4] Ibid, p.3.
[5] Ibid, p.132.

第二章 设计师的崛起

图2-30、图2-31 分别为卢斯所设计的裁缝店戈德曼&萨拉奇公司的旧图与现状图。建筑上层的简洁和毫无装饰的窗户让人感到震惊,但是下层住宅却采用了绿色和白色相间的大理石,并用多立克柱式来进行装饰。

明:"这些柱子不是装饰,而是一个负重部分。"[1]他认为这些柱子虽然不是绝对必需的,但却有效地加强了结构,提高了"安全系数"。如果将这些柱子移走,虽然建筑也能维持一段时间,但最终将像蜡烛一样倒塌。但是,一份工程师的图表却显示该建筑的混凝土结构允许在立柱处形成一个开敞空间。[2]批评家约瑟夫·奥古斯特·勒克斯(Joseph August Lux,1871~1947)也批评卢斯一方面为反对装饰而战斗,另一方面又在戈德曼 & 萨拉奇公司的建造中使用看起来毫无功能作用的立柱(图 2-32、图 2-33)。

在对装饰的"诚实"品质的批判中,装饰被裁决为非诚实的、欺骗的。这意味着装饰在道德上受到了怀疑。然而这种怀疑是否合理呢?对装饰的道德拷问来源于装饰是对建造基本方面的附加。那么既然建筑和实用物品与雕塑和绘画不一样,是一种"应用的"艺术,那么就应该根据那些代表真实物理结构的要素来限制它的形式,而不应该被多余的与结构无关的形式所欺骗。在装饰研究者、美国耶鲁大学建筑系教授肯特·布卢默(Kent Bloomer,1935~)看来,这种针对装饰的道德批评是一种偏见。这种偏见假设顾客、拥有者和观看者只对建筑的构造感兴趣。并在很大程度上暗示了我们城市的主要画像,建筑应该建立在一种建造展示的基础之上。然而,肯特·布卢默认为,处于空间之中的有限制的装饰领域,如果是经过认真安排的,那么它就不仅不会替代功利的现实领域,反而会提升它。"诚实"的材料仍然在那里,任何人都能观看。[3]

设计的"真实"原则实际上被用来为过去 150 年来从哥特复兴式到后现代主义的所有风格辩护。也就是说,设计的"真实"原则并不是什么永恒的真理,而是一次又一次地成为设计批评的理论武器。当设计师想对过去的风格或者糟糕的趣味开战时,他将首先指责对方的道德,从设计的伦理基础上将敌人击倒。使得"不伦"的设计丧失合理性,失去存在的价值,最终失去审美的吸引力。

维奥莱·勒·杜克(Viollet-le-Duc,1814~1879)曾指出了文艺复兴建筑师

---

[1] Leslie Topp. *Architecture and Truth in Fin-de-siècle Vienna*. Cambridge: Cambridge University Press,2004,p.154.

[2] 该图表参见 Panayotis Tournikiotis 所著《阿道夫·卢斯》一书图 115。Panayotis Tournikiotis. *Adolf Loos*.New York:Princeton Architectural Press,1994,p.126.

[3] Kent Bloomer. *The Nature of Ornament:Rhythm and Metamorphosis in Architecture*.New York: Norton & Company,Inc.,2000,pp.206—208.

第二章 设计师的崛起

图2-32、图2-33 卢斯认为这些立柱同样起到了支撑的功能作用,有效地加强了结构,提高了"安全系数"。但是,批评家却认为这个柱子可有可无,违背了卢斯的真实性原则。

的不诚实,认为他们使用了和结构无关的设计,例如出口处过分夸张的拱顶石。而哥特式装饰则普遍受到好评,因为它遵循了装饰应该符合结构的原则。哥特式教堂的尖顶被认为既是装饰的也是功能的。但实际上,功能往往是简单而清晰的,追求结构和功能的统一只是某种借口,最终的目的还是趣味。改革者试图将装饰和结构结合起来,并通过这种方式赋予装饰以合理性。这似乎意味着装饰末日的来临——因为在过去,没有人会怀疑装饰的意义,人们也不会为装饰的存在寻找理由。

布伦特·布罗林认为:"具有讽刺意义的是,诚实地表现结构的目标与其说是确保结构的可靠,倒不如说是为了将欺骗性的装饰清除出去。"[1]换句话说,装饰必须符合结构的要求只是被用作口号来打击异己,清除不必要的装饰。它本身并不一定作为设计原则来发挥作用,但体现了设计观念在设计批评中的价值。这个口号(或原则)表面上是出于理性,实际上很有可能是出于情感。实际上,本来就不存在"伦常上善与恶的事物和事件","惟有人格才能在伦常上是善的和恶的,所有其他东西的善恶都只能是就人格而言,无论这种'就……而言'是多么间接。"[2]

文丘里曾经攻击现代主义关于"诚实"问题的基本信条,他指出与其说室内是室外的"诚实"表达是个法则,还不如说是个例外,即便是在被高度评价的现代建筑中也是这样。而卢斯作为一位现代主义者,他的室内设计清楚地说明了这一点。卢斯室内与室外的分裂表明,卢斯对"真实"或"诚实"的追求只是对装饰进行道德批判的一种立场。同时,对"真实"的追求也不能体现装饰批判的必要性。正如莱斯利·托普在《世纪末维也纳的建筑与真实》中所说,人们对"真实、现实主义、诚实、可靠性"的追求实际上将维也纳建筑推向两个方向:

> 一个方向通向精确和纯粹:建筑师们感到他们被迫要通过拒绝和消除不必要的、仅仅是传统的和程式化的部分来证明他们的设计;另一方向通向自由和异类:所有那些替换被禁止的传统和原则的设计都是

---

[1] Brent C.Brolin.*Flight of Fancy:the Banishment and Return of Ornament*.New York:St.Martin's Press,1985,p.141.

[2] [德]马克思·舍勒:《伦理学中的形式主义与质料的价值伦理学》,倪梁康译,北京:生活·读书·新知三联书店,2004年版,第102—103页。

对现代世界的不断挑战。'功能'不是,或者说还不是,一个坚决不能改变的现代建筑的底线。"[1]

因此,德国著名设计师、乌尔姆设计学校的创始人奥托·艾舍(Otl Aicher,1922~1991)认为阿道夫·卢斯等奥地利设计师的设计"总是形式主义",而且无论是在灯具、建筑还是新字体中,"那些正方形、圆形和三角形都被看作是基本的审美价值。它们被迫受到基本几何学的束缚,并且因此被假设为与真实最接近"[2]。

正如艾舍所说,这种"真实"是被假设的"真实",在不同的时期可能代表不同的价值要求。对"真实"的追求体现了设计思想中对"事实"的渴望。设计师和思想家们希望通过某种一劳永逸的追求,实现在设计中可能存在的真理。现代主义为这种追求进一步提供了动力和理论支持,但是正如瓦尔特·克兰所说:"真实从来没有被充分证实过"[3]。"真实"决定于时代的情境。

**"真实"问题的本质:设计与艺术的关系**

> 亨利·德莱福斯每年都会飞行大约10万英里,大部分都是乘坐他设计的飞机。他位于西海岸南帕萨迪纳的事务所,大约距离他家一百码的距离,而位于东海岸的事务所,离纽约广场酒店则一箭之遥。他只穿棕色的衣服,从来不会改变。他喜欢在一些奇怪的店里买一堆奇怪的东西。他一直认为自己的成功不仅离不开他的夫人和伙伴,也离不开与他一起做产品的每一位工程师、管理者和广告人员。他很少喝酒,从来不抽烟,却经常为他的朋友准备每一种牌子的香烟。[4]

这显然不是一位艺术家的形象,这更像是一位职业经理人。2014年,南艺美术馆举办了毛焰与何多苓两位画家的联展。此时此地,这绝对算是一个盛况

---

[1] Leslie Topp. *Architecture and Truth in Fin-de-siècle Vienna*. Cambridge: Cambridge University Press, 2004, p.169.
[2] Otl Aicher. *The World as design*. Berlin: Ernst & Sohn, 1994, p.143.
[3] Walter Crane. *The Claims of Decorative Art*. London: Lawrence and Bullen, 1892, p.2.
[4] [美]亨利·德莱福斯:《为人的设计》,陈雪清、于晓红译,南京:译林出版社,2012年版,理查德·L·西蒙撰写的序言,第5页。

空前的展览。一大早,美术馆门口聚集了大量等候开幕的各种年龄的画家与学画的人,他们中有的人形象优雅、有的人很时髦以至于显得有些用力过猛、有的人眼神执着、有的人目光凶狠——我突然发现,曾经在学校学过画、梦想当过画家的我离他们真的很遥远,感到很陌生。我现在接触更多的是设计师,他们完全不是这个样子:这些设计师也曾经是执着的艺术生,但现在他们虽然眼神可能依旧犀利,但多数时候他们表情疲倦、目光黯淡;他们善于与客户接触,总能随风把舵,他们虽然曾一腔热情地学过绘画但早已被社会和一种被叫做"文化"的东西打磨得没有棱角;他们虽然留着精心修饰的胡子,但已经毫无攻击性;现在,他们的理性明显要多于感性,更不要说野性了!也许你认为这是废话,他们完全不是一个职业,在性格上自然会变得南辕北辙。然而,在设计史上,他们的特点与区分并非一直都像现在这样一目了然。

从19世纪末开始,设计师们在提升其社会地位的同时,完成了另外一件重要的事情,就是提升"设计"一词或者说这种职业的价值内涵——当然,这与前者之间是息息相关的。传统来讲,不论是建筑师还是后来分工愈加明确的各种不同类型的设计师,他们都是"美术"的附属品:他们往往毕业于美术学院,心怀成为一名画家的梦想,并且熟练掌握着绘画与雕塑的技巧(图2-34);如果他们要想承接教堂的设计也许首先就要是个雕塑家(图2-35、图2-36),否则连大门的雕饰都无法设计如何能令人信服;而许多人对于设计的认识也仅仅是物品上美丽的纹饰和朴素的匠人形象。但是随着工业技术的发展,人们发现技术在设计过程中发挥的作用变得越来越大,而传统的"美术"基础在设计的过程中显得有些"力不从心"了。虽然,对于技术的崇拜和对工程师的讴歌是后来的事情,是柯布西耶们手中"宣言"里的文字;虽然知名的设计师们仍然与那些风流倜傥的画家们厮混在一起,一起发布个什么宣言;虽然他们中的很多人仍然精于绘画并以此自豪——但是,设计师们开始隐隐觉得,传统的艺术观已经不能满足设计本身发展的逻辑要求了,而建立在技术基础上的设计师职业也开始体现出不同于艺术家的特点与魅力。

大卫·瑞兹曼在谈到"唯美主义"运动时,曾这样评价:"所谓唯美主义运动,通常用来指那些如同被打上标签的活动:如19世纪70年代、80年代出现在英国的杂志《笨拙周刊》(*Punch*),以及当时流行的娱乐活动,如吉尔伯特(Gilbert)和沙利文创作的小歌剧《忍耐》(*Patience*,1881)等。仅就这一运动成功地修正

第二章　设计师的崛起

图2-34　文艺复兴著名画家乔托设计的佛罗伦萨圣母百花大教堂的钟楼,此时的画家与建筑师之间的身份是完全重合的。

造物主

图2-35、图2-36　意大利著名的锡耶纳大教堂，其精美的大门修建于1284~1297年，它们完美地体现出承接工程的建筑师扎实的美术功底。

了艺术家、制造商和富有的消费者对装饰艺术的态度而言,它对于现代设计史的重要性就无法估量。"[1]瑞兹曼认为唯美主义提升了设计艺术的本体价值,将其上升为与艺术平等的创造活动。王尔德对自然即是美的观点的批判,包括之前亨利·科尔等"道德高地"式的观点都是在反对对自然界进行原汁原味的描写。这来源于德国抽象审美哲学的传统,实际也是对设计本体的一种探寻。这并不是什么新鲜的事情,但这种自觉地寻找却是空前的。如果说唯美主义是不受政治等因素影响的纯粹的形式运动的话,那么此时的设计仍然是被等同于艺术的。威廉·莫里斯提到的"大艺术"、"小艺术"虽然无法摆脱设计在艺术中的从属性,但在客观上已经逐渐形成了设计的独立性,并与传统的艺术形式比肩而立。或者说,在能获得设计的独立性之前,也许首先能做到的就是让它们平起平坐,正如19世纪末德雷塞等人所追求的那样。而到了20世纪初,卢斯等现代主义者则进一步有意识地接近了这个问题本身。

卢斯在理论上的激进态度让人们认识到,在工业革命之后出现在设计和艺术之间的巨大差异。这种差异,曾经被莫里斯、拉斯金与普金等人深切地感受过,但却从未被如此明确被表达过。拉斯金和普金等所努力建立的装饰原则,其目的仍然是在工业时代为装饰确立某种合理性——一种受过限制、看起来符合机器生产原则的装饰。但卢斯直接否定了装饰在当时存在的需要,并将一个始终在美学上徘徊的问题拖下神坛,缚之以道德的枷锁。

这是因为卢斯发现了在生产方式发生变化之后,所出现的诸种设计问题与矛盾的根本原因。在手工艺时代,设计更接近人的心灵,这是十分接近于艺术创作的一种工作方式。而在工业化时代,设计更倾向于工程技术与市场分析。英国的建筑批评家艾伦·科洪(Alan Colquhoun,1921~)在《建筑评论——现代建筑与历史嬗变》(*Essay in Architectural Criticism:Modern Architecture and Historical Change*,1981)中曾这样来描述这种差异:"在工业时代之前的组合方式中,手工艺规则综合了技术上的和意义上的标准,然而在工业革命之后的这套组合中,手工艺规则只由技术上的准则所组成。"[2]在工业社会中,设计者只负

---

[1] [美]大卫·瑞兹曼:《现代设计史》,[澳]王栩宁等译,北京:中国人民大学出版社,2007年版,第67页。
[2] [英]艾伦·科洪:《建筑评论——现代建筑与历史嬗变》,刘托译,北京:中国水利水电出版社,2005年版,第86页。

责提供技术支持,但是却必须通过详细的市场研究将技术上的可能性转化为一套有意义的系统。这个过程源自于市场中大量的反馈统计数据,并通过广告最后实现系统的产生。相反,在手工艺传统中,"文化决定组合方式"[1]。

在这个重要的社会变化中,"美"成为问题讨论的一个核心内容。在手工艺生产时期,物品的美通常被夹杂在宗教礼仪之中,为宗教的需要服务;或者,以装饰的方式在日常用品中出现,形成了手工艺品的基本面貌与特征。按照墨西哥诗人奥克塔维奥·帕斯在《美与实用性》一文中的说法,美不是"被置于实用性之下",就是"隶属于某种神效"[2]。随着工业生产的"合理化",在持有功能主义观点的设计师及设计组织的观念中,工业产品的美必须符合产品本身的材质和目的,已经与自律艺术中摆脱一切外在目的的审美方式发生了根本改变。在自律艺术中,美与外在目的无涉,并赋予自身类似宗教系统中的神圣气氛,于是"艺术作品变成在内部自我循环的含义关联"[3]。而工业物品则正相反,通过将美化约为某种合乎目的的东西,"工业制成品将排斥自身中颇具含义的东西,从而变成其表现自身功能的符号,成为了纯粹的手段"[4]。

奥克塔维奥·帕斯在文章中证明了在手工业生产中所出现的对实用性崇拜和艺术宗教的双重超越;但是在工业社会中,人们却"无法通过重新建立起艺术和工业两者之间的亲近关系来实现这一双重超越"[5]。在手工艺时代曾经非常完善、丰富且发达的设计价值体系,突然在工业社会中出现了部分价值的"真空",这个"真空"来源于功能主义者对设计价值一元论的强调,只强调设计中的"事实"即合目的性,而忽视或尚未察觉到设计中朦胧不清的审美及其他价值。

几乎所有的现代运动都察觉到了这种生产方式的巨大变化所带来的价值变化。它们都试图将新技术与新的社会价值观相结合,建立一套新的美学规则,建立新的设计价值系统。但是,它们的应对方式却完全不同。以建筑设计为例,萨夫迪(Moshe Safdie,1938〜)在1967蒙特利尔世界博览会上设计的集合住宅与

---

[1] [英]艾伦·科洪:《建筑评论——现代建筑与历史嬗变》,刘托译,北京:中国水利水电出版社,2005年版,第86页。
[2] [德]阿尔布莱希特·维尔默:《论现代和后现代的辩证法——遵循阿多诺的理性批判》,钦文译,北京:商务印书馆,2003年版,第126页。
[3] 同上。
[4] 同上。
[5] 同上。

巴克明斯特·富勒（Richard Buckminster Fuller,1895～1983）设计的有机住宅虽然在设计观念上不尽相同，但都是将建筑设计与工业流水线生产结合在一起的一种尝试；密斯·凡·德·罗（Ludwig Mies van der Rohe,1886～1969）等设计师致力于将新技术与新材料转化为现代人可以接受的审美准则，而柯布西耶则在其作品中充分地表现了现代主义建筑的审美潜力——与他们不同的是，卢斯比他们更早也更坚决地认识到新生产方式与传统价值观的矛盾，并立场鲜明地表示应将这个矛盾的代表——装饰——排除出现代生活，即通过装饰批判实现设计与艺术的分化。

**咖啡壶与夜壶**

> 阿道夫·卢斯和我，一个用行为一个用言辞，所做之事无非是展示了咖啡壶和夜壶之间的区别，而这个差异是由文化决定的。然而那些否认这种区别的人，要么把咖啡壶当成夜壶，要么把夜壶当成咖啡壶。[1]

卢斯终身的挚友、奥地利文学家卡尔·克劳斯（Karl Kraus,1874～1936,图2-37）曾这样评论卢斯和自己的理想，这显然是克劳斯文学化的调侃。但是德布拉·沙夫特严肃的总结更有利于了解在世纪末维也纳智者们所追求的共同理想。沙夫特认为：

> 知觉知识的含混特征和语言符号的不稳定性在世纪末维也纳带来了严重的后果。许多学科中的一些个人逐渐地试图将理性的区域和主观愿望区分开来。在20世纪初期，路德维希·维特根斯坦在语言哲学中、卡尔·克劳斯在新闻业中、阿道夫·卢斯在建筑中都在追求这个目标。[2]

保罗·恩格尔曼（Paul Engelmann,1891～1965）、艾伦·贾尼克（Allan

---

[1] Kurt Lustenberger.*Adolf Loos*.Zurich:Artemis Verlags-AG,1994,p.19.
[2] Debra Schafter.*The Order of Ornament, the Structure of Style: Theoretical Foundations of Modern Art and Architecture*.Cambridge:Cambridge University Press,2003,p.14.

造物主

图2-37　奥地利文学家卡尔·克劳斯。

Janik)和斯蒂芬斯·图尔明(Stephen Toulmin)都在他们的研究中证明了卢斯的建筑观点和路德维希·维特根斯坦的哲学观点都是新闻撰稿人卡尔·克劳斯的语言与社会批评的延伸。[1]卢斯和维特根斯坦互相熟悉对方的工作并能分享他们思考中的许多相似之处。更重要的是，他们的关系延续了双方在装饰的功能与语言的角色方面的概念合作。[2]他们分别在机械制造的艺术和语言中强调实际的(factual)要素，这将他们与各自学科中的美学考虑区分开来。德布拉·沙夫特这样描述维特根斯坦在其著作《逻辑哲学论》(Tractatus Logico-Philosophicus)中的意图："简而言之，维特根斯坦建议语言应该通过陈述的方式来表现现实，选择性地通过诗歌来传达情感。他认为诗歌存在于意愿(will)的领域，这是一个真实的感觉可以得到表达的领域，因此是一个不能被实际的术语所描述的领域。"[3]与维特根斯坦相类似，李格尔和卢斯都在实际的结构和艺术的装饰之间进行了相似的划分。在他们看来，艺术同诗歌一样，都超出了可以言说的范畴，因此艺术应该留下来表现那些真实的人类情感。

卢斯试图在艺术和日常生活的文化之间划出一条线，将艺术和设计分离开来——即展示"咖啡壶与夜壶之间的区别"。这一点充分体现在他和分离派之间的差异之中。卢斯反对维也纳分离派的基础便是"艺术和预期使用物品之间的分离，以及对这种分离的坚定立场，这种分离的背景是文化进步中的进化论前景，这个观点最终导致它拒绝装饰"[4]。如果艺术家声明实用物品被"历史地"废弃了，那么艺术家和匠人之间的劳动也应该被分开。但是约瑟夫·霍夫曼周围的维也纳艺术家们并没有合乎逻辑地选择走回作坊，而这恰恰是英国的威廉·莫里斯和查尔斯·罗伯特·阿什比所选择的道路，这给了卢斯靠近后者，而批评前者的理由。

贾尼克和图尔明(1973)找出了一条和卡尔·克劳斯平行的线，指出卢斯

---

[1] 卢斯和维特根斯坦都承认受惠于克劳斯。参见 Allen Janik and Stephen Toulmin. *Wittgenstein's Vienna*. New York: Simon & Schuster, 1973, pp.92, 93.
[2] 卢斯和维特根斯坦地第一次会面在1914年7月，关于他们的关系以及相似的哲学认识参见 Paul Wijdeweld. *Ludwig Wittgenstein, Architecture*. Cambridge: MIT Press, 1994, pp.30—36.
[3] Debra Schafter. *The Order of Ornament, the Structure of Style: Theoretical Foundations of Modern Art and Architecture*. Cambridge: Cambridge University Press, 2003, p.193.
[4] Kurt Lustenberger. *Adolf Loos*. Zurich: Artemis Verlags-AG, 1994, p.16.

造物主

文化批评的核心冲动在于他对事实领域和价值领域的完全分离。卡恰瑞(1993)重申了这个观点,他认为卢斯的文化批评的关键之处在于坚决地区分了人工制品和"真正的"艺术品。卢斯的批评将注意力集中在事实和价值、艺术和手工艺、外表和功能、艺术和生活的完全分离上,这正是卢斯对装饰进行批评的核心。[1]

在卢斯试图将艺术和设计的各自领域区分开的过程中,他将艺术定义为艺术家的个人活动。艺术家以未来为方向,将人的注意力从日常生活的舒适中转移出来。因此,艺术在本质上是创新性的。相反,一个房子不可能是个人趣味的事情。与艺术不一样的是它必须回应现实需要,建筑师"必须回应整个世界。一个可以用来遮挡和容纳的普通建筑形式,也必须回应一系列非常保守但却普适的价值"[2]。因此,他激进地认为建筑(除了墓碑和纪念碑)应该从艺术的领域中被分离出去(图 2-38、图 2-39)。与之相似,克劳斯充满激情地反对在出版物中将观点和事实混合起来,或将每天的语言和艺术家的自命不凡并置起来,特别是在复杂的文学小品中。卢斯深谙克劳斯的理论精髓,并从中获得了丰富的营养。卢斯这样评价克劳斯批评理论的文化渊源:

> 克劳斯的相应图像是一个起源于一种启蒙运动的前革命传统的观念,一种对永恒的对照物世界的洞察力,一种觉得人类应该不顾所有危险而回来的单纯、天真的现实主义状态。他们的观点首先是对德国传统理想主义的否定,同时试图将人们从上面拉下来并建立现实。[3]

德国传统的理想主义缔造了德意志制造同盟所孜孜以求的"标准化"。卢斯认为这样的追求实际上是一种倒退,因为艺术与设计的分裂一旦产生就不可能再回到"单纯的、天真的现实主义状态"。基于同样的理由,今天的装饰已经不再给人以审美享受。装饰曾经给人们带来丰富的视觉愉悦,它是日常生活中的艺术。但是现在,艺术和日常生活已经泾渭分明。如今的装饰只会耗费人们的时间却让人一无所获。在《装饰与罪恶》中,卢斯曾经这样来表达这一观点:"我们

---

[1] Janet Stewart.*Fashioning Vienna:Adolf Loos's Cultural Criticism*.London:Routledge,2000,p.6.
[2] Panayotis Tournikiotis.*Adolf Loos*.New York:Princeton Architectural Press,1994,p.30.
[3] Kurt Lustenberger.*Adolf Loos*.Zurich:Artemis Verlags-AG,1994,p.23.

第二章 设计师的崛起

图2-38（左） 卢斯激进地认为建筑（除了墓碑和纪念碑）应该从艺术的领域中被分离出去，也就是说只有纪念性建筑才属于艺术的领域。无独有偶，拉斯金曾经认为只有火车站这样的场所才适合钢铁建筑（图2-39，右图），因为它们不需要具有艺术性——他们对于艺术与设计的边界认识差别之大，绝不小于咖啡壶和夜壶的差别。

147

拥有艺术,它取代了装饰。经过白天的辛劳和烦恼后我们去听贝多芬的音乐或去看特里斯坦(Tristan)的作品。这一点我的鞋匠做不到。"[1]

既然设计师已经不再是艺术家,那么他也没有必要、没有可能像艺术家那样去进行个人的艺术创造,更没有必要在装饰上耗费精力。因为他们已经丧失了艺术创造的现实基础,任何违背现实的努力都必然是徒劳的。卢斯说道:

> 单独的个体——当然也包括建筑师——都没有能力创造一种新的形式。但是建筑师一直都在尝试各种可能性,也一直在失败。在一个特定的文化中,形式与装饰是所有社会成员在潜意识的合作中所创造的产品。艺术则完全相反,它是天才自行其道的产物。他们的使命由上帝所赋予。[2]

卢斯的这段陈述再次指明了他将建筑驱逐出艺术领域的原因,以及他为什么谴责那些试图把艺术和建筑结合在一起的人,认为他们愚蠢地试图将手插进旋转的时间车轮中去。[3]在这里能明显地看出他与其他现代运动的差异首先来源于一种对历史发展的不同解释。后黑格尔主义在哲学上的发展、理想主义、历史的乐观主义观点、社会乌托邦以及所有问题都会通过技术和科学发展得以解决的神话等等形成了现代运动"雄伟叙事"的基础。而对卢斯来说,"这些观点构成了发展中屡见不鲜的、让人惋惜的破坏,他亦谴责那些历史主义造成的文化失常"[4]。卢斯的装饰批判虽然与这些观点之间保持着密切的时代联系,但他们之间的差异同样明显。卢斯试图通过艺术与设计的分离重建设计的价值构成,而非简单地表达历史进步论的陈词滥调。从这方面来看,卢斯与同时代哲学家之间的关系要比与他与现代主义设计师之间的关系亲密得多。

与卢斯同时代并且关系密切的瓦尔特·本雅明(Walter Benjamin,1892～

---

[1] *Ornament and Crime*, 1908. Adolf Loos. *Ornament and Crime: Selected Essays*. Riverside: Ariadne Press, 1998, p.175.

[2] *Ornament and Education*, 1924. Adolf Loos. *Ornament and Crime: Selected Essays*. Riverside: Ariadne Press, 1998, pp.185—186.

[3] 卢斯在这里指的是德意志制造同盟的设计师们。参见 *Cultural Degeneration*, 1908, Ibid, p.163.

[4] Kurt Lustenberger. *Adolf Loos*. Zurich: Artemis Verlags-AG, 1994, p.24.

1940),在《机械复制时代的艺术作品》中,明确地提出了艺术与设计(在文中表述为建筑)之间的关系:

> 建筑物是以双重方式被接受的:通过使用和对它的感知。或者更确切些说:通过触觉和视觉的方式被接受。……触觉方面的接受不是以聚精会神的方式发生,而是以熟悉闲散的方式发生。面对建筑艺术品,后者甚至进一步界定了视觉方面的接受,这种视觉方面的接受很少存在于一种紧张的专注中,而是存在于一种轻松的顺带性观赏中,这种对建筑艺术品的接受,在有些情形中却具有着典范意义。[1]

这种对艺术和设计之间区别的论述与卢斯非常近似,只是本雅明更加清楚地从审美接受角度对设计的本质进行了概括。在这里我们不得不要问,为什么此时出现了对艺术与设计之间区别的思考?为什么对装饰的批判与艺术与设计的分离在同一个时间被强调?

在文化的现代化进程之下,工业生产的繁荣导致了艺术的自律。这是因为艺术已经从宗教和文化的目的关联中解脱出来。同时,被剥夺了权力的宗教内容作为一种本雅明所说的"光韵"进入了艺术作品之中。正如墨西哥诗人奥克塔维奥·帕斯(Octavio Paz,1914~)所说:"艺术的宗教产生于基督教的废墟之中。"[2]同时,随着工业生产的进一步"合理化",实用性也从美中被解放出来。阿尔布莱希特·维尔默认为:"在工业生产的条件下,曾给手工业产品赋予了灵魂的审美盈余显得一无所用,似乎这些审美盈余不得不充当工业消费成品的假面或让人想入非非的装饰。"[3]因此就像艺术从宗教中被分离出来获得自律一样,设计同样从绘画、从艺术中被分离出来。在前者的发生过程中,商业发展起到了举足轻重的作用。而在后者的进程中,工业化大生产的出现则显得异常重要。两个过程都具有祛除神秘(或者像本雅明所说的失去了"光韵")的特点,在

---

[1] [德]瓦尔特·本雅明:《机械复制时代的艺术作品》,王才勇译,北京:中国城市出版社,2002年版,第64页。
[2] 转引自[德]阿尔布莱希特·维尔默:《论现代和后现代的辩证法——遵循阿多诺的理性批判》,钦文译,北京:商务印书馆,2003年版,第126页。
[3] 同上。

重新建立自身行业与行为的进程中抛弃掉非理性的部分。

在建立了设计与艺术之间的根本区别之后,作为一个对服装非常挑剔也非常热衷的绅士,卢斯本能地认为建筑应该和裁缝更相像(显然也受到了桑佩尔的影响),而不是美术。他说道,就像燕尾服一样,建筑应该随着变化的功能要求与气候以及微小的趣味变更而发展。但是在19世纪中期之前,通常"由建筑师来决定建筑和诸如家具的一些手工艺的生产,事实上,这是美术"[1]。而现在,在卢斯看来,当时维也纳分离派和德意志制造同盟对设计的革新比他们的历史复兴主义前辈还要充满艺术的野心,而他们对现代的高度自觉的愿望比单纯工匠的无意识的现代性要更令人生厌。[2]

卢斯正是在这个意义上无法容忍维也纳制造同盟及新艺术等当代设计潮流对设计中艺术性的追求。卢斯认为,如果要将建筑从手工艺中脱离开来,摆脱其"艺术"分类的糟糕影响,保证其不受艺术革新运动的影响,那么第一步就要从装饰中脱身。只有排除装饰,排除一切设计中的艺术倾向,才能获得现代设计的真实价值,才能实现"真实"。

"真实"的概念在设计史中一直是个含混的概念,它随着不同时代价值观的变化而不断发生意义上的变迁。为此,卢斯不得不对瓦格纳式的"真实"进行批评,因为它们违反了卢斯的原则,仍然将两个不同的角色混为一谈。卡尔·克劳斯的那句意味深长的名言——"那些将咖啡壶当作夜壶来用的人"——就是指新艺术的设计师们,他们"想把艺术(咖啡)灌入实用物品(夜壶)之中。与之相反的是那些功能现代主义者,他们想把实用物品提升为艺术"[3]。

新艺术风格由于其自身对形式和风格的追求而成为卢斯装饰批评的主要标靶。但是人们不难发现,受到卢斯好评的当代设计实际上是少之又少——除了维也纳的高级裁缝。卢斯对新艺术设计的批评同样适用于其他现代设计风格。因为卢斯装饰批判的根本指向就是批判风格,批判对实用物品的艺术化处理。他说出了工业时代的一个秘密,这个秘密是工业时代设计的价值核心:那就是设

---

[1] Leslie Topp. *Architecture and Truth in Fin-de-siècle Vienna*. Cambridge: Cambridge University Press, 2004, p.144.

[2] 参见卢斯1898年对朱比利博览会的描写, *The Jubilee Exhibition in Vienna: The Exhibition Buildings: the New Style*, 1898. Adolf Loos. *Ornament and Crime: Selected Essays*. Riverside: Ariadne Press, 1998, p.144.

[3] Hal Foster. *Design and Crime: and other diatribes*. London: Verso, 2002, p.17.

计在工业发展的过程中变得自律,逐渐形成了自身的价值要求。但同时,卢斯忽略了这只是一个价值的原点,而不是设计所需要的全部价值要素。决定设计最终面貌的因素是多方面、多维度的,而不可能是单一性的。

### 4. 设计教育与道德高地

**鸿沟**

> 必须先有伟大的读者,尔后才有伟大的诗人。[1]
>
> ——惠特曼,《诗刊》

富勒在其发表于1968年1月《花花公子》杂志的文章《未来的城市》中最后总结道:"世界住房的大问题是一个教育问题。总体来说,只有让人类明白他的处境并通过他自我挖掘的美德,人类的惰性才能够被克服"[2]。这个概括体现了现代主义设计思潮在面对设计进步与大众观念之间的最终解决方式,即通过教育——这其中既有审美教育,也有道德教育——来实现对现代设计及其背后所蕴含的禁欲主义观念的传播。

无论是现代主义艺术还是现代主义设计,它们尽管强调了其庄严的社会意义甚至是社会主义的出发点,但它们在革命之初都在审美上与大众之间产生了巨大的鸿沟——设计方面甚至更为典型。欧洲先锋派与大众文化之间虽然都热衷于流行文化,比如音乐厅和电影院、爵士乐等,但是表现方式并不等同于审美标准。安德里亚斯·胡伊森就曾认为,现代主义和充满生机的大众文化之间存在着"巨大沟壑"[3]。现代主义的艺术家们无不欣赏工人阶级娱乐活动中充满的昂扬活力,更是善于利用面向大众的宣传机构——英国女作家弗吉尼亚·伍尔夫曾在"英国广播公司做过访谈节目",而美国黑人作家理查德·赖特(Richard Wright,1908~1960)对其作品《土生子》(1940)进行修改,目的是为了

---

[1] 转引自[英]蒂姆·阿姆斯特朗:《现代主义:一部文化史》,孙生茂译,南京:南京大学出版社,2014年版,第82页。
[2] Richard Buckminster Fuller. *City of the future*. Jan.1968, *Playboy*, 1968, p.230.
[3] [英]蒂姆·阿姆斯特朗:《现代主义:一部文化史》,孙生茂译,南京:南京大学出版社,2014年版,第82页。

获得"每月读书俱乐部"推荐书目的提名。[1]他们希望通过各种媒体与宣传机构来消除这种审美鸿沟。

那些从欧洲学习工艺精神的设计师们也学会了一种关键的、实现设计理想的方法:设计教育。他们发现,要想改变糟糕的设计现状,最好的办法是通过教育与宣传来改变社会的审美趣味。这就好像在小说《源泉》中,霍华德·洛克所说的那样:

> 我的理解是我必须立志于为我的客户建造我所能建造的最舒适、最合理、最漂亮的房子;可以说我必须卖给客户最好的东西,而且必须教会他们鉴赏,知道什么是最好的。我可以那样说,但我不会那样做。因为我无意于为了服务或帮助任何人而去建造房屋。我无意于为了拥有客户而建造房屋。我是为了建造房屋而拥有客户。[2]

这种思路意味着他们天然地将自己视为自上而下的生活审美的"导师",在趣味方面拥有着超出常人的优越感,他们共同的目的是"提升"大众审美(或者对此毫不在意),他们预设了自己站在一块道德的高地上;同时,这也表明了此时人们更多地将"设计"等同于"艺术",混淆了前者的"大众审美"与后者的"精英审美"。这些设计教育者的手段主要包括开办设计学院、出版设计书籍、举办设计展览甚至组织设计博物馆等——这些实践行为有效地改变了现代设计的发展轨迹,形成了现代设计的全新面貌,甚至直到今天,形形色色的设计背后仍能闻到淡淡的道德"底漆"味!

在普金等设计师给予设计的道德与伦理意义以极大关注的同时,亨利·科尔爵士(Sir Henry Cole,1808~1882,图2-40、图2-41)等设计批评家则支持建立设计学校和设计艺术博物馆,并建议开办各种展示国内外当代设计的展览会。他们希望通过教育和宣传,能实现某种设计的"标准",因为通过"标准"的设立,这些设计的革新者们能广泛地传播他们对于设计的认识以及其背后的价值观,

---

[1] [英]蒂姆·阿姆斯特朗:《现代主义:一部文化史》,孙生茂译,南京:南京大学出版社,2014年版,第82页。

[2] [美]安·兰德:《源泉》,高晓晴、赵雅蔷、杨玉译,重庆:重庆出版社,2013年版,第17—18页。

第二章 设计师的崛起

图2-40、图2-41 亨利·科尔爵士肖像。

造物主

图2-42 英国设计师与设计教育家欧文·琼斯撰写的《装饰法则》。

"革新者们都坚信关于建立设计的普遍标准,以及在大众文化中执行这些标准的必要性——他们感到这种标准最终会在一个日益膨胀的消费社会里,体现出最佳的经济、社会和道德价值"[1]。他们采用印刷业中的最新科技,以书籍的形式出版了大量的装饰图案插图——值得一提的是,这也是国内的设计研究者在建国后所普遍采取的研究方式。

英国设计师与设计教育家欧文·琼斯(Owen Jones,1809~1874)曾于19世纪50年代任教于伦敦的南步辛顿设计学院,他撰写的《装饰法则》(*Grammar of Ornament*,1856,图2-42)是当时最全面的一部关于设计标准和理论的书籍。该书通过石版套色印刷的112幅精美彩色插图,向学习者提出了形象生动的37条原则。这些理论延续了普金对哥特建筑进行的钻研,并通过对地理学和历史学的广泛涉猎来实现审美的基本准则,而欧文·琼斯寄希望通过这种教育在下一代身上看到有希望的变化:

> 回到我们的主题——新的艺术风格或新的装饰风格是如何形成的,哪怕是尝试完成? 首先,我们很少有希望能够清晰地看到一种改变的开始;另一方面,建筑行业现在仍然受到太多过去教育的影响,而且受到太多不良的公众之间的相互影响:但是不同阶层的新一代都出生于更快乐的呵护,因此在未来我们一定能从他们身上看到希望。[2]

或者像他在第37个主题中斩钉截铁地指出的:

> 除非所有阶层、艺术家、制造商和公众,都能受到更好的艺术教育,而且已有的一般原理也能被更好地全盘接受,否则当代艺术中什么改进都不会发生。[3]

---

[1] [美]大卫·瑞兹曼:《现代设计史》,[澳]王栩宁等译,北京:中国人民大学出版社,2007年版,第40页。
[2] Owen Jones. *The Grammar of Ornament*. London: Bernard Quaritch, 1910, p.156.
[3] Ibid, p.8.

造物主

  欧文·琼斯的继承者包括克里斯托弗·德雷赛(Christopher Dresser, 1834～1904)和查尔斯·伊斯特莱克(Charles Eastlake, 1836～1906),前者试图通过原创的图案设计和对历史风格的创新来"丰富前辈革新者们所建立的设计与美学标准"[1],而后者则沿着琼斯的道路,坚定不移地对社会进行着审美教育。查尔斯·伊斯特莱克于1868年出版了《家庭趣味的建议:家具、室内及其他细节》(*Hints on Household Taste in Furniture, Upholstery, and Other Details*),在书中他以中产阶级的趣味为中心,批评了在设计创意过程中美学鉴赏力的匮乏,进一步地延伸了对设计标准问题的讨论。

>   伊斯特莱克先生的"建议"充满了一种实践的性质,以及给公众提的意见;那些读了他亲切的文字、看到书中家具和家庭用具的插图、将美的元素和使用结合在一起的人,肯定能够战胜现在主流的观点。[2]

  而作者在书中明确批评了世俗的审美标准,并将这种日常生活的堕落归结为审美教育的缺乏:

>   我们不需要什么艺术指导和审美经验就能明了,为什么在装饰设计中,对自然实物的直接模仿是一个错误。那些在地毯、陶器和墙纸上被高度再现的玫瑰花、打褶的缎带或城堡废墟,它们总是能够吸引那些没受过教育的眼睛,正如音乐中而对自然声音的模仿——从滚滚雷鸣到啾啾鸡鸣——常常可以愉悦那些庸俗的耳朵一样。它们都是机智的、有趣的、一时吸引人的,但是它们都被排除在艺术合理性的领域之外。[3]

  这种对大众审美的改变"企图"贯穿了整个现代设计的发展过程,这是一条

---

[1] [美]大卫·瑞兹曼:《现代设计史》,[澳]王栩宁等译,北京:中国人民大学出版社,2007年版,第54页。
[2] Charles Eastlake. *Hints on Household Taste in Furniture, Upholstery, and Other Details*, the Second Edition(Revised). London: Longmans, Green, and Co. 1869, preface.
[3] Ibid, p.103.

对设计进行道德提升的"暗流"。应该说,这些对大众的审美教育体现出强烈的理性要求,但它在很大程度上忽视了大众的感性甚至是非理性的需求——这正是现代设计思潮的一条轨迹。沿着当代设计改革家在地面上留下的车辙,我们发现他们在批评大众缺乏设计教育的同时,常常将商业设计的成功与消费者糟糕的趣味联系在一起。如佩夫斯纳在 1937 年《英国工业艺术调查》(*Enquiry into Industrial Art in England*)中将 90%的工业产品宣判为"在艺术上令人不愉快的"[1]。这样的精英主义设计研究与批评,使得我们今天回顾历史的时候发现,展现在我们面前的都是一些道德至上的产物,同时我们"很难获得有关消费者商品使用情况的文献,通常与其设计、生产和销售有关的资料都被随意地扔掉了"[2]。

而进入现代主义时期之后,现代设计迅速走向大众化,但是现代设计在审美方式上的迅速革新,自然需要对大众审美进行进一步的教育——尽管这一过程必然是长期的。从短期来看,审美的教育比其他教育似乎要更加困难,现代主义在审美上遭到了大众的普遍排斥,最初的接受者也是以有修养的富人阶级为主:

> 早期现代主义者以大批量生产为目的而设计的椅子中,现存的唯一能支付得起的是马塞尔·布劳耶的管状金属样品。
>
> 这个运动的平等主义理想怎么了?为什么俄国的革命者宁可要结婚蛋糕式的建筑和社会现实主义,也不要现代设计?为什么百万富翁才是现代主义的最大推动者?西格拉姆、大通曼哈顿银行(Chase Manhattan)、李佛兄弟公司(Lever Brothers)和时代生活公司(Time-Life)将纽约变成了现代主义建筑的殿堂,然后又在这些建筑里填塞了诺尔家具和抽象画作。[3]

现代主义在审美上拥有前所未有的优越感,但现代主义设计又偏偏是在审美方面最无先例可循的:"现代艺术家瞧不起资产阶级——他们是一群没有文化

---

[1] [英]乔纳森·M.伍德姆:《20 世纪的设计》,周博、沈莹译,上海:上海人民出版社,2012 年版,第 109 页。
[2] 同上。
[3] [美]威廉·斯莫克:《包豪斯理想》,周明瑞译,济南:山东画报出版社,2010 年版,第 41 页。

修养的笨蛋,不懂艺术,却知道自己喜欢什么"[1]。现代主义在本质上是文化的精英主义产物,但是现代主义者又是"反精英"的、民粹的,他们渴望生产面向大众、被大众所接受的产品——这直接导致的结果是,这个"大众"是被精英所操控的大众。因此,对大众的审美教育也仅仅是一种理想,从未被彻底实现过。

平台

同样,设计博物馆在向大众传达审美标准和设计理念的过程中作用十分明显。在这方面,亨利·科尔的经历具有代表性。这位英国的著名设计师与官员曾经设计过世界上第一枚商业圣诞贺卡和第一枚邮票——黑便士。1846年,科尔曾用化名费列克斯·萨默利(Felix Summerly)参加了艺术协会的产品设计比赛并获得了银奖,这鼓励了科尔用优秀的设计来提升公众品味的想法,他于次年成立了"费列克斯·萨默利艺术产品公司"(Felix Summerly's Art Manufactures)。

科尔在1852年11月24日于Marlborough House中进行的一次宣讲中,明确地放弃了"仅仅向工匠提供艺术教育"的尝试,他总结道:

> 为了改善制造,我们首要的、最强烈的真相是,首要的工作是去提高全面的艺术教育,而不仅仅是教育工匠,后者是为制造商服务的,本身也是公众服务的。因此,我们第一个目标必须是修正部门工作的方式,来提升在改进公众趣味的过程中人们的兴趣。其中包括公众作为消费者和裁判者的兴趣、制造商作为资本家和生产者的兴趣,还有工匠的兴趣,以及第一线工人的兴趣。[2]

既然教育的重点从工匠转向了普通大众,那么博物馆的重要性就被凸显出来。1849年科尔不再认为公众是"极度愚蠢和非常没有判断力的",他想帮助公众从根本上提高辨别力,并"用很长时间来向公众的趣味宣讲"[3]。1852年,他

---

[1] [美]威廉·斯莫克:《包豪斯理想》,周明瑞译,济南:山东画报出版社,2010年版,第29页。
[2] Anthony Burton. *Vision & Accident: the Story of the Victoria and Albert Museum*. London: V & A Publications, 1999, p.29.
[3] *Report from the Select Committee*, 1849, ibid, p.30.

曾这样说："我们不期望成年男性与女性到学校里去学习造型和色彩，但是博物馆和讲座可以成为他们的老师。"[1]

这种通过博物馆展览进行说教的气息在1853年举办的展览"历史风格陈列室"（Historic Cabinet Work）中被表露无遗。在这个展览的导言环节，即靠近展览室的过道里，科尔设置了一个反面设计案例的区域，他努力地想证实什么是糟糕的趣味——这个环节官方的名称是"装饰中错误原则之范例"（Examples of False Principles in Decoration），而更为知名的名字则是"恐怖之屋"（Chamber of Horrors）。科尔发现这个趣味糟糕的房间比很多设计优雅的作品要更吸引观众，这是因为它使"每个人立即开始探讨那些在自己家里地毯和家具的装饰中被使用的装饰原则"[2]。

此外，科尔的大众审美教育还体现在他"设计从娃娃抓起"的策略中。为了培养儿童的审美能力及对生活的热情，他以费列克斯·萨默利为名出版了"家庭财富"（The home treasury，图2-43、图2-44）系列儿童故事书。在"新版"童话书中，他总是强调"杰出画家绘制的全新插图"（With New Pictures by an Eminent Artist），科尔反对之前千篇一律、式样陈旧的童话书籍，他在新版《小红帽》一书的前言中说："我之前见过不止五种古老的平装版本，它们全部被印在牛皮纸上，都有木刻，看起来就好像是15世纪菲斯特[3]或其他早期木刻的产品。书籍本无年岁，但也不能看起来超过50岁吧。"[4]

像科尔的南肯辛顿博物馆一样，设计博物馆一直被寄予向大众进行审美宣传的厚望。而实际上，它们确实发挥了类似的积极作用，尽管对这种"作用"缺乏有效的评估工具。以纽约现代艺术博物馆（MOMA，图2-45、图2-46）为例，它确实在欧洲现代主义向美国进行传播的过程中起到了重要的作用。但是，这些展览对大众生活除了起到"圣诞节导购"的作用外，究竟有没有持续的影响力？

1938年，小考夫曼（Edgar Kaufmann Jr.，1910～1989）协助麦克安德鲁

---

[1] Addresses of the Superintendents, p.33, Ibid.
[2] First Report of the Department of Practical Art, p.33.转引自Athony Burton.Vision & Accident: the Story of the Victoria and Albert Museum.London: V & A Publications, 1999, p.32.
[3] Albrecht Pfister(1420～1466)，继古腾堡（Johannes Gutenberg）发明活字印刷之后，欧洲早期使用活字印刷的人之一，在德国班贝格工作，被认为创造了两项重要的发明：用德语印刷书籍；在书籍印刷中增加木刻。
[4] Edited by Felix Summerly.Little Red Riding Hood.London: Joseph Cundall, 1843, preface, p.6.

造物主

图2-43、图2-44　科尔为了培养儿童的审美能力及对生活的热情，他以费列克斯·萨默利为名出版了"家庭财富"（*The home treasury*）系列儿童故事书。

第二章 设计师的崛起

图2-45、图2-46 MOMA在1934年举办的"机器艺术"(Machine Art)展。

(John McAndrew,1904～1978),完成了他的第一个设计展:"五美元内的有用之物",他负责选择项目以及安排家庭储物中的旅行设备。在1938年的展览中,展品包括"塑料量勺、一套塑料刷、梳子、一把小刀、来自伍尔沃斯的酒杯、旅行熨斗、橡胶外壳的盘叠晾干架、南部高地手工业行会制造的木烟盒。大部分的作品都是匿名设计师完成的"[1]。这种关注大众生活用品的态度影响了后来的一系列"优良设计"展览。1950年在纽约现代艺术博物馆举办了第一次"优良设计"展,为期两个月,为"最雅致的椅子、桌子、炊具、餐具、玻璃器皿、刀叉、碗、篮子、地毯和织物们再次提供了一个圣诞购物指南"[2]。

但是,这些受到青睐的现代主义设计只有极少数成为市场上大受欢迎的经典之作。批评家帕帕奈克曾经在书中如此嘲弄过那些被MOMA推向神坛的"优良设计"们的命运:"在1934年,它出版了《机器艺术》(*Machine Art*)……这个展览想让机器生产的产品为大众所喜爱,而且博物馆还把这些产品说成是'美学上有效'。当时有397件作品被认为具有持久的价值,但其中的396件现在已经留不下来了。只有科罗拉多的库尔斯(Coors)制造的化学上用的烧瓶和烧杯在今天的实验室里仍然还在用(博物馆的展览引发了一阵短暂的流行,在此期间,知识界人士用它们做盛葡萄酒的细颈瓶、花瓶和烟灰缸)","1939年,博物馆举办了第二届展览:展览的小册子《有机设计》(*Organic Design*),囊括了各种各样参展作品的图片。在70多种设计中,只有沙里宁和伊姆斯设计的A-3301号参展作品后来有了进一步的发展。1939年展览的分数是0分。好在A-3501号参展作品后来被成功地利用和改进,变成了1948年的'沙里宁子宫椅'和1957年的'伊姆斯休闲椅',它们都派生自这个展览上的那件参展作品"[3]。

帕帕奈克认为MOMA关注的产品几乎一件也没有流行起来,即便一两件获得的发展,也因为售价昂贵而成为富人的玩物。和帕帕奈克这个"左派"对MOMA的批评不同,堪称"右派"的汤姆·伍尔夫的立场更多的是一种复古主义及民族主义。帕帕奈克则认为MOMA没有真正地为大众谋福利,而伍尔夫则对这种欧洲精英主义的价值观入侵表示极度不满,在后者看来,现代主义的大

---

[1] Jeffrey L.Meikle.*Design in the USA*.Oxford:Oxford University Press,2005,p.148.
[2] Ibid,p.149.
[3] [美]维克多·帕帕奈克:《为真实的世界设计》,周博译,北京:中信出版社,2013年版,第129页。

师如格罗皮乌斯们就好像是来自外太空的"太白金星",被降落在纽约现代艺术博物馆的楼顶上,引来无数美国大众的膜拜,他曾如此地嘲笑过:

> 现代艺术博物馆毕竟不是社会主义者或放荡不羁的艺术家们头脑中的产物。它是在约翰·D·洛克菲勒的客厅里产生出来的。更确切地说,是在A·康格·古得依尔、布里丝太太和沙利文太太的协助下产生的。[1]

如此"左右不是人"倒说明了博物馆在现代设计宣传中的重要性。帕帕奈克明显期望过高,希望MOMA能在大众设计宣传中发挥出真正的作用;而伍尔夫被MOMA引入欧洲现代主义的强大力量激怒了。博物馆作为一种宣传平台,天生就是一个"高地"。当人们向博物馆投去崇拜的目光时,人们自然地建立了对博物馆的信任——你能想象出父母带着孩子观看博物馆时的情景。也许像帕帕奈克所批评的那样,MOMA所关注的产品一件也没有流行起来,但是有些潜移默化的影响作用确实无法评估,"优良设计"的观念也通过这些展示深入人心。

### 5. 从"道德"出发

在勒·奎恩(Ursula Le Guin,1929～)著名的科幻小说《一无所有》(*The Dispossessed*,图2-47)中,两个孪生星球乌拉斯和安纳瑞斯上存在着不同的消费美学。在安娜瑞斯(Anarresti)星球上,人们崇尚极简主义的设计,并反对乌拉斯星球的消费美学。对这种极简主义的崇尚绝非源于一种设计审美观,而更多地取决于道德上的禁欲:"安娜瑞斯星上的贫困病不等同于白墙和流线型的朴素,后者被柯布西耶和卢斯贬低为19世纪颓废资产阶级的品味;这是一种对冷水浴和严格卫生要求的审美,是一种对机器时代再教育的渴望"[2]。

这样的禁欲主义只能在一种理想主义的环境中才能够被有效地消除——比如某种乌托邦。在《生态乌托邦》描述的严格环境中,很多消费品都被视为违背

---

[1] [美]汤姆·沃尔夫:《从包豪斯到现在》,关肇邺译,北京:清华大学出版社,1984年版,第32页。
[2] Fredric Jameson. *Archaeologies of the Future: The Desire Called Utopia and Other Science Fictions*. London: Verso Books,2005,p.157.

图2-47 在勒奎恩著名的科幻小说《一无所有》中，两个孪生星球乌拉斯和安纳瑞斯上存在着不同的消费美学。在安娜瑞斯星球上，人们崇尚极简主义的设计，并反对乌拉斯星球的消费美学。

生态而完全不能使用。以至于：

> 电动开罐器、卷发器、平底煎锅和餐刀根本不为人知。我们百货公司里那些十分常见、令人愉快的琳琅满目的商品，在这里都受到严格限制。许多基本必需品完全是标准化的。例如浴巾，你只能买到一种颜色的，就是白色——人们不得不自己去漂染那些美丽的图案（我被告知，必须使用以植物和矿石为原料的温和的自然色彩）。生态乌托邦人一般喜欢轻装旅行，携带很少的东西，虽然每个家庭都有全套的必要用具。生态乌托邦人同样很在意他们的私人物品，或者至少是那些主要的东西，像刀子和其他工具、服装、画笔、乐器，这些是他们关注并想拥有的东西，质量当然要尽可能好。这些都是手工制作，并作为艺术品标价——我必须承认，有时它们确实是艺术品。[1]

在这个社会中，人们穿着随意、消费节制，一切都以保护环境为主旨。然而，所有乌托邦都没有说明这种道德约束是如何实现的，似乎在不知不觉中就深入人心了。而现代主义设计想要推行全新的审美观和价值观，最大的任务就是完成这个不可能的任务。在极简主义成为一种流行的审美趋势或时尚风格之前，道德约束一直都是其基本潜台词，无论是在现代主义时期还是之前的漫长岁月里。如果说道德问题是一个隐藏在设计价值中的永恒问题，并时不时地跳出来发言的话，那么随着现代设计的发展及绿色设计观念的到来，"道德"不再躲藏在舞台幕布后陈述演员的内心独白，相反，它开始成为衡量设计价值的唯一砝码，在舞台的中央、聚光灯汇集的地方慷慨激昂地畅所欲言。

> 工业设计是一件很不光彩的事……我向你保证，没有一家飞机公司愿意让一位工业设计师通过其工程部的正门。工业设计师被认为是纯粹的室内设计师或室外装饰师。然而，我曾经听到过工业设计师声称他们设计了蒸汽轮船"美国号"（United States）。如果大概展示一下工业设计师们为"美国号"设计的所有项目，你就会看到一系列窗帘、椅

---

[1] [美]欧内斯特·卡伦巴赫：《生态乌托邦》，杜澍译，北京：北京大学出版社，2010年版，第53页。

子、油漆块和小摆设漂浮着驶出纽约港,没有什么真正把这些物品和"美国号"连在一起。声称这些人设计了"美国号"实在不足为信。[1]

这段富勒的话,实在是尖酸刻薄。他,还有帕帕奈克对工业设计师的批评总让我们觉得有失公允。这些现代主义的环保批评家给人感觉甚至是"反设计"的,在他们眼中,那些处理形式问题的人一钱不值。但是,从现代主义的发展脉络看,这种评价实际上是对工程师进行讴歌的现代精神之延续。他们理想中的"设计师"不仅像工程师,其实更多地像发明家,是一种比工程师更全面、更完美、道德更高尚的"生物"。他们眼中的"设计师"其实不是普通的设计师,而是一个能创造道德完美之物的人——是一个能操控生活方式的人——是上帝。

而那些没能实现道德价值的物品,就是"愚蠢的玩意儿"。

> 通过把设计才能浪费在这样一些微不足道的东西上,比如有貂皮罩子的坐便器、为吐司面包准备的镀铬果酱卫兵、电动指甲上光干燥器、巴洛克风格的苍蝇拍,为一个丰裕社会所准备的一整套"恋物用品"(fetish objects)已经被创造出来了。我曾经看过一个广告,赞美小鹦鹉用的尿布如何好。这些精巧的内衣(有小号、中号、大号和特大号)卖1美元一件。我给发行商打了一个长途电话,他告诉了我一个令人愕然的消息,在1970年,每个月都能卖出20000件这种愚蠢的玩意儿。[2]

然而,这些"愚蠢的玩意儿"不正是卖给他们朝思暮想服务的对象——大众吗?现代主义设计师们十分相似的地方在于,他们不仅为设计师提出了道德要求(这虽然是难以做到的,但至少是可以理解的),也为消费者提出了太高的道德规范。这些道德规范中首当其冲的是审美要求,他们渴望消费者们能接受那些

---

[1] [英]乔纳森·M.伍德姆:《20世纪的设计》,周博、沈莹译,上海:上海人民出版社,2012年版,第100页。

[2] [美]维克多·帕帕奈克:《为真实的世界设计》,周博译,北京:中信出版社,2013年版,第229—230页。

经过抽象绘画训练的人才能理解的形式语言；而帕帕奈克们的要求更高，他们要求消费者能"谨言慎行"，合理地支配消费资金，把每一笔钱都用在刀刃上，但是消费者偏偏喜欢更换刀柄上镶嵌的廉价钻石。

1967年，帕帕奈克在德国乌尔姆设计学院演示了一种收音机的设计方案。该方案由于面对印度尼西亚当地的穷人，所以完全不做外观设计的考虑，不仅在设计里回避了审美的问题，而且认为外观应该由当地的消费者来决定。虽然这个方案在理念上颇为前卫，甚至体现了后现代主义设计中对消费者参与的重视。但是，这样的设计在外观上缺乏最基本的审美吸引力。

很明显，"从道德出发"决定了这个收音机的设计，这极大地影响了绿色设计的发展。帕帕奈克的设计原则就像是《生态乌托邦》中所描述的那样并不在意外观的美丑，而更关心产品与环境的关系："商店里的物品样式看上去相当老。我在美国电视里看到的生态乌托邦产品极少会显得不那么原始。我听说的一个理由是，它们的设计需要便于用户自己维修。无论如何，他们没有我们常用的流线型——有些地方会伸出一个奇怪的角，螺栓和其他扣件清晰可见。有时一些部件甚至是木制的。"[1]因为，在绿色设计中，"道德"与"审美"之间并非总是能和谐相处的，当它们发生矛盾时，谁具有优先权就成了一个首要的问题。让我们回到帕帕奈克先生的童年记忆里，去寻找他对这个问题的思考：

> 在我还是个小孩的时候有幸成为齐柏林飞艇的极少数乘客之一。这是一段既奢侈又非常愉快的经历，它影响了我童年旅行的所有记忆。这个巨大的飞艇包括了一个很大的乘客吊舱，里面有船长过道、餐厅、高级包厢以及空间走廊。发动机被装在一个单独的发动机舱里，它就像乘客的吊船，悬挂在巨大的铝制结构底下。客舱在船尾，有100多英尺长。飞艇振动的声音和发动机的噪声都是可以忽略不计的，由于飞艇比空气轻，驾驶者唯一需要做的就是轻轻地调整航向。不像今天的喷气式飞机，它并不需要冲破空气阻力才能飞。在20世纪30年代末，由于几次事故，齐柏林飞艇被逐渐停止使用了。但通过我们最新的技术，我们或许能够把它们拿回来再使用；我们现在有一些不易燃烧或者

---

[1] [美]欧内斯特·卡伦巴赫:《生态乌托邦》，杜澍译，北京：北京大学出版社，2010年版，第53页。

造物主

说是惰性的气体,这样就能够防止灾难的发生。它会从根本上减少北大西洋航线上的污染,同时也将提供一种替代旅行方式,既安全又令人舒服,这真是难以置信,而且,只需要把旅途的时间拉长几小时。[1]

相类似的"技术回归"方案还有"帆船",威廉·普勒尔斯把她的帆船命名为"动态船"(Dynaship)。"动态船"全部用"旧汽车材料制成。它不美观。帆船由电动引擎发动,没有人在上面。到处都是按钮。来自卫星拍摄的世界天气出行参考会告诉这艘船能去哪儿,用不着船长用鼻子从海风里闻。电脑决定这艘船该如何调整"。[2]

对于这些"超级现代主义者"而言,他们宁愿不要效率,也要环保,他们甚至不去衡量效率与环保之间的平衡,因为"道德"正确是最重要的。在现代主义眼中,齐柏林飞艇(图2-48、图2-49)毫无疑问是现代的,但缺乏效率。他和莫里斯一样,带着道德观点来解决问题,最终的方法都是复古主义。只不过他复的古,没有那么久远,只不过是一些"原始"的"低"技术罢了。他们也知道这样的东西"不美观",但是他们比现代主义者走得更远,他们摆脱了现代主义都无法摆脱的形式追求,变得更加纯粹,纯粹地创造一种生活方式。但也正因为如此,在摆脱形式追求的负担后,他们与有道德的发明家之间的界限变得更加模糊,他们主张使用有限的技术来实现自然环境的某种稳定性。"道德"一词,在这里被最大化,因为,他们从"道德"出发。

在这里,他们秉承了卡莱尔、阿诺德、拉斯金、莫里斯的传统,寄希望于道德力量,来改善资本主义对人性力量和创造力的侵蚀,这既是西方禁欲主义的道德传统的展现,也是设计师主体性提高的标志。生态建筑的提出者索莱里曾经如此地召唤建筑师的道德感,或许是这种传统的最好表达:

> 建筑师和室内设计师都在设计舞台(舞台设计师);他们都在从事剧院业务。如果那里想要获得什么进步的话,数以百万计的世界各地的设计师应该停下来想一想:"如果我的奉献真的就是将自己献给唯物

---

[1] [美]维克多·帕帕奈克:《为真实的世界设计》,周博译,北京:中信出版社,2013年版,第149页。
[2] 同上,第151—152页。

第二章 设计师的崛起

图2-48、图2-49 齐柏林飞艇。

主义,那我真应该在刚果或朝鲜那些屠杀如此受欢迎的地方度个假,来了解人类的状况,更努力地尝试发现为什么我是荣耀和耻辱的混合体。变得更明智一点。"

我们作为栖息地制造者的责任是伟大的。最终每一个人要对他或她的良心发问:我们是这个星球上一种可持续文明的制造者还是破坏者?[1]

---

[1] Paolo Soleri. *Conversations with Paolo Soleri*. Edited by Lissa McCullough. New York: Princeton Architectural Press, 2012, p.33.

# 第三章

## 普罗米修斯

1. 总体艺术
   |瓦格纳问题|
   |风格的牢笼|
   |婚房的故事|
   |从抽象走向"总体"|
   |反类型学|
2. 大写的设计师
   |明星|
   |园丁|
   |暗流(二):诚挚与真实|

# 第三章　普罗米修斯

## 1. 总体艺术

### 瓦格纳问题

> 勃兰格妮
> 亲爱的公主
> 你是问特里斯坦?
> 他是全世界的奇迹,
> 有口皆碑的人
> 举世无双的英雄.
> 最高荣誉的化身。[1]
>
> ——《特里斯坦与伊索尔德》,瓦格纳

德国导演西贝尔贝格用宏大的四部曲电影《希特勒》向理查德·瓦格纳(Richard Wagner,1813～1883,图3-1)致敬,电影的多重综合手法也实现了瓦格纳关于"总体艺术作品"的设想,"假使瓦格纳生活在20世纪,他也会是个电影人"[2]。同时,电影的文化指涉包括:"爱因斯坦论战争与和平,马里内蒂《未来主义宣言》中的一个段落,还有就是德国音乐大师,主要是瓦格纳的音乐片断越来越强,整个弄成了语言复调。一段摘自比如说《特里斯坦和伊索尔德》……"[3];干脆,在一个镜头中,希特勒直接"身穿一件旧袍,从理查德·瓦格纳的坟墓中升起"[4]——在二战后相当长一段时间,瓦格纳的作品成为受到战争迫害国家的伤疤,不愿被提起,虽然如桑塔格所说,希特勒玷污了瓦格纳和浪漫主义,但是究竟是什么样的内在逻辑在他们之间建立了联系?

尼采(Friedrich Wilhelm Nietzsche,1844～1900)曾是瓦格纳的学生,他们是忘年交。这位倡导"超人"哲学的青年学者,把这位歌剧伟人看作了"酒神狄昂

---

[1] [德]瓦格纳:《瓦格纳戏剧全集》,高中甫译,北京:中国文联出版社,1997年版,第539页。
[2] 苏珊·桑塔格:《西贝尔贝格的希特勒》(1979),[美]苏珊·桑塔格:《在土星的标志下》,姚君伟译,上海:上海译文出版社,2006年版,第141页。
[3] 同上。
[4] 同上,第142页。

造物主

图3-1 德国伟大的作曲家瓦格纳肖像,德国画家弗朗茨·冯·伦巴赫(Franz von Lenbach)绘。

尼索斯(Dionysus)的强有力的高级祭司,看作人生活中威严凛凛的统治者,看作近代艺术生活以及哲学的立法者。于是我们就找到了这个人,他不仅批判过去,而且预言未来;不仅劝说而且鼓动,定下规划追求英雄,而是做到了这一切;成了英雄的化身,成了超人,他那强大的性格和大量的作品长时间在知识界发生了空前的影响,这人就是理查·瓦格纳"[1]。

这位伟大音乐家影响了现代欧洲社会生活的一系列重要人物,除了尼采外,另外一位最知名的就是希特勒。据说,希特勒不仅钟爱瓦格纳的歌剧,而且二战中在德国坦克进攻的时候,会用高音喇叭播放瓦格纳音乐序曲(而德国军官和士兵的背包里常常装着尼采的书)。[2] 从表面上来看,希特勒对这"师徒"二人的欣赏,与这两者对英雄功绩、"超人"的歌颂分不开,"希特勒像尼采和瓦格纳一样,认为领导就是对'阴性的'群众的性征服,就是强奸"[3]。一位法国驻德大使这样评论希特勒:"他不仅为瓦格纳的音乐激动不已,而且还把瓦格纳看成是纳粹主义的一位预言家。他活在瓦格纳的作品中。他把自己当作是瓦格纳歌剧世界中的一位英雄。"[4]然而,这只是一个表面现象,这就好像瓦格纳几乎所有的歌剧主题都来自德国历史一样,民族主义并不一定导致这三人之间产生必然联系;如果说,有一条线索联系着这三人的话,那就是瓦格纳倡导的"总体艺术作品"。

"总体艺术作品"翻译自德语 Gesamtkunstwerk,分别由 Gesamt,kunst,werk 三个单字组合而成,Gesamt 的意为"总体",kunst 是"艺术",werk 是"作品",完整的翻译便成为"总体艺术作品"。瓦格纳所设想的"总体艺术"并非是像传统的歌剧那样简单地把音乐、戏剧、舞台美术甚至舞蹈综合起来,而是完整地将它们融为一体,彼此不能分裂。瓦格纳认为,要完成"总体艺术作品",作曲家

---

[1] [美]保罗·亨利·朗格:《十九世纪西方音乐文化史》,张洪岛译,1982 年版,北京:人民音乐出版社,第188页。
[2] 这两个细节均参见赵鑫珊与曾任德军军官的教员之间的对话,另一个细节是 1945 年春,苏军解放魏玛,那里的尼采档案馆在黑名单上,被列为法西斯宣传中心。参见赵鑫珊:《瓦格纳·尼采·希特勒:希特勒的病态分裂人格以及他同艺术的关系》,上海:文汇出版社,2007 年版,第 14 页。
[3] 苏珊·桑塔格:《迷人的法西斯主义》(1974),选自[美]苏珊·桑塔格:《在土星的标志下》,姚君伟译,上海:上海译文出版社,2006 年版,第 102 页。
[4] 赵鑫珊:《瓦格纳·尼采·希特勒:希特勒的病态分裂人格以及他同艺术的关系》,上海:文汇出版社,2007 年版,第 90 页。

就应该亲自参与戏剧创作的所有过程,如:舞台布景、动作设计甚至脚本创作等——他自己甚至亲自设计并指挥建造了拜罗伊特节日大剧院(Bayreuth Festspielhaus,图 3-2、图 3-3)。在拜罗伊特,他甚至把剧院的管弦乐队藏在一只黑色木贝壳下,"并曾俏皮地说,发明了那看不见的管弦乐队"[1]。

同时,他认为一个优秀的剧作家也应该集诗人与音乐家的才能于一身,就好像他一样,他说:"在我写出诗句以前,甚至在我想出个场景之前,我就已经嗅到了音乐的芳香;所有的特别的音乐主题,都活生生地出现在我的脑海中,一诗句完成,各幕安排妥当,歌剧就大功告成了。"[2]瓦格纳在1849及1851年发表了两篇重要文章《艺术作品的未来》与《歌剧与戏剧》,并提出了"总体艺术作品"。他在《艺术作品的未来》中,写道:"舞蹈、色调与诗的艺术,可以称之为三姊妹,自始便缠绕在一起,在庄严的艺术中来说,本质上她们是不可分开的","他们紧接一起,胸紧贴胸,脚紧贴脚,溶化在爱吻之中成为一体,生成美丽的形状,这种爱与生命,就是艺术的成功与艺术的胜利,艺术的每一部分与另一部分,组成最丰富的对照,亦联系成最幸福的和谐"。[3]在"总体艺术作品"观念的指导下,他创作出了《特里斯坦与伊索尔德》、《漂泊的荷兰人》、《纽伦堡的名歌手》、《尼伯龙根的指环》、《帕西法尔》等不朽的作品。

"总体艺术"的观念对艺术史尤其是设计史影响巨大,这绝非是一个巧合。进入现代以来,几乎所有的现代设计观念都是"总体艺术"观念在设计领域的再现。在"总体艺术"的要求下,新创造的设计风格必然是颠覆性的,因为它要求设计风格中每一个细胞的重组,更要求完整地执行设计师的意愿。因而,在"总体艺术"的要求下,设计师也像瓦格纳一样成为设计活动中的必然核心,大量的设计大师诞生了,他们既是画家又是建筑师;既是平面设计师又是家具设计师;有时候他们还是社会活动家和革命者。他们也像瓦格纳一样不满足于为客户、听众或观众服务,绝不会屈服于大众审美,他们要培养新一代的"人",只有对他们进行道德和审美上的教育才能给"总体艺术"创造出审美的土壤。毕竟对于瓦格

---

[1] 苏珊·桑塔格:《西贝尔贝格的希特勒》(1979),[美]苏珊·桑塔格:《在土星的标志下》,姚君伟译,上海:上海译文出版社,2006年版,第155页。
[2] [德]瓦格纳:《瓦格纳论音乐》,上海:上海音乐出版社,2002年版,第102页;转引自段文玄:《瓦格纳"整体艺术"观形成与发展研究》,湖南师范大学硕士论文,2013年版,第12页。
[3] 转引自余伟联:《总体艺术与总体绘画》,中国美术学院博士学位论文,2012年版,第6页。

第三章 普罗米修斯

图3-2、图3-3 瓦格纳亲自设计并指挥建造的拜罗伊特节日大剧院。

纳来说,"总体艺术"已不仅仅是一种音乐,甚至超出了艺术的范畴:

> 使得瓦格纳成为19世纪末到20世纪初欧洲文化的普遍的预言家,必然有着不同的(不只是音乐的)原因。瓦格纳自己曾想不仅当一个伟大的音乐家,他所创造的音乐,对于他只不过是按他的精神完全重新组织生活的渠道,他的音乐,除了是艺术之外,也是抗议和预言;但瓦格纳并不满足于通过他的艺术来提出他的抗议,他自由地运用了一切手段,这也意味着音乐的通常手段对他的目的来说是不够的。莫扎特或贝多芬的音乐让听者的心灵去反映音乐在他心中所引起的情感;听者参加了创作活动,因为他必须在这音乐的照明中创造他的境界和形象。瓦格纳的音乐却不给听者这样的自由。他宁肯给他完整的现成的东西,它不满足于只是指出心灵中所散发出来的东西,它试图供给全面的叙述。瓦格纳采用最完备的和多方面的音乐语言,加上可以清楚地认识的象征,他提供了一个完整的,不仅是感情方面的,而且是理智方面的纲领。这样他就能迷住了近代的富有智力的听众。这种"全部表现"(Totalaus-druck)——热情与体验的完全表现,正是瓦格纳的音乐之所以能够使听者为之陶醉的原因所在。因为听者可能引起的反应已包含在音乐之中了,不再需要他参与创造。[1]

瓦格纳的"总体艺术"观念就如同现代设计大师的作品一样,将你生活中的每一个角落都予以规划,他为你提供了最好的选择以至于你已没有了选择,这种观念成功的基础是有一位强有力的、伟大的"设计师"。在这个意义上,"总体艺术作品"的概念并不是什么新鲜的事物,从音乐角度讲,瓦格纳将"德国作曲家韦伯(Weber,1786～1826)的'主导动机',法国作曲家柏辽兹(Berlioz,1803～1869)的'固定乐思'及李斯特的'主题变形'思路发展到极致"[2];从文化传统讲,"总体艺术作品"包含了德意志的精神追求,如韦伯认为:"德意志人不应该像

---

[1] [美]保罗·亨利·朗格:《十九世纪西方音乐文化史》,张洪岛译,1982年版,北京:人民音乐出版社,第192页。
[2] 张爱民:《瓦格纳歌剧改革之音乐美学论》,《电影文学》,2007年9月,第107页。

其他大多数民族那样只追求由单个艺术要素造成的单一的感官享受,而是要创造一个将所有部分相互融合、交织而成的完整的艺术品带来的整体的感官享受"[1];更重要的是,从道德训诫的角度来看,"总体艺术作品"带有精英主义道德改良的终极目的——这一点,从瓦格纳受到弗里德里希·席勒的影响中可以发现。

学者马修·史密斯(Matthew Smith)在书中曾指出瓦格纳一生从未间断阅读席勒的著作,尤其是席勒的美学著作《美育通信》(1795年)[2],该书发表于法国大革命时期,曲折地表达了他对资产阶级革命的不同观点,他认为只有品格完善、境界崇高的人才能够进行彻底的社会变革,他主张"政治上的改进要通过性格的高尚化,而性格的高尚化又只能通过艺术……艺术家不是以严峻的态度对待他的同时代人,而是在游戏中通过美来净化他们……最后达到性格高尚化的目的"[3]。因此他率先提出"美育理论",希望通过美和艺术来克服人性的分裂,完成人类崇高自由的理想,这一观点将美学研究和社会变革问题紧密地结合起来,更曾试图构思一个由美学原则管治的乌托邦国家。

席勒早已意识道:

> 希腊人具有性格的完整性,他们的国家虽然组织简单,但却是一个和谐的集体。近代,由于文明的发展和国家变成强制的国家,人只能发展他身上的某一种力量,从而破坏了他的天性的和谐状态,成为与整体没有多大关系的、残缺不全的、孤零零的碎片。这种片面的发展,对文明的发展,对人类的进步是绝对必要的,但个人却为了这种世界的目的而牺牲了自己,失去了他的性格的完整性。因此,近代人要做的,就是通过更高的艺术即审美教育来恢复他们天性中的这种完整性。[4]

---

[1] 段文玄:《瓦格纳"整体艺术"观形成与发展研究》,湖南师范大学硕士论文,2013年版,第13页。
[2] Matthew Smith. *Total Work of Art: from Bayreuth to cyberspace*. Michigan: Routledge, 2007, p.12.
[3] [德]席勒:《审美教育书简》,冯至、范大灿译,上海:上海人民出版社,2003年版,第9封信,第68页。
[4] 同上,第6封信,第43页。

造物主

席勒认为为了完美个别而牺牲整体是错误的，而审美教育能够帮助我们改革，并重新获得被破坏了的整体。而瓦格纳的"总体艺术作品"则是一种"化零为整"的综合艺术手段，有利于实现这种新的整体。要实现任何整体性，都必然需要自上而下的强有力整合，席勒曾引用古希腊医学家希波克拉底的一句话作为他剧本《强盗》的前沿，颇能说明这种态度："药不能治，铁治之；铁不能治，火治之。"[1]这种强有力的精英主义态度，通过艺术和审美改变大众的精英主义哲学，强烈地吸引着尼采。而当瓦格纳表现出对大众审美的妥协和对观众的迎合时，尼采就毅然决然地与其分道扬镳了。

1876年11月，瓦格纳和尼采在意大利见了最后一面，当时瓦格纳谈到对《帕西法尔》诗歌的看法，探讨了基督教圣餐以及基督教世界观中的忏悔与拯救的意义，他不顾尼采对于基督教的反抗，认为"德国人现在不想听什么异教神和英雄，他们要看些基督教的东西"[2]。1878年1月，瓦格纳将《帕西法尔》的剧词寄给尼采。尼采在剧本中看到，瓦格纳在公众的愿望和趣味面前卑躬屈膝了。尼采对它的评价是："不像瓦格纳，倒像李斯特，精神上则是反革新。对我而言，基督教的味道太重，也太狭窄。"[3]尼采在发表的《人性的，过分的人性的》(Menschliches, Allzumenschliches)一文中指出了瓦格纳创作中的缺点和矛盾，"这时老师突然觉悟到他培养的不是一个弟子而是一个敌人，于是他们就分开了"[4]。尼采后来曾如此总结他对瓦格纳的"背弃"，他视为从疾病中摆脱出来：

> 我最伟大的经历是一种痊愈。瓦格纳仅仅属于我的疾病。
> 对于这种疾病，我并非不愿心存感激之情。
> 不过，为了对付现代灵魂的迷宫，他在哪里找得到一个知情的向导，一个比瓦格纳更能言善辩的灵魂专家？现代性通过瓦格纳说出它那最隐秘的话语：它既不隐其善，亦不掩其恶，它丢弃了所有的廉耻心。

---

[1] [德]席勒：《席勒文集2，戏剧卷》，张玉书选编，章鹏高、张玉书译，北京：人民文学出版社，2005年版，第3页。
[2] [德]瓦格纳：《瓦格纳戏剧全集》，高中甫译，北京：中国文联出版社，1997年版，译序18页。
[3] 同上。
[4] [美]保罗·亨利·朗格：《十九世纪西方音乐文化史》，张洪岛译，1982年版，北京：人民音乐出版社，第195页。

## 第三章 普罗米修斯

相反:如果人们对瓦格纳身上的善与恶洞若观火,也就几乎已对现代的价值作了一次清算。[1]

真的没有谁比尼采更了解他的老师了!作为现代性灵魂迷宫的入口,瓦格纳向我们展示了现代性之魅惑:崇高、统一和秩序。在宏大的道德力量下,国家能把每一个微不足道的角色利用起来,变成历史发展洪流的一点水珠,并最终掀起惊天巨浪。因此有人这样评论:"没有人比瓦格纳更善于把琐细的感情改变为夸张的表演了。低下的,有时肮脏的微小的私利,他竟能夸大成为国家大事或德意志民族的命运,他的生活和他的艺术之所以对德国文化的未来带有潜在的危险性即在于此……把天然的本能和利害关系加以'精神化'(vergestigen),使之成为世界观的问题,这是德国人的智力本性所具有的特点。瓦格纳的神语和传奇的精神促进了这种倾向,并且给这种德国人特有的癖好涂上一层宗教气味的香脂。给德国的精神气氛掺入新的迷魂药,使之趾高气扬达到第三帝国时期的那样的优越感。这中间瓦格纳所起的作用即使不超过也绝不亚于俾斯麦。"[2]

这并非是瓦格纳本人之错,更不是其音乐之错。但其"总体艺术"综合整个歌剧舞台的努力如果放大至整个国家的话,即为极权主义(Totalitarianism)——它与英文的"总体艺术"(The Total Art)本来就是一个词源,这种状况不仅在第三帝国那里,也在斯大林时代的苏联得到了回应。苏珊·桑塔格认为:"法西斯主义的理想是把人人都调动起来,加入一个全国性总体艺术作品之中:使全社会成为一家剧院。这是美学成为政治的最广泛的方式。它成为谎言的政治。"[3]难怪纳粹宣传头目戈培尔1933年说道,"我们这些现代德国政策制定者自感自己就是艺术家……艺术和艺术家的任务(就是)成形,赋予形式,移开死去的人/物并为健康的人们创造自由"[4]。这是被政治盗用了的浪

---

[1] [德]尼采:《瓦格纳事件:尼采反瓦格纳》,卫茂平译,上海:华东师范大学出版社,2007年版,第15页。
[2] [美]保罗·亨利·朗格:《十九世纪西方音乐文化史》,张洪岛译,1982年版,北京:人民音乐出版社,第193页。
[3] [美]苏珊·桑塔格:《苏珊·桑塔格谈话录》,[美]利兰·波格编,姚君伟译,南京:译林出版社,2015年版,第29页。
[4] 苏珊·桑塔格:《迷人的法西斯主义》(1974),选自[美]苏珊·桑塔格:《在土星的标志下》,姚君伟译,上海:上海译文出版社,2006年版,第91页。

漫主义艺术的辞令。

在任何时代，无论是在剧场的舞台上还是在国家的舞台上，想要获得所谓"总体"，终归要站在权力的制高点上，这既是基本要求亦为最终归宿。瓦格纳曾积极参与俄国无政府主义政治家巴枯宁组织的德累斯顿暴动，并在1849年和后者一起逃亡国外。巴枯宁认为人类应该废除所有的宗教、政治、司法、财政、法律、学术等等机构，让人得以随个人意志自由发展，这毫无疑问是另一种极端的乌托邦，与其"总体艺术"之间毫无关系，甚至背道而驰。就像席勒一样，瓦格纳是一位理想主义者，他们都并不清楚如何实现自己的理想，因而都提出了并非十分现实的"美育救国"的思想，并远远超出了自己所能掌控的实际范畴，英国作家萧伯纳曾如此评价："当时的理想分子对于提倡人道思想不遗余力，目的在提高人类的自尊，涤除人类的恶习；人类总是自己捏造出某些不切实际的理想，面对理想时又耽溺怠惰；人类的生命本身就有源源不绝的能量，世上的善正是来自于此，人类却总是将之归于某个高不可测的超自然力量，或是弄个自我牺牲的仪式，以替自己的懦弱行为找个正当的理由"[1]。

萧伯纳是瓦格纳歌剧的疯狂崇拜者，他是多么渴望英国也能出一个瓦格纳式的伟大歌剧家。尽管如此，他也无法接受"总体艺术"的产物——拜罗伊特歌剧院的设计，他还是更喜欢闭上眼睛听，只接受听觉这一局部性的享受，这或许是"总体艺术作品"在现实中被接受的真实状态：

> 我们得承认，拜罗伊特舞台之华丽已然登峰造极，换景机械的功能亦不能更好。不过，虽然目睹了它最佳的状况，但新近受到瓦格纳的影响，我必须承认，每次欣赏《指环》，我总还是喜欢坐在包厢后面，舒服地躺在两把椅子上，双脚抬高，只听不看。事实上，如果一个人想象力不足，得靠昂贵的布景来帮助他看戏，他就省了吧，他若真没有想象力，也不会去看戏。瓦格纳费心地设计拜鲁伊特剧院，实际上那些华丽的道具都可以不要。[2]

---

[1] [英]萧伯纳：《瓦格纳寓言》，曾文英等译，桂林：广西师范大学出版社，2002年版，第56页。
[2] 同上，第20页。

第三章　普罗米修斯

风格的牢笼

　　一旦室内设计达到了艺术作品的高度,即当它试图承担某些美学价值的时候,其艺术作用显然必须被抬至最高限度。麦金托什的团体做到了这一点,而且没有人在这个特殊问题上指摘他们。这种改进是否适合于我们每天生活在其中的居住空间,则是另外的问题。麦金托什的室内设计,精致优雅到连受过良好教育的人都远远达不到与之相匹配的程度。微妙雅致且朴素的艺术氛围,将难以容忍弥漫于我们生活之中的低级拙劣的物品。甚至仅仅将一本在装订上十分不合时宜的书摆放在桌子上,都可以轻易地搅扰这一氛围。毫无疑问,甚至像我们这样生活在今天的男性或女性——特别是穿着朴实无华的工作服的男性——当漫步于这一童话世界时,都会显得很怪异。在我们生活的时代,尚不可能达到如此之高的审美修养,这正是这些室内设计之所以显得卓越的原因。它们是由一位远远走在我们前面的天才所设置的里程碑,是为卓越优秀的人们在前进的道路上做好的标记。[1]

这段评论来自穆特修斯,这是当他代表德国向英国学习时,对苏格兰精致设计的独到批评。他认为麦金托什(图3-4、图3-5)的设计团体太过于强调设计中的艺术性了,从而导致了在设计精致程度上的不切实际,并由此暗示了他的理想,即建立一种中庸的设计理念。也许德国人未必像穆特修斯所说的那样是爱好"妥协与折中"的民族,他们实际上是反对将设计的价值等同于艺术的价值,从而为设计提供一种完全参考艺术的标准,这就是关于"标准化"讨论的源泉。而在这个具体的例子里,作者所强调的使用者的尴尬和苏格兰设计的"精致"之间未必有多大的关系,实际上德国设计在多年以后给我们同样留下了"精致"的印象。让人觉得不舒服的是"风格",过于明确的"风格"、带有指向性的"风格"。这种"风格"一旦掌控了室内的空间就形成了一种张力,或者说像一个漩涡,将所有的家具、墙纸、窗帘、装饰品甚至本应该成为主人的居住者都统统席卷进去——

---

[1] [美]大卫·瑞兹曼:《现代设计史》,[澳]王栩宁等译,北京:中国人民大学出版社,2007年版,第141页。

造物主

图3-4、图3-5 图为麦金托什及其作品。穆特修斯对其作品艺术性的批评,一方面有"曲高和寡"的暗示,另一方面也预示了现代主义设计师将更多地改变或干预消费者的生活。

第三章　普罗米修斯

图3-6、图3-7　凡·德·维尔德不仅设计了建筑及内部的每一个细节，甚至为业主搭配好了不同的服装（比如茶服）来适应建筑的风格，这也许就是阿道夫·卢斯批评的灵感来源之一。

185

任由他们(它们)在漩涡中起起伏伏、呼喊救命。

卢斯在《一个可怜的小富人》中对此曾有过辛辣的讽刺:

> 有一次,他正好在庆祝自己的生日。妻子和孩子们送给他很多礼物。他非常喜欢他们的选择,而且由衷地欣赏它们。但是不久,建筑师跑来纠正,并对所有疑难问题作出了决定。他走进房间,主人很愉快地和他打招呼,因为他今天心里很高兴。但是建筑师并没有注意主人的欢欣。他发现了一些异常的情况而脸色发青。"你穿的是什么鞋?"他痛苦地叫喊。主人看了一下他那双绣花拖鞋,松了一口气。他感到自己并没有过错,这拖鞋是按照建筑师原创的设计制作的。所以,他用一种超然的口吻回答:"可是,建筑师先生!你是否忘记了这是你自己设计的呀!""当然记得!"建筑师咆哮起来:"但这是为卧室设计的!在这里,这两块令人不能容忍的颜色完全破坏了气氛,难道你不明白吗?"[1]

这里的业主显然已经被风格"绑架"了(图3-6、图3-7)!只不过有的时候,我们是被设计师"绑架"的,有的时候我们是被自己"绑架"的。奥地利著名的文学先锋派成员、作家赫尔曼·巴尔就是怀揣"总体艺术思想"的一位"业主"。他邀请约瑟夫·霍夫曼为他建造住宅,渴望着"总体文化"(unified culture)在家居生活中的实现。对巴尔而言,"建筑师应该竭力在住宅整体和所有细节中展现主人的个性。理想中的住宅应该是一个揭示居住者内在的真实性的总体艺术"[2],巴尔认为:

> 应当在门的上方题写这样一行诗:表达我全部身心(whole being)的诗句内容及其形式,应该与(住宅)色彩及线条所展现出的东西是一致的,每把椅子、每面墙纸的设计以及每盏灯具都应该一而再再而三地

---

[1] 转引自肯尼斯·弗兰姆普顿:《现代建筑:一部批判的历史》,张钦楠等译,北京:生活·读书·新知三联书店,2004年版,第92页。英文参见 Adolf Loos. *Spoken into the Void*: *Collected Essays*, 1897~1900.Cambridge:MIT Press,1982,pp.126,127.

[2] [比]希尔德·海嫩:《建筑与现代性》,卢永毅、周鸣浩译,北京:商务印书馆,2015年版,第42页。

重复这种诗意。在这样一幢住宅的任何角落,我都将如同在镜子里面一样,审视自我的灵魂。[1]

像巴尔一样希望通过"总体艺术"的表达来实现个人自我救赎的例子可谓凤毛麟角,更多的人被"总体艺术"强烈的风格所包裹而无法自拔。

而如今,"风格"已经成为家装市场上成熟的"组合拳"与"必杀技",或者说是一种"取款机"。[2]国内家庭装饰风格大概可以归为欧式风格、中式风格、和式风格(逐渐绝迹)等等,根据复杂程度(实际上就是预算的多少)可以在前面再加上"简约"二字。根据一些细节的差别再将其细分,比如欧式风格中包含着"地中海风格"、"美式乡村风格"("美式"又逐渐分为暴发户的"大美"和小清新的"小美")、"北欧风格"等等。每种不同的风格之间也仅有一些细微的差别,如地中海风格的白色拱门、美式乡村风格的小碎花与铁艺等等。这些风格让复杂的问题变得简单,让设计师与业主之间有了共同的语言进行交流,也让设计师在交流过程中掌握了主动权——就好像木工有木工的手艺、瓦工有瓦工的绝活一样,设计师总要有点行走江湖的家伙。

这个"主动权"就是设计师提升"权力"的反映,不同之处在于,今天的设计师在推销"风格"的过程中大多还是要屈就于业主的权威,在"半推半就"中产下个让业主满意的"混血"。前述的两个极端例子折射的恰恰是:在现代主义早期,设计师对风格的痴迷,对风格统一性的铁腕坚守以及与之相伴随的设计师权力的定位。这一点,贯穿在整个现代主义设计的运动中。

那位批评过新艺术风格在生活上进行控制、对日常生活审美进行接管的阿道夫·卢斯,倡导了排斥装饰的简约风格。这种"风格"难道就不控制生活了吗?美国批评家汤姆·沃尔夫曾经对美国业主臣服在现代主义设计师脚下的事情大惑不解,并加以讽刺——这讽刺的对象虽然完全不同,但这语调是多么的耳熟:

---

[1] Bahr, *Secession* (Vienna: Residenz,1982),转引自[比]希尔德·海嫩:《建筑与现代性》,卢永毅、周鸣浩译,北京:商务印书馆,2015年版,第42页。
[2] 参见黄厚石:《风格:设计师的取款机——家装的微观设计研究》,《艺术与设计》2012年第1期,第186—189页。

造物主

> 每一幢在密执安北部森林中或长岛海岸的价值九十万美元的新别墅,都有那么多的铁管栏杆、坡道、空格踏板金属转梯、大片的工业平板玻璃、成堆的钨光灯和白色的圆柱体,简直像一座杀虫剂精制厂。有一次我看到这种房子的房主们被他那座房子的白劲、光劲、瘦劲、干净劲、空旷劲搞得快神经错乱了。他们只好来个"大消毒",让它如何舒服些、有色彩些。他们把那照例的白沙发上面摆上泰国丝绸靠枕,彩虹般的红色、粉色和热带的绿色。然而建筑师们照例回来了,他怀着卡尔文主义者那样的赤诚之心,连劝带吓地讲了一通之后,便把那些漂亮的小东西,全给扔出去了。[1]

再看这段:

> 许多设计师按照萨伏伊别墅的形式建起昂贵的林间别墅,并严格指示:卧室由于设在楼上,只有鸟儿才能看见室内,所以不应拉窗帘。由于夏天早上五点钟就阳光满室把人晒醒,住户常常装上白窗帘。但是灵魂工程师一定会跑回来,扯下那违犯权威的破布——并当他在那儿的时候把起居室里鼓鼓的泰丝锦面的可爱的小靠枕扔出去。[2]

这两段话与阿道夫·卢斯所写的《一个可怜小富人》有一个共同之处,就是:"把它扔出去";不同之处是,卢斯批评的维也纳分离派要把与新艺术风格不协调的"拖鞋"给扔出去,而现代主义的设计师们要把"漂亮的小东西"、"可爱的小靠枕"给扔出去,因为它们不符合极简的风格需要。这说明,卢斯等现代主义批评家所批评的"总体艺术"并非是什么"罪大恶极"的东西,它反映出很强的设计师意识,是现代设计出现以来,设计师渴望改变生活方式、实现设计师价值最大化的一种反映。早期的现代设计(如维也纳分离派)在摸索中将"总体艺术"视为设计革新的一个部分。而当革命性的现代主义设计批判维也纳分离派等新艺术风格的时候,他们又忘记了自己在设计中的权力渗透,而走向了自己所批评的对象

---

[1] [美]汤姆·沃尔夫:《从包豪斯到现在》,关肇邺译,北京:清华大学出版社,1984年版,第3页。
[2] 同上,第62页。

的道路,从而塑造起自己的道德高地。

所以,存在"总体艺术",但不存在"反总体艺术",因为后者仍然是"总体艺术",或者说两者都是"现代性"的。设计师一旦脱下了匠人的靴子,他就开始谋求符合自身身份的权力。你告诉木匠,我这边要做一米五的柜子,他说"好的,随便你";你告诉瓦匠,这边不用贴砖了,他说"好的,无所谓";你告诉设计师,我要取消这个复杂的吊顶,他说"不好,到时候丑死了别怪我!"

因此,即便是强调公众参与的后现代主义,其在本质上仍然是"总体艺术"——设计师谋划好了公众的参与空间——就好像他画好了棋盘、制定好了游戏的规则,下面就等着你走出他想象的一步。现代主义通过理性来控制生活方式,设计出简约、有序、统一的空间。而后现代主义仍然通过理性来制造幻觉,激发出使用者更富个人情感的消费。比如迪斯尼乐园就是这样,在更衣室里摘下头套抽烟的"米老鼠"可不能被小朋友看到,就是被大朋友看到也是不好的,美好的幻觉转瞬就烟消云散了。Cosplay不也是总体艺术嘛,要不他(她)们为什么总出现在樱花下面呢? 因此,换个角度,即设计师权力的角度来理解这个问题,或许能减少一些困惑,比如下面这句话:

> 产品诚如建筑一样,源自消费者的欲望与对身份认同的需求,或者更确切地说来自建筑师的奇思与幻想。例如,在迪斯尼乐园与大型购物中心,意义较少由环境的个别成分产生,这些个别成分犹如舞台布景一样缺乏个体意义,而是由刺激欲望和满足快乐的可能产生的。可以认为,这修订了"总体艺术作品"。具有讽刺意义的是,"总体艺术作品"激励早期现代主义者去设想完整的环境。[1]

一点都不讽刺,设计行业自现代以来一直就是这个样子。一旦设计师摆脱了"泥腿子",甚至不再动手参与劳动,开始精心装扮下巴上的胡子或者是一副柯布西耶式的眼镜,他必然就会谋求相对应的权力。而实际上,他确实得到了。这就是20世纪的设计故事,一个设计师逆袭的故事,这个故事伴随着工业化的迅

---

[1] [英]彭妮·斯帕克:《设计与文化导论》,钱凤根、于晓红译,南京:译林出版社,2012年版,第155页。

速发展和设计行业重要性的迅速提升。

首先,设计师本身就是"总体艺术"。

### 婚房的故事

一位设计师要结婚了,他为了营造梦想中的小家,跑遍了"家具城"和"建材大市场",结果发现所有的家具都不能让自己满意。于是,他决定亲自动手、丰衣足食,设计整套婚房的家具甚至婚房本身。看到爱妻满意的笑容,设计师也笑了,他觉得这就是设计师所能做的最浪漫的事。而且,他突然发现这是他的使命,这是上帝对他的暗示:他应该去拯救所有人,就像他拯救了自己的婚房一样——这是一个多么耳熟的故事,故事的主角基本囊括了整个20世纪初的现代设计先驱:威廉·莫里斯、亨利·凡·德·维尔德、彼得·贝伦斯、雅克·鲁尔曼……

威廉·莫里斯与红房之间的故事早已被重复过无数次,不再赘言。亨利·凡·德·维尔德曾经对吉迪恩说,1890年前的一次事故曾让他无法工作,而一位女性给了他新的勇气来面对生活。他希望结婚并建立自己的家庭。"这是1892年,我告诉自己,我永远不允许我太太和我的家庭发现自己生活在一种不道德的环境中。"[1]这是因为他发现市场上销售的所有东西都是他所讨厌的"mensonge des formes"(形式的欺骗)之下的设计。因此他自己设计了房间里的每一个东西,从餐具到门把手。[2]

1900年,彼得·贝伦斯(Peter Behrens,1868~1940,图3-8、图3-9)来到达姆施塔特市,参加了一个推崇英国工艺美术运动的艺术家协会[3]。次年,为了与丽莉·克莱莫(Lilli Kramer)结婚,贝伦斯设计了自己在达姆施塔特市的住宅,该建筑是一个使人印象深刻"总体艺术作品"(Gesamtkunstwerk),所有细节的设计都出自贝伦斯之手——这是新艺术时期的典型特点,设计师接手了一切。贝伦斯希望"为自己和家人营造完美舒适的家居生活,这似乎成了贝伦斯在新世

---

[1] Sigfried Giedion.*Space*,*Time and Architecture*:*the growth of a new tradition*.Cambridge,Massachusetts:Harvard University Press,1952,p.228.

[2] Ibid.

[3] 这个成立于1898年的协会成员包括家具、瓷器和玻璃器皿设计师汉斯·克里斯汀森(Hans Christiansen)、雕刻家鲁道夫·包索(Rudolf Bossel),室内设计、家具设计师帕特利兹·胡贝格(Patriz Hubeq)。

第三章 普罗米修斯

图3-8、图3-9 贝伦斯不仅设计了自己的婚宅，也参与了从建筑到平面标识等多方面工作，这是现代设计师的重要特点，他们像无所不能的文艺复兴英雄一样，把他们的生活变成了"总体艺术作品"。

造物主

图3-10—图3-12　凡·德·维尔德更加全面地接收了业主的日常生活，从而防止人们生活在一种"不道德的环境中"。

纪中勇于探索优秀设计的原动力和精神支柱,设计理论改革家威廉·莫里斯和凡·德·维尔德(图3-10—图3-12)也曾经以设计自己的住宅为起点投身于现代设计运动"[1]。

莫里斯曾在1877年撰写的一篇文章《次要艺术》(The Lesser Art)中明确地提出自己的"总体设计"思想,他将艺术分为作为一个统一整体的"大艺术"和"小艺术"。他说:"在我的思想中,这些大艺术不能与我们所谓的装饰艺术这些小艺术割裂开来。仅仅在最近的时代里以及在最为复杂的生活条件下,它们才彼此分离;并且我认为,它们被如此分开,对整个艺术都是有害的:次要艺术变得无足轻重、机械化、缺乏才智,不能抵御时尚和浮夸带给它的改变;另一方面,尽管大艺术是由伟大的思想和有创造力的手创造的,但是,没有次要艺术的帮助,以及它们相互之间的支持,大艺术必然会失去大众艺术的尊严,沦为无意义的壮丽的愚蠢附属物,或者少数富人、闲人的精巧玩具。"[2]在莫里斯的《乌有乡消息》中,他借助一段对话详细地解释了这一思想:

> 我并没有试图向他解释,因为我觉得这个任务过于艰巨;我只是取出我那华丽的烟斗,开始吸起烟来。那匹老马重新缓步前进,在我们走着的时候,我说:"这只烟斗是个很精致的玩意儿。你们在这个国家里看来讲道理,你们的建筑物又是那么美好,因此我有点不明白:你们为什么会制造出这种无关紧要的小东西。"
>
> 当我说这句话的时候,我突然觉得在接受这么精致的礼物之后说这种话,真是有点忘恩负义。可是迪克仿佛没有注意到我的无礼,只是说:"我有不同的看法。这只烟斗真是一个漂亮的东西,人们要是不喜欢这种东西,尽可不必制造,可是,如果他们喜欢的话,我看不出他们为什么不应该制造这种东西。当然,如果雕刻家人数很少,那么他们就都会忙于建筑方面的工作,这么一来,这些'玩意儿'(这是一个好名词)就不会制造出来了。可是既然有许多人——事实上,几乎人人——都会

---

[1] [英]彭妮·斯帕克:《百年设计:20世纪现代设计的先驱》,李信、黄艳、吕莲、于娜译,北京:中国建筑工业出版社,第31页。
[2] William Morris. 'The Lesser Arts', in ed. by May Morris. The Collected Works of William Morris, 24 vols, vol. xxii. London: Routledge/ Thoemmes Press, 1992, pp. 3—4.

造物主

雕刻,既然工作又有点供不应求(至少我们担心工作会有点供不应求),人们对这种次要的工作就不加以阻止。[1]

很显然在莫里斯的理想状态中,"小艺术"已经成为日常生活中每个人都具备的艺术素养,相对于"大艺术"而言并不是很重要,但却是组成后者的基础——这一思想在以包豪斯为代表的现代主义设计思潮中得到了鲜明的体现。"包豪斯"(Bauhaus)这个词由格罗皮乌斯发明,这个德语词由"Bauen"建筑和名词"Haus"组合而成,可被粗略地理解为"为建筑而设的学校",格罗皮乌斯曾这样说过:"建筑是任何有创造力的活动的最终目的。"这一观点显然是莫里斯思想的发展,如朱迪思·卡梅尔-亚瑟在《包豪斯》一书中所说"这是对工艺历史遗产的追溯,同时也与拉斯金所认为的中世纪的教堂是各种艺术的集大成者,而建筑师使所有设计、艺术和手工创作的统一体的观点殊途同归"[2],或者如另一位《包豪斯》的作者所说:"格罗皮乌斯的想法也源自他对于中世纪建筑工人工棚的关注,在里面手工艺师和艺术家一起工作来建造教堂。"[3]格罗皮乌斯写下了他的呼吁:"让我们一起盼望、想象、创造新的未来结构吧,它将集建筑、雕塑和绘画于一个整体之中,终有一天会从千百万工人的手中升入天堂,成为一个崭新且将至的信念之晶莹透彻的标志。"[4]

1918年12月,格罗皮乌斯加入了新成立的艺术劳工委员会(Arbeitsrat fur Kunst),主席为布鲁诺·陶特,在一群具有社会革命激情的建筑师和艺术家当中,格罗皮乌斯酝酿了一个能够将建筑师、设计师、艺术家团结在一起的想法。他在给一个朋友的信中写道:"我现在筹备建立一个什么东西,这已经萦绕我心头很长时间了——一个建设者协会!和一些心灵相近的艺术家一起,无须外在的政治事务,只是定期聚会互通有无。尝试于一个我们自己的仪式。"[5]1919年4月,他为劳工委员会组织"无名建筑师展",委员会在成立之初就宣布其目标就是"在建筑的主导下,将艺术结合在一起"。在展览的同时,他们印刷了一本小

---

[1] [英]威廉·莫里斯:《乌有乡消息》,黄嘉德译,北京:商务印书馆,2007年版,第56页。
[2] [英]朱迪思·卡梅尔-亚瑟:《包豪斯》,颜芳译,北京:中国轻工业出版社,2002年版,第12页。
[3] [德]鲍里斯·弗里德瓦尔德:《包豪斯》,宋昆译,天津:天津大学出版社,2011年版,第34页。
[4] [德]沃尔特·格罗皮乌斯:《魏玛国立包豪斯教学大纲》(1919),叶芳译,选自《设计真言:西方现代设计思想经典文献》,南京:江苏美术出版社,2010年版,第231页。
[5] [德]鲍里斯·弗里德瓦尔德:《包豪斯》,宋昆译,天津:天津大学出版社,2011年版,第12页。

册子,在册子中建筑被援引为 Gesamtkunstwerk——"总体艺术"成为可以将所有门类的艺术家团结在一起进行创作的基础。与此同时,格罗皮乌斯包豪斯学院的教学和实践中,再次践行了"总体艺术"的理想。那些来自包豪斯工作坊里最具天赋的学生们,在索默菲尔德住宅、霍恩街住宅等项目中,精诚合作,展现了建筑与手工技艺的完美融合。以霍恩街住宅为例,建筑由画家乔治·穆希(而非格罗皮乌斯)设计;灯具由莫霍利-纳吉设计,金属作坊负责制造;家具和橱柜大多数由当时还是学生的马塞尔·布鲁尔负责,他使用各种木材,但是所有的要素都有所削减和最小化,这种丰富的合作导致原本极简主义的建筑,却显得并不单调:"原本可能会显得僵硬或缺少热情的样子,由于有节奏的形式的并置以及浅色和深色木材的灵活运用而变得生气勃勃。尽管房子从外部看上去像营房,但内部所具有的生气和愉悦表明包豪斯的设计增强了日常起居的快乐"[1]。

有着莫里斯类似经历的还有鲁尔曼(Émile-Jacques Ruhlmannm,1879~1933),这位法国装饰艺术风格的设计师 1907 年从去世的父亲手中接管了主要生产家居用品的工厂,同年新婚的他用简洁的新古典主义风格装饰了自己的婚房,"亲手设计装饰自己的住宅成了设计师的一个优良传统,这种做法直到现在仍然十分流行"[2]。通过对这些"婚房"设计师进行分析,我们能发现这种"到现在仍然十分流行"的观点未必正确。实际上,这些"婚房的故事"主要发生在现代主义早期,与艺术与手工艺运动、新艺术风格、装饰艺术风格等与手工艺传统联系更紧密的设计师之间关系密切。那时候,家具的"品牌"意识并未完全形成,市场上还没有太多不同类型的选择;另一方面,大量的手工艺人还保留着传统的手工技艺,完全能在技术上实现他们的想法。所以,在那个设计师的分工还不是十分明确的时代,设计师常常成为一位通才,一位"达·芬奇式"的人物。也正是在这样一种设计师的地位得到提高的基础上,"总体艺术"的产生与流行才能成为可能。

在上述"新郎官"中,莫里斯毫无疑问是批判机械生产的;维尔德与赫尔曼·穆特修斯的争论则众人皆知,他依旧主张艺术家式的设计模式,"沉迷在 19 世纪

---

[1] [美]尼古拉斯·福克斯·韦伯:《包豪斯团队:六位现代主义大师》,郑炘、徐晓燕、沈颖译,北京:机械工业出版社,2013 年版,第 67 页。
[2] [英]彭妮·斯帕克:《百年设计:20 世纪现代设计的先驱》,李信、黄艳、吕莲、于娜译,北京:中国建筑工业出版社,第 50 页。

造物主

工艺美术运动傲慢的个人主义中"[1]。1894年，维尔德出版了一本名为《为艺术扫清道路》(Le Deblaiment de I'art)的小册子，维尔德在书中提出了"dynamographique"理论，希望产品造型能够同时满足装饰性和实用功能。他的家具设计、银器设计等都是他"dynamographic"理论的反映，但是从这本书的名字就能看出来他的中心语仍然是"艺术"；而贝伦斯在AEG工作期间最关心的是如何在实用的基础上"美化"产品，他认为"就连发动机都应该像生日礼物那样精美"[2]，这几乎就是日后工业设计师们心中的完美境界——在他们的标准中，设计像以前一样，是一种艺术品。实际上，早期现代主义者们认为，要解决现代工业生产中出现的设计问题，最好的办法就是创造新的、更纯粹的形式美：比如艺术与手工艺强调制造过程中的手工倾向；新艺术则将新材料和优美的曲线相结合；而装饰艺术则将奢华材料和精美工艺相结合，演变出带有新主题的奢侈艺术品——换句话说，他们认为你看起来不美，是因为你的确不够漂亮，而他们可以给你整容，整成他们认为最美的样子。[3]这样的价值观为"总体艺术"提供了最好的基础，"总体艺术"即是源于这样一种设计师的自信：即设计师是日常生活的品位裁决者（这一点在后来的现代主义设计发展中没有产生过什么本质的变化）。

法国新艺术设计师吉马德(Hector Guimard,1867~1942)将这种"总体艺术"满怀热情地称之为"合唱指挥"(ensemblier)，他认为设计师就像指挥家一样，应起到整合的作用，从而能将室内设计中所涉及的每一个因素就像音符一样整合成完整的系统。"新艺术的成就之一就是家具'整合者'(ensemblier)的概念。"[4]在此之前那些被单独设计的家具被设计师的魔棒所整合，就好像今天设计师们轻轻点击着电脑里的鼠标一样，他们开始以与建筑相统一的风格出现，变得更加和谐也更加统一。

1894~1897年，吉马德在巴黎贝朗歇公寓(Castel Beranger,1894~1898,图3-13、图3-14)的设计过程中便自然地贯彻了这种整体设计观。年轻的吉马德有

---

[1] [英]彭妮·斯帕克：《百年设计：20世纪现代设计的先驱》，李信、黄艳、吕莲、于娜译，北京：中国建筑工业出版社，第17页。
[2] 同上，第32页。
[3] 这与经典现代主义是不同的，后者认为我们可以改变时代的审美观，然后你看起来就美了！后现代主义则认为"你本来就很美"，看到并认为你不美是我自己的错。
[4] 胡景初、方海、彭亮编著：《世界现代家具发展史》，北京：中央编译出版社，2008年版，第56页。

第三章 普罗米修斯

图3-13、图3-14 法国设计师吉马德在巴黎贝朗歇公寓（Castel Beranger，1894—1898）的设计过程中自然地贯彻了整体设计观。

造物主

机会全面负责这所公寓的设计,显然,他一点都没有放弃这样的机会——从建筑大门上的铁艺、玻璃上的图形,到室内陈设中的壁炉以及种种建筑辅助设施,到处充满了吉马德的曲线装饰——贝朗歇公寓的设计风格因此而整体统一,甚至,显得风格过于强烈。同样,麦金托什设计的格拉斯哥艺术学院也体现了"总体艺术"的精髓:"艺术"是由许多单体构成的总和,艺术的美感也体现在整体感上,即使"是窗台外用于支撑窗户清洗时所架梯子的铁支架都不能被设计师忽略,因此从建筑外观到室内装饰,建筑中所有的东西都必出自设计师之手"[1]。

维也纳分离派的设计师们是"总体艺术"的最好代表,得益于小而精的艺术上流社会,他们实现了手工艺传统与现代设计的优美结合。他们的精神领袖中的一位就是倡导"总体艺术",并被穆特修斯认为优雅得过于超前的麦金托什先生;另一位干脆就是个画家:克里姆特先生。他们最著名、同时也备受批评的作品是位于布鲁塞尔的斯托克列特宫(Palais Stoclet,图3-15、图3-16),有人批评建筑外立面上的金属装饰线与受力线无关,因此有意识地否定了结构与体量。在他们的批评者中,最著名的一位是阿道夫·卢斯。"总体艺术"强调设计对生活的全面介入,通过室内装饰、家具和服装的和谐搭配来实现一个整体的审美画卷。而在卢斯看来,这样的设计手法妄图创造一种新的风格来掩盖破碎的现代生活,并将这种风格强加给建筑与物品,形成主观的、单一的形式语言。虽然卢斯对霍夫曼与分离派的仇恨在一定程度上带有个人恩怨[2],但维也纳分离派对生活的干预的确显示出他们试图将生活谋划为一种艺术化的存在。这个错误混淆了产品的使用价值和艺术价值。因此,卢斯不仅反对新艺术的总体艺术,更反对它任性的主观主义。

马克思曾经这样指责1789至1848年间的革命分子,说他们"用咒语召遣过去的灵魂和魔鬼为自己服务,并且从它们那儿借来名目、战争口号和服装样式,以便用这种由来已久的伪装和借来的语言,展示世界历史的新景致"[3],在某种

---

[1] [英]彭妮·斯帕克:《百年设计:20世纪现代设计的先驱》,李信、黄艳、吕莲、于娜译,北京:中国建筑工业出版社,第29页。

[2] 卢斯曾经于1898年在分离派的杂志Ver Sacrum上发表过两篇文章,但同年霍夫曼拒绝了卢斯提出设计分离派展馆中一个小房间的要求,这也许导致他对霍夫曼、奥尔布列希和与分离派有关建筑的仇视。Leslie Topp. *Architecture and Truth in Fin-de-siècle Vienna*. Cambridge:Cambridge University Press, 2004, p.136.

[3] [英]艾瑞克·霍布斯鲍姆:《帝国的时代:1875~1914》,贾士蘅译,北京:中信出版社,2014年版,第263—264页。

第三章 普罗米修斯

图3-15、图3-16 维也纳分离派的代表作，位于布鲁塞尔的斯托克列特宫（Palais Stoclet）毫无疑问是"总体艺术"的重要代表，它也因此遭到了阿道夫·卢斯的严厉批评。

意义上,世纪末的现代主义者们正如迷惘的革命者一般苦苦寻找一种新的设计语言,但是他们并不知道这一语言的具体模样,因为他们从未有所耳闻。

因此,他们用"现代"的热情所找到的东西仍然饱含着传统的精神;而同时,他们所创造出来的全新的形式语言,在时隔多年以后,看起来仍然是前现代的,因此也许他们是"反现代性"的"现代主义"。[1]但是,这不能否定他们的创新精神,正如佩夫斯纳在整理现代设计思潮时所定位的那样:他把现代设计先驱的别针牢牢地订在威廉·莫里斯的头像上。因此,在19世纪80年代英国的示范和宣传推动下,新艺术风格形成了"一种具有审慎的革命性、反历史、反学院并一再强调其'当代性'的"[2]现代风格。有时人们视新艺术为一种繁复的植物曲线装饰,有时人们视其为当代特有的自然、青春、性欲和律动的比喻,也有人视其为人民革命的胜利[3]——这与后来的现代主义设计思潮之间更是一脉相承,比如荷兰风格派。

**从抽象走向"总体"**

荷兰风格派通常被认为是现代主义设计的重要部分,或者说是经典的现代主义设计。然而在对待"总体艺术"的态度上,荷兰风格派与新艺术风格之间并没有本质区别,或者说,现代主义艺术进一步地发展了总体艺术的观念,相对于新艺术用曲线和植物等主题来统一设计的风格而言,经典现代主义虽然在细节上有许多差异、在理论上也不尽相同,但却有用抽象风格来统一设计语言的趋势,形成了更加全面、彻底的"总体艺术"。与新艺术的总体艺术在本质上不同的是,这种对不同艺术门类之间的整合以一种全新的方式而实现,这种方式的名称各不相同,阿梅德·奥尚方(Amédée Ozenfant,1886~1996)和勒·柯布西耶将其称为"纯粹主

---

[1] 在文学研究中,有一种观点认为:现代主义是对现代性的"反动",是一种"被禁锢在现代工业社会肌体中的灵魂"(詹姆斯·纳普)。而在设计艺术中情况虽然完全不同,但却是一种有益的解释思路。即新艺术运动与功能主义一样都应该是现代主义的一个部分,它们产生于对现代性的不同反应。[英]蒂姆·阿姆斯特朗:《现代主义:一部文化史》,孙生茂译,南京:南京大学出版社,2014年版,第1页。

[2] [英]艾瑞克·霍布斯鲍姆:《帝国的时代:1875~1914》,贾士蘅译,北京:中信出版社,2014年版,第259页。

[3] 而事实上,甚至在英国以外的地方,具有这一风格的艺术家和建筑师,均与社会主义和劳工有关——比如在阿姆斯特丹兴建工会总部的贝尔拉格(Berlage),在布鲁塞尔兴建"人民之家"的霍尔塔。同上。

义";而蒙德里安则将其命名为"新造型主义";在俄罗斯,则被称为"构成主义"。

荷兰风格派这个松散、变动且成员庞杂的设计团体包含了建筑师、雕塑家、画家、家具设计师等,他们受到荷兰新艺术及贝尔拉赫的整体艺术整合思想的影响而走到一起,又在蒙德里安(Piet Cornelies Mondrian,1872~1944,图3-17,图3-18)和杜斯伯格的努力下试图整合不同的艺术类型,在这些艺术家当中,"杜斯伯格是这个圈子的灵魂,他是画家、文学家,同时也是建筑师。虽然他完成的建筑不多,但谈到建筑史时不能不提到他,因为就像马列维奇一样,他有能力认识到空间意识的新发展,同时他又能像做试验一样来讲解和阐释"[1]。对于凡·杜斯伯格(Theo Van Doesburg,1871~1931)而言,家具就像是室内的雕塑,而建筑则是一种可以行走的绘画。在这种空间置换中,观众不再是站在绘画面前,而是被置于"绘画之中,因此产生了——一种参与感"[2]。

与杜斯伯格相类似,蒙德里安进行了更加理想化的诠释,他认为通过抛弃叙述性和自然主义式的表现方法,建筑和设计艺术能够完成绘画所难以实现的理想,他说,"纯抽象艺术的造型模式已经延伸到实用美术领域,但纯抽象艺术本身却不能被应用。相反,它包含了任何事物——我们周围的整个物质环境。因此,它是所有造型艺术的集合体。"[3]这种实用美术领域或日常生活中的抽象化,被蒙德里安称为"新造型主义",它使得"建筑、雕塑、绘画和装饰艺术将来都会融为一体"[4],这种艺术的基础是音乐,这毫无疑问是因为音乐的抽象性,音乐之美是"纯粹的、有序的、具有新的和谐之美"[5]。而在这种状态下出现了新型的艺术家,它将兼具画家、雕塑家和建筑师的职能。

在蒙德里安的新造型主义理论中,我们能充分领悟现代主义对于总体艺术进行追求的理论基础,那就是建立在现代理性主义基础之上的抽象艺术,通过去

---

[1] Sigfried Giedion.*Space,Time and Architecture:the growth of a new tradition*.London:Geoffrey Cumberlege Oxford University Press,1952,p.373.
[2] [美]大卫·瑞兹曼:《现代设计史》,[澳]王栩宁等译,北京:中国人民大学出版社,2007年版,第186页。
[3] [荷]蒙德里安:《纯抽象艺术》(*Pure Abstract Art*,1929),载《蒙德里安艺术选集》,徐佩君译,北京:金城出版社,2013年版,第104页。
[4] [荷]蒙德里安:《新造型主义在遥远的未来和今天建筑中的实现》(*The Realization of Neo-Plasticism in the Distant Future and in Architecture Today*,1922),载《蒙德里安艺术选集》,徐佩君译,北京:金城出版社,2013年版,第92页。
[5] 同上。

造物主

图3-17、图3-18 分别为蒙德里安1899的肖像,以及伊夫·圣洛朗1966年向其致敬的服装设计作品。

除艺术中的主观和个人情感,即以一种排除个性的方式,重新将艺术的不同门类汇聚一堂,这与之前的总体艺术观是不同的,蒙德里安曾如此表达:

> 只通过线条、色彩和中立的形去创造动人的美是可能的,这一点也被过去的建筑所证实。建筑艺术表现出来的辉煌壮观远远超过了传统的绘画和雕塑。但是,建筑有非常主观的一面,它经常被强有力地灌输许多个人情感。新理性的建筑由于处在我们时代实用需求的压力之下,并且受到新材料的启发,所以在实际上排除了主观的情感,这一点令人振奋。尽管在今天出于实用和经济的原因它不再是"艺术",但与过去的"建筑艺术"相比,它大大地接近了艺术的普遍性表现。因为从美学的观点来看,它现在已经变成了对纯粹空间关系的表现。这样,新建筑就与绘画和雕塑取得了一致。[1]

这种启发以及抽象艺术对现代艺术家的普遍吸引力是与20世纪工业力量的巨大发展分不开的,不仅新艺术的自然造型被排斥,所有具象的形态都不可能具有抽象艺术那样的统一性或蒙德里安所说的和谐性。蒙德里安认为"一旦一种艺术开始采用抽象造型,那么其他艺术形式也就无法再继续保持自然造型。两者不可能并行不悖:他们之间的敌意是从古至今都没有消除过的。而新造型则彻底消泯了这种对抗性:它实现了所有艺术形式的统一"[2]。通过抽象的形式语言来统一风格,现代主义在反传统的总体艺术的同时,实现新的总体艺术,这几乎成了现代主义的整体趋势。实际上,现代主义是更加彻底也更加排他的"总体艺术",它更加抗拒不同的设计风格,甚至将这种审美纯粹性延伸到社会生活与意识形态领域。

施罗德住宅(图3-19、图3-20)就是这种纯粹性的表现,它被看成是"由杜伊斯堡和凡·伊斯特仁(Van Eesteren)在巴黎开展的新造型主义尝试的延续……

---

[1] [荷]蒙德里安:《无主题艺术》(*Art without Subject Matter*,1938),载《蒙德里安艺术选集》,徐佩君译,北京:金城出版社,2013年版,第123页。
[2] 节选自《新造型主义:造型平等的一般原理》(*Neo Plasticism: The General Principle of Plastic*),巴黎,1920;[美]大卫·瑞兹曼:《现代设计史》,[澳]王栩宁等译,北京:中国人民大学出版社,2007年版,第186页。

造物主

图3-19、图3-20 里特维尔德的代表作品:位于荷兰乌得勒支的施罗德住宅。

里特维尔德成功地将他们的研究成果付诸实施,施罗德住宅具体化了在巴黎研究室里所提出的种种新造型主义原则"[1]。如同蒙德里安在其绘画和批评文字中对直线元素的平衡感的追求,里特维尔德通过墙壁、地板、家具和门窗中使用的直线元素,来实现两个对立面之间的"平衡"。

里特维尔德(Thomas Rietveld,1888~1964)是纯粹的木工出身[2],但却成为荷兰风格派后期的核心人物。他参与了奥德在鹿特丹为新工人阶级设计的斯班格住宅(Spangen Housing,1918~1919)项目,承担了家具设计工作,杜斯伯格则设计了室内的色彩方案。1923年他与风格派画家胡札(Vilmos Huszar,1884~1960)合作为柏林艺术博览会(the Greater Berlin Art Exhibition)设计了"空间—色彩—构成"项目[3]。这种项目合作与维也纳分离派的合作方式如出一辙,画家和雕塑家、建筑师、各种工匠们在一起创造某种统一的风格,并最终影响到生活的方方面面。因此,1953年布鲁诺·塞维这样评论施罗德住宅:"作为观众,我们欣赏的是设计而不是建筑"[4]。这很难说是一句恭维还是批评,但是施罗德住宅的确是荷兰风格派作品中最具典型性的一个,建筑师所具有的手工匠人身份更有利于实现从外至内的总体设计,超越了学科的限制,实现了风格派的理想。

毕竟,在1917年风格派小组真正成立之前,许多成员对于不同艺术家之间的角色颇有疑虑,画家范·德·勒克(Bart van der Leck,1876~1958)据说曾表示,如果奥德和其他的建筑师也被接纳的话,他就不愿加入。这是因为在贝尔拉赫总体艺术整合思想中,绘画和雕塑是从属于建筑的。而这种观念贯穿在整个现代主义运动中,比如在包豪斯中建筑被视为所有艺术和设计的整体框架,而其他艺术和设计都被看成框架中的填充物。然而在现实中则未必如此,这些艺术流派的灵魂人物常常是画家(如克里姆特和蒙德里安),他们担心自己在"总

---

[1] [荷]林·凡·杜因、S.翁贝托·巴尔别里:《从贝尔拉赫到库哈斯:荷兰建筑百年1901~2000》,吕品晶等译,北京:中国建筑工业出版社,2009年版,第11页。

[2] 里特维尔德1888年6月24日出生于一个受尊敬的、严厉的加尔文教徒的普通中产阶级家庭。父亲是一个木工,拥有两个女儿与四个儿子,里特维尔德是家里的老二。他的一个小两岁的弟弟因为身体虚弱头脑聪明而上了大学,但他却11岁进入父亲的作坊工作。1904年,他进入乌德勒支应用艺术博物馆的夜校学习。Ida van Zijl. *Gerrit Rietveld*. New York: Phaidon Press Ltd, 2010, p.19.

[3] Ibid, p.37.

[4] [荷]林·凡·杜因、S.翁贝托·巴尔别里:《从贝尔拉赫到库哈斯:荷兰建筑百年1901~2000》,吕品晶等译,北京:中国建筑工业出版社,2009年版,第12页。

体"中成为填充物,沦为配角。

范·德·勒克这样说:"在时间的循环发展中,绘画已经把自己从建筑中区分了出来,已经独立地发展了,它通过实验摧毁了旧的和自然主义的方法……但不管怎样,它总是需要一定的平面,它的最终目标是在由建筑艺术提供的有效、必要的平面上进行创作。更重要的是,随着它从孤立回到整体中,它应该有益于整体,并且,随着从建筑中要求相应的形式观念,它将再次获得它应有的地位。"[1]蒙德里安在给杜斯伯格的信中也曾这样强调说:"你必须记住,我的东西仍然还是要画出来的,它不是某个大楼的一部分……"[2]

在这个松散的"总体艺术"联盟中,多才多艺的"总体艺术家"杜斯伯格发挥着至关重要的作用。他不遗余力地为风格派的发展摇旗呐喊、著书立说,甚至不惜假借伪名来营造《风格》杂志的繁荣景象。[3]杜斯伯格认为色彩能够赋予空间和表皮以生命力,很适合用于抽象形式的实验,从而创作出"将生活转变为艺术"的作品。这种创作需要进行充分的合作,而这种合作"不仅意味着艺术的综合与统一,同时也强调了个体与团体之间的平衡,它排斥任何一方对艺术的绝对统治,或者那种以自我为中心的独立艺术家模式"[4]。为此,他不仅在理论上为这种合作创造基础,而且在实践中也努力地寻找这种合作的机会。比如,杜斯伯格曾为位于诺威克豪特(Noordwijkerhout)的杜奇大楼(Dutch Building)设计了彩色的墙砖图案,这座大楼是建筑师奥德于1918年设计的,提供给某公司女员工作为度假屋使用。在类似这样的设计中,杜斯伯格将彩色玻璃门窗这样的细节与建筑主体协调起来,使之成为一个艺术整体,或者说一种"总体艺术"的表达。

与荷兰风格派相似的还有俄国构成主义艺术,虽然后者在目的上有强烈的政治意味,但显然他们在形式上殊途同归,都实现了不同艺术之间的共通与融

---

[1] [英]雷纳·班纳姆:《第一机械时代的理论与设计》,丁亚雷、张筱膺译,南京:江苏美术出版社,2009年版,第186页。

[2] 同上。

[3] 两个托伪的人名是I.K.邦瑟特(I.K.Bonset)和阿尔多·卡米尼(Aldo Camini),都是杜斯伯格本人,他假借这两个名字为《风格》杂志撰写了大部分纯文学性的文章。[英]雷纳·班纳姆:《第一机械时代的理论与设计》,丁亚雷、张筱膺译,南京:江苏美术出版社,2009年版,第231—232页。

[4] [美]大卫·瑞兹曼:《现代设计史》,[澳]王栩宁等译,北京:中国人民大学出版社,2007年版,第189页。

合。亚历山大·马林诺夫斯基于1905年改名为"波格达诺夫"(Bogdanov,意为"天赐者"),他在1906年建立了"无产阶级文化运动组织",简称普罗文化,该运动致力于通过科学、工业和美术的新统一重新产生一种文化,"一种超科学的组织形态学(tectology)可以为这种新的集合性提供一种自然手段,既能提高传统文化,又能使它自己的物质产品达到一种更高级的统一秩序"[1]。

1919年初,塔特林受莫斯科造型艺术协会委托,设计表现十月革命的纪念碑。同年,他在彼得堡主持"体块、材料、构成工作室"。1919年3月9日《公社艺术》发表了普宁的《关于纪念碑》,首次披露塔特林对该纪念碑的设计构思,塔特林的核心思想是:"当代纪念碑必须首先符合在不同类别艺术的综合上的普遍追求,正如目前我们所看到的"[2],建筑师、画家和雕塑家共同参与完成了作品。1919年5月,在造型艺术协会的艺术创作雕塑处下成立了"雕塑建筑综合"组织,以集体方式来完成大型作品。1919年底,画家罗德琴科和舍普琴科加入,委员会改名为"绘画、雕塑、建筑综合"。

在第一次世界大战前,俄罗斯先锋派向抽象化与社会审美控制两个方向发展,形成了"启示式"与"综合式":"第一支以非功利主义的综合艺术形式为代表,许诺把日常生活转换成为克鲁霍尼赫和马列维奇诗篇中的新千年未来。第二支由波格达诺夫提出,属于一种后人民派的假设,试图从公共生活及生产的物质及文化现实中形成一种新的文化统一"[3]。它们之间的相互冲突导致了"各种社会主义文化的杂交形式的出现"[4],其中对欧洲抽象艺术和设计影响最大的毫无疑问是李西茨基,他把马列维奇的"启示性"和高度抽象的艺术运用于他自成风格的、以功利主义为目标的至上主义—要素主义,他称其为"普朗"("Proun"),这是个俄文单词,是"肯定新事物的设计"这几个字的缩写,意为"客观"。在此这个词具有了"许多特殊的多样化含义,就像抽象这个词在蒙德里安

---

[1] [美]肯尼斯·弗兰姆普敦:《现代建筑——一部批判的历史》,张钦楠等译,北京:生活·读书·新知三联书店,2004年版,第183页。
[2] 克里斯蒂娜·洛德:《塔特林与第三国际纪念碑》,林荣森、焦平、娄古译,《世界美术》,1986年第4期,第37页。
[3] [美]肯尼斯·弗兰姆普敦:《现代建筑——一部批判的历史》,张钦楠等译,北京:生活·读书·新知三联书店,2004年版,第184页。
[4] 同上。

的应用中一样"[1]。1920年,埃尔·李西茨基(Markovich Lissitzky,1890~1940)设计了"列宁讲台",并采用他所称的"普朗"形式。1922年,一整卷的《风格》杂志都是关于李西茨基的思想,还有一卷重登他的图稿、文字和图片,也专门论述了"普朗"概念。

在李西茨基眼中,"普朗"是一种"从绘画到建筑设计的中转站"[2],即在绘画和建筑之间建立一个交换中心,来连接设计和艺术,在"普朗"的桥梁作用下,各种艺术和设计的形式将拥有统一的形式语言,因此班纳姆认为"普朗"实际上是一种"非常像贝尔拉赫式宏大的总体艺术整合观念的美学翻版,是一种个人版本的多样统一"[3]。1923年,李西茨基在评论魏斯宁兄弟的列宁格勒《真理报》(Leningrad-Pravda)的大楼方案时表达了这种观点,他说:"所有的附属物——在典型的街道上一般都挂在建筑物上——如标记、广告、钟、扩音器,甚至里边的电梯,都在设计中综合组成一个统一的整体。这就是构成主义美学。"[4]

抽象艺术为实现"普朗"——这一总体艺术观念的变体,打下了至关重要的基础,至上主义与构成主义抽象绘画中点线面的组合方式被引入到设计之中,而对于设计、绘画元素在组合过程中产生的视觉研究在欧洲迅速得到了回应。普朗的概念与荷兰构成派的追求之间并没有本质的不同,但却明确地提出了一个能够反映出工业时代整体艺术观念的概念,在"普朗"的概念中我们看到了一种现代设计思潮中的延续性,这是基于理性主义传统渴望改造与规划世界的基础动机,这一动机贯穿了整个现代主义设计的轨迹,"对李西茨基来说,这种理性主义的方法就是他后来所谓的'构成主义'"[5]。

蒙德里安去世七年后,艺术评论家赫伯特·里德(Herbert Read,1893~1968)对蒙德里安作了这样的评价:

---

[1] [英]雷纳·班纳姆:《第一机械时代的理论与设计》,丁亚雷、张筱膺译,南京:江苏美术出版社,2009年版,第243页。
[2] 陈瑞林,吕富珣编著:《俄罗斯先锋派艺术》,南宁:广西美术出版社,2001年版,第369页。
[3] [英]雷纳·班纳姆:《第一机械时代的理论与设计》,丁亚雷、张筱膺译,南京:江苏美术出版社,2009年版,第243页。
[4] [美]肯尼斯·弗兰姆普敦:《20世纪建筑学的演变:一个概要陈述》,张钦楠译,北京:中国建筑工业出版社,2007年版,第54页。
[5] [英]雷纳·班纳姆:《第一机械时代的理论与设计》,丁亚雷、张筱膺译,南京:江苏美术出版社,2009年版,第244页。

## 第三章 普罗米修斯

他是一个谦逊的、圣徒般的人,他希望向世人揭示这样一种趋势:未来的艺术家将可以引导人性。……他知道布面油画和壁炉装饰物的旧时代接近尾声了。他认识到,艺术家的传统观念——持续了25个世纪的传统观念是正确的,但它们毕竟只是艺术史的一部分,而且,它们在这个核裂变的时代已经不再具备合理性……在未来,艺术家将是画家、雕塑家和建筑师三位一体,但这并不意味这三种才能生硬地搅混在一起,而是三种才能的相互包容、相互渗透、相互替代,并由此产生一种新的才能。[1]

这样的三位一体"圣人"是现代设计师的某种象征,当所有日常生活中的物品都有统一的风格管理时,它的创造者被称为"圣人",恐怕也不为过吧?现代主义对于某种整体风格的追求,对于"和谐"效果的欣赏,甚至对于总体艺术的向往其实并不是什么新鲜事物,但它激起的类似革命的崇高感却是前所未有的,一种改天换地甚至拯救众生的使命感和责任感更是赋予了现代设计全新的面目和价值内涵。

**反类型学**

这里,我仅将登载在今天《国家报》上的公告逐字抄录如下:"一百二十天后,一统号宇宙飞船即将竣工。伟大的历史时刻即将到来——第一艘一统号飞船即将腾空飞入太空。一年前,你们英雄的祖先征服了全球,建立了大一统王国。现在,你们面临更光荣的任务:你们的玻璃电飞船,将喷射着火焰,腾入宇宙。它将对宇宙的无穷方程式求得积分,大一统。你们面临的任务是将其他星球上的未知的生物置于理性的良性桎梏之下——他们可能至今仍生活在自由的蛮荒时代。如果他们无法理解我们带给他们的数学般精确的幸福,我们有责任强制他们成为幸福者。但是在使用武力之前,我们先使用文字语言。[2]

——《我们》,扎米亚京

---

[1] [荷]蒙德里安:《蒙德里安艺术选集》,徐佩君译,北京:金城出版社,2013年版,第40页。
[2] [俄]扎米亚京:《我们》,顾亚玲等译,北京:作家出版社,1997年版,第3页。

功能主义者否定先验形式的存在，认为产品的形式源于人类普遍的功能需求。这种革命性的观点受到工业生产方式的极大影响，无论是在产品制造领域还是建筑中，功能主义以科学社会主义的形式来解释人文主义理想，那么极其理性地产生了一个必然的结果，就是"功能决定形式"。然而，在不考虑文化对设计产生综合影响的情况下，设计必然被简化为基本的形态，而其他的"类型"都被排除了。因此，否定先验形式就是否定设计中的"类型学"。在这种逻辑下，出现了伦敦动物园企鹅馆这样的现代主义设计，它虽然有两个漂浮的旋梯——据说是供企鹅嬉戏的，但显然它和富人的现代主义别墅之间没有什么区别。同样，雨果·哈林设计的荷斯坦牛棚也完全不受业主待见，业主曾希望拆除这个建筑，因为它"完全不适应猪的养殖"[1]。

密斯·凡·德·罗设计的加油站与美术馆是如此相似，奥古斯特·佩雷设计的勒兰西教堂与仓库之间也是似曾相识，柯布西耶这样评价后者："商品仓库到这儿又变成了一座祈祷仓库，充满了平静与欢快的情感，不需要任何源于传统的所谓'宗教性'饰品"[2]。而在国际联盟总部设计方案的激烈竞争中，现代主义的设计理想遭受到了传统文化的激烈反击，有人说，这"根本不是建筑！"，"这简直就是一座工厂"[3]——是的，像是"工厂"。不仅国联大厦像是"工厂"，包豪斯的校舍也像"工厂"（图3-21、图3-22），当建筑的类型及其相对应的符号被消除后，依据空间、采光、通风等基本需求来建造的建筑之间具有了空前的相似性，其中的不同与精彩之处，只有专业的建筑师在阅读平面图时才能恍然大悟。

荷兰建筑师赫曼·赫茨伯格在其著作中一再提到，勒·柯布西耶曾描述他在参观鹿特丹的凡·尼尔工厂时的美好回忆，后者认为"参观这个工厂的日子是他生命中最美好的时光之一"[4]，赫茨伯格认为这绝不是一个巧合："勒·柯布西耶似乎对于工厂里洒满阳光的地板、开敞的四周环境以及身处其中的工人所

---

[1] [荷]林·凡·杜因、S.翁贝托·巴尔别里：《从贝尔拉赫到库哈斯：荷兰建筑百年1901~2000》，吕品晶等译，北京：中国建筑工业出版社，2009年版，第41页。
[2] [法]勒·柯布西耶：《一栋住宅，一座宫殿——建筑整体性研究》，冶棋、刘磊译，北京：中国建筑工业出版社，2011年版，第44页。
[3] 同上，第159页的图释。
[4] [荷]韦塞尔·雷因克：《赫曼·赫茨伯格的代表作》，范肃宁、陈佳良译，北京：中国水利水电出版社，2005年版，第7页。

第三章 普罗米修斯

图3-21、图3-22 格罗皮乌斯设计的德绍包豪斯校舍,完全从功能角度来安排的空间及其形成的外观,至少从表面上看起来与其设计的法古斯鞋楦厂之间是如此的相似。

具有的开阔视野感触颇深。"[1]包括格罗皮乌斯在内,现代建筑师们都曾广泛地受到工厂建筑的影响,并将这种影响运用到了其他类型的建筑上,从而取消了类型学。

这种影响与其说来自于工厂建筑本身简单、朴素、注重采光和空气的功能主义建筑特征,倒不如说,以工厂建筑为代表的大批量生产方式、大体量空间效果和毫无装饰语言的审美方式吸引了他们。关于这一点,可以用一个关于"谷仓"的小插曲来回味一番:1923年10月格罗皮乌斯和柯布西耶第一次在巴黎双叟咖啡馆(Cafe des Deux Magots)相会,"格罗皮乌斯给了柯布西耶美国谷仓的图片,后者稍加修改——将建筑的顶部去掉——在《走向新建筑》(*Vers une Nouvelle Architecture*)中发表,作为'工业纪念碑建筑'(*Industriemonumentalismus*)的图片示范,并成为战后萌发的新建筑风格的灵感"[2]。不管这个戏剧性的历史描述是否属实,我们从中看到了现代主义者心中普遍的宗教:对工厂和谷仓背后工程师的赞美。正如柯布西耶所说:"这就是美国的谷仓和工厂,新时代光辉的处女作。美国的工程师以他们的计算压倒了垂死的建筑艺术。"[3]

但是,当所有建筑都以这种原则进行设计时,其中存在的问题恐怕连"美国的工程师"也不能赞同。柯布西耶曾经在文中描述了一段他对法国水坝及其工程师的赞美,以及他与工程师之间令人沮丧的对话:

> 去年,我在阿尔卑斯山参观了一座巨大的水坝工程。这个水坝无疑将成为由现代技术建造的最美丽建筑之一,是一件最能令生性冲动者叹服的东西。诚然,其所处地域不可谓不庞大,但其所营造的观赏性则主要取决于设计者多方面的努力,有理性、有构思、有创意,还有敢想敢干的精神。跟我同去的还有一个朋友,是个诗人。我们错就错在把我们的激动之情说给了一同前往工地的工程师们,最后引来的只是他们的嘲笑与讥讽,我几乎以为那是他们对我们的担心,这些人根本没把我们当一回事,他们认为我们肯定有病。我们试着向他们解释说,我们

---

[1] [荷]韦塞尔·雷因克:《赫曼·赫茨伯格的代表作》,范肃宁、陈佳良译,北京:中国水利水电出版社,2005年版,第7页。

[2] E. Michael Jones. *Living Machines: Bauhaus Architecture as Sexual Ideology*. San Francisco: Ignatius Press, 1995, p.14.

[3] [法]勒·柯布西耶:《走向新建筑》,陈志华译,西安:陕西师范大学出版社,2004年版,第28页。

之所以觉得他们的大坝令人赏心悦目,就是因为,在我们看来,同样规模的工程如果放到城市里,肯定会引起翻天覆地的变化。可突然,这些以准确、逻辑、实用精神建造了水坝工程的工程师却对我们大喊大叫起来:"你们非得把所有大城市都毁了!你们这群粗人!你们根本不记得审美的准则是什么!"他们和我们是截然不同的两种人,连精神操守也是冰火两重天:他们习惯于通过精确计算来完成设计和施工,我们意识到,他们的所作所为正是无力想象天外有天的结果;他们始终是一群因循守旧的人。[1]

这些人可不是那些在国联大厦项目中玩弄手腕的"因循守旧"的人,这些人是当时的设计师们所崇尚的"工程师"。柯布西耶本以为"这些以准确、逻辑、实用精神建造了水坝工程的工程师"与其志同道合,结果发现他们之间并不是一类人。柯布西耶认为自己错在太天真,把自己激动的心情和盘托出,太过性情中人。实际上,当这些工程师对柯布西耶进行反驳时,他们的角色已经转换为一个普通的消费者,不再是工程师的立场了。或者说,他们即便是一个工程师,他们对于工程与日常生活设计的差别十分清楚。"类型"一直就在那里,看见看不见,完全出于对设计的认识而已。

出于对普遍性的追求,现代主义同样将家具的设计予以简化,柯布西耶认为家具"除了椅子和桌子就是一些柜子"。他把家具简单化为一些几何体面,而忽视了其原有复杂的类型(图3-23、图3-24)。毕竟,如果单单从功能的角度出发,家具的问题更为简单——坐、卧还有一些基本的储藏功能,因此完全可以抛弃不必要的风格和装饰:

> 我还要说明一点,除了椅子和桌子,家具基本上就是些柜子。但是大多数情况下这些柜子的尺寸都很不合理,用起来非常不方便,在此我要公开谴责这种浪费。我要逼迫敌人们撤退,探索家具到底是用来干什么的。我可以坚定地说,伴随着新型木材和金属工业,人们可以建造

---

[1] [法]勒·柯布西耶:《现代建筑年鉴》,冶棋译,北京:中国建筑工业出版社,2011年版,第5页,发表于《建筑的新精神》,出自1924年6月24日在巴黎大学为哲学与科学研究小组所作的演讲。

造物主

图3-23、图3-24 柯布西耶设计的萨夫依别墅，他把家具简单化为一些和墙面结合的几何体面，而忽视了其原有的复杂类型，家具不再有风格，它们只不过是建筑的一部分，就好像下水管道一样。

第三章　普罗米修斯

出非常好用的柜子来，尺寸不是一个约莫的数字而是准确无误的。我还能进一步得出这样的结论，现在的那些家具和商人们根本没有好好考虑我们的需求，那都是些笨重的没人要的残羹冷炙，它们强迫我们造一些大而无当的房子，它们阻止我们进行有条理的居家整理，反而把我们的生活搞得一团糟，所以说它们是又不经济又没效率的东西。最终它们只剩下一个美学的目标。[1]

在"经济"和"效率"的目标下，"美学"是容易被忽视的——"忽视"它的最好办法不是否定美学，而是建立新的美学。由于现代主义的反类型学的结果是审美方面的单一和普遍化，那么建立新的美学就成为极为迫切的事情。挪威建筑理论家舒尔茨（Christian Norberg-Schulz, 1926~2000）认为现代主义将"图形（figure）可识别性的类型学问题"[2]完全踢出门外，带来的结果是现代设计需要全新的阐释。反类型学成为这种阐释的一种方式，在这种革命中，从建筑到家具，从平面设计到产品设计，形成了更加严密的"总体艺术"。这种总体艺术表面上是以功能主义为借口的，实际对直线的过度追求就好像新艺术风格曾沉溺于曲线一样，对消除风格的强求就如同装饰艺术风格曾徘徊于时尚一般，这种反类型学未尝不是反功能的。现代主义设计受到社会革命和意识形态的极大影响，他们追求的"总体艺术"是有史以来最为彻底的，彻底到需要修正所有使用者对设计的认识才能完成。设计不再仅为设计，设计师不再仅为设计师。"总体艺术"即是设计师权力上升的体现，也反过来增加了设计师在设计过程中的话语权，设计师逐渐成为社会中的风云人物，一种可以影响社会风尚和生活方式的人，或者说一种社会的中坚力量。借用乌尔姆设计学院的迈克尔·艾尔霍夫的话，我们能看到这种社会性角色形成的重要意义，以及现代主义在获得"作为一个整体的所有空间"的过程中，所取得的成就：

此外，设计也逐步为使已成为社会力量之源而铺平道路。设计已

---

[1] [法]勒·柯布西耶：《精确性——建筑与城市规划状态报告》，陈洁译，北京：中国建筑工业出版社，2008年版，第103页，出自1929年10月19日在巴西的第十场讲座，《家具制造业》。
[2] C. Norberg-Schulz. *The Demand for a Contemporary Language of Architecture*. AD 8611，参见刘先觉：《现代建筑理论》，第332页。

造物主

不再作为一种服务和中介,而把自己视为终端。设计在真实物品的缺陷上展示其优势,以促进商品的销售并赋予物品其内在的品质。如果物品通过不断地被替代而逐渐消失,设计则在每个时期都会推出新的形态。因此,设计在社会中从边缘走到了核心的位置。与此同时,设计缩短了物品的生命周期,并在推陈出新的过程中以时尚的方式增加了新的功能。设计不再被视为(只是)增加了莫名其妙的或曲线的多余的包装,而是社会所必需。这也正是艺术与手工艺运动还有风格派、俄国构成主义、至上主义(记得阿瓦托夫的生产美学)、包豪斯及乌尔姆为之奋斗的原因。尤其重要的是,一旦被赋予这个新的意义,设计就可以表达更大的空间,甚至是作为一个整体的所有空间。工程师成为了建筑师,而建筑师则部分地成为了设计师。[1]

## 2. 大写的设计师

### 明星

我正在谈论的事例发生在1939年,此时纽约世界博览会由总统富兰克林·罗斯福正式发起,所有相关工作人员都事先由格罗弗·惠伦(Grover Whalen)通知将会在荣誉广场罗斯福总统主持的地方接受检阅。一些博览会在开幕前的最后几个小时里总是一片混乱,这次也不例外。当队伍开始走入的时候,我仍然在圆球中,正在使用油漆和石膏进行工作。但是随着来自建筑物顶部的喇叭声响起来,我与我的同事们一起找到了自己在队列中的位置,感觉挺受鼓舞,事实上——直到扩音器宣布游行队伍的顺序为止。"公共卫生间服务人员",扩音器通知道,"接下来是工业设计师。"[2]

产品设计师亨利·格雷夫斯(Henry Dreyfuss,1903～1972)在这段回忆中

---

[1] [德]迈克尔·艾尔霍夫:《空间设计》,引自[德]赫伯特·林丁格尔:《乌尔姆设计——造物之道(乌尔姆设计学院1953～1968)》,王敏译,北京:中国建筑工业出版社,2011年版,第208页。

[2] [美]亨利·德莱福斯:《为人的设计》,陈雪清、于晓红译,南京:译林出版社,2012年版,第171页。

多少有些沮丧,他觉得"工业设计师"被排在"公共卫生间服务人员"的后面出场多少是种设计师地位的隐喻,这似乎意味着设计师即便不是可有可无的人,至少也是"隐形"的。虽然他们重要,但没有人知道他们是谁,他们的名字是小写的。他说:"在大多数人的观念中,工业设计师应该是一个既活跃又和蔼的角色,他们充满自信,忙碌奔走在工厂和商场之间,将原地不动的火炉与冰箱设计成流线型,改造门把手的形状,眯起眼睛盯着今年的汽车武断地决定明年汽车挡泥板应该是拉长八分之二到八分之三英寸"[1]。这种自嘲反映出设计师在人们眼中通常是一种负责改变物品外观尺寸的角色,做着一些可有可无的事情,而这正是现代设计师们想改变的状况,他们也确实做到了。

1934年,乔治·尼尔森(图3-25)在高档商业杂志《财富》上发表了一篇匿名文章,描绘工业设计在美国的发展。文章中说:"约25位独立设计顾问在美国设立办事处。有超过10位设计师被《财富》杂志报道过,这些人大多数都在曼哈顿办公。除了两位之外,他们都是独立的设计顾问,这两位例外是西屋公司的艺术总监唐纳德·多纳(Donald Dohner,1897~1943)和美国暖气和卫生标准局的乔治·赛齐尔(George Sakier,1897~1988),后者主要负责设计浴室设备。"[2]这种设计师尤其是工业产品设计师地位的提升,与机械化生产之间显然有着一定的联系,在1955~1956年的《乌尔姆设计学院招生简章》就曾这样颇有吸引力地写道:"消费产品的设计师如今对公众所承担的责任被大幅度地提高了,特别是自个体的手工商品越来越被批量生产的产品所取代以来。优良形式的设计,即产品在技术上精确、功能合乎实用并且在审美方面无可挑剔,是文化和经济方面的必然需求。"[3]

一百多年来,设计师获得的地位提升是空前的,他们从后台走向前台,从阴影中来到阳光下,他们成为明星,成为大写的人。在格雷夫斯(也有译者译为"德来福斯")抱怨的背后,我们看到的是他和一代又一代的设计师被载入史册,被悬挂在广告牌上,被铭刻在产品或建筑的表皮上,他们成为设计品的"作者"。

早在18世纪中期,富有商业头脑的绸布商们为了吸引顾客,在商店内外悬

---

[1] [美]亨利·德莱福斯:《为人的设计》,陈雪清、于晓红译,南京:译林出版社,2012年版,第1页。
[2] Jeffrey L.Meikle.*Design in the USA*.Oxford:Oxford University Press,2005,p.111.
[3] [德]赫伯特·林丁格尔:《乌尔姆设计——造物之道(乌尔姆设计学院1953~1968)》,王敏译,北京:中国建筑工业出版社,2011年版,第74页。

造物主

图3-25 美国成功的商业设计师乔治·尼尔森（George Nelson, 1908-1986）。

图3-26 安东尼·华托的肖像。

第三章 普罗米修斯

图3-27、图2-28 作为成功的商业设计师，法国人雷蒙德·罗维曾经登上《时代》杂志封面。

挂的广告不仅包括他们商店的标志和他们皇室雇主的肖像,而且也开始包括他们的设计师。据1720年的记载,安东尼·华托(Antoine Watteau,1684～1721,图3-26)的肖像就曾经被经销商爱德梅—弗朗索瓦·热尔桑(Edme-Francois Gersaint)悬挂在圣·安诺赫街上。[1]这与雷蒙德·罗维(Raymond Loewy,1893～1986,图3-27、图3-28)聘用了公关让他登上《时代》杂志封面有什么区别?[2]这说明在工业化时代之前,明星设计师效应就一直在发挥着作用,这在建筑领域尤其明显,许多掌握着国家大型工程的建筑师都是受到皇室青睐的红人,但这显然与对皇权的尊崇有相当的关系,相反,那些与普通人生活相关的设计师一直都是"隐形"的。

明星设计师的形成与消费主义文化的发展之间保持着密切的联系,设计师在与客户尤其是富人的斗争中取得了前所未有的成绩。例如1952年《时代》杂志曾以《富人的建筑师》为题对匈牙利设计师保罗·拉兹洛(Paul László,1900～1993)进行了报道,据说曾经因为对客户关系的不满意,他拒绝过伊丽莎白·泰勒与芭芭拉·史翠珊。他的奢华设计从不给客户留下任何调整的空间,因此他几乎包办室内的全部东西,包括家具、窗帘、地毯、装饰物、灯具等。这样的好处可能是比较方便度身定做,就好像有一次他根据一位客户的身材特点将他室内的家具通通设计得小一号,结果客户十分满意,告诉他房间第一次让他感觉变高了。

在《今天的设计:机器时代的秩序技术》(*Design This Day: The Technique of Order in the Machine Age*,1940)一书中,美国的产品设计师提格反复提到了勒·柯布西耶、沃尔特·格罗皮乌斯及密斯·凡·德·罗这些欧洲建筑大师们,暗示"也许他的名字也应列入其中"[3]。在1932年出版的《地平线》中,诺曼·贝尔·格迪斯也同样在论述了从米开朗琪罗到塞尚和毕加索的艺术之路后,表示以产品设计师们为代表的"批量生产已经成为提高日常生活标准的一种手段"[4],就好像那些先锋艺术家曾经不为大众所理解那样。因此,格迪斯们顺

---

[1] [美]大卫·瑞兹曼:《现代设计史》,[澳]王栩宁等译,北京:中国人民大学出版社,2007年版,第9页。
[2] 参见[英]萨迪奇:《设计的语言》,庄靖译,桂林:广西师范大学出版社,2015年版,前言第25页。
[3] [英]彭妮·斯帕克:《设计与文化导论》,钱凤根、于晓红译,南京:译林出版社,2012年版,第78页。
[4] Norman bel Geddes. *Horizons*. Boston: Little, Brown, and Company, 1932, p.14.

理成章地成为机械时代的艺术家,"这些人以这种方式为自己的商业工作正名,表明他们感到只有追随欧洲艺术和建筑的理想主义,才能在历史中为自己赢得一席之地,并使自己远离利润世界"[1]。

因此,越来越多的设计师的名字被铭刻在产品上,无论是在那些奢侈品还是平价的零售商品中。著名的设计师费迪南德·波尔舍,其祖父是原大众甲壳虫汽车的设计师,这多少增强了他的传奇色彩。他的作品包括为曼谷公共交通系统公司设计的列车、为维也纳设计的有轨电车以及奢侈的高速游艇。这些公众产品和奢华商品的设计赋予波尔舍以华丽的光环,因此当他与一些大制造商联合生产高级个人用品时,其名字便被铭刻到烟斗和太阳镜上,"这些制造商(如辉柏嘉公司或者西门子公司)本身就有很高的知名度,但在销售产品时,商标上仍注明由波尔舍设计。该设计本身已成为豪华商品的时尚标志"[2]。

在文章的开头抱怨设计师地位的格雷夫斯先生实际上早就获得了这种待遇,并将自己的名字写进了千家万户。1933年,格雷夫斯曾为西尔斯设计了Toperator洗衣机,洗衣机的外观采用了斑驳的蓝绿色搪瓷材质,用来"暗示农场最勤劳的妻子",而且在六个月内,西尔斯(Sears)售出了"20000个'设计师'电器,每个上面都有Dreyfuss签名的复制品"[3]。这种现象变得越来越普遍,有时候"设计师的签名变得比他们设计的内容更有用"[4],就像那些被铭刻到建筑上的建筑师签名一样,产品设计师也获得了这种"签名权"和相应的社会地位,而服装设计师的知名度早已在一百多年来的时间里获得了空前的提升——与此相对应的是该类型商品在价格上的显著提高。设计师开始变得像好莱坞明星一样,不仅变成让年轻人向往的时髦职业,而且作为各种明星中最为智慧的那一类型——影视明星(象征完美的外貌)、体育明星(象征完美的身体)——开始引领着时代的生活方式。

与英国的罗宾·戴和吕西安娜·戴一样,美国设计师伊姆斯夫妇在某种意义上就是这种现代夫妇的代表(图3-29、图3-30),"他们为自己建立了一种令人

---

[1] [英]彭妮·斯帕克:《设计与文化导论》,钱凤根、于晓红译,南京:译林出版社,2012年版,第78页。
[2] [美]约翰·赫斯克特:《设计,无处不在》,丁珏译,南京:译林出版社,2013年版,第39页。
[3] Jeffrey L.Meikle.*Design in the USA*.Oxford:Oxford University Press,2005,p.109.
[4] [英]萨迪奇:《设计的语言》,庄靖译,桂林:广西师范大学出版社,2015年版,前言,第36页。

造物主

图3-29、图3-30
美国设计师伊姆斯夫妇在某种意义上成为现代生活完美夫妇的代表，这种设计师明星的形象与传统的明星艺术家不完全一样，后者更加突出放荡不羁的一面。

十分向往的现代生活方式,并按照它生活"[1]。伊姆斯夫妇的研究者帕特·柯卡姆指出,查尔斯和雷·伊姆斯非常清楚他们的社会文化角色及他们的生活方式的重要意义,因此他们极其关注自己的外表,例如,在穿着上不太常规,更喜欢保持一些艺术家的放荡不羁。柯卡姆解释说:"就好像选择汽车一样,他们在购买或定制高级服装时,注重实用兼顾美观,从不铺张。就如在其他设计领域中一样,伊姆斯夫妇在服装中执着于细节与质量——尤其是雷·伊姆斯。"[2]这就好像勒·柯布西耶的圆形眼镜,或是卡尔·拉格菲尔德手持的扇子一样,现代的设计师们知道明星的光环对于自己意味着什么:它会让设计项目的过程变得更容易,同时也会增加设计作品的附加值,而后者正是生产厂家所乐于看见的。伊姆斯夫妇还制作了一部他们在圣莫尼卡住宅的电影,屋子里充满了他们自己设计的以及从旅行中搜集到的物品,它暗示着,"其他人可以通过买一把伊姆斯设计的赫尔曼·米勒椅而过上这种田园生活"[3]。

明星设计师对于消费的推动毫无疑问是一把双刃剑,甚至在消费文化的批评者眼中,他们就好像是广告商一样成为厂家的"帮凶"。万斯·帕卡德等针对"有计划废止制度"的批判也自然地击中了20世纪50年代设计师文化的泡沫。当时,"明星制度"把设计师"提升到了'英雄'的角色,把他们当作高深文化的代表,认为他们在过去十年里总领导着设计界,并在后期达到了他们自己的设计巅峰。后来,这种'明星制度'慢慢让人生厌了"[4]。受到1968年"五月风暴"的影响,欧洲的设计师们开始思考设计师的身份问题,甚至通过"反设计"的方式来对资本主义背景下的设计师身份进行解构。一些设计师以匿名方式加入"风暴集团"(Gruppo strum)和"四N集团"(Gruppo NNNN)等设计团体,对"超级明星"型的设计师形象以及其代表的消费需求制造功能进行抨击,这实际上是现代主义设计思潮对资本主义进行批判的继续,因为他们意识到,他们设计的精致考究

---

[1] [英]彭妮·斯帕克:《设计与文化导论》,钱凤根、于晓红译,南京:译林出版社,2012年版,第186页。

[2] Pat Kirkham.*Charles and Ray Eames:Designers of the Twentieth Century*.Cambridge, Massachusetts and London:MIT Press,1995,p.61.

[3] [英]彭妮·斯帕克:《设计与文化导论》,钱凤根、于晓红译,南京:译林出版社,2012年版,第186页。

[4] [英]彭妮·斯帕克:《百年设计:20世纪现代设计的先驱》,李信、黄艳、吕莲、于娜译,北京:中国建筑工业出版社,2005年版,第167页。

的家居产品,实际上"是同政府、企业之间的合作,而这种合作只会强化阶级差别,将商品消费局限于富有阶层"[1]。纽约现代艺术博物馆馆长埃米利奥·阿穆巴斯(Emilio Ambasz,1943~)在1972年意大利设计展中曾经作过如下解释:

> 设计师在促进消费的同时,使个人得到了幸福感和满足感,从而保证了社会的稳定性。他们既是这些产品的创造者,又无法控制这些产品的意义以及最终用途,这种两难的境地使他们陷入了撕裂般的痛苦之中,他们发现自己无法调和社会关注与专业实践之间的冲突。于是,他们便粉饰了这些矛盾的存在。他们试图使人们相信如果不对社会实行结构性改革,就无法实现设计的创新,但是此原则并不适用于他们自己,他们也的确没有创造出什么新形式,相反,他们对传统物品进行了重新设计,将新的、讽刺性的、甚至有时会自相矛盾的社会文化和审美因素融入其中。[2]

然而,这些明星设计师和消费文化的激进批评者们却通过批判将自己变成了新一代的设计明星,而意大利设计也在这一轮设计反思中重新建立了设计领域的制高点,一大批新的明星设计师出现了。埃托·索特萨斯就是这一系列设计师明星中的佼佼者,他们组成设计小团体的方式也与现代主义时期的设计精英们如出一辙,唯一不同的是:"这些组织并不认为它们通过介入设计过程自身就能影响社会变革,它们只是通过发表宣言和行为表演传达他们的观念。"[3]

然而,作为消费批判的"反设计"仍然逃脱不了被消费主义"利用"的宿命,毕竟设计艺术已经成为消费文化中不可或缺的重要环节。无论是曼迪尼的"再设计",还是索特萨斯对"非文化图像"的追求,亦或是佛罗伦萨等地设计组织对"反

---

[1] [美]大卫·瑞兹曼:《现代设计史》,[澳]王栩宁等译,北京:中国人民大学出版社,2007年版,第389页。
[2] 同上。
[3] [英]乔纳森·M.伍德姆:《20世纪的设计》,周博、沈莹译,上海:上海人民出版社,2012年版,第247页。

## 第三章 普罗米修斯

美学"设计的尝试[1]，无不最终在商业文化的互动中再次成为后者的"英雄"。实际上索特萨斯等人很擅长利用媒体，来向大众传播他的激进设计思想，通过这种方式索特萨斯及围绕在他周围的年轻设计师建立起新的设计师崇拜，并成为消费社会全新的燃料推进剂。这种类似于艺术家般的身份转换，赋予了战后意大利设计更高的社会地位，连廉价的塑料产品也摇身一变，进入中产阶级的家庭。因此，在"后现代主义背景中，这种策略可以说不再真正具有颠覆性，而只是在市场中为厌倦了现有风格的消费者提供一种新的风格选择而已"[2]。

另一方面，众多企业充分地认识到设计师明星身份的价值，要么通过"造星"运动来刺激消费、增加产品的附加值（图3-31）；要么像偶像乐队一样挑选独立的设计师们组成临时的"梦之队"，从而迅速推动商品属性的转型。意大利企业阿莱西在设计师文化方面做出了全面的示范，并最终塑造了自己的企业形象，至今不衰。这些"梦之队"们设计的家居用品在功能方面也许并非最佳选择，其造型的卡通与后现代属性也终究会让人审美疲劳，但其不断组建的"梦之队"所带来的集中展示使其充分吸纳了"设计师物品"中所包含的不可替代的文化意义。而对这些商品的购买，则意味着对这种文化意义的认同，这些水壶"象征了设计意识和社会追求，而所有消费它们的人，无论是购买者还是接受水壶作为礼物的人，都加入了中产阶层的、具有文化意识的社会群体"[3]。同时，购买明星设计师产品的人不仅表现出自身的购买力，也展现出自身与设计师或艺术家们同步的审美教育，能够将自己与他人区分开来，从而实现皮埃尔·布尔迪厄所谓的"区隔"。设计师终于从审美创造者跃升为符号制造者，从而实现了更大的社会意义。

2002年8月15日，福特汽车的设计总监J.梅斯在伦敦设计博物馆的讲座

---

[1] 这些先锋团体包括1966年创建于佛罗伦萨的阿齐佐姆联盟和超级工作室（Superstudio），以及同时活跃于佛罗伦萨的天外来客（UFO）和9999团（Gruppo 9999），还有1970年代早期在都灵建立的乱弹小组（Gruppo strum）。它们均"关注整个环境的含义而不是美学掌控的个人物品，试图通过它们对于一个乌托邦世界的描述颠覆资本主义的利益核心，在这个乌托邦世界中，日常生活的需要是由自我维持的技术所提供的，这就是个人能够重新发现她或他自己天生的创造性潜能"。参见[英]乔纳森·M.伍德姆：《20世纪的设计》，周博、沈莹译，上海：上海人民出版社，2012年版，第247页。
[2] [英]彭妮·斯帕克：《设计与文化导论》，钱凤根、于晓红译，南京：译林出版社，2012年版，第196页。
[3] 同上，第198页。

造物主

图3-31 著名的服装设计师卡尔·拉格菲尔德,其标志性的造型相对于柯布西耶的形象而言,已经更加商业化,更符合其行业特征。换句话说,不同行业的设计师在明星形象的塑造方面,也是颇有区别的。

中说:"2002年汽车设计师的任务是'讲故事'。"[1]当叙事的主动权经过无数次更迭,从巫师转移到设计师手中时,设计师手中的权力是前所未有的,这一点可能连他自己都未曾意识到。英国设计博物馆的第一任馆长斯蒂芬·贝利借用罗兰·巴特的观点,曾经这样说过:"要是米开朗琪罗至今在世,就会为福特设计汽车,而非浪费时间去雕刻大理石墓碑"[2]。这虽然有点言过其实了,但毕竟这个时代已经不可能培养出米开朗琪罗了,那为什么不去设计福特汽车呢?当史蒂夫·乔布斯(Steven Paul Jobs,1955～2011)去世后,他的明星"替补"设计师乔纳森·艾维(Jonathan Ives,1967～)立马被浓墨重笔地塑造为新的全球偶像,而中国的模仿者们则前仆后继地穿着牛仔裤在大屏幕前讲述着那些试图改变生活的小故事,连外语教师都试图把自己塑造成手工匠人,在聚光灯下说"相声"——这本身就是所谓"讲故事"的中国版本。

园丁

　　对于……而言,社会是制定计划和有意识设计的对象。个人可以并且应当针对社会多做些什么,而不局限于改变其某个或若干的细枝末节,改善这里或者那里,治愈其某些疑难病症。人们能够并且应当为自己设定更远大更激进的目标;人们能够并且应该改造社会,强制它服膺于全面的、科学构想的计划。人们可以创造一个社会,这个社会客观上要优于那个"仅仅存在着的"社会——不受有意识的干预而存在着。始终不变的是,对这个计划总有一个审美尺度:行将建立的理想社会必须符合高层次的美的标准。它一旦建立起来,必将使人感到完全满意,就像一件完美的艺术作品;用阿尔贝蒂的不朽之言来说,那将是一个增加一点、减少一点或者变动一点都不能够有什么改善的社会。

　　这是一个园丁的幻想,被投射在了世界般大小的银幕之上。完美社会的设计者的思想、感情、梦想和动力对于每一个称职的园丁来说,尽管范围上相对较小,却都是很熟悉的。一些园丁憎恨那些混在美丽

---

[1] [英]彭妮·斯帕克:《设计与文化导论》,钱凤根、于晓红译,南京:译林出版社,2012年版,第200页。
[2] [英]萨迪奇:《设计的语言》,庄靖译,桂林:广西师范大学出版社,2015年版,第201页。

中间的丑恶,混在安定秩序中间的杂乱。另外一些园丁却泰然处之:这只是一个亟待解决的问题、一份额外的工作而已。不过对杂草而言这没有什么区别;两个园丁都要消灭它们。如果被要求或被给予一个机会停下来进行思考,两个园丁一致同意:杂草之所以必须被除掉,与其说因为它们是杂草,倒不如说因为这是美丽的而井然有序的花园所要求的。

现代文化是一种园艺文化。它把自己定义为是对理想生活和人类生存环境完美安排的设计。它由对自然的怀疑而建立了自己的特性。实际上,它是通过根深蒂固的对于自生自发性的不信任,以及对一个更优越的当然也是人工的秩序的渴望来界定自身、来界定自然,来界定这两者之间的区别的。除了全面的计划之外,花园的人工秩序还需要工具和原材料。此外,它还需要保护——以抵抗显然是缺乏秩序造成的持续不断的危险。秩序——它首先被视为一项设计——决定着什么是工具,什么是原料,什么是无用的,什么是无关的,什么是有害的,什么是野草或者害虫。它依据与它自身的关系把世界上所有的元素进行了分类。这个关系是它赋予这些元素并且为它所许可的惟一的意义——如同本身被分化了的关系一样,这种意义也是解释园丁行为的惟一正当理由。从设计的观点看,所有行为都是工具性的,行为的所有目标不是为了得到便利,就是为了去除阻碍。[1]

——《现代性与大屠杀》,鲍曼

在前面这段长长的引文中,文章开端的"对于……而言"中间被省略掉的一段话是:"现代种族灭绝的发起人和管理者"——如果忽略掉被省略的内容,我们可能以为文章描述的是一位现代设计师们的典型形象。作者鲍曼这样概括:"现代性是一个人为的秩序和宏大的社会设计的时代,是一个设计者、空想家以及更一般而言'园丁'的时代。园丁们把社会看成是一块需要专业设计,然后按设计

---

[1] [英]鲍曼:《现代性与大屠杀》,杨渝东、史建华译,南京:译林出版社,2002年版,第123—124页。

的形态进行培植与修整的处女地。"[1]在这个"园丁"的时代,文化精英身上的"主体性"得到了前所未有的上升,而伴随着这个过程,设计师在设计的决策中开始占据更多的主动性,他们渴望改造社会、改造客户的冲动再也压抑不住了。凯文·凯利在《失控》中认为"人们在将自然逻辑输入机器的同时,也把技术逻辑带到了生命之中"[2],"园丁"不再仅仅是花园的主人,他逐渐培育了所有的生物,甚至培育了社会,总是,他是这个世界的"造物主",即便他不如上帝那么重要,那么他至少也是"普罗米修斯",那个为人类盗来火种,对抗自然的人!

当柯布西耶来到巴西里约热内卢的时候,他立即充满激情地设想了一个由100米高的汽车快速路和高层公寓楼组成的恢宏城市,这个想法让他十分激动,他说:

> 里约热内卢这座城市,似乎很高傲,以她举世公认的美丽拒绝与人类进行任何合作。我有一个强烈的愿望,或许有一点狂热,打算在这里进行一种人类的冒险——希望去创立一种二元性,即创造与"自然存在"相对或并存的"人类创造"。[3]

在他塑造的二元对立的关系中,人类的伟大之处就在于改造自然,以及那种"连飞机都会嫉妒这种似乎为设计师保留的自由"[4]。能大刀阔斧地削山填海或是在自然中创造出与其一样雄伟的建筑,的确能激起人类作为大自然主人的壮阔豪情,也难怪柯布西耶不断地想象这一壮观场景可能诉说的伟大:

> 汽船在经过这些伟大而生动的现代建筑时,将会发现那些悬浮在城市上空的,是一种响应、一种回声、一种回答,整个场景都会开始叙说,叙说大海、叙说陆地、叙说空气,它在叙说建筑。这种叙说是人类儿伺学和

---

[1] [英]鲍曼:《现代性与大屠杀》,杨渝东、史建华译,南京:译林出版社,2002年版,第149页。
[2] [美]凯文·凯利:《失控:全人类的最终命运和结局》,陈新武等译,北京:新星出版社,2010年版,第5页。
[3] [美]诺玛·伊文森:《巴西新老首都:里约热内卢和巴西利亚的建筑及城市化》,汤爱民译,北京:新华出版社,2010年版,第60页。
[4] 同上。

造物主

> 大自然的无穷奇妙组合成的诗篇。极目所望无外乎两种事物:自然和人类劳动的产物。这座城市通过一条线来宣布自己的到来,这条线与大山的狂暴任性和谐共处,这就是那条(建筑物构成的)水平线。[1]

这种潜藏心中的人类激情在工业化时代得到了释放,人类不断地探索太空、重塑地球。一方面工业化分工的细化赋予设计过程更大的复杂性,设计师虽然只是这个复杂链条中的一个组成部分,但却成为最为重要的代言者;另一方面,现代设计发明了一整套全新的形式语言和设计方法,导致没有经过相关审美训练的大众在与设计师的对话中处于"受教育"的状态,这道审美的"鸿沟"至今尚存,展现着设计师权力飞跃的痕迹。汤姆·沃尔夫(Thomas Kennerly Wolfe, 1931~)在《从包豪斯到现在》将那些被过度崇拜的建筑师称为"太白金星"[2],他认为传统的建筑师即便声名卓著,也要根据顾客的意思来设计自己不擅长或不喜欢的风格,他们在这个过程中发挥着自己的创造性,而现代主义则总是让高傲的客户们来屈就自己。这样的批评也许并不公正,但至少让我们看到了设计师权力的提高以及其背后设计专业领域与日常生活日益扩大的鸿沟。汤姆·沃尔夫这样说:

> 我发现今天美国建筑师和业主之间的关系有些古怪,近乎诚心恶作剧。在过去,那些花钱让人家给建府邸、教堂、歌剧院、图书馆、大学、博物馆、办公室及大廊台的人毫不犹豫地要用这些建筑来表达自己的尊荣。拿破仑想仅以更多的音乐和大理石把巴黎变成恺撒时代的罗马。他说到做到。他的建筑师们为他造了凯旋门和马德兰庙。他的侄子拿破仑三世想把巴黎变成罗马城并衬托出凡尔赛宫来。他说到做到,他的建筑师们为他造了巴黎歌剧院、新罗浮宫以及瑞华丽大道(rue de Rivoli)。伯尔曼斯敦一次把英国新外交部大楼的设计竞赛结果扔

---

[1] 柯布西耶:《建筑与城市化的确切现状》,转引自[美]诺玛·伊文森:《巴西新老首都:里约热内卢和巴西利亚的建筑及城市化》,汤爱民译,北京:新华出版社,2010年版,第60—61页。
[2] 5月18日,包豪斯都会聚会庆祝"银王子"——格罗皮乌斯的生日,这个称呼是保罗·克利在第一次生日聚会中发明的。参见[德]鲍里斯·弗里德瓦尔德:《包豪斯》,宋昆译,天津:天津大学出版社,2011年版,第85页。因此,汤姆·沃尔夫在书中用"太白金星"讽刺现代主义的大师们。

## 第三章 普罗米修斯

到了一边,却让那时最好的哥特式建筑师斯考特(Gilbert Scott)去给他设计一个古典式的。而斯考特就真的那样做了,因为这是伯尔曼斯敦说的。

……

但是1945年之后,我们的财阀们、官僚们、主席们、经理们、委员们、大学校长们都不知怎么地变了。他们都好像是对自己丧失了信心,都沉默了。他们一下子都愿意接受一样东西了,就好像愿意接受一杯泼在脸上的冷水、一记打在嘴巴上的耳光、一顿对资产阶级奢侈灵魂的批判一样,这样东西就是所谓"现代建筑"。[1]

之所以说汤姆·沃尔夫的评论并非公正,是因为这种现象在工业革命之后就明显出现了,和经典现代主义之间并无直接联系,沃尔夫想批判欧洲现代主义在美国的影响,可以说是"欲加之罪,何患无辞",他忽略了欧洲的批评家们(如吉迪恩)是如何将美国的影响塑造为欧洲现代主义的源泉的。工业革命之后,受到机械化生产的影响,功能主义和机械美学逐渐地渗入到设计师的自我认识中,工程师的形象也开始深入人心。

新艺术设计师仍将自己当成是艺术家,比利时建筑师维克多·霍塔1938夏天在布鲁塞尔对吉迪恩说:"我问自己,建筑为什么不可以像绘画一样是独立的、大胆的?"[2]"为什么不可以像画家们做的那样,对建筑进行现代的提升,使其变成独立的和个人的?"[3] 这与经典的现代主义设计师的自我认同是完全不同的——柯布西耶堪称了不起的画家,但他却赞美汽车、歌颂水坝,更倾向于将自己视为工程师。如果设计师将自己等同于艺术家,那么他在大多数时候会将他的创作行为与美联系在一起;反过来,如果他将自己视为工程师的同类(虽然工程师们不这么认为),那么他们的创作行为将更倾向于社会改造。

柯布西耶在批评纽约摩天大楼与其交通系统之间不能匹配而造成混乱的时候,曾经这样描述:"卢斯曾对我说过:'一个有教养的人是不会从窗户向外眺望

---

[1] [美]汤姆·沃尔夫:《从包豪斯到现在》,关肇邺译,北京:清华大学出版社,1984年版,第5—6页。
[2] Sigfried Giedion.*Space, Time and Architecture: the growth of a new tradition*. London: Geoffrey Cumberlege Oxford University Press, 1952, p.239.
[3] Ibid, p.241.

的,他的窗户是毛玻璃的;其目的只是采光,并非供人向外眺望。'在目前令人难以忍受的拥挤城市之紊乱景象下,这样的感受是可以理解的:面对一种极端异常的景致时,人们会荒唐地接受此种观点。"[1]这时候的设计师完全变了,他不再只是谈美、谈技巧,而是谈道德、谈社会,而是在讨论如何通过设计来改变人的行为。而当人们无法理解他们的设计观念的时候,他们渴望对大众的设计审美进行再教育。讽刺的是,如果说精英团体对这种"再教育"能够做到亦步亦趋的话,现代主义设计在理论上最重要的服务对象"大众"则很难接受。因此,他们认为"在艺术趣味方面,建筑师应该是给工人施舍文化的恩人。和他们直接商量是没有用的,因为正如格罗皮乌斯曾经指出的,他们在'智能上还没有发展起来'。"[2]

1931年,德国《造型》(*Die Form*)杂志上发表了一篇文章:《到底图根哈特住宅能不能居住?》。路德维希·希尔贝塞默和尤斯图斯·比尔(Justus Bier)等几位建筑评论家纷纷批评住宅的开敞式平面布置,认为这样毫无私密性可言;而且他们还反对墙面和地板上过于突出的木纹和石材,半圆形的墙面也导致房间中无法悬挂艺术品,关键是他们认为在住宅里,"建筑师的存在感高于客户的存在感"[3]。虽然图根哈特夫妇不同意这样的观点,他们有权利享受其父亲赠予他们的结婚礼物,但业主的赞美显然无法掩盖批评的合理性。这种以设计师为主导的创作是所有设计师的梦想,它有时候需要必要的"粉丝"来支持。就好像柯布西耶为拉·罗歇设计的住宅(图3-32,图3-33),尽管存在"永远无法解决的中央供热噪声和一直悬而未决的照明设施"[4],但业主本人十分满意,不仅送了设计师一辆小汽车,而且在那里一直生活到1963年,"心满意足地品味着别墅的划时代意义"[5]。

"园丁们"不仅为工人们设计了毫无装饰甚至没有色彩的公寓,而且降低了

---

[1] [法]勒·柯布西耶:《明日之城市》,李浩、方晓灵译,北京:中国建筑工业出版社,2009年版,第172页。
[2] [美]汤姆·沃尔夫:《从包豪斯到现在》,关肇邺译,北京:清华大学出版社,1984年版,第26页。
[3] [美]尼古拉斯·福克斯·韦伯:《包豪斯团队:六位现代主义大师》,郑炘、徐晓燕、沈颖译,北京:机械工业出版社,2013年版,第405页。
[4] [荷]亚历山大·佐尼斯:《勒·柯布西耶:机器与隐喻的诗学》,金秋野、王又佳译,北京:中国建筑工业出版社,2004年版,第56页。
[5] 同上。

第三章 普罗米修斯

图3-32、图3-33　拉·罗歇别墅，在这样的作品中，设计师和业主的关系更像是艺术家和赞助人之间的关系。

233

天花板的高度和门厅的宽度。虽然无论是法国南部的佩萨克(Pessac)还是柏林西门子(Siemens)工厂的公寓，工人们都是设计师理论上的服务对象，但设计师们显然无心倾听"客户"的声音，他们更多地通过对空间、色彩和尺度的限制来提高效率，同时通过对行为的规训来实现其目的，即创造一种全新的设计语言。这种设计语言的"纯粹"与"反个性"需要以极强的执行力来完成，就好像任何乌托邦的背后都充满着强有力的手段一样。因此，设计师的明星"光环"成为最重要的武器，它就像宗教中圣人的光环一样，赋予其设计行为以合法性，并在与使用者的"斗争"中占据上风。这一点尤其表现在建筑领域中，因为建筑设计涉及更多与公共权力相关的场合。

如果说密斯·凡·德·罗为了满足美国的防火规范，而在混凝土外敷贴工字钢的做法让人对其功能问题感到疑惑的话，他对于摩天楼建筑的窗帘问题则显然展现出设计师与使用者在权力方面的斗争[1]，让这些透明的玻璃保持着本来的单纯面貌，本身就意味着"对居住的切实否定"（卡奇亚里）[2]。尽管大楼的使用者想尽办法来规避没有窗帘对工作带来的不利影响，但是均以失败告终。[3] 这并非是一件简单的权利斗争，从设计师角度而言这不啻是场全胜，展现出其能塑造日常生活的超凡权力——这让人想起反乌托邦小说《我们》中描述的那个"大一统"国家，人们"只有在性活动日，才有权放下窗帘。平时，生活在四

---

[1] "密斯赞成那些大玻璃完全没有窗帘。除非你能强迫住在楼里的每个人都用同一个颜色的窗帘（当然是白色或沙石色）而且开关起落窗帘均在同一时间，开到同一程度。否则，它们总要破坏外立面设计的纯洁性的。在西格拉姆大楼，密斯做到了最接近实现那个理想的程度：住户不能自加窗帘，只能用定死在建筑上的白窗帘，而且这种窗帘只能有三种状态：全开，全关，开一半。任何其他位置全待不住。"参见[美]汤姆·沃尔夫：《从包豪斯到现在》，关肇邺译，北京：清华大学出版社，1984年版，第59页。

[2] "玻璃是对居住的切实否定……从1920~1921年的柏林玻璃摩天楼方案……到纽约西格拉姆大厦，我们可以在密斯所有的作品中追溯，栖居的缺席恰在其中。" Cacciari, *Eupalinos or Architecture*, p.108, 引自[比]希尔德·海嫩：《建筑与现代性》，卢永毅、周鸣浩译，北京：商务印书馆，2015年版，第33页。

[3] "在巨大的合作大厦里，办公室人员常把柜子、桌子、纸篓和花盆靠近由地到顶的大玻璃窗安放，以免令人有会摔下去的恐惧。在这种临时摆起的墙上他们挂起临时凑合的窗帘，或者任何巧以挡一挡下午使人耀眼和头疼的直射阳光的东西，使它像是那波利贫民窟的公共洗衣间。但是到了晚上，监督官、密斯警察，在最严厉的指示下，就要扯掉这些妨碍银王子和太白星们纯洁形象的可怜障碍物。最后大家都放弃了。并学会了，像他们上面的资产阶极一样，要把大楼当作一个大丈夫看待，不去和他们一般见识了"。[美]汤姆·沃尔夫：《从包豪斯到现在》，关肇邺译，北京：清华大学出版社，1984年版，第62页。

壁透明的、仿佛是空气织成的玻璃房里,我们一切活动都暴露在光天化日之下,谁都可以看得清清楚楚。"[1]混乱的窗帘或是使用者根据自身需求对落地窗空间的改造显然会影响建筑外立面的纯粹性,然而是否应该更加重视使用者的权利呢?设计的目的究竟是为了使用者的需求还是设计师自己的完美呈现?人们在现代主义之前对这些问题的看法是截然不同的,机械化、批量化的生产让人们更加关注某种制度,而忽视了其中的个性问题。

与摩天楼本身所包含的权力展示特征不同,对工人住宅所包含的使用者需求的忽视是一个难以回避的问题,是不能靠警察的监视和管理就能解决的,尤其是当人们厌倦了新风格的时候。这些项目常常由政府机构委托设计,并且由建筑师根据雇主的原则进行设计,但是却"忽视了日常生活的模式"[2],这些项目中最不成功的一个是由乔治·赫尔穆齐(George Hellmuch)与山崎实(Minoru Yamasaki,1912~1986)在密苏里的圣路易斯市设计的普瑞特住宅(Pruitt Homes)与伊戈公寓(Igoe Apartment,1954)[3](图3-34),这个项目因为高犯罪率以及随后的拆毁而闻名于世。

1955年,由33栋11层[4]的公寓大楼组成的普瑞特—伊戈公寓建成,共拥有2870套公寓。公寓及其厨房电器都被设计得很矮小,以"满足"穷人的需要。同样出于效率的要求,电梯是"跳停"的,只停在第一、第四、第七和第十层(第一层为底层,架空,四层、七层和十层均为公共性的"码头层"),试图减少电梯的拥堵,鼓励使用楼梯。而"码头层"(anchor floors)则配备了大型公共走廊、洗衣房、公用空间及垃圾滑槽。每层楼都有带顶的走廊,符合柯布西耶和CIAM现代建筑国际协会的"空中街道"的理想,甚至被1951年的《建筑论坛》(Architectural Forum)称为"为穷人而设计的垂直邻里"。但是这种高效率节省土地空间的设计,却由于"在这项工程中没有其它地方可供公共活动,那些通常情况下需要在酒吧间、妓院、俱乐部、游泳池、娱乐场、商店、谷物围栏、菜畦、干草堆、粮仓

---

[1] [俄]扎米亚京:《我们》,顾亚玲等译,北京:作家出版社,1997年版,第19页。
[2] [美]黛安·吉拉尔多:《现代主义之后的西方建筑》,青锋译,北京:清华大学出版社,2012年版,第170页。
[3] 普瑞特指二战中美国黑人战斗机飞行员St.Louisans Wendell O.Pruitt,伊戈指前美国国会议员William L.Igoe。因此,普瑞特住宅(Pruitt Homes)原本计划由黑人居住,伊戈公寓(Igoe Apartment,1954)则由白人居住。资料来源:维基百科。
[4] 部分文献称其为14层,有误。

造物主

图3-34 普瑞特住宅（Pruitt Homes）与伊戈公寓（Igoe Apartment，1954）的拆除也许具有一定的偶然性，但设计师显然只注重了建筑的使用效率，而忽视了使用者的感受与体验。

等地进行的活动,现在都在'空中街道'进行"[1]。

空荡荡的楼梯间和走廊为犯罪提供了温床,被迁来的居民之间相互感到陌生,增加了这种安全隐患。随着而来的是尖锐批评和当地居民的陆续外迁,使得这个住宅区愈来愈难以为继。到了1971年,普瑞特—伊戈公寓只剩下600多居民,他们分散在17栋楼中,而剩下的16栋建筑物都已经空置了。沃尔夫·冯·埃卡特1973年在曾给普瑞特—伊戈项目颁奖的美国建筑师学会(AIA)会议上这样回顾当时的情形:"在不到20年时间里,普瑞特—伊戈居住区的居民已经陷入了不可控制的失望、恶意破坏行为和暴力之中。"[2]因此,当1971年召开所有留住的居民大会并请他们发表意见时,"炸掉它!"的呼声便立即响彻起来。汤姆·沃尔夫认为这是一个有历史意义的时刻,因为"工人住宅有史五十年来第一次有人征求业主那不值钱的意见"[3]。

随后在1972年发生的事情已经成为众所周知的社会事件——即由爆炸而宣告的"现代主义死亡"。实际上普瑞特—伊戈项目的失败有其特殊性,一个住宅区的炸毁当然不足以宣判现代建筑的死亡。该项目的失败不仅与其富有种族主义色彩的政策密切相关,更是"主要受制于低质量的城市设计策略的影响,而这种影响远胜过建筑设计质量的作用:土地利用被分区,并且严格隔离开来,导致居民无法便捷地前往零售、商业、娱乐与休闲设施;作为公共空间的街道被抛弃了;而住宅本身也与城市其他部分相隔离"[4]。

但是,从这个设计史的著名案例中能够发现,现代主义设计师们所畅想的一些"生活方式"的改造,似乎并没有能够顺利实现。现代主义者指望"设计"能够治病救人,甚至实现社会的革命性发展最终却变成了"空中楼阁"。而后现代主义者提倡将"设计"回归"设计"本身,即恢复其满足消费者需求的功能,而非增加设计的社会功能。正如自称业余的批评家威廉·斯莫克所说:"品位如今再次回到了肤浅和粉饰。世界并没有把'设计'当作是治疗社会疾病的良药。"[5]

---

[1] [美]汤姆·沃尔夫:《从包豪斯到现在》,关肇邺译,北京:清华大学出版社,1984年版,第64页。
[2] [美]劳埃德·卡恩:《庇护所》,梁井宇译,北京:清华大学出版社,2012年版,第329页。
[3] [美]汤姆·沃尔夫:《从包豪斯到现在》,关肇邺译,北京:清华大学出版社,1984年版,第64页。
[4] [美]黛安·吉拉尔多:《现代主义之后的西方建筑》,青锋译,北京:清华大学出版社,2012年版,第170页。
[5] [美]威廉·斯莫克:《包豪斯理想》,周明瑞译,济南:山东画报出版社,2010年版,第68页。

### 暗流(二):诚挚与真实

1970 年春,纽约哥伦比亚大学教授莱昂内尔·屈瑞林(Lionel Trilling,1905~1975)先生在哈佛大学进行了长达半年的演讲,"台上台下遍布学界星宿。其中一批由老爷车准时接送的高龄听众,竟然是博士生们久已淡忘的太老师"[1],比如说他的挚友丹尼尔·贝尔。屈瑞林是 20 世纪 20 年代、30 年代"纽约知识分子"群体中的代表人物之一,这些知识分子试图为美国捕捉欧洲文化的思想。尤其是屈瑞林对马修·阿诺德的研究充分展现了精英主义文化观在欧洲与美国大陆之间的传递。

1972 年,屈瑞林的这六次演讲被收录成书,出版了《诚挚与真实》(Sincerity and Authenticity,1972)。屈瑞林先生引经据典在第一章"诚挚的起源和发展"中说西方文化自古推崇诚挚(Sincerus),视之为意义与道德核心,即"公开声明个人与自我的真实感受之间所保持的一致性"[2]。而随着资本主义的崛起,诚挚不断贬值,"人们逐渐怀疑外部权威的合法性和效力,从而厌倦于在自我和社会之间保持一致"[3],诚挚让位于真实(Authenteo)原则。因此,自卢梭《忏悔录》、狄德罗《拉摩的侄儿》起,以现代文学为代表的西方文化刻意追求自我真实,嘲讽社会混乱,以致文化精神产生分裂。因此,"真实"代表了"法国大革命以来的现代传统,充满了个体相对于社会的自我实现的欲望"[4],个人对主体性的追求一发而不可收——这就是为什么现代主义的设计者们如此地追求着"真实",这反映着设计师主体意识和自我意识的上升。

为了在现代建筑运动的批评中获得理论基础,柯林斯对于真实与真诚这两个术语的语义学分析可谓是不遗余力。从建筑学的角度来看,真诚具有某种主观的意味;而真实则意味着建筑物之结构及其所表现出来的外观之间的客观对应。对于柯林斯来说,"真实是我们应给予别人的,而真诚却是应给予我们自己的。真诚的建筑师是这样来设计房子的设计师,即按照自己相信它应该如何设

---

[1] 赵一凡:《从胡塞尔到德里达:西方文论讲稿》,北京:生活·读书·新知三联书店,2007 年版,第 49 页。
[2] Lionel Trilling. *Sincerity and Authenticity*. Cambridge, Massachusetts and London: Harvard University Press, 1972, p.2.
[3] 严志军:《莱尔内尔·特里林》,南京:译林出版社,2013 年版,第 72 页。
[4] 同上。

计的方式,而不只是按照他的业主或公众欣然接受它的方式来搞"[1]。这种对"真实"性的标榜和寻找,遍布了整个现代主义设计的发展过程,同样,这种相对应的设计师的自信和主体性的表达,也出现在所有现代主义的角落里。在这个意义上,柯林斯找到了最好的参照系:当代艺术家。

柯林斯所认可的那些"诚实"的人,从卢梭到柯布西耶,形成了一条线索:"勒·柯布西耶一直认为他自己担当有双重角色:首先他是一位超级智者,对于人类的需求有着独一无二的感悟,且被这种感悟所困扰,此外,作为一位环境的创造者,他基本上总是沉浸在自我理想的遐思之中"[2]。柯布西耶设计的新精神馆在1924年1月时提交给博览会的总建筑师普吕梅(Ch.Plumet)先生与邦尼耶(L Bonnier)先生时,曾遭到断然拒绝。两位先生批评新精神馆是"建筑师的家"。而柯布西耶回答:"不,是所有人的家,或者老实说,是任何一位关心舒适与美观的先生的公寓。"[3]这段批评直指设计师不考虑当时消费者的感受,把自己的个人意识强加给消费者,让消费者全盘接受被设计的全套生活方式。当时从另外一个角度来看,在全新的机械时代人们到底在未来需要什么样的生活方式,这显然是一个难以判断的问题,设计师只有坚持自己的分析判断,才有可能获得成功。为此,柯布西耶不惜暗地里"违法"地建造"新精神馆",而且他说"没有经过审查委员会,也没有任何资金援助。我们早已经是老手了!"[4]

但是,那些试图表现"真诚"自我的建筑师们却总是建造出与环境之间并非协调的作品,他们试图通过对环境的全面更新来实现新的和谐,这个"和谐"与传统的自然和谐完全不同。[5]在这个过程中,他实际上在创造一个全新的"真实"

---

[1] [英]彼得·柯林斯:《现代建筑设计思想的演变》,英若聪译,北京:中国建筑工业出版社,2003年版,第247页。
[2] 同上,第248页,参考了《现代建筑的历史编纂》一书的译文。
[3] [法]勒·柯布西耶:《明日之城市》,李浩、方晓灵译,北京:中国建筑工业出版社,2009年版,第214页。
[4] 同上,第214页。
[5] 参见蒙德里安对新旧"和谐"的论述:"旧的和谐表现的是自然的和谐。它(新的和谐)在七个乐音的和谐中被表现出来,而不是在自然和精神的均等平衡中被表现出来——而这被'新人类'视为全部。新的和谐是一种双重和谐,即精神与自然的和谐,表现为内在和外在的和谐。因为只有最外表化的东西才能被自然的和谐在造型上表现出来,而最内在化的东西是无法在造型上表现出来的,所以,新的和谐不能成为它们在自然中存在的那样,它应当是艺术的和谐。"详见[荷]蒙德里安:《新造型主义:造型平衡的一般原则》,载《蒙德里安艺术选集》,徐佩君译,北京:金城出版社,2013年版,第58页。

性原则,一个新的体系,正如一位史学家所述:"那些试图通过设计真诚的建筑以挑战柯林斯的建筑师,越是认真努力,其所建造的建筑物与其环境之间的和谐感就越弱。他们对于作为这些建筑师之真诚性最为严肃结果的建筑物所处场所的冷淡,是从他们对奠基于某种共享的知识背景的基础上的那种规则体系的蔑视中开始产生的"[1]。

在这种背景下,设计师们逐渐地从工作室里走出来,就像传统的艺术家一样,通过自己的写作和个人魅力来接触更多的社会精英并向大众发出声音。因为他们所要创造的这个世界是一个全新的世界,他需要解释、需要互动与交流、需要改变人们的观念,甚至需要一场"革命"。设计师的声音本身变成了社会中最重要的声音,设计师成了批评家。"设计师—批评家"这种新的混合角色是设计师精英地位的重要宣誓,暗示着"内在的"形式状态与"外在的"主体性建设之间的相合与同谋。现代设计师普遍地开始思考设计本体的问题,并对设计师承担角色进行反思,这是现代主义传统的一种延续。设计师,至少是精英的现代设计师们为自己确立了一种信念,就是:设计师不能随波逐流,反过来,他可以改天换地、造福社会。

这种精神有时会推动社会进步,有时又显得狂妄自大,批评家称之为"塔克情结"(Tucker Complex)[2]。塔克(Preston Thomas Tucker,1903~1956,图3-35—图3-38)是美国一位知名的汽车设计师,他一方面试图打破三大公司对汽车市场的垄断,一方面像个大男孩一样努力给自己圆一个完美的未来汽车之梦。如果说塔克不顾一切的理想主义还多少体现出人类创造力的原始本能和冲动的话,那么巴克明斯特·富勒,则真的是一位"妄自尊大的设计帝国的帝王"[3],他曾经试图给曼哈顿安上一个防水的圆屋顶,就好像"光辉城市"中的柯布西耶一

---

[1] [希腊]帕纳约蒂斯·图尼基沃蒂斯:《现代建筑的历史编纂》,王贵祥译,北京:清华大学出版社,2012年版,190—191页。
[2] 该词源于弗朗西斯·福特·科波拉导演拍摄的名为《塔克》的电影,塔克试图引入一种设计师认为更好的汽车,但是最后被汽车行业三巨头给摧毁了。他们通过排挤新来者来保证自己平庸汽车的销量。富勒认为塔克的彻底的失败证明他是在做一件好事情,因此"塔克情节"即是一种设计师对理想主义的坚持,也是对实现自身价值的态度,但对批评家而言,它也意味着一意孤行,以自我为中心。参见[美]威廉·斯莫克:《包豪斯理想》,周明瑞译,济南:山东画报出版社,2010年版,第143页。
[3] 同上,第145页。

第三章　普罗米修斯

图3-35、图3-36　塔克，美国一位知名的汽车设计师，并以挑战三大公司对汽车市场的垄断而知名，它是"美国梦"的代表，也是自信甚至狂妄的象征。

造物主

图3-37、图3-38　带有三个车灯的塔克汽车，中间的头灯可以自动旋转以补偿灯光的盲区。

样,"他生活在未来,生活在设计的幻梦中"[1]。这种"幻梦"一方面是追求人类进步的整体意愿的反映,另一方面,也是人类不断地追寻主体化(Subjectification)的结果。阿尔都塞认为:"西方人所谓的主体,实乃意识形态造成的一种自我幻觉。而大写主体(Subject)的意识,恰恰是它被意识形态主宰的 subject,即受支配的小写客体。"[2]设计师的崛起正是这种主体化的反映,"大写"的设计师表面上在追寻着自我价值的最大化,而在其背后,如福柯所说,推动其努力的正是现代机构对个人的规训。设计师对"乌托邦"社会及其生活方式的想象贯穿了整个现代主义的设计运动,而在这个过程中,设计师不断地对"自我"进行认识,对"主体"进行反思,设计师不仅走向了前台,更是走上了讲台,他成为社会思想最生动的代言人,不仅记录了宏大历史的瞬间,更在每一个精彩的浪潮中朗读宣言!

---

[1] [美]威廉·斯莫克:《包豪斯理想》,周明瑞译,济南:山东画报出版社,2010年版,第145页。
[2] 赵一凡:《从胡塞尔到德里达:西方文论讲稿》,北京:生活·读书·新知三联书店,2007年版,第99页。

# 第四章

## 设计进化论

1. 从零开始
    |让我们杀死月光|
    |清零|
    |风格的崩溃|
    |新精神与新的"人"|
2. 十字军东征
    |众矢之的|
    |"野蛮人"|
    |儿童力比多|
    |对装饰的道德责难|
3. 源泉
    |勇气|
    |原型|
    |功能|
    |向自然学习|

第四章　设计进化论

## 1. 从零开始

让我们杀死月光[1]

> 要想清除这种恶臭就必须将它们扫地出门付之一炬。艺术要有青春活力,富有新意,简洁明了。任何消毒剂用在这里都不会产生效果。只要原先的大师还在被当做大师顶礼膜拜,人们就会继续模仿他们。当诗人已不再是诗人而成为腐烂中心的时候,就必须将他清除出去。"[2]
>
> ——梅·辛克莱,《天国之树》

英国小说家与批评家梅·辛克莱(May Sinclair,1863～1946)在小说《天国之树》中讲述了一个处于战争边缘的家庭生活故事——"人们提到这部小说就会联想到'漩涡派'思潮中与战争有关的美学思想"[3]——而在一战前后这恰恰是现代主义艺术的共同追求。辛克莱认为"人们应征入伍仅仅是一种个人考虑,它是一种超越地域和时间的事件,而不是集体和历史的事件:战死疆场是个人价值的实现;是心灵的需要,甚至是一种艺术行为"[4]。这种评价令人似曾相识,实际上,英国"漩涡派"深受意大利未来主义的影响。菲利普·托马索·马里内蒂(Filippo Tommaso Marinetti,1876～1944)在1909年2月20日《费加罗报》上刊登的《未来主义的成立和宣言》中如此宣誓:

> 这是来自意大利,我们在世界上发起的颠覆性和煽动性的暴力宣言。通过它,今天,我们建立了未来主义,因为我们想让这片土地从教

---

[1] 源自马里内蒂的一句话:"让我们杀死月光"(Let's kill the moonlight),可以作为现代主义先锋派质疑传统、否定一切的批判意识的典范:"所有规范、形制和习俗都将被打破,所有稳定的事物都将被拒绝,所有的价值观都将被颠覆。"参见[比]希尔德·海嫩:《建筑与现代性》,卢永毅、周鸣浩译,北京:商务印书馆,2015年版,第42页。

[2] 转引自[英]蒂姆·阿姆斯特朗:《现代主义:一部文化史》,孙生茂译,南京:南京大学出版社,2014年版,第19页。

[3] 同上,第18页。

[4] 同上,第19页。

授们、考古学家们、导游们和古文物研究者们的腐败中解救出来。意大利做二手服装的生意已经太久了。我们想要把她从覆盖着她的无数的博物馆中解救出来,那些博物馆犹如许许多多的墓地。

博物馆:多少世纪![……]如此多彼此不知的事物被不加区别、统一安全地放在一起。博物馆:就是一个公共宿舍,里面的物体永远躺在它所憎恶或是未知的东西旁边。博物馆:画家和雕刻家荒谬的决斗场,彼此间野蛮地用色彩或是线条的拳头拉出一面争斗之墙![1]

据说这段文字是马里内蒂"用法文写成(他是索邦神学院文字学的毕业生)的自传式的文字,后来被翻译成意大利语,看上去像是在米兰写的"[2]——这对于爱国主义而言相当重要,班纳姆曾说考虑到对于意大利的爱国者而言,由于复国运动仍然还是正在进行着的战争,那么把"战争歌颂为社会的清洁工",也是"可以理解的了"。[3]在意大利的战争中,未来主义者们表现出一腔热血,并且最终消耗殆尽(如圣伊利亚和波菊尼)。因此,在马里内蒂的宣言中,出现频率最高的词就是"死亡"。他们努力通过革命来进行毁灭,通过死亡来进行重生,他甚至闻到了自己身上迅速腐烂的气味,而那些年轻的继任者们"从很远的地方来,从各个角落来,唱着歌翩翩起舞,弯曲着掠食者的钩状的爪子,像狗一样在学院大门嗅着我们正在腐朽的思想的气息"[4]。这就是为什么他们支持战争——战争是推动"死亡"最快的手段,其本身也是一种快速进化即"清洁世界"的手段(图4-1、图4-2)。

基于"战争崇拜"的立场,未来主义与意大利法西斯主义之间产生了复杂的

---

[1] [意]菲利普·托马索·马里内蒂:《未来主义的成立和宣言》,叶芳译,选自《设计真言:西方现代设计思想经典文献》,南京:江苏美术出版社,2010年版,第168页。
[2] [英]雷纳·班纳姆:《第一机械时代的理论与设计》,丁亚雷、张筱膺译,南京:江苏美术出版社,2009年版,第122页。
[3] 同上,第125页。
[4] [意]菲利普·托马索·马里内蒂:《未来主义的成立和宣言》,叶芳译,选自《设计真言:西方现代设计思想经典文献》,南京:江苏美术出版社,2010年版,第169页。

第四章　设计进化论

图4-1、图4-2　两张第一次世界大战的摄影作品，机关枪、坦克、化学武器的出现，不仅增大了战争的破坏力，也让未来主义者在这种破坏力中看到"除旧布新"的巨大力量。

造物主

纠葛[1],他们之间的瓜葛"有其偶然性的一面,也有其必然性的一面"[2],知识界一位同情纳粹主义的人曾大声宣布说,"当我听到文化这个词时,我就会拔出手枪"[3]。在《机械复制时代的艺术品》的后记中,本雅明把意大利未来主义和法西斯主义等同起来,纳入了"政治的审美化"模型加以批评。为了阐明自己的观点,本雅明把意大利未来主义对战争的审美化作为法西斯主义的有力证明,他引用了马里内蒂针对埃塞俄比亚殖民战争发出的一则宣言:

> 27年来,我们未来主义者一直反对给战争贴上反美学的标签[……]因此,我们宣布:[……]战争是美的,因为它通过毒气面罩、可怕的麦克风、炸弹、小坦克等确立了人对机器的支配。战争是美的,因为它激发了梦寐以求的人体的金属化。战争是美的,因为它用机关枪的猛烈火焰丰富了鲜花盛开的草地。战争是美的,因为它把枪火、炮火、停火、腐尸的臭味等组合成了交响乐。战争是美的,因为它创造了新的建筑,如大坦克、几何形飞机、燃烧村庄升起的烟雾,以及许多其他的建筑[……]未来主义的诗人和艺术家们![……]牢记这些战争美学原则,你们为新文学和新艺术的斗争[……]也许可以得到它们的启迪。[4]

---

[1] 例如1912年,马里内蒂曾支持并直接参加了殖民战争。1918年,他参与建立了"未来党"与法西斯党结盟,并把墨索里尼当成政治上的未来主义者,认为只有借助他才能"实现未来主义的最低纲领"。1922年,墨索里尼当政,马里内蒂被任命为意大利作家协会主席。1942,马里内蒂随军进攻苏联。尽管如此,"我们还是不能讲未来主义和军国主义的法西斯分子之间完全划上等号。虽然在一战爆发之初,就有未来主义者纷纷入伍,巴拉、塔托、塔亚特还为墨索里尼、行动队、外籍军团绘像和雕像——但除了马里内蒂外,其他成员得到'官方'的支持极少"。参见吴昊:《对未来主义的再认识》,《美术》,2011年2月,第123页。

[2] "未来主义的观点为意大利法西斯势力听用,它的一些主要成员和墨索里尼勾结,有其偶然性的一面,也有其必然性的一面。而且必然性的一面是主要的。因为无政府主义、虚无主义和民族主义滑向极端,必然要和法西斯主义沆瀣一气。我们之所以说有偶然性的因素,是因为领导这个运动的某些分子(如马里内蒂)的个人的思想、倾向、性格,在很大程度上左右着这个运动的发展方向。"参见邵大箴:《未来主义评述》,《世界美术》,1986年4月,第16页。

[3] [美]汉娜·阿伦特:《极权主义的起源》,林骧华译,北京:生活·读书·新知三联书店,2008年版,初版序,第426页。

[4] Benjamin"Illuminations",p.241—242,转引自周韵:《论本雅明的"政治的审美化"批评模型的意义——兼论意大利未来主义》,《文艺理论研究》,2013年第4期,第196—197页。

尽管如此,被称为"法西斯之父"[1]的马里内蒂(图4-3)关于战争的观点不能代表全部未来主义的精神,意大利的未来主义者们为此产生了巨大的分歧[2],"人们有失公允地将未来主义先锋运动与法西斯主义的各个组成部分联系在一起,错误地指责未来主义那些最具煽动性的宣言都具有男权主义和军国主义的主题。"[3]但是他们对于"过去"——这一象征着个人感情和历史压抑的事物都持普遍的批判态度,查尔斯·詹克斯曾这样概括未来主义的价值观念:

> 它对美丽年代的普遍自满进行的反拨,在1910年提出要毁掉博物馆、图书馆以及印象派的架上绘画——都是为了"未来"。未来派领导者菲利波·马里内蒂赞美战争揭示了卫生学(hygiene)和物力论(Dynamism)的新的美。六年后,在第一次世界大战的高潮时期,达达主义者同样地对普通文化感到嫌恶,但这时是从一个新的立场上,他们上演了一场呼唤反战主义的相反的运动——这是不可避免的——而新的议程是基于混沌、偶然性和无意义的。未来主义和达达主义共享多种价值观念和策略——创造性毁灭和蒙太奇的重要性——他们同情无政府主义者,就像墨索里尼在一段时期那样。[4]

美丽年代(La Belle Epoque,图4-4、图4-5)一般指从1871年普法战争结束到第一次世界大战前的欧洲社会,此时欧洲的主要国家和平富裕、歌舞升平,一派资本主义欣欣向荣的"黄金年代"景象。然而未来主义者在其中敏锐地发现了矛盾以及其中蕴含的战争危机。这一矛盾在艺术上表现为科学技术的爆炸性增

---

[1] 《墨索里尼传》的作者贝尔特拉米利(Antonia Beltramelli)说:'总之,始人生以速力,加以更生与革新的来来主义哲学家马里内蒂,不是活力的法西斯之父吗?'"参见孙席珍:《未来主义二论》,《杭州大学学报(哲学社会科学版)》,1962年第2期,第170页。
[2] 1915年,未来主义者诗人帕拉泽斯基和另外两位未来主义作家帕皮尼、索菲奇联名发表《未来主义与马里内蒂主义》,认为马里内蒂歪曲了未来主义的真谛,并列举出12点分歧。他们在1914年发表《未来主义不应是民族主义的》,认为战争不是"清洁世界"的手段,并于同年退出未来主义。参见吴昊:《对未来主义的再认识》,《美术》2011年2月,第123页。
[3] 萨布丽娜·拉法格罗:《自由组词一百年:未来主义运动的语义学解读》,《美术馆》,2012年6月,第52页。
[4] [美]查尔斯·詹克斯:《现代主义的临界点:后现代主义向何处去?》,丁宁、许春阳、章华、夏娃、孙莹水译,北京:北京大学出版社,2011年版,第293页。

造物主

图4-3 未来主义者1912年在巴黎《费加罗》报社前的合影,中间为马里内蒂,其他从左至右分别为:路易吉·卢梭罗(Luigi Russolo)、卡洛·卡拉(Carlo Carrà)、波菊尼(Umberto Boccioni)、吉诺·塞维里尼(Gino Severini)。

第四章 设计进化论

图4-4 雷诺阿的名作《煎饼磨坊的舞会》(Dance at Le Moulin de la Galette),绘于1876年,展现了美丽时代歌舞升平的生活。

造物主

图4-5 巴黎哈柏大道29号（No.29 Avenue Rapp）的大门，设计师为朱勒拉维罗特，他1901年设计的整条大街都充满着这种柔美的性爱主题。

长与审美方式之间产生的巨大冲突,这强大的张力首先撕碎了意大利——传统艺术资源最为丰厚的国家——的艺术家和设计师们。因此,我们不难理解为什么意大利的未来主义者会产生如此激进的观点,要去毁灭在今人视为珍宝的传统文化。在这些"革命者"一侧,是整个欧洲快速发展的机械文明以及方兴未艾的社会主义批判;而在另一侧,则是千百年来一成不变的古建筑的沉闷投影(或如布克哈特所言,意大利到处都有"坟墓般的寂静"[1]之感)以及无休止的战争和分裂状态;一侧是火焰,一侧是冰山;一侧是生,一侧是死。

因此,"死气沉沉的意大利建筑在经过将近二个世纪的贫乏和冷漠之后,他们认为,即便是'流氓行为'也比麻木不仁更值得称道,在蔑视对历史盲目崇拜的同时,激起了对历史的虚无主义态度"[2]。他们呼吁用宫殿的断壁残垣来填没威尼斯的大运河并烧掉运河中荡漾的贡多拉船(图 4-6),把图书馆付之一炬——总之,未来主义者反抗一切沉溺于昔日时光的行为,那些人称之为"过去主义者",简言之,"未来主义就是仇恨过去"。[3]

因此,尽管未来主义者之间存在着种种分歧,但是对待历史文化的虚无主义态度成为一个重要的标志。在许多方面都与意大利未来主义者之间存在区别的俄国未来主义也曾公开宣称,要把普希金、陀思妥耶夫斯基、托尔斯泰等等俄国伟大的文学家从"现代生活的船上扔出去"。1918 年,俄国未来主义诗人马雅可夫斯基在《且慢高兴》中向艺术家提出:"你们要找到白卫军——就把他枪毙。难道你们忘记了拉斐尔?忘记了拉斯特列里?子弹应该沿着博物馆的墙壁,向旧时代尖叫。"[4]他甚至把古典作家与白卫军将军们相提并论,说什么:"可为什么不向普希金和其他古典作家将军们进攻?"在《一亿五千万》中,诗人大声呐喊:"查查世界创造物的登记簿。需要的东西——好,留着用。不需要的东西——去

---

[1] 因此,吉迪恩认为"未来派艺术家即是针对此一静寂而起的反动,他们认为将意大利变为逃避现实要求的人们的庇护所,实在是可耻的。他们要把艺术从朦胧的博物馆中请出来,披上现代的思想与感情,以确切的语汇来向大家表明"。转引自 S.基提恩:《空间、时间、建筑》,王锦堂、孙全文译,台北:台隆书店,1986 年版,第 501 页。
[2] 郑时龄:《从未来主义到当代理性主义——论现代意大利建筑的发展道路》,《时代建筑》,1988 年 4 月,第 8 页。
[3] 马里内蒂:《什么是未来主义》,肖天佑译,转引自张秉真、黄晋凯主编:《未来主义·超现实主义》,北京:中国人民大学出版社,1994 年版。
[4] 引自岳凤麟:《浅谈列宁对未来主义的论述》,《北京大学学报》(哲学社会科学版),1985 年第 4 期,第 37 页。

图4-6 意大利威尼斯运河中的贡多拉游船。如今它为威尼斯带来多少旅游的收入？但是对于当年的意大利未来主义而言，它只不过是沉重的历史负担罢了。我们不难理解为什么是在意大利产生了未来主义，在落后的发展状况下，伟大而繁盛的历史文化资源反而成了发展滞后的替罪羊。

他妈的!黑色的十字架。"另一方面,却继续大喊大叫:

> 未来主义者
> 粉碎了过去的一切,
> 把文化的纸屑撒向大风。[1]

与过去决裂,意味着重新开始。为此,未来主义者们颁布了众多的宣言[2],而这只是现代主义运动中数量巨大的"宣言"的一个部分。"宣言"意味着划清界限,可以清楚地、旗帜鲜明地表明革命的姿态——旧的不去,新的不来。因此,虽然班纳姆认为"那些使未来主义成为现代设计理论发展转折点的特性主要都是意识层面的,涉及的都是思想观念,不是形式的或技术的方法"[3],但是显然思想观念的影响可能比形式上的影响更加深刻。

在意大利未来主义的身后,不仅俄国"立体—未来主义"(cubo-futurism)、英国"漩涡派"(Vorticism)、达达主义(Dada)紧紧跟随,更是深入到各个现代主义设计潮流的潜意识中,德国戏剧导演古斯塔夫·哈尔维说:"世界上所有的现代艺术运动,都是以未来主义作为他们的精神之父"[4]。毕竟,意大利未来主义在微观层面集中体现了现代性的必然发展,现代主义设计渴望在革命中"一劳永逸"地实现设计的进化——就像战争那样。一战后,奥尚方和柯布西耶于1918年撰写了又一部宣言《立体主义之后》(Après le cubisme),他们宣称"战争结束了,所有的事物都被(重新)安排,所有的事物都被澄清和净化了"[5],而他们对

---

[1] 引自岳凤麟:《浅谈列宁对未来主义的论述》,《北京大学学报》(哲学社会科学版),1985年第4期,第37页。

[2] 除了马里内蒂发表的《未来主义的成立和宣言》(1909)外,1910年2月11日,波菊尼和巴拉等人在米兰签署发表了《未来主义画家宣言》,同年4月,他们又发表了《未来主义绘画技巧宣言》。随即,1911年1月11日,帕腊台拉发表了《未来主义音乐宣言》,1912年4月11日,波菊尼又发表了《未来主义雕塑技法宣言》,还有《未来主义女性宣言》和《纵欲宣言》等。

[3] [英]雷纳·班纳姆:《第一机械时代的理论与设计》,丁亚雷、张筱膺译,南京:江苏美术出版社,2009年版,第119页。

[4] [意]马里奥·维尔多内:《未来主义》,黄文捷译,成都:四川人民出版社,2000年版,第136页。

[5] Carol S. Eliel. *L'esprit nouveau: purism in Paris*, 1918~1925. Los Angeles, California: Los Angeles County Museum of Art. New York: Harry N. Abrams, Inc., 2001, p.142.

"干净"的向往与追求被认为是他们观点中最容易被现代的大众所接受的部分。[1]早在世纪末的维也纳,文学组织"年轻维也纳"(Young Vienna)的代言人、作家赫尔曼·巴尔就曾经为"净化"(purge)而大声呐喊,他认为:"应当清除一切陈旧的事物,应当清扫过时的精神(old spirit)蜷缩其中的尘封角落。无知(Emptiness)是必要的,这种无知来自于对过去一切教义、信仰和知识的删除。所有精神的虚伪谬误——一切不能与蒸汽与电流协调的东西——都必须被驱除。在那时,也只有在那个时刻,新的艺术才会诞生"[2]。

这令人想起达尔文的名言:

> 从自然界的战争里,从饥饿和死亡里,我们便能体会到最可赞美的目的,即高级动物的产生,直接随之而至。[3]

正如达尔文进化论被"社会达尔文主义"发展到了社会领域里那样,这种对战争的赞美也从自然领域转场而来。伯恩哈德(Bernhardi)曾宣扬,战争"不仅是生物学法则,而且是一种道德义务,同时也是文明中一种必不可少的要素"[4]。斯宾塞也曾说过:"消灭那些缺乏忍耐力、勇气、智慧、合作性的相对弱小的部族,必定有助于维持并提升人的自保力量。"[5]施密特(Oscar Schimidt)在《社会秩序及其自然基础》(1895)中称,战争之所以能成为"最高、最权威的生存斗争形式",成为"人类的福祉",就在于它能测度每个民族的相对力量,只有那

---

[1] 阿德里安·福蒂认为"在勒·柯布西耶于20世纪20年代设计的建筑中,卫生和机械是两个同样重要的意象,这种重要性在无数其他设计师的作品中也得到了体现。设计专业人士所信奉的抽象艺术或者机械的美学原则,都具有排他性,但是洁净的原则不仅为普罗大众所接受,而且也优于其他标准而被视为美的根基",同时他认为"干净"本身有一定的主观性,对于它的强调有益于"为我们荒谬的恐惧感提供了合理性,这种联系并不总能被证明"。参见[英]阿德里安·福蒂:《欲求之物:1750年以来的设计与社会》,苟娴煦译,南京:译林出版社,2014年版,第203页。
[2] [比]希尔德·海嫩:《建筑与现代性》,卢永毅、周鸣浩译,北京:商务印书馆,2015年版,第107页。
[3] [英]达尔文:《物种起源》,周建人等译,北京:商务印书馆,1997年版,第557页。
[4] Mike Hawkins. *Social Darwinism in European and American Thought*, 1860~1945. Cambridge University,1997,p.132.转引自周保巍:《"社会达尔文主义"述评》,《历史教学问题》,2011年第5期,第55页。
[5] Mike Hawkins. *Social Darwinism in European and American Thought*, 1860~1945. Cambridge University,1997,p.86.转引同上。

些最有生命力、最强健、最有效能(effective)的民族才能在战争中取胜。[1] 如此观点不胜枚举,"社会达尔文主义"本来就受到马尔萨斯理论的影响,未来主义对于战争的宣扬与这些斯宾塞主义者们如出一辙,就是要通过战争来实现社会的进化。

1914年9月10日,在一战爆发后,柏林的《日报》(Der Tag)刊登了一篇文章,该文章引用了尼采在《查拉图斯特拉如是说》中的一句话:"一场好的战争会圣化一切事物"[2];这正是浪漫派艺术"优胜劣汰"的观念传统,他们渴望教育社会,但却难以彻底实现,因此只有伟大人物领导的战争才能涤除"污垢"。由此不难理解被尼采誉为最具现代性的、他的老师瓦格纳先生曾发出与马里内蒂相同的呼喊:

> 如果伟大的巴黎被焚成废墟,如果火焰从一座城市涌向另一座城市,如果他们最后在狂烈的亢奋中给这些无法清扫的奥基阿斯王的牛厩放上一把火,以获得健康的空气,那会怎样呢?我极其认真地、毫不欺骗地向你保证,除了以烧毁巴黎开始的革命外,我再也不相信其他的革命了。[3]

## 清零

> 年青的建筑师和艺术家们来到了包豪斯,它们在此生活、学习、聆听银王子"从零开始"的教诲,人们一天到晚都要听这句话:"从零开始"。[4]
>
> ——汤姆·沃尔夫,《从包豪斯到现在》

---

[1] Richard Weikart, *The Origin of Social Darwinism in Germany*, 1859～1895, p.482, 转引同上。

[2] 参见赵鑫珊:《瓦格纳·尼采·希特勒:希特勒的病态分裂人格以及他同艺术的关系》,上海:文汇出版社,2007年版,第251页。

[3] 1850年10月22日,理查德·瓦格纳在致德累斯顿友人乌尼的信中尽情地发泄了无政府主义的热情,写下了以上一段话。参见[德]汉斯·麦耶尔:《瓦格纳》,赵勇、孟兆刚译,北京:生活·读书·新知三联书店,1987年版,第15页。

[4] 这里的"银王子"指格罗皮乌斯,参见[美]汤姆·沃尔夫:《从包豪斯到现在》,关肇邺译,北京:清华大学出版社,1984年版,第8页。

造物主

"从零开始",这是现代主义设计完成设计革新与进化的理想。战争是不道德的,但是其结果却实现了彻底的"进化"——这就好像在科幻电影《末日浩劫》(*The Last Days*,2013)中所描述的那样:突然有一天,所有人都不能出门,一旦出门就将蹊跷死亡,而只有刚出生的婴儿可以安然踏出门外。于是,这个世界被完全更新了,新一代年轻人手挽着手走出家门,背上弓箭、骑上马,去建造一个全新的世界,一个"美丽新世界"。

阿道斯·赫胥黎(Aldous Leonard Huxley,1894～1963)在《美妙的新世界》(*Brave New World*,1931)中借未来总统之口对历史问题进行了彻底的清扫——他将宣誓之手放在福特的圣经上。

> "你们都记得",总统用浑厚低沉的声音说,"你们都记得,我估计,我们的福帝那句出自灵感的美丽的话:历史全是废话。历史,"他慢吞吞地重复道,"全是废话"。
>
> 他挥了挥手,仿佛是用一柄看不见的羽毛掸子掸掉了一些微尘。那微尘就是哈拉帕,就是迦勒底的乌尔;一点蜘蛛网,就是底比斯和巴比伦;克诺索斯和迈锡尼。刷。刷——奥德修斯到哪儿去了? 约伯到哪儿去了? 朱庇特、释迦牟尼和耶稣到哪儿去了? 刷——叫做雅典、罗马、耶路撒冷和中王国日的古代微尘全都消失了。刷,原来叫做意大利的地方空了。刷,大教堂;刷,刷,李尔王、帕斯卡的思想。刷,激情;刷,安魂曲;刷,交响曲;刷……[1]

于是,他们"掀起了一场反对过去的运动,关闭了博物馆,炸毁了历史纪念建筑(幸好那些建筑在九年战争时大部分已经毁灭),查禁了福帝纪元150年以前的一切书籍"[2]。这样的事情绝不仅仅发生在科幻小说中,它在我们的生活中经常出现。有人将其视为黑暗之后的黎明、绝望之中的希望。似乎只有如此彻底的更新,才能清洗人类犯下的"罪恶"。英国女性小说家埃塞尔·曼宁(Ethel Mannin,1900～1984)在《空响的锣》中借女主人公之口曾这样评论:

---

[1] [英]阿道斯·赫胥黎:《美妙的新世界》,南京:译林出版社,2013年版,第36—37页。
[2] 同上,第57页。

## 第四章 设计进化论

> 我们生活在绝望的年代……战争——还有什么比它更能让人感到无望的事情吗？……理论上说，经过战争的洗礼，我们应该更为纯洁，变得更好，难道不是这样吗？可是，我们进入了一个粗俗的充满了悲观和怀疑的反动世界，原有的标准毁灭了，新的标准还未诞生。这是一个乱性的时代，是萨克斯的时代。我们需要的是复兴带来的新滋养，得到的却是随颓废而来的新毒药。[1]

因此，在旧标准的毁灭中，人们都在寻找自己的"美丽新世界"。在每一位现代骑士的宣言中，"从零开始"、"新理想"、"新精神"等词语反复出现，革新者们知道，他们所面对的挑战前所未有，他们要更新整个社会的价值观念。在所有的价值观念中，首先受到冲击的就是所有年轻人面前的巨大丰碑（大到会变成一堵墙）："传统"。意大利未来主义者圣伊利亚（Antonio Sant'Elia, 1888～1916）在《未来主义建筑宣言》（1914）里直接说"建筑必须与传统决裂。所有的一切都要从零开始"[2]。因此，以未来主义为代表的现代主义设计批判在面对图书馆时所发出的呐喊"把它烧光"，也就不难理解了。但是，呐喊只能徒壮声势，要想推翻传统价值必须搭建理论大厦。与未来主义相似的还有俄罗斯的构成主义艺术家们，"未来主义"是他们的另一个别称，"这意味着不是逐步地走向未来，而是已经置身于未来，因为与过去的彻底决裂已经发生了，正身处甚至超越历史的终点，这个历史用马克思主义的话来说就是阶级斗争的历史，或作为不同艺术形式、不同的艺术风格、不同艺术运动的历史。马列维奇的著名的黑方块（Black Square），可被理解为艺术和生活的零度"[3]。

蒙德里安在《打倒传统的和谐》中（*Down with Traditional Harmony!*, 1924）对未来主义大加赞赏，如此评价："所有真正从新的精神中产生的事物，也就是在未来产生的事物，对于保守的思想而言，它们都是不协调的。而且，未来派艺术家们宣称的所有与和谐、均衡、均等有关的东西都与过去时代尊崇的概念

---

[1] 转引自[英]蒂姆·阿姆斯特朗:《现代主义:一部文化史》,孙生茂译,南京:南京大学出版社,2014年版,第28页。
[2] 吕富珣:《圣伊利亚与未来主义建筑》,《建筑史》,第21辑,2005年7月,第224页。
[3] Boris Groys. *Art Power*. Cambridge: The MIT Press, 2008, p.154.

在意义上相反"〔1〕。只有这些是不够的,包括对机械、速度、运动的赞美也是不够的,还不足以形成现代主义的理论基础,但是这些却让我们看到了现代骑士们在"寻枪"之旅上所获得的丰硕成果。他们发现,要想重新洗牌,就要回归原初,回归人类的最基本需求,唯有如此,才能使得传统文化中创造出来的一切成果化为乌有,让"一切坚固的都烟消云散了"。

另一位未来主义的主力干将波菊尼认为:

> 通往建筑彻底复兴的惟一途径是回归需求。建筑师必须放弃自己所接受的传统训练,完全忘记自己是个建筑师。他必须回归到基本原则上去,而这些基本原则既不在埃及人的古语里,也不在农夫的原始方式上,而是在新的建筑规则里,而这些规则又是由科学所决定的生活条件作为纯粹的需求强加在我们头上的。只有这样才能成功地将直觉引向美学表达。〔2〕

在这个"原初"的世界里,人类的基本需求就是"功能",也就是蒙德里安所追求的艺术中的"普遍性"〔3〕。功能与传统本不是对立的,但是现代主义理论通过一种二元对立的方式逐渐将其塑造为互不相容的体系,"个体与普遍、意识与无意识、主观与客观、多变与永恒"等"引用了阿梅德·奥尚方和勒·柯布西耶的纯粹主义二元性艺术理论"〔4〕的语言反复出现在蒙德里安的艺术思想中。

因此,"功能主义"这个本不是现代主义所独有的设计原则被塑造为现代主义设计的同义词。如布鲁诺·赛维认为:"按照功能进行设计的原则是建筑学现

---

〔1〕 [荷]蒙德里安:《新造型主义:造型平衡的一般原则》,载《蒙德里安艺术选集》,徐佩君译,北京:金城出版社,2013年版,第99页。
〔2〕 吕富珣:《圣伊利亚与未来主义建筑》,《建筑史》,第21辑,2005年7月,第224页。
〔3〕 蒙德里安说:"绘画的本质只有一个,而且是不可改变的,但它以不同的形式表现出来。以往的绘画随着时间、地点的变化而呈现不同的风格,可是它在本质上还是不变的。无论绘画的外在形式如何变化,其本质都来自一切事物的存在本原,即普遍性的东西。这样,历史上所有的风格都朝着这样一个唯一的目标努力:去表现普遍性。"参见《绘画中的新造型》(*The New Plastic in Painting*,1917),[荷]蒙德里安:《新造型主义:造型平衡的一般原则》,载《蒙德里安艺术选集》,徐佩君译,北京:金城出版社,2013年版,第44页。
〔4〕 [美]大卫·瑞兹曼:《现代设计史》,[澳]王栩宁等译,北京:中国人民大学出版社,2007年版,第186页。

代语言的普遍原则。在所有其他的原则中它起着提纲挈领的作用。它在以现代辞令作为语言和仍然抱住陈腐僵死的语言不放的人们中间划出了一条分界线。每一个错误,每一次历史的倒退,设计时每一次精神上和心理上的混乱,都可以毫无例外地归结为没有遵从这个原则。因此,按照功能进行设计的原则是当代建筑规范中基本的不变准则"。[1]

一旦确立这个现代设计的原则(以及建立在这个原则之上的几何学方法)就意味着可以投入全力去批判和抛弃古典原则,以及那些建筑中的柱式、家具和书籍中的装饰,以及各种设计中细部之间的固定搭配。同时,各种全新的尝试都获得了合理性,"破旧立新"深入人心,而"新"本身已经被赋予了道德意义。赛维引用了结构主义的学说,给人们展现了这一前景的美好与诱惑:"发明创造来源于摧毁旧文化的事业中——罗兰·巴特称之为从零写起——并且导致对所有传统规范和标准的摒弃。它要求一个新的开始,就好像从前根本不存在什么语音系统,似乎有史以来这是第一次,我们要建造一所房子,要兴建一座城市"[2]。

毕业于索邦神学院文字学的马里内蒂在这方面毫无疑问是先行者,他对意大利语的句法进行了全面的革命:他将名词任意地排列以保持它们的本义,在词与词之间建立起任意和想象的关系,"然后我们拥有了话语的自由之境"[3];他主张"尽可能少的使用形容词,并且用一种完全不同于它现在用法的方法。一个人对待形容词应该像对待铁路信号一样,使用它们来给速度做标记"[4];他还倡导使用动词不定式,以表现生命的延续性,这样做"并非使动词适应处于想象中的作家,而是要适应与它相关的名词。不定式可以传达出持续的感觉,还可以消除个体特征和行为的特殊性,同时强调自身的永久性"[5];马里内蒂还鼓吹摒弃副词,因为副词连接着句子,并在句子中保持了一种令人生厌的单调性;他还教人们将每一个名词都配成对,通过类比的方法连接在一起;此外,他还主张用表

---

[1] [意]布鲁诺·赛维:《现代建筑语言》,席云平、王虹译,北京:中国建筑工业出版社,1986年版,第7—8页。
[2] 同上。
[3] [意]菲利普·托马索·马里内蒂:《句法的毁灭——无拘无束的想象,话语的自由之境》,孙海燕译,选自《设计真言:西方现代设计思想经典文献》,南京:江苏美术出版社,2010年版,第179页。
[4] 同上,第175页。
[5] 萨布丽娜·拉法格罗:《自由组词一百年:未来主义运动的语义学解读》,《美术馆》,2012年6月,第47页。

示物理或数量的数学符号来取代标点。

种种全新的尝试出现在设计的各个方面,尤其是在平面设计或绘画方面实现了相当高的自由度,同时也充分展现了现代主义的宣传功能。但是在城市规划方面,现代主义遇到了最大的阻力,并暴露出其中的矛盾之处,正是前面赛维所说:"似乎有史以来这是第一次,我们要建造一所房子,要兴建一座城市"。现代主义者放眼世界,发现"从零开始"谈何容易,绘画、音乐、舞蹈都容易"洗心革面",甚至日常生活的用品也不难"从头再来",而城市正活生生地在那里存在,想要改变现状,绝非一朝一夕之功。为此,柯布西耶充满理想地说道:"我们所处的世界,好比一处尸骨的埋葬场,布满了旧时代的碎屑。一项应当由我们完成的任务:建造我们生存的环境。清除掉城市里腐败的骸骨,我们必须兴建当代之城市。"[1]

在这段话中,不难看到意大利未来主义的理念。而"名字和声誉受到了马里内蒂不同寻常的精心呵护"[2]的建筑师圣伊利亚也为此进行了卓越的尝试。在1912年、1913年和1914年,他设计了几百张充满想象力的建筑草图,其中一组曾经以《新城》(Città Nuova)为题在1914年5月的"新倾向"小组(Nuove Tendenze)的展览上展出过。"新城"的构思受到了美国摩天大楼和工业城市的影响,大量直线条、不带装饰的摩天楼通过外部电梯与宏大的高架公路系统以及人行道相互连接,高架公路系统又与复杂的铁路及航空设施融为一体——场景恢弘,激动人心,"这些草图反映了一个大有前途的建筑师的城市梦想,并标志着意大利建筑开始与传统决裂,走向以新的、革命性的建筑形式为标志的崭新时代"[3]。

然而这些激动人心的草图就像柯布西耶的"光辉之城"(la Ville Radieuse)一样,成为一个理想主义者的"乌托邦",而且就像柯布西耶要在巴黎市中心建造摩天楼一样(图4-7、图4-8),这种乌托邦只是一种个人"英雄主义"的乌托邦。

---

[1] [法]勒·柯布西耶:《明日之城市》,李浩、方晓灵译,北京:中国建筑工业出版社,2009年版,第230页。

[2] 比如,"马里内蒂在1917年使他的作品受到了荷兰风格派小组的注意,不过似乎也正是因为这种马里内蒂式的关照,引起了对其与未来主义的重要程度的质疑,甚至是不承认存在这种联系"。[英]雷纳·班纳姆:《第一机械时代的理论与设计》,丁亚雷、张筱膺译,南京:江苏美术出版社,2009年版,第155页。

[3] 吕富珣:《圣伊利亚与未来主义建筑》,《建筑史》,第21辑,2005年7月,第219页。

第四章 设计进化论

图4-7、图4-8 柯布西耶设计的马赛公寓,是这种摩天楼城市的局部尝试。

造物主

图4-9、图4-10 巴西在20世纪60年代"从零开始"在内陆建立的新首都巴西利亚。

不过，还真有几座城市是"从零开始"的。比如巴西20世纪60年代在内陆建立的新首都巴西利亚(图4-9、图4-10)，其设计师奥斯卡·尼迈耶尔(Oscar Niemeyer,1907～2012)、卢西奥·科斯塔(Lucio Costa,1902～1998)和罗伯托·伯利·马克斯(Roberto Burle Marx)等深受柯布西耶的影响。城市的整体轮廓源于喷气式客机，其主要的功能区域被分成几大板块，中间用高速公路连接。看起来整齐有序、清晰理性，在理论上听起来十分的美好："政府所在区域的建筑物都像纪念碑似的那样雄伟壮观。商店都局限在特定的商业地带里。人们都住在公园或住宅区里"[1]。

巴西利亚实现了柯布西耶的理想，打造了一座汽车之城，结果导致步行者的灾难，人们不仅很难穿越街道，而且交通事故率很高。城市中也缺乏让公众聚集的街道，更不会有生气勃勃的商店橱窗。西蒙·波伏娃曾和保罗·萨特造访巴西，相比于里约热内卢那充满生机的城市场景，她如此评论巴西利亚的街道："汇集河边居民和路人的街道、汇集商店和住所的街道、汇集车辆和行人的街道——幸亏有这种变幻莫测的混合体——芝加哥的街道才能像罗马的街道一样迷人，伦敦的街道才能像北京的街道一样迷人，巴伊亚的街道才能像里约的街道一样迷人……这样的街道在巴西利亚没有，而且将来也不会有。"[2]

完全按照理性来分区的规划可谓是不近人情，导致了整个城市十分刻板地被分割成行政、文化、居住、体育等功能区，巴西利亚缺乏里约热内卢和其他巴西城市都很普遍的露天菜市场，只能在令人乏味的美式超级市场才能买到蔬菜和食品，这些都给市民的生活带来了极大的不便。因此，人们宁愿生活在郊区，而不愿意住在这座城里，意大利评论家布鲁诺·赛维对此的看法是，"这是一座卡夫卡笔下的城市"[3]，因此，从市民的角度或一位城市爱好者的角度来看，巴西利亚完全缺乏魅力，它只不过具备了城市的基本功能并在效率的角度上颇费心机而已，或者说它就是一个城市沙盘的放大之物，"如果城市的定义是人类充满丰富多彩历史的定居点，要有人类长期各种经历留下的痕迹，还要有一系列调

---

[1] [美]威廉·斯莫克:《包豪斯理想》,周明瑞译,济南:山东画报出版社,2010年版,第130页。
[2] [法]西蒙·波伏娃:《环境的力量》,1963年,转引自[美]诺玛·伊文森:《巴西新老首都:里约热内卢和巴西利亚的建筑及城市化》,汤爱民译,北京:新华出版社,2010年版,第116页。
[3] "有关巴西利亚的看法",《居民区》杂志,1960年1月第58期,转引自同上。

整、增建、设计决策造成的复杂性和建筑多样性,那么巴西利亚根本不是一座城市"[1]。

《一切坚固的东西都烟消云散了》的作者马歇尔·伯曼(Marshall Howard Berman,1940~2013)在1987年访问了巴西利亚,他在文中如此评价:

> 它是由柯布西耶的左翼门徒科斯塔与尼迈耶尔计划设计的。从空中看,巴西利亚城富有动感,令人兴奋:事实上它就是模仿喷气飞机的形状建造起来的,而我(以及实际上其他所有的访问者)最初也是从喷气飞机上看到它的。不过,从人们在现实中居住和工作的地面上看,它却是世界上最沉闷无趣的城市之一。这里不是详细说明巴西利亚的设计情况的地方,但是人们的总体感受是——我遇到的每一位巴西人都证实了这种感受——好像到了一个巨大的空无一物的地方,个人处于其中会感到迷失,就像一个人在月亮上那么孤独。那儿有意地缺乏人们能够在其中会面交谈乃至聚在一起彼此看上一眼的公共场所。拉丁城市居民的生活方式,亦即以一个广场市场为中心组织城市生活的伟大传统,被明确地拒绝了。[2]

马歇尔·伯曼随后对巴西利亚的设计进行了严厉的批评,在与尼迈耶尔进行了一番论战后,他认为"尼迈耶尔与科斯塔追随柯布西耶,认为现代建筑应当运用技术构造物质外壳,那么那座城市就会完美无缺;它的边界可以扩展,但它永远不会有内在的发展。就像《地下室手记》中想象的水晶宫一样,科斯塔和尼迈耶尔设计的巴西利亚要让他的市民——以及整个国家的公民——'无事可做'"。[3] 是的,在理论上这个城市是"完美无缺"的,它符合理性、创造效率,然而即便是一个全新规划建造的城市也不可能做到"从零开始",因为人的需求不能被忽视为"零",作为生活方式的"传统"更不可能被完全抛弃。而在现代主义者眼中,

---

[1] [美]诺玛·伊文森:《巴西新老首都:里约热内卢和巴西利亚的建筑及城市化》,汤爱民译,北京:新华出版社,2010年版,第116页。
[2] [美]马歇尔·伯曼:《一切坚固的东西都烟消云散了:现代性体验》,徐大建、张辑译,北京:商务印书馆,2004年版,企鹅版前言,第3页。
[3] 同上,第4—5页。

第四章 设计进化论

这些可能会出现的问题仅仅是设计进化的障碍,它们必须被推翻,社会才有可能获得发展。"从零开始"也许不能真正实现——哪怕是在巴西利亚——但它意味着一种乌托邦的理想,可以支持着现代骑士去寻找那也许并不存在的恶龙:

> 甚至在功能原则成为一条实用原则以前,它就是道德准则了。确实,摘下我们所继承下来的旧文化枷锁必须付出极大的努力,但也带来解放的欢欣。我们应当在心目中将他们一一打倒并剥去其神圣的外衣。对于现代建筑来说,那些瘫痪了的清规戒律是教条,是框框,是惰性,是所有古典时代堆积起来的破烂货。摧毁每个制度化了的楷模,能够从盲目崇拜中获得自由,可以重建并且复活人类社会形成和发展的全过程。从这个过程中可以发现,历史上,建筑师们曾经不止一次地推翻过去的一切,抛弃每一条语法和语音规则。实际上,真正的进取精神永远是从零开始,每一场革命都并非来自上天的启示,都不是没有先例的,整个历史贯穿着反压迫的斗争。[1]

**风格的崩溃**

> 我们没有卡洛林王朝时期的木椅,却收集了一堆乱七八糟的垃圾,甚至连那些毫不起眼的小玩意儿也无一遗漏,并建起豪华大厦来珍藏它们。然后,人们在摆满这些东西的橱柜间忧愁地穿梭着。每个时代都有它鲜明的风格:为什么只有我们这个时代的风格要被否定?"风格"一词,意味着装饰。我说,"别哭!看哪!"我们的时代之所以如此重要,正是因为它将不再生产新的装饰。[2]
>
> ——阿道夫·卢斯

在小说《源泉》中,当斯坦顿理工学院开除了标新立异的优秀学生霍华德·

---

[1] [意]布鲁诺·赛维:《现代建筑语言》,席云平、王虹译,北京:中国建筑工业出版社,1986年版,第7—8页。
[2] [奥]阿道夫·卢斯:《装饰与罪恶》(1908),黄厚石译,选自《设计真言:西方现代设计思想经典文献》,南京:江苏美术出版社,2010年版,第184页。

洛克时，建筑系主任在与洛克的对话中，曾这样列举他的罪状：

> 留给你的每一个问题、每一项你必须完成的设计任务，你都是怎么对待的？
>
> 每一项作业你都是以那种不可思议的方式做的，我不能称之为风格。它与我们一贯试图传授给你们的每一条原则都格格不入，与所有既定的艺术先例和传统背道而驰。也许你认为你是所谓的现代主义者，但你甚至根本就算不上。那叫……那完全是疯狂，如果你不介意我这么说的话。[1]

实际上，洛克是十分反对"现代主义"这个头衔的，因为这样的"光环"意味着另一种被归纳为"风格"的风险，而对于他来说，"风格"是在创作中从未在脑海中闪现过的词语。因此当他迫于生计，加入约翰·艾瑞克·斯耐特的建筑设计事务所，并成为"古典"、"哥特"、"复兴"和"大杂烩"之外的第五制图师"现代主义"时，他的心"一阵隐痛，收缩了一下"[2]。对于现代主义设计师而言，"风格"仍然意味着某种"趣味"（taste），是一种通过审美教育而获得的文化修养，与设计的功能主义出发点之间是完全背道而驰的。而这种将风格等同于趣味的观点可谓"冰冻三尺非一日之寒"，它是一种工业化生产之前日积月累形成的艺术秩序。

彼得·柯林斯（Peter Collins）在《现代建筑设计思想的演变》中曾专列一个章节来描述建筑史思想中被类比的"烹调"概念。"饮食"就好像桑佩尔曾类比过的"服饰"一样，它们都是人类的基本需求，它们可以是朴素的、平常的、简单的即后来所谓"功能主义"的，也可以是奢华的、复杂的、装饰的，而且它们都是科学，并且也都是艺术。但"烹调"概念的形成逐渐远远超出了科学的分析，因为它需要"直觉、想象、热情和大量的组织技巧。烹调美餐也比朴素的、平常的、简单的烧饭花费更多，因为它经常包括更长久的准备与更丰富的配料"[3]。

例如，在1862年12月9日，詹姆斯·弗格森在给查塔姆军事工程学校作题为

---

[1] [美]安·兰德：《源泉》，高晓晴、赵雅蔷、杨玉译，重庆：重庆出版社，2013年版，第11页。
[2] 同上，第125页。
[3] [英]彼得·柯林斯：《现代建筑设计思想的演变》，英若聪译，北京：中国建筑工业出版社，2003年版，第163页。

《建筑设计的原则》的演讲时,他曾将设计神庙、公屋或教堂所用的方法比喻成将普通的煮羊脖子精心调制成宫廷香酥排骨,或将烤鸡烹制成番茄蘑菇炸鸡——这大致相当于《红楼梦》中刘姥姥吃掉的大观园"茄鲞"吧。弗格森说:"事实本来如此,假如你想学到建筑设计的真正原则的知识,你最好去研究索耶或格拉斯夫人有关烹调的著作,那将胜于自维特鲁威到普金的任何或所有的论建筑的著作。"[1]

这种比拟的出现,一方面可能是因为能创作精致美食的烹饪行业在西方也才刚刚成熟起来,另一方面,这也说明了维多利亚时代人们对设计的认识,就像对烹调的欣赏一样,离不开"口味"(taste)这个词。人们在各方面开始追求精致的生活,而对这些生活品位的掌握则反映了其生活的质量和受教育的程度,是中产阶级价值观的反映。当时,设计批评家们所宣传的也是这个词,查尔斯·伊斯特莱克于1868年出版了《家庭趣味的建议:家具、室内及其他细节》(*Hints on Household Taste in Furniture , Upholstery , and Other Details*),在类似的书籍中,"taste"已不再与美食联系在一起,它更多地代称格调和风格。欧文·琼斯则在《装饰法则》(*Grammar of Ornament*,1856)中,通过不同风格装饰的精美展示,向全社会推广设计的风格。但是,英国工艺美术设计师们并没有采用整齐划一的风格。实际上,"'风格'这个词就像用在历史复古主义上的一样,令他们讨厌"[2]。莱瑟比在1891年伦敦发行的《建筑,神秘主义和神话》一书中总结了该运动理想的自然主义特点,这样的观念在一定程度上形成了现代主义逐渐清晰的去风格倾向。

随着现代主义设计观念的成形,类似的比喻将展现出完全不同的价值观。既然现代设计回到生活的"原初"状态,那么饮食自然也是如此,它的基本功能无非是果腹而已。因此,那些多余的装饰经常被批评为餐盘上多余的摆设,或直接就是华而不实的"结婚蛋糕"。不仅如此,在卢斯看来它们还将损害国家经济:"20世纪的人们花很少的钱就能满足需求,因此能够把钱积攒起来。他喜欢蔬菜的清淡爽口,因此只会简单地将它们放水里煮透,再涂些黄油。而另一个人(18世纪的人)则觉得放些蜂蜜和坚果味道会好些,而且认为一定要有人精心烹

---

[1] [英]彼得·柯林斯:《现代建筑设计思想的演变》,英若聪译,北京:中国建筑工业出版社,2003年版,第162页。
[2] 胡景初、方海、彭亮编著:《世界现代家具发展史》,北京:中央编译出版社,2008年版,第39页。

饪过几小时"[1]。

包豪斯著名的女设计师安妮·阿尔伯斯（Annelise Albers,1899~1994,图4-11）是柏林一个贵族家族的成员,在那个视厨房为家族成员禁地的环境中,她从小就学会了在豪华餐厅里享用黄油球。在德绍的一次晚餐中,她精心制作了黄油球,这需要用"那精巧的金属制黄油夹刮出薄如纸页的黄油薄片,并将它们做成如同鲜花盛开的精美造型"[2]。然后,"密斯和他傲慢的女伴来了。他们还没有脱去外套,还没有道一声问候,赖希却一眼扫过桌子,惊呼道,'黄油球！就在包豪斯！在包豪斯我原本认为你们会摆出一块上好的黄油块！'"[3]

在这一瞬间,食物的趣味又一次成为了现代主义设计的象征物。在穿着精致、一丝不苟的莉莉·赖希（Lilly Reich,1885~1947）眼中,就好像那个黄油球一样,现代主义不能接受任何与功能无关的趣味,因为后者至多是一种风格,这远远低于现代主义追求的价值层级。在现代主义设计观念的冲击下,他们抛弃了黄油球,"风格"就这么解体了。

批评者们也许会讽刺,现代主义不过是一种新的风格罢了,如同下面这一段：

> 尽管理想很宏大,但现代运动应用于设计时有其局限性。不管它超越风格的决心以及认为自己应当完整渗入社会的信念如何,它低估了一个事实,就是最后现代主义在国际上拥有的受众较少,并且从市场的角度来看,现代主义也只不过是另一种风格。格罗皮乌斯竭力避免这一命运——用他的话来说,"一种'包豪斯风格'是失败的告白,是向停滞与活力丧失的回归,而这正是我呼吁与之斗争的"——从包豪斯诞生的物品都具有一种强烈的、共同的视觉语言特征,这种语言与"现代"一词同义。[4]

---

[1] [奥]阿道夫·卢斯:《装饰与罪恶》(1908),黄厚石译,选自《设计真言:西方现代设计思想经典文献》,南京:江苏美术出版社,2010年版,第186页。

[2] [美]尼古拉斯·福克斯·韦伯:《包豪斯团队:六位现代主义大师》,郑炘、徐晓燕、沈颖译,北京:机械工业出版社,2013年版,第5页。

[3] 同上。

[4] [英]彭妮·斯帕克:《设计与文化导论》,钱凤根、于晓红译,南京:译林出版社,2012年版,第107页。

第四章 设计进化论

图4-11 包豪斯著名的女设计师安妮·阿尔伯斯在纺织工作室中。

造物主

　　媒体更是会把包豪斯和一种风格联系起来："凡是采用几何形的、显得好像是功能主义的、运用原色的、利用现代材料的东西，一股脑儿地都被叫做是'包豪斯风格'"[1]，《包豪斯》杂志的编辑恩斯特·卡莱曾充满沮丧地说道："充斥着大量玻璃和金属光泽的房间：包豪斯风格……钢管骨架的坐具：包豪斯风格……都用小写字母书写：包豪斯风格。都用大写字母书写：包豪斯风格。包豪斯风格：一个用于所有东西的词儿"[2]。施莱默甚至在1929年无奈地指出，连女式内衣都有了包豪斯风格：

　　　　包豪斯风格已经渗透到了女式内衣的设计上；包豪斯风格是一种"现代装饰风格"，它拒斥任何过气的风格，而且决心不惜一切代价让自己保持最时新——这个风格到处都能看得到，但是，我在包豪斯却是没有见过它。[3]

　　但是，事情远非如此简单，强大的商业力量和消费主义能够将任何创造都变成一种"风格"，但是就设计思想而言，在此之前还没有哪种新风格具有如此强烈的排他特征，也没有哪种新风格避开了简单的形式语言的创造而深入到对设计本体的思考中去。如果说，现代主义真的是一种设计风格的话，那么它并不是要取代哪一种旧风格，而是要实现设计的进化，从所有"低等级"的事物中获得进化，并且永不再回来——就好像生物不会从高级向低级进化一样。而所谓高级生物，本身即指那些能适应环境的生物。在工业技术获得巨大发展的背景下，现代主义者看到了设计进化中的环境更迭，从而紧紧地抓住了这一点。

　　圣伊利亚在《未来主义建筑宣言》中即强调了这一点："对材料的力学计算、钢筋混凝土以及铁的运用，把'建筑'从我们所理解的古典以及传统的意义上分离出来。现代结构、材料以及我们的科学观念根本就不属于历史风格的范畴。"[4]这一进化并非只出现在建筑中，蒙德里安说："在所有的领域里，生活渐

---

[1] [英]弗兰克·惠特福德：《包豪斯》，林鹤译，北京：生活·读书·新知三联书店，2001年版，第216页。
[2] [德]鲍里斯·弗里德瓦尔德：《包豪斯》，宋昆译，天津：天津大学出版社，2011年版，第25页。
[3] 同上。
[4] 吕富珣：《圣伊利亚与未来主义建筑》，《建筑史》，第21辑，2005年7月，第224页。

进地发展为抽象形式的同时也保留了真实性",这是因为"越来越多的机器取代了自然的动力"[1]。在时装中,被绷紧的形和被强化的色彩显示了与自然状态的分离;在现代舞中,旧舞蹈中的"曲线已经让位给直线,每一个动作都被反向的动作所中和,这表明了对均衡的探求"[2];而我们的社会生活也即将展现出"独裁"的迹象——现代主义将其革命性的进化与社会的发展紧紧地联系在一起,从而将其塑造为机械时代的新精神,从根本上否定了所有历史风格存在的价值。

因此诸如"新艺术"风格和"装饰艺术"风格,虽然同样属于对现代设计语汇的探索,或者正如新艺术的同代人沃尔特·克兰所说:"新艺术不是一场短命的'装饰疾病',而是在现代风格发展中延续了30多年的一个阶段,它的目的在于从历史风格和传统的羁绊中摆脱出来,并谋求新的创造与突破"[3],但其囿于形式语言的范畴而没有和进步的意识形态相结合,因此在经典现代主义者看来,它们从一种风格中摆脱出来,却又进入了另一种风格的窠臼,均属于进化失败的产品,最终逃不过"风格"二字。现代主义批评家吉迪恩就是如此评价的:"新艺术是19世纪和20世纪之间有趣的插曲。……尽管在与历史风格的斗争背后包含着革命性的意图,但它的成功仅仅是通过用造型来反对造型。它本质上是一种'反抗'运动,也许这可以解释它为何如此短命。"[4]

与"新艺术"风格相似的还有稍后出现的"装饰艺术"风格,它成熟的标志是1925年在巴黎举办的装饰艺术与现代工业博览会。在这次博览会上不仅出现了"新精神馆"这样的现代主义设计的模范,而且博览会本身的目的也是希望能排斥任何传统的历史风格,甚至由于"组织者规定所有参展的设计师的作品都必须是现代的,而不能承袭历史风格,美国也因此拒绝参展。部分展会组织者鼓励了组合式家具的设计,因为这些家具反映了现实的生活和工作空间,并通过视觉

---

[1] 选自《绘画中的新造型》(*The New Plastic in Painting*,1917),[荷]蒙德里安:《新造型主义:造型平衡的一般原则》,载《蒙德里安艺术选集》,徐佩君译,北京:金城出版社,2013年版,第48页。
[2] 同上。
[3] 转引自胡景初、方海、彭亮编著:《世界现代家具发展史》,北京:中央编译出版社,2008年版,第51页。
[4] Sigfried Giedion. *Space*, *Time and Architecture*: *the growth of a new tradition*. Cambridge, Massachusetts: Harvard University Press,1952,p.237.

方式传达出一种'新生活方式'"[1]。

但多数展览中的设计都倾向于高级奢侈品市场,并由独立的设计师来完成,更重要的是,装饰艺术风格对传统风格的排斥是通过新"主题"的介入来完成的。这些"主题"受到机械时代的影响,不仅大量引入直线条和几何形体,就连植物和花朵也被设计得像是齿轮一般(图4-12)。让·迪南为法国大使馆吸烟室营造了一个八边形空间,展现出来的建筑、装饰以及家具之间的关系暗示出"这一设计构思的灵感并不是来源于奢华、感性的自然形式,而是来源于对直线和平面产生的强烈感觉"[2]。而其后,在拒绝参展的美国,装饰艺术风格获得巨大的发展,设计师们"进一步普及机器时代的主题,用它们来装饰纽约电话大楼、章宁大厦(Chanin building)以及1930年代的克莱斯勒(图4-13、图4-14)和帝国大厦等建筑的外墙及公共空间"[3]。

在装饰艺术风格中,机械元素只是其中的一个"主题",各种艺术风格(比如来自非洲的原始文化)都被混杂在一起。而"主题"这个概念,恰恰是一个"前现代"的概念,是一个被现代主义排斥的重要象征,并直到后现代主义艺术才逐渐被恢复,而现代主义追寻的则是所有设计中普遍的规律。拥有主题,意味着要去表现主题,并最终形成叙事或风格。

今天,当我们回顾20世纪的时候,很容易在"复古"的设计中重新塑造这两种风格,它们在风格上极其容易把握,就好像波斯风格或是哥特式风格那样。但是,现代主义设计则没那么容易去"复古",它的很多特征已经融入到了我们今天的日常生活中去。也许对现代主义设计进行"复古"并非完全无法做到,甚至可以根据年代分得更细,但是大多数人会不以为然,因为只有极少数专业人士才能分辨清楚现代主义设计的特征,毕竟,它在本质上并不是一种风格。

"新艺术"和"装饰艺术"这两种设计风格因为仍属于手工艺时代的产物,很难适应早期粗糙的机械化生产。它们的生命力极其短暂,似乎为这种进化失败做了注脚,有人曾这样分析过新艺术风格失败的缘由:"导致新艺术失败的原因可以说是较为复杂的。学者们指出,古董商在家具市场中针对奢华品的竞争,可

---

[1] [美]大卫·瑞兹曼:《现代设计史》,[澳]王栩宁等译,北京:中国人民大学出版社,2007年版,第171页。
[2] 同上,第173页。
[3] Jeffrey L.Meikle.*Design in the USA*.Oxford:Oxford University Press,2005,p.101.

图4-12 1931年为国际殖民地博览会而建造的巴黎金门宫一角,该博览会建筑成为装饰艺术风格建筑与家具的重要遗迹。

造物主

图4-13、图4-14 1930年，美国著名摄影师玛格丽特·伯克—怀特（Margaret Bourke-White）在克莱斯勒大厦上的拍摄，以及她拍摄的克莱斯勒大厦顶部。

能削弱了新艺术运动的市场;也有可能是因为大型百货商场出售的那些对其艺术风格的仿品,导致了孤高的现代装饰艺术品消费者从现代货物和产品中再也感受不到与众不同的社会身份和文化认同"[1]。最后一个原因十分重要,"新艺术"或"装饰艺术"仍然只是属于少数人把玩的艺术品的一种风格,它还是一种"taste"。

**新精神与新的"人"**

> 今天的任务是造就一代新人。为了提高人民的素质,为了使我们的男人、男孩、小伙子、姑娘和妇女更加健康,更加充满生机和变得更美,我们要在生活的各个领域做大量的工作。从这生机和美,将泉涌出新的生命感受和新的生命欢乐!就外表和内心的感受而言,人类从未像今天这样接近古人。[2](图4-15、图4-16)
> 
> ——1932年,希特勒,"大德意志艺术展览会"开幕式上的讲话

如果只是作为一种风格的更迭而存在,现代主义设计绝不会像我们看到的那样具有革命性,它在理论上是排斥风格的,所以现代主义者不说"新风格",而是用"新精神"取而代之;在现代主义的宣言中,如果它要实现其"新精神"之目的,必然要创造一种新型的人与之相适应——这不仅是现代主义的要求,更是现代性本身的体现;同时,新的时代产生新的精神,新的精神要求新型的"人",这本身即为社会进化理论在设计艺术中的自然延伸。

在新艺术时期,虽然设计批评家们仍然未能完全摆脱"风格"一词的"束缚",但是显然已经认识到新的风格与过去是全然不同的,它与变化巨大的时代相适应。例如,穆特修斯就曾经说过:

> 实用艺术活动并不是一种'摩登风格'。任何一种对它的颂扬都是草率和浅薄的。(真正的)新风格不会突如其来地出现,也不是被发明

---

[1] [美]大卫·瑞兹曼:《现代设计史》,[澳]王栩宁等译,北京:中国人民大学出版社,2007年版,第156页。
[2] 转引自赵鑫珊:《瓦格纳·尼采·希特勒:希特勒的病态分裂人格以及他同艺术的关系》,上海:文汇出版社,2007年版,第251页。

造物主

图4-15、图4-16 希特勒时期的德国,通过人种学的教育和宣传,来召唤一代"新人"。每当听到这些似曾相识的口号时,我们就应该警醒自己,这种从国家角度的"动员"到底是出于什么目的;不管如何,这种对"新人"的召唤基本都是"现代的"。

出来的。它来自于整个时代的热望;它是来自于事物内部的外在表现,是时代的精神动力。如果这些动力是可信的,那么一种可信的——就比如,独创的和不朽的——风格就会出现;但如果它们是轻浮而浅薄的,那么结果就会成为我们在过去的五十年所看到的那些快速演替的外形模仿。眼下还很难预计一种什么样的风格将从当前现代实用艺术的艰苦努力中产生。我们只能猜测答案。我们并不是要去迫使时代提供给我们一种风格;我们的责任是要以完全的承诺和真诚去创造,这样我们才能够以完美的良心给出问题的答案。风格是不能被期待的:它是一个时代最真诚的热望的总合。我们的子孙将来会定义我们时代的风格;那就是,(让他们)去决定,如今最杰出的人们为之工作的、最真实和最严肃的那些成就之间有着什么样的共同特征。[1]

穆特修斯把那些与时代完全不同的知识、材料和社会环境造就的事物进行的模仿视为散布赝品,它们的外形与它们所处的时代精神之间几乎不存在任何联系,因此"它们装扮得宛如是在参加化装舞会,仅仅穿过一夜就随意地更换了新装"[2]。受到进化理论和黑格尔哲学的影响,设计师们相信设计艺术在当下正在进行重大的革新,而自己则莅临历史的临界点,因而任重道远,这种信念为现代设计的发展提供了巨大的动力。沙利文在谈到建筑时曾说:"我们在观看历史建筑的时候,应该停止按照现在通常的方式把它风格进行人工分类,并(更自然、更符合逻辑地)将每个过去的和现在的建筑视为那个时代文明的产物和表现,同时也是那个时代与地域的人类思想的产物与表现。这样我们的心胸将更加开阔;我们时代建筑所体现出的实际生活的全景将更加清晰;而且我们将把握清楚、简单、准确的概念,因为建筑一直并且仍将是,一种在不断变化的形式演变中的简单冲动。"[3]这意味着我们"能从建筑中看到时代的特征,就像我们能从

---

[1] [德]赫曼·穆特修斯:《实用艺术的意义》,季倩译,选自《设计真言:西方现代设计思想经典文献》,南京:江苏美术出版社,2010年版,第208—209页。
[2] 同上,第201页。
[3] Louis H.Sullivan, *Kindergarten Chats (revised 1918) and other writings*. New York: George Wittenborn, Inc., 1947, p.229.

伪装中认出朋友的笔迹"[1]。

班纳姆将由马特·斯塔姆(Mart Stam,1899～1986)设计,并由密斯·凡·德·罗和马塞尔·布鲁尔加以改进了的管状椅看做是对20年代时代精神的最好表现(图4-17、图4-18),他相信,这种椅子被市场广泛接受,并产生了不同造型的变体,这恰恰证明了"这几乎是一位时代精神的一个不露痕迹的、自动的创造——就像是那些农民,以及那些高尚的野蛮人/工程师的,或者是像舒瓦西的飞扶壁等那种类型的创造一样"[2]。这种日常生活用品的示范意义甚至要超出建筑艺术,因为前者常常在无意识中被大众所接受,并且影响更广泛,因此更像是将时代精神投射在一面镜子之上而产生的效果。

这种时代精神的进化理论衍生出了"进步"与"落后"的区别,这已经超出"丑"与"美"、"时尚"与"老土"这些基本的设计形式评价范畴。受到进化论直接影响的朱利安·赫胥黎认为,科学要为社会服务的关键之一就是研究"如何创造更好更健康的建筑"[3],这种对建筑的生物学类比已经广泛出现在设计评论中,以致我们会忽略其产生的背景。朱利安·赫胥黎在给《泰晤士报》(*Times*)编辑的一封信中,嘲笑了带有古代建筑味儿的牛津图书馆新馆(New Bodleian Library),因为游客"只有看了导游手册才会知道它建成于20世纪,而不是16世纪的"[4]。

几乎所有现代设计师和设计思想家都将现代设计的评价建立在这样一种进化论的基础之上。尤其是受到工业革命和技术进步的影响,这种设计的"进步"现象被看作是顺其自然的事情。1935年,格罗皮乌斯说道:"新建筑的形式绝非少数建筑师心血来潮、不惜代价所作的创新,而是我们时代的智慧、社会和技术状况的必然逻辑产品。"[5]既然新形式的诞生带有"必然逻辑"性,那么这种历史进步的车轮显然就是无法阻挡的。

---

[1] Sigfried Giedion. *Space, Time and Architecture: the growth of a new tradition*. London: Geoffrey Cumberlege Oxford University Press, 1952, p.19.
[2] [希腊]帕纳约蒂斯·图尼基沃蒂斯:《现代建筑的历史编纂》,王贵祥译,北京:清华大学出版社,2012年版,第173页。
[3] [美]佩德·安克尔:《从包豪斯到生态建筑》,尚晋译,北京:清华大学出版社,2012年版,第34页。
[4] Julian Huxley, "*The New Bodleian*", *Times* (London), 2 June 1931, 10, 转引自同上。
[5] Walter Gropius. *The New Architecture and the Bauhaus*. translated by P. Morton Shand, Massachusetts: the M.I.T. Press, 1965, p.20.

第四章　设计进化论

图4-17、图4-18　分别为马特·斯塔姆和马塞尔·布鲁尔设计的钢管椅。

同样,在柯布西耶的眼中,新材料的出现必然带来物品构造的激进变化。在相当长的时间内,这些新形式都将给"落后"的人带来不快,并通过一种致命的推进过程激起强烈的民族主义反应。但是,这种民族主义的回应无法抵挡时代发展的洪流,正如柯布西耶在《今天的装饰艺术》中所说:"他们出于对手工艺的热爱而敌视机器,将其视为现代的许德拉。这是一种毫无新意的反应:一个人不能逆流而上,况且从今天开始,以纯粹性和精确性方式工作的机器正在驱除时代逆流。"[1]

卢斯与柯布西耶对"时代精神"的强调不仅体现了黑格尔哲学的传统,更展示了进化论对设计思想产生的巨大影响。有趣的是,当后现代主义设计思想对现代主义进行抨击的时候,熟悉的"时代精神"论调再次出现了,文丘里说道:"为了解决建筑的隐喻和我们时代关键的社会难题,我们需要摒弃那些纷乱的建筑表现主义以及想在形式语言之外建造建筑的错误想法,并且要找到适合于时代的形式语言。"[2]可见,一方面人们可以在设计的发展中找到某种"进化"的痕迹,另一方面这种"进化"并不像生物的进化那样,是一个从低级到高级的过程。相反,这种"进化"带有循环往复的特点。在设计中被进化掉的某种功能会在某个时期重新出现——如果是这样,"进化"一词就显得名不副实,或者说,"进化"体现出现代设计思潮的某种意图和价值取向。

卢斯为代表的装饰批判理论恰恰就是利用了设计"进化"的观点来为新精神的出现建立理论基础,为此,柯布西耶进行了热情的回应:

> 今天,一种生气勃勃的审美意识与一种倾向当代艺术的趣味回应了更加微妙的需要和一种新精神。结果,反映这种新精神的思想出现了明显的发展;从1900年至一战之间,装饰作为艺术的经历昭示了装饰的穷途末路,以及试图让我们的器具来表达情感和个人内心状态的努力是多么脆弱。[3]

---

[1] Le Corbusier. *The Decorative Art of Today*. London: The Architectural Press, 1987, pp.93—95.
[2] [美]罗伯特·文丘里、丹尼斯·斯科特·布朗、史蒂文·艾泽努尔:《向拉斯维加斯学习》,徐怡芳、王健译,北京:知识产权出版社,第153页。
[3] Le Corbusier. *The Decorative Art of Today*. London: The Architectural Press, 1987, p.91.

第四章　设计进化论

"新精神"的观点在柯布西耶和奥尚方创造的杂志中获得了继承和发展,这种"精神"以宣判装饰价值"穷途末路"的方式表达了新时代(大工业生产)中出现的新的审美趋势。卢斯的装饰批判绝不仅仅是一个宣言或一个口号,而是一种能代表时代发展趋势的整体思考。它预示了一种全新的设计价值构成的产生可能,更为所有不同类型的现代主义设计探索了一条未来之路。

然而,卢斯的理想无论是在当时还是在未来,可以说从来也没有实现,他和柯布西耶所描述的新精神仍然是知识精英的新精神,无法改变社会对于设计价值的认同,哈里斯曾经对此做过如此的评价:"在卢斯坚信装饰在一个真正的现代社会中没有立足之地的同时,他也知道自己所生活的那个社会还不能被看作这个意义上真正的现代社会。我们自己的社会也不是这样的社会。我们仍然坚持装饰,就好像我们仍然在别致的食物上花费时间和金钱,仍然在厕所的墙面上乱涂乱画"[1]。

如果不改变"人",最终仍然无法实现他们所期盼的社会革新。巴克明斯特·富勒曾说过:"无论成功或失败,我们是唯一控制自己进化的动物。"[2]在德国乌尔姆设计学院,学生进入学校的第一件事就是"洗心革面",丢掉旧时代的特征,创造出"新人"来:

> (正式)进入学院的一项惯例:是学生们互相剪去头发。剪发是第一项(入学)宣誓。一种头发很短的发型,很具有功能性和理性(特点):整个头上的头发都一样长,就如同头发到处都长得一样长。很像是一款修道士的发型。第二项是放弃大写字体。这并非由于历史或语言政治的缘故,而是出于功能(所需)。大写字体是有碍于手和眼(的撰写与识别)的。在乌尔姆,他们采用小写字体书写。第三项是丢弃姓氏,丢弃原籍的负担。每人仅保留一个自己的名字。同时,传统的讲话习惯被抛弃,以熟知的"你"来替代"您"。最后一项,是思想方面的巨变。思想和感知被去除并重新调整。主要是通过持续不断的压力给予一切事

---

[1] Karsten Harries. *The Broken Frame : Three Lectures*. Washington, D.C: The Catholic University of America Press, 1989, p.44.

[2] J.Baldwin. *Bucky Works : Buckminster Fuller's Ideas for Today*. New York: John Wiley & Sons, Inc, 1996, p.5.

物进行理解的能力。[1]

现代主义时期的各种设计思潮普遍的课程之一,就是创造出所谓新型的"人"。格罗皮乌斯在邀请梅耶担任包豪斯校长之后,后者请施莱默开设一门新课,课程名称就叫做"人",表面上这门课的内容包括"人体写生,还有关于人类生理、哲学等方面话题的讲座"[2],这实际上反映了现代主义普遍的重要诉求,即对人的"改造"。在这方面,施莱默通过他的舞台戏剧进行了长期的探索(图4-19、图4-20),在他的舞台上,人失去了本来的面目,通过面具和僵硬的服装进行展现,就好像一个木偶一样,此时的人更像是一个机器,被去除了话语、语调和姿态的"有血有肉"的身体被抽象化了,甚至连性别也不复存在了:

> 人被作为事件来呈现……他们通过服装和面具来变形;他们的动作就像没有生命的玩偶,就像牵线木偶,因此,成为人物的可能的夸张形式(Neuman,1993)。尽管在传统西方戏剧中,人物形象一直是自然主义幻象的工具,在包豪斯,它成为戏剧性的动机——形式、灯光、运动,有时还有话语等等的组装,将演员的身体机器化。[3]

早在1919年的魏玛,包豪斯当时的学员根塔·斯托尔策就说:"我们不想成为艺术家,而只想成为人。并强化我们的见识、经历和感受,以及创造"[4]。1928年在德绍,编织工作坊的奥蒂·博格也说:"成为一个艺术家,一个人必须成为一个艺术家,而且当一个人已经是艺术家了还要成为艺术家,这就是为什么我们来包豪斯;并且使这种'艺术家'再成为一个人:这就是包豪斯的工作"[5]——显然这两

---

[1] 伯恩哈德·鲁本纳奇(Bernhard Rübenach),《乌尔姆"直角"》,1959年的广播文稿,转引自[德]赫伯特·林丁格尔:《乌尔姆设计——造物之道(乌尔姆设计学院1953～1968)》,王敏译,北京:中国建筑工业出版社,2011年版,第46页。

[2] [英]弗兰克·惠特福德:《包豪斯》,林鹤译,北京:生活·读书·新知三联书店,2001年版,第210页。

[3] [英]卡捷琳娜·鲁埃迪·雷:《包豪斯梦之屋:现代性与全球化》,邢晓春译,北京:中国建筑工业出版社,2013年版,第72页。

[4] [德]鲍里斯·弗里德瓦尔德:《包豪斯》,宋昆译,天津:天津大学出版社,2011年版,第18—19页。

[5] 同上。

第四章 设计进化论

图4-19、图4-20 在梅耶担任包豪斯校长之后,施莱默曾被要求开一门新课,课程名称就叫做"人",这实际上反应了现代主义普遍的重要诉求,即对人的"改造"。

造物主

图4-21 1927年,卢卡斯·费宁格(T. Lux Feininger)在魏玛拍摄的《包豪斯的跳跃》。

位学生认为成为一个新型的"人",比作为一个传统的"艺术家"要重要得多(图4-21);这种体悟,显然是教师们在潜意识中灌输的,从伊顿开始就已经用各种方法唤醒他们身体中的"新人"了[1]!

然而这种"新型的人"是一种新型审美观创造出来的人,他们在感官上被重新塑造,成为了新型的艺术家,他们对于消费者的"改造"便成了后一步的事情。尽管在不同人眼中,比如格罗皮乌斯或者希特勒,所谓"新型的人"是完全不同的人,但他们有一个共通之处,就是"不会为事情本身而去做一件事"[2]。对于设计的传统价值而言,"美"、"装饰"这些都是"事情的本身",是不可分割的;但是现代主义思潮推动了对前者的怀疑,如果要为这种怀疑树立社会的共识,那显然有必要让消费者在道德上认识到这些形式的基本要素是可以抛弃的,在设计价值的体系中还有更加重要的部分,比如"功能"、"环保"以及种种可能超出自己需要的社会需求。

## 2. 十字军东征

### 众矢之的

1924年6月24日,即巴黎装饰艺术和现代工业博览会举办的前一年,柯布西耶在巴黎大学为哲学与科学研究小组所作的演讲中这样说道:

> 有鉴于此,我相信,明年开幕的装饰艺术展将给所谓的"装饰艺术"带来巨大的冲击。我们并非处在一个有能力消化装饰艺术的时代;装饰艺术只是昔日留下的古老残余,面对我们精神境界如此彻底的更新,它已经失去了苟存的理由。很快我们就会对无趣且无聊的装饰失去热情,我们面对的惟一能引诱我们的问题,就是纯净,是聚繁为简,是简明

---

[1] "被蒙住眼睛的学生用双手来画图,以便'重新看'和'重新理解'。每堂课开始的时候要做体操和呼吸练习,使心灵和身体平静下来,做好准备,这样就能产生'新人'",参见[英]卡捷琳娜·鲁埃迪·雷:《包豪斯梦之屋:现代性与全球化》,邢晓春译,北京:中国建筑工业出版社,2013年版,第33页。
[2] 这是希姆莱(Heisrich Himmler)对党卫军选人原则的描述,他十分喜欢将党卫军成员描述成新型的人,认为他们在任何情况下都不会"为事情本身而去做一件事"。参见[美]汉娜·阿伦特:《极权主义的起源》,林骧华译,北京:生活·读书·新知三联书店,2008年版,初版序,第419页。

造物主

的事物……[1]

柯布西耶直接宣判了装饰的死亡,在这方面他已经受到了阿道夫·卢斯的极大影响。在卢斯发表《装饰与罪恶》的同一年,贝尔拉赫也写道:"于是,在建筑中,装饰与装潢就是非常无关紧要的了,而空间营造的块面关系则是建筑真正的核心"[2],而曾经以维也纳分离派的设计方式进行创作的圣伊利亚,由于"接受了贝尔拉赫的观点——贝尔拉赫认为为结构增加装饰是不合适的,所以他向前发展到了和阿道夫·卢斯在《装饰与罪恶》中的立场并肩的位置"[3]。

但是,班纳姆也认为圣伊利亚和卢斯之间完全没有相似性,是他自己发展出了这种不带装饰的设计。不管怎么说,从卢斯、贝尔拉赫到圣伊利亚,再到柯布西耶这一代现代主义大师的努力宣传,最终在《国际风格》一书的盖棺定论之下,"装饰"被现代主义者钉在现代设计史的耻辱柱上。希区柯克在"国际式风格"的3条美学原则中的第三点进行了强调:"3.避免使用外加的装饰"[4]。《国际风格》的两位作者声称,他们宁可接受那些依赖于材料本身的优雅、技术的精美以及拥有令人愉悦的比例关系的装饰,而对于一间房屋最可能的装饰,只不过是一些用书籍来遮蔽的墙体。

希区柯克认为,在一个全新的历史时期中,去设想任何与过去的装饰相同的东西,都是不可能的。因此他预言说,未来将会从建构术语中发展出一种新的细部形式,这是一种全新的、自然流露的装饰:"届时一种新的装饰将会发展起来,恰如在过去从最初的结构中一些特征性的符号应用一样,那时一些新的结构符号就不知不觉地和普遍地会被接受"[5]。在这个过程中,为了从心理上强调创新的重要性,传统材料的使用应该被排除在外。

现代艺术博物馆的指导阿尔弗莱德·巴尔(Alfred Barr,1902~1981)在给

---

[1] [法]勒·柯布西耶:《现代建筑年鉴》,治棋译,北京:中国建筑工业出版社,2011年版,第25页。
[2] [英]雷纳·班纳姆:《第一机械时代的理论与设计》,丁亚雷、张筱膺译,南京:江苏美术出版社,2009年版,第172页。
[3] 同上,第158页。
[4] Henry-Russell Hitchcock and Philip Johnson. *The International Style: Architecture since 1922.* New York: W.W.Norton & Company, 1932, p.69.
[5] 转引自[希腊]帕纳约蒂斯·图尼基沃蒂斯:《现代建筑的历史编纂》,王贵祥译,北京:清华大学出版社,2012年版,第145页。

"国际风格"一书译本的序言中,谈到了纽约著名摩天楼的顶端的"冠冕"——比如"克莱斯勒大厦上不锈钢的滴水兽"和"帝国大厦顶上怪诞的飞船旋塔"——他说他吓了一跳,"毫无疑问,我们中的一些人被对国际风格的趣味底线和期望所带来的混乱感到惊骇"[1]。这样的装饰为何能够在这个时代存在?希区柯克在书中批判了美国建筑师的停滞不前,他认为这些建筑师完全由业主所控制:"很不幸,对于美国的功能主义者们来说,装饰就是一种商品。只要客户坚持,他们就会在那些自己确信为首要的形体之外添加装饰"[2]。对此,美国批评家汤姆·沃尔夫十分不满意,他认为虽然巴尔和希区柯克是以开玩笑的口气来嘲弄建筑师的辩解,这些建筑师"说他们那些丑恶的小装饰和虚假的气派是符合功能的,因为房屋的功能之一是让业主满意"[3],但是这表现出现代主义者们与传统设计师之间完全不同的掌控欲。

但是不管如何,"装饰"在现代主义设计运动中成为"众矢之的"。现代骑士们将"装饰"视为象征了没落东方文明的残留物,纷纷欲除之而后快。他们将"装饰"视为敌人,颇为类似西方人曾投入无限热情的"十字军东征",又或是德国纳粹对犹太人的残酷暴行,他们以一种二元对立的方式树立起"进步"和"落后"的区别,并在这个消灭的过程中建立起自身的道德优越感。

"野蛮人"

> 野蛮人和文明人之间的差距,就像是野生动物和家养动物之间的差距,野蛮人甚至还没有家养动物聪明。[4]
>
> ——达尔文

约瑟芬·贝克(Josephine Baker,1906~1975,图4-22—图4-25)是一位移居法国的非裔美国艺人,是一位自20年代起在法国极受欢迎的歌手和舞蹈家,被昵称为"黑人维纳斯"或"黑珍珠",在英语国家享有"克里奥尔女神"的美名。她

---

[1] Henry-Russell Hitchcock and Philip Johnson.*The International Style:Architecture since* 1922.New York:W.W.Norton & Company,1932,p.13.
[2] Ibid,p.37.
[3] [美]汤姆·沃尔夫:《从包豪斯到现在》,关肇邺译,北京:清华大学出版社,1984年版,第30页。
[4] 转引自周保巍:《"社会达尔文主义"述评》,《历史教学问题》,2011年第5期,第53页。

造物主

图4-22、图4-23 约瑟芬·贝克,移居法国的非裔美国艺人,在法国极受欢迎,被昵称为"黑人维纳斯"或"黑珍珠"。

第四章 设计进化论

图4-24、图4-25 约瑟芬·贝克在舞台表演中，以及与她的宠物在一起。

的舞蹈不仅赤裸身体,还经常在身体上悬挂着香蕉和羽毛,发出猩猩一样的叫声。尽管约瑟芬·贝克获得了极高的艺术成就,甚至还为同盟国在二战中的胜利立过汗马功劳,但是人们对她投去的目光就同对她所携带的、出入公共场合的宠物——猎豹的观看一样,充满了对异域文明的猎奇之心。而约瑟芬·贝克本人也并非是土生土长的非洲人,她的表演多少迎合了人们对异域文明的想象。

现代主义的发展历史一直伴随着西方文明对殖民地的征服,殖民扩展本身即为现代性的一种表现。同时,在拿破仑时代的考古发掘和文物掠夺之后,殖民地文化也在被猎奇、被观赏的过程中被塑造为"他者"的文化,即萨义德所谓"东方学"时代的到来:

> 在东方的知识这一总标题下,在18世纪晚期开始形成的欧洲对东方的霸权这把大伞的庇护下,一个复杂的东方被呈现出来:它在学院中被研究,在博物馆中供展览,被殖民当局重建,在有关人类和宇宙的人类学、生物学、语言学、种族、历史的论题中得到理论表述,被用作与发展、进化、文化个性、民族或宗教特征等有关的经济、社会理论的例证。[1]

现代主义初期,大量关于非洲装饰的图形资料被复制印刷,人们在世博会上也能看到非洲和其他地域的设计实物。这直接导致了20年代左右装饰艺术风格中对非洲图形及其神秘气息的模仿,约瑟芬·贝克生逢其时,促进了这一发展。但是,在这个过程中,非洲文明是作为一个西方文明的对立物而呈现的,它仍然被认为是"野蛮的"、"落后的"。这就好像1851年,在伦敦进行考察的德国人桑佩尔虽然提出了"我们应当向非欧洲文化学习"[2],但是他用了如下词语来

---

[1] [美]爱德华·W.萨义德:《东方学》,王宇根译,北京:生活·读书·新知三联书店,1999年版,第10页。

[2] [德]哥特弗雷德·桑佩尔:《科学、工业和艺术:在伦敦工业博览会闭幕之际,对于国家艺术品位发展的建议》(1852),刘爽译,选自《设计真言:西方现代设计思想经典文献》,南京:江苏美术出版社,2010年版,第32页。

形容他们——"半野蛮民族"、"文化发展早期阶段"、"最原始的状态"[1],从下面这段如何在学习过程中保持清醒态度的评论,我们能看出这些非欧洲文化只不过是一些点缀而已:

> 我们有着大量的知识、永不落后的技艺鉴赏力、丰富的艺术传统、公认的艺术想象力,以及对自然的正确认识,所有这一切,我们断然不能为了追求一种半野蛮的生活方式而去加以抛弃。我们应当向非欧洲文化学习的,就是那种在形式及色彩中捕捉质朴韵律的艺术——这种上苍赋予人类的本能会在其最原始的状态下发生作用,而我们的手段越是丰富,就越是难以对这种本能加以把握并予以保持。因此,我们必须学习人类最原始的手工劳作以及这种劳作发展的历史,一如我们在自然现象中学习自然时一样的专注。[2]

此时的设计批评家们将非洲等异域民族的装饰视为一种"在形式及色彩中捕捉质朴韵律的艺术",表现出一种接纳状态(图 4-26、图 4-27)。但随着现代主义者的批判,这些"装饰"开始被与其"野蛮民族"的背景联系起来。曾对过度装饰进行批评的卢西·克兰认为"野蛮人不会如此过度装饰他的船桨、刀子和印第安战斧,让它们变得毫无用处"[3]。然而卢斯及柯布西耶,在对装饰进行批评时,却明确地将装饰的"落后"与野蛮人的乐趣或儿童的初级阶段联系起来。在这一点上,柯布西耶受到卢斯的直接影响。柯布西耶在《今天的装饰艺术》中说道:

> 装饰:则是华而不实的东西,对一个野蛮人来说是吸引人的娱乐。(我并不否认在我们中间保留一种野蛮人生活的元素是件美妙的事情——当然只是一点点而已)但是我们的判断力在 20 世纪得到了巨大的发展,同时我们也提高了自己思维的水平。与装饰为我们提供的类

---

[1] [德]哥特弗雷德·桑佩尔:《科学、工业和艺术:在伦敦工业博览会闭幕之际,对于国家艺术品位发展的建议》(1852),刘爽译,选自《设计真言:西方现代设计思想经典文献》,南京:江苏美术出版社,2010年版,第 21、26、32 页。
[2] 同上,第 32 页。
[3] Lucy Crane. *Art and the Formation of Taste*. Boston: Chautauqua Press, 1887, p.21.

造物主

图4-26、图4-27 非洲艺术藏品(现藏巴黎凯布朗利博物馆)。

似经验相比,我们的精神需要是不同且更高的世界。看起来断言得到了证实:一个人变得越有教养,他就越抛弃装饰(当然是卢斯如此简洁地表达了这一点)。[1]

如果不是在最后柯布西耶向卢斯致敬,这段文字显然会被误认为出自卢斯本人之手。在他们的眼中,"野蛮"的装饰具有"自由放纵"的特点,这与纯艺术的特性非常相近——而这恰恰是卢斯感到不安的地方。在传统的装饰研究者看来,装饰的野蛮性总是与艺术的创造力联系在一起,它是装饰艺术形成的基础。查尔斯·加尼耶(Charles Garnier,1825~1898)认为:"对装饰本身及秩序和风格所代用的东西来说,除了灵感和建造人的意愿外不存在任何指导。装饰艺术有着独立和自由使它不可能服从固定的法则。"[2]同样,赫伯特·里德也认为装饰在于心理上具有必要性。因为在人身上存在着一种被称为"空虚恐惧"(horror vacui)的情感,不能忍受一个空的空间,"这种情感在某些野蛮种族中或在文明的衰落时期最为强烈。这是种根深蒂固的情感;这可能也是导致某些人在墙上或在他们的吸墨纸上乱涂乱画的相同本能"[3]。

卢斯在《装饰与罪恶》(1908)中将装饰与野蛮人的行为直接联系在一起,他说:"巴布亚人在皮肤、船和桨,简而言之任何他所探及的东西上刺上花纹"[4],当然,他紧跟着认为"他们是无罪的",但是那些"听了第九交响曲的人"[5]却不能做这样的事。因为,现代人只能在"他认为合适的时候使用古代的或外国的装饰。他把创造的精力集中在其他事物上"[6]。正如班纳姆所说:"卢斯其实对待那些他认为是文化落伍——诸如早期文明、原始人,甚至是维也纳贫困的劳动阶层——的装饰活动还是相当宽容的"[7],卢斯认识到原始人的装饰在宗教信仰

---

[1] Le Corbusier. *The Decorative Art of Today*. London: The Architectural Press, 1987, p.85.
[2] Karsten Harries. *The Ethical Function of Architecture*. London: The MIT Press, 1997, p.42.
[3] Herbert Read. *Art and Industry: the Principles of Industrial Design*. London: Faber and Faber Limited, 1934, p.34—35.
[4] [奥]阿道夫·卢斯:《装饰与罪恶》(1908),黄厚石译,选自《设计真言:西方现代设计思想经典文献》,南京:江苏美术出版社,2010年版,第183页。
[5] 同上,第191页。
[6] 同上。
[7] [英]雷纳·班纳姆:《第一机械时代的理论与设计》,丁亚雷、张筱膺译,南京:江苏美术出版社,2009年版,第112页。

方面的象征价值,因而承认它们的合理性,因为它们尚且是艺术的一个部分:"更为不同的是原始人的装饰,它们的意义完全存在于宗教、象征和情欲方面,由于这些装饰的原始属性,它们更加接近艺术"[1]。

但随着装饰在宗教方面作用的消退,装饰所具有的功能已经所剩不多。伴随时代的发展,装饰理应退出历史舞台。卢斯通过这样的推理,将设计的发展建立在一种进化的轨迹之上。这是卢斯装饰批判的一个"诡异"之处,即将罪恶从野蛮人身上自然地转移到装饰的身上。如果想要摆脱这种罪恶,就必须实现艺术的进化,在对装饰的排斥过程中,从野蛮人变成真正的现代人。蒙德里安曾经描述过这个转变过程:

> 很明显,原始人在原始的物质状态中生活着,他们与自然和谐共存并与自然的韵律和谐一致。因此,原始人就试图在艺术中表现出这一点。然而,"原始人"这个概念必须包括处于最起始状态的,远未进化成人的"人",因此,我们所谈及的韵律就还必须包括这些"人"的韵律感——尽管这韵律感或多或少地被隐藏了。在原始人进化成"人"的过程中,他逐渐地反对那种原始物态中的韵律感,因此,在他那里就出现了内在与外在的不平衡感。人类越进步,深藏在人心底的内在的韵律感就越想要表达自己,而外在的原始物态的韵律也就被改变得越多。因此,一种"人"的韵律就在物质和精神两方面被创造出来了。这种韵律的两个对立面越是能够达到平衡状态,人就越能获得均衡状态,人也就越能够成为完整的人。[2]

### 儿童力比多

进化论的重要研究者达尔文曾认为:无论是在身体上,还是心智上,女性都低于男性,女性所具有的长于直觉、富于想象力、短于理性等特点表明,她是"低等种

---

[1] *Ornament and Education*, 1924. Adolf Loos. *Ornament and Crime: Selected Essays*. Riverside: Ariadne Press, 1998, p.186.

[2] 《新艺术—新生活:纯粹关系的文化》(*The New Art-The New Life: The Culture of Pure Relationships*, 1931), 参见[荷]蒙德里安:《新造型主义:造型平衡的一般原则》,载《蒙德里安艺术选集》,徐佩君译,北京:金城出版社,2013年版,第10页。

群(lower races)",处于"文明发展中的低级阶段(a past and lower state of civilization)"[1]。这种观点不仅获得了社会进化论的倡导者斯宾塞和勒庞等人的响应,而且在日常生活中也有很大的市场,人们常见女性与男性之间进行感性和理性的二元对立,并在这个过程中通过确立理性至高无上的地位而将女性排斥出局。

穆特修斯说:"那种想要逃脱奇装异服,并勇敢地直面我们自己时代的冲动,是实用艺术新趋势的最主要推动力。"[2]维也纳制造同盟就曾被卢斯当作女性时装的代名词而被大加批判。而女性时装又常常被认为与性之间保持着某种密切联系,卢斯认为:"女人将自己包裹,成为男人的一个谜,她们的目的就是在男人心中注入这个了解谜底的强烈愿望"[3]。服装在这个过程中被定义为吸引男性的道具,因为卢斯认为"赤裸的女人对男人而言是没有吸引力的。她或许能激起男人的爱,却不能保持它"[4]。这样,卢斯通过一系列的类比建立了这样一种象征:性欲(力比多)——儿童——女性服装——维也纳分离派——装饰。

在卢斯之前,德国人桑佩尔就曾经把杂乱的装饰比作"孩子般的琐碎",他说:"我们大多数努力带来的不是形式上的杂乱无章就是孩子气般的琐碎。最多也不过是在那些有严肃用途的产品上,我们有时倒是会通过精确表现他们被严格指定的形式而在外观上做得更合适些,这些东西不允许有什么多余装饰,比如货车、武器、乐器以及类似制品"[5]。孩子喜欢鲜艳的色彩和复杂的装饰物很有可能出于一种本能(当然并非所有的孩子都是这样)。既然装饰只是人类儿童时期欲望的代表,那么它就应该随着人类"年龄"的增长而被遗弃在童年的玩具箱里,就像卢斯曾经故作真诚地描述过的那样:

相信我,我也曾年轻。与德意志制造同盟、维也纳分离派等等团体

---

[1] 周保巍:《"社会达尔文主义"述评》,《历史教学问题》,2011年第5期,第52页。
[2] [德]赫曼·穆特修斯:《实用艺术的意义》,季倩译,选自《设计真言:西方现代设计思想经典文献》,南京:江苏美术出版社,2010年版,第202页。
[3] *Ladies' Fashion*,1898.Adolf Loos.*Ornament and Crime:Selected Essays*.Riverside:Ariadne Press,1998,p.107.
[4] Ibid,p.106.
[5] [德]哥特弗雷德·桑佩尔:《科学、工业和艺术:在伦敦工业博览会闭幕之际,对于国家艺术品位发展的建议》(1852),刘爽译,选自《设计真言:西方现代设计思想经典文献》,南京:江苏美术出版社,2010年版,第22页。

的那些成员们一样年轻。当我还是孩子时,我也喜欢家中物品上的漂亮装饰。我也发现"艺术与手工艺"——我们现在称之为应用艺术——的表现是令人陶醉的;当我从头到脚仔细端详我的夹克衫、汗衫、裤子和鞋子时,如果发现不了任何艺术与手工艺或者应用艺术——也就是说,艺术自身的迹象时,我也会感到忧伤。

但是,我已经长大了……[1]

长大了,应该如何?当然是抛弃那些"漂亮装饰",或是"艺术自身的迹象"——蒙德里安将其称为"抒情性"。他说:"抒情性是人类童年时代的遗迹,在那个时代,人们更熟悉竖琴,而不是电力"[2],而今天人类在整体上同样"长大"了,在理性的限制下,已经不能再容忍情感不受限制的自由发展。

卢斯把这种自由理解为退回到自身和世界有关的孩童力比多(Libido),认为在这个世界里所有空闲的表面都诱使我们用自然的装饰去覆盖(图4-28、图4-29)。但是,文化的进步要求儿童式多样性行为集中化、私人化、内向化。卢斯所批判的诸如维也纳制造同盟那样的设计类型却恰恰表现出与性欲之间的紧密联系。维也纳制造同盟的产品"分享着克里姆特在装饰和设计的丰富性中获得的快乐,因此,表现出与克里姆特艺术中不合理的、感官的以及有时公开的性爱元素之间的亲密关系"[3]。然而,克里姆特的性爱元素在艺术中的自然存在并不能被复制到维也纳制造同盟的设计作品中去。

因此在卢斯看来,随着人类文明的不断进步,人类的动物性应该在设计中被不断地抑制。艺术中的放纵也许是合理的,就像儿童往往充满成年人想象不到的创造性一样。但是,"一个只有六岁的孩子就像巴布亚人(Papuan)的天才一样,对人类一点帮助都没有"[4]。这绝不仅仅是因为儿童的创造力将随着年龄

---

[1] *Hands off!*, 1917. Adolf Loos. *Ornament and Crime: Selected Essays*. Riverside: Ariadne Press, 1998, p.179.

[2] 选自蒙德里安:《绘画比建筑低一等吗?》(*Is Painting Inferior to Architecture?*, 1923)参见[荷]蒙德里安:《新造型主义:造型平衡的一般原则》,载《蒙德里安艺术选集》,徐佩君译,北京:金城出版社,2013年版,第94页。

[3] Edited by Steven Beller. *Rethinking Vienna 1900*. New York: Berghahn Books, 2001, p.205.

[4] *Ornament and Education*, 1924. Adolf Loos. *Ornament and Crime: Selected Essays*. Riverside: Ariadne Press, 1998, p.184.

第四章　设计进化论

图4-28、图4-29　卢斯把涂鸦视为是人的一种本能，他认为在这个世界里所有空闲的表面都诱使我们用自然的装饰去覆盖，如果现代人还这么做就意味着退回到自身和世界有关的孩童力比多中去。

的增长而丧失,更主要的原因是儿童的创造力在本质上是一种"游戏",与社会的生产之间没有直接的联系。因此,"将艺术浪费在实用物品上只能说明缺乏文化"[1]。在这句话中,耐人寻味的是卢斯对艺术品和实用物品的清晰认识。而装饰由于混淆了两种价值不同的实践创造,从而成为卢斯眼中尚没有进化好的一块劣根。

**对装饰的道德责难**

在世纪之交现代骑士的道德拷打之后,一时之间,装饰终于成为虚情假意的代名词。以运用钢筋混凝土而著称的法国建筑师托尼·加尼埃(Tony Garnier,1869~1948)便曾经谴责建筑作品的不诚实。在他看来,旧的建筑学是一个错误,因为所有这些建筑都建立在虚假的原则之上,而真实才是惟一的美。在建筑中,真实是令人满意的功能和材料的计算结果。[2]

同样,布伦特·布罗林在《幻想的飞驰》中也认为,装饰设计原则的提出表达出我们的道德对设计提出了要求。设计不仅仅是美的、安逸的、带有预言的、亲切的、坚实的或舒适的。相反,通过这些设计原则,"他们呼吁我们的智力和道德感作出裁决:我们应该欣赏他们对结构、功能、材料以及其他做出诚实的表达"[3]。而这个变化是非常关键的,因为它将对装饰的最终判断从"一个视觉问题转化成智力问题,正是这个导致了所有装饰遭到了最终的驱逐"[4]。

"诚实"本身作为一个道德上的要求,使得设计评价超出了视觉审美的范畴。现代主义的装饰批判对装饰本身"欺骗性"的揭示,向我们展示了他们与英国设计革新者们之间重要的关联性。其实对于"诚实"的要求,很早就体现在传统的设计思想之中。但是"诚实"的内容却不尽相同,而受到批判的"虚伪"表达或"欺骗"现象也大相径庭。

拉斯金指出:那些隐藏通风口的玫瑰花饰,老想用"某种突兀的装饰来掩盖

---

[1] *Ornament and Education*, 1924, Adolf Loos. *Ornament and Crime: Selected Essays*. Riverside: Ariadne Press, 1998, p.186.
[2] 唐军:《追问百年:西方景观建筑学的价值批判》,南京:东南大学出版社,2004年版,第167页。
[3] Brent C. Brolin. *Flight of Fancy: the Banishment and Return of Ornament*. New York: St. Martin's Press, 1985, p.5.
[4] Ibid, p.112.

某些令人不快的必要之物"[1]。虽然"这些玫瑰花饰中有很多设计得非常漂亮，都是从优秀的作品中借鉴得来的"[2]，但同样是一种"诡计和不诚实"。此外，错误的装饰处理还会导致建筑"近看时非常精致，远观时却非常粗鄙"[3]。因此要考虑好哪一种装饰更适合远观，哪种更适合近看。但是拉斯金在这里所批判的仍然是装饰是否被使用不当，而非装饰本身在道德方面的合理性。

装饰在空间上的错位导致了对人们视觉的误导，这应该是设计革新者们在大博览会之后的共同心得。但是许多革新者例如理查德·雷德格雷夫虽然已经认识到"装饰的位置需要特殊的考虑"，但这种考虑仍然是针对装饰的高度、大小、体积等视觉效果。而他对材料恰当性的认识也只是"每种织物和材料都有其独特的质地与光泽，即便使用的方式相同，基于一种材料的装饰如果被使用在另一种材料上也难以成功，并常产生糟糕的趣味"[4]。

拉斯金更加敏锐地认识到，装饰的问题不仅仅在于装饰本身的形式问题，在材料的错位中包含着敏感的道德内涵。拉斯金认为如果"使用的美丽形式只是作为伪装，用来掩盖真实条件和用途"，或者如果你在错误的地方进行装饰，把装饰"扔进留待劳作的地方"，那么再美丽的形式也不具有道德上的合理性。因此，拉斯金对不"诚实"装饰的处理方法就是让它与功能相统一，让它回到正确的位置上去，"把它放入客厅，而不是车间；把它放在家具上，而不是手工工具上"[5]。

拉斯金将设计中装饰的欺诈大体上分成了三种类型——它和普金所标注的装饰欺骗的类型和特征，就好像是为人类所制定的那些道德标准一样：第一，暗示一种名不副实的结构或支撑模式，如后期哥特式屋顶的悬饰；第二，用来表示与实际不符的其他材料（如在木头上弄上大理石纹）的表面绘画，或者骗人的浮雕装饰；第三，使用任何铸造或机制的装饰物。[6] 尤其是表面欺骗，往往诱使旁

---

[1] John Ruskin. *The Seven Lamps of Architecture*, the Seventh Edition. London: the Ballantyne Press, 1898, p.222.

[2] Ibid.

[3] Ibid, p.42.

[4] Richard Redgrave. *Manual of Design*. London: Chapman and Hall, 1890, p.45.

[5] John Ruskin. *The Seven Lamps of Architecture*, the Seventh Edition. London: the Ballantyne Press, 1898, p.223.

[6] Ibid, p.62.

造物主

观者相信实际并不存在的某种材料,如在木材上进行绘画,使之与大理石相似,或者在装饰品上进行绘画使之产生凸凹感,等等。这些欺骗的罪恶被认为是种"恶意欺骗",应该被从建筑中驱逐。

这些对装饰欺骗行为的界定,已经缩小了建筑和日常用品中装饰的使用区域。针对装饰的欺骗,设计师和批评家们必然要提出设计对"诚实"或"真实"的需要。普金曾对建筑中的"诚实"(honest)进行了清晰的划分,它包括:1)对结构的诚实表现:即建筑或物品的结构应该被强调,而不应该被掩饰。普金认为:"建筑不能隐藏她的结构,而要美化它。因此不存在对便利、结构或规范来说没有必要的建筑外观"[1]。2)对功能的诚实表现:物品或建筑的目的应该能够被清楚地分辨出来;应该禁止在两维表面上进行的三维图案的欺骗。例如普金认为:"衡量建筑美的重要测试是设计是否适合它所要达到的目的,因此建筑的风格应该和它的使用保持一致,让观察者一眼就能看出它被建造的目的"[2]。3)对材料的诚实表现:一种材料不应该被用来表达另一种材料;这就是所谓的"真实地"对待材料的天性。材料的物理性质将决定与其相关的技术和最终产品的外貌。4)对时代精神的诚实表现:人们能在一个物品或一幢建筑中抓住一个时代的特质。设计师能通过直觉感悟到这个时代的精神是什么,正是直觉给了他或她抓住时代精神的权利。

普金对设计中"诚实"的追求反映了长期以来部分设计师对装饰的道德怀疑,以及为了解决装饰欺骗而作出的努力。虽然拉斯金和普金的装饰批判和现代主义者阿道夫·卢斯之间有着本质区别,前者毕竟相信装饰存在好坏之分。[3]但是这种对装饰的道德怀疑,体现了他们和卢斯之间具有密切联系的装饰批判传统——我们能看到拉斯金和普金对卢斯产生的巨大影响。

在历史中,有很多建筑或工艺制造都带有他们所说的"欺骗"痕迹,或者说,是不真实的。比如人们经常批评的那些设计中的仿真工艺实际上已经存在很久。譬如"为了追求巨石效果,在砖墙上用拉毛粉饰或加贴大理石薄板,或在混

---

[1] Pugin, *True Principles*, 转引自 Brent C.Brolin. *Flight of Fancy:the Banishment and Return of Ornament*. New York: St.Martin's Press, 1985, p.113.

[2] Pugin, *Contrasts*, 转引自 Ibid, pp.113—115.

[3] 例如拉斯金在《建筑的七盏明灯》中说道:"没有限制:这是建筑师在谈论过度装饰时最爱说的一句话。好的装饰永远也不会过度,坏的装饰则总是过度的。"John Ruskin. *The Seven Lamps of Architecture*, the Seventh Edition. London: the Ballantyne Press, 1898, p.48.

凝土上敷一层大块的花岗岩"[1]，这样的做法常常被建筑批评家视为一种不诚实的形式。但是那些像埃及或印度的巨石结构那样看起来比较"真实"的工艺实际上也都可能被饰以涂料用来表达雄伟的整体效果，甚至连金字塔光滑的表面可能也要归功于尼罗河的泥浆和各种涂料。

另一方面，很多设计师也在设计中力图避免装饰的空洞，而将装饰与实用功能结合在一起。雕刻家马修·迪格比·怀亚特就是这种设计革新的倡导者，他努力去探索在金属铸造领域正确使用装饰的方法，尤其是一些需求量与日俱增的家用取暖设备，如烧炭加热器和壁炉。此外，他出版了一系列能体现其革新理念并附有产品设计图的书籍。雕塑家阿尔弗雷德·史蒂文斯（Alfred Stevens，1817～1875）运用了这种理论，在1851年设计了一款高效的取暖炉之中，取暖炉使用了浇注雕刻装饰手法，不仅外观漂亮，而且据说这种手法有助于"传导热量，并将装饰与商业所注重的功用和效率和谐地结合在了一起"[2]。在设计历史中，装饰能够发挥功能性作用的案例其实并不缺乏，但是基于现代性强烈的二元分化特征，装饰中功能性的成分被人为地忽视了。

因此，拉斯金和普金时代的装饰批判还只是一种温和的道德指责。他们仅是指责那些不太恰当的装饰身负影响物品天然之美的嫌疑。直到工业革命之后，这种对装饰的道德怀疑才被人们上升到一个重要的位置。卢斯将前辈学者对装饰的道德怀疑予以放大和夸张，以符合工业发展的内在逻辑来对装饰进行短暂的排斥。装饰本身本无所谓"道德"，但却被强加以最残酷的道德批判，只能说现代主义者是用这种根本性的质疑来取消装饰存在的"合法性"，即：有罪。他有什么资格来宣判别人呢？他是谁？他是十字军？是法官还是造物主？

### 3. 源泉

作为肢体的延伸部分，建筑作品开始俯就我们的日常需求；它已经

---

[1] David Brett. *Rethinking Decoration: Pleasure and Ideology in the Visual Arts*. Cambridge: Cambridge University Press, 2005, p.238.

[2] [美]大卫·瑞兹曼：《现代设计史》，[澳]王栩宁等译，北京：中国人民大学出版社，2007年版，第46页。

彻底为我们所用了：就像一双鞋、一把椅子。那么，话说回来，如果普罗米修斯从头来过，改由我们来创造可以称之为"活物"的生命和机体，只因为它们可以做出各种动作，那么，通过自我完善和物竞天择，我们也同样会达到生态性；因为建筑作品已经处在极其尖端的机械化环境之中了：诸如飞机、潜艇乃至飞艇。[1]

——《一栋住宅，一座宫殿》，勒·柯布西耶

乔治·巴萨拉在《技术发展简史》中论述道："达尔文发表《物种起源》不久，卡尔·马克思十分推崇这位英国博物学家，呼吁写一部以进化论作为参照的技术史评著。他认为这部新的技术史应该阐明工业革命从个别发明家的劳动中得益极小，马克思强调，发明是一种建立在许多微小改进基础之上的技术积累的社会过程，而不是少数天才人物英雄主义的杰作。"[2]这种观念颇类似于在自然界对"神创论"或"智慧设计论"的批判，把人造物发展的历程也视为一种充满自然选择的内在过程。虽然自然界与人造世界的进化存在着诸多差异，但是这种思路也揭示了设计活动的另外一面，即设计活动绝非是一种即兴发挥的活动，它的每一步都蕴含着不为人所知的技巧的积累及其所发生的变异。

英国科学哲学家约翰·齐曼认为技术的发展就是这样一种进化过程，在由隐形到显性的过程中，技术形态不断地发生着变化。在齐曼《技术创新进化论》中，为了区别于生物学中的"基因"（gene），作者提出了"技术縻母"（memes）的概念，他认为"技术縻母"犹如人的基因，"适用于实际人工制品的技术縻母可以被独立地进行传递、存储、恢复、变异和选择"[3]。例如，我们完全可以根据旧照片或专利说明书，装配一辆前轮大、后轮小的近代自行车。与生物有机体向独立物种分化不同的是，没有任何生物有机体能像计算机芯片那样，结合了来自化学、物理学、数学和工程学等众多不同领域的基本思想、技术和材料。因此，"技术制品的'进化树'（cladogram）看起来更像一个神经网络（neuralnet），而非一个系统

---

[1] [法]勒·柯布西耶：《一栋住宅，一座宫殿——建筑整体性研究》，治棋、刘磊译，北京：中国建筑工业出版社，2011年版，第4页。
[2] [美]乔治·巴萨拉：《技术发展简史》，周光发译，上海：复旦大学出版社，2000年版，第23页。
[3] [英]约翰·齐曼：《技术创新进化论》，孙喜杰、曾国屏译，上海：上海科技教育出版社，2002年版，第6页。

树(family tree)"[1]。在技术的进化过程中,"创新"的作用被凸显出来,尽管"创新的发生与变异生物的产生存在着明显的差别,但是,在一些重要的特征方面,两者是彼此共享的"[2]。创新不仅成为技术进化的源泉,也毫无疑问是设计进化的源泉,在设计进化的每一个阶段,尤其是"现代主义"这个貌似发生了进化"突变"的发展过程中,进化理论为现代设计思潮的发展提供了最好的理论依据和灵感来源。

**勇气**

> 我们使用自己的肢体就像使用机器一样,自己身上长的腿不过是比任何人造的木腿好上许多而已。[3]
>
> ——塞缪尔·巴特勒,《埃瑞璜》

1858年7月1日C.R.达尔文与A.R.华莱士在伦敦林奈学会上宣读了关于进化论的论文。他们的自然选择学说被后人称为达尔文·华莱士学说。1859年,达尔文(C.R.Darwin,1809~1882,图4-30)出版了《物种起源》,在书中他系统地阐述了他的进化学说,他的观点主要包括:第一,物种是可变的,生物是进化的;第二,自然选择是生物进化的动力,生物必须"为生存而斗争",最终实现优胜劣汰。达尔文并非是进化论的提出者,他在《物种起源》的第3版及随后的版本里附上了34位前辈的姓名。

这其中就包括进化论的法国前辈——拉马克(图4-31、图4-32)[4]——尽管他的两个主要学说"用进废退"与"获得性遗传"在后来受到了质疑,"获得性遗传"更是被现代基因学所彻底否定。然而在达尔文逝世前后,生物学界普遍接受拉马克主义,而怀疑自然选择学说,英国社会主义诗人、哲学家爱德华·卡彭特

---

[1] [英]约翰·齐曼:《技术创新进化论》,孙喜杰、曾国屏译,上海:上海科技教育出版社,2002年版,第7页。
[2] 同上,第63页。
[3] 同上,第127页。
[4] 拉马克(Jean Baptise de Lamarck,1744~1829),法国博物学家,生物进化论的先驱。于1802年提出并使用了"生物学"这一术语,同时逐渐形成了他的进化学说。早在1800年讲授无脊椎动物时,就首次向学生讲述了生物进化的观点;在1809年出版的《动物学的哲学》一书中,提出了全面的进化学说。

造物主

图4-30 达尔文,英国伟大的生物学家、进化论的奠基人之一。

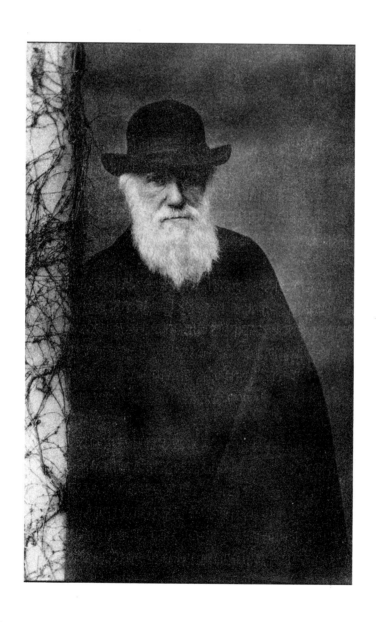

第四章 设计进化论

图4-31 巴黎植物园入口处的拉马克雕塑。

图4-32 拉马克创办的进化大展馆（Grande Galerie de l'Évolution）。

309

(Edward Carpenter,1844~1929)在《剥落：拉马克与达尔文》(1889)中认为，这反映了人们"摆脱达尔文偶然变异、统计生存理论影响的欲望，提出了允许外力对进化加以干预的学说"[1]，而这一点非常重要，因为"进化逆转和退化的幽灵一直萦绕在维多利亚时代后期人们的意识中挥之不去，并在人们对穷人、贫民窟及帝国的描绘之中得到强化"[2]。

拉马克是当时最著名的活力论者，他认为不论外界环境如何变化，生物本身存在着一种内在的"意志力量"驱动着生物由低等级向较高等级进行发展，也就是生物本身进化的路线和方向都不会受到影响。例如，拉马克学派认为铁匠可以将他发达的臂部肌肉遗传给他的儿子（即获得性遗传），实际上这是不可能的，他能做的仅仅是将打铁的技能和知识（以及他的工具和铁匠铺）传给儿子。可见"拉马克进化论，至少是获得性状遗传思想，用于生物进化有失妥当，但用于文化进化却恰如其分"[3]。

而在设计以及科学技术中对进化论的分析与运用，更接近于对社会中文化进化所进行的解析。毕竟人们对设计的改进有着较强的目的性，而这是与达尔文的生物进化理论有明显区别的。

英国作家塞缪尔·巴特勒（Samuel Butler,1835~1902，图4-33）曾发表《新旧进化理论》，力图打击达尔文的威信，并复兴拉马克理论以及伊拉斯谟·达尔文和布冯的进化思想。这位坚定的拉马克主义者，曾撰写了一本《生命与习性》（斯特德曼说"书名本身就表达了与拉马克的'获得性遗传'非常接近的思想"[4]），认为进化是由生物的"需求和经历"驱动的、有目的、有方向的过程，并抨击了自然选择所蕴涵的机械唯物主义思想。而且"他的技术和工具思想直接影响了现代主义运动的一些建筑理论家，特别是阿梅德·奥尚方和勒·柯布西耶"[5]。

巴特勒的思想不但出现在严肃的生物学著作中，而且在小说《埃瑞璜》

---

[1] [英]蒂姆·阿姆斯特朗：《现代主义：一部文化史》，孙生茂译，南京：南京大学出版社，2014年版，第124页。
[2] 同上。
[3] [英]菲利普·斯特德曼：《设计进化论：建筑与实用艺术中的生物学类比》，魏淑遐译，北京：电子工业出版社，2013年版，第124页。
[4] 同上，第125页。
[5] 同上。

第四章 设计进化论

图4-33、图4-34　英国作家塞缪尔·巴特勒肖像，以及他出版的重要反乌托邦小说《埃瑞璜》。

造物主

(*Erewhon*,1872,图 4-34)中以讽刺性语言得到抒发。这是一部"反乌托邦"小说,书名就是英文单词 nowhere(乌有乡)被倒过来拼写。在埃瑞璜之国,疾病应受惩罚,而道德上的堕落和犯罪行为却得到了同情和宽恕,巴特勒借此辛辣地讽刺了英国维多利亚时期的社会秩序和风俗习惯。两位埃瑞璜国的教授表达了他们对机器进化的观点,其中一位十分悲观,他认为机器在通过"渐变遗传"进行快速的进化,它们很快就会超越并奴役人类。而人类最终将成为纯粹的寄生物种,终日为了满足机器的需求而劳碌——办法只有一个,在机器成为主宰之前,将其彻底销毁。[1]

而第二位不受重视的埃瑞璜教授则认为,机器并非如此危险,因为它绝非自己进化,只不过是人类自身进化发展的体现,它展现了人类有机体如今不断进步的发展模式,恰恰证明了人类到达了一个更高级的新阶段。这位教授认为人类是一种"机器哺乳动物",机器是人类"躯体之外的肢体"。他用一段话阐述了工具与肢体的类比:

> 留心观察用铁锹挖地的人,他的右前臂已经被人为地延长了,他的手成为一个关节。铁锹的手柄就像肱部末端的一个关节,铁锹杆则是额外多出的一截骨头,长方形的铁板则是手的新形式,使得握着铁锹的人能够以自己的手无法胜任的方式挖掘泥土。[2]

教授接着说:

> 人类改变着自己的躯体,不是像其他动物一样被自己丝毫无法掌控的环境所改变,而是经过深谋远虑,使自己的躯体如虎添翼。于是人类种族、社会活动、友人的温馨陪伴、信马由缰的艺术及所有使人类高于低等动物的思维习惯,都从此走向了文明。[3]

这种受到拉马克主义影响极大的机器进化思想在设计理论中产生了普遍的

---

[1] Samuel Butler.*Erewhou or Over the Range*, the Sixth Edition.London:David Bogue,1880,p.199.
[2] Ibid,p.219.
[3] Ibid.

影响。菲利浦·斯特德曼在《设计的进化》一书中对生物的进化与设计的进化进行了类比。他认为,如果人工制品出现的顺序体现出"进化"的现象,那么这种进化与其说是达尔文式的还不如说是拉马克式的,即它能够有目的地适应不断变化的条件。因此,阿道夫·卢斯的设计进化观是带有明确目的的一种进化观,它们(人工制品)"没有表现出随意选择的迹象,随意选择是反目的论的(antiteleological)并且对设计理论无益。勒·柯布西耶和奥尚方则因为完全陷入到对文化和自然没有区别的斯宾塞进化论中,看起来完全没有意识到这个关键性的差异"[1]。

赫伯特·斯宾塞(Herbert Spencer,1820～1903,图4-35、图4-36),英国哲学家、作家,将达尔文进化论中自然选择的思想应用于人类社会,被称为社会达尔文主义,由于在达尔文《物种起源》(1859)发表前7年就提出了社会进化思想,所以有人甚至提出"应该将达尔文进化论称作'生物斯宾塞主义',而不是将斯宾塞的社会和政治哲学称作'社会达尔文主义',这样才更为妥当"[2],或者说斯宾塞的社会进化论之所以冠以"社会达尔文主义"的称号,完全是"出于对达尔文的进化论的误解"[3]。

斯宾塞认为,进化不仅是有机生物经历的过程,也存在于无机世界;不仅是植物和动物,人类、社会和文化也经历了进化,社会的进化过程同生物进化过程一样,也是优胜劣败,适者生存,而且进化后新的社会形态总是比以前的要好,这就是"社会进步"。斯宾塞在1852年发表了《进化的假说》,高调地支持自然物种进化理念;他在1855年出版的《心理学原则》中,则更加全面地表明了这一立场。

然而,"社会达尔文主义"这个词的历史却不长,最早出现在美国历史学家理查德·霍夫施塔特于1944年初版的著作《美国的社会达尔文主义思想》中,但是该思想却从维多利亚时代就已经酝酿形成了。工业革命和工业社会的形成加速了"社会的新陈代谢"、并强化了"社会竞争",形成了一种充满"不确定性"和"紧

---

[1] David Brett. *Rethinking Decoration*: *Pleasure and Ideology in the Visual Arts*. Cambridge: Cambridge University Press,2005,p.200.
[2] [英]菲利普·斯特德曼:《设计进化论:建筑与实用艺术中的生物学类比》,魏淑遐译,北京:电子工业出版社,2013年版,第146页。
[3] 赵敦华:《文化与基因有无联系?——现代达尔文主义进军社会领域的思想轨迹》,《文史哲》,2004年第4期,第15页。

造物主

图4-35、图4-36　赫伯特·斯宾塞照片（1889）和英国画家约翰·巴格诺尔德·伯吉斯（John Bagnold Burgess，1871~1872）为他绘制的肖像画。

张感"的时代氛围,形成了一种崇尚"个人主义"、"竞争"和"强力"的维多利亚式精神气质(Victorian ethos),而这正是"社会达尔文主义"诞生的温床[1]。社会达尔文主义的影响十分复杂与深远,它把人视为自然进化的生物,否定慈善的积极意义,这有可能会导致"优生学"和"种族主义";也影响到了诸如"费边社"[2]这样的社会活动群体,他们提出了循序渐进的社会进化原则来作为社会改良的思想基础。

斯宾塞的思想在1870年代的镀金时代的美国一度非常流行,威廉·萨姆纳、约翰·伯格斯等美国学者在斯宾塞和达尔文的影响下,进一步发展了社会达尔文主义,据说"从19世纪60年代到1903年斯宾塞逝世,斯宾塞的著作在美国销售额达三十六万八千七百五十五册,这个数字是当时任何其他作家所不敢奢望的"[3]。显然社会达尔文主义并未影响美国的资本巨头如约翰·戴维森·洛克菲勒、安德鲁·卡耐基等从事慈善活动,虽然他们都是铁杆的社会达尔文主义者,卡耐基就是斯宾塞曾宣称的在美国的两个"最好的朋友"之一。[4]石油大王洛克菲勒也曾有感而发,留下"生花妙笔":"大企业的成长纯粹是适者生存",然后他将大企业比作玫瑰,说道:美丽的玫瑰花香扑鼻,光彩万千,令人赏心悦目,但它只能靠"牺牲"掉周围的早期苞芽才能开放,这种牺牲别人发展自己的倾向"在企业界不是坏事,它仅是自然规律的结果,是上帝的法则"[5]。

这种在美国的巨大影响力不可能不波及设计领域,因为在斯宾塞看来,结晶体和有机体是可以相互类比的"基本上类似的过程"。柯林斯说:"鉴于斯宾塞的

---

[1] Paul Crook. *Darwinism*, *War and History*. Cambridge University Press, 1994, p.13, 转引自周保巍:《"社会达尔文主义"述评》,《历史教学问题》, 2011年第5期, 第49页。
[2] 费边社创立于1884年1月,创立不久由于萧伯纳和悉尼·韦伯的加入而获得了快速发展。面对19世纪末的英国社会,他们坚信必须通过渐进的、而非激进的、暴力的手段达到社会主义。这种理论即"费边主义",把国家或社会同某种生物机体加以类比,用生物学的概念来解释人类社会现象。认为国家并不是人类意志任意创造的结果,不是许多单个人的联合体,而是自然发展的产物,是一个统一的有机体;人类社会犹如生物有机体一样,有一个从低级到高级、从简单到复杂的演化过程,并受进化规律的支配。
[3] 霍夫施塔特:《美国的社会达尔文主义思想》,第34页,转引自罗凤礼:《美国历史上的社会达尔文主义思潮》,《世界历史》, 1986年5月,第21页。
[4] 伯顿·亨德里克:《安德鲁·卡内基传》(B. J. Hendriek, *The Life of Andrew Carnegie*. London, 1933, p.208.). 斯宾塞认为他的另一个最好的美国朋友是爱德华·利文斯顿·尤曼斯。转引自同上,第23页。
[5] 霍夫施塔特:《美国的社会达尔文主义思想》,第45页,转引自同上。

生物学著作对弗兰克·劳埃德·赖特颇有影响,这个含糊的说法可能产生的效果将会变得显而易见"[1],而这种影响显然来自他的老师沙利文,因为"沙利文曾把他的斯宾塞生物学著作的抄本,热情地传给了年轻的赖特手中"[2]。路易斯·沙利文曾在他在《一个理念的自述》中介绍过,自己主要通过阅读斯宾塞的著作了解进化思想:"斯宾塞的定义意味着一个简单未成形的无机形式经由几个阶段的生长、分化发展为一种被高度组织的、复杂的有机形式,这看起来很适合他,因为他从一种简单未成形的'仁力'(beneficent power)出发,开始看到了特别复杂的增长,并且在坚持不懈地为了在获得长远增长的同时,来丰富它的涵义,直到通过最初想法的清晰呈现、原始力量的充分理解,它的深度将使之抵达明确的阶段"[3]。

在描述完这种进化思想之后,沙利文在其中获得了极大的鼓舞。

> 因此,路易斯,虽然仍然在雾中,但觉得拥有继续走下去的勇气。

就像沙利文一样,许多当时渴望革命的艺术家和设计师都从进化论中汲取勇气,无论这种勇气来自达尔文、拉马克还是斯宾塞,进化论的影子在现代设计的发展过程中无处不见。许多设计理论借助进化论,更多地像是借用一种有助于叙述的比喻。他们在一种不求甚解的类比中获得巨大的益处,而这种类比并非是完全合理的。但是,通过这种综合的、模糊的进化论的影响,现代主义为艺术与设计的发展营造了一个始终变动不息的、革命性的动态环境。很多现代主义的艺术家们都曾这样幻想过未来的进化,蒙德里安曾这样说:

> "建筑艺术"逐渐变成"结构物";"装饰艺术"逐渐服从于"机器生产";"雕塑"多半变成"装饰物",或被吸收进奢侈品和实用品中;"剧场"被电影院和音乐厅取代,"音乐"被舞蹈音乐和留声机取代;"绘画"被电影、摄影和复制品等取代。在科技和新闻这些领域,"文学"

---

[1] [英]彼得·柯林斯:《现代建筑设计思想的演变》,英若聪译,北京:中国建筑工业出版社,2003年版,第145页。

[2] 同上,第150页。

[3] Louis H.Sullivan. *The Autobiography of an Idea*. New York: Dover Publications, Inc., 1956, p.255.

以其固有特性已变得非常"实用"。而且,文学也正在变得更能跟上时代,而"诗歌"已逐渐显出其荒谬性。尽管如此,艺术仍在继续发展并寻求"更新"。然而,更新也意味着破坏。发展,就是与因袭守旧的做法分道扬镳。

艺术的进化,存在于它获得的和谐的纯粹表现中。作为一种归纳个体情感的表现,艺术只以外在的形象显露出来。这样,艺术即是物质进化的表现,也是物质进化的手段,它达到了自然与非自然的均衡,达到了我们心中事物与外界事物的平衡。艺术将会既保留着表现,又保留着表现的手段,直到获得相对的均衡。[1]

蒙德里安早期所修习的是被称为"唯灵论"(Theosophay)的后基督教,其本身是伪进化论和神灵性的狂热混合物,这距离机器进化的神灵化已是一步之遥了。同样具有荷兰加尔文教背景(而且其笔名较诸列宁和勒·柯布西耶要多得多)的杜斯伯格把对机械进化的崇拜提高到了一种荒谬的程度:"每一台机器是一个被灵化的有机体(Every machine is the spiritualisation of an organism.)"[2]。

阿道夫·卢斯也曾经采纳了似是而非的达尔文进步观点,并将其移植到了文化世界中。卢斯的这种设计思想,带有浓厚的进化论色彩。这种进化论更多的是指文化进化,因此在这个意义上更贴近拉马克或赫伯特·斯宾塞的思想而不是达尔文的,因为它强调个性化的发展。

由于更加聚焦于环境问题,更加关注地球的未来,巴克敏斯特·富勒这一代设计思想家则更加明确地从进化论角度来描述设计的重要意义,在他看来,设计师是进化的必然结果,他们是肩负重任来解决宇宙终极问题的人,他这样说:"这是进化试图让我们明了的合作法则。他们不是人为的法律。他们是有智慧的、

---

[1] 蒙德里安:《新造型主义在遥远的未来和今天建筑中的实现》(*The Realization of Neo-Plasticism in the Distant Future and in Architecture Today*,1922),参见[荷]蒙德里安:《新造型主义:造型平衡的一般原则》,载《蒙德里安艺术选集》,徐佩君译,北京:金城出版社,2013年版,第92页。
[2] Reyner Banham. *Theory and Design in the First Machine Age*. London: The Architecture Press, 1960, p.152.

造物主

整体控制的宇宙中极度适合的法则。"[1]他曾在给帕帕奈克《为真实的世界设计》写的序言中如此强调宇宙本身就是进化设计的完美产物,从而为人类设计提供了最好的模板:

> 如果人们认识到,宇宙完全是一个进化的设计整体,那么他就可能会倾向于认为,一种具有无涯的思考和能力的先验智慧无时无处不在证明这一切。
>
> 鉴于这样一些发现,比如由哺乳动物和植物之间的气体交换所证明的这种生态再生,我们就能够理解为什么负有思考责任的人类自古以来就总是倾向于认为存在超人的无所不知的上帝和无限权威。
>
> 自我更新的"场景宇宙"(scenario universe)是一个先验的设计整体。宇宙是无处不在的,连续不断的,它表现为一个智慧的整体,本质上就涵盖所有大大小小的现象模式,同时也包括如何通过全面的思考所有的相互作用和反作用客观地使用这些信息。宇宙以非凡的能力聚集了所有普遍原则,所有原则之间都是彼此协调的,从不相互抵触,其中一些相互适应的水平,其协调程度令人惊奇。而有些在能量上的交互作用则达到了四次幂的几何水准。[2]

菲利普·斯特德曼在《设计进化论》中描述了这种进化类比可能产生的谬误,他说:"我认为有些生物学类比思想是近代设计理论某些缺陷的根源,尤其对前文提及的、认为可以把建筑设计变成一个完全合乎科学的过程的想法发挥了推波助澜的作用。也正因如此,我才觉得费心理清生物学类比的历史并非无谓之举"[3]。而本书无意像斯特德曼一样去梳理历史上不同的生物学类比,实际上,就如前面所述,大量的进化论在情感上激励着现代主义的设计师们,他们自

---

[1] Richard Buckminster Fuller. *Operating Manual for Spaceship Earth*. New Edition, 2008/2013. Zürich:Lars Müller Publishers,1969,p.138.
[2] [美]维克多·帕帕奈克:《为真实的世界设计》,周博译,北京:中信出版社,2013年版,第22页。
[3] [英]菲利普·斯特德曼:《设计进化论:建筑与实用艺术中的生物学类比》,魏淑遐译,北京:电子工业出版社,2013年版,引言,第5页。

己对于这些理论的正确性是否深信不疑并不重要,重要的是他们在这种理论的运用过程中所展现的态度,形成的思想以及其被运用的结果。进化论的"正确性"意味着"自然"或"社会"不是循环发展的,而是朝向一个无限前进的方向运动,这给予造物者以信心,相信自己正在给予事物以生命,这种"勇气"对于现代设计师而言,是至关重要的。

原型

据说桑佩尔(图4-37、图、图4-38)在观看1851年伦敦世博会时,受到人种学藏品"一栋加勒比房子"的极大启发,萌发出"建筑四要素"的概念[1],即1851年出版的《建筑的四个要素》(The Four Elements of Architecture, Die vier Elemente der Baukunst)。基于人种学(ethnography)研究取得巨大进展,桑佩尔认为建筑与装饰形式并非"抽象观念的直接产物",而是源于以材料、技术和功能为基础的"原动机"(Urmotive)的发展。[2]书中写道:

> 无论在古代还是现代,建筑形式的积累都主要受到建筑材料的影响。如果将建造看做建筑的本质,我们再其从虚假的装饰中解放出来的同时,又为其增加了另一种束缚。建筑,像其伟大的导师——自然——一样,应该按照自然决定的法则来选择和使用材料。[3]

根据这种"自然的法则",桑佩尔认为建筑风格不是被发明出来的,而是以几种原始类型为出发点,根据自然繁殖规律、传播与采纳规律发展而成的。他由此设定了构成了人类原始的居住形式的四要素,它们分别为"围合"(enclosing)、"遮庇"(roofing)、"炉灶"(hearth)和"高台"(terrace),在此基础上,万变不离其宗。桑佩尔后来阅读了《物种起源》,并认为"这本书与他自己的理论颇有相似之处,但并无意把达尔文的方法全部移植到艺术当中去"[4]。而他自己也在1996

---

[1] [英]菲利普·斯特德曼:《设计进化论:建筑与实用艺术中的生物学类比》,魏淑遐译,北京:电子工业出版社,2013年版,引言,第69页。
[2] 史永高:《桑佩尔建筑理论述评》,《建筑师》,2005年12月,第55页。
[3] [德]戈特弗里德·桑佩尔:《建筑四要素》,罗德胤、赵雯雯、包志禹译,北京:中国建筑工业出版社,2010年版,第92页。
[4] [英]菲利普·斯特德曼:《设计进化论:建筑与实用艺术中的生物学类比》,魏淑遐译,北京:电子工业出版社,2013年版,第69页。

造物主

图4-37、图4-38 桑佩尔肖像以及他在维也纳设计的自然史博物馆。

第四章 设计进化论

图4-39 德意志制造同盟的创办者赫尔曼·穆特修斯。

图4-40 1914年德意志制造同盟展览中,布鲁诺·陶特(Bruno Taut)设计的玻璃宫。

年出版的英文版《风格论》前言中,被马尔格雷夫认为该书足以"和《物种起源》以及《资本论》并列,将它们称作在各自领域中的里程碑著作"[1]。

这种原型理论伴随着工业产品体系的不断发展,在设计理论中产生了持续的影响。赫尔曼·穆特修斯(图4-39)在第一次世界大战前夕就曾发表了许多文章和演讲,来介绍工业产品的进化图景,其中蕴涵着十分明显的生物学类比。他认为通过集体而非个人的努力就可以实现"类型化"(Typisierung),他认为"任何特定类型的人工制品,也就是说具有某些特定功能的人工制品,都拥有一个特有的'最终'形式"[2],这种"典型"形式一旦形成,就好像生物物种一样具有稳定性。如果我们从这种进化论的立场来理解"类型化"理论,就能很好地认识他与维尔德之间发生的争论。

穆特修斯认为在时代变迁之下,生活方式发生了变化,物品也在进化,他说:

> 实用性要求旧式的家具和用品在很多地方与现代产品有所区别。与穿着的时尚一样,椅子的外形与家庭和社会习惯有关。如今的餐桌礼仪与过去的有着很大的不同;对于清洁的更高更强烈的关注导致了新用品的发明;我们对于卫生的理解只是在相当晚近的时期才发展起来的。结果是,室内的摆设改变了。旧的日用品发展成为大量新的用品;还有一些改变了它们的基本造型;相当数量的旧的日用品已经没有用了。我们的生活习惯处于完全的转型之中。[3]

但是,当时德国的制造商们却无法适应这一环境的变化,仍在生产各种历史风格的模仿品,穆特修斯认为"这些商品宁可利用公众对炫耀性消费和时尚风格

---

[1] Harry Mallgrave, "Introduction of Style in the Technical and Tectonic Arts; or, Practical Aesthetics." *Style in the Technical and Tectonic Arts;or. Practical Aesthetics*, trans. Harry Mallgrave and Michael Robison. Los Angeles: the Getty Reseach Institute: the Getty Reseach Institute, 2004, 22,转引自王丹丹:《桑佩尔三个文本的形式原则比较研究》,南京大学博士论文,第3页。
[2] [英]菲利普·斯特德曼:《设计进化论:建筑与实用艺术中的生物学类比》,魏淑遐译,北京:电子工业出版社,2013年版,第132页。
[3] [德]赫尔曼·穆特修斯:《实用艺术的意义》,季倩译,选自《设计真言:西方现代设计思想经典文献》,南京:江苏美术出版社,2010年版,第202页。

的嗜好,而不愿发展完善一系列尊重材料和象征着品质的价值"[1],结果导致"物品被制造成看上去昂贵但买起来便宜的东西。每一个社会阶层的公众都大肆抢购。这种商业的做法,以及公众的默许,最终会使消费者和制造商同样萎靡不振"[2]。解决问题的办法就是不要做任何形式的模仿,让"每一种产品拥有它本该有的样貌!"[3],这不仅是为了德国产品的出口树立更高的形象,更是一种精神上的清洁。[4]因此,穆特修斯在1914年德意志制造同盟会议(图4-40)上引起争议的十二项命题中认为"类型化"(typification)是"文化和谐"、"整体的集中"、"趣味标准"以及"风格表达"的源泉,"标准"可以防止"回到模仿"。[5]这个"类型化"绝非针对标准化生产,而是指在生产实践中为设计预先设定一种完善的形式标准,从而为广泛的设计实践提供理想的参考。

1907年穆特修斯在柏林商学院的讲座遭到了手工艺和企业部门的有力反驳,柏林工艺美术经济利益同盟(Verband fur die wirtshaftlichen Interessen des Kunstgewerbes)严厉地批驳了他,并在他们1907年6月的会议议程上提出了名为《穆特修斯的堕落》(Der Fall Muthesius)的议题。[6]这其中最主要的批评者自然是亨利·凡·德·维尔德,有意思的是,后者的反驳也颇具进化论色彩。维尔德描述了穆特修斯对"类型化"的追求:"让那些实业家们相信,如果在这些式样已经成为家中常物之前,他们就能为世界市场制造出一种超前的标准式样的话,他们在国际市场上的机会就会增加——这种想法对情况完全是一种误解

---

[1] [英]乔纳森·M.伍德姆:《20世纪的设计》,周博、沈莹译,上海:上海人民出版社,2012年版,第30页。

[2] [德]赫曼·穆特修斯:《实用艺术的意义》(1907),季倩译,选自《设计真言:西方现代设计思想经典文献》,南京:江苏美术出版社,2010年版,第209页。

[3] 同上,第210页。

[4] 穆特修斯曾说:"如同清洁是身体的更高要求一样,形式是精神的更高需要。"参见[德]赫曼·穆特修斯:《德国工业联盟的目标》(为穆特修斯1911年在德累斯顿举办的德国工业联盟年会上的演讲),叶芳译,选自《设计真言:西方现代设计思想经典文献》,南京:江苏美术出版社,2010年版,第213页。

[5] David Brett. *Rethinking Decoration: Pleasure and Ideology in the Visual Arts*. Cambridge: Cambridge University Press, 2005, p.199.

[6] [英]雷纳·班纳姆:《第一机械时代的理论与设计》,丁亚雷、张筱膺译,南京:江苏美术出版社,2009年版,第79页。

……"[1]他认为:"想要在一种风格建立之前去观察一个标准样式形成的状态,就恰似在原因之前想看到结果一样,那将会破坏鸡蛋中的胚胎"[2],显然,他认为"类型化"是"拔苗助长",而且他还引用艺术史学家里格尔的观点进行反驳,认为"形成意志"的自然过程才能逐步带来文明"规范"的演进。[3]

里格尔所谓的这个自然过程仍然是其"艺术意志"的反映,它不仅在这里为维尔德提供批判理论的源泉,里格尔自己也曾对提出建筑四种"原型"的桑佩尔大加批判,使其常年背负"物质主义者"(materialist)"的骂名。[4]究其理论的根源,他们仍将设计等同于传统造型艺术,未注意到工程技术的发展使设计在分类及发展中产生的分化,也就是说,桑佩尔—穆特修斯—卢斯—柯布西耶这一条发展的路线,对于现代设计的进化已经产生了与里格尔—维尔德—维也纳制造同盟完全不同的认识。在批判穆特修斯时,维尔德有过这样一段知名的论述:

> 只要制造联盟还有艺术家,只要他们还在对联盟的命运起着影响,他们就会反对每一个要建立规范或是标准化的提议。从最内在的本质上说,艺术家是强烈的理想主义者,是天生的自由创造者。就他自己的自由意愿来说,他绝不会让自己服从于一种强加给他的样式或是规范的原则。他本能地怀疑可能会限制他行动的一切事情,任何鼓吹某种规则的人。那规则要么可能通过结束他的自由而阻止他去思考,要么想要将他引导入一种普遍的合理形式,在那里面他看到的仅仅是一个无能地为寻求创造带来好处的掩饰。[5]

德意志制造同盟的设计师们认为传统手工艺匠人的角色已经被艺术家、技术员和商人所替代。因此他们希望通过努力能使"艺术和工业的相互离析的领

---

[1] [比]亨利·凡·德·维尔德:《1914年工业联盟大会陈述》,叶芳译,选自《设计真言:西方现代设计思想经典文献》,南京:江苏美术出版社,2010年版,第218页。
[2] 同上,第217页。
[3] 马冰、王群:《"类型"与"个性"的争论:1914年德意志制造联盟科隆论战》,《新建筑》,2006年5月,第73页。
[4] 史永高:《桑佩尔建筑理论述评》,《建筑师》,2005年12月第6期,参见注释1、注释8,第52页。
[5] [比]亨利·凡·德·维尔德:《1914年工业联盟大会陈述》,叶芳译,选自《设计真言:西方现代设计思想经典文献》,南京:江苏美术出版社,2010年版,第216页。

域之间会达成和解","可以在一个更高的分工层次上重新结成一个和谐的统一体"[1],从而将一种天然的现代审美—道德文化释放出来。因此,穆特修斯等人在进行"类型化"论争的时代,设计师重新被确立了类似于艺术家的光环,这也许是维尔德在论战中获胜的根本原因:

> 在这里——与奥尔布列希和霍夫曼一样,在德意志制造同盟中——我们发现了一种对艺术家功能的重新肯定,有效地从大都会强有力的交换关系中解放出来;艺术被想象成一种被隔离的工作时间的表达,因此而成为其自由的一种充分表现。因而,这一被区隔的劳动力和自由的想象使得在使用价值和交换价值之间形成"绝对的"区别,并最终通过艺术家的创造力转化使用价值。[2]

阿道夫·卢斯在1908年《文化的退化》(*Cultural Degeneration*)中,就对德意志制造同盟的这种认识提出了尖锐的批评,认为"将艺术和日用品结合在一起"意味着"对艺术所能做出的最大贬低"。[3]卢斯在这篇文章中继续写道:"德意志制造同盟的成员们试图用一种文化来代替我们现在的文化。我不知道他们为什么这样做,但我知道他们不会成功。没有人会在试图将手伸进轮辐去阻挡时间的车轮之后,能够全身而退。"[4]这是卢斯对建设某种不符合实际的设计标准的否定,更是对赋予设计师以艺术家光环的批判。在《装饰与教育》一文的注释中,卢斯对德意志制造同盟进行了更加详尽的批评:

> 他认为是生产者将形式强加给他,因而消费者把时尚看作是一种专制。由于德国人一直处在被奴役的位置上,他们觉得受到了别人的统治,因此试图报复这个世界对他们的所作所为。为了创造一种德国

---

[1] [德]阿尔布莱希特·维尔默:《论现代和后现代的辩证法——遵循阿多诺的理性批判》,钦文译,北京:商务印书馆,2003年版,第129页。
[2] Massimo Cacciari. *Architecture and Nihilism: on the Philosophy of Modern Architecture*. New Haven and London: Yale University Press, 1993, p.103.
[3] *Cultural Degeneration*, 1908. Adolf Loos. *Ornament and Crime: Selected Essays*. Riverside: Ariadne Press, 1998, p.165.
[4] Ibid, p.163.

人的时尚,他建立了协会——他已经有了维也纳制造工场和德意志制造同盟——并以此来追求形式和人性。"德国模式是治疗这个世界所有疾病的济世良方。"不幸的是,这个世界拒绝吃这副药。这个世界要自己主宰命运,而不希望某些生产者联盟来控制它。[1]

应该说卢斯的批评针对的是维尔德—里格尔体系,而穆特修斯却十分不幸地"躺枪"了。在某种意义上,穆特修斯对于设计"原型"的关注是更接近于卢斯思想的。穆特修斯所思考的"类型化"设计思想,即包含着作为产品设计审美基础的抽象形式的思想,也成为功能主义思想的基础。班纳姆甚至认为"穆特修斯所说的许多话经过适当修正后,在勒·柯布西耶20世纪20年代早期的许多著作中再次地出现"[2]。虽然在勒·柯布西耶的《当今的装饰艺术》和其他文献中所描述的"类型"概念已经经历了意义上的巨大变迁,但是作为从混杂不清的真实世界中转化出来的一个理想形式,"类型"仍带有柏拉图式的原型意义,工业的"类型"在勒·柯布西耶的篇章中依然具有理想形式的崇高地位。

20世纪20年代,勒·柯布西耶和阿梅德·奥尚方(图4-41)在发展纯粹主义艺术理论时提出了物品类型的概念。他们将那些模式固定、批量生产的物品看作技术进化过程的最终产物,这些"类型物品"被视为人体的附加物或替代器官,它们是贴近人体并因此与人体密不可分的人工制品,比如立体派静物绘画中常见的小提琴、椅子、烟管、吉他、酒瓶、玻璃瓶、酒杯、玻璃杯等,即奥尚方所说的"人类肢体物品"(图4-42)。柯布西耶说:"我们通过巧妙地设计人类肢体式的物品来武装我们自己,延伸我们的肢体"[3],而这些人类肢体的物品就是"类型化的物品,用来坐的椅子,用来工作的桌子,用来照明的设备,用来记录数据的机器,用来归档分类的架子"[4]。

---

[1] *Ornament and Education*, 1924. Adolf Loos. *Ornament and Crime: Selected Essays*. Riverside: Ariadne Press, 1998, pp.187, 188.
[2] [英]雷纳·班纳姆:《第一机械时代的理论与设计》,丁亚雷、张筱膺译,南京:江苏美术出版社,2009年版,第81页。
[3] [法]勒·柯布西耶:《类型化需求:类型化家具》,陆江艳译,选自《设计真言:西方现代设计思想经典文献》,南京:江苏美术出版社,2010年版,第321页。
[4] 同上。

第四章 设计进化论

图4-41 勒·柯布西耶和阿梅德·奥尚方1923年6月26日在埃菲尔铁塔上的合影。

图4-42 奥尚方的静物画。

造物主

图4-43、图4-44　勒·柯布西耶为奥尚方设计的工作室。

纯粹主义渴望超越抽象艺术的纯装饰愉悦,而提供一种"知性的感官和情感"[1]。勒·柯布西耶和奥尚方(图4-43、图4-44)表示,这就是为何他们要从现有物品中选择元素,萃取其最直观形式的原因:"它从那些最直接地被人类使用的物品中优先选择了它们;那些东西就像是人类四肢的延伸,因此就是一种非常精确的东西,一种非常平凡的东西,它们甚至很少成为关注的主题,几乎没有什么奇特之处"[2]。据说拉马克主义者巴特勒曾选择用烟斗来说明人工制品中的"退化器官",而烟斗也是纯粹主义者树立的经典物品典型之一,勒·柯布西耶在《走向新建筑》最后一章"建筑或者革命"的最后一页,赫然印着一只石楠烟斗。这些类型化物品一旦定型,就像自然进化中的物种一样,形成了特定环境下的"最佳状态",在短期内就不会发生变化。英国动物学家彼得·梅达沃(Peter Brian Medawar,1915~1987)曾以牙刷为例子来表明那些已经完成设计进化的工业产品所具有的稳定性:"牙刷一百多年来一直保持着同样的设计和构造"[3]。奥地利物理学家埃尔温·薛定谔(Erwin Schrödinger,1887~1961)则在其《心灵和物质》中认为自行车已经"达到完美,因此基本停止了发生进一步的变化"[4]。无独有偶,奥尚方也在一张女子骑自行车的图注中写道:"30年前的骑车人。时尚风云变幻,但自行车的类型却已定型"[5]。

无论是桑佩尔对四种"原型"的研究,还是纯粹主义对物品最基本类型的回归,其中都包含着一个类似的观点,那就是设计就像是自然界的物种一样具有基本的稳定性。如果认同这一点,那么在此基础上,所有的衍生物都是多余的,都是违背自然的。也就是说,这种观点在本质上是功能主义的。

**功能**

> 10年前,每个电灯泡都有一个尖头,通过这个尖头把空气抽空便形成真空。而这个尖头会使灯光时断时续。有人提出从灯泡底座把空

---

[1] [英]雷纳·班纳姆:《第一机械时代的理论与设计》,丁亚雷、张筱膺译,南京:江苏美术出版社,2009年版,第268页。
[2] 同上。
[3] [英]菲利普·斯特德曼:《设计进化论:建筑与实用艺术中的生物学类比》,魏淑遐译,北京:电子工业出版社,2013年版,第142页。
[4] 同上,第143页。
[5] 同上。

气抽空,于是尖头不见了,灯泡成了圆球形。圆形灯泡更讨人喜欢,性能也更好;但是这一切的背后有审美冲动吗? 没有! 这完全是进化自动运作的结果![1]

——奥尚方

1957年,爱德华·罗伯特·德·卓在《功能主义理论的起源》(Origins of Functionalist Theory)中概述了这种理想主义美学方法论的各种不同来源。他指出"将实用与美的观念联系起来的尝试具有古典、中世纪、文艺复兴、18世纪和19世纪的基础"[2]。而彼得·柯林斯在《现代建筑设计思想的演变》(Changing Ideals in Modern Architecture)一书中指出,关于这一理论有大量的类比——生物学的、机械的、烹饪学的和语言学的。人们发现机器的设计遵循了他们一贯颂扬的、大自然的设计法则:简约、率直和实用。一旦人们将机器与大自然相类比,人们就自然地认识到任何多余的设计都是不利于生物的基本生存的;同时,任何设计都可以被简化到满足最基本的需求,即功能。因此,在"功能主义美学以及稍后的现代主义运动的美学当中,类比有两个传统并行不悖。一个传统关注大自然的作品;一个传统关注机械与土木工程的作品"[3]。

拉马克主张环境的变化更改了动物的形状,而且这些改变是可以遗传的。相反,达尔文主张这种变化是任意的和偶然的,物种变化仅仅由于不适合功能的形式不复存在而已。他将自然选择的行为比为"一个人使用不同形状的野地里的石头造房子"[4],这恰恰是在现实设计中要面对的情况。柯林斯这样说道:"对生物学家来说,达尔文学说的新颖之处在于:它将进化归因于由自然界本身对现存形式的一种选择(或说成是对过时形式的淘汰)。因而,从假定形式在先,它必然支持了'功能追随形式'的学派。"[5]

---

[1] [英]菲利普·斯特德曼:《设计进化论:建筑与实用艺术中的生物学类比》,魏淑遐译,北京:电子工业出版社,2013年版,第139—140页。
[2] [英]彭妮·斯帕克:《设计与文化导论》,钱凤根、于晓红译,南京:译林出版社,2012年版,第103页。
[3] [英]菲利普·斯特德曼:《设计进化论:建筑与实用艺术中的生物学类比》,魏淑遐译,北京:电子工业出版社,2013年版,第10页。
[4] [英]彼得·柯林斯:《现代建筑设计思想的演变》,英若聪译,北京:中国建筑工业出版社,2003年版,第147页。
[5] 同上。

## 第四章　设计进化论

据说,提出"功能追随形式"的沙利文(图 4-45、图 4-46)最初是从威廉·勒巴隆·詹尼办公室里的资深制图员约翰·埃德尔曼那里了解到德国哲学、文学和斯宾塞的著作,而沙利文也正是从埃德尔曼处受到启发,提出"抑制功能理论"——这正是"形式服从功能"的起源。[1] 斯宾塞认为,越是高级的有机体其各部分的分化程度就越高,特定的功能也只存在于特殊的局部器官中。因此,越是高级的物种,机体各个器官的功能就会更加独特而具体。作为功能主义者的斯宾塞指出,器官的进化源于自然选择和"功能增减导致的结构增减"[2]。这种观点强调从功能的角度来解释万物的结构外观,从需求的分析来理解构造的起源,自然会在设计学科中产生吸引力。

动物体内的功能的逐渐分化增强了其各个部分的功能依存性和连贯性,最终形成了完整的"有机体"。这种来自自然的有机概念,启发了沙利文对功能的认识,他如此解释"功能"的来源:

> 如果现在要找到一个有说服力的解释来把握这个有价值的词汇"有机"的话,我们应该在头脑中对一些相关词语的价值进行混合,这些词语包括:生物、结构、功能、生长、形式。所有这些词都意味着一种生命原力及其相关的结构或机制的启动压力,这种无形的力量是显而易见的。这种压力,我们称之为"功能";这种合力,我们称之为"形式"。因此,功能与形式的法则在整个自然界都清晰可辨。[3]

沙利文曾经激烈地批判那些与功能无关的装饰艺术,他反感那些来自于书本的"风格",强调走向生活,向自然学习"真实"的东西。自然界生物的功能绝无多余,它们都在根据自己的需求进行有利的进化,这形成了沙利文"有机"建筑思想的重要部分,就是对功能连贯性特质的强调。沙利文在《幼儿园闲谈》中谈到,一座建筑如果要成为"有机体",那么每个部分的功能就必须具备与整体功能相

---

[1] [英]菲利普·斯特德曼:《设计进化论:建筑与实用艺术中的生物学类比》,魏淑遐译,北京:电子工业出版社,2013年版,第149页。
[2] 同上。
[3] Louis H. Sullivan. *Kindergarten Chats and Other Writings*. New York: George Wittenborn, Inc., 1947, p.48.

造物主

图4-45、图4-46 美国建筑师沙利文及其在纽约设计的Prudential Building，1894年。

## 第四章 设计进化论

同的特质,而各个部分则会随整体的进化而相适应地发生改变:

> 对我们来说,一个伟大的作品必须是一个有机体,他拥有自己的生命;一个独立生命的运行依赖于所有的部件;而且这些部件会随着主要功能的变化而表现出变化,并且随后在形式上发生持续的、系统的变化,就好像在复杂的有机体上所展现出来的那样;所有的进程都是从一种简单的欲望冲动到表达我们的需求和生活,直到找到认真而真实的方式来满足这些需求。让我们的世界成为一个令人愉快的地方。[1]

在《幼儿园闲谈》中,沙利文以一位建筑教师与其年轻学生之间进行交谈的体裁来讨论了关于"功能与形式"的问题。既然一切自然造物都体现了形式与功能之间的关系,那么建筑也应该表里如一,体现出形式符合功能的原则。自然界的事物往往是"是什么就长得像什么,反之亦然,长得像什么就是什么",而人造物的设计却往往混淆这些,这种观念深远地影响了现代设计的思想基础。

奥尚方在《现代艺术的基础》中曾专门论述机器进化纯属"自然"的思想。他认为机器和工具是自然使用的"继电器",是人类肢体的附属物,因此机器和工具并非仅仅是"人造"的,它也是"自然"的产物。机器化的产品生产同样要符合自然规律,并在"普世力量"的推动下,进化出最有效率的形式。奥尚方认为:"运行良好的机器是健康的机器:机器的器官严格符合机械规律,因此也符合自然规律。因为普世力量的作用保持不变,其结果就是使机器的产品发展成为特定的形状、完美的状态,这些产品因此而定型。"[2]在奥尚方和柯布西耶看来,受到功能的制约,建筑、家具和产品等设计中,形式必然会走向某种统一的类型。这绝非是一种新的风格创造,而恰恰是消灭风格的产物。进化论为这种设计思潮提供了足够深刻而难以辩驳的理性基础,也就是说,进化论成为一种功能主义思潮的理论武器。尤其是在功能主义思潮尚蒙昧不清、语焉不详之时,既时髦

---

[1] Louis H. Sullivan. *Kindergarten Chats and Other Writings*. New York: George Wittenborn, Inc., 1947, p.160.
[2] [英]菲利普·斯特德曼:《设计进化论:建筑与实用艺术中的生物学类比》,魏淑遐译,北京:电子工业出版社,2013年版,第140页。

造物主

又充满着探索精神的进化论就像是凭空而降的钟声,将现代主义带入新的轨道。且看《源泉》一书中,主人公霍华德·洛克是如何向客户来介绍功能主义设计原则的:

> 我知道我不相信。可那正是你所相信的,不是吗?那么,譬如人体。你为什么不喜欢长着一个卷曲的尾巴,尾巴尖上还长着几根翎毛的人体呢?还有长着形似莨苕叶的耳朵的人呢?你知道,那会富有装饰效果,而不像我们的身体,刻板、光秃秃的丑陋。那么你为什么不喜欢这种想法呢?因为那是毫无用处的,而且是不得要领的、空洞的、无意义的。因为人体的美就在于它没有一块肌肉不是具有自己的目的的,没有一根线条是多余的,每一处细节都切合某种思想,切合人的思想和人的生活。你能否告诉我,每说到一幢大楼时,你为何不想让它看起来具有目的和意义,却要用装饰品来扼杀它,你想舍弃它的功能而取它的外壳——可你却连为何需要那样的外壳都不清楚?你想让它看着就像一个经过十种不同的品种杂交以后生出的杂种畜生?直到它们不断地混合后变得没有肠子,没有心脏和大脑,变成一个浑身都是皮毛、尾巴、脚爪和羽毛的怪物时,你才喜欢?为什么?你必须告诉我,因为我从来未能理解它。[1]

### 向自然学习

在上个世纪30年代,很多生物科学家将目光转向了现代主义建筑,寄希望于通过生态设计来改善人类的进化适应性和未来的居住环境,朱利安·赫胥黎(图4-47)也在此时与格罗皮乌斯相识;同时,设计师反过来也对生物科学产生了兴趣,在功能主义设计理念的发展过程中融入了自然法则,沙利文的名言"形式服从功能"对莫霍利-纳吉来说,是按照"在大自然中存在的现象"去理解的,即每一种形式都出自适当的功能。

莫霍利-纳吉认为如今我们所要面对的重要问题"正是要重新征服人类生命的生物学基础。只有回归于此,我们才能最大限度地在体育学、营养学、人居

---

[1] [美]安·兰德:《源泉》,高晓晴、赵雅蔷、杨玉译,重庆:重庆出版社,2013年版,第128页。

第四章　设计进化论

图4-47　英国生物学家、作家、人道主义者朱利安·赫胥黎。

图4-48　生物学家、文化哲学家拉乌尔·弗兰采。

及工业中利用技术进步,从而彻底重新安排我们的生活规划"[1]。他在《新视觉》(*The New Vision*,1930)一书中反复强调了"生物"一词在当下的重要意义,他认为该词是"指确保有机发展的生命法则",是一种"意识的拥有"[2],它能使更多人免受破坏性活动的影响。莫霍利-纳吉认为大自然是建造的原型,因此要在生物学的角度来理解"功能主义";在这个意义上,服从了生物学功能的设计形式才能实现人类与环境之间的和谐。因此,就像阿道夫·卢斯认为的那样,功能主义设计的目的就是要杜绝没有象征意味的部分装饰,从而挽救社会,防止其像生物一样退化。

东欧生物学家、文化哲学家拉乌尔·弗兰采(Raoul Heinrich Francé,1874~1943,图5-48)所提出的"生物技术"(bio-technique)对莫霍利-纳吉产生了极大的影响。他曾是慕尼黑"德国显微学学会生物研究所"(Biological Institute of German Microbiological Society)所长,他为精神生物学(psychobiology)辩护,认为生物体内某种活的灵魂是进化的动力;他还提出了土壤生态学(soil ecology),认为"地球有一种活的能量,将精魂赋予植物,从而在进化中实现物种的和谐"[3]。因此,弗兰采认为人类应该去模仿大自然的创造并从地球的生命力中受益,比如通过仿生学找到能够应用于人类的设计原理、技术和工序,从而使人类社会与大自然和谐相处,最终就有可能创造出"未来主义的乌托邦"[4]。

弗兰采在1920年出版的畅销书《植物中的发明》(*Plants as Inventors*)中,倡导人类向大自然学习创造,该书被莫霍伊—纳吉多次引用,他在书中详细地解释了弗兰采的具体观点:

> 自然界中的每一个过程都有其必然的形式。这些(形式)总是会影响实用形式。它们遵循两点之间直线最短的规则:冷却只有当表面暴露于冷的环境时出现,压力只会指向压力,张力与张力并行,运动创造

---

[1] [匈]拉兹洛·莫霍利-纳吉:《新视觉:包豪斯设计、绘画、雕塑与建筑基础》,刘小路译,重庆:重庆大学出版社,2014年版,第8页。
[2] 同上。
[3] [美]佩德·安克尔:《从包豪斯到生态建筑》,尚晋译,北京:清华大学出版社,2012年版,第21页。
[4] 同上。

自己的运动形式——种能量都有一个能量的形式。[1]

因此,自然界的形式决定了技术的形式:

> 所有的技术形式都是从自然形式中演绎出来的。最小阻力和最少花费的法则不可避免地使类似的活动始终导致类似的形式。这样人类就能以另一种与以往所用到的完全不同的方式来掌握自然的力量。[2]

而自然界为人类提供的启发甚至警告如果不被采纳,人类必然会自食其果:

> 如果他(指人类)不能运用有机物为朝着有用目标奋进而采用的那些原则,那么他会发现,数百年后自己的资本、力量和才能就会用尽。每一丛灌木、每一棵树都能给他指导和建议,并且向他展示不计其数的发明、仪器与技术设备。[3]

莫霍利-纳吉还在《新视觉》中强调了弗兰采对七种生物技术结构要素的区分,即棱柱体、球体、圆锥体、平板、条、棒与螺旋形(螺旋体),后者将这些结果要素视为整个世界的基本技术要素。莫霍利-纳吉对此推崇备至,并认为"如今我们对全部已知的生物技术要素的自觉利用,构建起一种新的审美理念"[4]。

在包豪斯,莫霍利-纳吉不是惟一热衷于弗兰采思想的设计师,包豪斯教师**西格弗里德·埃贝林**(Siegfried Ebeling)在其著作《作为膜的空间》(*Space as membrane*,1926)中将空间看作一张在人与外在世界之间的保护性的膜,这层膜就像树皮一样。在这层膜造就的空间中,空间成为身体的自然延伸,并取决于**身体的感受**,这种观念与莫霍利-纳吉在《新视觉》中的感受非常相似,并且发展成为在20世纪中期影响极大的空间观念,"将空间视为身体延伸是建筑学的一

---

[1] [匈]拉兹洛·莫霍利-纳吉:《新视觉:包豪斯设计、绘画、雕塑与建筑基础》,刘小路译,重庆:重庆大学出版社,2014年版,第77—78页。
[2] 同上。
[3] 同上。
[4] 同上,第174页。

种基本空间观,福蒂(Adrian Forty)认为来源于斯玛苏(August Schmarsow)所说的空间由身体在体量中延伸时所感知,然后被包豪斯教师埃贝林1926年出版的《膜的空间》所确定"[1]。这种生物学的观念让建筑表皮与身体皮肤之间的相互隐喻成为可能,并最终形成了有机主义的设计理论。在这样的进化论思维中,设计活动与自然界活动一样都应该是一个有机的发展过程,如果自然界还在向趋于完美进行不断的进化,那么人类创造也理应如此,并且完全有可能在自然界的启示下,找到设计行为的正确方法与价值所在,这一切正如莫霍伊—纳吉所说:"只有完整地掌握了人类生命最深奥的生物学知识,建筑才会达到最完美的状态"[2]。

这种"向自然学习",培养"有机方法的新型工程师"的观念在包豪斯的教学中获得了体现,更是形成了莫霍利-纳吉的新包豪斯的核心教学路线,其后,又影响了巴克敏斯特·富勒等具有高科技生态思想的设计师,并在嬉皮士公社中获得了种种不同形式的实验。莫霍利-纳吉曾在富勒担任编辑的《居所》杂志上发表了这些有机设计的观点,在莫霍利-纳吉死后,富勒接过了他的衣钵,并在"某种意义上代表着包豪斯统一艺术与科学的第二代思想,自然设计"[3]。

这与我们印象中包豪斯那似乎简单的几何外观设计以及单调的功能主义诉求之间大相径庭,现代主义设计思潮在这里给我们留下了思考的线索,即现代主义设计的巨大发展与生物学研究的重要革新之间有着天然的联系,现代主义设计的每一个脚步都是在那些表面上似乎并没有直接联系的学科互动中完成的。在进化论的直接影响下,我们也看到了现代主义设计思潮的"底气"与"勇气"即那种告别"旧世界"的勇敢与决绝之情究竟从何而来,那种"置之死地而后生"的自信与张扬又是如何被缔造的。

---

[1] Adrian Forty. *Words and Buildings: A Vocabulary of Modern Architecture*,转引自冯路:《表皮的历史视野》,《建筑师》,2004年8月,第11页。

[2] Moholy-Nagy. *The New Bauhaus and Space Relationship*. American Architect and Architecture,转引自[美]佩德·安克尔:《从包豪斯到生态建筑》,尚晋译,北京:清华大学出版社,2012年版,第19—22页。

[3] [美]佩德·安克尔:《从包豪斯到生态建筑》,尚晋译,北京:清华大学出版社,2012年版,第49页。

# 第五章

# 乌托邦

1. 理性王国
   |幻景|
   |一个更高贵的梦|
   |莫里斯的乌有乡|
2. 结社
   |抱团取暖|
   |包豪斯的社会主义轨迹|
   |机械的美与抽象的人|
   |没长胡子的俄罗斯|
3. 工人住宅
   |梦魇之城|
   |理想的"田园"|
   |诺亚方舟|
4. 理性的雪球
   |虚无主义|
   |分子化的人|
   |极权主义|
   |逃离乌托邦|

## 第五章　乌托邦

### 1. 理性王国

#### 幻景

> 我惊异地发现,每个人对尽善尽美的生活都有着无尽的幻想,伊甸园、上帝王国被构想得那么晶莹。在每个时代中,人建造了各种类型的乌托邦,期待着它的莅临。其实,乌托邦本身比它所显示出来的东西要更真实得多。从某种意义看,最极端的乌托邦也比人类社会规划的那些僵死的理性蓝图更有积极意义。[1]
>
> ——《人的奴役与自由》,尼古拉斯·别尔嘉耶夫

乌托邦（Utopias）——是一个会在瞬间激发复杂感情的词语,也许这个词可以用来测试人的年龄,对于充满荷尔蒙的年轻人和老于世故的人来说,它可能会产生完全不同的生理反应。巴克明斯特·富勒在他那些充满激情和煽动性的演讲中,总是以这句话为开场白:"我喜欢将自己称为这个世界上最成功的失败者"[2],他们常常会感动自己,这是"乌托邦"给当事人营造的幻觉。

但是对于置身于事外的人来说,乌托邦常常意味着某种理想主义与极权主义的统一体、稳定与秩序的象征物,以及一种人类发展的终极愿景。在美国,波士顿啤酒公司生产一种叫"乌托邦"啤酒（图5-1,图5-2）,这是一种价格昂贵的高度数啤酒（酒精含量百分之二十七）,据说啤酒浓度太高就已经失去其醇香,只是标新立异并索求某种完全脱离日常的幻景,因此,该酒"在13个州是被禁止的。然而,对于那些可以购买和负担得起人来说,'乌托邦'提供了一种完全不同的体验"[3]。

这种体验是美好的,甚至远远超出"美好",它能为社会发展提供巨大的动力,不仅推动人们设想出一个又一个乌托邦来,而且为社会改造运动推波助澜。

---

[1] [俄]别尔嘉耶夫:《人的奴役与自由》,徐黎明译,贵阳:贵州人民出版社,1994年版,第180页。
[2] J.Baldwin. *Bucky Works：Buckminster Fuller's Ideas for Today*. New York：John Wiley & Sons, Inc,1996,p.2.
[3] Howard P.Segal. *Utopias：A Brief History from Ancient Writings to Virtual Communities*.Chichester：John Wiley & Sons Ltd,2012,Introduction,p.3.

造物主

图5-1、图5-2　在美国，波士顿啤酒公司生产的"乌托邦"啤酒。

第五章　乌托邦

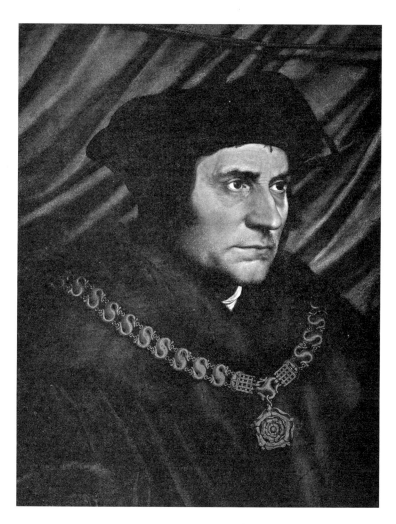

图5-3　托马斯·莫尔肖像（St. Thomas More，1478~1535），汉斯·荷尔拜因绘制。

然而当乌托邦被转化为现实时,我们却又惊奇地发现,那些激情、鲜血唤醒的不止是巨大的能量,还有沉睡心灵的恶魔。在托马斯·莫尔(St. Thomas More,1478～1535,图5-3)看来,这个词既有"福地乐土"(eutopia)的含义,又有"乌有之乡"(outopia)的意思,那么其中包含的模糊性将自然地容纳现实与理想的差距:

> 因为乌托邦是超历史的道德理想的产物,道德要求与历史现实之间的关系是一种最微妙而不确定的关系。乌托邦是人类所希望的完美的前景,而历史则是人们正在创造的不完美的前景,它们两者并不是一致的。正是由于这种不一致的意识才赋予乌托邦思想以道德感伤的意义及其历史的含糊性。在道德上,乌托邦或许是"福地乐土",而在历史上,它却可能是"乌有之乡"。[1]

这是乌托邦的悲剧,即乌托邦理想与乌托邦行为的不协调,或者正如乔治·凯特伯所说是"在绝大多数乌托邦作者的意图和事物变化的不可避免性以及道德合意性之间,存在着明显的不相容"[2];但同时,人类又不能没有乌托邦,乌托邦是如宗教一般的道德安慰剂,如芒福德所说:"乌托邦一直以来是不真实和不可能的别称。我们已经将乌托邦置于世界的对面。事实上,正是乌托邦让我们的世界可以容忍:人们梦想的城市和建筑也即是他们最终栖息的地方"[3],乌托邦给人类带来最后的慰藉,就如天平天国运动中洪秀全所允诺的那样,他要为教徒们找到最后的"人间天堂"[4]。

---

[1] [美]莫里斯·迈斯纳:《马克思主义、毛泽东主义与乌托邦主义》,张宁、陈铭康等译,北京:中国人民大学出版社,2005年版,第1页。
[2] 同上,第193页。
[3] Lewis Mumford. *The Story of Utopias*. New York: Boni and Liveright Publishers, 1922, p.11.
[4] 1851年6月在洪秀全支持者凌十八被击败退回广东后,"为了提高士气,太平天国诸首领在太平军中宣传要众信徒放弃怀疑、恐怖的情绪,不仅要保护好刚刚建立起来的'太平天国'并祈求获得天父给予的天堂永恒奖赏。而且还要着眼于即将到来的'人间天堂'和'小天堂',在那里各人自会得到意想不到的封赏。尽管这一想象中的地方究竟在哪里还未确定,但这确是洪秀全第一次向太平军众将士示明不久将有一个永久基地,他们将和家人们一起在那里过平和幸福的生活",这种乌托邦理想支撑着他们一路来到南京。参见[美]史景迁:《"天国之子"和他的世俗王朝:洪秀全与太平天国》,朱庆葆等译,上海:上海远东出版社,2001年版,第213页。

## 第五章　乌托邦

正是在这个意义上,马克思对乌托邦主义是批判的,"乌托邦"一词被其赋予极其轻蔑的涵义。在马克思主义的词汇中,凡属乌托邦的东西,"充其量也不过是指对未来的空泛的幻想,而且常常是指反对历史进步要求和阶级斗争必然性的一些反动思想"[1],他把这些思想同早期资本主义联系起来,认为它们是产生于前工业社会落后的、不成熟的思想。这种批判与马克思所设想的未来理想社会以及具有莫里斯意境的"全面发展的人"之间并不矛盾。因为,马克思批判的乌托邦本身就是理性王国自身"异化"发展的反应:

> 马克思所谴责的乌托邦社会主义思维方式,其特点不是对历史的信念,而是对一种永恒的理性王国的信念,他们很有自信地假定,这个理性王国一旦获得正确的理解,就能按照乌托邦的理想改造社会历史现实,从而使世界符合于理性的要求。因而,乌托邦主义者特别强调人类的意志,尤其强调那些持有真理和理性的天才人物的适时出现,这些天才人物的思想和行为通过道德的榜样和按照理性的指示形成的社会典范的感召力,会自然而然地吸引人的善良的天性。[2]

这些"持有真理和理性的天才人物"真的降临人间了,其带来的破坏程度也是人类未曾想象到的。在这个世界上,已经存在了太多的乌托邦小说和影视作品,同样,相应地也并不缺乏那些反乌托邦的批判思潮。这种批判现在甚至演化成了流行文化的主题,电影中的反乌托邦经典不下50部,以至于许多与反乌托邦毫无关系、仅仅是反技术或反极权主义的影片也被划入反乌托邦阵营。"反乌托邦",就像曾经的"乌托邦"一样,被寄托了太多年轻人的革命激情。也许这种状况和二战、冷战给社会带来的思考有相应的关系,在直接面对极权主义的恐怖之后,人类已经很难去单纯地相信对未来世界的美好许诺,在那个时代"乌托邦已经成为斯大林主义的一个同义词,并被用来指向一种计划,该计划忽视了人的弱点和原罪,并显示出了对完美系

---

[1] [美]莫里斯·迈斯纳:《马克思主义、毛泽东主义与乌托邦主义》,张宁、陈铭康等译,北京:中国人民大学出版社,2005年版,第6页。
[2] 同上,第7页。

统的统一性以及理想化的单纯性的意愿。而这一系统,始终要强加于其有缺陷的、难以驾驭的对象。(在鲍里斯·格罗伊斯的进一步研究中,他将这种政治形式对物质的统治等同于审美现代主义的强制性。)"[1]因此,对人类社会极权主义的抗争与乌托邦虚构的幻景被联系在一起,"无论是被右翼还是左翼、法西斯主义还是社会主义所塑造,乌托邦被等同于噩梦般的、伪乌托邦的极权主义政体"[2]。

这种乌托邦批判就像乌托邦本身一样,也是混杂而不统一的,有的在批判机械化、效率、理性主义进而批判人工智能,有的将矛头直接指向极权主义和人的自私本性,还有一些则批判极端环保主义——不管如何,他们普遍反对那些有悖于多元化、感性以及人的个性发展的制度,也怀疑凌驾于一切人之上的权力滥用。那么,在本书中,现在要指出,反乌托邦则意味着对现代主义设计思潮的一种反思——该反思并非直接要将现代主义设计等同于极权主义,或是否定现代主义在理性建设方面获得的成就(本书将在第二卷中展现这种成就),更无意简单化地在现代主义设计与社会主义运动之间划上等号;而是通过乌托邦批判让现代主义设计思潮中出现的道德困境与矛盾自我呈现出来,不再陷入非此即彼的单向度通道中无法自拔。而这一过程,也正是现代性自我批判与修复的过程。

**一个更高贵的梦**

> 在工业的所有领域里,人们都提出了一些新的问题,也创造了解决它们的整套工具。如果我们把这些事实跟过去对照一下,这就是革命。
>
> ……
>
> 如果我们面对过去昂然挺立,我们会有把握地说,那些"风格"对我们已不复存在,一个当代的风格正在形成;这就是革命。
>
> ……

---

[1] Fredric Jameson. *Archaeologies of the Future: The Desire Called Utopia and Other Science Fictions*. London: Verso Books, 2005, xi.

[2] Howard P. Segal. *Utopias: A Brief History from Ancient Writings to Virtual Communities*. Chichester: John Wiley & Sons Ltd, Introduction, 2012, p.1.

# 第五章　乌托邦

> 今天社会的动乱,关键是房子问题:建筑或者革命!
> ——柯布西耶,《走向新建筑》[1]

设计师不仅实实在在地提高着他们自身的地位,也更加努力地渴望建立设计的社会价值。在他们眼中,设计不再只有美学意义或使用功能,而是一种改变社会的手段与机遇。因此,种种社会理想应运而生,设计师的形象也走出了工作室与车间,走向了更加广阔的领域。在这个意义上,设计师在社会变革方面的设想与努力,与设计师个人意识提高之间是同步的,也是相互关联的。

这种改变社会的理想,既有通过教育与宣传对"大众"审美进行改造或"空气净化"的朴素想法,也有通过设计推动社会意识形态发展的宏大理想,又或者是通过革命再创造一个全新世界的乌托邦式畅想。这种源自设计师的社会改革,既离不开20世纪波澜壮阔的社会主义革命对其产生的巨大影响,也反映了设计师与文化精英相结合后产生的全新使命感,或者说这是现代性在设计领域产生的必然反应。少数的设计界精英绝非偶然的产物,假设世间没有威廉·莫里斯,没有柯布西耶,没有富勒,还会有其他人来畅想一个面目全新但内核相似的乌托邦以及在这个社会中设计所能体现出的伟大价值。

整个现代主义设计运动不仅与大众的权力需求联系在一起,也常常被视为是社会主义马车上的一位骑手——尽管后一个认识未必正确,但这种习惯思维指出了两者之间的确具有共同的诉求:

> 两次世界大战之间,出现在诸如德国、法国、荷兰、斯堪的纳维亚这些国家中的一套现代设计原则,常讲到的仍然是社会民主与设计之间的联系。两者相辅相成,关系既清晰又含蓄。相信设计与社会民主意识形态相联系这一观点解释了现代主义作家对资产阶级室内常表示出的敌意,它说明了所有这些国家对社会福利住房的强烈责任;说明了最低限度住宅和家具的概念;说明了标准化在为所有人制造便宜实用的产品中的作用。对于一个倡导普遍拥有住房和产品的平等主义社会来

---

[1] [法]勒·柯布西耶:《走向新建筑》,陈志华译,西安:陕西师范大学出版社,2004年版,第236页。

说,这些倡议是现代主义运动中的本质元素。[1]

"工人住宅"等象征着大众福利的设计项目并非始于社会主义,但此时却极大地推动了现代主义建筑的发展;功能主义设计本来就是大众日常生活中的基本选择,同样又被现代主义设计视为工业化生产中的必由之路加以大力发展;平均主义既象征了"公平",又能体现"效率";禁欲主义既能管理社会,又有利于权力集中——这些都是现代主义乌托邦赖以建立的基础,而我们至少可以说,它们基本上都是属于社会主义框架之内的产物。现代主义设计思想家们寄希望于社会转型来实现设计的转型,这是因为他们所推出的设计理想实在是过于宏大了,非革命则无法实现。他们理想的可贵之处在于,其诉求与社会主义革命在外表上存在着极其相似的地方,它们都希望在资本主义贫富分化之余能改变大众的生活,为贫民提供更多高品质的设计服务,从而改变社会的不公。在安·兰德的小说《源泉》中,作者所塑造的反面形象建筑批评家托黑即极为努力地号召为大众服务。有趣的是,托黑是一位坚决地反现代主义者,作者在此十分清醒地认识到社会主义只是被临时放置在现代主义头顶上的一顶道德桂冠,顶得时间久了,现代主义竟然误将其视为己有了。托黑是如此以极具号召力的演讲在青年建筑师会议上进行陈述的:

……因此,我的朋友们,建筑专业缺少的是对其自身社会价值重要性的认识。这种缺陷基于两个原因:一个是因为我们整个社会的反社会特征,另一个是因为你自身的腼腆。你一直习惯于只把自己当作是没有更高目标的养家糊口的人,只是赚取你们的工资,满足于现有的生存方式。我的朋友们,现在,难道不是该停下来重新定义你社会地位的时候吗?在所有的行业中,你们建筑业是最重要的。重要,不是在你挣钱多少,不是在你表现的艺术技巧的高低,而是在于你用什么东西来向给你所服务的人回报。你们是为人类遮风避雨的人。记住这一点,然后看看我们的城市,看看贫民区,你会意识到艰巨的任务在等着你。但是为了迎接挑战,你必须对你自己,对你的工作有个更广阔的认识。

---

[1] [英]彭妮·斯帕克:《设计与文化导论》,钱凤根、于晓红译,南京:译林出版社,2012年版,第99页。

## 第五章 乌托邦

你不是雇来给有钱人做仆人的。你是为了那些贫穷和没有房屋的人而奋斗的十字军战士。我们不是被我们的服务对象和我们的未来所限定的。让我们在这种精神的指引下,团结在一起,让我们——团结一致——满怀无限忠诚迎接崭新的、更广阔的、更高的未来。让我们团结在一起——哦,我的朋友们,我该怎么说——一个更高贵的梦?[1]

在20世纪波澜壮阔的社会主义革命中,为大众进行设计是一个普遍的追求与基本的立场,尽管设计师们在生活中仍无法"摆脱"富人的需求,但如果在理论上不从大众的利益出发,则很难在社会中占据道德高地,尽管他们最终的真实追求未必都是如此"高贵"。《源泉》中的霍华德则根本不考虑什么大众需求,他关注的只是建筑本身的功能,对业主的感性需要漠不关心,实际上最终也没有人能配得上他的作品,埃米利奥如此地热爱他的作品以至于想把他的每一件作品都毁掉或者干脆不让它们建成——这才是现代主义的"精髓"。它在本质上是与大众无涉的,它只是设计师精英化的一个必然阶段,但却又不得不被包装成社会主义运动的一个部分,或者说被误解为社会主义运动的必然产物。

在现实的现代主义浪潮中,社会主义只是其大众化思潮中一种动力,而不能将20世纪设计思潮中对公平的普遍追求完全等同于社会主义——除非你是像汤姆·沃尔夫那样是一个极端的美国右翼。现代主义设计思潮的早期社会活力也不完全来自苏联,实际上苏联现代主义的命运也证明了这一点,即现代主义的艺术追求与社会主义的诉求之间是不完全一致的。以荷兰风格派为例,风格派设计师普遍地投身于现代民主社会国家的建设,他们渴望国民都能过上富裕的生活,也致力于消除阶级间的差别并使各阶级拥有共同的生活方式,因此也具有类似社会主义的共同信仰,这种信仰能把荷兰激进设计师们团结在一起。里特维尔德为施罗德住宅所设计的室内据说探讨了"未来的模式,一种新生活方式的象征,随后将转入公共领域"[2]。但是,"肩负着这种高度的社会理想主义和对现代主义特征之一的物质性的信奉,许多风格派团体的成员,尤其是蒙德里安和

---

[1] [美]安·兰德:《源泉》,高晓晴、赵雅蔷、杨玉译,重庆:重庆出版社,2013年版,第313页。
[2] [英]彭妮·斯帕克:《设计与文化导论》,钱凤根、于晓红译,南京:译林出版社,2012年版,第100页。

凡·杜斯伯格",他们更"感兴趣的是以更精神化的方法进行物质文化的探索,这导致他们接触神智学和鲁道夫·斯坦纳的思想。他们的观点反映了两次世界大战之间许多现代主义者对精神性的普遍兴趣"[1]。

然而另一方面,社会主义又的确是现代设计的某种"基因",只不过普遍地误读强化了这一点。人们看到其中的相似,而忽视了其差异——在这方面,那些现代主义的批评家与宣传者们显然要负相当责任。后现代批评者詹克斯看到了革命派们的共同特点之一是最喜欢宣告未来,并认为这或许是他们——尼采、马克思、马里内蒂与列宁或柯布西耶——的共同之处(然而,他们之间的差异呢?显然更大)。詹克斯认为:"尼采发明了那个会把这一信念带给我们的前卫人物'超人',也就是他的'未来人',一个征服了当下的人。马克思主义者表述了他们的末世学,即无产阶级的未来法则;未来派自从法国大革命以来已经写了好几部论述2000年的著作,预测了社会的转型(一种'新耶路撒冷'和基督再世的世俗版)。列宁署名构思出他的共产主义革命,而夏尔—爱德华·让纳雷则化名勒·柯布西耶构想了建筑方面的一个版本。"[2]

詹克思认为"设计改革"中的好战圣徒沃尔特·格罗皮乌斯(图5-4)为此而创立了作为"未来大教堂"的包豪斯学校,并在1923年用标准的纲领宣布通过"艺术与技术:一种新的结合",就可以保证社会可以通过文化实现转型。而密斯·凡·德·罗也曾无数次地呼吁"工业化的时代精神",他在1924年宣称:"如果我们成功地实现了这种(建设工程)工业化,那么,社会的、经济的、技术的以及艺术的问题就迎刃而解了"[3]。这种指责现代主义设计理论过于天真地想用技术决定论来改革社会的批评还不算是最刻薄的,汤姆·沃尔夫在书中,则直接将现代主义设计师等同于布尔什维克,放大了现代主义设计背后的政治色彩。他将格罗皮乌斯成立的十一月社的目标"全民的事业"解释为"工人的事业",他的

---

[1] [英]彭妮·斯帕克:《设计与文化导论》,钱凤根、于晓红译,南京:译林出版社,2012年版,第100页。
[2] [美]查尔斯·詹克斯:《现代主义的临界点:后现代主义向何处去?》,丁宁、许春阳、章华、夏娃、孙莹水译,北京:北京大学出版社,2011年版,第53页。
[3] 密斯:《工业化建筑》,1924,重印于《20世纪建筑的纲领和宣言》,Industrialized Building,1924, Programmes and Manifestos on 20th Century Architecture,Lund Humphries,1970),参见同上,第55页。

第五章　乌托邦

图5-4　沃尔特·格罗皮乌斯创办了包豪斯设计学院，这是一个至今还让许多人怀念的乌托邦。

解释是"在1919年,谁都知道,所谓全民,就是工人的同义语"[1]。为了证明自己的观点,汤姆·沃尔夫从"十一月社宣言"中选取了最为"红色"的部分加以强调:

> 画家们！建筑师们！雕刻家们！你们由于自吹自擂,谄上傲下,令人讨厌的作品而得到了资产阶级的重赏。听着！这些钱浸透了千百万被驱赶、被压榨的穷人的血汗和精力。听着！这是肮脏龌龊的钱……我们要成为社会主义者,我们必须燃起社会主义的崇高精神,四海之内皆兄弟也。

还有:

> 资产阶级知识分子已经证明了他们自己是不配担起德国文化的重担的。我们人民中,新的不太有知识的阶层正兴起于社会的底层。他们是我们的主要希望所在。[2]

这样的语言是如此眼熟,让人想起《源泉》中反现代主义的批评家托黑的相似言论。在一个意识形态问题被凸显的时代,那些在观念上千差万别的人都不得不选边站队,就好像在西班牙内战中所发生的那样。因此,"社会主义"、"工人阶级"、"机械生产"成了先锋设计师的口头禅,而"资产阶级"、"奢侈豪华"甚至"手工制造"则成了避之不及的禁忌。在1922年杜塞尔多夫召开的第一届"进步艺术国际会议"上,连格罗皮乌斯的作品也被"那位最凶猛的荷兰宣言的作者杜斯伯格瞄了一眼",冷笑道,"多么厉害的资产阶级啊！"[3]

并非所有被贴上布尔什维克标签的现代主义设计师都参加了"争做最少资产阶级化的竞赛",他们有人默认,有人无所谓,也有人做了辩解。早在1928年,瑞士批评家亚历山大·冯·森格尔(Alexander von Senger,1880～1968)在他的《建筑的危机》(Krisis der Architekur),通过对柯布西耶和《新精神》的批评,曾

---

[1] [美]汤姆·沃尔夫:《从包豪斯到现在》,关肇邺译,北京:清华大学出版社,1984年版,第11—12页。
[2] 同上。
[3] 同上,第13页。

## 第五章 乌托邦

将整个现代建筑与意识形态联系在一起：

> ……新雅各宾式的评论，完全是勒·柯布西耶的喉舌，是一本俄国、德国和奥地利倾向的杂交体，除此之外它什么都不是，就是一本伪装了的布尔什维克的宣传刊物。[1]

实际上，柯布西耶的作品常常受到左派与右派的共同质疑，双方难分伯仲，他设计的法国大学城瑞士馆也曾被放置在"红色"眼镜下审视（图5-5、图5-6）。1931年，瑞士媒体出版了一本标题为《布尔什维主义的特洛伊木马》（*Trojan House of Bolshevism*），作者森吉斯（Sengers）在书中直言勒·柯布西耶在散布危险观点，并忠于苏联，受苏联差遣行事。而《费加罗报》（*le Figaro*）上刊载的法国批评家卡缪·毛克莱（Camille Mauclair，1872~1945）的批评文章中，作者讥讽柯布西耶是危险的"混凝土狂"（Panberonizm）以及他与"拉沙拉共产分子"的关联。[2]

为此，柯布西耶感到十分委屈，并且曾有过辩解。1925年，由于受到《人道报》（*L'Humanité*）针对1922年"秋季沙龙"（Salon D'Automne）的批评，勒·柯布西耶力图澄清自己的政治立场：

> 不可避免地，我在1922年秋季沙龙所展出的城市规划方案受到了共产主义组织的关注。他们赞赏其中的一部分内容——技术方面——但他们也严厉地加以批评，因为平面图上并未标示出一些讲究排场的地点：人民会堂、工会总部等；同时也是因为我并没有将我的规划方案佩戴党旗：产权国有化。[3]

他试图用这种方式在紧张的政治环境中谋求中立，甚至回避"瓦赞方案"中

---

[1] [英]雷纳·班纳姆：《第一机械时代的理论与设计》，丁亚雷、张筱膺译，南京：江苏美术出版社，2009年版，第387页。

[2] 参见[荷]亚历山大·佐尼斯：《勒·柯布西耶：机器与隐喻的诗学》，金秋野、王又佳译，北京：中国建筑工业出版社，2004年版，第129页。

[3] [法]勒·柯布西耶：《明日之城市》，李浩、方晓灵译，北京：中国建筑工业出版社，2009年版，第279页。

造物主

图5-5、图5-6 柯布西耶及其在巴黎大学城的作品：瑞士学生公寓。

可能涉及的政治性。实际上尽管现代建筑师们都曾经或多或少地参与到工人住宅的设计中去,但并非所有的现代主义设计师都与社会主义运动之间存在着直接联系。在引入欧洲现代主义建筑观念的同时,那些被称为"哈佛人"的美国精英主义者们——如阿尔弗雷德·巴尔、亨利·罗素,希区柯克、菲利普·约翰逊——可能为了防止汤姆·沃尔夫式的政治批评,采用了"国际式"这一术语,不仅与"美国不断增长的经济和政治期待产生共鸣,还巧妙地回避了欧洲现代主义最初与社会主义的联结"[1]。

但是,无论以何种形式语言的创造为特征,无论其本身是否明确承认社会主义思想的影响,现代主义设计师的身上都至少存在着普遍的改良社会的理想,这个是在现代主义之前的设计师领域中较少存在的现象。并且,这种变革社会的渴望贯穿在整个现代设计的发展过程中,用威廉·莫里斯在《乌有乡消息》中借哈蒙德之口所说的话就是:"现在回溯起来,我们可以看到,这种变革的巨大推动力乃是一种对于自由与平等的渴望,可以说是近似恋人的那种狂热情感:一种对当时富裕的知识分子所过的漫无目的的孤独生活的无比憎恶。"[2]

考夫曼通过研究发现,在勒杜和勒·柯布西耶之间"存在着一种理想主义,这一理想主义正是以18世纪以后流行的有关道德和公正的新理想为基础的"[3]。这一理想主义是现代主义设计的普遍基础,它推动现代设计获得了空前的、革命性的发展,这一理想主义并不完全依附于社会主义运动而存在,但它们在历史的道路上的车辙相互重合。这不难理解,后者在理论上的丰富与深刻为现代主义设计提供了生生不息的"源泉"。用德国建筑师恩斯特·梅(Ernst May)的话也许可以很好地总结这种普遍的公平精神——"一个更高贵的梦":

> 假设我们将这一问题置于那群渴求且迫不及待地需要体面住所的贫穷士兵当中,难道他们就应该容忍被小部分人住上宽大的居所,而大部分人还要遭受这一权利仍被剥夺数年的局面?如果能够确保住房短

---

[1] [英]卡捷琳娜·鲁埃迪·雷:《包豪斯梦之屋:现代性与全球化》,邢晓春译,北京:中国建筑工业出版社,2013年版,第116页。
[2] [英]威廉·莫里斯:《乌有乡消息》,黄嘉德译,北京:商务印书馆,2007年版,第133页。
[3] [希腊]帕纳约蒂斯·图尼基沃蒂斯:《现代建筑的历史编纂》,王贵祥译,北京:清华大学出版社,2012年版,第45页。

缺的险恶状况可以在很短的时间内消除的话,那么即便再小,难道他们不应该拥有自己的一个小小的家,一个满足现代住宅基本生活需要的家?[1]

### 莫里斯的乌有乡

对于资本主义剥削制度写下最后的空谈和啰嗦话的,不是列宁,也不是墨索里尼,而是威廉·莫里斯,他的言论发表在《乌有乡新闻》(News from Nowhere)里。在其《乌托邦》这篇文章里说,他能给西敏寺的议会两院派了最佳用场,就是在那里做储存粪肥。真正的民主需要坚持不懈的组织机构,也需要更加专业化的才干,而不需要只会夸夸其谈的人,这些清谈客只能用诡计控制着政党,他们召集不来合格的人才。[2]

——刘易斯·芒福德,《城市文化》

一位学者认为:"弗里德里克·杰姆逊最臭名昭著的论断是:乌托邦注定要失败,它远离一个新社会所能实现的任何令人满意的充分表征,最终它所能做的仅仅是呈现出我们生存于其中的社会的一些局限。这一论断既被认为是一种中立的解释性立场,又被看做一种乌托邦书写的伦理学。"[3]在这一论断中,杰姆逊认为"无论乌托邦将其完美的社会制度构想得多么复杂,无论它所试图呈现出的那一世界的物质细节是多么的诱人,它总是会被缺陷和矛盾击中"[4],而威廉·莫里斯的"乌有乡"恰恰是杰姆逊这一论断的重要案例。这一乌托邦设想在今天毫无疑问仍难实现,即便在当时也备受包括恩格斯在内的批判,但是它却成为设计领域内十分重要的思想线索。

威廉·莫里斯(图5-7)到底对现代主义设计产生了多大影响,这是一件很

---

[1] Ernst May.*Die Wohnung für das Existenzminimum* (1929),引自[比]希尔德·海嫩:《建筑与现代性》,卢永毅、周鸣浩译,北京:商务印书馆,2015年版,第76—77页。
[2] [美]刘易斯·芒福德:《城市文化》,宋俊岭、李翔宁、周鸣浩译,北京:中国建筑工业出版社,2009年版,第211页。
[3] 托尼·帕克尼:《威廉·莫里斯、弗里德里克·杰姆逊和乌托邦问题》,王斌译,《马克思主义美学研究》,2013年7月,第163页。
[4] 同上。

第五章 乌托邦

图5-7　威廉·莫里斯，1874。

造物主

难评估的事情。不管是不是一种误导,毕竟佩夫斯纳给我们牵线搭桥,告诉我们通过对德意志制造同盟的间接影响,莫里斯是现代主义设计的"先驱"。佩夫斯纳说:"莫里斯是认识到从文艺复兴以来几个世纪,特别是从工业革命以后若干年代,艺术的社会基础变得动荡不定、腐朽不堪的第一位艺术家(但不是第一位思想家,因为拉斯金走在他前头)。"[1]

尽管在很多方面,莫里斯都游离在现代设计思想的主流之外,但至今我们所接受的对现代设计史的叙述基本都受到佩夫斯纳的影响。希腊学者帕纳约蒂斯·图尼基沃蒂斯在《现代建筑的历史编纂》中对莫里斯贡献的概述,便能清晰地看到佩夫斯纳思想的痕迹:

> 莫里斯是试图感受和探知建筑学这座冰山之深浅,并且试图搭建起可见部分与不可见部分(不同意义下的理论与实践这一对范畴)之间之桥梁的第一位思想家。他的教导——以及拉斯金的教导——对先锋派运动与德意志制造联盟产生了影响,从而有助于推进现代建筑运动的诞生:英国对于欧洲大陆先锋派运动的贡献远比他们在形式探索上的贡献要大得多,"她奉献出了拉斯金与莫里斯的论著中所阐述的观念,即建筑一定会影响到现代都市的整体景观,因而,它只是更为宏大任务中的一个部分,也就是要对当前社会的整个复杂形式加以修改。"(贝内沃格,*History of Modern Architecture*,265)同时在这一个方向,贝内沃洛将莫里斯看做是值得"比起其他任何人都更值得"被看作是现代建筑运动之父。(贝内沃格,*History of Modern Architecture*,181)[2]

对于佩夫斯纳提出的莫里斯先驱论,学界并不乏质疑。例如,在吉迪恩的现代设计思想体系中,莫里斯并没有如此高的地位。而在克莱夫·温赖特所写的《历史语境中的威廉·莫里斯》中则认为莫里斯只是一个平面设计师,而非是现

---

[1] [英]尼古拉斯·佩夫斯纳:《现代设计的先驱者——从威廉·莫里斯到格罗皮乌斯》,王申祜、王晓京译,北京:中国建筑工业出版社,2004年版,第3页。
[2] [希腊]帕纳约蒂斯·图尼基沃蒂斯:《现代建筑的历史编纂》,王贵祥译,北京:清华大学出版社,2012年版,第106页。

## 第五章　乌托邦

代艺术和现代设计的先驱。克莱夫·温赖特认为莫里斯反机器的思想和小国寡民的幼稚乌托邦空想是其缺乏贡献的主要问题。[1]支持者与批评者之间的矛盾之一即在于其"乌托邦"思想,例如佩夫斯纳通过反复斟酌,将莫里斯的贡献主要定位在理论方面,而被批判的"乌托邦"思想则是这种理论贡献的重要基础。的确,莫里斯的"乌有乡"恰恰是其思想中最"现代"的部分,因为它是整个现代主义设计发展过程中始终悬挂在领导者身后的"作战地图"。

艾瑞克·霍布斯鲍姆在《帝国的时代》中如此评价莫里斯,他说:

> 从莫里斯身上,我们看到一个晚期浪漫派的中古崇尚者如何变成一位马克思派的社会改革者。使莫里斯及其艺术工艺运动具有如此深远影响的原因,是他的思想方式,而非他作为设计家、装饰家和艺术家的多方面天才。这项艺术革新运动,其宗旨在于重铸艺术与生产工人之间一度断裂的链锁,并企图将日常生活的环境——由室内陈设到住宅,乃至村落、城市和风景——予以转型,因此,它并不以有钱有闲阶级的品位改变为满足。[2]

如果仅仅是设计上的局部创新,莫里斯不可能赢得其"先驱者"的地位,真的有可能像克莱夫·温赖特所说的那样"仅仅是一位平面设计师"而已。然而,其重塑整个社会尤其是大众生活的审美价值的社会主义理想,决定了莫里斯站在整个现代主义设计思想的最高主峰上。从历史的纵轴和横轴来看,莫里斯都是设计领域最好的社会主义代言人。生逢帝国主义侵略变本加厉的时代,身处资本主义矛盾如火如荼的英国,莫里斯对英国的内外政策不可能置身事外。为此,威廉·莫里斯加入了社会主义同盟,并在1876年发表论文《非正义的战争》,来"抗议英国政府支持土耳其对巴尔干半岛的侵略,而当时,土耳其士兵对保加利

---

[1] 克莱夫·温赖特:《历史语境中的威廉·莫里斯》,参见河西编著《艺术的故事——莫里斯和他的顶尖设计》一书中附录部分。
[2] [英]艾瑞克·霍布斯鲍姆:《帝国的时代:1875~1914》,贾士蘅译,北京:中信出版社,2014年版,第258页。

亚公民的凶残是有目共睹的"[1],在他看来英国政府纯粹出于经济利己主义的考虑,而放弃了人道主义立场,英国保守党领袖迪斯累里甚至将关于"保加利亚惨案"[2]的报道,称之为"保加利亚无名氏传来的咖啡馆里的胡扯"[3]。

在国内,莫里斯则发现工会组织被资本家所收买,已经成为政客的驯服工具。他在19世纪70年代后期就与英国工人运动中的进步人士初步建立了联系,并且在1879年担任一个进步的工人团体全国自由同盟的司库。他试图在1881至1882年间建立一个伦敦工人阶级的政治团体组织:"激进联盟",可惜没有成功。在经过了二十多年的生活体验和深思熟虑后,莫里斯终于在1883年加入了民主联盟(后改名为社会民主联盟),成为一个社会主义者。他研读了马克思的《资本论》以及亚当·斯密(Adam Smith,1723~1790)和大卫·李嘉图(David Ricardo,1772~1823)等人的著作。

在他最早的一篇题名为《商业战争》的演讲中,我们能看到马克思《资本论》的影响,莫里斯旗帜鲜明地指出阶级社会里存在着阶级斗争:

> 这里有两个互相对立的阶级……在社会里,保持中立是不可能的,袖手旁观是不可能的;你必须参加这个阵营或那个阵营;你要么就做反动派,被民族前进的车轮辗得粉碎,这样来发挥作用;要么就加入进步的队伍,摧毁一切的敌对力量,这样来发挥作用。[4]

1884年底,莫里斯等人退出联盟,在恩格斯的支持下,与马克思之女爱琳

---

[1] 国内一些著作普遍将莫里斯的政治态度称为"反对保守党政府和土耳其联盟对俄国进行侵略战争"(如《乌有乡消息》的译序)。实际上,英国为维护在近东的利益和地中海霸权,防止苏伊士运河和埃及免受俄国的威胁,主张保存奥斯曼帝国并鼓励土耳其对巴尔干进行残酷镇压,并在1877年4月24日爆发的俄土战争中支持土耳其一方。参见[美]大卫·瑞兹曼:《现代设计史》,[澳]王栩宁等译,北京:中国人民大学出版社,2007年版,第400页。

[2] 1876年5月,就在英国收到并拒绝《柏林备忘录》的时候,保加利亚发生反对土耳其统治的起义。土耳其的非正规部队以极其残暴的方式进行镇压,杀死包括许多妇女儿童在内的保加利亚居民,人数在1万—2.5万人之间,数个村庄被毁,造成骇人听闻的"保加利亚惨案"。参见马晓云:《格拉斯顿、迪斯累里与英国的近东政策选择——以保加利亚惨案为例》,《世界史研究》,2007年第11期,第61页。

[3] 同上。

[4] [英]威廉·莫里斯:《乌有乡消息》,黄嘉德译,北京:商务印书馆,2007年版,序,第4页。

娜·马克思-艾威林(Eleanor Marx-Aveling,1855~1898,图5-8)及其丈夫爱德华·艾威林(Edward Aveling,1851~1898,图5-9)等人组织了一个新的社会主义团体,叫做社会主义者同盟(the Socialist League),莫里斯担任其机关报《公共福利》(*The Commonweal*)的主编。《乌有乡消息》就是莫里斯自1890年1月至10月间为该报纸所撰写的连载小说。

连载后,同年在美国,由波士顿由罗伯特兄弟(Roberts Bros)出版,第二年又由里弗斯和特纳(Reeves & Turner)在伦敦发行单行本,莫里斯为此增加了一个新的章节和一些新的段落。1891年,在凯姆斯哥特出版社(The Kelmscott Press)成立后,莫里斯又再次出版了这部小说。这些不同版本的《乌有乡消息》之间基本上大同小异,唯一不同的是"'大变革'爆发的时间,从1910年推迟到了1952年,'这似乎能够反映出在这一年之间莫里斯对于革命变得消极了一些'"[1]。

几乎所有的乌托邦——无论作者对它持何种态度——都是一次"大变革"的产物。相对于其他的一些乌托邦设想尤其是反乌托邦写作而言,莫里斯的"大变革"是相对温和的,是一种阶级矛盾激化的自然产物,这符合马克思的设想,但显然这一切显得太轻描淡写了,"最后,成千上万的人对'叛乱分子'让步了,屈服了。当'叛乱分子'的人数越来越多的时候,人们终于认清:过去认为毫无希望的事业现在获得了胜利,而现在看来毫无希望的倒是奴隶制度和特权制度了"[2]。莫里斯人为地降低了"大变革"的惨烈程度,这就不难理解,为什么佩夫斯纳说"当部分地由于他自己的社会主义学说的宣传,伦敦开始出现了骚乱,似乎革命有一触即发之势,此时他踌躇不前,逐渐地退缩到他的诗与美的小天地里去了"[3]。

莫里斯的乌托邦受到贝拉米《回顾》的影响,但是对《回顾》中"描述的那种没有灵魂,机械的社会主义进行了回应,后者的著作在《乌有乡消息》前两年出

---

[1] Clive Wilmer, "Introduction", *News from Nowhere and Other Writings*, pxxxv., 转引自麦静虹《阿尔卡迪亚式的乌托邦图景——读威廉·莫里斯的'乌有乡消息'》,《美术馆》,2011年7月,第309页。
[2] [英]威廉·莫里斯:《乌有乡消息》,黄嘉德译,北京:商务印书馆,2007年版,第160页。
[3] [英]尼古拉斯·佩夫斯纳:《现代设计的先驱者——从威廉·莫里斯到格罗皮乌斯》,王申祜、王晓京译,北京:中国建筑工业出版社,2004年版,第5页。

造物主

图5-8 马克思之女爱琳娜·马克思-艾威林。

图5-9 爱琳娜及其丈夫爱德华·艾威林（右），1886。

版——尽管莫里斯对它的阅读是简单化的、单向的"[1]。相对于贝拉米那注重效率和功利主义的乌托邦,莫里斯的乌托邦思想被称为是一种受到拉斯金影响的"情感社会主义",正如罗兰·斯特龙伯格说的:"像威廉·莫里斯、萧伯纳[2]这样的重要人物虽然欣赏马克思,但很难说是马克思主义者。英国的社会主义更多地源于约翰·拉斯金而不是马克思,而且在对待各种思想来源时其实是采取相当折衷的态度"[3]。

1860年,拉斯金写作《给那后来的》(Unto This Last)一书,阐明了自己关于政治经济学的社会主义学说。1865年,拉斯金在伍尔韦奇皇家军事学院发表关于战争问题的演说,阐述自己的社会主义理想。1871年,他组织圣乔治会,企图实现他改良主义的乌托邦理想,并把全部收入都捐献给这个组织和其它慈善事业,但却得不到人们的支持。马克思更多地提倡政治与阶级斗争,拉斯金则提倡哲学与道德的发展道路。在拉斯金看来,一般经济学家普遍认为人是被一己私利驱动的,他们忽略了人类常常是被情感驱动的,因此,"情感是拉斯金社会主义学说的基本内核和重要观点"[4]。

因此,恩格斯在评价拉斯金、莫里斯等人创立的社会主义时说莫里斯是一个感情用事的社会主义者。在莫里斯的社会主义事业遭受了挫折,重返书斋之后,恩格斯又批评他是一个定了型的伤感主义的社会主义者。[5]恩格斯当时就生活在伦敦,对这些英国社会主义者领导的乌托邦主义倾向十分不满,他在1887年的信件中称莫里斯为"纯粹伤感的梦想者",在1887年又讽刺性评价他"作为诗人,他是不受科学管束的"[6]。

为此,连佩夫斯纳也不得不说:

---

[1] Howard P.Segal.*Utopias:A Brief History from Ancient Writings to Virtual Communities*.Chichester:John Wiley & Sons Ltd,2012,p.59.
[2] 1887年11月,莫里斯曾和英国戏剧家萧伯纳参加了在特拉法尔加广场举行的一次保障言论自由的群众大会,结果遭到警察的血腥镇压,为此他还专门写下了《死亡之歌》来悼念死难者。
[3] [美]斯特龙伯格:《西方现代思想史》,刘北成、赵国新译,北京:金城出版社,2012年版,第308页。
[4] 于文杰 杨玲:《英国19世纪情感社会主义及其历史演进》,《史学集刊》,2009年第2期,第21页。
[5] 同上,第22页。
[6] 转引自麦静虹:《阿尔卡迪亚式的乌托邦图景——读威廉·莫里斯的"乌有乡消息"》,《美术馆》,2011年7月,第317页。

> 莫里斯的社会主义,按照19世纪后期的标准来说,是远非正确的;他的社会主义更多地靠近托马斯·莫尔而远离卡尔·马克思。他的主要问题是:我们怎样才能恢复那种社会状态使得所有工作都"值得去做"而同时又"乐于去做"？他向后看,而不是向前看,后退到冰岛传说的时代,哥特式教堂的时代,手工艺行会的时代。从他的讲演中,人们无法获得一个关于他所憧憬的未来的清晰图像。[1]

这是因为,在思考未来完美社会即乌有乡的形成时,英国的社会主义者们所想到的道路是一条建立在手工艺复兴基础之上的道路,是一条改善人的美感和道德的道路,这也是一条英国的传统道路,在这里即为所谓"情感社会主义",这种情感一直贯穿在英国的道德生活中。在维多利亚晚期,由于受到工业革命的冲击,它们形成一种"弥漫'知识界'的根深蒂固、错综复杂的文化综合病"[2]。工业快速发展带来的物质增长和技术创新与其情感背道而驰,知识精英们更加渴望稳定、宁静、复古和非实利主义。因此,有学者认为莫里斯的乌有乡"与其说提供了一个关于未来的预言性图景,倒不如说是唤起了人们对业已消失的乡村乐园的记忆,因此这应该从属于维多利亚式逃避现实的怀旧行为"[3]。这种思想的背景是"英国生活方式"被广泛地加以界定和接受,它"强调非工业、非革新和非实利的品质,极好地罩上了乡村的面貌",以至于有人认为,"英国人的天才(不管其外表如何)不是经济或技术方面的,而是社会和精神的。它不在于发明、生产或销售,而在于保持、调和和道德感化"[4]。

莫里斯在劳动异化、城市化进程和物质主义等方面积极回应马克思理论的同时,又基于英国的传统文化,很自然地找到了一条社会主义道路,这条道路就

---

[1] [英]尼古拉斯·佩夫斯纳:《现代设计的先驱者——从威廉·莫里斯到格罗皮乌斯》,王申祜、王晓京译,北京:中国建筑工业出版社,2004年版,第5页。

[2] [美]马丁·威纳:《英国文化与工业精神的衰落,1850~1980》,王章辉、吴必康译,北京:北京大学出版社,2013年版,第7页。

[3] Roger C. Lewis, *News from Nowhere: Arcadia or Utopia?* JWMS 7.2, Spring 1987, p.15, 转引自麦静虹:《阿尔卡迪亚式的乌托邦图景——读威廉·莫里斯的"乌有乡消息"》,《美术馆》,2011年7月,第313页。

[4] [美]马丁·威纳:《英国文化与工业精神的衰落,1850~1980》,王章辉、吴必康译,北京:北京大学出版社,2013年版,第7页。

是"工艺美术运动"。大卫·瑞兹曼认为：

> 莫里斯也由于其意愿和结果的不一致而变得十分困窘。莫里斯公司取得的商业成功和其作为一位艺术家和手工艺师所拥有的声望，与他预想的在无阶级社会中艺术将扮演的角色是相互冲突的，但是莫里斯的成就很大程度上在于他致力的行会和手工艺组织，以及他提供的教育，这些至少提供了孕育和发展其思想的空间，甚至可以说他的理想主义也根植于此。[1]

莫里斯及其追随者所创造的优秀设计无法成为全社会共享的财富，这种矛盾性令他自己也十分困惑与痛苦，最终，他将"摒弃资本主义生产体系的希望寄托于手工艺的复兴"[2]，但是手工艺的复兴最终又将成为资本主义商业体系的食材，其结果是他认为必须通过一次"大变革"来实现对这种秩序的破坏，就如批评家霍布鲁克·杰克逊在他的著作中所说："莫里斯与他的支持者……证明了……即使在贬低工业化的时代，创造一种高质量、好品味的实用品是可能的……但他们的证明也说明，除非在雇佣劳动者中发生某种类似革命性的事件，否则他们不可能在广泛的意义上拥有这些手工艺产品"[3]。

将手工艺的复兴与社会主义改革相互连接，从而最终实现一种彻底的道德进化和温和的社会革新，这已经成为了英国的艺术传统和社会主义"特色"，更重要的是，它几乎反映了整个现代主义设计所面临的矛盾。以维也纳制造同盟为例，与大多数现代设计师一样，约瑟夫·霍夫曼也是一个理想主义者，他"梦想能为他理想中的平等社会设计生产造型简洁的高质量家用产品，但事实上霍夫曼的平民化理想并没有被维也纳制造同盟贯彻实施"[4]。这是因为现代主义旗帜鲜明的形式语言或者说"风格"，很容易成为一种容易复制的设计语言，最终成为

---

[1] [美]大卫·瑞兹曼：《现代设计史》，[澳]王栩宁等译，北京：中国人民大学出版社，2007年版，第123页。

[2] 同上，第118页。

[3] 斯蒂芬·贝利、菲利普·加纳著：《20世纪风格与设计》，罗筠筠译，成都：四川人民出版社，2000年版，第67—68页。

[4] [英]彭妮·斯帕克：《百年设计：20世纪现代设计的先驱》，李信、黄艳、吕莲、于娜译，北京：中国建筑工业出版社，2005年版，第39页。

造物主

消费主义的一个部分,而将消费对象局限于富裕的上流社会。

因此,在道德方面充满着必然追求的现代主义,在思想上走向社会主义似乎成了一种自然的事情,至少,他们与社会主义之间存在着一些方面相似的诉求。他们渴望改变社会风气,改变消费垄断,破除不平等的状态,因为后者意味着设计师仍然是一种富裕阶层的寄生虫,而非移风易俗的造物主。在这个意义上,莫里斯等人的"情感社会主义"从现代设计思想的萌芽状态中脱颖而出,成为英国手工艺运动三条道路[1]中对后来现代主义设计发展最具指导性的一条,所有的现代主义者都在他身上看到自己的影子,却没有谁能像他一样如此地全面而坦诚地展现社会主义思想的影响。

### 2. 结社

> 然而这是一个哥特的时代
> 当整个集群向前移动
> 也许这就是许多意气相投的强力领导者
> 联合起来的结果
> 后来,尽管尚存强力之人
> 但他们单打独斗,不相往来
> 并没有给他们的时代一个伟大的目的。
> ——约瑟夫·阿尔伯斯,《蚊群》[2]

艺术集合体是现代主义艺术的一大特征,艺术家们从一个"社团"中跳到另一个"协会",宣读了一份宣言后又发布了一个新的声明——展开每一个现代主

---

[1] 在现代西方学人的眼中,情感社会主义是手工艺运动的一种发展方式,或称英国手工艺运动的三条道路之一。第一条是以普金为代表的、以宗教为特征的发展道路。通过宗教,特别是哥特式建筑来体现中世纪时代的宗教精神与人格修养,从而达到重建信仰的目的。第二条是教育的发展道路。它指的是以欧文·琼斯和亨利·科尔为代表的通过学校的途径来培养心理和情怀的发展道路。第三条就是以约翰·罗斯金、威廉·莫里斯为代表的情感社会主义或社会主义乌托邦的发展道路。参见于文杰、杨玲:《英国19世纪情感社会主义及其历史演进》,《史学集刊》,2009年第2期,第22页。

[2] [美]尼古拉斯·福克斯·韦伯:《包豪斯团队:六位现代主义大师》,郑炘、徐晓燕、沈颖译,北京:机械工业出版社,2013年版,第252页。

义设计师的履历,他们的社团生活简直就像是一份生动活泼的就职履历,华丽的光环伴随着他的一生。不管在什么时候,社团生活都一直是青春活力和革命激情的象征。尤其是在一件新事物尚且蒙昧不清之时,"社团"意味着相互团结的一种探索方式,也汇聚了志同道合者相互刺激的智慧之光。

1924年11月,《青年》(Young People)杂志上有一个关于包豪斯的特刊,约瑟夫·阿尔伯斯发表了一篇文章:《历史或现在》(Historical or Present),在文章中说:"如果我们采取将自己从历史中解放出来的矫正行为,用自己的两只脚走路,用自己的嘴说话,我们将无需害怕扰乱这有组织的发展",并且"将自己从个人的自以为是和所接受的知识中解放出来"可以引导"我们联合起来"。[1] 的确,那些被联合起来的艺术集合体们象征了现代设计的趋势,它展现设计师们改变大众生活方式的渴望,也呈现了现代设计带有整体性的价值诉求。

另一方面,在反对者眼中,这些艺术集合体则体现了强权和被放大的责任感,如汤姆·沃尔夫在《从包豪斯到现在》中所批判的:

> 在一个艺术集合体里,你可以用各种方式,通常是宣言的形式宣布:"我们已经把艺术和建筑的精髓由官方机构(艺术院、国立学院、文化合作社,不管是什么吧)的手里搞出来了,现在它是在我们这里了。在我们的集合体里面了。从今以后,任何人若想要在这精髓的光辉中沐浴,就只有到这儿来,到我们的集合体中来,接受我们所创造的形式,不能改变,没有特别的指示,不许业主向我们大声讲话。我们才是最懂的,我们和上帝有接触,造物主,天天见。只有我们才掌握着建筑的真正形象"。集合体中的成员组成了一个艺术的社会,定期开会。在某些美学的和道德的观念上取得一致后,就向世界公布,维也纳分离派像25年后的包豪斯一样,建了一个真正的样板建筑,称之为"艺术之庙堂"。[2]

---

[1] [美]尼古拉斯·福克斯·韦伯:《包豪斯团队:六位现代主义大师》,郑炘、徐晓燕、沈颖译,北京:机械工业出版社,2013年版,第275页。

[2] [美]汤姆·沃尔夫:《从包豪斯到现在》,关肇邺译,北京:清华大学出版社,1984年版,第13页。

他认为维也纳分离派是个继往开来的分水岭,全新的艺术集合体形成设计师抱团取暖的地方,从而建立了自己的权威。结社提升了设计师的重要性,也让设计师的零散观念能够形成整体,并最终通过宣言发布出来。显然沃尔夫的批评是过于刻薄的,但他也在另一个侧面提醒我们,伴随着现代设计而出现的设计师集合体并非是个偶然事件,它与设计师权力与权威的建立共同萌芽、共同发展,他让现代设计师们更有力量,也更像艺术家。

**抱团取暖**

设计师社团不同于传统的手工业行会,后者更像是一种政治与社会斗争的组织,在一声号令中可以将一个手工艺群体迅速地汇集到市民广场上来;而前者却发表了无数的宣言和声明,为设计的发展方向进行理论与实践的探索。设计师社团的兴起在本质上是设计师地位提升的标志,也是社会主义运动的一种副产品。在约翰·拉斯金和威廉·莫里斯等设计思想家的引导下,大量设计师团体被建立[1],它们大多具有社会主义思想或社会改革的理想主义情节。

1871年,拉斯金便开始创办乌托邦式的系列社会团体,并以基督教圣徒"圣乔治"作为社团名称的前缀,可见这一乌托邦行会的宗教氛围和中世纪色彩。圣乔治公会致力于通过教育来提高工人阶级的社会觉悟与生活水平,并通过社会改革来创造一个以中世纪为榜样的工艺生产和优雅生活的样板。在拉斯金的设想中,这个行会组织拥有与中世纪行会非常类似的体系,比如依靠手工而非机器进行获利以及严格而封闭的等级体系等。拉斯金不仅为圣乔治公会设想了学校

---

[1] 英国19世纪手工艺运动期间在英国成立的重要设计社团与协会:
1871年,圣乔治行会成立,创立者拉斯金;
1876年,作家C.J.Lelaiid在他的一部书里指出,针对手工艺和机器生产之间产生的矛盾,应该通过在乡村开办艺术函授班来解决,并成立了名为村舍艺术协会(Cottage Arts Association),即为1884年成立的艺术与工业联盟的原型;
1877年,古建筑保护学会(Society for the Protection of Ancient Buildings)成立,创立者莫里斯;
1882年,世纪行会成立,创建者A.H.麦克默多;
1884年,艺术与工业联盟成立,创建者Eglantyne Louisa Jebb;
1884年,艺术工人行会成立;
1887年,工艺美术展览协会成立;
1887年,国家促进艺术与工业应用联盟成立;
1888年,手工艺行会和学校成立,创建者C.R.阿什比。
见杨一凡:《英国19世纪手工艺运动中实践问题研究》,南京大学2013年硕士论文,第23页。

和出版社等机构,而且设计了统一的着装和货币,这样一种组织森严的团体显然无法获得社会的认同。但是类似社团的建立极大影响了设计师社团的形成。一小群参与者也许无法体现社会大众的需求,却可以反映出设计师精英们的声音。

受到拉斯金和莫里斯的影响,"在1880年至1890年间为了促进手工艺的发展成立了五个团体"[1]。其中,1884年艺术与工业联盟(Home Arts and Industries Association)应运而生,成员最初多为女性,她们在乡村开办艺术学堂,并吸引了许多孩子的参与。该协会的主要目的是为了扫除生产机械化和城市化对传统手工艺的威胁并寻求振兴农村手工艺的道路。从这样一种目的中我们能够发现,早期设计师社团形成的社会背景是工业化生产的迅速发展。在这个意义上,设计师社团的形成与其说是为了改变社会落后的审美状态,不如说是为了自救,即在传统手工艺的衰落过程中找到重新振兴的方法和理论,让"半个多世纪以来这门地位低微的职业重新受到重视"[2]。设计师社团的成立和探索一时之间也在英国、美国等地广泛展开,它们不仅受到拉斯金和莫里斯在理论上的引导,在形式上也大同小异,常常将作坊与教学相结合,以长远之目光凝视彼时之困境。

A.H.麦克默多(Arthur Heygate Mackmurdo,1851~1942)于1882年建立了一个由设计师组成的自由团体:世纪行会(The Century Guild,图 5-10、图5-11)[3]。1874年,年轻的麦克默多曾与拉斯金一起去意大利和法国进行考察和旅行,寻找有机形式下潜在的艺术法则。受到拉斯金的影响,世纪行会旨在提升设计的质量和地位,设计那些经久不衰的、在整个"世纪"内都不会落伍的杰作——这便是世纪行会名称的由来。为此,行会设计的织物、家具、金属制品既抛弃了维多利亚时代繁琐的装饰,也回避了机器生产带来的对称形式,而努力建立一种全新的设计语言,并通过学习自然的有机形态来进行全新的创造。这种新设计极大地影响了新艺术运动,以至于他1883年"令人惊叹"的封面设计被佩

---

[1] [英]尼古拉斯·佩夫斯纳:《现代设计的先驱者——从威廉·莫里斯到格罗皮乌斯》,王申祜、王晓京译,北京:中国建筑工业出版社,2004年版,第30页。
[2] 佩夫斯纳在论及受到莫里斯教导的下一代设计师时所说。同上,第58页。
[3] 其他的成员包括Selwyn Image(1849~1930),Herbert Horne,Clement Heaton以及拉斯金的女学生雕塑家Benjamin Creswick,参见Davey,Peter.*Arts and Crafts Architecture*.London:Phaidon.,1997,pp.56—7。

造物主

图5-10、图5-11 麦克默多及其建立的"世纪行会"的作品。

夫斯纳认为可以用来"追溯新艺术运动的源泉"[1]。佩夫斯纳还认为,麦克默多把公司称作行会"是对拉斯金和莫里斯圈子最为崇高的敬意;其言外之意包括:中世纪、合作、没有盘剥或竞争"[2],毕竟"行会"名称中所包含的社会主义意味是"公司"所完全不能取代的,它掩盖了"公司"的资本主义气息,转而将设计的创新与崇高的社会目标结合起来。

与世纪行会同年成立的"艺术工人行会"(Art workers' Guild,图5-12)包括莱瑟比(William Richard Lethaby,1857~1931)、普瑞尔(Edward Schroeder Prior,1852~1932)、牛顿(Ernest Newton,1856~1922)、马卡蒂尼(Mervyn Macartney)和霍斯勒(Gerald Callcott Horsley,1862~1917)等设计师,他们都是建筑师理查德·诺曼·肖(Richard Norman shaw,1831~1912)的学生,建筑师沃赛也加入了这个组织。"艺术工人行会"建立的目的之一是为了"直接反对拒绝展示装饰艺术品的皇家学院和保守的英国建筑学院"[3],受到莫里斯的影响,他们反对区分纯艺术与实用艺术,而将它们视为一个整体。从"艺术工人行会"的名称及他们反学院派的宗旨能够看出,设计师同盟不仅具有强烈的社会主义色彩,也成为"抱团取暖"、反抗传统的有效手段。

1888年,查尔斯·罗伯特·阿什比(Charles Robert Ashbee,1863~1942)于伦敦东区创办了手工艺行会和学校(Guild and School of Handicraft),并且聘用了五十多名工人。手工艺学校是附属于行会的,并向行会培养和输送艺术人才。阿什比认为"只有从手工艺人的个性里汲取经验,才能使手和眼睛受到充分的教育"[4],因此在创作中,他极为重视手工艺品的材料属性和手工痕迹。尽管受到莫里斯极大的影响,但在1901年赴美拜访了弗兰克·劳埃德·赖特和1908年的"手工艺行会与学校"的经济危机之后,阿什比开始"接受机械在设计中扮演的角色,并对赖特关于机械生产与设计师的社会责任感实际上并行不

---

[1][英]尼古拉斯·佩夫斯纳:《现代设计的先驱者——从威廉·莫里斯到格罗皮乌斯》,王申祜、王晓京译,北京:中国建筑工业出版社,2004年版,第58页。
[2][英]尼古拉斯·佩夫斯纳:《现代建筑与设计的源泉》,殷凌云译,北京:生活·读书·新知三联书店,2001年版,第37页。
[3]胡景初、方海、彭亮编著:《世界现代家具发展史》,北京:中央编译出版社,2008年版,第43页。
[4][美]大卫·瑞兹曼:《现代设计史》,[澳]王栩宁等译,北京:中国人民大学出版社,2007年版,第123页。

造物主

图5-12（上） 莱瑟比等人成立的"艺术工人行会"的标志，而图5-13（下）为维也纳制造同盟的标志，这些标志赋予了这些设计团体更加强烈的整体面貌。

悖的见解深感钦佩"[1]。为此,阿什比将其行会迁址于英国西南部格洛斯特郡(Gloucestershire)的乡村社区,这既是对机械化生产的一种让步,又更进一步地突出了该行会的乌托邦色彩。他同吉姆森(Ernest Gimson,1864~1919)、戈尔(Eric Gill,1882~1940)从伦敦搬到了乡下,"来寻找那种美妙和美丽,他们发现这里是对都市紧张生活方式的一种喘息。就像阿什比一样,戈尔希望建立一个亲密的、无阶级观念的工作生活社区"[2]。

美国是受到英国设计师同盟直接影响的国家,一如佩夫斯纳在描述工艺美术运动时所言:"除了英国外,只有一个国家参与了19世纪末期的这场住宅建筑革新运动,这就是美国。"[3]比如费城附近由建筑师威尔·普里斯创立的手工艺团体"玫瑰谷",便以一种"更为纯粹的形式保留了19世纪英国艺术评论家罗斯金的理念"[4]。威尔·普里斯是一位乔治主义者[5],这是一种更加具有实践意义的社会主义思想,它希望通过消灭土地私有制而建立一种"接近杰斐逊的民主政治理想,接近赫伯特·斯宾塞的希望之乡,接近消灭政府"[6]的社会主义国家。亨利·乔治则不同于英国的文化精英,他生于美国费城海关税务员之家,12岁辍学,曾在印度号商船上当水手,19岁前往加州淘金,进入《旧金山时报》当排字工人,曾自己创办报社并失败,在贫困中写出了《进步与贫穷》[7]。这样的经历让其思想更加关注贫困阶层,孙中山对其十分称誉:"美人有卓尔基亨利(Henry George)者,……曾著一书,名为进步与贫穷,其意以为世界愈文明,人类愈贫困,著于经济学分配之不当,主张土地公有。其说风

---

[1] [美]大卫·瑞兹曼:《现代设计史》,[澳]王栩宁等译,北京:中国人民大学出版社,2007年版,第123页。
[2] 胡景初、方海、彭亮编著:《世界现代家具发展史》,北京:中央编译出版社,2008年版,第39页。
[3] [英]尼古拉斯·佩夫斯纳:《现代设计的先驱者——从威廉·莫里斯到格罗皮乌斯》,王申祜、王晓京译,北京:中国建筑工业出版社,2004年版,第38页。
[4] [美]大卫·瑞兹曼:《现代设计史》,[澳]王栩宁等译,北京:中国人民大学出版社,2007年版,第132页。
[5] 亨利·乔治(Henry George,1839~1897),现代土地制度改革运动人物。乔治主义的观点是每个人拥有他们所创造的东西,但是所有由自然而来的东西,尤其是土地,都属于全人类共有。乔治主义通常与对土地的单一征税有关。
[6] [美]亨利·乔治:《进步与贫困》,吴良健、王翼龙译,北京:商务印书馆,1995年版,第382页。
[7] 他的儿子小亨利·乔治在1905年为《进步与贫困》所写的25周年纪念版序言中这样描述:"这本书的完成花了作者一年零七个月的紧张劳动,在此期间作者备尝贫困,他家的起居室没有地毯,作者还经常被迫典当他个人财物"。参见《进步与贫困》25周年纪念版本的序言,第3页。

行一时,为各国学者所赞同,其阐发地税法之理由,尤其为精确,遂发生单税社会主义一说。"[1]

1900年,威尔·普里斯和雕塑家弗兰克·斯蒂芬斯(George Francis Stephens,1859~1953)根据亨利·乔治的单一税(the Single Tax)思想在特拉华州建立了阿登(Arden)艺术家群体。虽然单一税运动(the single-tax campaign)失败了,很多人因此入狱,但是他们没有放弃自己的理想。因此,1900年他们买下了纽卡斯尔县北部(northern New Castle County)的德里克森(Derrickson)农场。普里斯设计了一个城镇规划,用开放空间来鼓励人们与他们的邻居相互交流。弗兰克·斯蒂芬斯在阿登的建设过程中发挥了更重要的作用,而普里斯则在另一个理想主义社区——"玫瑰谷"中被牵扯了更多的精力。但是和英国所有的设计师社团相类似,"玫瑰谷"的产品体现出高品质和高价格的趋势,以至于成立五年之后就被迫停产,但普里斯显然期望"艺术家和手工艺师能够在一种乌托邦式的理想化的和谐之中团结起来"[2],这几乎是所有早期设计师同盟的共同特征。

让我们回到汤姆·沃尔夫对集合体进行批评的中心位置:维也纳制造同盟(Wiener Werkstätte,图5-13)。受到阿什比和麦金托什的影响,约瑟夫·霍夫曼(Josef Hoffmann,1870~1956)和莫泽(Koloman Moser,1868~1918)于1903年共同建立了维也纳制造同盟,到1905年,该同盟已经拥有一百名手工艺者。霍夫曼曾写信向麦金托什请教,后者在回信中充满热情地呼吁艺术家通过设计来改善人们的日常生活:

> 如果一位艺术家想要通过设计实践来实现艺术上的成功……每一件经过你手上的作品,都必须毫无保留地体现出个性、美感和精确的技巧。从这一刻起,你的目标必须是,每一件你所创造的作品,都有其特定的目的和地位。然后……你可以大胆地出现在世界的聚光灯下,抨击市场贸易,并由你创造出本世纪最伟大的作品:那种形式华丽而最贫穷的人也可以消费得起的产品。这就需要首先征服那些鄙视实用艺术

---

[1] 孙文:《社会主义之派别及批评》,《国父全集》,第二册,第197—198页。
[2] [美]大卫·瑞兹曼:《现代设计史》,[澳]王栩宁等译,北京:中国人民大学出版社,2007年版,第132页。

第五章　乌托邦

的人,告诉他们现代艺术运动并不是一小部分人愚蠢的嗜好,它不期望通过新奇古怪来实现奢侈与虚荣,事实上现代艺术运动是一些有生命的东西,一些美好的东西,是唯一具有无限可能的艺术,也是我们这一时代最为美好的艺术。[1]

在这段理想主义的呼吁中,我们能看到现代设计的集合体承担了实现传播审美价值和设计观念的功能。设计师成为集合体显示出设计师地位的上升,反过来,集合体又能进一步提高设计师的社会地位。所有结盟的设计师团体往往都有美好的社会主义思想,体现出为大众服务、改变社会的雄心壮志,这在现代主义时期被突出地表现出来。一群人的力量不仅远远地超越了个人,更重要的是通过"结社",他们将一种设计思潮上升为某种时代精神,即一种可以代表时代特征的新风格、新观念。现代设计师们每走一步,都离不开设计师同盟的帮助,他们从一个团体来到另一团体,从一个同盟转移到另一个同盟,设计师团体逐渐像一个画派一样,用层出不穷的宣言来支撑形形色色的"风格"。

### 包豪斯的社会主义轨迹

只有少数人来这里是用包豪斯风格来谋求职业。多数人怀着真诚严肃的目的来这里,进入到一个与他们周围对立的世界截然不同的团体里。在这里,他们可以为了系统性地创造一个新型社会而提出新的观点。[2]

——阿尔伯特·门采尔·德绍,1930年

1922年,第一届"国际进步艺术家联合大会"(Congress of the Union of International Progressive Artists,图5-14、图5-15)在杜塞尔多夫召开。据说,在这次"非资产阶级化"的集合体会议中,格罗皮乌斯的作品遭到了杜斯伯格(图5-16)的尖锐讽刺:

---

[1] [美]大卫·瑞兹曼:《现代设计史》,[澳]王栩宁等译,北京:中国人民大学出版社,2007年版,第94页。
[2] [德]鲍里斯·弗里德瓦尔德:《包豪斯》,宋昆译,天津:天津大学出版社,2011年版,第18—19页。

造物主

图5-14 1922年,第一届在杜塞尔多夫召开的"国际进步艺术家联合大会"参会者的合影。

图5-15 1922年在魏玛召开的"国际构成主义与达达主义大会"(the International Congress of Constructivists and Dadaists)参会者的合影。

第五章 乌托邦

图5-16 露西亚·莫霍利·纳吉（Lucia Moholy Nagy）拍摄的杜斯伯格夫妇。

图5-17 "十一月社宣言"的封面插图，作者为德国表现主义画家马克斯·佩希斯泰因（Hermann Max Pechstein，1881~1955），1919年。

造物主

那位最凶猛的荷兰宣言的作者杜斯伯格瞄了一眼格罗皮乌斯的"安分的劳苦人"及表现主义者的曲线型设计,冷笑道,多么厉害的资产阶级啊!只有富人才做得起手工的物件,英国的艺术与工艺运动早已点明这点了。若要非资产阶级化,艺术必须是机器制的。至于表现主义么,它的曲线不利于机械化生产,而非不利于资产阶级。这不仅是制造昂贵,而且是"奢侈"和"豪华"了,杜斯伯格带着他长鼻上的单片眼镜,所发出的令人震惊的嘲讽,使人们避讳资产阶级之嫌达到草木皆兵的程度,格罗皮乌斯本来是个具有坦荡精神的人,这时也不免被杜斯伯格逼得退入了死角。[1]

从这个小事件中能看到,在当时的先锋派设计中,对资产阶级的批判已经发展到无孔不入的地步,连格罗皮乌斯如此激进的态度都显得不够彻底、不够革命,以至于遭到杜斯伯格的嘲笑。可见,当时对设计作品的意识形态"上纲上线"到了何种程度。而实际上,此时的格罗皮乌斯及其建立的包豪斯学院在外界看来已经成为社会主义者的大本营了。

"画家们!建筑师们!雕刻家们!你们由于自吹自擂,谄上傲下,令人讨厌的作品而得到了资产阶级的重赏。听着!这些钱浸透了千百万被驱赶、被压榨的穷人的血汗和精力。听着!这是肮脏龌龊的钱……我们要成为社会主义者,我们必须燃起社会主义的崇高精神,四海之内皆兄弟也。"[2]

这段话来自著名的"十一月社宣言"(图5-17),它由格罗皮乌斯及其门徒们起草。作为十一月社(Novembergruppe)"艺术工作会议"的主席,格罗皮乌斯将其任务视为集各种艺术于"伟大的建筑学之翼下"的"全民事业"——而汤姆·沃尔夫指出当时所说的"全民"就是"工人"。早在1919年,格罗皮乌斯就在由建筑师、艺术家和知识分子组成的一个左翼联合组织——艺术劳工委员会

---

[1] [美]汤姆·沃尔夫:《从包豪斯到现在》,关肇邺译,北京:清华大学出版社,1984年版,第13页。
[2] 同上,第11—12页。

(Arbeitsrat fur Kunst)中担任主席一职。建筑师布鲁诺·陶特在该组织的宣言中直言:"艺术与人民必须联合起来"[1],在这种社会主义的氛围中,格罗皮乌斯对团体的力量有了深入的认识,他在给一个朋友的信中写道:"我现在筹备建立一个什么东西,这已经萦绕我心头很长时间了——一个建设者协会!和一些心灵相近的艺术家一起,无须外在的政治事务,只是定期聚会互通有无。尝试于一个我们自己的仪式。"[2]不仅如此,格罗皮乌斯进一步批判了资产阶级的缺陷:"由于资本主义与强权政治,我们这个民族的创造力已然昏昏欲睡,数目惊人的布尔乔亚庸人正在窒息着生机盎然的艺术。布尔乔亚知识分子……已经证明了,他们没有能力为德国文化充当栋梁"[3]。

但是惠特福德认为,就算格罗皮乌斯是一名社会主义者,"他所信仰的社会主义也是纯属空想的那一类"[4]。作为包豪斯的校长,他必须知道如何在混乱的社会环境中让学校生存下来。为此,他避免参加被魏玛政府枪杀的工人葬礼,而包豪斯的学生不仅要去抬棺,还在校园里亲自制作了棺木;为此,他也在汉斯·梅耶的社会运动越走越远时,支持过将其解聘,以此来挽救包豪斯。这里值得注意的是,尽管格罗皮乌斯一直小心翼翼地保持着理论上的左翼倾向与社会活动之间的区别,并敏感于实际政党可能产生的副作用,但是为什么他先后任命的校长(如汉斯·梅耶)或教学骨干(如纳吉)都具有社会主义倾向呢?这本身即说明了包豪斯甚至整个现代主义运动与社会主义运动之间的密切联系。因此,从意识形态的角度来看,包豪斯的发展过程就是一个社会主义思想不断发展、阶级矛盾不断激化的过程。到1922年底,魏玛的气氛已经十分紧张了,格罗皮乌斯的夫人阿尔玛在12月的一次造访中,显然被镇上四处张贴的海报给吓坏了:海报向"德国的男性和女性们"致辞,号召他们集结起来抗议"堕落的人"和正在毁掉魏玛学校的"文化布尔什维克们",并且讽刺康定斯基夫妇"逃离了真正的

---

[1] [英]弗兰克·惠特福德:《包豪斯》,林鹤译,北京:生活·读书·新知三联书店,2001年版,第34页。
[2] [德]鲍里斯·弗里德瓦尔德:《包豪斯》,宋昆译,天津:天津大学出版社,2011年版,第12页。
[3] [英]弗兰克·惠特福德:《包豪斯》,林鹤译,北京:生活·读书·新知三联书店,2001年版,第34页。
[4] 同上。

布尔什维克",并且"康定斯基夫人看到一面红旗会真的晕倒"。[1]

1923年,来自匈牙利的拉兹洛·莫霍利-纳吉(图5-18)受到委派,从伊顿手里接管了初步课程,他对"贝拉·库恩[2]的匈牙利苏维埃十分狂热"[3]。在阿道夫·贝恩的引荐下,格罗皮乌斯决心聘用这位匈牙利人来包豪斯教授设计初步课程,这个决定是关键性的——他的到来将彻底改变包豪斯早期的表现主义倾向。格罗皮乌斯不可能不知道纳吉的社会主义倾向,因为在当时这不是个大问题,不管倾向于哪一个政党,基本上绝大部分的现代主义者都是左派。1924年,在格罗皮乌斯从维也纳回到魏玛不久,包豪斯就出现了"黄色小册子"(Yellow Brochure),它指控"包豪斯是以政治为基础的,本质上是布尔什维克主义者和反德国分子"[4]。为了对抗魏玛城中强烈的反包豪斯情绪,学生们在镇上张贴支持学校的海报,教师们也集会明确反对"黄色小册子"。包豪斯虽然度过了这次攻击,但是在魏玛的前景却越来越暗淡。

包豪斯迁址德绍也多少带有政治原因,因为那里一直是社会民主党的地盘。科特·施维特斯(Kurt Schwitters,1887~1948)在给杜斯伯格夫妇的信中说:"德绍是德国惟一一个坚持社会主义原则的省份。因此,它把包豪斯吸引到这里来,这件事就有了一种党派的意义了。"[5]在"围绕着包豪斯跳舞的金牛犊"[6]中,德绍是个工业化程度很高的城市,不仅是重要的煤矿区中心,而且还集中了大量的现代工业基地,容克公司的飞机不停地在空中飞来飞去。当时在包豪斯上学的克利之子费利克斯(Felix)曾这样回忆道:"在阴郁的工业区的中间(有糖厂、煤气厂、阿克发[Agfa]公司和容克[Rurikers]公司),这个小小的首府城市沉

---

[1] [美]尼古拉斯·福克斯·韦伯:《包豪斯团队:六位现代主义大师》,郑炘、徐晓燕、沈颖译,北京:机械工业出版社,2013年版,第59页。

[2] 贝拉·库恩(Béla Kun,1886~1938),出生于奥匈帝国统治下的特兰西瓦尼亚(今属罗马尼亚),匈牙利共产主义革命家,1919年领导建立了匈牙利苏维埃共和国。这是自俄国十月革命后首个在欧洲成立的共产政权,政权历时共4个月(133天),后因罗马尼亚攻占布达佩斯而溃散。

[3] [英]弗兰克·惠特福德:《包豪斯》,林鹤译,北京:生活·读书·新知三联书店,2001年版,第131页。

[4] [美]尼古拉斯·福克斯·韦伯:《包豪斯团队:六位现代主义大师》,郑炘、徐晓燕、沈颖译,北京:机械工业出版社,2013年版,第74页。

[5] 同上,第165页。

[6] 源于施莱默所言,这些"金牛犊"包括法兰克福、哈根、曼海姆、达姆施塔特和德绍。参见[德]鲍里斯·弗里德瓦尔德:《包豪斯》,宋昆译,天津:天津大学出版社,2011年版,第45页。

第五章　乌托邦

图5-18　拉兹洛·莫霍利-纳吉，1925年。

图5-19　包豪斯的第二任校长汉斯·梅耶，1928年。

沉欲睡,就像是一个睡美人。"[1]

纳吉的到来和迁址德绍,象征着包豪斯在教学上的转向,更预示了一种社会主义价值观的深入发展的象征。如果说格罗皮乌斯对纳吉的政治观念并不敏感的话,他不可能不知道汉斯·梅耶(Hannes Meyer,1889~1954,图5-19)的到来意味着什么。在他到来之前,就已经对包豪斯的教学大加鞭挞了,作为一个彻底的理性主义者,梅耶认为美学不应该在建筑设计中发挥作用。同时他也是一个真正的马克思主义者,坚信建筑师也是出色的社会工程师,建筑应该与建立共产主义社会的伟大目标紧紧连接起来,借此来改善普通人的命运,从而改善社会。1928年,他在为第四期的包豪斯杂志写的文章中这样表达:

> 在这个世界上,所有的一切事物都来自于某种程式:(功能乘以经济)……建筑是一个生物学的过程。建筑不是一个审美的过程……有些建筑所产生的效果大受艺术家们的推崇,这样的建筑没有权利存在下去。"延续传统"的建筑是历史主义的……新的住宅是……工业的产物,因此,它是专家们的创造:经济学家、统计学家、卫生学家、气象学家……法规、采暖技术的专家……建筑师么?他是一名艺术家,正在变成组织专家……建筑只不过是组织:社会组织、技术组织、经济组织、思想组织。[2]

梅耶组织了大量关于社会学的课程,这不仅让包豪斯在设计教学上更加具有前瞻性,也让学校获得了巨大的商业成功,尽管这种成功"究其根源,却是因为资本主义体系获得了成功"[3]。在这样大刀阔斧的教学改革中,梅耶的政治信念无疑是其主要的动力。他认为每一种人类活动都具备着政治意义,因此,他不仅在包豪斯的课程里增加了政治课,还成立了一个共产主义小组,约有15名学生成员,占总数的十分之一,学生们在包豪斯举办的狂欢节上大唱俄国革命歌曲。这种浓厚的政治活动氛围和马克思主义色彩,无疑加剧了学校的生存危机,

---

[1] [英]弗兰克·惠特福德:《包豪斯》,林鹤译,北京:生活·读书·新知三联书店,2001年版,第165页。
[2] 同上,第195页。
[3] 同上,第205页。

被反对者攻击为"布尔什维克的一个巢穴"。

此时对包豪斯的攻击变得无处不在,1930年2月,埃森市的一份报纸将几乎从不参加社会运动的阿尔伯斯描述为一个布尔什维克。在6月份写给他终生的挚友佩尔德坎普的信中他无奈地说:"这里的气氛十分紧张。包豪斯已经变得政治化了。不能再那样发展下去了。我们生活在一个令人愉快的环境里,但是我们的作品被败坏了。"[1]

1930年,梅耶不得不辞职(图5-20),对此格罗皮乌斯也表示了支持,也许他也对当初的决定产生了悔意。尽管梅耶的传记作家施耐德(Schnaidt)认为,是学校取得的经济成功和集体化生产给州政府带来的威胁,而非是"梅耶对共产主义的同情"导致了他的辞职。[2]但是,1930年辞职后,他立即和其他7名"红色包豪斯之旅"(Red Bauhaus-Brigade,图5-21)的成员一起移居莫斯科。梅耶当时充满激情地写道:"我要到苏联去工作,那里已经形成了真正的无产阶级文化,社会主义已经实现了,我们这些身处资本主义制度下的人为之而奋斗的那种社会已经是一个现实存在了。"[3]1931年,汉斯·梅耶在莫斯科举办了一个包豪斯展览会,展出他"红色包豪斯"时期的作品。据说梅耶在苏联待到了1936年,担任过苏联多种教育和设计机构的教授、主任和规划师[4],但是他给包豪斯留下的政治危机却无法消除,1930年8月上任的密斯·凡·德·罗已经无法收拾这个烂摊子了,以至于后者曾认为梅耶时期是包豪斯历史上"美丽图画中的一个污点"[5]。

1932年7月,自诩为"民族研究者"的国家社会主义"建筑权威"保罗·舒尔

---

[1] [美]尼古拉斯·福克斯·韦伯:《包豪斯团队:六位现代主义大师》,郑炘、徐晓燕、沈颖译,北京:机械工业出版社,2013年版,第293页。

[2] [英]卡捷琳娜·鲁埃迪·雷:《包豪斯梦之屋:现代性与全球化》,邢晓春译,北京:中国建筑工业出版社,2013年版,第95—96页。

[3] [英]弗兰克·惠特福德:《包豪斯》,林鹤译,北京:生活·读书·新知三联书店,2001年版,第207页。

[4] 梅耶在苏联曾被任命为建筑大学高等建筑房屋学院(VASI)的教授,在1930年至1931年间,曾担任苏联技术与高等教育学院建设信托基金会(GIPROVTUS)主任,也曾成为苏联国家城镇规划学院(GIPROGOR)的规划顾问,为克里木地区的刻赤、白俄罗斯的佳季科沃和俄罗斯的布良斯克和伊儿诺沃—沃斯涅先斯克的发展规划进行设计。参见[英]卡捷琳娜·鲁埃迪·雷:《包豪斯梦之屋:现代性与全球化》,邢晓春译,北京:中国建筑工业出版社,2013年版,第160—161页。

[5] 同上,第159页。

造物主

图5-20 1930年汉斯·梅耶在抵达苏联后拍摄的照片。

图5-21 1931年,汉斯·梅耶在莫斯科举办了一个包豪斯展览会,展出他"红色的包豪斯"时期的作品,图为展览海报。

第五章 乌托邦

兹—瑙姆伯格,在密斯·凡·德·罗的陪同下参观德绍包豪斯大楼(图5-22)。几天后,这位市议会的纳粹头目得意地写道:"'犹太—马克思主义艺术'最引人注目的阵地之一,正自动地从德国的土地上消失"[1]。国家社会主义对包豪斯的死亡判决,就这样签字画押了。而在学校内部,密斯·凡·德·罗被左翼学生批评为"形式主义者",因为他的作品主要是富人的豪华住宅,而非梅耶设计的那些廉价的工人住宅——马克思主义批评家罗格尔·金斯伯格(Roger Ginsburger),曾指责他设计的图根哈特住宅是一个"放荡的奢侈品"[2]。

同时,梅耶设置的社会学课程也被取消了。学生们在会议上散发夹着入党申请表的传单,并在学校的餐厅里举行了集会,威胁说要举行暴动。随后警察在混乱中前来清理校园,将学校封了门。密斯尽了一切努力保存包豪斯,他找到纳粹思想家、德国文化战斗联盟的头目阿尔弗雷德·罗森堡谈话,向他解释包豪斯对于德国的未来是如何重要,但无济于事。

1933年6月15日,德绍市政厅的上城区稽查员给约瑟夫·阿尔伯斯写了一封信,这封信也寄给了其他老师:

> 自从你在德绍包豪斯成为一名教师后,你就被视为包豪斯方法的一个直言不讳的倡导者。你所倡导的目标和对包豪斯(布尔什维克主义的一个细胞)的积极支持,依据涉及1933年4月7日行政部门重组法律的第四部分,被定义为"政治活动",即使你没有参加党派的政治活动。文化的瓦解是布尔什维克主义特殊的政治目的和最危险的任务。因此,作为包豪斯的一个前任教师,你过去没有并且现在也没有作出任何保证表明你将一直而无保留地支持国民政府。[3]

就在这一天,包豪斯在挣扎中最终关闭,这一结局毫无疑问是政治斗争的牺牲品,它体现了即便是实用艺术也无法在意识形态的纠葛中全身而退。在表面

---

[1] [英]弗兰克·惠特福德:《包豪斯》,林鹤译,北京:生活·读书·新知三联书店,2001年版,第24页。
[2] [美]尼古拉斯·福克斯·韦伯:《包豪斯团队:六位现代主义大师》,郑炘、徐晓燕、沈颖译,北京:机械工业出版社,2013年版,第405页。
[3] 同上,第295页。

造物主

图5-22 包豪斯日裔学生Iwao Yamawaki1932年创作的《对包豪斯的攻击》(Attack on the Bauhaus、Der Schlag gegen das Bauhaus),生动地再现了纳粹铁蹄下包豪斯最终的命运。

## 第五章 乌托邦

上,我们看到了不断上升的社会主义激情和政治运动导向其走向末路的轨迹,然而在包豪斯这座现代主义的巨型屋檐之下,功能主义的追求和机械审美的内在要求才是与社会主义运动一脉相承的思想渊源,正是后者向我们展示了现代主义设计思潮与政治思想之间的紧密联系。

### 机械的美与抽象的人

> 乌托邦?不,对于不知疲倦的先驱者而言,这是一种使命。将一切都纳入规划——对于那些已经在有意识地以有机方式生活的人而言,这是其最高职责。先驱者既定的工作目标是:必须保护(但不仅仅是保护)个人的功能能力;自我实现的外部条件也必须在其掌控之中。正是基于此,教育的问题与政治密不可分。必须认识到这一点:一个人只要进入现实生活,他就必须自我调整以适应现存的秩序。[1]

刚到包豪斯的莫霍利-纳吉被形容为"就像一头强壮而急切的大狗,闯入了包豪斯的地盘",或者是"像是一支长枪投进了满布金鱼的水塘"[2],他头脑清醒、充满理性,穿着工厂里工人穿的工装裤,这身行头可与伊顿(图 5-23)装神弄鬼的僧袍截然不同,它清醒地提示你,这是一位和机器打交道的"工程师"(图 5-24)的形象,或者就像柯布西耶那更加具有示范性的造型一样,它清清楚楚地标示出一位现代"设计师"的造型风格:

> 他是一个构成主义者,是弗拉基米尔·塔特林和埃尔·李西茨基的门徒,这些人拒绝给艺术下任何主观的定义;旧有的观念认为,艺术家灵感勃发、独出心裁地进行着创作,他们的个性被不可磨灭地铭刻在其作品上,这种旧观念是被构成主义者深为鄙夷的。在塔特林看来,标准的艺术家应该是一名制造者,应该是某个门类的工程师,他所进行的创造活动应该就是进行装配,他深信,一件艺术作品背后所隐含着的理

---

[1] [匈]拉兹洛·莫霍利-纳吉:《新视觉:包豪斯设计、绘画、雕塑与建筑基础》,刘小路译,重庆:重庆大学出版社,2014 年版,第 12 页。
[2] [英]弗兰克·惠特福德:《包豪斯》,林鹤译,北京:生活·读书·新知三联书店,2001 年版,第 135 页。

造物主

图5-23 在包豪斯早期影响极大的初步课程教员伊顿是一位神秘主义者。

图5-24 与伊顿的形象截然不同,纳吉的装扮就像是一位工人,或者说"工程师"。

## 第五章 乌托邦

念,比它的制作手法更重要。[1]

因此,在对待机器的态度方面,莫霍利与伊顿、康定斯基等人之间截然不同,后者"一点儿也不想和机器有什么瓜葛"[2]。而来自"匈牙利农业中心的一个农场"的莫霍利-纳吉自述道,他"对奥地利首都华而不实的巴洛克并不好奇,反而对技术高度发达的工业化的德国更感兴趣"[3]。对莫霍利来说,机器是时代的精神、艺术家的偶像。他在《构成主义与无产阶级》(Constructivism and the Proletariat,1922)里这样写道:"我们这个世纪的现实就是技术,就是机器的发明、制造和维护。谁使用机器,谁就把握了这个世纪的精神。它取代了过去历史上那种超验的唯心论",凭借这种方式,机器带来了平等,"在机器面前人人平等。我能用机器,你也能用机器。它会碾碎我,它也会碾碎你。在技术的领域里没有传统,没有阶级意识。每个人都可以是机器的主人,或者是它的奴隶"。[4]

作为初级课程主任,莫霍利-纳吉通过对机器精神的介入,不仅摆脱了伊顿在教学中呈现出的非理性主义色彩,而且创造出一种理性的"现代"形式的象征。这种象征与克利曾经提出的造型的三个基本单元(圆形、三角形和方形),以及康定斯基对色彩基本功能的分析之间具有理论上的延续性。它不仅适应于批量化生产,也能够帮助学生在学习中掌握基本的造型语言,向机械制造和艺术设计的融合又迈出了一大步。它包括:

> 标准化的零部件生产,模糊个性的设计和组装。它制造出强调细节的工业制品,而其价值在于广义的几何线条。这些代表工业进步精神的"标准样式",在其理论基础上和任何正确的数学等式一样精确无误。机器制造中对个性的明显忽略也是同样吸引人的,因为它根除了主观的表达手法和个人风格中不可避免的个人主义。它倡导的是一种

---

[1] [英]弗兰克·惠特福德:《包豪斯》,林鹤译,北京:生活·读书·新知三联书店,2001年版,第131—132页。
[2] 同上,第136页。
[3] [匈]拉兹洛·莫霍利-纳吉:《新视觉:包豪斯设计、绘画、雕塑与建筑基础》,刘小路译,重庆:重庆大学出版社,2014年版,第308页。
[4] [英]弗兰克·惠特福德:《包豪斯》,林鹤译,北京:生活·读书·新知三联书店,2001年版,第136页。

集体的、大众的重要性,一种被战后批量生产推上历史舞台的现代乌托邦思想。[1]

在这种机械审美的引导之下,包豪斯不仅出现了各种几何形态的产品甚至是服装设计,也出现了对便于机械化生产的新材料的尝试,其中最具有代表性的就是被马塞尔·布鲁尔(Marcel Lajos Breuer,1902~1981)和密斯等设计师广泛使用的钢管——据说布鲁尔把钢管运用于家具设计的灵感,来自"他的一辆新的阿德勒(Adler)自行车的车把"[2]。钢管材料毫无疑问是机械生产的产物,传统生产方式既无法创造出质量均衡的钢管,也难以对其进行自由加工。通过将钢管转化为家具的基本材料,机械审美进入了日常生活,同时,其本身蕴含的现代性和无个性特质也一并倾泻而至。包豪斯在这个机械审美"日常生活化"的转化过程中,发挥了重要的作用。没有多少人记得伊顿从包豪斯离开后去了什么学校,对设计艺术的基础教学工作带来了什么意义;然而,大量具有机械审美特征的家具和日用产品却开始进入千家万户——尽管一开始是以精英主义的方式。这一影响深远的发展所带来的副产品是标准化生产带来的个性缺失——这在本质上是现代主义的必然产物,也是社会主义制度下集体权力与个体自由之间的某种隐喻。

纳吉是一位崇尚科学技术以及工程师的构成主义者,也是位社会主义者,尽管如此他仍然接受不了汉斯·梅耶的到来。这说明构成主义的技术崇拜是有限度的(实际上,纳吉曾批判过构成主义的技术崇拜,认为它们是过渡性的[3]),它在本质上仍然是一种将技术转化为审美的行为,即一种技术形式主义,这意味着纳吉在内心仍然秉持着自己与形式相关的审美原则。当其审美原则遭遇彻底的政治思想和道德主义的挑战时,他也无法置身事外,他"原本就相信科学技术是非常重要的,但是,他也同样坚持认为,艺术创造也起着关键性的作用,梅耶和莫

---

[1] [英]朱迪思·卡梅尔-亚瑟:《包豪斯》,颜芳译,北京:中国轻工业出版社,2002年版,第16页。
[2] 同上,第19页。
[3] 纳吉说"构成主义者沉迷于工业化的表现形式,以至于走向了一种对技术的偏执和狂热。由于处在一个过渡时期,这种爱好当然无可厚非,因为这样就可以从一个新的角度去衡量以前那些枯燥乏味的'艺术'概念。"参见[匈]拉兹洛·莫霍利-纳吉:《新视觉:包豪斯设计、绘画、雕塑与建筑基础》,刘小路译,重庆:重庆大学出版社,2014年版,第157页。

## 第五章　乌托邦

霍利就此吵翻了"[1]。

1928年,汉斯·梅耶接任包豪斯的领导职位之后,他制定了更加实用主义,也更加极端化的设计教育策略。他认为设计是"人民的需要,而非奢华的需要"[2],为此"他排斥任何美学上的创作,相反地只强调技术和材料的重要性。对它而言,设计应是工程师们毫无个人色彩的创造,认为包豪斯的创作应与冷酷的机械美学结合,并以格罗皮乌斯从未运用的方式把学校引向了工业化"[3]。

将包豪斯"以格罗皮乌斯从未运用的方式把学校引向了工业化"首先体现在观念上。1928年春天,梅耶对包豪斯成员说:"我们把包豪斯比作一个工厂:校长也只不过是一名工人,对于整体而言,工人的更换不会引起任何混乱。"[4]要知道,此时格罗皮乌斯还没有最终离开,这样的宣言与其说是观念上的泛工业化比拟,倒不如说是给自己"登基"创造有利的舆论基础。不过,梅耶是言行合一的,他制定了一个新的教学大纲。在莫霍利-纳吉、赫伯特·拜尔和马塞尔·布鲁尔离去后,金属工作坊、壁画工作坊和家具工作坊被合并,被称为"构造工作坊"(Ausbauwerkstatt),这个工作坊每周有三天和工厂一样,每天工作8个小时。让梅耶一直感到骄傲的是,这个如工厂一般关注生产的工作坊很快就给包豪斯带来了盈利,梅耶将这种教学方式称之为"生产性的教育"[5]。

在当时困难的时代背景下,像工厂一般运转的包豪斯为自己的生存做出了最大限度的努力。然而,没有哪所学校能真的像工厂一样长久地运转下去,即便是一所职业技术学院。但是包豪斯在教学观念中基于机械化和社会主义的审美思想和价值观念却贯彻始终,并最终在世界各地产生了影响。1946年,莫霍利-纳吉在美国完成的著作《运动的视觉》中再次强调,在他早期的艺术观念中工业社会的现实状况给他带来的影响:"我们时代的现实是:机器的发明、建设和维护。使用机器符合我们的时代精神……这是构成主义的艺术……在这里能够表达自然的纯粹形式——完整的色彩、空间的韵律、形式的平衡……它独立于作品

---

[1] [英]弗兰克·惠特福德:《包豪斯》,林鹤译,北京:生活·读书·新知三联书店,2001年版,第198页。
[2] [德]鲍里斯·弗里德瓦尔德:《包豪斯》,宋昆译,天津:天津大学出版社,2011年版,第63页。
[3] [英]朱迪思·卡梅尔-亚瑟:《包豪斯》,颜芳译,北京:中国轻工业出版社,2002年版,第19页。
[4] [德]鲍里斯·弗里德瓦尔德:《包豪斯》,宋昆译,天津:天津大学出版社,2011年版,第63页。
[5] 同上,第64页。

造物主

的框架于底座,并延伸到工业与建筑,客体与相互关系。构成主义是社会主义"[1]。

**没长胡子的俄罗斯**[2]

  我们的脚——
      闪电般火车的疾飞。
  我们的手——
      能掀起草原上尘土的巨扇。
  我们的翅——飞机。
  我们的鳍——轮船。
走去!
  飞去!
    游去!
      驰去!——
把全世界创造物的登记簿检查一下。
需要的东西——
    好
   留着用
不需要的东西——
    去他妈!
      黑色的十字架
不要宗教——
    我们心里

---

[1] Sibyl Moholy-Nagy. *Moholy-Nagy experiment in totality*. New York: Harper & Brother, 1950, p. 30.

[2] 塔特林设计的"第三国际纪念碑"模型(当时为十月革命而设计)于1920年12月底运往莫斯科,在讨论列宁有关俄国电气化设计的第八届苏维埃大会的大厅里重新竖立起来。在这次会议上,加博和李西茨基都批评了该纪念碑,但马雅可夫斯基为之辩护,称之为一项工程艺术,并作为"第一个没长胡子的纪念碑"和"十月的第一等产物"而加以欢迎——本段落以"没长胡子的俄罗斯"为题,象征着苏联短暂的前卫艺术的突然性和抽象特征,以及其"水土不服"的必然结果。参见克里斯蒂娜·洛德:《塔特林与第三国际纪念碑》,林荣森、焦平、娄古译,《世界美术》,1986年第4期,第39页。

# 第五章 乌托邦

> 有的是电气、
> 　　　　蒸汽！
> 我们
> 　将要毁灭你，
> 　　　你罗曼蒂克的世界！
> 没有乞丐——
> 　　我们口袋里是全世界的财富！
> 旧的一切——杀死！
> 　　把骷髅丢进烟灰碟！
> 　　　　——《一亿五千万》，马雅可夫斯基[1]

二战后，格罗皮乌斯曾被委任为美国最高指挥部将军卢修斯·克莱（Lucius Clay）的重建顾问。格罗皮乌斯明确地否认包豪斯有任何共产主义活动（就像他以前口头曾说过的那样），并宣布这所学校是民主的标志，又由于在德国分裂之前几个月将"法兰克福设定为德国新首都的秘密计划"泄露给媒体，而"激怒了苏维埃政府，进一步将包豪斯等同于资本主义统治的工具"[2]。这样的结局似乎成为了社会主义国家背景下现代主义的归宿——无论其创作曾饱含了何等充盈的社会主义激情和资本主义批判；无论其作品内部是如何一致地契合着机械化生产的规律和社会主义价值观，在经历了最初的蜜月和短暂的激情之后，前卫的现代主义艺术却很难得到主流社会主义国家的接纳。这部分是因为现代主义对艺术主题的排斥和抽象形式的表现语言，使其很难成为可以沟通大众的宣传手段。因此，俄罗斯前卫艺术与设计的思潮反而在欧洲大陆找到了可以生长的土壤。

艺术评论家鲍里斯·格罗伊斯（Boris Groys，1947~）认为在现代性的条件下，一个艺术品有两种方式可以被生产并提供给公众：作为一种商品或者作为政

---

[1] [苏]马雅可夫斯基：《马雅可夫斯基选集》，第2卷：长诗，余振主编，北京，人民文学出版社，1984年版，第188—189页。
[2] [英]卡捷琳娜·鲁埃迪·雷：《包豪斯梦之屋：现代性与全球化》，邢晓春译，北京：中国建筑工业出版社，2013年版，第170页。

治宣传工具[1]。但是构成主义艺术却是一个很特殊的例子：作为一种商品它缺乏市场；作为一种宣传工具，却最终被判定为不合格。它的产生源于社会主义独有的激情与活力，它的毁灭亦是如此。

在1917年"十月革命"之后，大量的俄国前卫设计师参与了由布尔什维克领导的宣传运动。弗拉基米尔·塔特林、亚历山大·罗德琴科、卡兹米尔·马列维奇、埃尔·李西茨基等前卫艺术家和设计师在"物质文化领域里看到了将现代性注入先前的保守社会，以及将设计定义为有能力改变事物的一种意识形态活动形式的机会"[2]。他们在建筑、印刷等领域普遍受到意大利未来主义和俄罗斯形式主义的影响，发展出与荷兰风格派一样影响深远，即便在欧洲大陆也堪称前卫的"构成主义"设计观念。他们崇尚机械之美与运动之美，并着力强调各种构成形象和形式的基本元素。

然而这些前卫运动却在发源地——社会主义的苏联，先后引起了领导者的质疑和批判，并最终导致部分设计师远走他乡，墙内开花墙外香。从列宁对苏联未来主义文学的批判中，或许能看到其命运的一些根源。苏联文学家和政治家卢那察尔斯基（Анатолий Васильевич Луначарский，1875～1933）在《列宁和艺术》中就曾指出："列宁对未来主义一般来说持否定态度"[3]，他喜欢"俄国的古典作家，喜欢文学、绘画等方面的现实主义"[4]。国际社会主义妇女运动领袖蔡特金（Clara Zetkin，1857～1933）在《列宁印象记》中，也谈到列宁对当时风靡一时的各种现代主义流派的态度，列宁说："我们是优秀的革命家，但我们不得不指出，我们也是站在'当代文化的顶点'上。我有指出我自己是个'野蛮人'的勇气。我不能把表现派、未来派、立体派和其他各派的作品，当作艺术天才的最高表现。我不懂它们。它们不能使我感到丝毫愉快"[5]。

1921年3月6日，列宁在开会的时候给卢那察尔斯基写了如下的一张便条：

---

[1] Boris Groys. *Art Power*. Cambridge: The MIT Press, Introduction, 2008, p.5.
[2] [英]彭妮·斯帕克：《设计与文化导论》，钱凤根、于晓红译，南京：译林出版社，2012年版，第98—99页。
[3] 卢那察尔斯基：《列宁与艺术》，载于列宁《论文学与艺术》，北京：人民文学出版社，1983年版，第425页。
[4] 同上，第422页。
[5] 蔡特金：《列宁印象记》，载于列宁《论文学与艺术》，北京：人民文学出版社，1983年版，第434页。

## 第五章 乌托邦

> 赞成把马雅可夫斯基的《一亿五千万》出版五千册,这难道不害臊吗?荒唐、愚蠢,极端愚蠢和自命不凡。要我看,这种东西十种里只能印一种,而且不能多于一千五百册,供给图书馆和怪人。卢那察尔斯基偏爱未来主义,该挨板子。列宁五月六日

后来,列宁又给主管国家出版局工作的 M.H.波克罗夫斯基写了另一张便条:

> 波克罗夫斯基同志,我再次请您在与未来主义等流派的斗争中给予帮助。一,卢那察尔斯基在委员会中通过(唉!)出版马雅可夫斯基的《一亿五千万》。这样的情况就不能制止吗!应当制止。咱们说定:出版这些未来派的作品一年中不超过两次,并且不多于一千五百册。二,听说卢那察尔斯基在直接和间接地为未来主义者开绿灯的同时,把基塞利斯(据说是"现实主义"画家)又撵走了。
> 能否找到一些可靠的反未来主义者。
> 
> 列宁[1]

这首被列宁批评为"一种特殊形式的共产主义。这是胡闹的共产主义"[2]的长诗《一亿五千万》,力图用英雄叙事诗的形式来表现年轻的苏维埃共和国同世界资本主义势力之间展开的艰苦斗争。长诗出版后,马雅可夫斯基(图5-25)曾在给列宁赠送的书中如此题词:"赠给弗拉基米尔·伊里奇同志,致共产主义——未来主义的敬礼。弗拉基米尔·马雅可夫斯基。"[3]在这段赠词中,我们能看到在诗人眼中,未来主义艺术和共产主义思想在精神中互通与交融。

然而,这种从艺术理论出发的视角很难获得政治层面的认同,尽管未来主义和共产主义都具有共同的机械崇拜和速度崇拜的认识基础,并都崇尚创新和发

---

[1] 这两张便条存苏共中央马列主义研究院档案馆。参见《文学遗产》俄文版第65卷第210页,转引自岳凤麟:《浅谈列宁对未来主义的论述》,《北京大学学报》(哲学社会科学版),1985年第4期,第34页。
[2] 同上,第36页。
[3] 同上。

造物主

图5-25 苏联著名诗人马雅可夫斯基。

展,但是未来主义对传统价值的彻底破坏以及前卫艺术导向抽象形式和内部构成的观念却是共产主义无法认同的,即便这发生在拥有优良艺术传统和极高艺术品位的苏联。为了迎合列宁的喜好,马雅可夫斯基不得不写了长诗《列宁》等,并改变自己对未来主义的看法。卢那察尔斯基等更是尖锐地批评意大利未来主义,他这样说:"出生于埃及的半是意大利人半是法兰西人的马里内蒂先生,在自己的个性中糅合着东非人的异国习气和巴黎人厚颜无耻的自吹自擂以及不问政治的虚伪行径。对此还需要加上膨胀了的、疯狂的自命不凡,以及对于喧哗和广告式的宣传,对于掌握了就能够使他迅速地实现最狂妄幻想的那种资本的最热烈的渴求"[1]。

如果说未来主义在苏联的失势纯粹是因为"水土不服"的话,那么构成主义艺术在苏联的沉浮则更直接地说明了即便是在社会主义环境中土生土长的艺术形式,由于其最终展现出抽象形式方面的魅力而在大众层面上再次与相互理解的障碍不期而遇。受到苏联革命的推动,民粹主义的艺术思想普遍获得认同,托尔斯泰在《革命的街头艺术》中说:"革命之后,大家必须面对大众宣传艺术的种种形态,如政治海报、报章杂志、英雄剧、群众剧、革命祭典的街头装饰。布尔乔亚用来鉴赏的艺术被否定,而艺术要被大众解放,就是要为革命作宣传。"[2]金兹堡对构成主义的定义明显受到了这种民粹主义思想的影响,他说:"结构主义(即构成主义),作为现代美学的一个方面,源于喧闹的生活,饱含街道的气味,淹没在街道的疯狂的速度、务实性和日常琐事之中。它的美学,乐于吸收'劳动宫'和群众节日的广告招贴,无疑是新风格的特征性方面之一,它渴望着认可现代性,包括它的一切肯定方面和否定方面"[3]。

在这种普遍的革命氛围下,马克思主义关于艺术和文化的实用主义理论形成了苏联构成主义者的理论基础。1921年,塔特林、罗德琴科、斯捷潘诺娃和阿列克塞·甘等艺术家构建了一个由21个艺术家和设计家组成的团体——构成主义第一小组。他们强调艺术应该为无产阶级实用的目的服务,公开谴责"为艺

---

[1] [苏]卢那察尔斯基:《未来主义者》,陈先元译,《文艺理论研究》,1982年5月,第135页。
[2] 辜振丰:《欧洲摩登:美感与速度的现代记忆》,北京:生活·读书·新知三联书店,2011年版,第158页。
[3] [俄]金兹堡:《风格与时代》,陈志华译,西安:陕西师范大学出版社,2004年版,第102页。

术而艺术"的立场,认为艺术家应该从工作室走向工厂、走向街头;认为"艺术死了"[1],抛弃艺术主要是提供视觉愉悦的形式主义观点,转而用批量生产的设计活动来为社会大众服务;他们呼吁艺术家放弃创作那些"没有用的东西",转向设计有用的内容,即政治海报、工业产品和建筑等。他们的确装饰了许多苏联的街道和广场,甚至连"从莫斯科与列宁格勒开往各地的火车、轮船被画满了前卫绘画与诗歌,这种'宣传列车'与'宣传船'也就成为这一时期大型艺术的一种特有的宣传形式"[2]。——这些明显来自于马克思主义理论的实践观念毫无疑问与欧洲大陆的现代主义思潮之间并行不悖。

无论是马列维奇用来诠释和表达情感的"至上主义"抽象艺术,还是李西茨基创造的所谓作为"建筑与绘画之间的中转站"[3]的全新抽象艺术"PROUNS",它们都强调了抽象几何形式所可能具有的功能主义倾向,从而确立它们在社会主义运动中的合理性。正如李西茨基所言:"这种全新的艺术形式不是以主观而是以客观为基础的。这正如科学之所以能被精确地描述,是因为它是建立在自然的基础之上的。它不仅包括纯艺术,也包括屹立在新文化前沿上的所有艺术形式。艺术家既是学者、工程师,也是劳动人民的同行者。"[4]

弗拉迪米尔·塔特林(Vladimir Tatlin,1885～1953,图 5-26)也曾经积极尝试在抽象艺术与大众之间架起一座沟通的桥梁。塔特林创作的"第三国际纪念

---

[1] 1921 年 12 月 22 日斯捷潘诺娃在莫斯科文化艺术研究所举行了题为《关于构成主义》的讲座,号称:"艺术死了!……艺术就像宗教那样作为逃避现实的手段那样十分危险……让我们停止以往那些纯理性性的绘画活动而真正关注艺术创作的基础——色彩、线条、形状和材料,从而把艺术创作带进现实变革和社会建设的领域当中。"参见陈瑞林,吕富珣编著:《俄罗斯先锋派艺术》,南宁:广西美术出版社,2001 年版,第 408 页。

[2] "马列维奇负责装饰彼得格勒的城市广场,阿·维斯宁与波波娃美化莫斯科的主要街道,埃克斯特装饰了基辅的主要街道。塔特林、安年科夫、梅耶霍尔德则共同从事舞台美术设计。诗人兼画家马雅可夫斯基倡导'让街道成为画笔,让广场成为调色板'的主张"。参见庞蕾:《构成教学研究》,南京艺术学院 2008 年博士论文,第 24 页。

[3] [美]大卫·瑞兹曼:《现代设计史》,[澳]王栩宁等译,北京:中国人民大学出版社,2007 年版,第 195 页。

[4] 同上。

第五章 乌托邦

图5-26、图5-27 弗拉迪米尔·塔特林与他设计的"第三国际纪念碑"。

造物主

碑"(1919,图5-27)模型不仅受到巴黎立体派艺术家的感染[1],更是"现代技术成功的体现,它受到巴黎埃菲尔铁塔的启发和阿列克谢·克鲁切尼(Alexei Kruchenykh,1886~1968)1923年未来主义歌剧《战胜太阳》的影响"[2]。尽管有人认为"俄国未来主义几乎仅仅是一个纯粹的诗派,它与艺术的其他部门,很少有直接的关联"[3],苏联人普宁也坚持认为,意大利未来主义"对塔特林实际上没甚关联"[4],但似乎没有哪个同时代的作品比"第三国际纪念碑"更具有未来主义的色彩[5]:由木材制成的模型在油漆的修饰下,看起来如钢铁般坚固和闪亮;螺旋上升的结构不仅充满了运动感,而且本身就是由三个以不同速度旋转的玻璃组件构成的[6];纪念碑集中强调了各个机械化大生产的钢铁组件,暗示了作品的服务对象是无差别的工人阶级。实际上纪念碑本身的象征意味就是其

---

[1] 1913年塔特林专程到巴黎拜访毕加索,并参观了波菊尼未来主义雕塑展。毕加索和勃拉克当时已开始利用各种材料进行艺术创作,受到实物装置的启发,塔特林回到莫斯科后放弃了绘画创作,开始直接以实物进行三维空间构成的实验。参见庞蕾:《构成教学研究》,南京艺术学院2008年博士论文,第25页。

[2] [英]梅尔·拜厄斯编著:《设计大百科全书》,徐凡等译,南京:江苏美术出版社,2010年版,第133页。

[3] "未来主义由意大利传到俄罗斯,便改变了面貌。俄国的未来主义,与意大利的未来主义很少有共同的地方。它几乎是俄国文学上的纯粹的特有的产物。在破坏传统精神这一点上,它们是相同的;它们同样要打倒旧有的规律,同样要毁灭古旧的理想的美的观念,同样'要把艺术从老教授和老处女们的手里挽救出来',同样'要用枪弹去击穿博物馆的墙壁',同样反对象征主义和神秘主义。但它们的艺术主题、活动范围以及政治倾向,却都有着根本的歧异。"参见孙席珍:《未来主义二论》,《杭州大学学报》(哲学社会科学版),1962年第2期,第172—173页。

[4] 克里斯蒂娜·洛德:《作为一种形式语言的非功利构成与塔特林》,林荣森、焦平、娄古译,《世界美术》,1986年第4期,第35页。

[5] 在创作"第三国际纪念碑"之前,1915年塔特林开始创作脱离依靠底板和框架背景的"反浮雕"、"反雕塑"或"墙角雕塑",形成了构成主义创作的初步基础。而这些构成实验作品分别展出于1915年3月的第一届未来主义作品展——"有轨电车B路"与12月的"未来主义告别沙龙——0.10"展览,以及1916年3月于莫斯科举行的题为"商店"的未来主义作品展览。这些都充分说明苏联未来主义的影响仅限于文学是不正确的观点。参见庞蕾:《构成教学研究》,南京艺术学院2008年博士论文,第26页。

[6] 在最初的设想中,"它们可以通过一种特殊的机械装置按不同速度旋转。最底层是立方体,按照每年一周的速度绕着它的轴线旋转,意在供立法会议使用。其上一层为金字塔形,绕自身轴线,按每月一周的速度旋转,是执行机构(国际的执行委员会,书记处以及其他办事的行政机构)的所在地。最上层是圆柱形,每日旋转一周,留给新闻、情报机构(情报局、报纸、报表)出公告、小册子和宣传书——总之,向国际无产阶级进行报道的一切手段;此外,还有一个电报局和一台把标语映射到巨大屏幕上的装置"。参见克里斯蒂娜·洛德:《塔特林与第三国际纪念碑》,林荣森、焦平、娄古译,《世界美术》,1986年第4期,第39页。

作品的主要价值之一："李西茨基用钢铁的力量来比喻无产阶级的意志,用透明的玻璃来比喻无产阶级意识的纯净。此外他还将螺旋形视为动力、能量以及变革的象征。对于塔特林而言,这一纪念碑作为乌托邦式的理想主义建筑,可以激励其他艺术家去将艺术与生活融合在一起,并勇敢地承担起艺术家与工程师的双重角色"[1]。他自己也是如此定位纪念碑的宣传功能:

> 必须作为一项原则加以强调的是:第一,纪念碑的全部构件应是能够促进宣传鼓动的现代技术装置;其次,纪念碑应该表现最剧烈的运动,它绝非工人静坐伫立之地,你须得会身不由己地被它带上带下,你所面对的须得是雄辩的鼓动家,简短有力的词句,谈到的是最新的新闻、法令和决策,最新的发明,那将是单纯、明确的思想的爆发——创造力,仅仅是创造力。[2]

这种"思想"上的创造力和对艺术作品功能的极端关注在1925年巴黎艺术与工业国际博览会俄国馆(图5-28)的"苏维埃工人俱乐部"(Soviet Workers Club,图5-29)中得到了集中体现。设计师亚历山大·罗德琴科(Alexsander Rodchenko,1891~1956,图5-30)为了灵活组织阅读区、书柜、海报展示窗和"列宁角落",以及会议室、演讲坛和电影与幻灯片的活动屏幕,使用了最简易的家具,并对空间进行了最大化的利用,尤其是普遍使用了可折叠、可收藏的家具。木头制成的家具严谨而坦诚,重量轻、易折叠,色彩简单:白、红、灰、黑,这似乎成了结构主义的标准色。不仅如此,几乎所有的家具都可以自由移动:"每张椅子的侧面都配有架子,可以灵活地移动,当两把椅子并置在一起时,还可以组成一副棋盘。设计师在一面玻璃墙上置入了可通过滑轮移动的海报。此外,房间中还有专为演讲者设计的可移动的平台,用于陈列各种小册子和书籍的折叠桌子,

---

[1] [美]大卫·瑞兹曼:《现代设计史》,[澳]王栩宁等译,北京:中国人民大学出版社,2007年版,第198页。

[2] 1919年3月9日《公社艺术》中《关于纪念碑》一文的作者普宁根据同塔特林的谈话和通信,第一次披露了塔特林对该纪念碑的构思。当时,受莫斯科造型艺术协会委托的这个纪念碑尚不是献给"第三国际"的,而是"十月革命"。引自克里斯蒂娜·洛德:《塔特林与第三国际纪念碑》,林荣森、焦平、娄古译,《世界美术》,1986年第4期,第37页。

造物主

图5-28、图5-29 1925年巴黎艺术与工业国际博览会的俄国馆及"苏维埃工人俱乐部"（Soviet Workers Club）。

## 第五章 乌托邦

图5-30 苏联设计师亚历山大·罗德琴科和他的妻子苏联艺术家瓦尔瓦拉·斯捷潘诺娃（Varvara Stepanova，1894~1958）。

图5-31 李西茨基设计的海报《红色铁杆打击白色资本主义》（*Beat the Whites with the Red Wedge*）。

以及用于放置海报或投影的折叠屏幕"[1]。尽管这些毫无个性的家具往往是在苏联的手工作坊里完成的,并不像看上去的那样来自批量生产的流水线,但是它们对于标准化的强调和对于普通工业材料的使用,尤其是那种抛弃审美的功能主义精神,从视觉上"准确地传达了他们所创造的共产主义社会的集体价值观"[2]。

这种功能主义设计虽然基本与欧洲大陆的设计思潮保持同步,但是其蕴含的社会主义思想却显得不堪重负。构成主义最终还是导向了一种抽象艺术,毕竟一般工人阶级是无法看出李西茨基的海报《红色铁杆打击白色资本主义》(*Beat the Whites with the Red Wedge*,图 5-31)中的红色几何图形是可以象征强大的布尔什维克的。因此,最终毁灭苏联土地上的构成主义艺术的,不是别人,正是推动构成主义生长、发展的革命激情。

与列宁一样,俄罗斯著名的经济学家、文化理论家、科幻小说作家和政治活动家亚历山大·保达诺夫(Alexander Bogdanov,1873~1928)都是布尔什维克早期的关键人物,他的观点颇能反应构成主义与社会主义文化的内在差异,他认为:"构成主义所创造的是属于社会主义的新文化,其目的在于组织新的社会主义斗争的力量;但是他又认为无产阶级的艺术家应该是独立的艺术家个体,独立在党的领导之外"[3]。很明显,这样的观点是与列宁背道而驰的。随着苏联政治制度的发展,艺术家的角色和艺术作品的功用产生愈来愈激烈的冲突,导致大量的艺术家离开俄国来到了西方社会。几乎所有重要的构成主义者最终都离开苏联来到德国和法国,在包豪斯和其他现代主义设计运动中开花结果,适得其所。

"为什么俄国的革命者宁可要结婚蛋糕式的建筑和社会现实主义,也不要现代设计?"[4]汉娜·阿伦特对此事的思考也许能给我们启发,她说:

> 希特勒和斯大林广泛发表对艺术的看法,并且迫害现代艺术家,

---

[1] [美]大卫·瑞兹曼:《现代设计史》,[澳]王栩宁等译,北京:中国人民大学出版社,2007年版,第193页。
[2] 同上。
[3] 皮力:《从"行动"到"观念"——晚期现代主义艺术理论的转型研究》,中央美术学院2010年博士论文,第31页。
[4] [美]威廉·斯莫克:《包豪斯理想》,周明瑞译,济南:山东画报出版社,2010年版,第41页。

## 第五章 乌托邦

这些都不能摧毁极权主义运动对前卫艺术家的吸引力:这表明精英们缺乏现实感,再加上反常的无私,两者都很接近虚构的世界,在群众中间不求自我利益。他们的问题以一种基本一致的方式表现得很相同,并且预示了群众的问题和心理,这对于极权主义运动来说是一个很大的机会,也可以说明知识界精英与暴民之间为何能有暂时的结合。[1]

构成主义艺术家毫无疑问拥有改造社会的无私动机,并创造出了他们所认同的属于人民的形式,然而这只是一厢情愿而已。他们视"构成系统"与审美系统为一个完整的统一体,一个"自足的"系统[2],这样的观点是很难有群众基础的。格罗伊斯认为俄国构成主义的出现,本身就是权力的体现,他以俄国和德国这两个曾经同时孕育了现代主义和极权主义的国家为例,认为构成主义的出现是因为"当时在德国或俄罗斯受到技术的实际限制,导致权力不得不诉诸技术控制的修辞,以弥补他们国家的相对匮乏。作为对最先进的真实的技术系统的替代,政治等级被建立了。在这里,政治极端主义的功能在几个方面:作为一个真正技术进步的假象;作为一种功能主义艺术和政治设计来取代真正的技术霸权;作为一种取代真正威胁的巧妙模仿。事实上,这是苏联用来制造伟大效果的策略"[3]。

在格罗伊斯的定位中,斯大林被塑造为一个审美上的独裁者,类似于扎米亚京在《我们》中所描述的"大恩主"。扎米亚京笔下的工程师被詹姆逊认为"是一个真正的构成主义者,他的大一统国家绝对是马列维奇和埃尔·李西茨基时代的一个艺术作品。——扎米亚京的大恩主不是老大哥,而是一个像布勒东或马列维奇本人一样专横的校长"[4]。然而,一个独裁者眼中是容不下另一个独裁

---

[1] [美]汉娜·阿伦特:《极权主义的起源》,林骧华译,北京:生活·读书·新知三联书店,2008年版,初版序,第434—435页。

[2] "这个结构系统,由于我们的感性经验和人类心理的特点,引起了另一种系统的产生,它是自足的,同时来自形式世界的结构,并依赖它,或者更恰当地说,它是一个审美的系统。"参见[俄]金兹堡:《风格与时代》,陈志华译,西安:陕西师范大学出版社,2004年版,第95页。

[3] Boris Groys. *Introduction to Antiphilosophy*, Translated by David Fernbach. London: Verso Book, 2012, p. 142.

[4] Fredric Jameson. *Archaeologies of the Future: The Desire Called Utopia and Other Science Fictions*. London: Verso Books, 2005, p.202.

者的。直至20世纪30年代,官方最终决定社会写实艺术成为唯一合法的风格——这几乎是所有国家社会主义的最终艺术形态。1930年3月16日,俄共中央通过了《关于改造日常生活的工作》的决议,尖锐批判了设计"公社大楼"的左倾机会主义者们。1932年4月23日,联共(布)中央通过了《关于改造文学与艺术组织》的决议,也把建筑中的所有的流派组织取消了,"把一切学术思想斗争,包括反复古主义,都当做小圈子的宗派主义之争"[1]。同时,成立了统一的苏联建筑师协会,发表了"统一的"创作方法——就好像《我们》中的"大一统"王国一样,一切都是"统一的"。这一次被统一的是充满了折衷色彩的"社会主义现实主义"方法。

强大而集中的国家机制需要统一大多数人(最好是所有人)对艺术的认识,这有利于在政治宣传之下加强国家机构的执行力。这似乎是一个悖论:一方面,"威廉·莫里斯的传统不仅在现代主义设计成为一种设计运动后得到了延续,甚至被继续强化了,这种强化得益于20世纪早期在欧洲广泛开展的左翼政治活动"[2],而另一方面,这种左翼的激进传统在审美上却没有任何"群众"基础,最终被社会主义视为资本主义孤芳自赏、形式主义的产物——这种矛盾性同样也存在于那些自视为"造物主"的设计师身上。

### 3. 工人住宅

**梦魇之城**

> ……人世间的大城市……已经变成了……充斥着淫荡和贪婪、令人厌恶的中心。如同所多玛的熊熊烈焰,它们的罪恶的烟雾升腾到天堂前,所散发出的污秽腐蚀着大城市周围农民的骨骼和灵魂。似乎每一个大城市都是一座山,它们喷发的灰尘成股地溅射到生灵万物上。
> ——约翰·拉斯金
> 《写给教士的有关上帝的祈祷者和教堂的信件》[3]

---

[1] [俄]金兹堡:《风格与时代》,陈志华译,西安:陕西师范大学出版社,2004年版,序,第13页。
[2] [英]彭妮·斯帕克:《设计与文化导论》,钱凤根、于晓红译,南京:译林出版社,2012年版,第98页。
[3] 转引自[英]彼得·霍尔:《明日之城:一部关于20世纪城市规划与设计的思想史》,童明译,上海:同济大学出版社,2009年版,第13页。

## 第五章 乌托邦

1842年,一位德国青年抵达英国曼彻斯特,他被家族派往"厄门 & 恩格斯"的分公司工作。这位弗里德里希·冯·恩格斯(Friedrich Von Engels,1820~1895,图5-32)很快和一位爱尔兰纺织女工玛丽·巴恩斯坠入爱河,并且在她的帮助下,用了21个月的时间,"抛弃了社交活动和宴会,抛弃了资产阶级的葡萄牙红葡萄酒和香槟酒"[1],在曼彻斯特工人的住宅中观察他们的日常生活。

在19世纪英国城市里普遍存在着被称为"贫民窟"的工人住宅区,当时也被称为"乌鸦窝"(rookery),这样的贫民窟夹杂在每一个英国大城市中,"无论是像伦敦这样的古老首都,还是像曼彻斯特这样的新兴工业城市"[2]。它给恩格斯带来了极大的震撼,让他目睹了工业快速发展背后落下的巨大而畸形的阴影,他曾这样沉痛地说:

> 但是,为这一切付出了多大的代价,这只有在以后才看得清楚。只有在大街上挤了几天,费力地穿过人群,穿过没有尽头的络绎不绝的车辆,只有到过这个世界城市的"贫民窟",才会开始觉察到,伦敦人为了创造充满他们的城市的一切文明奇迹,不得不牺牲他们的人类本性的优良品质;才会开始觉察到,潜伏在他们每一个人身上的几百种力量都没有使用出来,而且是被压制着,为的是让这些力量中的一小部分获得充分的发展,并能够和别人的力量相结合而加倍扩大起来。在这种街头的拥挤中已经包含着某种丑恶的违反人性的东西。[3]

---

[1] [德]恩格斯:《英国工人阶级状况:根据亲身观察和可靠材料》,选自[德]马克思,恩格斯:《马克思恩格斯全集》第2卷,北京:人民出版社,1957年版,第273页。

[2] 例如在伦敦的圣·吉尔斯(St Giles)、塞夫顿山(Saffron Hill)、兰特克立夫路(Ratcliffe Highway)、雅克布岛(Jacobps Island)、伯立克街(Berwick Street)和派尔街(Pye Street,威斯敏斯特)、"直布罗陀"(Gibraltar);在曼彻斯特的牛津路(Oxford Road)、小爱尔兰(Little Ireland)、议会街(Parliament Street);在利兹的靴鞋场(Boot-and-Shoe Yard);在诺丁汉的长屋(Long Row)背后的陋街(shambles);在德兰(Durham)、纽卡斯尔(Newcastle)、盖茨海德(Gateshead)和伯纳德斯尔(Barnard Castle)。参见 John Burnett(1986). *A History of Housing* 1815~1985. 2nd. London and New York: Methuen, p.65, 转引自陆伟芳:《19世纪英国城市工人之住宅问题及成因——兼谈恩格斯的"英国工人阶级状况"》,扬州大学学报(人文社会科学版),2009年第2期,第85页。

[3] [德]恩格斯:《英国工人阶级状况:根据亲身观察和可靠材料》,选自[德]马克思,恩格斯:《马克思恩格斯全集》第2卷,北京:人民出版社,1957年版,第303—304页。

造物主

图5-32 德国柏林的恩格斯（站立者）与马克思雕塑。

## 第五章　乌托邦

恩格斯观察并描述了这种贫民窟的基本模样：

> 英国一切城市中的这些贫民窟大体上都是一样的；这是城市中最糟糕的地区的最糟糕的房屋，最常见的是一排排的两层或一层的砖房，几乎总是排列得乱七八糟，有许多还有住人的地下室。这些房屋每所仅有三四个房间和一个厨房，叫做小宅子，在全英国(除了伦敦的某些地区)，这是普通的工人住宅。这里的街道通常是没有铺砌过的，肮脏的，坑坑洼洼的，到处是垃圾，没有排水沟，也没有污水沟，有的只是臭气熏天的死水洼。城市中这些地区的不合理的杂乱无章的建筑形式妨碍了空气的流通，由于很多人住在这一个不大的空间里，所以这些工人区的空气如何，是容易想象的。此外，在天气好的时候街道还用来晒衣服：从一幢房子到另一幢房子，横过街心，拉上绳子，挂满了湿漉漉的破衣服。[1]

实际上这种糟糕的居住状况在维多利亚时代就已经引起政府的注意了，虽然政府的工作收效甚微，但至少不像恩格斯所说的那样，"我的观点和我所引用的事实都将遭到各方面的攻击和否定，特别是当我的书落到英国人手里的时候，这一点我是早有准备的"[2]。19世纪上半期的伦敦城市下水道委员会工程师菲利普就曾报告说："城市中有成千上万的家庭没有排水装置，其中部分家庭的污水溢出了污水池"，"我访问了许许多多地方，那里的污物撒满了房间、地窖和院落，有那么厚那么深，以至很难移动一下脚步"[3]。1842年，英国曾经建立起一个叫做"改进工人贫苦阶层住宅的都市协会"(Metropolitan Association for Improving the Dwellings of the Industrial Poor)的专门组织机构，但是直到1851年，他们仅仅建成了一栋示范公寓楼，在水晶宫展览会上获了奖。[4]

---

[1] [德]恩格斯：《英国工人阶级状况：根据亲身观察和可靠材料》，选自[德]马克思，恩格斯：《马克思恩格斯全集》第2卷，北京：人民出版社，1957年版，第306页。

[2] 同上，第278—279页。

[3] [英]克莱夫·庞廷：《绿色世界史：环境与伟大文明的衰落》，王毅译，上海：上海人民出版社，2002年版，第378页。

[4] [美]刘易斯·芒福德：《城市文化》，宋俊岭、李翔宁、周鸣浩译，北京：中国建筑工业出版社，2009年版，第205页。

造物主

1884年,英国成立了皇家专门调查委员会来对住房条件问题进行国家干预,由查尔斯·温特沃斯·迪尔克爵士(Sir Charles Wentworth Dilke)担任主席,他们在第二年的报告中明确总结道:

> 第一,穷人住房条件尽管比起30年前有了很大的改善,但是依然过度拥挤,尤其是在伦敦,依然是一条公共丑闻,并且在某些地区比以往更加严重;第二,尽管采取了很多立法来应对这一恶劣的情况,但是现有的法律无能为力,有些立法在编入法规典籍之后,就无人问津了。[1]

这种恶劣的状态,又通过当时的文学描述和新闻报道而成为一种众人皆知的噩梦一般的经历(图5-33、图5-34),其中予以最生动描述并影响深远的是公理会牧师安德鲁·米尔斯(Andrew Mearns)出版的一本小册子《伦敦郊外的凄泣》(The Bitter Cry of Outcast London),这本书让英国的中产阶级们跟随着作者走进了贫民窟那令人恐怖的内部:

> 墙壁和天花板由于长久忽略所积累起来的污秽而变得很黑。这些污秽从头顶木板的缝隙中渗出,顺着墙壁流淌下来,无处不在。所谓的窗户,一半就是与之相粘贴的破布,或者覆之以木板来遮蔽风雨。其他部分是如此的脏污和模糊,以至于光线很难透进来,外向的东西也看不见。[2]

不仅如此,在这些恶劣居住条件的背后,是更加可怕的生活状态和道德危机。

> 在每个这种腐烂、恶臭的房间里居住着一个家庭,经常也会是两个。一名卫生检查员的报告提到了在一个斗室里居住着一个父亲、

---

[1] [英]彼得·霍尔:《明日之城:一部关于20世纪城市规划与设计的思想史》,童明译,上海:同济大学出版社,2009年版,第20—21页。
[2] 同上,第16—17页。

第五章　乌托邦

图5-33、图5-34　除了恩格斯的描述之外,大量的文学描述和新闻报道展示了当时贫民窟糟糕的居住环境和健康状况。

造物主

一个母亲、三个孩子和四头猪！在另一次行动中,一位传教士看到了一名患有天花的男人,他的妻子刚从第八次分娩中恢复过来,孩子们衣衫褴褛,满地乱跑。一间地下厨房里住着七个人,而一个婴儿死在其中。在另一个地方住着一位贫穷的寡妇,以及她的三个孩子和一个已经死去13天的孩子。她的丈夫是一位马车夫,不久前刚刚自杀。[1]

在工业革命初期,人口急剧增加,产业工人快速聚集,种种原因酝酿了如此糟糕的"梦魇之城"。英国生物学家和现代规划理论先驱帕特里克·格迪斯(Patrick Geddes,1854~1932)曾这样说:"从贫民窟,到半贫民窟,再到超级贫民窟;如此过程,便是城市的进化历史。"[2]英国全国人口1801年有1574万人,当时,就已经比欧洲的一般增长速度快50%。[3] 1831年有2415万人,1851年有2739万人。[4] 从1801年到1851年间,全国人口每10年的增长率依次为14.0%、18.1%、15.8%、14.3%和12.6%。而同期城镇增长率分别达到23.7%、29.1%、28.0%、25.0%和25.9%。[5]城镇人口增长率大大高于全国人口增长率平均数,这导致了城市化率在整个欧洲都遥遥领先的英国,在短期内为自己制造了巨大的住房压力,工人住宅的问题就成了一个全新的课题。也就是说,工业革命带来了包括居住问题在内的大量社会问题,这些问题反过来也为现代设计的发展提供了更多的反思,成为现代设计发展的动力源泉。因此,工人住宅的规划也成为最接近传统乌托邦概念的设计思潮。从这个角度出发,也就不难理解为

---

[1] [英]彼得·霍尔:《明日之城:一部关于20世纪城市规划与设计的思想史》,童明译,上海:同济大学出版社,2009年版,第16—17页。
[2] [美]刘易斯·芒福德:《城市文化》,宋俊岭、李翔宁、周鸣浩译,北京:中国建筑工业出版社,2009年版,第194页。
[3] "在1801年,英国第一次正式的人口调查发现英格兰有830万人口,苏格兰为163万,威尔士58.7万,爱尔兰522万,这次调查使关于人口的争论得到解决:看来它从1750年以来增长了大约25%,比欧洲的一般增长速度快50%"。参见[英]肯尼思·O·摩根主编:《牛津英国通史》,王觉非等译,北京:商务印书馆,1993年版,第443页。
[4] 同上,第444页。
[5] John Burnett(1986). *A History of Housing* 1815~1985,.2nd. London and New York:Methuen, p.57,转引自陆伟芳:《19世纪英国城市工人之住宅问题及成因——兼谈恩格斯的"英国工人阶级状况"》,扬州大学学报(人文社会科学版),2009年第2期,第84页。

## 第五章 乌托邦

什么工人住宅问题成为现代主义设计师最为关注的领域之一,如苏联建筑师金兹堡所说:"发展与劳动有关的建筑物——工人住宅和车间——以及与它们所派生的无数问题有关的建筑物,越来越占重要的位置,成为现代化所面临的基本问题"[1]。

**理想的"田园"**

> 为了让读者对当时人们共同生活的方式,特别是贫富之间的关系有个大致印象,我想最好把当时社会比作一辆巨大的车子。广大群众被驾驭着,在一条坎坷不平、布满砂砾的道路上艰苦地拉着车子前进。尽管他们必然走得很慢,但在饥饿的驱策下,也不得拖延。沿着崎岖的道路拉车是十分困难的,可是车上却满载乘客,甚至当车子到了最峻峭的地方,他们也从不下车。车上座位非常舒适,他们迎着和风坐在那里,脚不沾尘,可以逍遥自在地观赏风景,否则便对那些精疲力竭的拉车者评头品足。当然,人人都想占据这样的座位,所以竞争非常激烈。每人在一生中所追求的首要目标,就是要想替自己在车上占到一个座位,死后传给儿孙。按照乘车的规则,每人可以把座位让给自己指定的人,但另一方面,也会发生许多意外事件,使他随时可能失去自己的座位。尽管这些座位那么舒适,它们却并不牢靠,只要车子突然颠簸一下,有一批人便会从车上摔到地上。他们刚才高高兴兴地坐在车上,这时却不得不立刻拿起绳子一同拉车。毫无疑问,一个人认为失去自己的座位是很不幸的,因此乘车者经常为自己和他们的朋友担忧,而他们的幸福生活也就蒙上了一层阴影。
> 
> ——爱德华·贝拉米,《回顾》[2]

接下来要说的,是让人民住得好——只要能够找得到房源,我们就要把它们收拾得干净卫生、适宜居住;然后为那些无家可归的人们在距离河岸边不远的地方盖起一排排坚固耐用、漂亮美观的新房子,接着在

---

[1] [俄]金兹堡:《风格与时代》,陈志华译,西安:陕西师范大学出版社,2004年版,第71页。
[2] [美]爱德华·贝拉米:《回顾:公元2000~1887年》,林天斗、张自谋译,北京:商务印书馆,1963年版,第15页。

造物主

> 整个建筑区域的外围筑起一道环形的隔离墙,这样就把墙内整洁、繁华的街道与墙外空荡荡的、令人烦恼的、悲惨凄凉的荒郊野外隔离开来,再顺着围墙的走势专门建一个由果园和花园点缀其中的绿化带,这样一来整座城市就可以完全呼吸到清新淡雅的空气和绿草的芳香,远处的景色也将变得咫尺之遥、触手可及。这一切就是我要为之实现的终极目标。
>
> ——拉斯金,《芝麻与百合》[1]

恐怖的生活总是和美好的希望联系在一起。维多利亚时代开始的贫民窟和工业污染造成的"人间地狱"被芒福德用"焦炭城"(Coketown)[2]来进行描述。重返乡村也许是走投无路之际,人类的自然选择。然而,事情不会如此简单,乡村亦不可能独善其身,城市提供的魅力和机会已经使其无路可回:

> 必须承认,维多利亚时期贫民窟城市在许多方面是一个恐怖的地方,但是,它也提供了经济和社会方面的机会、方向与人群。维多利亚晚期的乡村(现在人们经常以一种多愁善感的方式来看待它)事实上也是同样没有希望的。尽管它提供了新鲜空气和自然环境,但是由于受到农业衰退的困扰,它不能提供足够的工作和薪酬,更不能提供足够的社会生活,但是仍有可能去兜圆这个圈:通过一种新型的住区将城镇与乡村的最好之处结合到一起。[3]

---

[1] [英]拉斯金:《芝麻与百合:读书、生活与思辨的艺术》,王大木译,桂林:广西师范大学出版社,2005年版,第156—157页。

[2] "在城市建设这个新领域中,人们必须注视着银行家、企业家和机器发明者的脸色行事。他们对于城市建设中大部好的以及几乎全部坏的东西应该负责。他们按照他们自己的想象创造了一种新型城市,这种新型城市被狄更斯(Charles Dickens,1812~1870)在他的小说《艰难时世》(*Hard Time*)中称之为焦炭城(Coketown)。西方世界中每一个城市,或多或少,都有着焦炭城特点的烙印。工业主义,19世纪的主要创造力,产生了迄今从未有过的极端恶化的城市环境;因为,即使是统治阶级的聚居区也被污染,而且也非常拥挤。"参见[美]刘易斯·芒福德:《城市发展史:起源、演变和前景》,宋俊岭、倪文彦译,北京:中国建筑工业出版社,2004年版,第462页。

[3] [英]彼得·霍尔:《明日之城:一部关于20世纪城市规划与设计的思想史》,童明译,上海:同济大学出版社,2009年版,第99页。

此时亟需建立一种全新的居住形态,能够扬长避短,"治病救人"。在那些务实的思考者中,毫无疑问埃比尼泽·霍华德(Ebenezer Howard,1850~1928,图5-35)是一位对后世产生了关键影响的"学者"。在社区服务的基础上,他提出了一种新的城市发展形式,"医治城市市中心的脑溢血病和城市边远地区的瘫痪病"[1]。霍华德认为,"田园城市"完全可以把一切"最生动活泼的城市生活的优点和美丽,愉快的乡村环境和谐地组合在一起"[2],这种生活将是一种"磁铁"。只有设计出这种强大的"磁铁",被视为"磁针"的人民才有可能克服传统大城市的"引力",从而在"新引力"的作用下,有效、自然、健康地重新分布人口。

霍华德生于伦敦的一个中产阶级家庭,家里曾开有几家甜品店。1871年至1876年,他曾在美国生活和工作了五年,主要的工作是速记员。在那里,他受到惠特曼(Walt Whitman,1819~1892)、洛威尔、爱默生等人著作的影响,以及英国政治家潘恩(Thomas Paine,1737~1809)《理性的世纪》(*Age of Reason*)的启发,并且在芝加哥看到了本杰明·沃德·理查逊(Benjamin Ward Richardson,1828~1896)撰写的《健康的城市》(*Hygeia, a City of Health*,1876)[3]。在这本关于城市规划的书中,关心居民福利、控制人口密度、增加绿地面积和采用地铁交通等观点就已经出现了。因此,吉迪恩曾说:"此一级别的基本观念从文艺复兴时就开始了,就像霍华德提示我们的,这不过是一张图解而已,其计划必须依赖于场所的选择。这种观念曾以各种不同的形式表达过,在19世纪初期也有提案,与霍华德的概念并无显著的出入"[4]。

的确,在1884年,经济学家阿尔弗雷德·马歇尔在一篇文章中就已经指出,"从长远来看,将伦敦大量的人口迁往乡村在经济上是有利的——这将有利于那些迁走的人们,也有利于留下来的人们"[5]。俄国地理学家、无政府主义者彼

---

[1] [美]刘易斯·芒福德:《城市发展史:起源、演变和前景》,宋俊岭、倪文彦译,北京:中国建筑工业出版社,2004年版,第527页。
[2] [英]埃比尼泽·霍华德:《明日的田园城市》,金经元译,北京:商务印书馆,2000年版,第6页。
[3] 同上,见译者序,第30页。
[4] Sigfried Giedion.*Space, Time and Architecture: the growth of a new tradition*.London: Geoffrey Cumberlege Oxford University Press,1952,p.573.
[5] [英]彼得·霍尔:《明日之城:一部关于20世纪城市规划与设计的思想史》,童明译,上海:同济大学出版社,2009年版,第96页。

造物主

图5-35 提出"田园城市"的埃比尼泽·霍华德,他提出一种新的城市发展模式,可以"医治城市市中心的脑溢血病和城市边远地区的瘫痪病"。

图5-36 《回顾》的作者爱德华·贝拉米,1889年。

## 第五章 乌托邦

得·克鲁泡特金（Pyotr Alexeyevich Kropotkin，1842～1921）也影响了霍华德，他在著作《田野、工厂和车间》（*Fielda，Faciortee，and Workshop*）一书中认为："电气交通和电力有着非常的灵活性和广泛的适应性，加上集约的生物机能耕作的可能性，可为城市向分散的小的城镇发展奠定基础，在这些小城镇里人们可直接接触，并享受城市和乡村两者的优点"[1]。此外，爱德华·贝拉米的畅销科学小说《回顾》（*Looking Backward*）也曾给霍华德带来极大启发，前者以一个威廉·莫里斯式的乌托邦"穿越剧"描绘了"一个生产资料公有制的理想社会方案"[2]。

但是尽管如此，霍华德的设想却并非是一个空想的乌托邦，也不是什么浪漫主义的景观想象，相反，却是充满了现实经营和细节算计的理性账单。只不过，浪漫的书名让人忽视了其背后对社会现实的关注和实现社区整合的企图。1898年10月霍华德的关键著作以《明日：一条通向真正改革的和平道路》（*Tomorrow：A Peaceful Path to Real Reform*）的书名出版。如其书名所示，"霍华德的目标宏远。他期望至少要清除因工业革命所产生的一切弊病，即消灭贫民窟和过分拥挤的工业地区，而且在不引起包括地主在内的任何团体反对的情况下，完成这些事情。他期望以全新的价值评定来开创的公共财富的新形式，甚至不用等到持同情观点的政党上台"[3]。但是，1902年发行的第二版，书名不得不改为《明日的田园城市》，内容也有所删节和调整，删除了"无贫民窟无烟尘的城市"、"地主地租的消亡"、"行政机构图解"和"新供水系统"等4幅图解和若干引语，以及"行政机构——鸟瞰"一章。这些变动虽然不伤筋动骨，但变动极大的书名多少"掩盖了社会改革的实质"[4]。

---

[1] [美]刘易斯·芒福德：《城市发展史：起源、演变和前景》，宋俊岭、倪文彦译，北京：中国建筑工业出版社，2004年版，第526页。

[2] 与威廉·莫里斯在《乌有乡消息》中的穿越描述类似，小说《回顾》中的主人公朱利安·韦斯特在催眠后沉睡了113年3个月11天，从而目睹了公元2000年的波士顿，呈现出的一个乌托邦社会的现状，"贝拉米显然受了社会主义思想的某些启发，他通过小说主人公朱利安·韦斯特长眠一百多年后的传奇式游历，描绘了一个生产资料公有制的理想社会方案，这个方案基本上是以当时德国工人运动领袖倍倍尔所著《妇女与社会主义》一书为蓝本的"。参见[美]爱德华·贝拉米：《回顾：公元2000～1887年》，林天斗、张自谋译，北京：商务印书馆，1963年版，序言，第3页。

[3] Sigfried Giedion.*Space, Time and Architecture: the growth of a new tradition*.London: Geoffrey Cumberlege Oxford University Press,1952,p.572.

[4] [英]埃比尼泽·霍华德：《明日的田园城市》，金经元译，北京：商务印书馆，2000年版，第6页，见译者序，第2页。

造物主

  这就是被"田园城市"浪漫色彩所掩盖的"社会城市"。芒福德在《城市发展史:起源、演变和前景》(*The City in History: Its Origins, Its Transformation and Its Propects*,1961)中对"社会城市"及其意义进行了如此概括:"如果需要什么东西来证实霍华德思想的高瞻远瞩,他书中的'社会城市'一章就够了。对于霍华德来说,田园城市既不意味着隔离孤立,也不是那些位于偏远地区,好像与世隔绝的寂静的乡村城镇。如果田园城市在一些较高级的设施上不去依赖负担已经过重的大都市,不把它自己降低到仅仅是卫星城的地位,那么,一旦较小的新城发展到一定的个数,就必须精心组合成一个新的政治文化组织,他称之为'社会城市'。"[1]

  霍华德希望"以小规模来试验贝拉米的原则——即以私营企业方式,来建设一整个新的城市,包括工业区、住宅区和农业区"[2]。针对大城市由于盲目发展带来的拥挤、贫民窟、工业污染、上下班路程远等等,霍华德提出了一种更为有机的城市:"这种城市从建城一开始就对人口、居住密度、城市面积等有限制,一切组织得很好,能执行一个城市社会一切重要功能如商业、工业、行政管理、教育等;同时也配置了足够数量的公园和私人园地以保证居民的健康,并使整个环境变得相当优美。为了达到并表示出城市与乡村的重新结合,霍华德在他设计的新城市周围加上一圈永久性的农田绿地"[3]。

  霍华德想象中的都市围绕同心圆而发展,中心的圆形部位为5.5亩的公共空间,大型公共建筑物耸立其中,如市政厅、演奏及演讲会堂、戏院、图书馆、展览馆、画廊和医院等;中心部位与最外围的中间被六条壮丽的林荫大街切割成6个相等的分区;最外层是农业地带,预留作为工业生产之用;在公园和运动场的周围有一条玻璃拱廊:"水晶宫",陈列、销售商品并且可以作为冬季花园,在糟糕天气时可供游玩,关键是"它的环形布局使它能接近每一个城市居民——最远的居民也在600码以内"[4];城市外围有一条"宏伟大街",宽度为420英尺,它实际

---

[1] [美]刘易斯·芒福德:《城市发展史:起源、演变和前景》,宋俊岭、倪文彦译,北京:中国建筑工业出版社,2004年版,第532页。

[2] Sigfried Giedion.*Space, Time and Architecture: the growth of a new tradition*. London: Geoffrey Cumberlege Oxford University Press,1952, p.573.

[3] [美]刘易斯·芒福德:《城市发展史:起源、演变和前景》,宋俊岭、倪文彦译,北京:中国建筑工业出版社,2004年版,第528页。

[4] [英]埃比尼泽·霍华德:《明日的田园城市》,金经元译,北京:商务印书馆,2000年版,第15页。

上构成了一个115英亩的公园,这个公园与"最远的居民相距不到240码"[1],这条大街上有6所公立学校、各种教堂;在城市的外环,工厂、仓库、牛奶房、市场、煤场、木材场等都围绕城市的环形铁路,环形铁路与铁路干线相连接,方便上货——这样一个听起来完美的"微型都市"容易使人产生误解,以至于"几乎所有人都误解了他"[2]。这个"田园城市"还真不是个"田园",其人口密度很高,彼得·霍尔就曾在《城市和区域规划》(Urban & Regional Planning,1975)中指出:"与一般印象相反的是,霍华德为他的新城所提倡的是相当高的居住密度;大约每英亩15户。按当时一般的家庭人口规模,约相当于80—90人/英亩(200—225人/公顷)"[3]。这个密度"与伦敦内城相差无几——规划师们在很久以后才相信,这是需要很多高层塔楼才能达到的"[4]。

为了实现这个全新的"社会城市",霍华德要思考的不仅仅是景观问题,他要创造一种涉及政治制度的全新生活方式,这种思考面临着困难,这也导致了他最终修改了书名,在名称上抹去了直接的社会改革色彩:

> 也许过去的社会试验失败的主要原因在于对问题的主要因素——人类自身的本质——看法不对。那些试图提出社会组织新形式的人没有充分考虑到利他主义气质在一般人类本质中所起的作用。把一种行动原则看成是和其他行动原则不相容的,就导致一种类似的错误。以共产主义为例,共产主义是一种最出色的原则,从某种程度上说,我们每一个人都是共产主义者,甚至包括那些对之闻声丧胆的人。因为我们都信赖社会公有的道路、社会公有的公园或社会公有的图书馆。但是,尽管共产主义是一个最出色的原则,个人主义也并非不善。以优美的音乐使我们神魂倾倒的大型交响乐队是由那些通常不仅集体演奏,而且单独练习,并靠他们自己的演奏给自己和朋友带来快乐的男女组

---

[1] [英]埃比尼泽·霍华德:《明日的田园城市》,金经元译,北京:商务印书馆,2000年版,第16页。
[2] [英]彼得·霍尔:《明日之城:一部关于20世纪城市规划与设计的思想史》,童明译,上海:同济大学出版社,2009年版,第92页。
[3] [英]埃比尼泽·霍华德:《明日的田园城市》,金经元译,北京:商务印书馆,2000年版,第6页,译序18页。
[4] [英]彼得·霍尔:《明日之城:一部关于20世纪城市规划与设计的思想史》,童明译,上海:同济大学出版社,2009年版,第92页。

成的。相对来说，交响乐队可能是较小的成就。不仅如此。而且如果要保证取得最佳的联合成果，孤独的、个人的思想和行动是必不可少的，就像如果要取得最佳的孤独努力的成果，联合和合作是必不可少的一样。[1]

这样的思想显然并非真正的社会主义思想，它让人再次联想起贝拉米（图5-36）的《回顾》，后者曾"激发了不同国家的文化，其产生的地震般的影响只有车尔尼雪夫斯基才可以与其相提并论，而后者产生的影响仅限俄国（贝拉米的小说至少有六种中文翻译）。同时，它产生的创造性回应也远远超出莫里斯的社会主义/无政府主义回应，《回顾》也导致了第一个真正的极权主义反乌托邦的诞生——即伊格内修斯·唐纳利的《恺撒之柱》（*Caesar's Column*，1890），它比杰克·伦敦的《铁蹄》（*Iron Heel*）还要早十七年"[2]。在《回顾》一书中，作者认为通过改良而非阶级革命，就能最终实现社会公平，资本在不断地集中之下变成巨型的托拉斯，并最终成为一种不同于社会主义的国家主义。彻底摆脱了贫困的新制度有足够的"积余款项"来解决19世纪城市的"污秽杂乱"，从"当时普遍存在的极端个人主义"中分离出来，更加关心公益，并且"都有同等机会享受的市容美化方面"[3]。这种乌托邦，无论是消极的，还是积极的，都不是所谓的空想社会主义，尤其是那种遭到批判的19世纪末期的消极的空想社会主义。[4] 它在本质上仍是西方道德传统的产物，它反映了一种精英知识分子的宽容心态和公平精神。而所谓"改良"，则往往是最具有务实精神的，它着眼于避免社会动荡，减少休克疗法产生的巨大资源消耗，并通过最精明的安排来实现明白可期的效

---

[1] [英]埃比尼泽·霍华德：《明日的田园城市》，金经元译，北京：商务印书馆，2000年版，第81页。
[2] Fredric Jameson. *Archaeologies of the Future: The Desire Called Utopia and Other Science Fictions*. London: Verso Books, 2005, pp.144, note 3.
[3] [美]爱德华·贝拉米：《回顾：公元2000～1887年》，林天斗、张自谋译，北京：商务印书馆，1963年版，第36页。
[4] 如《回顾》一书的中文序言所说，19世纪40年代以前的空想社会主义思想中的积极性获得了肯定，"对科学社会主义思想的形成有一定的贡献，空想社会主义者的那些玄想的未来社会的方案和离开阶级斗争的种种错误，是与当时不成熟的资本主义生产状况、不成熟的阶级关系相适应的"，而在马列主义成熟后的空想社会主义则被认为是消极的，"只能产生消极的影响"（郭用宪，1963）。参见[美]爱德华·贝拉米：《回顾：公元2000～1887年》，林天斗、张自谋译，北京：商务印书馆，1963年版，中文版序言，第6—8页。

果。与贝拉米极其类似,霍华德所谓的"共产主义"即为集体主义,他所设想的"田园城市"也不具备阶级属性,而是一个对资源进行最优化、最高效率组合的理想主义的社会集团,也就是说,这是一个理想的模型。

### 诺亚方舟

1970年,美国著名的商业建筑师莫里斯·拉庇德斯(Morris Lapidus,1902~2001)在纽约参加了一次为他举办的回顾展,标题是"莫里斯·拉庇德斯:欢乐建筑"。在展览的讨论会中,一群建筑师针对拉庇德斯那些奢华的建筑给予了"一场预料中的痛击"。最后,拉庇德斯自己不得不尴尬地站起来,谈到有一次苏联人曾请他去设计了一些公共住宅,并且还高度赞扬了他的作品。在批评家沃尔夫看来这个声明来得实在及时——"若非他做了这个挽回其社会意义的绝望声明,谁能算得出他在这个把旅馆、豪华公寓、学校、合作公司总部都做成工人住宅形式的建筑世界里放了多少毒呢?"[1]

抛开双方批评者的成见和意识形态不论,这个小事件一方面说明现代主义的道德优越感在70年代仍然激励着设计师们;另一方面也明白无误地告诉我们,成为拉庇德斯最后时刻"免死令牌"的工人住宅完全就是一种乌托邦式的象征。"工人住宅"是设计师梦想实现社会革命并付诸实施的重要途径,是最接近梦想的一条理想道路,也是检验设计师道德成色的试金石。这就难怪,当查尔斯·詹克斯用他那句耸人听闻的名言来宣布现代主义死亡的时候,恰恰就是一座集合住宅被爆破的时刻。

工人住宅可不是什么新鲜事物,资本家为此也算是想尽了办法。德国16世纪著名的富格尔家族[2],就已经修建了成片的大众住宅了。虽然这些"供身体

---

[1] [美]汤姆·沃尔夫:《从包豪斯到现在》,关肇邺译,北京:清华大学出版社,1984年版,第75页。
[2] "富格尔家族是文艺复兴时期人所共知的欧洲首富,也是德国资产阶级贵族化的早期代表。这一家族于1370年左右从慕尼黑附近的一个村庄迁移到奥格斯堡。该家族最初主要从事羊毛和亚麻纺织业,1450年左右成为奥格斯堡纺织行业中最富有的大师傅。到雅可布·富格尔(1459~1525)时期,富格尔家族的财富迅速膨胀。雅可布·富格尔不仅购买了大量的地产,而且成功地开采银、铜、铅等矿产,经营银行业务,一时富可敌国。但是,这一家族并不满足于经济上的富有,它常常不失时机地用金钱攀附权贵,并最终跻身上层贵族集团行列。"参见邢来顺:《近代德国传统贵族与资产阶级的融合》,《史学集刊》,2009年第4期,第82—83页。

残疾、缺衣少食,但仍勤奋工作的奥格斯堡市民居住"[1]的"富格之家",显然不能等同于20世纪初期的工人住宅,但是这些被有计划地设计出来提供给穷人的系统住房,完全有资格成为工人住宅的"前辈",它们至今仍是奥格斯堡的重要旅游景点。[2]值得注意的是,"富格尔家族兴衰的两百多年(1409~1627),正是史学家所说的'长的16世纪',这是封建社会向资本主义社会过渡的时期"[3],也就是说,工人住宅是伴随着资本主义的出现而必然产生的。

随着资本主义的发展,越来越多的资本家在宗教精神和慈善意识的驱使下,强烈意识到必须通过改善工人的住宅条件,才能摆脱人间地狱般的贫民窟,提高工人的平均寿命,从而获得社会的积极发展。还是以英国为例,受到阿尔伯特王子在1851年大博览会上展出的示范村庄的引导,大量工人集合住宅开始出现:乌托邦社会主义者罗伯特·欧文(Robert Owen,1771~1858,图5-37)设想了一种"新协和村"(图5-38),并在苏格兰西南部附近的兰纳卡(Lanark)为棉花厂的职工建造了住宅、音乐厅和跳舞场;1846年,亚麻编造商约翰·戈卢布·瑞查德森在爱尔兰北部的牛睿(Newry)附近建立了拜斯布鲁克(Bessbrook)工业村;3年后,西约克郡的毛纱制造商爱德华·埃克亚得开始计划在哈利法克斯附近的卡普里(Copley)建造模范社区;1853年,威廉姆·威尔逊将普埃斯蜡烛公司的员工从伦敦迁出来,迁到布朗伯勒普尔(Bromborough Pool)附近专门建造的一个花园式村庄……[4]

在这其中,提图斯·萨尔特(Titus Salt,1803~1876,图5-39)爵士为纺织厂工人修建的"蜜糖城":索尔泰尔工人模范社区(图5-40),是一个规模庞大的成

---

[1] "1514年亚科布花900古尔盾买下一寡妇四间带花园的房屋,1516年又花440古尔盾买下一肉商三间带花园的旧房,这年亚科布决定在此基础上加上郊区2500平方米的土地,修建一座住宅供身体残疾、缺衣少食,但仍勤奋工作的奥格斯堡市民居住。这就是今天仍存在的'富格之家',经过23年的建设,到1539年共修建67幢,可供106户人家居住。房子装饰漂亮,上下两层,红墙绿瓦,卫生条件优越,灶台还带有吸烟罩。尽管建筑师极其节俭,亚科布仍然花费了1万古尔盾。'富格之家'可以说是世界上最早的福利社区,因为它几乎是免费让穷人居住,为尊重居住者的尊严,每年仅收取1古尔盾的房租。引自邹自平:《富格尔家族商业活动考察》,湖南师范大学2003年硕士论文,第28页。

[2] 现在是"富格之家"博物馆,展出与富格之家的历史有关的展品。参见"DK目击者旅游指南",《德国》,陈飞、王倩等译,北京:中国旅游出版社,2008年版,第287页。

[3] 邹自平:《富格尔家族商业活动考察》,湖南师范大学2003年硕士论文,第4页。

[4] [英]伊恩·布兰德尼:《有信仰的资本:维多利亚时代的商业精神》,以诺译,南昌:江西人民出版社,2008年版,第34页。

第五章 乌托邦

图5-37、图5-38 乌托邦社会主义者罗伯特·欧文与他设想的"新协和村"(1838)。

造物主

图5-39、图5-40　提图斯·萨尔特爵士为纺织厂工人修建的"蜜糖城":索尔泰尔工人模范社区,是一个规模庞大的成功典范。

功典范。该社区共占地49英亩,历时20年修建完成,包含850栋住房,可居住4500人。22条街道均按照几何学平面的平面布局分布。为了向女王夫妇致敬,社区内拥有维多利亚大道和阿尔伯特走廊,而其他的街道则分别以萨尔特妻子、孩子和设计师的名字来命名。工厂的管理者可以分到别墅,普通工人也能分到一套拥有一个客厅、一个储藏室和三间卧室的房子,这些房子都有煤气和水,后院里则用来安置厕所、煤储藏室和火炉的灰坑。在教堂竖立起来之后,第二个被建立的就是"令人印象深刻的公共浴池与洗衣房,装备了当时最先进的洗衣机、绞干机和热气储藏室"[1]。

虽然这些早期的资本主义工人住宅方案被金兹堡认为具有"伪善和美学上的欺骗性",他说这些住宅只是"以难以相信的无知对19世纪大府邸作尺度的缩减,在我们将这方案与现代生活的真实表现作比较时,显得特别清楚。一幢小小的、矮矮的房子,有独立的出入口,有自己的附属小建筑物、小厨房、花园,以及其他赏心悦目的东西,都位于最多不过几十平方米的地段里,这便是理想,直到现在还被热情地推荐,这不是过去多情的个人主义的资产阶级所追求的吗?"[2]但是,金兹堡自己也承认这些工人住宅已经具有了典型的现代式样,并且从中已经看到了"逐渐从陈腐过时的古典体系的形式因素解放出来的迹象"以及"简朴的、不加掩饰的结构以及合乎逻辑地、简洁地、合理地使用的空间"[3]。

这些工人社区皆为资本家卓越的乌托邦实践。在"蜜糖城",萨尔特不仅建立起工人模范社区,也试图在心灵上净化空气,实现道德训诫,他禁止在公共场合抽烟、赌博、大吵大骂以及晾晒衣物,甚至工人们"有一点时刻被'老大哥'监视的感觉"[4]——这越发接近于现实中社会主义的发展现状了。因而到了20世纪,不论是在社会主义国家还是在老牌资本主义强国,为工人群体设计更多的、更有效率的集合住宅,已经成为现代主义设计师的共识。这符合现代主义意欲通过设计实践实现社会改造的目的,也充分展现了现代设计师们的一个全新身份:道德导师。

---

[1] [英]伊恩·布兰德尼:《有信仰的资本:维多利亚时代的商业精神》,以诺译,南昌:江西人民出版社,2008年版,第35页。
[2] [俄]金兹堡:《风格与时代》,陈志华译,西安:陕西师范大学出版社,2004年版,第72页。
[3] 同上。
[4] [英]伊恩·布兰德尼:《有信仰的资本:维多利亚时代的商业精神》,以诺译,南昌:江西人民出版社,2008年版,第36页。

发达资本主义国家逐渐形成了建设社会住宅的传统,这其中既有工人住宅,也有为弱势群体提供的集合住宅和疗养机构,它们都有塑造社会精神的作用。与英国相类似,荷兰也是资本主义最早的发达国家之一,因而在社会住宅尤其是工人住宅方面起步甚早,"在提供不同的社会住宅方面,荷兰很久以来一直是领头者"[1]。荷兰鹿特丹弗里维克花园村的设计者们显然认为工人住宅能提高工人阶级的道德水准,甚至要对入住者的资质进行挑选:"市民为了达到居住在弗里维克花园村的标准,必须满足几项关于收入、家庭结构和良好行为的要求,政治和宗教因素则不在考虑的范围内。住在那儿的是工人阶级和商人阶层中'高层次的人群'"[2]。该项目后期的设计师格兰皮埃·莫里哀(早期是贝尔拉赫)也曾说:"优雅的家庭住宅能够提供一些高层建筑没有的东西,它能给人们内在的期盼一种和谐的满足感:在属于自己的一块土地上,可以集中自己的思维。"[3]

另一名荷兰设计师凡·洛赫姆对两者作出如下比较:

> 现代的工人的身份不能被单纯地看作由农民转化而来。他已经脱离了现代化的乡村住宅——这样的住宅对于他们来说已经落伍了。
>
> 它不仅关乎现代工人的精神面貌,更关乎现代人的精神面貌——他们生活在工业的环境里,也懂得欣赏工业的美。带有小屋顶和气窗的如画般的农舍自然是适合乡村生活的,然而这已然不是工人的世界。现代人需要的家应当是功能性的,简洁,敞亮,并且不遗余力地展现一切先进的技术。[4]

在社会主义的苏联,构成主义建筑师莫谢·金兹堡等人设计的莫斯科纳康芬公寓(Narkomfin building,图 5-41、图 5-42)于 1930 年 10 月竣工,建筑师同样希望通过建筑的功能来影响居住者的生活方式,从而塑造出一种工人阶级的"新

---

[1] [美]黛安·吉拉尔多:《现代主义之后的西方建筑》,青锋译,北京:清华大学出版社,第 182 页。
[2] [荷]林·凡·杜因、S.翁贝托·巴尔别里:《从贝尔拉赫到库哈斯:荷兰建筑百年 1901~2000》,吕品晶等译,北京:中国建筑工业出版社,2009 年版,第 95 页。
[3] 同上,第 94 页。
[4] 同上,第 160 页。

第五章 乌托邦

图5-41、图5-42 构成主义建筑师莫谢·金兹堡等人设计的莫斯科纳康芬公寓（Narkomfin building）于1930年10月竣工，建筑师希望通过建筑的功能来影响居住者的生活方式，从而塑造出一种工人阶级的"新生活"。

生活"。金兹堡通过新的生活方式"鼓励妇女走出自己的传统角色,鼓励男女平等的生活方式,鼓励居民过集体主义生活。这幢公寓里的生活完全集体化,当早晨6点钟起床号响起时,住在公寓里的人们一起在4米宽的走廊上做早操"[1]。尽管金兹堡对这种后来遭到"左倾机会主义"批判的集体主义观念进行了解释[2],但这多少让人想起《1984》里虚拟的场景。但在当时,被称为"新生活之家"(House of the New Way of Life)的纳康芬公寓名噪一时,成为一项优秀的社会实践工程。纳康芬公寓处处让人联想起柯布西耶的马赛公寓:白色立面、横向长窗、屋顶阁楼和混凝土构架。与马赛公寓将建筑中的生活比喻成"海轮上的旅程"[3]一样,它看上去也酷似一条巨轮,因而获得"船屋"的绰号。

在马赛公寓(图5-43、图5-44)中,柯布西耶实现了一个在行为方式方面井然有序的微型社会,这在他的雪铁龙公寓和弗吕日佩萨克居住区(Quartiers Modernes Frugès)中就已经被设想出来了。后者包括60个工人阶层的居住单元,他的委托者亨利·弗吕日(Henry Frugès)是一位从事木材和食糖工业的企业家。他继承了部分资本家的艺术传统和慈善基因,将佩萨克居住区项目视为"一种花园城市的社会实验,将一种'沐浴在松树林的清新空气中'的房屋推向市场"[4],然而后来的建造和销售证明这一设想过于理想主义了。

1927年,德意志制造同盟在斯图加特举办了主题为"住居"(Die Wohnung)的魏森霍夫建筑展,强调为中低产家庭规划设计住宅,并对新的住宅形式进行实验。魏森霍夫中包括有为工人阶层设计的住宅,即荷兰经验丰富的工人住宅规划者奥德设计的连排住宅,而年轻的荷兰设计师马特·斯坦姆设计的连排住宅则不属于工人阶层。在魏森霍夫,大多数的建筑都更像是小别墅——夏隆设

---

[1] 田豐、田鸿喜:《20世纪20年代末苏联构成派建筑师对"住宅是居住的机器"的探索》,《华中建筑》,2012年11月,第9页。

[2] 金兹堡说:"我们不再能强迫某一特定建筑的居民去过集体生活,而过去我们曾这样试过,结果通常是否定性的。我们应当在一系列不同的面积中逐渐、自然地转向公共使用提供可能。为此,我们试图把相邻的单元互相分隔,为此我们也发现必须把厨房的灶具壁柜等设计成最小尺寸标准部件。它们可以随时从公寓中拆走,以便过渡到食堂生活。我们认为绝对必需的是纳入某些特性,以便促进这种向更高级的社会生活方式的过渡,促进而不是强制。"参见[美]肯尼斯·弗兰姆普敦:《现代建筑——一部批判的历史》,张钦楠等译,北京:生活·读书·新知三联书店,2004年版,第191页。

[3] [荷]亚历山大·佐尼斯:《勒·柯布西耶:机器与隐喻的诗学》,金秋野、王又佳译,北京:中国建筑工业出版社,2004年版,第160页。

[4] 同上,第71页。

第五章 乌托邦

图5-43、图5-44 在马赛公寓中,柯布西耶实现了一个在行为方式方面井然有序的微型社会。

429

计的建筑还有保姆间,"尽管保姆间设计得很小,依然属于小别墅应有的功能内容"[1]。这使得魏森霍夫多少背离了"面向那些中低阶层的住户"的初衷,难怪从左翼政党的观点来看,魏森霍夫的建筑师们很少关注社会进步或是劳工利益,并被讥为彻头彻尾的"沙龙马克思主义者"[2]。

魏森霍夫建筑展所属地块本来是社会主义组织BHV用来建设丽景(Schonblick)住区[3]的,在展览多方的协调过程中被交换给展览组织者,而共产党对魏森霍夫建筑展的态度也在不断地发生着变化。[4]尽管如此,在那样一种重视社会进步的背景下,密斯等人的组织原则中不可能仅仅是一种住宅的形式实验,密斯曾这样说过:"我有一个大胆的设想,即将所有的左翼建筑师聚集起来。我认为这样的展览可以取得巨大的成功"[5]。他确实做到了,但也给保守主义的斯图加特带来恐慌和批评。好在基于活跃而民主的魏玛文化,社会进步的思想已经成为主流,这些住宅中所包含的功能主义思想和丰富的形式语言与当时对工人住宅的探索之间并行不悖。

早在1914年,德意志制造同盟就通过科隆博览会中的莱茵村庄规划来为工人阶层进行设计,也使得类似展览成为展现这种社会改革的重要途径。德意志制造同盟于1924年又组织了一个名为"形式"(Die Form)的实用艺术展览,并以去除装饰来展示"形式"为其特点。同样在1917年,瑞典工业协会在丽列瓦茨(Liljevalchs)美术馆组织举办了"家居"展览会,展出了为瑞典工人阶级设计的

---

[1] [德]尤利乌斯·波泽纳:《魏森霍夫》,小房译,《建筑师》,2007年第3期,第51页。
[2] 史永高、仲德崑:《建筑展览的"厚度"(上)——重读魏森霍夫住宅博览会》,2006年第1期,第85页。
[3] BHV是一个代表工人、职员和城市服务人员利益的社会主义住宅团体,它的建筑师卡尔·比尔(Korl Beer)计划在6年中在整个坡地上建设400栋坡屋顶的住宅。然而符腾堡分部建筑师施托茨和市长劳施拉格看中了魏森霍夫山坡顶端的一块地,认为这样既方便参观者从火车总站和北站到达,又能有俯瞰山谷的良好景观。参见范路:《梦想照进现实——1927年魏森霍夫住宅展》,《建筑师》,2007年第6期,第30页。
[4] BHV的建筑师卡尔·比尔指出:为了改善工人住宅,有必要允许制造联盟进行实验,就像梅在法兰克福所做的一样。而且制造联盟有经验进行这样的实验,陶特(Bruno Taut)就被苏联邀请去设计无产阶级的住宅样板;联盟的建筑师还为斯图加特带来现代的室内设计以改进资产阶级的腐朽陈设。因此制造联盟与共产党和社会民主党是一条阵线的,都是左派。共产党没有必要拒绝这样一个"进步的"方案。但是共产党对魏森霍夫的态度视社会民主党的态度而变化:当社会民主党反对魏森霍夫时,它就支持;当社会民主党支持魏森霍夫时,它就反对。同上,第36页。
[5] 范路:《梦想照进现实——1927年魏森霍夫住宅展》,《建筑师》,2007年第6期,第28—29页。

23套家居样板间。1919年,瑞典艺术评论家格雷戈尔·保尔森(Gregor Paulsson,1889~1977),在他的著作《更加优美的日常用品》(Vackra Vardagsvaror——*More Beautiful Everyday Things*)中说到:"现代设计应该从为满足个人需求而进行的孤立的设计转向为社会文化生活而进行更加广泛的设计"[1]。

因此,无论是在工人集合住宅的发展过程中,还是在为工人设计的日常用品中,那种为工人设计廉价实用、满足基本需求之物的行为与现代主义对简洁、功能的强调在精神上实现了内在的吻合。为工人设计住宅是一个资本主义早期的话题,并延续到了实行计划经济的各个社会主义国家的政策中,这个话题在现代主义建筑与设计实践的发展中获得一种形式上的再现。工人或低收入者所面对的基本住房需求是一个国际性问题,只能以统一的方式获得解决,一如现代主义者的设计初衷。

现代主义者想要实现自己全新的设计理想,就必须"设计"出全新的社会制度,这导致了现代主义与社会主义之间被人为地划上了等号,显然是不公正的,它忽略了现代主义的形式主义趋势和多样性,苏联发生的事情似乎就是明证;但是,就现代主义的精神追求而言,如其力图实现完全之理想,社会主义似乎是最佳的道路选择——那么,这种人为的"等号"也就是件可以理解的事情了,它至少能够帮助我们理解现代主义设计发展的一些内在动力:

> 从这时开始,现代建筑运动的出现就依赖于这个将工业城市及其社会加以全面改革的政治基础了。基于一种同样的精神,建筑被看做是某种仅次于社会现象的现象。在英格兰变得衰退了的前卫派建筑,却在20年代早期的奥地利得到了如雨后春笋般的蓬勃发展,并在法国达到了某种平衡,而且,在第一次世界大战后的德国得以改变——所有这些现象,按照贝内沃洛的说法,是与其社会相对应的经济与政治形势的产物。即使30年代后期在法国令现代建筑备受折磨的危机,也都是产生于建筑工业中的经济危机的结果。社会总是先于建筑,使我们有可能解释建筑在过去的演化,并确定它在未来的发展。那么,为了理

---

[1] [英]彭妮·斯帕克:《百年设计:20世纪现代设计的先驱》,李信、黄艳、吕莲、于娜译,北京:中国建筑工业出版社,第71页。

造物主

解建筑,我们必须首先要理解社会。[1]

## 4. 理性的雪球

### 虚无主义

"您问巴扎罗夫是一个怎样的人?"阿尔卡季微笑道:"大伯,您要我告诉您他究竟是一个怎样的人吗?"

"好侄儿,请讲吧。"

"他是一个虚无主义者。"

"什么?"尼古拉·彼得罗维奇问道,这时帕维尔·彼得罗维奇正拿起一把刀尖上还挑着一块牛油的刀子,也停住不动了。

"他是一个虚无主义者。"阿尔卡季再说一遍。

"一个虚无主义者",尼古拉·彼得罗维奇说。"依我看,那是从拉丁文 nihil(无)来的了;那么这个字眼一定是说一个——一个什么都不承认的人吧?"

"不如说是:一个什么都不尊敬的人",帕维尔·彼得罗维奇插嘴说,他又在涂牛油了。

"是一个用批评的眼光去看一切的人",阿尔卡季说。

"这不还是一样的意思吗?"帕维尔·彼得罗维奇说。

"不,这不是一样的意思。虚无主义者是一个不服从任何权威的人,他不跟着旁人信仰任何原则,不管这个原则是怎样受人尊敬的。"

"那么你觉得这是好的吗?"帕维尔·彼得罗维奇插嘴问道。

"大伯,那就看人说话了。它对有一些人是好的,可是对另一些人却很不好。"

——屠格涅夫,《父与子》[2]

---

[1] [希腊]帕纳约蒂斯·图尼基沃蒂斯:《现代建筑的历史编纂》,王贵祥译,北京:清华大学出版社,2012年版,第78—79页。

[2] [俄]屠格涅夫:《屠格涅夫文集》第3卷,《父与子》,巴金译,北京:人民文学出版社,2001年版,第219—220页。

## 第五章　乌托邦

这是屠格涅夫著名的中篇小说《父与子》当中的对话，他们在讨论小说的主人公巴扎罗夫，这是最早被称为"虚无主义者"的文学角色。在屠格涅夫笔下，巴扎罗夫否定一切，否定哲学、美学、艺术，甚至否定爱情；他只相信自然科学和技术，热衷于解剖青蛙，只是因为"你我跟青蛙是一样的，不过我们用脚走路罢了，这样我也会知道我们身子里头是怎么一回事了"[1]。但在书中的结果却是造化弄人，他最终爱上了喜爱音乐和艺术、并因此而被更富魅力的贵妇阿金佐娃，迷得神魂颠倒，郁郁而终。

据说，屠格涅夫虚构出来的这个巴扎罗夫，原型取自当时的政论家和文学批评家第·伊·皮萨列夫(Ivanovich Pisarev, 1840~1868)。皮萨列夫鼓吹"否定一切"，否定普希金、谢德林，主张为了未来的事业，要抛弃拉斐尔和贝多芬；在艺术、美学方面走向极端，主张"美学毁灭论"，认为美是无用的；他也否定"抽象"、"思辨性"的东西，认为哲学也是"无益的"；他观察事物大体都是从有用和功利出发，所以，他的"虚无主义是同极端功利主义交织在一块的"。[2]

如屠格涅夫所言，"虚无主义"一词源于拉丁文 nihil，从德文 Nihilismus 意译而来，意即"什么都没有"、"虚无"。据海德格尔考证，在哲学层面率先使用"虚无主义"一词的是雅可比，在1799年致函费希特之时，他所指斥的虚无主义原本就是唯心主义，同后来的涵义迥异。[3] 而"虚无主义"一词的流行，是在半个多世纪之后，主要是通过屠格涅夫于1862年发表的小说代表作《父与子》，该词被用来标明其中激进的主人公巴扎罗夫的，并在《地下室手记》(1864)和《罪与罚》(1866~1867)中得到了陀思妥耶夫斯基更加认真的阐明。尼采在《权力意志》(1885~1888)，尤其在第一篇"欧洲的虚无主义"中，深刻地探讨了虚无主义的根源和意义。[4]

---

[1] [俄]屠格涅夫：《屠格涅夫文集》第3卷，《父与子》，巴金译，北京：人民文学出版社，2001年版，第216页。
[2] 马龙闪：《历史虚无主义的来龙去脉》，《炎黄春秋》，2014年第5期，第24页。
[3] 郭世佑：《历史虚无主义的实与虚》，《炎黄春秋》，2014年第5期，第35页。
[4] 尼采认为，现代的政治和经济就其本身来说具有深刻的虚无主义色彩。尼采指出了虚无主义的特点。在自然科学中表现为因果论和机械论；在政治上表现为缺乏对自身权力的信仰；在经济上表现为无政府主义抬头；在历史上表现为宿命论与达尔文主义；在历史上表现为浪漫主义及反浪漫主义。参见[德]弗里德里希·尼采：《权力意志：重估一切价值的尝试》，张念东、凌素心译，北京：商务印书馆，1998年版，第197—198页。

造物主

未来主义对尼采的思想一向颇感兴趣。尼采认为,一个健全的人应该具有随意的、任性的"自由本能",人的根本冲动是"力的欲望"。他提出的"打倒偶像","重新估价一切有价值的东西","摆脱一切道德价值,肯定、相信过去被禁绝、受鄙视和诅咒的一切",这些重要观点都被"未来主义者视为经典学说,引进到他们的各种宣言之中"。[1]例如,法国籍的未来主义女作家莱婷·德·桑·波昂(Valentine de Saint-Point,1875～1953),在《性欲的未来主义宣言》里主张以性欲来代替恋爱,她说:"抽去了生活之一切道德的概念,理解为生活之力学的本质要素,则性欲便是力。……正如精神在作着创造一样,性欲也在作着创造的。……性欲锻炼精力,解脱人类的束缚。……必须从性欲中制造出艺术作品来。性欲——乃是力。"[2]

在被汉娜·阿伦特称为"浪漫主义的最后继承者"的墨索里尼身上,同样体现出强烈的虚无主义态度,正是因为这个原因,墨索里尼得到了马里内蒂的认同。墨索里尼形容自己同时是"贵族派与民主派,革命者与反革命者,无产阶级卫士与反无产阶级斗士,和平主义者与好战分子"[3]。他与未来主义的共同之处在于,他们随时确立自己的意识形态,在"运动"中去把握事物的意义,而对传统价值的破坏则是实现"运动"的一种形式。

这种"破坏性":对传统价值观的破坏,对资产阶级"怀旧之情"的破坏,以及对那些表面上毫无实用价值的人类情感的破坏,皆被视为是一种"革命"。在这个意义上,《西游记》、太平天国、李自成等等,凡是动摇了这种传统根基的东西,都被社会主义思想视为具有"进步"意义的。美国作家约翰·里德曾经设想"'未来主义是社会主义的产物'。他之所以把这个流派和社会主义联系在一起,是因为他看到了这一运动激进和求新的一面。但是运动的结果与里德的设想相反,未来主义成为意大利法西斯主义的附庸"[4]。理性的发展,如滚雪球一般,有时是不受控制的,甚至可能会呈现为非理性的结果。"破四旧"、"打倒孔家店"等等口号,与未来主义的呐喊何其相似;砸坏古代雕塑的头

---

[1] 邵大箴:《未来主义评述》,《世界美术》,1986年4月,第13页。
[2] 孙席珍:《未来主义二论》,《杭州大学学报(哲学社会科学版)》,1962年第2期,第168页。
[3] [美]汉娜·阿伦特:《极权主义的起源》,林骧华译,北京:生活·读书·新知三联书店,2008年版,初版序,第238页。
[4] 邵大箴:《未来主义评述》,《世界美术》,1986年4月,第17页。

像、焚烧古代的典籍更是公然实现了未来主义的"理想"——然而这却是理性失控的产物。未来主义本身即是一种历史虚无主义,即"否定过去的历史,认为过去的历史中没有好东西、没有意义"[1]。在威廉·莫里斯的《乌有乡消息》中,作者也隐晦地表达了对于历史研究可有可无的态度[2],毕竟,在一个"关于秩序、安宁、平静"的乌托邦中,"其背景是历史的噩梦"(乔治·凯特伯)[3]。

陀思妥耶夫斯基、尼采和他们的20世纪继承者们会将"虚无主义"归罪于科学、理性主义和上帝的死亡。马克思则认为其基础要远为具体和平凡得多:"现代虚无主义被化入了日常的资产阶级秩序的机制之中——这种秩序将人的价值不多不少地等同于市场价格,并且迫使我们尽可能地抬高自己的价格,从而扩张我们自己。"[4]

陀思妥耶夫斯基曾一再警告我们,把对"人类"的爱与对现实中人的恨结合在一起,那是现代政治的致命危险之一;这似乎也是现代主义设计师的"宿命"。美国总统罗斯福第一任劳工秘书帕金斯曾用这样一句话来形容摩西斯[5],"他热爱公众,但不是作为人民的公众"[6]。罗伯特·摩西斯(Robert Moses,1888~1981,图5-45)是一位浮士德式的人物,以满腔热情为美国修建大量现代化的高速公路和住宅区。在吉迪恩的《空间、时间与建筑》中,摩西斯被正式宣布为圣徒。他不断为公众画出蓝图并获得人们的支持,却又不断地破坏现实中人

---

[1] 尹保云:《要警惕什么样的历史虚无主义》,《炎黄春秋》,2014年第5期,第29页。
[2] Fredric Jameson. *Archaeologies of the Future*: *The Desire Called Utopia and Other Science Fictions*. London: Verso Books, 2005, p.250.
[3] [美]莫里斯·迈斯纳:《马克思主义、毛泽东主义与乌托邦主义》,张宁、陈铭康等译,北京:中国人民大学出版社,2005年版,第193页。
[4] [美]马歇尔·伯曼:《一切坚固的东西都烟消云散了》,徐大建、张辑译,北京:商务印书馆,2004年版,第143页。
[5] 罗伯特·摩西斯(Robert Moses),是美国传奇的城市建设者,纽约市众多公共设施和建筑的规划者,其中包括林肯中心和联合国总部大楼。在吉迪恩《时间、空间与建筑》中,摩西斯得到了极高的评价。罗伯特·摩西斯在二战之后的十多年里掌控了纽约市的权力,推行他的高速公路计划和贫民窟清除方案。这种行为普遍遭到了对现代性进行反思时的强烈批判。例如 *The Power Broker*: *Robert Moses and the Fall of New York*, 1974; *The Death and Life of Great American Cities*, 1961,以及在马歇尔·伯曼的《一切坚固的东西都烟消云散了》中作者在亲身经历之后饱含深情的控诉。
[6] [美]马歇尔·伯曼:《一切坚固的东西都烟消云散了》,徐大建、张辑译,北京:商务印书馆,2004年版,第405页。

造物主

图5-45 纽约的城市规划者摩西斯（Robert Moses）被视为一位浮士德式的人物，以满腔热情为美国修建大量现代化的高速公路和住宅区。在吉迪恩的《空间、时间与建筑》中，摩西斯被正式宣布为圣徒。

## 第五章 乌托邦

们的生活。这正是现代主义设计师在设计方面的一厢情愿：即以人类的整体利益为目标或口号，而忽视了现实中的人对设计的需要。

因此，现代主义设计师常常被人指责为"虚无主义"。一个学术权威在主持一个会议并报告一些扩建计划时，便曾这样愤怒地批评柯布西耶："你画出直线，填没洞穴，平整地面，而结果却是虚无主义！"柯布西耶回答说："但请原谅，恰当地说，我们的工作恰恰应当是那样。"[1]在柯布西耶毫不介意的表情之下，掩饰不住的恰恰是他其实并没有去充分思考设计中具体的人的真实需要。他被理性所推动，将机械中包含的合理性放大，加之于住宅；又将住宅中包含的合理性放大，加之于城市。他在每一个细节上都是合理的，在整体上也未尝不是具有效率的，但最终结果却是荒诞的。他要拆除巴黎的老城区——这是马里内蒂何其向往之事——所建之物却魅力尽失。此刻，柯布西耶化身为巴扎罗夫，那个热衷于解剖青蛙的人，那个对"魅力"毫不在意的人，巴扎罗夫嘲笑那些"上了年纪的浪漫派真古怪"，认为"他们拼命发展他们的神经系统……弄得自己老爱激动"，相反，这些浪漫派还不如他房间里的英国洗脸盆"值得鼓励"，这可是"代表着进步啊！"[2]阿尔伯斯不也曾这么说过吗："比起坏的艺术，我们更喜欢好的机器！"[3]

阿道夫·卢斯的设计最初也曾被冠以"虚无主义"之名，他在维也纳奥彭加斯（Operngasse）设计的咖啡博物馆（1899，图 5-46、图 5-47）由于其简洁的线条以及缺乏装饰被敌意地批评为"咖啡馆虚无主义"。[4]卢斯对这个指责并不在意，他似乎认为自己与人民一直是并肩而立的——现代主义的通病，那位巴扎罗夫先生也是一位民粹主义者。卢斯在对分离派进行批判时曾这样写道："一道墙在人民和贵族之间升起：分离派。"[5]作为现代主义设计思潮的旗手，卢斯在批评对手的时候总是习惯性地大喝一声："我以人民的名义！"实际上在当时，分离

---

[1] Le Corbusier.*The City of Tomorrow and it's Planning*.London:John Rodker Publisher,1929,p.274.

[2] [俄]屠格涅夫：《屠格涅夫文集》第 3 卷，《父与子》，巴金译，北京：人民文学出版社，2001 年版，第 214 页。

[3] [美]尼古拉斯·福克斯·韦伯：《包豪斯团队：六位现代主义大师》，郑炘、徐晓燕、沈颖译，北京：机械工业出版社，2013 年版，第 2 页。

[4] 参见阿道夫·奥佩尔序言，选自 Adolf Loos.*Ornament and Crime：Selected Essays*.Riverside:Ariadne Press,1998,p.2.

[5] Claude Cernuschi.*Re/casting Kokoschka：ethics and aesthetics，epistemology and politics in fin-de-siècle Vienna*.Danvers:Rosemont Publishing & Printing Corp,2002,p.21.

造物主

图5-46、图5-47 阿道夫·卢斯在维也纳设计的咖啡博物馆(1899)由于其简洁的线条以及缺乏装饰被敌意地批评为"咖啡馆虚无主义"。

派的作品为更多的人所接受。他们不仅获得更多顾主的青睐,也得到主流媒体的支持。倒是卢斯的作品曲高和寡,只是在精英阶层得到一些认可。这里的人民——就好像包豪斯的设计师所做的那样——是卢斯所虚拟的未来的"人民"。这些"人民"似乎能看穿坚硬墙面之下的道德缺陷,能分析未来生活方式的发展方向,能对设计进行形式语言之外的价值判断。很遗憾的是,这样的"人民"从来都不存在。在这个意义上,卢斯完全可以心安理得地接受"虚无主义"的指责。

卢斯最主要的虚无主义"罪名",毫无疑问是他对"装饰"的批判:既然装饰浪费了金钱,那他存在的意义在哪里?这真是只有虚无主义者才会考虑的问题!拉斯金曾明确说过:"装饰和建筑艺术都表示出它们拒绝一种使效率和生产最佳化的工具主义思想占据全部生活。"[1]对于拉斯金来说,装饰就是设计艺术中排斥虚无主义的明证。但是这种观点本质上同"渴望以最小代价获取最大结果的现时代的主导观念"是背道而驰的,毕竟这是一个巴扎罗夫们崛起的时代。经济法则对现代化社会的支配,使它几乎不能容忍装饰。赫伯特·里德就曾经说过:

> 任何试图复活这类艺术的企图由于缺乏经济的和实践的证明,都必然终结于做作和苍白。经济法则是绝对的、健康的;它推动人类精神将自己调整到新的状态,并总是创造新的形式。只有当对过去的伤感与怀旧成为流行时,这些形式才会服从审美价值的需求而停止发展。[2]

这样的一种对待经济法则的完全屈从,是导致历史"虚无主义"以及装饰被批判的根源。它指那些只要在经济上可能的行为,就可以获得道德上的合理性,从而变成"有价值的"行为。"只要付钱,任何事情都行得通。这就是现代虚无主义的全部含义。"[3]在现代性社会中,经济发展是永恒的主流,越是侧重于此、依赖于此,与之牴牾的情感之维必然萎缩,成为附属的边角料;只有在"怀旧之

---

[1] Karsten Harries. *The Ethical Function of Architecture*. London: The MIT Press, 1997, p.48.
[2] Herbert Read. *Art and Industry: the Principles of Industrial Design*. London: Faber and Faber Limited, 1934, p.180.
[3] [美]马歇尔·伯曼:《一切坚固的东西都烟消云散了》,徐大建、张辑译,北京:商务印书馆,2004年版,第143页。

情"亦有利于经济发展的时候,它才会适当地被吸收进来,成为一种虚假的"怀旧"。

在一些特殊的时候,也就是那些人类本身被机械化最严重的时候,这种"虚无主义"达到顶峰。那么在这个意义上,现代主义本身就是一种历史虚无主义。它不仅对历史风格极力抛弃,如未来主义者;更是以一种理想主义者甚至乌托邦的态度来描画一个美好的未来,通过这种比较向世人展现除了现代主义之外,其他的风格皆一无是处。甚至现代主义本身也是一种进化论的思想,它认为自身的发展终结了历史,实现了无需辩驳的未来。如果说,现代主义是一种所谓"风格"的话,它的排他性是绝无仅有的;这也侧面证实了现代主义并非是一种风格,它更多的是一种受到理性驱使的合理化进程,只不过,理性有时呈现出失控的一面,而"虚无主义"则是这种失控的表征。

**分子化的人**

> 八十三个几乎没有鼻子的短脑袋黑皮肤德尔塔操作冷轧;五十六个鹰钩鼻子姜黄皮肤的伽马操作五十六部四轴的卡模镟床;一百零七个按高温条件设置的塞内加尔艾普西龙在铸造车间工作;三十三个德尔塔女性长脑袋,沙色头发,臀部窄小,高度一米六儿(误差在二十毫米以内)——车着螺丝;在装配车间,两组矮个儿的伽马加在装配发电机。两张矮工作台面对面摆着,传送带在两者之间移动,输送着零部件。四十七个金头发白皮肤的工人面对着四十七个褐色皮肤的工人;四十七个鹰钩鼻面对着四十七个狮子鼻;四十七个后缩的下巴面对着四十七个前翘的下巴。完工的机件由十八个一模一样的棕色盘发姑娘检验,她们一律着绿色伽马服。再由三十四个短腿的左撇子德尔塔减打包进箱。然后由六十三个蓝眼睛、亚麻色头发、长雀斑的半白痴艾普西龙减搬上等在那里的卡车。
>
> ——阿道斯·赫胥黎,《美妙的新世界》[1]

阿道斯·赫胥黎在《美妙的新世界》中极端化的幻想,是否只存在小说中?

---

[1] [英]阿道斯·赫胥黎:《美妙的新世界》,南京:译林出版社,2013年版,第175页。

第五章　乌托邦

在下面这段话中,我们能找到似曾相识的感觉,看到面目相似的人:

> 首先,让我们来看一看大众文化。现代性形成于大众活动领域,涉及工作、休闲、政治和文化生活:一排排打字机、一座座福特工厂、成千上万的体育锻炼者挥舞着四肢体("4000 条腿一齐踢向天花板"),蒂勒女子舞蹈团的表演、7000 个泥瓦匠一起进餐、童子军 10000 人集会、妇女解放运动成员以及法西斯分子高唱进行曲、左派书籍俱乐部读者大聚会、莱翁丝之角咖啡连锁店大型宴会、希特勒集会、小报读者和公众监察规划等等,不一而足。此情此景不禁让人感到,人的生命力仿佛只能体现在人的模仿活动中。[1]

如果这一段文字描述的还并非现实中具体的生活,而只是对各种"激动人心"的视觉片段的综合,那请再看一段设计师对乌尔姆设计学院的生活回忆:

> 艾尔霍夫:
> 在乌尔姆生活,不管是学生还是教师,举止间都带有一种显著的特征,并作为一种出自乌尔姆的神秘感而闻名:你不允许骑自行车,任何人都身着黑衣,不得不扔掉波比短袜(bobby sox)并且相互剪发。
> 林丁格尔:
> 基本上是这样:任何人在头两周内没有抛弃中产阶级服饰的痕迹的话,就会成为一个另类的人。首先是发型的改变,其次是衬衫和外衣布料的改变。但也并非所有的人都穿黑色衣服,因为当时最主要的想法是远离中产阶级(使用)的布料。那时你仅可以获取一种被称为 Schwesterndrillich 的斜纹棉布(drill)——修女们使用的布料(veiling)——此外,还有工人们穿的粗布料。我们穿的衣服全都出自这样的布料。那个时候有不少收费低廉的裁缝师傅。旧服装被重新染色,因此在乌尔姆最忙的人就是染色师傅了。讲师和助教大多身着满身的

---

[1] [英]蒂姆·阿姆斯特朗:《现代主义:一部文化史》,孙生茂译,南京:南京大学出版社,2014 年版,第 80 页。

灰色服装,学生有时也穿毛衣。乌尔姆有着在别处尚未显现的平均效应(leveling effect)。乌尔姆的氛围中弥漫着某种潜在的制度,你能嗅得出来,但任何对此毫无察觉的人,则很快成为了局外人。

林丁格尔:

肩上绝对不允许有垫肩。[1]

这些文字中充斥着旺盛的生命力、充满激情的群体、整齐划一带来的莫名的肾上腺素分泌而致的快感,以及集体淹没个人带来的崇高感。总之,这是乌托邦给个体的人带来的最伟大的心理享乐——"当你看到自己是一个强大的统一体的组成部分时,你会感到振奋。整齐划一的手势、弯腰、转身——多么准确的美啊"[2]——可惜,这是一段关于极权主义的描述。这场景就好像《我们》中在《大一统王国进行曲》伴奏下的大街游行(图5-48、图5-49):"成百上千身着浅蓝色制服的号码们,整整齐齐地四人一排,如沐春风一般,有节奏地在街上走。每个男号码和女号码胸前都别着一枚金色的国家号码的号码牌。而我——我们,四人一排是这波浪层迭的巨大洪流中的一道波浪。"[3]

是极权主义实现了乌托邦的梦,还是乌托邦的梦在召唤极权主义?这个问题难以回答,我们知道乌托邦并不等于极权主义,但它们之间的关系就好像一个伟岸的身体和它暧昧的投影,如此得难分难舍。

英国文艺复兴时期著名的人文主义者托马斯·莫尔在其著作《乌托邦》(1516)中曾这样说过:"我们只要熟悉其中一个城市,也就熟悉全部城市了,因为在地形所许可的范围内,这些城市一模一样。所以我将举一个城市来描写(究竟哪一个城市,无关紧要)"[4];不仅城市相似,每栋带花园的住宅也是一模一样的,这种标准化的房屋方便他们"每隔十年用抽签方式调换房屋"[5];不仅住宅相似,每个人的服装也是一模一样的:

---

[1] [德]赫伯特·林丁格尔:《乌尔姆设计——造物之道(乌尔姆设计学院1953~1968)》,王敏译,北京:中国建筑工业出版社,2011年版,第94页。
[2] [俄]扎米亚京:《我们》,顾亚玲等译,北京:作家出版社,1997年版,第33页。
[3] 同上,第7页。
[4] [英]托马斯·莫尔:《乌托邦》,戴镏龄译,北京:商务印书馆,2013年版,第51页。
[5] 同上,第52页。

第五章 乌托邦

图5-48、图5-49 第三帝国时期的游行场面:在集体游行时,个人暂时消失了,集体感被无限放大;而阅兵则是游行的极致,每个人都努力展现自己作为庞大国家机器的一个合格零件的能力。

造物主

  首先，他们在工作时间穿可以经用七年的粗皮服，这是朴素的衣着。他们出外到公共场所时，披上外套，不露出较粗的工作装。外套颜色全岛一律，乃是羊毛的本色。因此，毛绒的需要固比他处为少，而且比别处价格低廉。从另一方面说，亚麻布制成较省力，用途也就较广。对亚麻布他们着重的只是颜色白，对毛呢他们着重的只是质地洁。毛头纤细他们不稀罕。所以，在别的国家，一个人有各色的毛衣四五件，又是四五件绸衫，不觉得满足，更爱挑挑拣拣的人甚至有了十件还不满足；而在乌托邦，只一件外套就使人称心满意，一般用上两年。当然，乌托邦人无理由要更多的衣服，因为更多并不穿得更暖和些，也不显得更漂亮。[1]

  对于一种新型的"标准化、组织严密和集体控制"的理想社会，后人不禁发问："这是贵格会教派的单调还是牢房的单调。这是乌托邦——这个'好地方'吗？"[2]巴克明斯特·富勒曾经描述过在1933年，他那监狱一般的戴米克松住宅（图5-50—图5-52）是如何被苏联官员关注过的[3]——也许在当时的苏联，这真的是戴米克松住宅唯一实现的机会，而不是仅仅被美国的军营所使用。如果真的实现了，美好的时代就到来了吗？

  莫尔的空想社会主义自然有其时代限制，那可是一个存在着奴隶的乌托邦！但莫尔似乎看到了所有乌托邦的共同特点，那就是"标准化"——不仅是"物的标准化"，也包括"人的标准化"或者说是"分子化"（atomized）[4]，而人被分子化的

---

[1] [英]托马斯·莫尔：《乌托邦》，戴镏龄译，北京：商务印书馆，2013年版，第59页。
[2] [美]刘易斯·芒福德：《城市发展史：起源、演变和前景》，宋俊岭、倪文彦译，北京：中国建筑工业出版社，2004年版，第346页。
[3] 富勒先生曾经自述过，1933年2月，一位苏联的大使、规划权威曾告诉他苏联十分欣赏他关于工业化生产、服务租赁、空气循环以及科学的住宅机器——即戴米克松住宅。参见Richard Buckminster Fuller.*Critical Path*.New York：St.Martin's Press，1981，p.138.
[4] "极权主义运动较少地依靠无结构的群众社会，较多地依靠分子化的、个人化（individualized）的群众的具体条件，这可充分地见诸对纳粹极权主义和布尔什维克极权主义的比较，这两种极权主义在非常不同的情况下开始产生于各自的国家。斯大林为了将列宁的革命专政改变成完全极权主义统治，率先创造了那种虚假的分子化社会，这在德国历史条件下也早已为纳粹作了准备。"参见[美]汉娜·阿伦特：《极权主义的起源》，林骧华译，北京：生活·读书·新知三联书店，2008年版，初版序，第414页。

第五章 乌托邦

图5-50—图5-52 巴克明斯特·富勒设计的戴米克松住宅，尽管在广告中被描述得十分温馨，显然这种监狱一般的体验，只适合于军营。

## 造物主

程度是与极权主义的程度相辅相成的。因此,芒福德提出了如是疑问:

> 莫尔是否想为适应将来的专制时代而预先作出安排,虽然他本人是准备向最近的专制统治者挑战的?是什么东西使他认为缺乏差异和选择是理想的必要条件?他是否甚至更直觉地事先已知道我们这个时代为机械化生产和经济富裕最终必须付出代价?[1]

莫尔描述的乌托邦,竟然是一个标准化的、极权的乌托邦,或者可以说,乌托邦本身就带有极权主义特征,否则除了贫穷之外,如何还能够限制人类的欲望呢?在威廉·莫里斯的乌有乡中,尽管人们已经认为"爱情不是一种十分合理的东西",男人和女人争风吃醋还会闹出人命来呢![2]因此,似乎只有强大的权威,才能迅速地缩小感性的魅惑,增强理性的力量;只有不留情面的铁腕,才能使人难以挣脱,最终臣服于权力之下,成为精密机械里无怨无悔的一颗螺丝,强大堡垒内任劳任怨的一块砖头。

柯布西耶曾这样说:

> 罗马,以铁一般的强力,无情地布置了一切。[3]

同样,他明确表现出对"巴洛克"城市尤其是路易十四时期巴黎规划的敬仰与崇拜,而在芒福德看来,巴洛克城市"不论作为君主军队要塞,或是作为君主和他朝廷的永久住所。实际上是一个炫耀其统治的表演场所"[4],而人们集体崇拜的对象和人们心目中的权威也从过去"中世纪的多方面性"变成了巴洛克的"中央集权主义"[5]。有趣的是,那些受到柯布西耶影响的巴西现代主义,有时

---

[1] [美]刘易斯·芒福德:《城市发展史:起源、演变和前景》,宋俊岭、倪文彦译,北京:中国建筑工业出版社,2004年版,第346页。

[2] [英]威廉·莫里斯:《乌有乡消息》,黄嘉德译,北京:商务印书馆,2007年版,第44页。

[3] [法]勒·柯布西耶:《一栋住宅,一座宫殿——建筑整体性研究》,治棋、刘磊译,北京:中国建筑工业出版社,2011年版,第10页。

[4] [美]刘易斯·芒福德:《城市发展史:起源、演变和前景》,宋俊岭、倪文彦译,北京:中国建筑工业出版社,2004年版,第403页。

[5] 同上,第366页。

## 第五章　乌托邦

候也被称为"新巴洛克主义"[1]。因此，芒福德认为在全世界范围内，"政府主导的城市规划常常表现为巴洛克的形态，这也就不足为奇了；因为它是官僚主义者所特有的样式：真正的、束之高阁的建筑学"[2]。

柯布西耶从巴洛克城市中体会到的美感有多少来自于路易十四的权威，也许无法考察。但是显而易见，他彻底而坚决的城市革新态度在大多数现代欧美地区都是无法实现的，因为那里没有足够的"中央集权"能够有效地推行这些规划，它有悖于西方的基本制度。霍尔曾这样将柯布西耶和城市美化运动的官员们之间建立起一种关系：

> 真正令人感到震惊的是，城市规划运动早期的许多远见，尽管不是全部，都源于在19世纪的最后数十年和20世纪初盛极一时的无政府主义(anarchism)运动。霍华德、格迪斯以及美国区域规划协会，还有许多在欧洲的流派都是如此(诚然，柯布西耶与此完全不同，他是一位中央集权主义者；大多数城市美化运动的成员们也并非此类，他们是金融资本主义或极权主义独裁者的忠实奴仆)。[3]

与那些想在城市美化运动中大发其财的功利主义者(即霍尔说的极权主义独裁者的忠实奴仆)不同，以柯布西耶和未来主义为代表的早期现代主义者纯粹被理性所驱使，柯布西耶认为："我非常理性地认为，必须要考虑将大城市的中心拆毁，而后重建，且应当消除那些贫穷肮脏的郊区，将其迁至远处，在它们留下的

---

[1] "虽然国际风格倾向于没有民族和个人气质的合理的统一外观，但是巴西的建筑很快就脱离了这一主流，体现了拉丁民族开放和坦率的性格。英国的一位评论家曾赞扬巴西人首先创建了现代派艺术的民族风格，这种风格使世界羡慕，有时保持光滑的表层，并在认为需要时保持简单的几何图形，但这种风格使其如此醒目和如此个人化的自由的程度，以至于意大利评论家格里洛·多尔弗莱斯把它称作新巴洛克风格也是不无道理的。——巴西的建筑证明了没有清教徒主义的现代派风格，其形式不仅与感觉上的巴洛克传统有关，而且与更现代的艺术新形式和表现主义者的风格有关。"参见[美]诺玛·伊文森：《巴西新老首都：里约热内卢和巴西利亚的建筑及城市化》，汤爱民，北京：新华出版社，2010年版，第95—96页。
[2] [美]刘易斯·芒福德：《城市文化》，宋俊岭、李翔宁、周鸣浩译，北京：中国建筑工业出版社，2009年版，第143页。
[3] [英]霍尔：《明日之城：一部关于20世纪城市规划与设计的思想史》，童明译，上海：同济大学出版社，2009年版，第3页。

空地上,我们应当逐步地建立一些受保护的开敞空间,在未来的某一天,它能为我们提供绝对的发展自由,同时给我们提供廉价的投资条件,其价值将获得数十倍甚至数百倍的增加"[1]。他们在思想上,常常是极其公正和无私的,然而,这正是极权主义的特征。[2]

因此,柯布西耶在设计中仅仅忠于抽象的人而非具体的人,而前者正是"分子化"的人,他们作为巨大国家机器的必须零部件,显得"奇特无私,似乎只是一个数字,只作为一个小齿轮,在每日的改变中默默无闻,简言之,消灭虚假的具体的身份认同,执行在社会中的预定功能"[3]。然而在这种理论上对管理者最为完美的状态下,"对人的更大的险情,却由此潜伏了下来,即为了把最终的目的导向某个团体,个体生命则被认定为手段和工具"[4]。在这个意义上,柯布西耶式的规划设计思想只有在极权主义环境下才有可能被兑现,而一旦兑现了,即将有助于极权主义继续发挥其功能。

马歇尔·伯曼曾经如此评价他认为了无生气的巴西利亚(图5-53、图5-54)——这个让菲德尔·卡斯特罗看了之后,感叹"到了巴西就觉得年轻的感觉真好"[5]的城市——他说:

> 对于一种军事专制统治来说,巴西利亚的设计可能具有充分的意义,因为这种军事专制统治由一些将军们说了算,他们希望人民互相分离,彼此之间保持一定距离并且俯首帖耳。然而作为一个民主

---

[1] [法]勒·柯布西耶:《明日之城市》,李浩、方晓灵译,北京:中国建筑工业出版社,2009年版,第84—85页。
[2] 汉娜·阿伦特认为:"极权主义之成功中令人不安的因素必定是它极信奉者真正极无私(selflessness):可以理解,一名纳粹分子或者布尔什维克分子不会因为对不属于运动的民众或者敌视运动的民众犯了罪而动摇他的信念;然而令人惊异的事实是,如果他遭到厄运,甚至自己变成迫害的牺牲品,被整肃出党,被送进苦役营或集中营,极权主义的魔鬼开始吞噬他自己的孩子,他也不会动摇。相反,文明世界都惊奇地发现,只要他在极权主义运动中的成员地位尚未被触动,他甚至会自愿帮助迫害自己,判处自己死刑。"[美]汉娜·阿伦特:《极权主义的起源》,林骧华译,北京:生活·读书·新知三联书店,2008年版,初版序,第402页。
[3] 同上,第427页。
[4] [俄]尼古拉·别尔嘉耶夫:《人的奴役与自由:人格主义哲学的体认》,徐黎明译,贵阳:贵州人民出版社,1994年版,第177页。
[5] [美]诺玛·伊文森:《巴西新老首都:里约热内卢和巴西利亚的建筑及城市化》,汤爱民,北京:新华出版社,2010年版,第117页。

第五章 乌托邦

图5-53 为科幻电影《魔力女战士》(Aeon Flux, 2005)的海报，而图5-54则为格罗皮乌斯设计的包豪斯档案馆。该影片反映在一个虚构的未来世界，抵抗组织对极权主义国家的抗争。剧组最初曾打算在巴西利亚拍摄，但由于后勤因素而锁定柏林，片中关于政府的绝大多数场景在柏林城外的动物收容所和兽医中心拍摄，而主角的住宅背景则设置为包豪斯档案馆。这里透露出来的信息颇令人回味，现代主义设计为何很适合用于极权主义电影的背景？而巴西利亚又为何成为这一背景的首选？

国家的首都,巴西利亚的设计却是一个丑闻。我在公众讨论中和大众媒介上争辩说,如果巴西想要留在民主的阵营中,那么它需要民主的公众场所,以便人民能够自由地从全国各地来到那儿集会,能够自由地进行交谈,对他们的政府发表意见——因为在一个民主国家中,那是他们自己的政府——以及辩论他们的需要和愿望,传达他们的意志。[1]

柯布西耶的追随者塔尼耶尔和科斯塔当然不会认同马歇尔·伯曼,他们认为伯曼"精神空虚",而且"对巴西利亚的设计的任何攻击都是对巴西人民的攻击"。[2]如果这个"人民"是"分子化"的"人民",这么说显然也是对的,这样的话让人觉得何其熟悉,又如此刺耳!柯布西耶也曾为自己与布尔什维克之间的关系做过辩解,但是他与他们之间的极权特征却又如此清晰易辨。权力,尤其是极权主义,当然能够让任何规划、管理与设计以最直接的方式、最有效率的过程来获得实现,连带有无政府主义特征的霍华德都说"一旦群众充分认识到建设妥善规划的新城镇,把人口从旧的贫民窟城市迁来本来就是可行的,犹如把一个家庭从破旧的分租公寓迁入舒适的新住宅一样自然,而且其难易程度取决于运用权力的大小时,这种权力肯定也是需要的"[3]。同样,中央集权也有利于资源的集中管控与调配,以及为标准化制定严格的规定。直到战后1954年,诺伊特拉在他出版的《通过设计而生存》(Survival Through Design)中依然提倡为工业化建筑材料制定严格的标准,若要实现他的理想,"就需要更高程度的管理和控制,而这在高度发达的资本主义体制下很难实现"[4]。

无论是对设计师还是政治家而言,只有分子化的人才能实现一个最具效率、最容易控制同时也最稳定、最有秩序的社会,这种稳定性是乌托邦成立的根基,只有稳定才能证明其优越性。在乌托邦中,历史被"终结"了:

---

[1] [美]马歇尔·伯曼:《一切坚固的东西都烟消云散了:现代性体验》,徐大建、张辑译,北京:商务印书馆,2004年版,企鹅版前言,第3页。
[2] 同上。
[3] [英]埃比尼泽·霍华德:《明日的田园城市》,金经元译,北京:商务印书馆,2000年版,第110页。
[4] [美]大卫·瑞兹曼:《现代设计史》,[澳]王栩宁等译,北京:中国人民大学出版社,2007年版,第323页。

## 第五章 乌托邦

> 几乎所有的乌托邦设想都没有想到变化,这种说法是正确的。这些乌托邦共同的设想是,乌托邦一旦在世界上成为现实,它将无限期地处于它一开始的形式中。"秩序癖"主宰着乌托邦思想。乌托邦强大的动力就在于它能从绝顶的混乱和无秩序中拯救世界。乌托邦是个关于秩序、安宁、平静的梦幻。其背景是历史的噩梦。与此同时,秩序每每都被认为是人间事物所能达到的完善,或近于完善。说实话,一位既具有秩序癖又自以为拥有完美(或近乎完美)设想的思想家,怎么能够心情舒畅地听任变化发生呢?……从定义出发,背离完美状态的变化必然会导致坏的结局。因此,要想在乌托邦中注入变化的可能性就必须同乌托邦思想的通常前提妥协。[1]

但如诺齐克所说,这种"秩序癖"和稳定性会带来社会的僵化和选择的匮乏:

> 乌托邦思想家试图根据一个缜密计划来改造整个社会,这一计划是预先制定的,之前未有先例。他们把一个完美的社会作为他们的目标,因此,他们描述的是一个静止和僵化的社会,这个社会没有任何变化或进步的机会和期望,它的居民亦无任何机会自己选择新的社会类型。(因为如果变化是一个向好的方向的变化,那么由于先前的社会状态由于可以被超越,因此就不完美了;而如果变化向坏的方向发展,那么先前的社会状态由于允许退步,也不是完美的了。变化若是不好不坏的,那又有何必要呢?)[2]

对丁设计来说,这种多样性的丧失虽然不似政治生活的丧失那么危险,但同样反映了乌托邦的内在矛盾。也许正是在这个意义上,卡伦巴赫设想的"生态乌

---

[1] [美]莫里斯·迈斯纳:《马克思主义、毛泽东主义与乌托邦主义》,张宁、陈铭康等译,北京:中国人民大学出版社,2005年版,第193—194页。
[2] Robert Nozick. *Anarchy, State, and Utopia*. Oxford UK & Cambridge USA: Blackwell Publishers Ltd, 1974, p.328.

托邦"在本质上是一个不完美的社会,并不否认社会的变动,"没有百分百的稳定"[1];但是这样一来,这个"生态乌托邦"在本质上并非是真正的"乌托邦",只不过是某种形式上的生态学批判而已。

极权主义的特征是以一种无私的态度、为大众服务的态度来排斥多元化,甚至不惜牺牲每一个具体的人的利益,关键时候甚至可以牺牲法律,因为后者只不过是实现极权目的的手段而已,如阿伦特所说:

> 极权统治的畸形主张似乎是没有回应余地的,它不是"毫无法纪"而是诉诸权威之源泉(积极的法律从中获致最终的合法性);它不是恣意妄为,而是比以前的任何政府形式更服从这种超人类的力量;它也不是使权力从属于一个人的利益,而是随时准备牺牲每一个人极重大直接利益,来执行它认定的历史法则和自然法则。它之蔑视积极的法律,宣称这是一种更高形式的合法性,因为它出自法律之极,那么就可以踢开小小的法律。极权主义的法律性(lawfulness)是假装发现了一条在地球上建立公正统治的道路——这是成文法承认永远不可能达到的法律性。[2]

法律不再有合法性,随时会被牺牲;人不再有人性,时刻做好牺牲的准备(包括自己的亲人)。只有技术是至上的,"技术专政论的终极体现便是无动于衷地将所有知识应用于人性攻击"[3]。在希特勒的极权主义统治中,统治者善于利用大型庆典来制造一种被狂欢淹没的高尚气氛,既烘托了统治者的权威,又消灭了个人性,使之成为分子化的人:

> 法西斯主义美学产生于对控制、屈服的行为、非凡努力以及忍受痛

---

[1] "生态乌托邦"中一段与美国记者的对话:"别忘了我们没有百分百稳定。这个系统提供了稳定性,但它里面也有很多不稳定。我的意思是说,我们并不追求完美,我们仅仅是试着去实现一种平均程度的良好状态,这意味着你得把那些特别好和特别不好的地方都算进去进行平均。"参见[美]欧内斯特·卡伦巴赫:《生态乌托邦》,杜澍译,北京:北京大学出版社,2010年版,第41页。

[2] [美]汉娜·阿伦特:《极权主义的起源》,林骧华译,北京:生活·读书·新知三联书店,2008年版,初版序,第576页。

[3] [美]劳埃德·卡恩:《庇护所》,梁井宇译,北京:清华大学出版社,2012年版,第326页。

苦的着迷(并为之辩护)——征服与被征服的关系以典型的盛大庆典的形式表现出来;群众的大量聚集;将人变成物;物的倍增或复制;人群/物群集中在一个具有至高无上权力的、具有无限个人魅力的领袖人物或力量周围。法西斯主义的戏剧表演集中在强权与其傀儡之间的狂欢交易,他们身穿统一的制服,人数呈现出不断膨胀的势头。其编舞术在不断的变幻与定格的、静止的、"雄性的"造型之间来回切换。法西斯主义艺术歌颂服从,赞扬盲目,美化死亡。[1]

在这样的狂欢中,"我"不再是"我",而是"我们":"整个祭典仪式,有些像古代宗教仪式,有时又像雷雨和风景一般能使人得到净化。有幸读到我的这段描绘的人们,不知你们曾否有过这种体验? 如果你们还未曾领略过的话,那我认为你们是很可怜的……"[2]

希特勒的御用建筑师、德意志第三帝国军备部部长阿尔伯特·施佩尔(Albert Speer,1905～1981,图 5-55—图 5-57)设计的齐柏林(Zeppelin)体育场可以容纳 24 万人,拥有 150 盏供夜间集会的探照灯。他设计的庆典会场整齐划一、肃穆崇高,观众席和舞台浑然一体,当军人或党卫军排成整齐的队伍聆听演讲时,每个人都能感受到"崇高"使命的召唤。而这似乎正是战败的法国所缺乏的,年鉴学派史学家马赫·布洛克(Marc Bloch,1886～1944)在它的《诡异的失败》(*The Strange Defeat*)认为正是大众庆典的缺乏,以及集体狂欢在群体生活中的消失,导致了无助和绝望的气氛的蔓延,并声称"这显然是我们所谓的民主体制的最大弱点,也是我们这些自封的民主主义者所犯下的最重罪行"[3]。1937 年,柯布西耶也曾向"人民阵线"献出巴黎"十万人体育场"的巨型构想,该项目包含了足球、游泳、网球和自行车场地,但其设计目的已经超出了一个综合的体育中心,柯布西耶在体育场中设置了一个尺寸和形状可以自由调节的巨型电影屏幕和巨型舞台。显然,柯布西耶也意识到了大型庆典在政治生活中的作

---

[1] 苏珊·桑塔格:《迷人的法西斯主义》(1974),[美]苏珊·桑塔格:《在土星的标志下》,姚君伟译,上海:上海译文出版社,2006 年版,第 90 页。
[2] [俄]扎米亚京:《我们》,顾亚玲等译,北京:作家出版社,1997 年版,第 48 页。
[3] [法]马赫·布洛克:《奇怪的战败:写在 1940 年的证词》,汪少卿译,北京:中国人民大学出版社,2013 年版,第 104 页。

造物主

图5-55—图5-57 希特勒的御用建筑师、德意志第三帝国军备部部长阿尔伯特·施佩尔及其设计的会场场景。

用,他设计的巨型体育场就好像"勒·柯布西耶是在对大历史学家马赫·布洛克在它的《奇怪的战败》一书中的文字产生回应"[1]。

阿尔伯特·施佩尔在反思为极权主义所做的设计时,曾这样说过:"很多人都曾有过同样的梦魇"……"未来的某一天,世界上的民族都被科技所控制。这一梦魇在希特勒专政体制时期几乎变成了现实。然而在今天,世界上所有国家仍然面临着技术统治的威胁,依我看,这在当代独裁政治下是不可避免的。世界技术化程度越高,与之平衡,人类对个体自由和自我意识的需求便越发变得重要"[2]。他认为希特勒的独裁专政是现代科技时期的首次工业国家独裁,因此也是首次借助无线电、公共广播系统等技术手段来巩固国民统治的独裁。因此,完善的技术手段实现了对全体公民的监控,创造了一大批对于命令不加批判的服从者。从乌托邦的历史来看的确如此,从没有哪一个历史时期的乌托邦实践曾产生如此大的主动破坏;只有在现代化时期,在一个产品和新闻快速生产与流通的时代中,在被技术掌握的社会的理性驱动下,被详细分工的社会呈现出更加明确的人的"分子化",从而为极权主义的产生提供了切实的基础。从这一天开始(当火车驶向奥斯维辛之际),人类对"乌托邦"的认识,永远不能再局限于一种对生活的美好想象了,再也不能回头了。

**极权主义**

> 群聚性一旦客体化,转换成社会制度,它便奴役人。而集体主义的奴役与诱惑却是另一种情况,它是精神的共同性、可沟通性、共相性从主体迁移到客体,人生活的全部或部分功能被客体化。集体主义总是权威主义,意识与良心的核心在其中已脱出个体人格,向外抛入大众的、集体的、社会的群体中。[3]
>
> ——《人的奴役与自由》,尼古拉斯·别尔嘉耶夫

---

[1] [荷]亚历山大·佐尼斯:《勒·柯布西耶:机器与隐喻的诗学》,金秋野、王又佳译,北京:中国建筑工业出版社,2004年版,第134页。

[2] [德]阿尔伯特·施佩尔:《第三帝国内幕》,转引自[美]劳埃德·卡恩:《庇护所》,梁井宇译,北京:清华大学出版社,2012年版,第326页。

[3] [俄]尼古拉·别尔嘉耶夫:《人的奴役与自由:人格主义哲学的体认》,徐黎明译,贵阳:贵州人民出版社,1994年版,第177页。

造物主

　　理想主义总是伴随着极权主义的实现,并为其提供必要的激情。正像塔尔蒙曾如此有力地论证过的,现代集权专制的基础是一种"假设'事物的完美模式',必然到来的独特的救世主义倾向"[1]。

　　1936年,英国作家乔治·奥威尔(George Orwell,1903～1950,图5-58、图5-59)与海明威等欧美热血青年一样,带上妻子艾琳奔赴西班牙,参加保卫共和国、反对弗朗哥的国际志愿军。在面对法西斯主义残暴战争的同时,他也看到了由共产国际领导的国际纵队内部的权力斗争。奥威尔所在的巴塞罗那马克思主义统一工人党被共产国际认定为托派组织,被斯大林下令清洗,受到严密的监控。奥威尔甚至在撤退到巴塞罗那之后还遭到追杀,巴塞罗那的"空气中充满了一种特别邪恶的气氛——怀疑、恐惧、无常和隐恨","大街上密探警察随处可见",而"这种噩梦般的气氛很难用语言形容"[2]。这样的经历促使他的思想发生巨大转变,在他1938年《向加泰罗尼亚致敬》这本书里,就提到了"极权",并终身以敏锐的观察和充满想象力的预言来批判极权主义造成的危害。

　　　　不可思议,人们惊叹他在20世纪40年代已经看穿了由政权参与把人性向善的努力变做一种社会改造,隐藏着非常危险的转折点:对私领域的抑制,对大公无私的理想颂扬,很可能造成"公领域"对"私领域"的大规模侵犯,而对竞争本能的遏制,也可能随之扼杀人的创造力。人是有可能被改造的,可是其后果,很可能是被改造成了"行尸走肉"。在理想主义的口号下,表面上的至善很可能走向歧途。[3]

　　奥威尔在《1984》里所描写的那个恐怖的极权主义世界通过"老大哥"反复的、无处不在的训诫来实现人的"行尸走肉化",或者说"分子化"。而在另一位反乌托邦作家阿道斯·赫胥黎的设想中,通过先天的设置,即胎儿阶段X射线的

---

[1] [美]莫里斯·迈斯纳:《马克思主义、毛泽东主义与乌托邦主义》,张宁、陈铭康等译,北京:中国人民大学出版社,2005年版,第15—16页。
[2] 奥威尔语,转引自林达:《西班牙旅行笔记》,北京:生活·读书·新知三联书店,2007年版,第345页。
[3] 林达:《西班牙旅行笔记》,北京:生活·读书·新知三联书店,2007年版,第356页。

第五章　乌托邦

图5-58、图5-59　1936年，英国作家乔治·奥威尔，与妻子艾琳奔赴西班牙，参加保卫共和国、反对弗朗哥的国际志愿军。

影响[1]、幼儿阶段梦境中的教育以及巴甫洛夫式的反复刺激来"预定人的命运,设置人的条件",从而实现人的"分子化",进而"让人们喜欢他们无法逃避的社会命运"[2],去"掏阴沟或是……主宰世界"[3]。从阿尔法到艾普西龙,人被分成三六九等,表面上每一个人都是平等的,劳动不分差别,以此让每一个人都安于岗位,满足于做一颗螺丝钉或是一块砖,满足于人的"分子化"——实在不行,还有唆麻。[4]

阿道斯·赫胥黎所描述的"美丽新世界"很大程度上是对他兄弟朱利安·赫胥黎思想的嘲讽,其书中创造的"独裁者"形象也在隐喻其兄弟。他们都是达尔文密友托马斯·亨利·赫胥黎的孙子,后者是进化论的坚定支持者。朱利安·赫胥黎(Sir Julian Sorell Huxley,1887～1975)是现代进化论的开创者,他认为科学是知识的唯一源泉,而作为地球生命的主宰,人类有能力掌握自己的进化命运。人类可以控制所有生命的未来,衡量人类是否成功的标准是人类将大自然富于创造性的遗产开发到何种程度。将这种生态学理论延伸到社会层面,人类则更有理由通过政治经济的规划组织来完善自身、获得进步,朱利安·赫胥黎在《假如我是独裁者》(If I Were Dictator)中展现了这一观点。他指明科学规划的积极方面,他认为要摆脱经济萧条就急需遏止"自由个人主义,因为那不是有机会的",并将社会之船交给生态学委员会驾驶,再让一位科学家(最好是他自己)来掌舵。他继而提出,"一位优秀的独裁者"在"国家知识精英"的协助之下能够做出正确的判断,帮助人类实现更高水平的生活和健康,从而确保人类的生存。赫胥黎认为:"科学要为社会服务,而它的一项关键研究就是如何创造更好更健康的建筑。这种先进的建筑将出现在现代设计中,而不是过去的设计。"[5]

---

[1] 福斯特先生在书中这样介绍这一过程:"热隧道与冷隧道交替出现。以强 X 射线的形式实现的不舒服跟冷冻配合在一起,胚胎换瓶时经历了可怕的冷冻。这批胚胎是预定要移民到赤道地区去做矿工、人造丝缫丝工和钢铁工人的,以后还要让他们的心灵跟随身体的判断。"参见[英]阿道斯·赫胥黎:《美妙的新世界》,孙法理译,南京:译林出版社,2013 年版,第 16 页。

[2] 同上。

[3] 主任在介绍的时候说:"我们也预定人的命运,设置人的条件。我们产出的婴儿是社会化的人,叫作阿尔法或艾普西龙,以后让他们掏阴沟或是……"他原打算说"主宰世界",却改了口道,"做孵化中心主任"。同上,第 13 页。

[4] 《美妙的新世界》书中提供给所有人的一种毒品。

[5] [美]佩德·安克尔:《从包豪斯到生态建筑》,尚晋译,北京:清华大学出版社,2012 年版,第 34 页。

## 第五章　乌托邦

在朱利安·赫胥黎的理性世界中,只要是为了科学的、合理的目的,只要能实现世界的进步,就有理由将权力交给某个人。在这个意义上,朱利安·赫胥黎成为英国现代主义设计理论上的代言人,然而他所支持的伦敦动物园企鹅馆(图5-60—图5-63)的项目却在当时遭到了普遍的抵抗,"为什么大猩猩和企鹅可以住得比伦敦贫民窟里的人还好,这个问题并不是所有人都能想通的"[1]。而赫胥黎则肯定了动物园的试验性建筑研究,认为多亏这样的实验,将来"伦敦动物园的大猩猩馆和我们城市人类居民的住宅之间将再不会有可悲的差距了"[2]。这样的一个解释,只是在逃避问题罢了。现代主义设计以大众的需求为名,在精神上却极易成为极权主义的附庸——这个事实只要稍加思索,就难以回避。事实就是,极权主义者们最终抛弃了现代主义的设计师们,而现代主义设计的理想却基于极权主义才有可能完全实现。

保罗·格林哈尔希在他编辑的《设计中的现代主义》(*Modernism in Design*)一书的绪论中,把现代设计运动分为两个主要历史阶段:1914年至1929年和1930年至1939年。他认为,"第一阶段实质上是一组思想,一种对设计的世界怎样改变人类意识并且改善物质条件的看法",而"第二阶段更是一种风格而非思想"。[3] 20世纪30年代可以看做是现代运动的理想在国际上传播并开始获得实现的阶段,简朴的机器美学开始渗透全球,而这也是"现代运动被国家政体包括德国和意大利所利用的时期,政体利用它使人们接受与最初引发这场运动的民主信仰完全对立的意识形态。无论受到何种政治意识形态支配,它那表述清晰的规则都使它成为独裁主义统治的有效工具"[4]。

1936年,包豪斯教师和设计师拜耳曾为纳粹设计过一个册子,用来赞美第三帝国生命的光辉和荣耀,以及希特勒的影响力,并介绍了一个关于柏林奥运会的展览。在德国已经入侵非军事化的莱茵区的情况下,这个美化纳粹的设计作品让许多人眼中的包豪斯变了味。但是,当后来被问及此事时,"拜耳只会讨论双色调的技巧和其他形式要素"[5]。在设计师眼中,其作品常常是

---

[1] [美]佩德·安克尔:《从包豪斯到生态建筑》,尚晋译,北京:清华大学出版社,2012年版,第35页。
[2] Julian Huxley.*Scientific Research* 66,转引自同上。
[3] Paul Greenhalgh.*Modernism in Design*.London:Realetion Books Ltd.,Introduction,1990,p.3.
[4] [英]彭帕克·斯帕克:《设计与文化导论》,钱凤根、于晓红译,南京:译林出版社,2012年版,第98页。
[5] [美]尼古拉斯·福克斯·韦伯:《包豪斯团队:六位现代主义大师》,郑炘、徐晓燕、沈颖译,北京:机械工业出版社,2013年版,第63页。

造物主

图5-60—图5-63 伦敦动物园企鹅馆。

第五章 乌托邦

无关道德的,此时他们将自己视为一位工程师,单纯地为技术服务。然而,任何技术都可能成为极权主义的工具,并反过来刺激极权主义的迅速发展;另一方面,设计问题还不单纯是技术问题,其包含的意识形态因素要更加复杂,也更难以逃避意识形态的追问;更关键的是,当现代主义设计师普遍设想的"乌托邦"以及对人的改造最终到来的时候,他才发现那转过身来的背影,很有可能是魔鬼。

这种状态在二战以后的确引起了人们的反思,但这其实是一个人类创造的长久问题,只不过工业社会激化了这种矛盾:一方面,人类赞美这种强有力的改造自然万物的冲动;另一方面这种梦想又被法西斯主义拉回了现实。"很明显,建筑中的一个内部矛盾致使其向往着去支配,去获得完全实现,因而建筑卷入到权力系统之中。这正是法西斯(政权)为何吸引建筑师的原因(特拉尼、奈尔维及某些出自包豪斯的人),也是勒·柯布西耶为何如此对斯大林主义的(Stalinist)城市规划着迷的原因。"[1]

俄国哲学家尼古拉斯·别尔嘉耶夫(Nicolas Berdyaev,1874～1948)曾这样说过:"看来乌托邦要比我们过去所想象的更容易实现。事实上我们发现自己面对着一个更痛苦的问题:怎样去避免它终于实现? ……乌托邦是会实现的,生活正向乌托邦前进。一个新的世纪也许可能开始。那时知识分子和有教养的阶层会梦想着以种种方式逃避乌托邦,返回非乌托邦的社会——那儿并不那么'完美',却更自由。"[2]幻想乌托邦并没有什么错,对未来生活美好蓝图的制造这一过程充满了美好的诱惑,一如乌托邦本身。乌托邦并不意味着极权主义,极权主义实现的"乌托邦"也不是真正我们想要追求的桃花源。只不过,人类对乌托邦的追求确实带来了值得反思的"成果",在现代性的全面示范下,这一极权主义的噩梦至今尚未消散——无论是在社会制度方面,还是设计思想方面。这不是人类天然的、难以压抑的进取精神导致的,但是在完全解放、不加限制的现代冲动下却造成了破坏性的后果,对别尔嘉耶夫来说,它有悖人性;而在鲍曼看来,它与人类"多元化"的本能相冲突:

---

[1] [德]迈克尔·艾尔霍夫:《空间设计》,引自[德]赫伯特·林丁格尔:《乌尔姆设计——造物之道(乌尔姆设计学院1953～1968)》,王敏译,北京:中国建筑工业出版社,2011年版,第206页。
[2] 转引自[英]阿道斯·赫胥黎:《美妙的新世界》,南京:译林出版社,2013年版,卷首语。

造物主

> 大屠杀是现代的,但这个事实并不意味着现代性就是大屠杀。现代社会的驱力趋向于完好设计的、完全控制的世界,一旦它失去控制并如野马脱缰,就会产生像大屠杀这样的副产品。大多数时候,现代性是不被允许这样做的。它的勃勃野心与人类社会的多元化相冲突;这些野心之所以没有达成目的是因为缺乏绝对的力量和垄断的能动性,其绝对和垄断的程度还不能忽略、漠视或压倒一切自治性的,并因而是抵消和缓冲的力量。[1]

从另一个角度来看,如别尔嘉耶夫所言,人类的群聚性一旦客体化,转换成社会制度,它便奴役人。在赫伯特·乔治·威尔斯(Herbert George Wells,1866~1946)《一个现代乌托邦》(*A Modern Utopia*,1905)中,人类被分为四类:能动者(kinetic)、生成者(poietic)、基础者(base)和迟滞者(dull)。[2] "能动者"是社会的积极组织者,包括管理者、领导者、企业家、公务员等等;生成者包括社会的创造力元素,即我们通常说的知识分子;剩下的两类相当于印度四种姓中的最低等级首陀罗,常常是犯罪分子或酒鬼——这样糟糕的场景让我们想起许多反乌托邦的科幻电影,也让我们感叹人类设想的乌托邦形态也是一个不断发生的过程。

在长期的人类不完美状态中,向往自我更新能带动社会更新,发挥人的主动性的创造活动也毫无疑问是人的本能,甚至是其中最健康的那一部分。在对乌托邦的追求中,我们看到了善意,看到了人性的光辉;但同时,被强制执行的刻意的完美状态却又桎梏我们的自由,让我们心如寒冬,这也许是人类永恒的困境:

> 人的确不能不追求完美,即不能不向往上帝王国。但迄今为止,人所追求和所向往的乌托邦却实在糟糕得很,仅给人以美感的眩晕,而一付诸实践,便演为貌似的完美、自由、合人性,便以幻象欺骗人。追究起来,这是乌托邦混淆了"恺撒"与上帝,混淆了这个世界与另一个世界。

---

[1] [英]鲍曼:《现代性与大屠杀》,杨渝东、史建华译,南京:译林出版社,2002年版,第126页。
[2] Lewis Mumford. *The Story of Utopias*. New York: Boni and Liveright Publishers, 1922, p.186.

## 第五章 乌托邦

这样,乌托邦想建设完美的生活,想养成人的应有的善良,想实现人的悲剧的理性化,但由于它匮乏人与世界之间的转换,最终总是既没有新的天堂,也没有新的尘寰。[1]

---

[1] [俄]尼古拉·别尔嘉耶夫:《人的奴役与自由:人格主义哲学的体认》,徐黎明译,贵阳:贵州人民出版社,1994年版,第182页。

# 第六章

## 守夜人

1. 孤岛
   |神秘的中国|
   |庇护所|
   |积极的乌托邦|
2. 宇宙飞船
   |环境之泡|
   |地球号|
   |船长|
3. 人类悲观主义的盛行

## 第六章　守夜人

### 1. 孤岛

> 我渴望一片
> （越快越好！）
> 控制论的草原
> 和谐的程序
> 让哺乳类走兽与计算机共存
> 就如同清澈的水
> 溶入那湛蓝的天空
> 我渴望一座
> （快来吧！）
> 松树和电子纷呈的
> 控制论的森林
> 野鹿轻轻地漫步于
> 计算机之间
> 宛若绚丽的开花时节里
> 一束束鲜艳的花朵
> 我渴望一门
> （它必须是！）
> 控制论的生态学
> 我们可以摆脱劳役
> 重新返回大自然
> 和我们哺乳类的兄弟姐妹欢聚
> 一切都在爱神的注视下[1]
>
> ——《一切都在爱神机器的注视下》
> 理查德·布朗蒂根

---

[1] 转引自[美]西奥多·罗斯扎克：《信息崇拜：计算机神话与真正的思维艺术》，苗华健、陈体仁译，北京：中国对外翻译出版公司，1994年版，第81页。

在詹姆逊看来，莫尔写的乌托邦就是"孤岛"英国（图6-1、图6-2）的再现，"乌托邦的五十四个城市复制了伦敦的五十四个区，所以莫尔想象中的岛屿（图6-3、图6-4）不过是现实存在的亨利八世王国的文学版"[1]。几乎所有的乌托邦想象都存在于一个与世隔绝的环境中，如果要在最大程度上解释这种隔绝，那么最好的方式就是将其描述为一个"孤岛"。在这样的隔绝环境中，这块"飞地"才有可能完全不顾周边世界的现实影响，而获得彻底的实践与探索。有趣的是，作为"孤岛"存在的英国与日本，都曾在二战后表现出"设计"领域的重要影响力，这也许与"孤岛"环境下强烈的乌托邦氛围不无关系。

韦伯曾认为，在中世纪早期，不同形式的修道院实际上形成了一些孤岛，它们与周围的农业社会相隔离，帮助教徒克服"自然状态"，从而"摆脱不理智的冲动的支配，摆脱他对尘世及自然的依赖"，理性从而在其中得到了极大的发展。[2]这样的"孤岛"好像是某种"庇护所"，它通过为人们提供生理与心理上的安全空间，来实现一种短暂的安全感，并在恶劣外部环境的巨大反差下，催化出对乌托邦的需求，如詹姆逊所说："在社会变革骚乱和仓促中存在的空白，也许可以被认为某种孤岛（enclave），藉此乌托邦幻想能被摆上台面"[3]。社会环境越是恶劣，这个"孤岛"的重要作用就越发体现出来，同时，对乌托邦的渴望就越强烈。通过詹姆逊的"孤岛"比喻，乌托邦和社会现实的关系被从两个方面表现出来：一方面乌托邦是由许多"过渡阶段"组成的；另一方面乌托邦存在于社会变革之中。对于詹姆逊来说，这些孤岛包括霍华德的田园城市，也包括作为其下一代的包豪斯及其"非常不同的革命性的现代建筑"[4]。

孤岛毫无疑问意味着一种权力的绝对控制，这是实现乌托邦的关键基础。在一个孤岛中，你无处可去，你耳无所闻。对于极权主义者而言，他们常常人为地制造"孤岛"，因为这将为他们带来最易于控制的人以及理想中的舆论环境，它甚至会主动地将自己隔绝于世界。城市相对农村而言，在某种意义上也是一个

---

[1] Fredric Jameson. *Archaeologies of the Future: The Desire Called Utopia and Other Science Fictions*.London：Verso Books,2005,p.33.
[2] [德]马克斯·韦伯：《新教伦理与资本主义精神》，彭强、黄晓京译，西安：陕西师范大学出版社，2011年版，第102页。
[3] Fredric Jameson. *Archaeologies of the Future: The Desire Called Utopia and Other Science Fictions*.London：Verso Books,2005,p.15.
[4] Ibid,p.20.

第六章 守夜人

图6-1 欧洲古地图。

图6-2 英国古地图。

造物主

图6-3、图6-4 小汉斯·荷尔拜因所描绘的托马斯·莫尔像(上),以及《乌托邦》一书中所描绘的"孤岛"(下)。

"孤岛",它的封闭性更强,控制力也更强,因而大多数乌托邦想象都是一个具体而封闭的城市,不管它表现出多么强烈的乡愁气息。

计算机曾象征着另一种"孤岛",它的问世为"新杰斐逊主义的民主观的实现奠定了技术基础。与杰斐逊主义要求平等分配土地的民主观不同,新杰斐逊主义主张在获取信息方面人人享受平等的权利。微机发展的最终目的是在一个健康和自然的环境里培育出以电子村为特征的全球文化"[1]。也就是说,计算机将冲破极权主义的束缚,从而创造一个平等的空间。在1984年为了纪念奥威尔小说《一九八四》所拍的经典广告中,一个肌肉结实的年轻女子奋不顾身地冲上前去,用雷神的锤子打碎了象征行业霸主IBM的"老大哥"(然而讽刺的是,在20年后苹果公司自己变成了"老大哥",成了带有强烈封闭性的极权主义象征),"广告的表演多少有一些戏剧性的夸张,不过却抓住了业余计算机迷的精神特征,他们创建苹果公司就是希望让电子技术为大众使用"[2]。

同样,网络空间也是一个"孤岛"。信息技术、智能化、物联网等等逐渐发展出一种新的乌托邦,人与人之间的联系看起来加强了,但实际上却变得更加隔绝了,因为人与人之间不再通过传统而真实的方式进行交流,而被虚拟的方式所取代了。你甚至不知道在手机那头所依恋的人是男性而是女性,但是我们都接受了对方在"乌托邦"中被认定的身份认同。同时,这个"孤岛"中所具有的强烈的乌托邦气质让我们深入其中,无法自拔。也有少数人反对这种控制,但他们被视为异类,要么被排斥,要么被边缘化。

**神秘的中国**

> 《时报—邮报》之所以决定执行这项独特而艰巨的任务,是因他们确信在脱离美联邦整整二十年后,对生态乌托邦进行实地考察已是当务之需。一直以来的敌对状态,长时间地阻止了人们靠近生态乌托邦,去看看那里究竟发生了什么。在这个世界上,那里曾是离我们很近和我们亲如一家的地方但在独立后却变得与世隔绝,日益神秘。[3]

---

[1] [美]西奥多·罗斯扎克:《信息崇拜:计算机神话与真正的思维艺术》,苗华健、陈体仁译,北京:中国对外翻译出版公司,1994年版,第81页。
[2] 同上,第84页。
[3] [美]欧内斯特·卡伦巴赫:《生态乌托邦》,杜澍译,北京:北京大学出版社,2010年版,第1页。

造物主

> 我并没有像在纽约或者巴格达那样,感觉自己像是个外国人。我觉得自己像个类人猿,一个火星人,一个他者。[1]

这就是"孤岛",它被隔绝的程度往往与其乌托邦氛围的厚度保持着同步,这也许可以用来解释西方知识分子在上个世纪60年代对中国文化的迷恋。在他们眼中,中国是一个完美的自我封闭但同时又自给自足的"乌托邦",在被外界隔绝的环境下,中国人创造出了拥有完善生产方式的生态系统。

在卡伦巴赫的《生态乌托邦》中,作者"通过提供了一个生态学的同时也是企业家式的乌托邦来回应典型的资本主义的缺陷"[2],这个被世界隔绝的绿色环保社会与改革开放前的中国非常相似:生态乌托邦在独立后,采用"民兵体制","人们每年都要参加'训练',执行几个星期的项目任务。他们的组织听起来更像游击队,而不是真正的军队,但他们明显有着优秀的无线电通信和非常有效率的国家指挥系统"[3]。这个生态乌托邦不仅全民皆兵,而且全民都是发明家,很多好用的军事思想都来自平民百姓,比如"一个普通人发明了我们最便宜的反直升机武器之一,一个简单的火箭曳尾线缆。他是一个打枪打不准的家伙,但他的想法却能让你击落一架直升机,即使你没有打在它身上"[4]。当卡伦巴赫在描述心目理想的"孤岛"时,他肯定参考了中国及类似的西方人眼中的"乌托邦"。他们由于神秘的自给自足以及在短时间内爆发出来的旺盛生命力,给西方因为经济全球化及消费主义滥觞而造成的商业道德困境找到了一条可以参考的道路;反过来,这条道路由于其神秘性又强化了其"孤岛"的特征,从而变得更具吸引力。

1974年4月11日至5月4日,法国《原样》(*Tel Quel*,又译《太凯尔》或《如是》)杂志社组织了一次自费的为期三周的中国考察(图6-5)。回国之后,罗兰·巴特(图6-6)将他的日记写成了有关中国的文字,用于他高等实用研究院研讨班的授课,这就是后来的《中国行日记》;其他的考察者也将体会写成了文

---

[1] [法]朱丽娅·克里斯蒂娃:《中国妇女》,赵靓译,上海:同济大学出版社,2010年版,第4页。
[2] Fredric Jameson. *Archaeologies of the Future: The Desire Called Utopia and Other Science Fictions*. London: Verso Books, 2005, p.13.
[3] [美]欧内斯特·卡伦巴赫:《生态乌托邦》,杜澍译,北京:北京大学出版社,2010年版,第156页。
[4] 同上。

第六章 守夜人

图6-5 1974年4月11日至5月4日，法国《原样》(Tel Quel)杂志社组织了一次自费的为期三周的中国考察。

图6-6 法国作家罗兰·巴特，他在中国考察的日记写成了有关中国的文字，用于他高等实用研究院研讨班的授课，这就是后来的《中国行日记》。

章,如弗朗索瓦·瓦尔的《中国,没有乌托邦》以及后来克里斯蒂娃的《论中国女人》、马赛兰·普莱内的《中国之行:1974年4月11日~5月3日的普通旅行日志——摘录》等。[1] 35年后,被安娜·埃施伯格·皮埃罗所整理的《中国行日记》中,罗兰·巴特显然对中方精心安排的路线并不满意,认为"整个旅行都躲避在语言和旅行社这两层橱窗之后"[2],并在十分中性的轻描淡写中"还是流露出中国的乏味和巴特的失落"[3]。而且在他们的行程中,总是"有巨幅大字报张贴在我们的目的地,通知那些极为惊讶的群众,告诉他们我们谜一样的名字"[4]。尽管如此,他们还是十分真切地接触到中国人的现实,而这一切与他们的想象并不一样。罗兰·巴特说:

> 发型都是规则的。
> 
> 真让人印象深刻!完全没有时尚可言。零度的衣饰。没有任何寻求、任何选择。排斥爱美。[5]

而那些在宣讲和对话中突兀出现的政治口号则被称为砖块(brique)[6],这些直面现实的感受多少改变了之前西方知识分子对中国的看法。[7] "原样派"

---

[1] 参见[法]罗兰·巴特:《中国行日记》,怀宇译,北京:中国人民大学出版社,2012年版,序第4页。

[2] 转引自韩蕾:《罗兰·巴尔特与中国:一个话语符号学的文本实验》,《中国比较文学》,2014年第2期,第100页。

[3] 车琳:《20世纪60—70年代法国"原样派"知识分子的中国观——以菲利普·索莱尔斯和罗兰·巴尔特为例》,《中国比较文学》,2014年第2期,第75页。

[4] [法]朱丽娅·克里斯蒂娃:《中国妇女》,赵靓译,上海:同济大学出版社,2010年版,再版序言,第1—2页。

[5] [法]罗兰·巴特:《中国行日记》,怀宇译,北京:中国人民大学出版社,2012年版,第11页。

[6] 见于罗兰·巴特:《那么,这就是中国吗?》,"实际上,整个话语似乎沿着一种陈词滥调的路子在前进,类似于在控制论上称为'砖块'的二级程序",转引自同上第24页。

[7] 在1968年法国"五月风暴"前后,法国思想界掀起了一股"中国热"。根据1966年法国出版的《毛泽东——北京的红色皇帝》所附参考书目的不完全统计,截至当年,法国出版的中国旧民主主义革命到新民主主义革命时期的书籍57部,其中8本书的书名中出现了毛泽东的名字,而毛的传记已有5本。而"原样派"是其中推波助澜者,"原样派"在1971年第47期杂志上发表宣言,积极表明支持社会主义中国的立场,批判了"五月风暴"后法国的资产阶级和修正主义意识形态,与法国共产党决裂,由此高调开始了"热恋"中国的阶段。在此期间,《原样》杂志出版了3期中国专号。1972年春季刊(第48/49期合刊)中三分之二的篇幅以中国为主题。参见车琳:《20世纪60—70年代法国"原样派"知识分子的中国观——以菲利普·索莱尔斯和罗兰·巴尔特为例》,《中国比较文学》,2014年第2期,第69—70页。

第六章 守夜人

核心人物菲利普·索莱尔斯等人甚至在1974年3月30日组织杂志与德高望重的汉学家李约瑟博士进行访谈,试图了解正在中国受到批判的孔子究竟对中国社会产生了怎样的负面影响,并试图把"批林批孔"与"五四文化运动"相提并论。[1]在"原样派"甚至整个西方知识界60年代、70年代的"中国崇拜"中我们可以看出其中的革命浪漫主义幻觉和乌托邦误读——这是一件偶然的事情吗?

在西方人尚未接触社会主义中国之前,中国在社会制度上的特点一直吸引着西方的知识阶层(图6-7—图6-10),这其中当然包括现代设计的精英们。自上而下的强大权力,能够将规划与纪律完整地、快速地执行下去,甚至能够改变人们的审美和思想;每一个人就像是精确而又任劳任怨的齿轮或螺丝钉,能够理性地执行"设计师"的宏伟蓝图——这是一件多么吸引现代设计思想家的事情。他们苦思冥想无法实现的设计革命,被归因于资本主义的弱点和弊端,也许只有在社会主义中国才能够被实现。社会主义中国所具有的稳定、集权以及在被封闭环境下的自给自足等特点都是乌托邦社会能够实现的制度基础。在有局限性的视野之下,它们也是现代主义设计最理想的社会制度。

英国作家阿道斯·赫胥黎在小说《美妙的新世界》中有这样一句描述:"但是真理是一种威胁,科学危害社会。它的危害之大正如它的好处。它给了我们历史上最平衡的稳定。跟我们的稳定相比,中国的稳定也只能算是最不可靠的。即使原始的母系社会也不会比我们更稳定。"[2]姑且不论在这部反乌托邦小说中,"稳定"一词是否具有负面的意义,至少它从侧面体现出西方作家对中国制度在稳定方面所具有特点的肯定,这种稳定甚至仅次于理想中的乌托邦世界。在对资本主义世界的衰落和消费主义普遍感到失望之余,现代主义者将视野投向了"稳定"的中国,渴望在其中能发现更加有效率、更加"理性"并且能约束欲望的设计方法。他们是如此迫切地想找到这些方法,探索出一条道路,以至于将中国想象成理想中的乌托邦。

倡导绿色设计的美国批评家维克多·帕帕奈克曾这样说:"大量外国的资金干预并没有消除印度的贫穷——相反,这种援助的缺乏却帮助了中国。在1956

---

[1] 车琳:《20世纪60—70年代法国"原样派"知识分子的中国观——以菲利普·索莱尔斯和罗兰·巴尔特为例》,《中国比较文学》,2014年第2期,第71页。
[2] [英]阿道斯·赫胥黎:《美妙的新世界》,孙法理译,南京:译林出版社,2013年版,第254页。

造物主

图6-7—图6-10 法国著名的摄影家亨利·卡蒂埃-布列松（Henri Cartier-Bresson，1908~2004）曾受邀在中国大跃进时期赴华拍摄，然而仅凭这些摄影作品，外界很难还原当时真实的中国状况。

年,毛泽东在中华人民共和国提出了'自力更生'的政策。其结果引起了影响深远的社会变革,而更重要的是,人们的思想意识发生了改变,这导致了其教育和独立自主意识的发展,并产生了分散解决问题的办法"[1]。尤其是在对印自卫反击战之后,拥有非常优越国际环境以及苏联、美国各方援助的印度的失败更是给人留下了非常深刻的印象,即独立自主、自给自足能够创造出一个自我循环的社会,这对于环保主义者来说是极具诱惑力的。实际上,如果在正确指导方针下,计划经济体制在分配社会资源方面确实具有效率优势,而封闭的环境更是形成了寻找开创性方法的条件。

而帕帕奈克则举了手扶拖拉机为例来说明中国的创造性:"中国研发了一种类似的'行走拖拉机',生产有0.5马力、3马力和12马力几种型号。图中所示为该系列最高级的型号,它已经成了世界上销售得最好的农用器具。(要知道,世界上将近3/4的耕犁是由一个女人的力量来牵引的,这个力远不及0.5马力。)"[2]与此相似的,类似于中国式的"养鱼场"等等创新都引起了西方知识分子的关注。但要值得我们注意的是,手扶拖拉机显然并非是中国人发明的[3],它只是被西方知识分子"攫取"的中国"现代化"象征。

封闭环境中的探索实现了环保主义者所希望达成的"宇宙飞船"式的实验。美国建筑师、作家西姆·凡·德·卢恩(Sim van der Ryn)在一次会议中,大声呼吁设计师们来创造真正环境友好的住宅,而不是那些讨好媒体的哗众取宠之物,他说:"我们的星球需要无污染的能源,太阳能、风力发电,堆肥发酵产生的甲烷,重新使用水车;新汉普士威尔的锯木厂就是水能驱动的。让麻省理工学院三分之二的研究员去关注开发清洁燃油机动车!用这些强大的建筑资源创造一个智囊库,在中国发展到每个家庭拥有两辆机动车的局面之前,探索一下内燃机的对策!"[4]而他认为,解决环境问题并非一定要借助于科技创新,很多传统的设

---

[1] [美]维克多·帕帕奈克:《为真实的世界设计》,周博译,北京:中信出版社,2013年版,初版序,初版序,第47页。
[2] 同上,第289页。
[3] 在1976年4月《拖拉机》期刊的文章《国外手扶拖拉机发展概况》(华耀达)中,作者说日本农业机械化的特点是大量使用手扶拖拉机,"手扶拖拉机在20年代初由美国输入日本"(100页)。而在更早的翁家昌1966年4月在《农业机械学报》(第9卷第2期)发表的《手扶拖拉机设计中的几个问题》(116页)一文中,所有四本参考书目都是日文的。
[4] [美]劳埃德·卡恩:《庇护所》,梁井宇译,北京:清华大学出版社,2012年版,第318页。

造物主

计方法一直就是最优的选择,他认为:"你们是否考虑过在有些情况下,设计从一开始就已经是完善的了,即使百万年后也不需要有所改进。看看你们手!它有必要进行重新设计吗?"[1]为此,他举了一个例子:

> 建筑师们,请通过你的能力和良好的社会地位来帮助解决当今的居住难题。帮助人民!你并不需要找寻一种巨大的、全新的居住方案。答案可能就在我们的手中。扫、扫、扫,10万中国人用扫帚清扫北京街道的积雪,并没有扫雪机。北京的粪便进行回收并用作化肥,并没有污水问题。[2]

集体扫雪,就好像"除四害"或是1958年全国上下拆除城墙一样,这是一件一哄而上的事情,表面上轰轰烈烈、速度很快,但未必是高效率的代表。这种方式需要相当的人数来参与,虽然降低了环保主义者对机器的需求和对能量的消耗,但这种"集中力量办大事"的优越性常常因为未经商讨和衡量而导致其他方面的损耗——这也许是现代主义者所需要的一种理想范式,因为他们自认为是完全正确的,他们所有的行为也建立在这种自我认同的基础之上。

庇护所

> 我们团结起来渴望
> 一场彻底的革命,
> 反抗空虚面具下,
> 美国文明的贪梦。
>
> 我们联合,在这山腰上,
> 聚集力量,
> 更近地洞悉
> 野性和自然的创造力。

---

[1] [美]劳埃德·卡恩:《庇护所》,梁井宇译,北京:清华大学出版社,2012年版,第318页。
[2] 同上。

## 第六章 守夜人

我们从土地获取力量。
用这个力量为自己的家庭建造庇护所……
我们建造每一个细节……
以我们想要的方式建造。
我们关注……
我们关注家园的快乐和舒适……
我们爱每根木材、每个钉子和砸破的拇指……

我们没有特别的技能。
没有受过训练的建筑师或工程师。
我们是一群典型的傻嬉皮,
心灵手巧,意志坚定
幸运会帮助我们找来无数的
廉价或免费材料……

我们喜爱锥形帐,优雅而简单……
我们喜爱圆顶屋,宽敞而通透……
我们喜爱生土、原木房屋,感觉紧密而质朴……

事实上,
我们喜爱任何用爱搭建的房屋。
为追求一个小小的令人满足的住房
我们发现更加容易和有更多回报的是
将我们的精力与志同道合的人汇集在一起

我们希望
将代表效率和生态的合理原则的共产主义
与令人振奋和不可预知的力量的创造性无政府主义
结合在一起……

造物主

> 我们希望两者兼得……
> 极端的个性存在于紧密的
> 共产主义中,部落式的组织架构。
> 我们的经验证明迄今为止
> 两种意识形态都不是必然排他的……[1]

如果我们看到在20世纪60年代、70年代的美国,年轻人是如何高傲、倔强同时而又偏激、颓废地将自己孤立起来,我们就不难理解为什么当时的西方知识分子会关注这段时间的神秘中国。回到卡伦巴赫的《生态乌托邦》,在这个设想中环境友好的"乌托邦",人们的装扮与行为方式毫无疑问就是"嬉皮士":

> 几乎人人都是狄更斯:足够怪异,但看起来并不疯狂或污秽破烂,就像那些60年代的嬉皮士一样。古怪的帽子和发型、夹克、汗衫、紧身裤、紧身衣——快来救救我吧,我觉得我甚至看到了男裤护裆,如果我没看错的话。这里有大量由小贝壳或羽毛构成的刺绣和装饰品,还有那些拼缀物——这里的布料一定非常紧缺,要不他们怎么会如此长时间地重复使用呢?[2]

生态乌托邦的火车更是十足的波西米亚味:这是一个没有座位的火车,用膝盖高的隔板将车厢分隔开来;地板上铺着厚实柔软的地毯,乘客悠闲地躺在大袋子一样随意散放的皮制坐垫上;而且大家竟然在火车里像嬉皮士一样抽着大麻[3],"我的旅伴点起香烟(我闻出那是大麻)逐一传递。我也吸了两口,看到我

---

[1] [美]劳埃德·卡恩:《庇护所》,梁井宇译,北京:清华大学出版社,2012年版,第297页。
[2] [美]欧内斯特·卡伦巴赫:《生态乌托邦》,杜澍译,北京:北京大学出版社,2010年版,第14页。
[3] "大麻"在某种意义上已经成为"嬉皮士"的象征物,一种摆脱现实生活的短暂"乌托邦"状态,简单来说,"抽大麻是一种旅行,一次惬意的出游,一段安神的时光,一种人际交流……姑娘和小伙子们都是都市森林中的性情温顺的野兽,懒洋洋地躺在草地上,互相抚慰着、对视着、微笑着,把一支大麻烟卷顺着围成的圆圈依次相传,就像印第安人抽长烟斗那样。"参见[法]卡利耶尔:《乌托邦的年代》,戎荣译,北京:商务印书馆,2010年版,第19页;而对于嬉皮士毒品先知的提莫西·赖瑞(Timothy Leary)来说,这是一种从阿道斯·赫胥黎就开始号召的"幻觉革命",它可以"开启人的感觉器官,开启人的细胞智慧、开启人的内心世界"。参见王恩铭:《美国反正统文化运动:嬉皮士文化研究》,北京:北京大学出版社,2008年版,第107页。

做出这第一个国际性友好举动后,大家很快就在一起谈笑风生"[1]。从卡伦巴赫的描述中,我们能看到嬉皮士运动所包含的强烈乌托邦气质,也能理解在嬉皮士运动的自我隔绝、纵欲甚至自我伤害的背后,所蕴含的理想主义甚至禁欲主义。

这种"自我放逐"式的乌托邦蕴含了诸多复杂的文化元素,在本书关于"游牧设计"的章节中已进行了部分论述。在这里,我们将聚焦于他们所建造的乌托邦社会,作为他们的"庇护所",他们在这里逃避资本主义和消费社会的压力,并用一种与主流社会不合作的方式,去寻找人类被机械和社会所压抑的天性。在"滴落城"(Drop City,图6-11、图6-12),在利布瑞(Libre),嬉皮士们建立了一个又一个的"嬉皮公社"(hippie Commune)。他们同吃同住、关注环保和内心,甚至打破了家庭的概念,分享子女和性。

意大利裔的美国建筑师保罗·索莱里(Paolo Soleri,1919~2013,图6-13)在美国亚利桑那州沙漠地带的小镇"阿科桑蒂"(Arcosanti,图6-14、图6-15)进行了更大规模、更关注环保的乌托邦尝试,"这是个致力于创造一种人类、建筑和自然之间敏感而亲密的融合的项目"[2],目的是创造一个容纳5000人的高密度居住区,房屋采用了厚实的混凝土穹顶来遮阳,那些均坐北朝南的中空、弯曲和半穹顶结构均有利于聚光保温,并在这些建筑的南侧建造了利用太阳能供暖的设施和温室,充分利用风车、太阳能和循环水提供可再生能源。在他的生态建筑学(arcology)中,索莱里试图让所有热源、冷源和生活所需都通过基本的物理学层面的建筑设计来获得,并以最朴素的方式利用自然,从而将人的生存需求降到最低。

索莱里通过对生态系统运行的研究,将建筑与城市视为一种可以自给自足的生态实体。这是一个"巴别塔"式的乌托邦,建筑巨型化、城市高密度。他设计的"第二巴别塔"(Babel 2)和"石弓"(Stonebow)可分别容纳55万和20万人居住。1969年索莱里以城市乌托邦的传统设计了一座800米高的垂直超级都市,在这里通信线路被缩短了,车辆交通被消除了,自然受到了保护,人与人的联系更有意义了。虽然有人批评这种密度会导致"生态建筑里成千上万的居民不得

---

[1] [美]欧内斯特·卡伦巴赫:《生态乌托邦》,杜澍译,北京:北京大学出版社,2010年版,第10页。
[2] Edited by Laszlo Taschen. *Modern Architecture A-L*. Koln: Taschen GmbH, 2010, p.502.

造物主

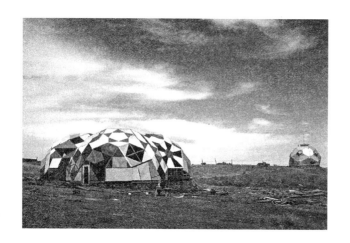

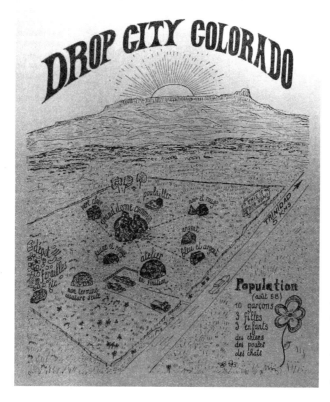

图6-11、图6-12 在"滴落城"(Drop City),在利布瑞(Libre),嬉皮士们建立了一个又一个的"嬉皮公社"(hippie Commune)。

第六章 守夜人

图6-13—图6-15 意大利裔的美国建筑师保罗·索莱里在美国亚利桑那州沙漠地带的小镇"阿科桑蒂"进行了更大规模、更关注环保的乌托邦尝试。

不在升降机旁排队,等待着下到地面去作一番远足野餐"[1],但是这种超级巨型结构的出发点的确基于技术的、生态的、社会学的概念。在1970年华盛顿科克伦博物馆(Corcoran Gallery)的索莱里展览中,Holcombe M.Austin曾这样评论这些壮观的摩天楼巨构:"这些充分具有人道精神和生态精神的,即索莱里所定义的所谓生态建筑学将能拯救我们剩下的那些未被破坏的土地。事实上,它能逆转当下的趋势并为人类的快乐释放土地"[2]。1977年,索莱里在《地球的回答》中提出了自己的思考:

> 现在我看到的问题是,当前的城市规划对高空利用太少,取而代之的是凌乱、笨拙的扩建。如此延伸,其后果是地球面貌的惊人转变。农田被建成停车场,大量的时间和能量被用于运输人、货物以及各种服务。我的构想,是城市的内聚,而非外扩。[3]

在索莱里的设计中,我们能发现他与富勒一样,都是一位试图通过高技术来实现环保的理性主义者。这种超级巨型建筑在理论上是能实现的,甚至所谓"人与人的联系更有意义了"或者"在能耗、资源消耗、土地占用、废物排放和环境污染的最小化的同时,又能达到人际交往和人与自然接触的最大化"[4]的构想也许在理论上具有可能性,但是在现实中呢?索莱里反对大都市的扩张以及郊区化的居住形态,认为这会导致人际交往的逐渐丧失,但是高密度的巨型建筑能够解决这个问题吗?如今现代化的大型居住区的密度远远高于传统住宅区,但是人际交往增加了吗?

这个生态镇是为了容纳5000人口而建的,但在入住人口最多1970年代,小镇的居民也不超过200人,现在则只剩下了60多人,主要收入来自于出售手工制造的风铃——这让人想起18世纪的"震颤教派"。据说,索莱里在2008年接受《卫报》采访时将"阿科桑蒂"(也有译者译为"阿科桑底")的失败归结为自己

---

[1] [美]西奥多·罗斯扎克:《信息崇拜:计算机神话与真正的思维艺术》,苗华健、陈体仁译,北京:中国对外翻译出版社,1994年版,第82页。
[2] Paolo Soleri.*Conversations with Paolo Soleri*.Edited by Lissa McCullough.New York:Princeton Architectural Press,2012,p.9.
[3] 拾玖:《索莱里:再见/在建乌托邦》,《南方人物周刊》,2009年12月,第82页。
[4] 周榕:《阿科桑底的风铃》,《广西城镇建设》,2012年3月,第47页。

"没有传教者的天赋",这多少能看出这样的乌托邦对于道德的极高要求。因此,在精神上与"阿科桑蒂"相一致的诸种嬉皮公社在70年代都曾盛极一时,但均很快就衰落了,仅留下建筑的废墟,一些残存至今的嬉皮公社甚至变成了中产阶级的旅游景点。1971年由奥林匹亚出版社(Olympia Press)出版的彼得·拉彼提(Peter Rabbit)的著作《滴落城》这样描述那些残破的废墟:

> 有一天我在那里,不解地思考着那些被遗弃的、仅剩的建筑结构,那些曾经凝结着许多爱、痛苦以及努力的建筑。每一扇破碎的窗,每一扇在铰链上半悬着的门的背后都有幽灵存在,伤感的嬉皮幽灵城市,水槽旁边的排水板上堆满了粪便,狭窄的空间里挤满了老鼠。我猜想我们会再回到那里并尽可能地搜寻。[1]

它们的失败一方面源于乌托邦较高的道德要求——这是一种在价值观方面的高度一致性要求——而那些曾经的积极参与者均已老去,因此这些公社不再对年轻人有吸引力了;另一方面,这些公社的组织者与创造者在这个"孤岛"上容易变成一位"岛主",这不仅是精神上的领袖,也容易转变为极权主义者。他们规划了"孤岛"的命运,将"孤岛"变成了精神上的"庇护所"。但是一旦保护伞发生松动,这片阴凉之所也就不复存在了。劳埃德·卡恩在与建筑师瓦尔·艾格诺里(Val Agnoli)的访谈中,曾经有意识地将索莱里与富勒联系在一起,并将他们充满道德约束的乌托邦主义与极权主义联系在一起:

> 劳埃德:他们的想法是一种贵族法西斯主义。他们的家庭都很富裕,而他们的出发点都是单个个人进行全盘规划。
> 
> 瓦尔:这些家伙从来没有考虑过这一事实,那就是,人们可能无法在一个坑里或者一座穹顶城市中生活。也许他们应该去基地走走,重新学习理智和现实。大概15年前,我听过一次富勒的演讲,他是那么言之凿凿,这真的吓坏我了。我不知道是什么原因,他所说的一切似乎都是对的、没错、正确、的确如此。但那却令我十分害怕,我也说不清为

---

[1] [美]劳埃德·卡恩:《庇护所》,梁井宇译,北京:清华大学出版社,2012年版,第330页。

造物主

什么。

……

瓦尔:但是,当你谈论家庭、居所、场所的时候,那是指一个人可以将房门紧闭,在他自己的小空间里尽情享受平静和安宁的地方。而不应该是刻板的体现。我的意思是,不仅仅是头顶上的网架,这与过去城市中规划的网格一样糟糕,甚至更糟。那是一种偏执的控制欲,而这也正是我偏爱波士顿这座城市的原因,那里所有道路都是四通八达。

……

劳埃德:我参加了洛杉矶九月举行的庇护所会议,而索莱里是重要发言人之一。巴里奥地区规划人员作了一份报告,但却没有多少人去听。而且有一个带着一只眼罩的墨西哥裔的大个子走到前面,他说:谁是索莱里?谁说我们应该住在这些蚂蚁山里?这些穹顶又是什么?我想要一座房子,有院子,可以野餐,周围还有栅栏,到底是谁说我们应该住在那样的地方?

瓦尔:是啊,没人认真听那样的人讲些什么。那种场合只有对圣坛的膜拜和对周围同行的赞许,"那太棒了"。但事实上我并不清楚,我想象富勒可以带着穹顶环绕整个月球,那是他大脑思考的地方,这是宗教。[1]

索莱里与富勒也许并不像他们所批评的那样,充满了强买强卖的奇思妙想。索莱里曾经这样说:"我提供的只是一架钢琴,你们可以在上面弹奏各种音乐"[2],他甚至不承认他创造的"阿科桑蒂"是一个自给自足的"孤岛",他说:"城市的形成和规划的确是最为复杂的问题,因为它汇集了生活中方方面面的因素。个体其实是无法自行生存的,自给自足是个非常愚蠢的观点。如果太阳消失一星期,那么地球万物都将不复存在。所以自给自足没有任何意义。而我们要提倡和发展的是一种自我信任、自我依赖。每个人都是'自我依赖'系统中的一份

---

[1] [美]劳埃德·卡恩:《庇护所》,梁井宇译,北京:清华大学出版社,2012年版,第417—418页。
[2] 郭爽:《未来生态城市的样本——阿科桑底》,《建筑节能》,2013年第5期,第76页。

子,人们可以索取,但是他还要付出比他得到的更多的东西。这也是进化的过程。除了自然资源我们的生存还要依赖于我们的邻里。这是人们彼此之间的恩赐。"[1]

实际上,像卢斯一样将装饰的消除视为这个世界"进化"的自然结果,就已经意味着向高级阶段发展的优劣论了。这种"自我依赖"、"自我循环"的假想,必然以极高的道德水准和社会协调性作为社会基础,也就是说嬉皮公社所追求的个性发展与自由反过来与公社的整体性是矛盾的,"过分注重自治权和'各干各的事'显然与嬉皮士公社的第二条原则('在一起')存在着内在的张力"[2]。因此,当心灵孜孜以求的"庇护所"崩塌之时,人们不得不回到现实中来,继续生活。现实生活虽然极不完善,但却充满了保证社会运转的基本结构,而这些结构的每一个部分都是理想主义与现实之间妥协的结果,都是乌托邦世界在现实生活中的折射。

**积极的乌托邦**

出于20世纪人类对战争和极权主义的恐惧,"乌托邦"包含了与19世纪不同的文学含义。乌托邦被视为是导致一系列20世纪人权灾难的源泉,这是对人类自信的一次重要打击,因为人们发现推动人类向前进步的乐观情绪竟然有可能走向疯狂;同时,那种改变人类境遇,寻找一个一劳永逸的"桃花源"的理性努力竟然最终与非理性的人性破坏殊途同归,如阿伦特所言:

> 当与此同时,当永久运动的真实原理似乎被发现时,进步意识的乐观情绪就动摇了。并非有人开始怀疑过程本身的不可抗拒性,而是许多人开始明白使塞西尔·罗德斯害怕的是什么:人类的处境和地球的限度是通向进步道路上的障碍,而进步是很难停止和稳定的,因此一旦到达这些极限,就只能开始一连串毁灭性的灾难。[3]

这种打击,让我们忽略了乌托邦的积极层面;人们同时发现,为了恢复"乌托

---

[1] 方振宁:《保罗·索莱里没有同代人——生态建筑之父在北京》,《缤纷》,2010年1月,第137页。
[2] 王恩铭:《美国反正统文化运动:嬉皮士文化研究》,北京:北京大学出版社,2008年版,第177页。
[3] [美]汉娜·阿伦特:《极权主义的起源》,林骧华译,北京:生活·读书·新知三联书店,2008年版,初版序,第208页。

邦"的积极层面,重新发明一个词语不仅是毫无意义的,也是非常无力的企图。因此,对未来美好社会的乌托邦幻想,"不仅在工业化的资本主义世界,而且在表面上是'社会主义'的世界中,已经差不多消失了"[1]。这是乌托邦矛盾的产物,即乌托邦本身所包含的革命冲动既可能导致社会的破坏和个性的危机,但却又体现了出发点即目的的"善",后者曾经推动了"花园城市"和"集合住宅"的发展,并将继续为"绿色设计"发展提供道德支柱;甚至,仅仅是那些"乐观"的情绪,在不同的时间段,对于这个总是被不断打击的人类群体而言,仍然有着持续而积极的刺激效应。

乌托邦也许是无法实现的,或者说,如果真的实现了,也极有可能是一个悲剧。从乌托邦本身的完美属性来看,乌托邦的实现也意味着自身的终结;但是在想象乌托邦的过程中,我们却获得了大量的"副产品",并在错误中不断修正自身的缺陷——历史的动力便常常来自于这样一种对乌托邦的奋力追求。正像韦伯曾经指出的:"人们必须一再为不可能的东西而奋斗,否则他就不可能达到可能的东西了。"[2]或者像卡尔·曼海姆所警告的那样:"如果摒弃了乌托邦,人类将会失去塑造历史的愿望,从而也会失去理解它的能力。"[3]

维克多·雨果曾乐观地宣称,乌托邦也许"并不是'明天的真理',但是人民拥有想象一个美好未来的能力,这对于做出有意义的努力去改变今日之现状却是至关重要的"[4]。在回避了政治价值方面的陷阱之后,乌托邦思想最大的积极意义正在于"设计"。从《绿色乌托邦》这本"嬉皮士"乌托邦著作就能发现,设计艺术已经成为乌托邦想象的核心话语,它就是乌托邦想象的"副产品"。人们必须先有希望然后才有行动,其希望也必然寄寓于对更美好未来生活的幻想中。而设计行为是实现未来生活的基本手段,至少在技术层面而言,设计行为不仅能够实现理想,而且是人类固有的一种属性。无论是"乌托邦",还是"反乌托邦",其对于现存社会制度及其衍生物的批判,都是"设计"活动留给人类发展的基本财富。

---

[1] [美]莫里斯·迈斯纳:《马克思主义、毛泽东主义与乌托邦主义》,张宁、陈铭康等译,北京:中国人民大学出版社,2005年版,序,第2页。
[2] 转引自同上。
[3] 同上。
[4] 同上,第19页。

这就是所谓的"积极的乌托邦"。相对于那些对美好社会的学究式描述即"消极乌托邦"而言，它不仅"提出了对未来社会的幻想，而且把这种幻想与下面这种期望结合起来，即认为它的降临或多或少已迫在眉睫，至少是正在到来的过程中，一种乌托邦主义可使人们相信能够靠自己在现世的行动创造完美的新秩序"[1]。因此，它要求人们立即采取行动来改变现状，甚至为这种改变提供了示范和方法。在这个意义上，以威廉·莫里斯为代表的乌托邦可谓"消极乌托邦"，它将乌托邦的实现方法归于过去或是留待未来；而现代主义设计思潮的主流是"积极乌托邦"，它在当下寻找解决问题的现实方法。更为重要的是，以绿色设计为代表，现代主义设计逐渐发展出一种不再强加于人的乌托邦。它只是社会乌托邦群集中的一个元素，它依赖于这个群集中人群的道德约束并能统合他们的共性，创造他们的精神世界。但是，它并不阻碍这个群集人群的变动，并不强迫产生一种共同体，诺齐克曾经这样说过：

> 我所要得出的结论就是，在乌托邦中并不只有一个存在的共同体和一种被控制的生活。乌托邦包含着乌托邦，包含着很多不同的、背道而驰的共同体，人们在其中置身于不同的制度下，过着不同的生活。某些共同体会比其他的更吸引大多数人；共同体也会有圆缺式微。人们可以从一个共同体到另一个共同体，也可以在一个共同体中度过一生。乌托邦是许多乌托邦的骨架，是一个人们可以自由地聚集，并在理想的共同体中自愿地追求和努力实现他们关于美好生活幻想的地方，但在这里，没有人可以将自己的乌托邦幻想强加于人。乌托邦社会是一个具有乌托邦精神的社会，……乌托邦是元乌托邦（meta-utopia）……[2]

在传统的自由主义政治哲学中，国家与乌托邦是对立的。现在诺齐克将两者统一起来，宣布一种建立在最低限度国家基础上的乌托邦框架。它不是某种

---

[1] [美]莫里斯·迈斯纳：《马克思主义、毛泽东主义与乌托邦主义》，张宁、陈铭康等译，北京：中国人民大学出版社，2005年版，第23页。

[2] Robert Nozick. *Anarchy*, *State*, *and Utopia*. Oxford UK & Cambridge USA: Blackwell Publishers Ltd, 1974, pp.311—312.

理想的表达,而是一种将各种理想都包含于其中的框架,因此与其说诺齐克重构了乌托邦,不如说其解构了乌托邦。这样的乌托邦框架还是乌托邦吗?我认为当然是的,从"设计"的角度来理解这个问题能获得恰当的解释:在一个消费社会中,被消费所区隔的社会群体及其产生的共同体形成了乌托邦框架,但是一个完全没有道德约束的社会群集将处在一个自我循环的虚无状态;此时,现代主义的乌托邦成了乌托邦框架中重要的理性因素,它不仅避免了极权主义的危险,也实现了自身的价值:成为多元化社会中的某种批判性元素。

这样的国家,常被称为"守夜人式国家"[1];在这样的社会中,那些看似顽固不化、与经济发展背道而驰的道德家们则堪称"守夜人",只有他们在功利社会中仍然保有一个乌托邦的梦想。这一梦想的背后是守夜人们极其朴素的社会生活理想,它是如此现实,以至于将在社会中一点一点地改变未来的生活,来获得美国政治学者乔治·卡泰(George Kateb)在乌托邦的现实主义定义中所追求的社会福利:

> 当我们谈论一个乌托邦,我们通常指的是一个理想的社会,而非一个病态的、开玩笑的或讽刺的突发奇想,也不是一个私人或特殊的梦中世界,而是所有居民的福利都受到集中关注的世界,这个世界相对现实世界而言,福利的水平获得显著提高,而且持续提高。[2]

## 2. 宇宙飞船

### 环境之泡

我被关闭在密不透气的玻璃小屋里。在这里,我吸入的是自己呼出的气体,不过,在风扇的吹动下,空气依然清新。由众多的导管、线

---

[1] 守夜人式国家即为"最低限度国家"(minimal state),它指那些"功能仅限于保护人们免于暴力、偷窃、欺诈以及强制履行契约等;任何更多功能的国家都会侵犯人们的权利,都会强迫人们去做某些事情,从而也都无法得到证明;这种最低限度的国家既是令人鼓舞的,也是正当的"。Ibid, preface, p.1.

[2] Howard P.Segal.*Utopias:A Brief History from Ancient Writings to Virtual Communities*.Chichester:John Wiley & Sons Ltd,2012,pp.6—7.

## 第六章 守夜人

缆、植物和沼泽微生物构成的系统回收了我的尿液和粪便,并将其还原成水和食物供我食用。说真的,食物的味道不错,水也很好喝。

昨夜,外面下了雪。玻璃小屋里却依然温暖、湿润而舒适。今天早上,厚厚的内窗上挂满了凝结的水珠。小屋里到处都是植物。大片大片的香蕉叶环绕在我的四周,那鲜亮的黄绿色暖人心房。纤细的青豆藤缠绕着,爬满了所有的墙面。屋内大约一半的植物都可食用,而我的每一顿大餐都来源于它们。[1]

——《失控》,凯文·凯利

在凯文·凯利《失控:全人类的最终命运和结局》一书的开头,就描述了这样一个太空生活试验舱。在机械系统的帮助下,这个实验舱的内部能量可以进行自我循环,绿色植物、空气、人体之间形成了一个稳定的系统,三者融为一体、共同生存。这样的尝试,就像叶夫根尼·舍甫列夫(Evgenii Shepelev)[2]或者当时美国研究机构[3]曾经尝试过的那样,探索了在人类最低物质需求的情况下,在一个局部的空间中能否做到人类与环境之间的平衡,这是一种基于技术发展的环境乐观主义精神。这种探索有两个现实背景:在上世纪60—70年代开始出现的环境危机;太空技术的快速发展。

卡伦巴赫在《生态乌托邦》一书中,通过体现出"整合系统"特点的浴室来向

---

[1] [美]凯文·凯利:《失控:全人类的最终命运和结局》,陈新武等译,北京:新星出版社,2010年版,第2页。

[2] 第一位在封闭的生命系统内中生活的人类:1961年,叶夫根尼·舍甫列夫制造了一个铁匣子,里面放置了8加仑的绿藻,他通过精心计算,认为8加仑的小球藻在钠灯的照射下可以产生一个人使用的氧气,而一个人也可以呼出足够8加仑的小球藻使用的二氧化碳。当然,实验的结果不如计算的那么完美,绿藻和人坚持了整整一天,但最终腐败的空气把舍甫列夫赶了出来,"在最后一刻,当舍甫列夫打破密封门爬出来的时候,他的同事们都被他的小屋里的那夸人反胃的恶臭惊呆了"——二氧化碳和氧气的交换倒是符合计算,但是对绿藻和舍甫列夫排出的其他气体,比如甲烷、氢化硫以及氨气则完全估计不足。参见[美]凯文·凯利:《失控:全人类的最终命运和结局》,陈新武等译,北京:新星出版社,2010年版,第201页。

[3] 麦克哈格曾经记载他和美国研究机构的一个成员接触,当时这位成员正在设计一个类似于舍甫列夫实验用的封闭环境,试图解决如何才能把一个宇航员,带着最少的给养物品和行李送上月亮。这也需要一个生物循环系统即一个宇宙密封舱:用一个荧光灯代替太阳、一定量的空气和水以及生长在水中的藻类,最后的结果也非常相似,只坚持了 24 个小时。参见[美]麦克哈格:《设计结合自然》,芮经纬译,倪文彦校,北京:中国建筑工业出版社,1992年版,第67—68页。

富勒和戴米克松浴室致敬——"生态乌托邦人把我们建筑师的一个早期概念付诸实践"[1],这个整合系统是对总体设计思想的一种发展,但已经超出了风格的总体追求层次,而更多地要协调社会的整体。符合环保需求的绿色设计在任何时候都要求一种高度社会协调的社会,只有更多的"整合"和道德约束才能实现。这个浴室用一件巨大的压制品制造出完整的结构,并成为一系列标准化房屋的一个部分。浴室与室外的一个大塑料池通过两根柔韧的软管相互连接,这个塑料池是一个化粪池,污物在里面即被分解吸收,并在这个过程中产生沼气,沼气又可以作为浴室加热器的燃料来使用;使用过的水被同步过滤成干净的水用来浇灌附近的花园和果园;每隔几年,水箱的污泥会被清除出来并用作肥料。对于能源并不匮乏的地区来说,"该系统可能会让有些人反感",但是考虑到"天然气和电力能源在生态乌托邦价值不菲(它们的价格是我们的三倍)时。你就可以清楚地理解为什么这样一个古怪的节俭观念能够广泛流行"[2]。

要想在实验室中实现一个自我循环的系统并非难事,关键是这套系统的成本是否能让使用者接受。大量类似的"生活实验舱"的灵感都来自宇宙飞船,但是忽略了宇宙飞船的巨额成本;另一方面,在农业时代,类似的"生活实验舱"可谓无处不在,而现在,它取决于更高的技术手段和更紧密的系统设计。这样的自我循环系统常常被称为"封闭生态系统"(Closed Ecological Systems, CES,图6-16、图6-17),它指一种不与外界进行物质交换的生态系统。在这个系统中,一种生物新陈代谢产生的任何废物必须能被另外至少一种生物所利用,因此它以自我循环的"地球"为最终榜样,以宇宙飞船(空间站或潜艇)为人造物的模范。

在20世纪70年代左右大规模尝试的封闭生态系统包括前苏联在西伯利亚的克拉斯诺雅茨克市建造的Bios-3生命支持封闭系统和位于美国亚利桑那州菲尼克斯市和图森市之间的生物圈2号(Biosphere2,1983~1991建造,图6-18、图6-19)。后者的规模十分巨大,占地12700平方米,试图模拟整个地球生态环境系统,包括"热带和亚热带生态系统、热带雨林、沙漠、灌木林、草原、湿地、红树

---

[1] [美]欧内斯特·卡伦巴赫:《生态乌托邦》,杜澍译,北京:北京大学出版社,2010年版,第159页。
[2] 同上,第160页。

第六章　守夜人

图6-16、图6-17　无论是一个小型的"生态球"玩具（上图），还是一个自我循环的建筑（下图），再到一艘巨大的宇宙飞船，这样的自我循环系统常常被称为封闭生态系统（Closed Ecological Systems, CES）。

造物主

图6-18—图6-20 位于美国亚利桑那州菲尼克斯市和图森市之间的生物圈2号（上图），试图模拟整个地球生态环境系统（中图）。1988年，"亚当"和"夏娃"们（下图）开始进驻生物圈2号。

林、海洋和集约农田、微城市及技术圈等人类居住区"[1]。该项目原型与"阿科桑蒂"类似,都源于70年代的嬉皮公社,即位于新墨西哥州圣达菲的"协作牧场"。1983年,由生态学家阿伦·约翰发起,前得克萨斯州球星巴斯出资两亿美元建造。在离开牧场之后,协作牧场的成员仍在继续努力实现这个人造伊甸园的梦想。从项目的名称中可以看出,他们把地球定义为"生物圈1号",而这个封闭生态系统即为"生物圈2号":一个诺亚方舟,一个"避难所,让生态学家和投资合伙人在生物圈1号变成像火星那样的死行星时;与数千个其他物种在协同进化中生存下来"[2]。从1988年开始,先后有8位"生物圈居民"(四男四女,图6-20)进驻生物圈2号进行生存居住实验。一位记者在他们穿着宇航服列队穿过气压过渡舱时激动地写道:"这项工程的参与者都说,它能够展示如何在其他星球上殖民,或是如何在这颗星球的生态灾难中生存下来"[3],但该项目最终于1996年失败。

加拿大人约翰·托德(John Todd,1939～)是最早建造封闭生态系统的生物学家和设计师之一,太空迷们尤其对他的养鱼试验津津乐道。他和美国生物学家、他的妻子南希·托德(Nancy Jack Todd)合著的《从生态城市到生命机器》(*From Eco-City to Living Machine*,1994)中曾畅想将废弃的公交车站改建成水产养殖的空间,既利用了废弃空间,又能生产食物。他的种种设想与"生物圈2号"一样,最初都是为了太空殖民做准备(始于1969年),但当他在1977年认识到"以我们目前的生物学知识(在宇宙中)尝试模拟可居环境是不安全的"[4],他更加务实而努力地在地球上建造封闭的生态系统,积极地在工业和农业的生态资源管理和基础设施方面进行了广泛的学术应用,包括粮食生产、燃料发电、废物转化、水净化、化学解毒和环境修复生态技术的发展,以及在建筑里创造生态温室。

他与海洋学家兼鱼类生态学家威廉·麦克拉尼(William McLarney)等人一同成立了"新炼金协会"(The New Alchemy Institute,1969～1991)。"恢复土

---

[1] 张娜,王可炜,陈曦:《诺亚方舟之殇:现代封闭实验生态系统的困境与转型》,《广东技术师范学院学报》(自然科学),2013年第7期,第66页。
[2] [美]佩德·安克尔:《从包豪斯到生态建筑》,尚晋译,北京:清华大学出版社,2012年版,第143页。
[3] 同上。
[4] 同上,第125页。

地,保护大海,并通告地球的主人"成为他们的公社口号,它的追求"交织着政治上的无政府主义、环境主义和反城市化"[1]。他们在建筑工程中运用了生态学和控制论,首先是1969年在科德角的伍兹霍尔(Woods Hole)附近49000平方米的农场,之后又在哥斯达黎加的利蒙省(Limon,1973年)、加拿大的爱德华王子岛(1976年)等地进行了实验。他们将建筑设计为不断地从自然界获取可再生能量,并且能源自给、废物在内部消解再利用的一种机器,一种"活的机器"(living machine),他称之为"生物棚屋"(Bioshelter)。这种小尺度的"生物棚屋"被推广到邻里街区规模的水平,在一次名为"太阳生态村"的会议中,设计专家们明确提出这种想法:"在一个生态和文化的语境中,将太阳能、风能、生物和电子技术与居住、食品生产和废物利用结合起来的建筑物,将成为后石油时代——设计科学的基础"[2]。

英国剑桥大学学者亚历克斯·派克(Alex Pike)在1971年提出的"自治建筑"(Autonomous House)理论也基于一种封闭生态系统研究,他和约翰·弗雷泽(John Frazer)领导着当时英国最为出色的节能建筑研究团队,其中包括韦尔夫妇(Vale),杨经文(Ken Yeang),Richard Church等成员。"自治建筑"使用一套应用于建筑的自我服务系统,改变水电、食物等物质的常规供应,以减少其对有限的地域性消耗源的依赖,并最终实现一种自给自足的生活方式。在韦尔夫妇所著《新自治房屋:自给自足的设计和规划》(*The New Autonomous House: design and planning for self-sufficiency*,1975)一书的首句给了"自治建筑"一个具体定义:"它是一种完全独立运转的建筑,不依靠外界的摄入,除了和它紧密相连的自然界(如阳光、雨水等)"[3]。同时他们也在新西兰的岛屿上进行了设计实践:住宅利用太阳能光伏来发电供应建筑的需求,多余部分可并入区域电网;利用太阳能为建筑提供热水;用自身的储水系统将雨水收集、储存、处理,并加以利用,一部分供应生活用水,一部分浇灌植物;此外,建筑利用自然通风设计加强了室内空气的流动,并通过落地窗台的立体绿化来遮阳、保温,减少能耗。

英国"建筑电讯派"(Archigram)的彼得·库克(Peter Cook,1936~)、罗

---

〔1〕 [美]佩德·安克尔:《从包豪斯到生态建筑》,尚晋译,北京:清华大学出版社,2012年版,第125页。
〔2〕 孙彦青:《绿色城市设计及其地域主义维度》,同济大学博士论文,2007年版,第119页。
〔3〕 蔡嘉星:《整合城市农业的绿色建筑设计理念初探》,山东建筑大学硕士学位论文,2012年版,第35页。

第六章 守夜人

恩·赫伦(Ron Herron)和塞德里克·普里斯(Cedric Price)在设计中同样表达了这种环保思想与乌托邦精神。雷纳·班纳姆和弗朗西斯·戴尔格雷(Francis Dallegret)在1965年的《环境之泡》中展现了这种图景,这种"环境之泡"是由"外置的空调机通过充气面形成的透明的塑料穹隆构成的——在他们所绘制的图中——在人们眼中的他和戴尔格雷,被看成是正在品鉴他们心目中的美好生活"[1]:

> 一个被架立起来的标准生活空间,在躲着地面的地方呼出热空气(而不是像一个野营炉那样从地面上吸吮冷空气),那辐射而进的柔和光线,以及迪奥内·沃里克(Dionne Warwick)令人心满意足的立体声,并享用着在烤肉店中由蛋白质转化成的低热食品,还伴随有旋转酒吧中冰激凌制作者小心翼翼地向杯中放置冰激凌球时的扑哧声——这一生活空间可以为林间空地或溪畔岩石做一点事情,而这些事情却是那些花花公子们(playboy)在他们的小屋中绝不会做的事情。[2]

在工业设计领域,这逐渐发展成为一种被称为"从摇篮到摇篮"的设计思想,在这个口号的提出者威廉·麦克唐纳和迈克尔·布朗嘉特参观巴西的"废物处理花园"之前,工业设计的主要的环保思想是"消除废物",即尽量减少或者避免废物。在受到类似的封闭生态系统的影响之后,"三年后,我们创立了McDonough Braungart设计公司"[3],并将这种理论在美国工业环境的设计中付诸实施,这被称为"工业生态"。1989年,美国科学家罗伯特·福罗什(Robert Frosch,1928~)在《科学美国人》上的一篇文章中给"工业生态"下了定义:"在工业生态系统中,能源、材料得到最充分有效的利用,废物产出量降到最低,而一道工序的排出物……成为下一道工序的原料。工业生态系统的运作恰恰类似于一

---

[1] [希腊]帕纳约蒂斯·图尼基沃蒂斯:《现代建筑的历史编纂》,王贵祥译,北京:清华大学出版社,2012年版,第170—171页。
[2] 巴纳姆,"家并非住宅"(*A Home is Not a House*),见 Design by Choice,第58—59,最初发表在 Art in America,1965年4月。
[3] [美]威廉·麦克唐纳,[德]迈克尔·布朗嘉特:《从摇篮到摇篮:循环经济设计之探索》,上海:同济大学出版社,2005年版,第13页。

个生物生态系统"[1]。

所有这些封闭生态系统的共同特点就是"封闭",它"意味着与流动隔绝"[2],并最终实现循环的自治。也许像"生态球"[3]那样的微型封闭系统相对容易实现,我们却很难维持一个大型的封闭系统。但是一个又一个独立的"环境之泡"将能够实现局部的独立性,最终减少对环境的整体危害。

**地球号**

> 达尔文所说的适应、也就是指有机体和自然之间相互关系是协调的。这一点说明环境的适应同有机体的进化过程中产生的适应。同样是十分重要的成分;在适应的一些基本的特性中,实际的环境是最能适应生物居住生存的。[4]
>
> ——《环境的适应》,劳伦斯·亨德尔森

1982年,在法国召开的一次会议上,来自"协作牧场"的霍斯展示了一个透明球体太空飞船的模型——这是"生物圈2号"的原型。那个玻璃球里面有花园、公寓,还有一个承接瀑布的水潭。这有点像放在女孩子写字台上的雪花玻璃球,充满了未来主义类型的浪漫精神。霍斯问道:"为什么仅仅把太空生活看成是一段旅程,而不把它当作真正的生活来看待呢?","为什么不仿造我们一直游历其中的环境建造一艘宇宙飞船呢?"[5]这样的观点,包括富勒关于"宇宙飞船"的认知,都来自于伊恩·麦克哈格(Ian Lennox McHarg,1920~2001,图6-21、

---

[1] [美]凯文·凯利:《失控:全人类的最终命运和结局》,陈新武等译,北京:新星出版社,2010年版,第263页。

[2] 同上,第197页。

[3] "生态球":一种商业化的小型封闭生态系统,供收藏和观赏,是一种与"大柚子差不多大小的玻璃球","被彻底封在这个透明球体中的有四只小盐水虾、一团挂在一根珊瑚枝上的毛茸茸的草绿色水藻,以及数以百万计的肉眼看不见的微生物。球的底部有一点沙子。空气、水或者任何一种物质都不能出入这个球体。这家伙唯一摄入的就是阳光。打从开始制作时算起,年头最长的曹氏人造微生物世界已存活了10年"。参见[美]凯文·凯利:《失控:全人类的最终命运和结局》,陈新武等译,北京:新星出版社,2010年版,第195—196页。

[4] [美]麦克哈格:《设计结合自然》,芮经纬译,倪文彦校,北京:中国建筑工业出版社,1992年版,第79页。

[5] [美]凯文·凯利:《失控:全人类的最终命运和结局》,陈新武等译,北京:新星出版社,2010年版,第205—206页。

第六章 守夜人

图6-21、图6-22　英国著名的景观设计师麦克哈格（Ian Lennox McHarg, 1920~2001）在《设计结合自然》（*Design with Nature*，1969）中阐述了对"地球号宇宙飞船"的想象。

图6-22)对于"地球号宇宙飞船"的想象,他在《设计结合自然》(*Design with Nature*,1969)中说:"我们能用宇航员作为我们的导师:他也正在追索同样的问题。他渴求研究解决的是(如何在宇宙舱中)生存的问题,而这恰好和我们想知道的是一致的"[1]。

宇宙飞船在本质上是人类四肢进行延伸的极致,亦即目前人类的物质创造所能完成的极限。人类将最先进的技术、最新的观念、最好的制造工艺用于宇宙飞船,使它承载了人类最具幻想的希望;而当"末日"来临时,宇宙飞船也成为人类最后的庇护所。从20世纪中叶开始,美国和苏联围绕太空展开的竞赛,在全球范围内掀起太空风暴和科幻精神。在不断取得太空的成就之后,在人类将旗帜插上月球之后,"宇宙飞船"不仅在现实世界中承担着进步的象征,也在乌托邦世界中占据了一席之地。在现实与幻想的不同空间中,宇宙飞船都意味着一个封闭而完善的系统——这种封闭在当时还未带来诸如《异形》(*Alien*)那般的无限恐惧,而是幻化成了某种桃花源般的精神慰藉。将地球自身视为宇宙飞船实乃柯布西耶机械崇拜的继续,人类相信,通过自身的设计活动,即能完成一个完美的、生态的、自我循环的系统。就好像电影《2012》里的诺亚方舟一样,能够帮助人类躲过生态的灾难。不同的是,它不是临时性的避难所,而是完善的生态系统。

人人都能看到宇宙飞船中恶劣的生存环境以及巨大的花费。有人曾算过"为了保证一名宇航员能在太空舱里生存,每年约需花费1亿美元,而其居住环境却恶劣得令人难以想象,甚至不如贫民区"[2]。但是进步的乐观情绪使人们忽略了这一切,认为既然我们能创造出宇宙飞船,那么我们能造出更大的空间站,一个像地球一样的活的星球!如麦克哈格所说:"宇航员知道,他已生活在一个宇宙舱中,这是一个很差的地球的复制品,但是他认识到世界确实是一个宇宙舱。生存、坚持和进化的价值就是理解和明智的介入。"[3]

宾夕法尼亚大学景观建筑系的教授伊恩·麦克哈格曾是一位英国的伞兵

---

[1] [美]麦克哈格:《设计结合自然》,芮经纬译,倪文彦校,北京:中国建筑工业出版社,1992年版,第137页。

[2] [美]凯文·凯利:《失控:全人类的最终命运和结局》,陈新武等译,北京:新星出版社,2010年版,第231页。

[3] [美]麦克哈格:《设计结合自然》,芮经纬译,倪文彦校,北京:中国建筑工业出版社,1992年版,第146页。

## 第六章 守夜人

军官。在经历了盟军在意大利的激烈战斗后,他在大自然中重新找回了心灵的平静。他把舱体生态研究作为自己全球景观管理方案的基础。在本质上,"就像格罗皮乌斯一样,麦克哈格提倡的是以科学为基础的现代主义建筑、规划和对自然的尊重"[1]。他在20世纪60年代基于生态知识而发展的"地图叠加法"被认为是自15世纪初期布鲁内莱斯基发明透视法以来,最重要的环境设计表现方式。[2]他在1963年提出,大规模规划的管理视角就像从"外太空回望遥远的地球"。作为一个在受到工业极大污染的格拉斯哥乡下长大的人,麦克哈格受到了南非生态学家、他的苏格兰老乡约翰·菲利普斯(John Philips)的极大影响,而后者的导师是帕特里克·格迪斯的同事、苏格兰生态学家艾萨克·巴尔弗(Isaac Balfour,1853~1922)。菲利普斯则受到南非首相让·克里斯蒂安·斯马茨(Jan Christian Smuts,1870~1950)的影响,他根据斯马茨的著作《整体论与进化》(*Holism and Evolution*,1926)建立了一种生态学的整体理论,并试图建立起一种对环境的整体理解,来解释物种个体在整个生物群落背景中的行为。虽然这种观点为种族隔离制度提供了基础,但其生态学的视角与麦克哈格一拍即合。后者在《设计结合自然》中说:

> 本书是关于太阳、月亮、星星、四季变化、播种和收获、云彩、雨水和江河、海洋和森林、生灵与草木的威力及重要性的个人的见识。这些自然要素现在与人类一起,成为宇宙中的同居者,参加到无穷无尽的探求进化的过程中去,生动地表达了时光流逝的经过,它们是人类生存的必要的伙伴。现在又和我们共同创造世界的未来。[3]

麦克哈格提出在尊重自然规律的基础上,建造与人共享的人造生态系统的思想。他认为生态危机是由草率的自由主义经济、个人主义、资本主义的贪婪、混乱的城市化、支离破碎的社会结构和规划不足引起的。他以日本为例,把"东

---

[1] [美]佩德·安克尔:《从包豪斯到生态建筑》,尚晋译,北京:清华大学出版社,2012年版,第119页。
[2] [美]弗雷德里克·斯坦纳:《复杂性的表达》,《景观设计学》,2013年第6期,第44页。
[3] [美]麦克哈格:《设计结合自然》,芮经纬译,倪文彦校,北京:中国建筑工业出版社,1992年版,第14页。

方"的整体生态论作为解决环境的一剂良药。麦克哈格延续了"从南非生态思想中体现出来的英国殖民传统,幻想遥远的东方道德能够取代西方"[1]。

在太空旅行中,宇航员的生存取决于太空舱的生态稳定性,这让麦克哈格联想到地球也应该以太空舱的方式来看待,"地球号宇宙飞船"上的人应该遵守与宇航员相同的生活方式,比如"宇航员的饮食"。也许最成功地实现了这一梦想的是科幻影片:在斯坦利·库布里克(Stanley Kubrick,1928～1999)的电影《2001:太空奥德赛》(*2001: A Space Odyssey*,1968,图 6-23—图 6-25)中,宇航员在飞船中长期生活,吃着"橡皮泥"一样的食品。英国星际协会(British Interplanetary Society)的创始人阿瑟·克拉克(Arthur c.Clarke)就把生态理论作为《2001:太空奥德赛》剧本的科学基础,克拉克认为影片中虚拟的"月球基地"就是一个完美的生态封闭系统,"就像地球本身的一个微型运转模型,并循环利用生命所需的全部化学物质"[2]。

1970 年,在波士顿举行的美国建筑师协会(American Institute of Architects)会议上,麦克哈格进行了一次有关生态学对设计重要性的荣誉讲座。在讲座中,他指出了宇宙飞船上的相互作用和再循环过程与地球环境状况之间的相似性,在提到达尔文适者生存的原理时他说:"建筑不应称作建筑;它应该叫适配(fitting)"[3]。而目前,显然人类"适配"得并不是很好,这是因为人类没有在其封闭生态系统范围内生活,而建筑应该满足基本的人类需求,就好像太空舱内宇航员一样。因此,麦克哈格反对形式服从功能的说法,只有"适应"自然的设计才是具有创造性的。

这样的观点普遍影响了 20 世纪后半期的设计师们。出生于车臣共和国首府格罗兹尼的犹太人瑟奇·切尔马耶夫(Serge Chermayeff,1900～1996)在移民英国后,成为英国重要的现代主义建筑的代表。他曾和门德尔松短暂地合作过,是理查德·罗杰斯的老师,也曾经当过哈佛教员,把格罗皮乌斯尊为精神上的导师。在初步设计课程的教授中,切尔马耶夫开始关注与建筑有关的环境问

---

[1] [美]佩德·安克尔:《从包豪斯到生态建筑》,尚晋译,北京:清华大学出版社,2012 年版,第 122 页。
[2] 同上,第 100 页。
[3] 同上,第 124 页。

第六章 守夜人

图6-23—图6-25　在斯坦利·库布里克的电影《2001：太空奥德赛》（*2001: A Space Odyssey*,1968）中，宇航员在飞船中长期生活，吃着"橡皮泥"一样的食品，使用着iPad一样的通讯娱乐设备，演绎着一个自给自足的生态系统。

503

题,并与学生克里斯托弗·亚历山大(Christopher Alexander,1936~)[1]合著了一本名为《社区与私密:走向人本主义的新建筑》(Community and Privacy: Toward a New Architecture of Humanism,1963)的书,将它献给格罗皮乌斯。他们关注的问题主要包括郊区对农田的侵蚀,以及人类居住地的环境恶化。因此他们认为人类应该建立自己的独立生态,维持人类的长期生活,而不要破坏自然的生态,他们认为:"核潜艇与太空舱的设计都可以维持很长时间的生活,并且没有外出的必要"[2]。

切尔马耶夫和亚历山大努力将太空舱的技术向建筑进行移植,并影响了很多建筑师去尝试为客户建造独立的生态"太空舱"。1967年,克里斯托弗·亚历山大建立了总部位于伯克利沙斯塔大街的"环境结构中心"(CES, Center for Environmental Structure)。该研究中心已发表数以百计的论文以及数十本著作,在世界各地设计建造了300多座建筑。受到自然生态环境的启发,亚历山大提的"自组织理论"描述和阐释了"大量子系统在没有外部特定指令的前提下,自发生成或更新结构的过程"[3],从而批判了现代设计自上而下的设计方法,并推崇大量局部建造行为聚集并自行演化的过程,"当建筑与人之间的作用力自发地去创造了建筑与人的恰当关系时"[4],就自然产生了一种"无名特质"[5]。

另一位将"宇宙飞船"观念进行推广的重要设计师毫无疑问是巴克敏斯特·富勒(图6-26、图6-27),他甚至"认为宇宙殖民地是他想出来的,这个说法倒也

---

[1] 克里斯托弗·亚历山大1936年11月4日出生于奥地利维也纳,在英国长大。1954年进入英国剑桥大学三一学院学习,起初学习物理与化学,后转攻数学,最终获得的却是建筑学学士和数学硕士学位。1958年,亚历山大在哈佛大学获得了哈佛大学历史上第一个授予的建筑学博士学位,并迁居美国。读博士期间,他还在麻省理工从事物理研究和计算机研究,并在哈佛从事认知学研究,提出了"系统论"来研究城市与建筑。参见卢健松、彭丽谦、刘沛:《克里斯托弗·亚历山大的建筑理论及其自组织思想》,《建筑师》,2014年10月,第44页。
[2] 转引自[美]佩德·安克尔:《从包豪斯到生态建筑》,尚晋译,北京:清华大学出版社,2012年版,第46—47页。
[3] 卢健松、彭丽谦、刘沛:《克里斯托弗·亚历山大的建筑理论及其自组织思想》,《建筑师》,2014年10月,第49页。
[4] 王巍:《亚历山大的"无名特质"》,《建筑师》,2003年8月,第106页。
[5] 克里斯托弗·亚历山大所说的"无名特质"是城市中并非设计出来的,而是自然产生的一种"生气",因此,他更重视日常生活中的设计,而非设计师的创造,他说:"存在着一个极为重要的特质,它是人、城市、建筑或荒野的生命与精神的根本准则。这种特质客观明确,但却无法命名"。参见[美]C.亚历山大:《建筑的永恒之道》,赵冰译,北京:知识产权出版社,2004年版,第13页。

第六章 守夜人

图6-26、图6-27　富勒1949年在黑山学院和学生一起尝试搭建他的穹顶建筑（上图），以及在他的课程中展示穹顶构造（下图）。

不是没有根据,因为他早在1968年的《花花公子》上就发表过一篇关于外太空生态城的科普文章"[1]。在这篇文章中,富勒认为:"现在科学竞争已经进入了太空,科学必须使用火箭进行经济迁移,从而将人类环境与代谢再生系统结合起来。要做到这一点,科学必须认识到人类只是一个过程。当宇航员摆脱了保温瓶和三明治的限制,所有地球表面环绕的生物圈所实现的伟大生物互动都将被再造——这是一种小型化和压缩化的人类生态。"[2]富勒进行了大胆的设想,提出了"地球号宇宙飞船"(Spaceship Earth):"以地球号宇宙飞船的部分发明和其生物方面的生命维持,主要靠土地上的植被和海洋中的藻类,它们被设计为通过光合作用将生命再生的能量控制在一定范围"[3]。在富勒看来,实现这一目标的所有装置不过是一个小小的黑色盒子,它重约500磅,20立方英尺大。通过这个小黑盒,太空中的一个人只需要一点日常添加物就能够再生他需要的有机物——这显然受到了苏联与美国关于自我循环实验的影响。他进而提出了笼罩整个曼哈顿中心的穹顶城市概念和可以移动的建筑云。

富勒与工程师Don Moore合作设计的干式马桶(Packaging Toilets)创意就来自宇宙飞船。它是完全不用水的,用一种特殊的塑料袋自动而迅速地将排泄物密封起来。这些密封袋会被收集起来,当作混合肥料或沼气燃油的原料。但是除非一个城市是完全新建的,否则这种在宇宙飞船中运行良好的系统很难完全适合于这个城市的基础设施。这个干式马桶并没有被政府采纳大量生产的根本原因在于其需要完整的系统才能运行起来。然而,"虽然基础设施和营销都是设计不可分割的一部分,但富勒只对硬件设计感兴趣。该项目停滞不前,只有宇航员使用一个的尴尬、失重状态下的基本概念版本"[4]。因此,太空技术一方面为现代生态设计提供了灵感来源,一方面也成为这种生态乌托邦的榜样——这是一种可能在环境出现极大危机时的最后方案。

作为一位太空技术的业余"专家",巴克敏斯特·富勒不仅观察敏锐,而且掌握了许多军事研究的信息。早在1963年他就注意到"数十亿美元的研究费"已

---

[1] [美]佩德·安克尔:《从包豪斯到生态建筑》,尚晋译,北京:清华大学出版社,2012年版,第133页。
[2] Richard Buckminster Fuller. *City of the future*, Jan. 1968, *Playboy*, p.228.
[3] Richard Buckminster Fuller. *Operating Manual for Spaceship Earth*. New Edition, 2008/2013. Zürich:Lars Müller Publishers, 1969, p.59.
[4] Ibid, p.31.

第六章 守夜人

经"投向人类绕月生态生活的封闭化学循环"[1],美国国家航空航天局(National Aeronautics and Space Administration)刚刚成功地完成了水星计划,并正在为发射双子星飞船做准备(阿波罗计划的前身)。太空竞赛的乐观精神和太空旅行的幻想新闻充斥了人们的大脑,地球作为巨大的机械飞船在太空中航行的形象显然备受媒体和大众的青睐。富勒投其所好,指出所有人都是地球上共同的太空旅行者。他开始在其富有煽动力的演讲中用船体生态学作为解释地球生活的模型,这在他《地球号宇宙飞船操作手册》(1969)一书中得到了详尽的论述:

> 我经常听到人们说,"我真想知道坐在宇宙飞船上是什么感觉",而答案非常简单。那感觉如何?其实我们一直在体验着。我们都是宇航员。
>
> 我知道你正在关注,但我肯定你不会立即同意说:"是的,没错,我是一名宇航员。"我确信你不会真的感觉自己是在极其真实的我们的球形地球号宇宙飞船的甲板上。你们看过的地球只是冰山一角。然而,你看到的已经比20世纪之前的人要多了,他整个一生中只看到了地球表面的百万分之一。如果你是一个经验丰富的全球航空公司飞行员,你看过的就更多,有可能见过了地球表面的百分之一。但是即便如此,这些都不足以让你看到和感觉到地球是一个球体——除非,我不知道你恰好坐在肯尼迪航天中心的一个航天舱里。[2]

富勒认为,直到二战以后,普通人才可以自由地到处走走。而在此之前,只有少数勇敢的人能够冒险出海。因此,许多人一生中从来没有比地平线走得更远。富勒估计一个行人平均每年能走约1100英里(1770公里)。到第一次世界大战之前,一个典型工业化国家的公民仍然只能走这段距离,但是在汽车或火车的帮助下他的行程增加了又一个1100英里。二战后人类又提高了1100英里的

---

[1] [美]佩德·安克尔:《从包豪斯到生态建筑》,尚晋译,北京:清华大学出版社,2012年版,第133页。
[2] Richard Buckminster Fuller. *Operating Manual for Spaceship Earth*. New Edition, 2008/2013. Zürich: Lars Müller Publishers, 1969, pp.55—56.

步行距离和10000英里通过机械手段完成的距离,因为有相当数量的人每年旅行50000—100000英里。在这样的一种情况下,"城市的人口结构正在发生变化,以适应空中旅行。我们在移动"[1]。人类已经越来越适应于在这种时空观念中生活,当你意识到这一点时,"我的后院开始逐步变得更大、更加球形化,直到整个世界都成了我的球形后院"[2]。

在众多受富勒启发的设计师中有乌尔里克·弗兰岑(Ulrich Franzen,1921~2012)和保罗·鲁道夫(Paul Rudolph,1918~1997)。他们曾是格罗皮乌斯的学生,并以想象中的宇宙殖民地为原型设计了"地球号宇宙飞船"上的未来主义城市。1974年物理学家杰拉尔德·奥尼尔(Gerard Kitchen O'Neill,1927~1992)在一篇文章中描述了奥尼尔圆筒(O'Neill cylinder,图6-28、图6-29)的设想,这是一个巨大的管道,小的直径6.4公里,长32公里;大的直径32公里,长120公里,城里可居住20万到上千万人。这些相互类似、创意无限的移民太空观念一直持续到70年代后期,直到网络数据化时代的到来,"数字型数据理论比其他学说,比如穹隆体学说、生态建筑学说以及外空间殖民地的设想能更有力地将世界推进到后工业社会的理想之乡"[3]。

富勒的演讲也启发了英国经济学家、和平事业活动家和诗人肯尼思·博尔丁(Kenneth E.Boulding,1910~1993),并使其在1966年写成了颇具影响力的文章《未来地球号宇宙飞船的经济》(*The Economics of the Coming Spaceship Earth*)。这是将舱体生态学应用于宏观经济学的首次尝试,推动了进化经济运动(evolutionary economics movement)的发展。博尔丁区分了"放荡的'牛仔经济'与有道德的'封闭'经济系统,前者的伦理是'开放'和剥削,而后者将地球作为一艘大型宇宙飞船进行管理"[4]。——从中我们能看到舱体生态学背后的伦理背景,即登上地球号宇宙飞船的乘客,显然是有超出时代道德信用的"守夜人",或者说,是一位船长。这样的理想主义甚至自我突出的观点引发了众人的批判,至少带来了很多的误解,以至于被完全描述为某种科技浪漫主义,"将地球

---

[1] J.Baldwin.*Bucky Works:Buckminster Fuller's Ideas for Today*.New York:John Wiley & Sons,Inc,1996,p.194.

[2] Richard Buckminster Fuller.*Critical Path*.New York:St.Martin's Press,1981,p.131.

[3] [美]西奥多·罗斯扎克:《信息崇拜:计算机神话与真正的思维艺术》,苗华健、陈体仁译,北京:中国对外翻译出版公司,1994年版,第82页。

[4] [美]佩德·安克尔:《从包豪斯到生态建筑》,尚晋译,北京:清华大学出版社,2012年版,第133页。

第六章 守夜人

图6-28、图6-29 1974年物理学家杰拉尔德·奥尼尔在一篇文章中设想的奥尼尔圆筒，这是一个巨大的管道，可居住20万到上千万人。

称作太空船,就像漫步在新墨西哥州璀璨的星空下,然后感慨道:'哇,感觉就像是在天文馆里'"[1]。

生态经济学家加勒特·哈丁(Garrett Hardin,1915~2003)对富勒进行了公开的反驳,他致力于人口学与生态学的研究,著有《公地悲剧》(*Tragedy of the Commons*,1968)一书。他认为作为理性人,每个牧羊者都希望自己的收益最大化,因此必然导致牧场被过度使用,草地状况迅速恶化,最终产生悲剧。相对于富勒的技术乐观主义,哈丁对未来是悲观的,他认为人口问题是造成环境污染的主要原因,而且这个矛盾是不可调和的。有意思的是,哈丁提出的解决方案也是将地球看成是"宇宙飞船"。但是这艘宇宙飞船最终的结果仍然是毁灭。其他针对"太空移民"的批评声音也不乏于耳,例如刘易斯·芒福德就把宇宙殖民地看成是"技术伪装下的婴儿幻想";《飞越疯人院》(*One Flew over the Cuckoo's Nest*,1962)的作者肯·凯西(Ken Kesey)认为这种"詹姆斯·邦德"式的计划已经对人们"失去了吸引力";《小就是美》(*Small Is Beautiful*,1973)的作者恩斯特·舒马赫(Ernst F.Schumacher)讽刺道,他"对此完全支持",因为宇宙殖民地将会让大规模的技术专家滚得"远远的"[2]。但是尽管如此,将地球视为"宇宙飞船"并努力改变自身生存能力,至少拯救这艘飞船不至坠落的观点得到了普遍的发展。

**船长**

> 我曾被多次这样询问:"如果你是美国甚至全世界的建筑长官,你会怎么做?"
>
> 我会辞职。我是一个发明家,要比任何政治家都更有特权。爱迪生、贝尔、马可尼和莱特不需要任何人来批准去照亮黑夜、缩小地球的空间或是去将人类联系起来。所以我会推掉任何假设的政治委托,只会作为一位发明家来接受住房设计的挑战。[3]
>
> ——富勒,1968年1月,《花花公子》

---

[1] [美]劳埃德·卡恩:《庇护所》,梁井宇译,北京:清华大学出版社,2012年版,第329页。

[2] 以上观点均参见[美]佩德·安克尔:《从包豪斯到生态建筑》,尚晋译,北京:清华大学出版社,2012年版,第134页。

[3] Richard Buckminster Fuller.*City of the future*.*Playboy*,Jan.1968,p.166.

## 第六章 守夜人

在第一次世界大战爆发后，富勒于 1916 年 7 月参加了美国海军，担任巡逻工作，来防止德国潜艇的入侵。这个工作来之不易，这是因为富勒高度近视，不符合参加海军的条件。但是富勒说服了他母亲将自己家的船捐献出来并担任这艘船的指挥官。虽然他和他的船的主要任务仅仅是救援在海上训练时发生事故的飞行员，但是显然他很珍视这个"船长"（实际上是水手长）的工作，并且还"设计了一种吊杆可以使救生艇在飞机入水前瞬间拉住它"[1]。

这一段早期的经历反映出富勒对理性的军事生涯的向往，也触动他通过已获得的实用知识去解决现实世界所存在的问题的想法，即所有的困难都是可以通过设计和发明来解决的。他后来曾告诉环境主义者，自己在这艘"战舰"上"学会了'以少求多'的军事生存技术"[2]。也正是在这艘船上，年轻的富勒初次作为"船长"而行使职责，这为他之后的"妄想"——做地球号宇宙飞船的船长——埋下了伏笔。他于 1963 年出版的著作《地球号宇宙飞船操作手册》(Operating Manual for Spaceship Earth) 的灵感或许就在此时种下了种子。

在《地球号宇宙飞船操作手册》一书中，富勒将地球比作一艘在浩瀚宇宙之中不断前行的宇宙飞船，而设计师们就是这艘飞船的指挥者。富勒相信，如果设计师作出正确的选择，就可以解决这个世界上存在的所有问题——这是一种典型的现代性想象的延续，即没有我们克服不了的问题，或者已有的问题都将是成功道路上的一个暂时性危机而已。同时这也是一种乐观精神的体现，比如只要在海水淡化项目上投入恰当的资金，就可以克服淡水资源的匮乏；只要将一点军费用于挽救经济危机和贫困人口，那么战争就将避免，等等。因此，在富勒眼中设计师是集规划师、建筑师和工程师为一身的全局掌控者，他们责任重大、任重道远，他们不再是传统的装饰家的地位，而是能改变社会进程的伟大人物。富勒认为"规划师、建筑师和工程师应该掌握主动权。去努力工作，最重要的是要相互合作，不要阻碍彼此的工作或是试图牺牲他人成就自己。任何不平衡的成功

---

[1] J. Baldwin. *Bucky Works: Buckminster Fuller's Ideas for Today*. New York: John Wiley & Sons, Inc, 1996, p.4.
[2] Robert Snyder. *The World of Buckminster Fuller*. New York: Mystic Fire Video, 1971, 转引自[美]佩德·安克尔：《从包豪斯到生态建筑》，尚晋译，北京：清华大学出版社，2012 年版，第 50—51 页。

都将是愈加短命的"[1]。

如此定义的"设计师"就像一位"船长"一样,将在社会的发展过程中掌风引舵、指引方向;如此定义的"设计"也成为辅助人类发展的主要手段,具有了前所未有的重要作用。因此,富勒曾骄傲地说"拿走人类周围的所有发明物,一半人类都将在6个月内死亡;拿走所有的政客和所有的政治意识形态,并留下所有的发明物,更多的人能获得食物并会比现在更繁荣"[2]。在他看来设计师是务实的,能够根据具体的问题找出具体的解决方案,不像政治家的生活充满了夸夸其谈和阴谋诡计。在富勒的社会版图中,政治界终将衰败,并最终被设计师与发明家组成的开明政府所取代,设计师成为了真正的"船长"。

这些重视发明家与设计师的理论基础早在富勒的著作《月亮九链》(*Nine Chains to the Moon*,1938)中就可以找到。在这本充满机械论观点的著作中,他将人类描述成一部机器,将地球和人类社会比喻成一艘航行的船只,大多数人都是"水手",而承担指挥工作的灵魂也就是"幽灵船长"则是建筑师。于是,设计住宅就像是在为社会建造"船只":人类可以乘坐建筑师船长驾驶的船在进化的大海中扬帆远航。而这些"幽灵船长"的职责被富勒解释为"在环境控制的新领域中无限拓展,并尽可能在不'弃船'的情况下继续发展"[3]。这种象征的灵感毫无疑问来自他的"船长"生涯,他曾经这样说过:"水手们对自然每一个线索的观察将有利于未来发生的事件:比如云的信息、水的温度、风向转变等等。为了生存,航海家必须全面预测。水手的潜意识就好像他有意识的能力一样,相互作用最终影响他的预测决断"[4]。显然,他对承担这种在惊涛骇浪中预测未来方向的能力十分自信。只不过,预测的"战场"从他小小的救援船转移到了更加复杂的美国甚至全球的"地球号宇宙飞船"。

这个表面上脱离现实的观点却在环境主义者中产生了普遍的影响,这既是现代性危机带来的普遍反思的结果,也是现代性发展自我推动的雪球效应:

---

[1] Richard Buckminster Fuller. *Operating Manual for Spaceship Earth*. New Edition, 2008/2013. Zürich:Lars Müller Publishers,1969,p.138.

[2] Richard Buckminster Fuller.*City of the future*.*Playboy*,Jan.1968,p.168.

[3] Richard Buckminster Fuller.*Nine Chains to the Moon*,1938.转引自[美]佩德·安克尔:《从包豪斯到生态建筑》,尚晋译,北京:清华大学出版社,2012年版,第54页。

[4] Richard Buckminster Fuller. *Critical Path*.New York:St.Martin's Press,1981,p.133.

## 第六章 守夜人

20世纪60年代,他把自己当成海军舰长,设计节能建筑并进行保护地球号宇宙飞船免遭生态灾难的军事比赛。富勒改善世界的"现代主义盛期方案",借用詹姆斯·斯科特(James C.Scott)的术语让20世纪70年代的环境主义者大受启发。人们普遍认为,这次社会运动代表着与过去的历史性决裂,但与之相对的是,富勒的拥护者更多地代表着一种之前现代主义盛期的延续。富勒将他的环境支持者带上了以军事价值观和20世纪30年代管理学为基础的海军大家庭之路。富勒的终极生态乌托邦将成为一个没有政治的世界,而掌舵的将是地球号宇宙飞船船长领导下的设计师和生态学家。[1]

设计师被当成是这个复杂世界的"船长"——这个世界就好像大海一样阴晴不定、变化万千——这可是从未有过的畅想!难道设计师要从那个看客户眼色行事的绘图者摇身一变成了社会的主宰了吗?几乎是同一个时代,另外一位重要的环境主义者维克多·帕帕奈克却在1971年出版的《为真实的世界而设计》(Design for the Real World)中对工业设计师的角色发出了如此尖酸而苛刻的批评:

> 有些职业的确比工业设计更加有害无益,但是这样的职业不多。也许只有一种职业比工业设计更虚伪,那就是广告设计,它劝说那些根本就不需要其商品的人去购买,花掉他们还没有得到的钱;同时,广告的存在也是为了给那些原本并不在意其商品的人留下印象,因而,广告可能是现存的最虚伪的行业了。工业设计紧随其后,与广告人天花乱坠的叫卖同流合污。历史上,从来就没有坐在那儿认真地设计什么电动毛刷、镶着人造钻石的鞋尖、专改洗浴用的貂裘地毯之类的什物,然后再精心策划把这些玩意儿卖到千家万户的人。以前(在"美好的过去"),如果一个人喜欢杀人,他必须成为一个将军、开煤矿的,或者研究核物理。今天,以大批量生产为基础的工业设计已经开始从事谋杀工

---

[1] [美]佩德·安克尔:《从包豪斯到生态建筑》,尚晋译,北京:清华大学出版社,2012年版,第80页。

造物主

作了……设计师已经成了一群危险分子。[1]

巴克明斯特·富勒曾为《为真实的世界而设计》一书写过前言,他将自己与帕帕奈克在观点上的差异称之为"由于背景很不一样,所以解决问题的策略自然也就大不相同"[2]。但在本质上,他们的观点却十分接近,存在着很多共通之处,比如他们都是乌托邦主义者,而且还都"发表过带有启示录色彩的见解:两位设计师都曾预想,在一个理想世界里,政府以及大型组织会站在广泛的公众利益的角度,仁慈地将民居建筑以及产品设计,导向更为安全的方向,并有效地利用资源。与此同时,他们二人也都对人们提出了警告:无限制的生产所带来的污染以及其他环境方面的灾难,会对全球范围产生影响"[3]。富勒通过对设计师地位的无限尊崇把设计师社会意识与个人意识融合起来,将设计师扮演的角色从工作室转移到市民广场;而帕帕奈克的设计师道德批判反映的是另一个角度的设计师角色认识:即设计师应该在社会中承担更重要的道德责任,扮演更有价值的社会角色——所以,至少在这个问题上,他们是极其相似的。

他们都希望设计师能拯救世界!如果说曾经"创造"世界的上帝本身就是一位"建筑师",那设计师为何不能拯救世界呢?富勒排斥政治、提高设计师地位的极端计划本身包含着极权主义的野心和扮演上帝的狂妄。富勒的"地球号宇宙飞船"就是"诺亚方舟"的替代品,"他们的整个工程都围绕着在迫近的灾难中生存下来的问题,而他们的策略就是模仿诺亚"[4],这两条船都将在"船长"的带领下拯救世界,而这个世界因为人类的道德沦丧正在遭受严重的环境危机。那些义无反顾地走进"生物圈2号"的男男女女们不正像是新时代的亚当和夏娃吗?他们实际上也正承担着类似的神圣使命。曾参与设计生态圈2号的生物学家沃肖尔表达过这样的亲身感受:"设计一个生态群系,实际上是一个像上帝一样去

---

[1] [美]维克多·帕帕奈克:《为真实的世界设计》,周博译,北京:中信出版社,2013年版,初版序,第35页。
[2] 参见富勒为《为真实的世界设计》1971年英文版所做的序,同上,第2页。
[3] [美]大卫·瑞兹曼:《现代设计史》,[澳]王栩宁等译,北京:中国人民大学出版社,2007年版,第398页。
[4] 同上,第125页。

思考的机会","你,作为一个上帝,能够从无中生出某种有来。你可以创造出某些东西——某些奇妙的、合成的、活生生的生态系统——但是对于其中到底会进化出什么,你是控制不了的。你所能做的唯一的事情,就是把所有的部件都归拢到一起,然后让它们自己组装成某种行得通的东西"[1]。

富勒自己也不知道他的设想会带来什么,或者说,他清楚地知道他的设想什么也无法带来——这也许是为什么富勒总喜欢在讲座中将自己称为"这个世界上最成功的失败者"[2]。然而,富勒维护世界的军事化比喻能够在环境主义者中产生影响,这本身就说明了"高技术现代主义"或"现代主义盛期"计划几乎是理性主义发展的极致,就好像设计师成为"船长"是设计师社会意识发展的顶峰一样。在这个方案中,"世界游戏"最终会导致一个政治被极端削弱的时代,而这在网络化的背景下似乎正在变成现实。被工具理性推动的人类世界已经成为这个地球(或者说"宇宙飞船")的一个零件,这个零件虽然并非可有可无,但却不再是最重要的部分。也许有一天,"它"会成为一个有害的零件,最终会被"宇宙飞船"扔出窗外。

### 3. 人类悲观主义的盛行

人类的完整性正在于自己在决定是否采取行动时毫不妥协的勇气,以及将"所有真理,且只有真理"作为自己及与他人合作的后盾,这种信念人人皆有但只有神圣的心灵才能构想。人类是否继续在地球号宇宙飞船上生存并繁荣,完全取决于人类个体的完整性,而非政治和经济系统。那个宇宙之问已经被提出了:

人类是宇宙有价值的发明吗?[3]

——巴克明斯特·富勒,1983年2月14日,情人节、
中国的新年,于马来西亚槟城

---

[1] [美]凯文·凯利:《失控:全人类的最终命运和结局》,陈新武等译,北京:新星出版社,2010年版,第213—214页。

[2] J. Baldwin. *Bucky Works: Buckminster Fuller's Ideas for Today*. New York: John Wiley & Sons, Inc, 1996, p.2.

[3] Ibid, p.228.

## 造物主

  任何设计思想的产生都不是凭空而来的。60年代、70年代竞争激烈、想象力空前的太空移民计划不仅包含着冷战和太空竞赛的科技乐观主义精神,而且毫无疑问也是现代主义设计思潮理性发展的自然结果。就好像柯布西耶将建筑视为机器,也就自然会将城市视为机器一样,富勒及其同代人对自我循环与协调的"宇宙飞船"的崇拜,本质上也体现了机械崇拜与生物科学的自然融合,这个过程直到现在仍在继续。因此,富勒的设计思想被认为"在某种意义上代表着包豪斯统一艺术与科学的第二代思想,自然设计"[1],或者也可以说是一种对莫霍利-纳吉思想的继承。

  那些将地球视为宇宙飞船的设计师们赞美宇宙飞船、模仿宇宙飞船,将人类的未来寄托在舱体生态学的身上,畅想太空移民……这一切听起来非常科幻的未来乌托邦包含着乐观主义和悲观主义的矛盾性。

  一方面,这种设计思潮是现代主义技术理性的延续发展,是柯布西耶"建筑是居住的机器"的延续。随着工业技术的发展,人们不再那样依赖自然,在面对沧海桑田的变迁之时也不再像以前那样软弱无力,但是"在这个过程中,原有的联系(人与自然的联系)中断了"[2]。对于富勒等人来说,他们的高技术"环保主义"的出发点并不是反思人类的行为,而是继续用技术的手段将地球或建筑当成是一艘宇宙飞船,他们想的就是彻底"中断那些联系"。他们仍然以设计师个人为中心,甚至放大了这种"个人"中心主义;受到这种思想影响的一些环境主义者,甚至衍生出了一些反人道的观点。例如"戴维·福尔曼(David Foreman)、伊内斯特拉·金(Ynestra King)和克里斯托弗·马内斯(Christopher Manes),他们到20世纪80年代末为止一直陷于一场尖锐的讨论中,即AIDS是否是盖亚解决人口增长的手段"[3]。他们主张"地球第一",要粉碎一切可能毁灭地球号宇宙飞船的威胁,甚至要让"让大自然找到自己的平衡"。

  另一方面,这种技术乐观主义的背后是一种人类悲观主义。这导致在技术发展的趋势之下人类最终放弃了"人类"的中心地位,甚至将人类视为地球发展

---

[1] [美]佩德·安克尔:《从包豪斯到生态建筑》,尚晋译,北京:清华大学出版社,2012年版,第49页。
[2] [美]威廉·麦克唐纳,[德]迈克尔·布朗嘉特:《从摇篮到摇篮:循环经济设计之探索》,中国21世纪议程管理中心、中美可持续发展中心,上海:同济大学出版社,2005年版,第117页。
[3] [美]佩德·安克尔:《从包豪斯到生态建筑》,尚晋译,北京:清华大学出版社,2012年版,第116—117页。

## 第六章 守夜人

的一个"过程",而最终的世界很有可能是属于那些机器人的。在富勒看来,所有东西都是一部机器:地球是机器,人类也是机器。这就是为什么富勒要将地球比喻成"地球号宇宙飞船":

> 对于我来说一个关于我们宇宙飞船的有趣之处在于,它就是一个机械车辆,就像一辆汽车。如果你拥有一辆汽车,你意识到你必须加入石油和天然气,你必须在散热器中注入水并且把汽车当作一个整体来照顾。[1]

如果地球作为一部精密的机器而存在,那么人类呢?显然,在富勒看来,人类并非是这个机器的主宰,相反只是这台机器的一个组成部分。在他看来,人类与机器之间已经在本上没有什么区别,他在《月亮九链》一书中如此轻蔑地描述人类:

> 人类?
> 一种自平衡、有28个关节的二足动物,一座化学电解还原工厂,将蓄电池中分别贮藏的特种能量提取物加以整合,为液压泵和气压泵提供数千次的连续脉冲,使用附属的发动机。长达6.2万英里的毛细血管系统,数百万的警报信号,铁路系统和运输系统;破碎机和起重机……[2]

像那些极端的环保主义者一样,富勒、帕帕奈克、肯这些超级现代主义者的共同之处在于他们并不关注具体的人,取而代之的是他们对抽象的人和地球本身的关注——"抽象的人"意味着无论谁来控制地球(或宇宙飞船)都是不重要的,关键在于地球本身能维持着稳定的运行。最终,宇宙飞船的理论将导致飞船本身的唯一性,而人类则是次要的,地球将来是由人类控制还是机器人控制都已经无关紧要。由此可见,他们的设计方案都依赖于极高的道德规范,

---

[1] Richard Buckminster Fuller. *Operating Manual for Spaceship Earth*. New Edition, 2008/2013. Zürich:Lars Müller Publishers,1969,p.60.
[2] [美]劳埃德·卡恩:《庇护所》,梁井宇译,北京:清华大学出版社,2012年版,第319页。

造物主

其要求之高不仅完全超越了威廉·莫里斯,也将阿道夫·卢斯和柯布西耶远远地甩在了身后。这种道德规范已经完全超出了人类作为一种有缺陷的"机器"可以承受的范围。即便我们能够克服资本主义给我们制造的物质文化陷阱,也无法生活在肯设计的那些刑具般的家具和家居环境中,更无法长期生活在富勒设计的那些穹顶建筑中(就好像嬉皮士们曾经短暂经历的那样)——虽然它们是高科技的产物,但却看起来如此地接近原始洞穴!想要接受它们只有一种情况,那就是当世界末日来临的时候,人类又重新回归了最原始的朴素生活。

人类越是追求个人主义、精英主义,就越导致对人类整体的蔑视,这一点在安·兰德的著名小说《源泉》中已经得到了清楚地阐释,作者在书中将其戏剧性地称为"人类崇拜":

> 它是这样一种情感——能够不断体验这种情感的人少之又少;有些人体验过,但也只是火花一闪,稍纵即逝,并不产生任何影响;有些人干脆不明白我谈的是什么;有些人明白,却耗费一生来充当一个致命的火花熄灭器。[1]

社会需要精英来完成各种使命,但这种精英必然建立在"真实"的人而非"抽象"的人的基础之上。他会在社会的需求和永恒的价值之间进行衡量,并找到符合社会利益的未来之路,而不是将自己的审美强加给大众。有人曾经如此为糟糕的巴西利亚进行辩护:"巴西利亚如果是一件蠢作,那么也是因为人类有干蠢事的伟大传统"[2],然后又说"巴西利亚在见证虽有缺陷但心存高远的人类精神方面,拥有一席之地。"[3]这些话完全就是自相矛盾的,你不能将一些人或一个人的错误归结为所有人类的错误,这就好像说,一位罪犯如果经常犯罪那也是因为人类有暴力的传统!要知道巴西利亚的设计师科斯塔先生在方案中标后从未

---

[1] [美]安·兰德:《源泉》,高晓晴、赵雅蔷、杨玉译,重庆:重庆出版社,2013年版,第8页。
[2] [美]诺玛·伊文森:《巴西新老首都:里约热内卢和巴西利亚的建筑及城市化》,汤爱民,北京:新华出版社,2010年版,第239页。
[3] 同上。

去过这个"伟大"的工地[1]！人类伟大的传统应该是自我批判、自我修正，应该是对理性进行经常性的质疑，尤其是在设计活动中。

霍华德·洛克是理性的产物，丝毫不受人类任何"缺陷"的影响，比如人类的多愁善感、软弱、嫉妒等等；他能倾听自己内心的召唤，而活在当下。霍华德·洛克似乎是"完美"的！但是在日常生活中，只有一种人能完全再现洛克，那就是：机器人。早在18世纪，英国陶瓷生产商韦奇伍德在信中就已经表现出这种渴望，他说："准备让人充当机器，这样才不会出错。"[2]机器人完全是理性的产物，丝毫不可能有任何人类的缺陷，最关键的是，机器人能"活在当下"。而现在就像《失控》中所描述的那样，就在我们的身边，机器人取代人类的呼声越来越大，人类也更多地受制于一个机器的世界（图6-30、图6-31）。这样的结局，能称之为"人类崇拜"吗？那位创造出iPhone，像上帝一样"改变世界"的乔布斯；那位据说是钢铁侠原型，设计出特斯拉电动跑车的埃隆·马斯克（Elon Musk，1971～）；还有那些创造出类似于阿尔法围棋（AlphaGo）的无数程序员们，他们正在改变我们的生活，他们不就是当代的"霍华德·洛克"吗？他们会给我们的未来带来什么样的生活？

在地铁和公交车上，人们都在低着头刷着手机，忽视了身边的亲人与子女，导致有的孩子到了4岁都不会说话[3]，我常常看到有的父母一上公交车就把一个iPad交到孩子的手中，让他（她）全程都由机器来照顾；这些时代精英们倡导要注重大数据，甚至畅想在人一出生的时候就给他（她）植入芯片——这好笑吗？他们可是认真的！你不是已经带着小米手环了吗？我们真的需要这个被植入的芯片或者手环告诉我今天的睡眠质量不好吗？最新的技术开发热土据说是VR（Virtual Reality，虚拟现实，图6-32—图6-34）设备，一种沉浸式的技术体验，它也许会进一步地造成人际关系的淡化和社会真实感的降低。

---

[1] "然而，除了对方案进行修改外，科斯塔基本上没有参加城市的建设。城市动工建设后，科斯塔把自己从日常生活琐事中解脱出来，从未到过工地，也不参加对设计的改动，以避免方案的纯洁性受到损害"（引自同上，第170页）——设计方案总是在与使用者的互动中完成的，尤其是在一座城市的发展过程中。认为一劳永逸地方案是纯洁的，这完全出于一种自我崇拜，而非是所谓"人类崇拜"。

[2] [英]阿德里安·福蒂：《欲求之物：1750年以来的设计与社会》，苟娴煦译，南京：译林出版社，2014年版，第38页。

[3] 参见《一天接诊三四名语言障碍儿，儿科教授疾呼家长放下手机》，《南京晨报》，2016年4月21日，A14版。

造物主

图6-30、图6-31 自动驾驶汽车真得能解放人的双手吗？人的双手只不过被从一个机器上解放到了另外一个机器上而已。

第六章 守夜人

图6-32—图6-34　虚拟现实技术早就在军事和医疗等领域获得了广泛的应用，但当它走入日常生活，世界将会变得怎样？《黑客帝国》中所描述的虚拟与现实之间融合也许已经到来，作为一种沉浸式的技术体验，它也许会进一步地造成人际关系的淡化和社会真实感的降低。

这样的批判也许应该由那些技术悲观论者来完成,它似乎超出了一个设计师能够统筹的范围。然而,根据富勒的"船长"论,不正是那些在背后掌舵的技术员和设计师们正在改变我们的生活航向吗?他们创造出的大量高科技产品,并最终以一种商业化面貌向世人进行精心修饰的展示,从而延缓了我们对环境危机可能造成的真正危害的感知。这样"可悲"而又"可怖"的事实,如果从哲学方面理解,它离我们相距甚远,无法引发大众的认知;但如果从设计角度来思考,我们会发现它们活生生地就在我们身边,并如"清水煮蛙"一般改变着我们的日常生活。

不管在具体的"风格"方面有什么不同的追求,早期现代主义设计对"总体艺术"的倡导体现出了彻底改变生活方式的初步尝试。这些尝试的努力是如此的浅显和笨拙,以至于在现代主义者的眼中也是互相矛盾的(就像阿道夫·卢斯曾经批评过的那样)。但是不管威廉·莫里斯、新艺术时期的设计师或格罗皮乌斯们之间在设计语言的表达方面具有多大的差异,他们在设计师所应该承担的社会功能方面都提出了更高的要求,这些都被进化论所代表的进步理论所肯定。这些要求有时候被资本主义的商业目的所利用,有时则在社会主义的集权制中表现出更大的活力——它们的差异性或矛盾性迷惑了我们,导致我们忽略了其本质:那就是以设计师为代表的权力上升是人类理性的不断前行和自我批判的产物。工具理性让人类在20世纪至今获得了巨大的生产力解放,取得了前所未有的成绩,但同时也产生了诸多矛盾。所幸的是,人类具有道德批判的能力,能够不断地进行自我质疑和自我否定。

受到机械审美与生物科学巨大影响的莫霍利-纳吉,在为赫伯特·乔治·威尔斯设计其创作的科幻小说《未来之物》(The Shape of Things to Come,1933)的电影场景时,也没有完全忘记对这种技术乌托邦发展的担忧,他说:

> 即使是今天,人们也普遍相信,这并不比原来与生物要求相关的那些需要更重要,生活的动力主要归功于对其处理方式在技术上的精确与计算。人们认为用佛罗拿(veronal)来保证睡眠和用阿司匹林来缓解疼痛能延缓器官的过劳和损害。如果文明的进程沿着这个方向进

## 第六章 守夜人

行,那么它所带来的将是被蒙蔽的现实和严重的危机。[1]

而富勒的"设计乌托邦"同样也让他自己感到困惑。富勒曾含糊不清地说:"现在关于太空船地球有一个非常重要的事实,那就是没有说明书。我认为这是非常重要的,没有说明书能成功地指挥我们的船。"[2]这么说毫无疑问是正确的,即便地球在技术上成了"地球号宇宙飞船",地球上的主要生物"人类"也不可能安分守己地遵守着飞行指南,成为一个看起来一模一样的宇航员。因此,正如富勒所怀疑的那样,人类是宇宙有价值的发明吗?

人类发展得太快,当他在路口感到困惑之时,将手伸进裤兜,他才发现,那里根本没有说明书。该向何处去,亦或是回头,一切都是未知数。甚至,命运已不在自己手中。是谁造就了这一切?

---

[1] [匈]拉兹洛·莫霍利-纳吉:《新视觉:包豪斯设计、绘画、雕塑与建筑基础》,刘小路译,重庆:重庆大学出版社,2014年版,第8页。
[2] Richard Buckminster Fuller. *Operating Manual for Spaceship Earth*. New Edition, 2008/2013. Zürich:Lars Müller Publishers,1969,pp.60—61.

造物主

# 后　记

  为了出版这本书,我第一次来到制版公司的"新家"。它位于南京下马坊的一间"写字楼"里。所谓"下马坊",就是明代皇家陵墓明孝陵的入口,此处立一牌坊,上书"诸司官员下马"六个大字:听起来相当霸气,但其实这曾经是一个远离主城区的地方,古时能有幸跑到这里的城里人是少之又少。

  随着南京地铁的发展,到这里来倒也方便。制版公司原先在主城区位置很好的东大影壁,而现在的这个"写字楼"实际上就是一间80年代的旧厂房,没有任何装修,过道里还悬挂着一个巨大的、生满铁锈、不知用途的工厂挂钩——这可不是什么劳什子的"创意产业园",隔壁的"原生态"厕所里,足够拍几部评分5.0以下的国产恐怖电影。

  我想起在来这里之前,与出版社刘老师在东大的小巷子里吃饭,谈到巴黎的街头处处都是各色书店,又谈到南京某书店刚刚在门东老街开了一家新分店后竟被媒体称为南京又一"文化圣地"时,刘老师那无奈的表情。

  时间闪回2015年底,我发微信给南京某出版社的一位编辑,问她"贵社还招不招人",她的反映出乎我的预料,"啊!竟然还有人对我们这个夕阳产业感兴趣啊。"可不是,南大附近青岛路上的万象书坊也支撑不下去了。卖咖啡、卖文创产品,就差卖火锅了,南京的书店使出浑身解数,不过混一张"文化名片"而已。

  此刻,我坐在这家"写字楼"里,向窗外望去,窗户下面堆满了印着"上海"的旧皮箱、皮革绽开的半个旋转坐椅,还有好多无名的垃圾袋。将近20年前,我在广告公司上班时,特别羡慕制版公司的同行们,他们懂技术,当时就能拿五六千元的工资。听说谁跳槽去了制版公司,就感觉像跳进了聚宝盆、金窝窝。而现在,刘老师拉住正想闯过马路的我,说:"制版公司还有印刷厂那么多人辛辛苦苦忙一年,不如别人炒一套房!"

# 后 记

说起房子，20年前的南京房价除了东郊以外，好像都还在每平方米3000元以下。那时候我在广告公司帮别人卖房子，还记得负责策划的副总为了拍一位地产老总的马屁，慷慨陈词地说："我们都要感谢你！终于把河西的房价拉到3000元以上啦！"

从制版公司出来，我要坐地铁2号线转3号线，再坐半个小时的公交车才能到家。在地铁里，看着这一排排无论是坐着还是站着都面无表情、百无聊赖地盯着手机看的年轻人，他们看起来和我一样的疲劳。这样的场景或许能让我明白了为什么国内的书店和出版行业举步维艰，也理解了刘老师为何在书的成本问题上与我"斤斤计较"。

一方面，我们在传统上有着不读书的习惯，我们认为读书是"读书人"的事情，就好像我们认为运动是"运动员"的工作一样；另一方面，很多书——至少设计类的书大多如此——不是为读者写的，而完全是课题结项的副产品。这样的现实，很难让出版行业乐观起来。我曾经以为，出版行业受到的仅仅是网络文化带来的巨大冲击（导致人们不再读书或去读电子书）；其实，在"读"与"写"这两个最基本与最传统的层面上，一直都存在着威胁出版行业的致命因素，这一因素曾被掩盖在庞大的人口基数之下，却由于网络文化而迅速发酵起来。

也许是出于天性，从《设计原理》开始，我一直希望能写出给读者看的"设计"类书（能让读者看得下去的书），这并不意味着降低著作的学术性，而是渴望拉动读者的探索欲。然而，这并不是一件容易做的事情。写作一部如小说般的设计史著作并不是一件容易的事，这其实需要更多的基础工作。然而在这个快速的、碎片化的时代，基础工作不仅缺乏魅力，也难获得共鸣。对于我来说，《现代设计思潮》这套书就是一种基础知识的积累——当积累到一定的时候，产生了一种不吐不快的感觉。

受到个人能力的影响，这套书毫无疑问是不完善的。这绝非客套之词，我一向只敢写我能看明白、想得通的东西；对于一些深奥的知识，既然暂时还消化不了，那就留待将来。所以，不仅就读者而言，仅在我的眼中，自己的几个"作品"都很难让自己满意。在我看来，《设计原理》已经过时了（书写好的时候，苹果手机才刚刚出现）；而《设计批评》一直就还不够出色，用来填补空白的东西，就好像那些被武警战士们奋力扔进洪水的沙袋一样，总是有点匆忙。然而，我们身处的环境很难让人立定在那里，去做好一件事、两件事，我们必须不断奔跑。但至少，我

心中始终没有断了这样的念想。

博士毕业后，出于工作的需要，我也在不断地申报各种国家课题，屡战屡败。最终才残忍地发现一个重要的结论：课题中心必须是要围绕中国的。然而，西方设计史的研究怎么会和中国没有关系呢？

当刘老师将《现代设计思潮》这本书的选题交给我时，我毫不犹豫地接下了。虽然，该书在当时没有任何课题资助，并且在时间上与我申报的其他课题相冲突，但这的确是我的兴趣所在。如果写一本书，连基本的兴趣都没有了，那谈何为读者写书？

我一直认为，除了建筑艺术，中国设计艺术一直都是领先于西方的；说"领先"也许不太合适，东西方审美标准差异甚大，很难说孰优孰劣。但至少从西方宫廷那些糟糕的"中国风"家具和陶瓷来看，彼时的西方设计艺术恐怕不入中国人法眼。真正的分水岭还是在工业革命以后，技术革命带来了审美冲击，设计的"话语权"被逆转了。在现代主义萌芽和出现后，中国设计艺术便只有模仿的份，直到今天。设计艺术永远是以科学技术为基础的，没有技术优势也就没有审美自信。伴随着西方现代设计的出现，设计界也逐渐形成了清晰的思想发展脉络，这一思想成果不仅是设计艺术发展的结果，也反过来影响着其他的人文学科、社会思想甚至政治制度。在这个过程中，设计行业不再是作坊，设计师不再是工匠，而设计思想者则与时代并驾齐驱，成为日常生活的主导者。

通过对这个时期西方设计思想的分析，去还原西方设计史发展的内在动力，也许比简单描述设计史的发展更有意义。这是为什么虽然这个选题曾遭到别人质疑，但我却信心十足的原因。这不是一个"填补空白"式的研究，但我却希望挖掘出全新的研究视角：第一卷《造物主》关注的是现代设计发展过程中潜伏在设计表象之下逐渐形成的现代设计师的"道德理性"，即在设计师心中逐渐自发形成的从设计本身到机构再到社会的责任感以及这种责任感的滥觞；第二卷《白》聚焦于伴随着工业发展和技术进步而形成的现代设计师的"工具理性"是如何塑造了现代设计的面貌，又会将现代设计引向何处；第三卷《柏拉图的宿醉》试图打开被掩盖在前两者之下更加隐秘的一面，即分析现代设计师的"非理性主义"在现代设计思想中发挥的重要作用，从而改变人们对现代设计发展的单一认识和简单化概括。

正因为如此，《现代设计思潮》这三卷书包含了我太多的精力和心血，以至于

我既没有时间去完成所谓的课题；也很难在短时间里完成该书全本的内容。第一卷《造物主》耗时5年时间，这导致本来准备同时出版的三卷本变成了"连续剧"，也实在是无奈之中的事情。好在笔者已经积累了创作后两卷著作的初步材料和相关思考，后面的工作并非从零开始。

在这写作的几年之间，关于西方设计理论著作的翻译工作获得了一定的发展，让笔者受益匪浅。因此，写作的过程也是学习的过程。如果能将学到的东西变成文字，与读者交流就更是人生的乐趣了。在这个意义上，《现代设计思潮》后两卷可能形成的巨大篇幅并没有给我带来太大的压力；相反，那些"课题"实在让我头疼，以至于痛苦不堪。

当然，以上都是我美好的期许。能不能让这样的设计学书籍实现与读者交流的目的，我只能说尽力而为。在这里，我要感谢那些在这条路上帮助我实现这一理想的老师、同事和朋友们。感谢刘伟冬院长、许平老师在百忙之中为该书各自撰写了一篇精彩的序言，尤其感激邬烈炎院长在该书的出版过程中提供了不可或缺的帮助；刘庆楚老师是这套书的倡导者，也是它的执行者，多年的合作换来了我们真诚的信任；孙海燕博士、大船小朋友还有我们的父母永远是我工作的坚实后盾，这本书基本上与大船一同成长起来，没有家人的关怀同样无法完成；还有南京艺术学院设计学系303办公室的同仁们如熊嫕博士、倪玉湛博士、赵泉泉博士、曲艺博士、蔡淑娟博士等，感谢你们不仅阅读了我的书稿、提供了宝贵的意见，而且在互相帮助中实现了共同的成长；感谢一直和我相互督促、相互学习的研究生和本科生们，我们在一起分享了很多阅读和讨论的快乐，也一起获得了成长；最后，还要感谢我自己，一直都没有放弃。

上马，不能停。

<div style="text-align:right">黄厚石<br>2016年10月　南京浦口</div>

# 参考书目

## 英文参考书目

John G. Halkett. *Milton and the Idea of Matrimony*. New Haven: Yale University Press, 1970

William Shakespeare. *The Merchant of Venice*. New York: D. C. Heath and Company, 1916

Carl E. Schorske. *Fin-de-Siecle Vienna: Politics and Culture*. New York: Vintage, 1981

A. W. N. Pugin. *Contrasts*. London: James Moyes, 1836

A. W. N. Pugin. *The True Principles*. London: John Weale, 1841

Sigfried Giedion. *Space, Time and Architecture: the growth of a new tradition*. London: Geoffrey Cumberlege Oxford University Press, 1952

Jeffrey L. Meikle. *Design in the USA*. Oxford: Oxford University Press, 2005

Charlotte Perkins Stetson Gilman. *Yellow Wall Paper*. Boston: Small, Maynard & Company, 1901

Adolf Loos. *Ornament and Crime: Selected Essays*. Riverside: Ariadne Press, 1998

Gustav Stickley. *Craftsman Furnishings for the Home*. New York: The Craftsman Publishing, Company, 1912

Gustav Stickley. *More Craftsman Homes*. New York: The Craftsman Pub-

lishing Company,1912

Elbert Hubbard. *The Book of the Roycrofters*.New York:The Roycrofter Publishing,1907

Will L. Price and W. M. Johnson. *Home Building and Furnishing*. New York:Doubleday,Page & Company,1903

Charles Keeler. *The Simple Home*.San Francisco:Paul Elder and Company,1904

H. H. Windsor.*Mission Furniture:How to Make it*.Chicago:Popular Mechanics Company,1910

The Florence co.*Mission Furniture:Also Fine Cabinet Work to Order*. Florence:The Florence co.,1908

Northern Furniture Co.*Manufacturers of Furniture for the Bed Room, Dining Room,and Library*,Catalogue Number Nineteen,May,Sheboygan:Northern Furniture Co.,1910

J. Baldwin. *Bucky Works:Buckminster Fuller's Ideas for Today*. New York:John Wiley & Sons,Inc,1996

Richard Buckminster Fuller. *Critical Path*. New York: St. Martin's Press,1981

Richard Buckminster Fuller.*Operating Manual for Spaceship Earth*.New Edition,2008/2013.Zürich:Lars Müller Publishers,1969

Paolo Soleri. *Conversations with Paolo Soleri*, Edited by Lissa McCullough.New York:Princeton Architectural Press,2012

Charles Jencks and Nathan Silver.*Adhocism:the Case for Improvisation*. Cambridge,Massachusetts:The MIT Press,1972

Paul Thompson. *The Work of William Morris*.Oxford:Oxford University Press,1991

Kenneth Clark. *The Gothic Revival*,*An Essay in the History of Taste*. Middlesex:Penguin Books,1962

Gillian Naylor.*The Arts and Crafts Movement:A Study of Its Sources,Ideals,and Influence on Design Theory*. Cambridge:Cambridge MIT

Press,1971

Howard P.Segal. *Utopias：A Brief History from Ancient Writings to Virtual Communities*.Chichester：John Wiley & Sons Ltd.,2012

William Morris.*Arts and Crafts Essays*.New York：Garland Pub.,1997

Fredric Jameson. *Archaeologies of the Future：the Desire Called Utopia and Other Science Fictions*.London：Verso Books,2005

Lewis Mumford. *The Story of Utopias*. New York：Boni and Liveright Publishers,1922

Paul Thompson.*The Work of William Morris*.Oxford：Oxford University Press,1991

Karsten Harries. *The Broken Frame：Three Lectures*. Washington, D. C：The Catholic University of America Press,1989

Karsten Harries.*The Ethical Function of Architecture*.London：The MIT Press,1997

Claude Cernuschi. *Re/casting Kokoschka：ethics and aesthetics,epistemology and politics in fin-de-siècle Vienna*.Danvers：Rosemont Publishing & Printing Corp,2002

Pauline M.H.Mazumdar.*Species and Specificity：an Interpretation of the History of Immunology*.Cambridge：Cambridge University Press,1995

Leslie Topp.*Architecture and Truth in Fin-de-siècle Vienna*.Cambridge：Cambridge University Press,2004

Panayotis Tournikiotis. *Adolf Loos*. New York：Princeton Architectural Press,1994

Kent Bloomer. *The Nature of Ornament：Rhythm and Metamorphosis in Architecture*.New York：Norton&Company, Inc.,2000

Brent C. Brolin. *Flight of Fancy：the Banishment and Return of Ornament*.New York：St.Martin's Press,1985

Kurt Lustenberger.*Adolf Loos*.Zurich：Artemis Verlags-AG,1994

Debra Schafter.*The Order of Ornament,the Structure of Style：Theoretical Foundations of Modern Art and Architecture*. Cambridge：

Cambridge University Press,2003

Allen Janik and Stephen Toulmin.*Wittgenstein's Vienna*.New York:Simon & Schuster,1973

Otl Aicher.*The World as design*.Berlin:Ernst & Sohn,1994

Walter Crane. *The Claims of Decorative Art*. London: Lawrence and Bullen,1892

Paul Wijdeweld. Ludwig Wittgenstein, Architecture. Cambridge: MIT Press,1994

Janet Stewart. *Fashioning Vienna:Adolf Loos's Cultural Criticism*.London:Routledge,2000

Hal Foster.*Design and Crime:and other diatribes*.London:Verso,2002

Owen Jones.*The Grammar of Ornament*.London:Bernard Quaritch,1910

Charles Eastlake.*Hints on Household Taste in Furniture,Upholstery,and Other Details*,the Second Edition (Revised).London:Longmans,Green,and Co.,1869

Anthony Burton.*Vision & Accident:the Story of the Victoria and Albert Museum*.London:V & A Publications,1999

Edited by Felix Summerly.*Little Red Riding Hood*.London:Joseph Cundall,1843

Matthew Smith.*Total Work of Art:from Bayreuth to cyberspace*.Michigan:Routledge,2007

Ida van Zijl. *Gerrit Rietveld*.New York:Phaidon Press Ltd.,2010

E.Michael Jones.*Living Machines:Bauhaus Architecture as Sexual Ideology*.San Francisco:Ignatius Press,1995

Norman bel Geddes.*Horizons*.Boston:Little,Brown,and Company,1932

Pat Kirkham.*Charles and Ray Eames:Designers of the Twentieth Century*.Cambridge,Massachusetts and London:MIT Press,1995

Lionel Trilling.*Sincerity and Authenticity*.Cambridge,Massachusetts and London:Harvard University Press,1972

Boris Groys.*Art power*.Cambridge:The MIT Press,2008

Walter Gropius. *The New Architecture and the Bauhaus*, translated by P. Morton Shand. Massachusetts: the M.I.T. Press, 1965

Le Corbusier. *The Decorative Art of Today*. London: The Architectural Press, 1987

Le Corbusier. *The City of Tomorrow and it's Planning*. London: John Rodker Publisher, 1929

Henry-Russell Hitchcock and Philip Johnson. *The International Style: Architecture since* 1922. New York: W.W. Norton & Company, 1932

Lucy Crane. *Art and the Formation of Taste*. Boston: Chautauqua Press, 1887

Herbert Read. *Art and Industry: the Principles of Industrial Design*. London: Faber and Faber Limited, 1934

Edited by Steven Beller. *Rethinking Vienna* 1900. New York: Berghahn Books, 2001

John Ruskin. *The Seven Lamps of Architecture*. The Seventh Edition. London: The Ballantyne Press, 1898

Richard Redgrave. *Manual of Design*. London: Chapman and Hall, 1890

David Brett. *Rethinking Decoration: Pleasure and Ideology in the Visual Arts*. Cambridge: Cambridge University Press, 2005

Louis H. Sullivan. *The Autobiography of an Idea*. New York: Dover Publications, Inc., 1956

Louis H. Sullivan. *Kindergarten Chats and other writings*. New York: George Wittenborn, Inc., 1918

Reyner Banham. *Theory and Design in the First Machine Age*. London: The Architecture Press, 1960

Massimo Cacciari. *Architecture and Nihilism: on the Philosophy of Modern Architecture*. New Haven and London: Yale University Press, 1993

Peter Davey. *Arts and Crafts Architecture*. London: Phaidon, 1997

Sibyl Moholy-Nagy. *Moholy-Nagy experiment in totality*. New York:

Harper&Brother,1950

Boris Groys. *Introduction to Antiphilosophy*, Translated by David Fernbach.London:Verso Book,2012

Fredric Jameson.*Archaeologies of the Future:The Desire Called Utopia and Other Science Fictions*.London:Verso Books,2005

Robert Nozick.*Anarchy,State,and Utopia*.Oxford UK & Cambridge USA:Blackwell Publishers Ltd.,1974,p.328.

Edited by Laszlo Taschen. *Modern Architecture A-L*. Koln: Taschen GmbH,2010

# 中文参考书目

[德]马克斯·韦伯:《新教伦理与资本主义精神》,彭强、黄晓京译,西安:陕西师范大学出版社,2002年版。

[英]伊恩·布兰德尼:《有信仰的资本:维多利亚时代的商业精神》,以诺译,南昌:江西人民出版社,2008年版。

[美]R.K.默顿:《十七世纪英国的科学、技术与社会》,范岱年、吴忠、蒋效东译,成都:四川人民出版社,1986年版。

[法]罗杰·法约尔:《批评:方法与历史》,怀宇译,天津:百花文艺出版社,2002年版。

[法]丹纳:《艺术哲学》,傅雷译,北京:人民文学出版社,1983年版。

[法]布罗代尔:《15至18世纪的物质文明、经济和资本主义》,第二卷,顾良、施康强译,北京:生活·读书·新知三联书店,1993年版。

[美]亨利·斯蒂尔·康马杰:《美国精神》,南木等译,北京:光明日报出版社,1988年。

[美]丹尼尔·布尔斯廷:《美国人:开拓历程》,赵一凡译,北京:生活·读书·新知三联书店,1993年版。

[美]J.布卢姆、S.摩根等合著:《美国的历程》,杨国标、张儒林译,北京:商务印书馆,1988年版。

[美]希尔顿:《五月花号》,王聪译,北京:华夏出版社,2006年版。

[美]梭罗:《瓦尔登湖》,徐迟译,上海:上海译文出版社,2006年版。

[英]詹姆斯:《宗教经验种种》,尚新建译,北京:华夏出版社,2008年版。

柴惠庭:《英国清教》,上海:上海社会科学院出版社,1994年版。

[匈]拉兹洛·莫霍利-纳吉:《新视觉:包豪斯设计、绘画、雕塑与建筑基础》,刘小路译,重庆:重庆大学出版社,2014年版。

[美]诺玛·伊文森:《巴西新老首都:里约热内卢和巴西利亚的建筑及城市化》,汤爱民译,北京:新华出版社,2010年版。

[英]雷纳·班纳姆:《第一机械时代的理论与设计》,丁亚雷、张筱膺译,南京:江苏美术出版社,2009年版。

[荷]亚历山大·佐尼斯:《勒·柯布西耶:机器与隐喻的诗学》,金秋野、王又佳译,北京:中国建筑工业出版社,2004年版。

[法]勒·柯布西耶:《走向新建筑》,陈志华译,西安:陕西师范大学出版社,2004年版。

[法]勒·柯布西耶:《现代建筑年鉴》,治棋译,北京:中国建筑工业出版社,2011年版。

[法]勒·柯布西耶:《精确性——建筑与城市规划状态报告》,陈洁译,北京:中国建筑工业出版社,2008年版。

[法]勒·柯布西耶:《明日之城市》,李浩、方晓灵译,北京:中国建筑工业出版社,2009年版。

[法]勒·柯布西耶:《一栋住宅,一座宫殿——建筑整体性研究》,治棋、刘磊译,北京:中国建筑工业出版社,2011年版。

[俄]金兹堡:《风格与时代》,陈志华译,西安:陕西师范大学出版社,2004年版。

[美]佩德·安克尔:《从包豪斯到生态建筑》,尚晋译,北京:清华大学出版社,2012年版。

[英]朱迪思·卡梅尔-亚瑟:《包豪斯》,颜芳译,北京:中国轻工业出版社,2002年版。

[德]鲍里斯·弗里德瓦尔德:《包豪斯》,宋昆译,天津:天津大学出版社,2011年版。

[英]弗兰克·惠特福德:《包豪斯》,林鹤译,北京:生活·读书·新知三联书

店,2001年版。

[英]卡捷琳娜·鲁埃迪·雷:《包豪斯梦之屋:现代性与全球化》,邢晓春译,北京:中国建筑工业出版社,2013年版。

[美]尼古拉斯·福克斯·韦伯:《包豪斯团队:六位现代主义大师》,郑炘、徐晓燕、沈颖译,北京:机械工业出版社,2013年版。

[美]威廉·斯莫克:《包豪斯理想》,周明瑞译,济南:山东画报出版社,2010年版。

[英]阿德里安·福蒂:《欲求之物:1750年以来的设计与社会》,苟娴煦译,南京:译林出版社,2014年版。

[英]乔纳森·M.伍德姆:《20世纪的设计》,周博、沈莹译,上海:上海人民出版社,2012年版。

[英]尼古拉斯·佩夫斯纳:《欧洲建筑纲要》,殷凌云、张渝杰译,济南:山东画报出版社,2011年版。

[英]尼古拉斯·佩夫斯纳:《现代设计的先驱者:从威廉·莫里斯到格罗皮乌斯》,北京:中国建筑工业出版社,2004年版。

[美]大卫·瑞兹曼:《现代设计史》,[澳]王栩宁等译,北京:中国人民大学出版社,2007年版。

[美]查尔斯·詹克斯:《现代主义的临界点:后现代主义向何处去?》,丁宁、许春阳、章华、夏娃、孙莹水译,北京:北京大学出版社,2011年版。

[英]彭妮·斯帕克:《设计与文化导论》,钱凤根、于晓红译,南京:译林出版社,2012年版。

[英]彭妮·斯帕克:《百年设计:20世纪现代设计的先驱》,李信、黄艳、吕莲、于娜译,北京:中国建筑工业出版社,2005年版。

[美]劳埃德·卡恩:《庇护所》,梁井宇译,北京:清华大学出版社,2012年版。

[美]维克多·马格林:《人造世界的策略:设计与设计研究论文集》,金晓雯、熊嬟译,南京:江苏美术出版社,2009年版。

[美]伊丽莎白·威尔逊:《波西米亚:迷人的放逐》,杜冬冬、施依秀译,南京:译林出版社,2009年版。

[美]欧内斯特·卡伦巴赫:《生态乌托邦》,杜澍译,北京:北京大学出版社,

2010年版。

[美]西奥多·罗斯扎克:《信息崇拜:计算机神话与真正的思维艺术》,苗华健、陈体仁译,北京:中国对外翻译出版公司,1994年版。

[德]赫伯特·林丁格尔:《乌尔姆设计——造物之道(乌尔姆设计学院1953—1968)》,王敏译,北京:中国建筑工业出版社,2011年版。

[比]希尔德·海嫩:《建筑与现代性》,卢永毅、周鸣浩译,北京:商务印书馆,2015年版。

[美]维克多·帕帕奈克:《为真实的世界设计》,周博译,北京:中信出版社,2013年版。

[日]渡边米英:《无印良品的改革:无印良品缘何复苏》,刘树良、张钰译,重庆:重庆大学出版社,2014年版。

[美]李欧纳·科仁:《侘寂之美:写给产品经理、设计者、生活家的简约美学基础》,蔡美淑译,北京:中国友谊出版公司,2013年版。

[英]威廉·莫里斯:《乌有乡消息》,黄嘉德译,北京:商务印书馆,2007年版。

金冰:《维多利亚时代与后现代历史想象:拜厄特"新维多利亚小说"研究》,北京:北京大学出版社,2010年版。

[英]马修·阿诺德:《文化与无政府状态:政治与社会批评》,韩敏中译,北京:生活·读书·新知三联书店,2002年版。

[英]雷蒙德·威廉斯:《文化与社会》,吴松江、张文定译,北京:北京大学出版社,1991年版。

[美]刘易斯·芒福德:《城市文化》,宋俊岭、李翔宁、周鸣浩译,北京:中国建筑工业出版社,2009年版。

[英]狄更斯:《双城记》,石永礼、赵文娟,北京:人民文学出版社,1993年版。

[美]马丁·威纳:《英国文化与工业精神的衰落,1850—1980》,王章辉、吴必康译,北京:北京大学出版社,2013年版。

[英]艾瑞克·霍布斯鲍姆:《帝国的时代:1875—1914》,贾士蘅译,北京:中信出版社,2014年版。

《设计真言:西方现代设计思想经典文献》,南京:江苏美术出版社,2010年版。

［法］保尔·茫图:《十八世纪产业革命:英国近代大工业初期的概况》,杨人楩、陈希秦、吴绪译,北京:商务印书馆,1983年版。

［美］保罗·亨利·朗格:《十九世纪西方音乐文化史》,张洪岛译,北京:人民音乐出版社,1982年版。

［英］约翰·罗斯金:《前拉斐尔主义》,张翔译,上海:上海人民出版社,2008年版。

［英］约翰·罗斯金:《建筑的七盏明灯》,张璘译,济南:山东画报出版社,2006年版。

［英］约翰·罗斯金:《艺术与人生》,华亭译,北京:中国对外翻译出版公司,2010年版。

［英］拉斯金:《芝麻与百合:读书、生活与思辨的艺术》,王大木译,桂林:广西师范大学出版社,2005年版。

［英］威廉·冈特:《拉斐尔前派的梦》,肖聿译,南京:江苏教育出版社,2005年版。

［英］卡莱尔:《文明的忧思》,北京:中国档案出版社,1999年版。

［英］彼得·多默:《现代设计的意义》,张蓓译,南京:译林出版社,2013年版。

伍蠡甫主编:《西方文论选》(下卷),上海:上海译文出版社,1979年版。

［美］爱德华·贝拉米:《回顾——公元2000—1887》,林天斗、张自谋译,北京:商务印书馆,1984年。

［英］蒂姆·阿姆斯特朗:《现代主义:一部文化史》,孙生茂译,南京:南京大学出版社,2014年版。

［希腊］帕纳约蒂斯·图尼基沃蒂斯:《现代建筑的历史编纂》,王贵祥译,北京:清华大学出版社,2012年版。

［美］柯文:《在中国发现历史:中国中心观在美国的兴起》,林同奇译,北京:中华书局,2002年版。

［德］克鲁夫特:《建筑理论史:从维特鲁威到现在》,王贵祥译,北京:中国建筑工业出版社,2005年版。

［英］菲利普·斯特德曼:《设计进化论:建筑与实用艺术中的生物学类比》,魏淑遐译,北京:电子工业出版社,2013年版。

［荷］林·凡·杜因、S.翁贝托·巴尔别里:《从贝尔拉赫到库哈斯:荷兰建筑百年 1901—2000》,吕品晶等译,北京:中国建筑工业出版社,2009年版。

［德］马克思·舍勒:《伦理学中的形式主义与质料的价值伦理学》,倪梁康译,北京:生活·读书·新知三联书店,2004年版。

［美］亨利·德莱福斯:《为人的设计》,陈雪清、于晓红译,南京:译林出版社,2012年版。

［英］艾伦·科洪:《建筑评论——现代建筑与历史嬗变》,刘托译,北京:中国水利水电出版社,2005年版。

［德］阿尔布莱希特·维尔默:《论现代和后现代的辩证法——遵循阿多诺的理性批判》,钦文译,北京:商务印书馆,2003年版。

胡景初、方海、彭亮编著:《世界现代家具发展史》,北京:中央编译出版社,2008年版。

［德］瓦尔特·本雅明:《机械复制时代的艺术作品》,王才勇译,北京:中国城市出版社,2002年版。

［德］瓦格纳:《瓦格纳戏剧全集》,高中甫译,北京:中国文联出版社,1997年版。

［美］苏珊·桑塔格:《在土星的标志下》,姚君伟译,上海:上海译文出版社,2006年版。

［美］苏珊·桑塔格:《苏珊·桑塔格谈话录》,［美］利兰·波格编,姚君伟译,南京:译林出版社,2015年版。

赵鑫珊:《瓦格纳·尼采·希特勒:希特勒的病态分裂人格以及他同艺术的关系》,上海:文汇出版社,2007年版。

［德］席勒:《审美教育书简》,冯至、范大灿译,上海:上海人民出版社,2003年版。

［德］席勒:《席勒文集 2,戏剧卷》,张玉书选编,章鹏高、张玉书译,北京:人民文学出版社,2005年版。

［德］尼采:《瓦格纳事件:尼采反瓦格纳》,卫茂平译,上海:华东师范大学出版社,2007年版。

［英］萧伯纳:《瓦格纳寓言》,曾文英等译,桂林:广西师范大学出版社,2002

年版。

[美]肯尼斯·弗兰姆普顿:《现代建筑:一部批判的历史》,张钦楠等译,北京:生活·读书·新知三联书店,2004年版。

[荷]蒙德里安:《蒙德里安艺术选集》,徐佩君译,北京:金城出版社,2013年版。

陈瑞林,吕富珣编著:《俄罗斯先锋派艺术》,南宁:广西美术出版社,2001年版。

[荷]韦塞尔·雷因克:《赫曼·赫茨伯格的代表作》,范肃宁、陈佳良译,北京:中国水利水电出版社,2005年版。

[美]亨利·德莱福斯:《为人的设计》,陈雪清、于晓红译,南京:译林出版社,2012年版。

[英]萨迪奇:《设计的语言》,庄靖译,桂林:广西师范大学出版社,2015年版。

[美]约翰·赫斯克特:《设计,无处不在》,丁珏译,南京:译林出版社,2013年版。

[英]鲍曼:《现代性与大屠杀》,杨渝东、史建华译,南京:译林出版社,2002年版。

[美]凯文·凯利:《失控:全人类的最终命运和结局》,陈新武等译,北京:新星出版社,2010年版。

[美]黛安·吉拉尔多:《现代主义之后的西方建筑》,青锋译,北京:清华大学出版社,2012年版。

赵一凡:《从胡塞尔到德里达:西方文论讲稿》,北京:生活·读书·新知三联书店,2007年版。

严志军:《莱尔内尔·特里林》,南京:译林出版社,2013年版。

[美]汉娜·阿伦特:《极权主义的起源》,林骧华译,北京:生活·读书·新知三联书店,2008年版。

[意]马里奥·维尔多内:《未来主义》,黄文捷译,成都:四川人民出版社,2000年版。

[英]达尔文:《物种起源》,周建人等译,北京:商务印书馆,1997年版。

[意]布鲁诺·赛维:《现代建筑语言》,席云平、王虹译,北京:中国建筑工业

出版社,1986年版。

[美]马歇尔·伯曼:《一切坚固的东西都烟消云散了:现代性体验》,徐大建、张辑译,北京:商务印书馆,2004年版。

[英]彼得·柯林斯:《现代建筑设计思想的演变》,英若聪译,北京:中国建筑工业出版社,2003年版。

[美]罗伯特·文丘里、丹尼斯·斯科特·布朗、史蒂文·艾泽努尔:《向拉斯维加斯学习》,徐怡芳、王健译,北京:知识产权出版社,2006年版。

[美]爱德华·W.萨义德:《东方学》,王宇根译,北京:生活·读书·新知三联书店,1999年版。

唐军:《追问百年:西方景观建筑学的价值批判》,南京:东南大学出版社,2004年版。

[美]乔治·巴萨拉:《技术发展简史》,周光发译,上海:复旦大学出版社,2000年版。

[英]约翰·齐曼:《技术创新进化论》,孙喜杰、曾国屏译,上海:上海科技教育出版社,2002年版。

[德]戈特弗里德·桑佩尔:《建筑四要素》,罗德胤、赵雯雯、包志禹译,北京:中国建筑工业出版社,2010年版。

[俄]别尔嘉耶夫:《人的奴役与自由》,徐黎明译,贵阳:贵州人民出版社,1994年版。

[美]莫里斯·迈斯纳:《马克思主义、毛泽东主义与乌托邦主义》,张宁、陈铭康等译,北京:中国人民大学出版社,2005年版。

[美]史景迁:《"天国之子"和他的世俗王朝:洪秀全与太平天国》,朱庆葆等译,上海:上海远东出版社,2001年版。

[美]斯特龙伯格:《西方现代思想史》,刘北成、赵国新译,北京:金城出版社,2012年版。

[英]斯蒂芬·贝利、菲利普·加纳著:《20世纪风格与设计》,罗筠筠译,成都:四川人民出版社,2000年版。

[美]亨利·乔治:《进步与贫困》,吴良健、王翼龙译,北京:商务印书馆,1995年版。

[苏]马雅可夫斯基:《马雅可夫斯基选集》(第2卷:长诗),余振主编,北京:

人民文学出版社,1984年版。

[英]梅尔·拜厄斯编著:《设计大百科全书》,徐凡等译,南京:江苏美术出版社,2010年版。

[英]彼得·霍尔:《明日之城:一部关于20世纪城市规划与设计的思想史》,童明译,上海:同济大学出版社,2009年版。

[德]马克思,恩格斯:《马克思恩格斯全集》第2卷,北京:人民出版社,1957年版。

[英]克莱夫·庞廷:《绿色世界史:环境与伟大文明的衰落》,王毅译,上海:上海人民出版社,2002年版。

[美]爱德华·贝拉米:《回顾:公元2000—1887年》,林天斗、张自谋译,北京:商务印书馆,1963年版。

[英]埃比尼泽·霍华德:《明日的田园城市》,金经元译,北京:商务印书馆,2000年版。

[俄]屠格涅夫:《屠格涅夫文集》(第3卷,《父与子》),巴金译,北京:人民文学出版社,2001年版。

[英]托马斯·莫尔:《乌托邦》,戴镏龄译,北京:商务印书馆,2013年版。

[法]罗兰·巴特:《中国行日记》,怀宇译,北京:中国人民大学出版社,2012年版。

[美]维克多·帕帕奈克:《为真实的世界设计》,周博译,北京:中信出版社,2013年版。

[美]威廉·麦克唐纳,[德]迈克尔·布朗嘉特:《从摇篮到摇篮:循环经济设计之探索》,上海:同济大学出版社,2005年版。

[美]麦克哈格:《设计结合自然》,芮经纬译,倪文彦校,北京:中国建筑工业出版社,1992年版。

[美]C.亚历山大:《建筑的永恒之道》,赵冰译,北京:知识产权出版社,2004年版。

林达:《西班牙旅行笔记》,北京:生活·读书·新知三联书店,2007年版。

[英]夏洛蒂·勃朗特:《简·爱》,黄源深译,南京:译林出版社,1994年版。

[美]安·兰德:《源泉》,高晓晴、赵雅蔷、杨玉译,重庆:重庆出版社,2013年版。

［俄］扎米亚京:《我们》,顾亚玲等译,北京:作家出版社,1997年版。
［英］阿道斯·赫胥黎:《美妙的新世界》,南京:译林出版社,2013年版。

# 主要人名索引

（以姓氏首字母为序）

## A

Aicher, Otl　奥托·艾舍/137
Albers, Annelise　安妮·阿尔伯斯/272
Alexander, Christopher　克里斯托弗·亚历山大/504
Altenberg, Peter　彼得·阿尔滕伯格/38,127
Ambasz, Emilio　埃米利奥·阿穆巴斯/224
Anne Louise Germaine de Stal-Holstein　斯达尔夫人/6
Antonio SantElia　圣伊利亚/248,261,262,264,274,290
Ashbee, Charles Robert　查尔斯·罗伯特·阿什比/93,145,371,368,371,373,374
Augustus Welby Northmore Pugin　奥古斯都·威尔比·诺斯莫·普金/27,81,95,97,107,108,111,118,119,121,122,141,152,155,271,303—305,366
Aveling, Edward　爱德华·艾威林/361

## B

Baer, Steve　史蒂夫·贝尔/58,61,62
Bahr, Hermann　赫尔曼·巴尔/131,186,258
Baker, Josephine　约瑟芬·贝克/291,294

543

Baldwin, Stanley　斯坦利·鲍德温/105

Balfour, Isaac　艾萨克·巴尔弗/501

Banham, Reyner　雷纳·班纳姆/10,108,126,206,208,248,257,264,290,297,323,326,329,353,497

Barr, Alfred　阿尔弗莱德·巴尔/290

Bart van der Leck　范·德·勒克/205,206

Baxter, Richard　理查德·巴克斯特/15

Behne, Adolf　阿道夫·贝恩/124,380

Behrens, Peter　彼得·贝伦斯/190,196

Bellamy, Edward　爱德华·贝拉米/101,361,363,413,417,418,420,421

Benjamin, Walter　瓦尔特·本雅明/148,149,250

Berdyaev, Nicolas　尼古拉斯·别尔嘉耶夫/341,455,461

Berlage, Hendrik Petrus　贝尔拉赫/122,124,126,201,205,208,210,290,426

Berman, Marshall Howard　马歇尔·伯曼/268,435,439,448,450

Bloch, Marc　马赫·布洛克/453,455

Bloomer, Kent　肯特·布卢默/134

Bode, Wilhelm von　波德/30

Bogdanov, Alexander　亚历山大·保达诺夫/404

Bonald, Vicomte de　鲍纳德/98

Boyle, Geoffrey　杰弗里·博伊尔/62

Breuer, Marcel Lajos　马塞尔·布鲁尔/195,282,391,390

Bucher, Lothar　布赫/29

Butler, Samuel　塞缪尔·巴特勒/307,310

# C

C.R.Darwin　达尔文/77,258,259,291,298,299,306,307,310,313,315—317,319,330,433,458,498,502

Carlyle, Thomas　托马斯·卡莱尔/78,84,90,92,168

Charles E.Schorske  卡尔·休斯克/23,127

Chermayeff,Serge  瑟奇·切尔马耶夫/502

Chevrolet,Louis  路易·雪佛兰/11

Christian Norberg-Schulz  舒尔茨/215

Cole,Sir Henry  亨利·科尔/118,141,152,158,366

Collins,Peter  彼得·柯林斯/239,270,271,316,330

Colombo,Joe  乔·科伦布/67

Colquhoun,Alan  艾伦·科洪/141,142

Cook,Peter  彼得·库克/496

Corbusier,Le  勒·柯布西耶/10,11,38,50,56,61,65,67,122,132,138,143,163,189,200,210,212,213,215,220,223,229—232,235,239,240,257,258,262,264,267,268,284,285,289,290,295,297,306,310,313,317,324,326,329,333,347,350,352,353,355,387,428,437,446—448,450,453,455,461,500,516,518

Costa,Lucio  卢西奥·科斯塔/267

# D

Day,Lewis Foreman  刘易斯·戴/109

Doesburg,Theo Van  凡·杜斯伯格/201,205,206,317,349,352,375,378,380

Doyle,Conan  柯南·道尔/80

Dresser,Christopher  克里斯托弗·德雷赛/156

Dreyfuss,Henry  亨利·格雷夫斯/216,217,221

Dryden,John  约翰·德莱顿/21

# E

Eastlake,Charles  查尔斯·伊斯特莱克/156,271

Edgar Kaufmann Jr.  小考夫曼/159

Eleanor Marx-Aveling　爱琳娜·马克思-艾威林/360
Engelmann,Paul　保罗·恩格尔曼/143
Engels,Friedrich Von　弗里德里希·冯·恩格斯/407
Erasmus　伊拉斯谟/19,310
Ernst F.Schumacher　恩斯特·舒马赫/510

# F

Francé,Raoul Heinrich　拉乌尔·弗兰采/336,337
Franklin,Benjamin　本杰明·富兰克林/14,28
Franzen,Ulrich　乌尔里克·弗兰岑/508
Frazer,John　约翰·弗雷泽/496
Frosch,Robert　罗伯特·福罗什/497
Fuller,Richard Buckminster　巴克敏斯特·富勒/51,53,58,61,62,65,67,69,73,142,151,166,240,285,317,338,341,347,444,484—486,491,498,504,506—508,510—518,522,523

# G

Galsworthy,John　约翰·高尔斯华绥/81
Garnier,Charles　查尔斯·加尼耶/297
Garnier,Tony　托尼·加尼埃/302
Geddes,Patrick　帕特里克·格迪斯/220,447,412,501
Gerard Kitchen ONeill　杰拉尔德·奥尼尔/508
Giedion,Sigfried　西格弗里德·吉迪恩/12,28,31,35,42,44,48,69,122,124,126,190,231,255,275,358,415,435
Gilman,Charlotte Perkins　夏洛特·吉尔曼/33
Ginzburg,Moisei　金兹堡/50,50,397,405,406,413,425,426,428
Gratama,Jan　扬·格拉塔玛/126
Greene,Charles Sumner　查尔斯·萨姆纳·格林/47

Greene, Henry Mather　亨利·马瑟·格林/47
Greenough, Horatio　荷瑞修·格里诺/31,32
Gropius, Walter　沃尔特·格罗皮乌斯/10,35,36,109,163,194,195,212,220,230,232,259,272,282,286,289,334,350,352,358,361,364,369,371,373,375,378—380,382,383,391,393,501,502,504,508,522
Groys, Boris　鲍里斯·格罗伊斯/346,393,405
Guimard, Hector　吉马德/196,198
Guin, Ursula Le　勒·奎恩/163

# H

Hardin, Garrett　加勒特·哈丁/510
Harper, Peter　彼得·哈帕/62
Henry Clemens van de Velde　亨利·凡·德·维尔德/122,124,190,193,195,196,322—326
Hoffmann, Josef　约瑟夫·霍夫曼/36,127,145,186,198,365,325,365,374
Holloway, Thomas　托马斯·霍洛威/78
Horsley, Gerald Callcott　霍斯勒/371
Howard, Ebenezer　埃比尼泽·霍华德/415,417—420,450
Hunt, Holman　霍尔曼·亨特/85,87
Huszar, Vilmos　胡札/205
Huxley, Aldous Leonard　阿道斯·赫胥黎/260,440,456,458,461,475,480

# I

Isaacs, Ken　肯·艾萨克/57,64—67,69,88,518
Ives, Jonathan　乔纳森·艾维/227

## J

Jencks, Charles Alexander　查尔斯·詹克斯/13,62,122,251,350,421
Jobs, Steven Paul　史蒂夫·乔布斯/227
John Ruskin,　约翰·拉斯金/39,84,87,88,90,93,95,97—101,104,107,108,111,141,168,194,302—305,358,363,368,369,371,406,414,439
Jones, Owen　欧文·琼斯/155,271,366
Josef Albers　约瑟夫·阿尔伯斯/50,54,61,366,367,383,385,437

## K

Keeler, Charles Augustus　查尔斯·凯勒/41,42
Keller, Gottfried　戈特弗里德·凯勒/16
Kenneth E. Boulding　肯尼思·博尔丁/508
Kraus, Karl　卡尔·克劳斯/127,143,145,146,150
Kropotkin, Pyotr Alexeyevich　彼得·克鲁泡特金/415
Kruchenykh, Alexei　阿列克谢·克鲁切尼/400
Kürnberger, Ferdinand　费迪南德·科恩伯格/14

## L

Lamarck, Jean Baptise de　拉马克/307,310,312,313,316,317,329,330
Languedoc　朗格多克/11
Lapidus, Morris　莫里斯·拉庇德斯/421
László Moholy-Nagy　拉兹洛·莫霍利-纳吉/9,195,334,336—338,380,387,389,390,391,516,522,523
Lethaby, William Richard　莱瑟比/271,371
Lissitzky, Markovich　埃尔·李西茨基/207,208,387,392,394,398,401,404,405

索 引

Loewy,Raymond 雷蒙德·罗维/220

Loos,Adolf 阿道夫·卢斯/23,24,36,38,118,121,127,128,131,132,134,136,137,141,143,145,146,148—151,163,186—188,198,231,269,271,272,284,285,290,295,297—300,302,304,305,313,317,324—326,336,437,439,487,518,522

Ludwig,Mies van der Rohe 密斯·凡·德·罗/143,210,220,234,282,383,385

Lux,Joseph August 约瑟夫·奥古斯特·勒克斯/134

# M

Machiavelli 马基雅维利/3

Mackintosh,Charles Rennie 麦金托什/24,183,198,374

Mackmurdo,Arthur Heygate A.H. 麦克默多/368,369,371

Maldonado,Tomás 马尔多纳多/121

Mannin,Ethel 埃塞尔·曼宁/260

Marinetti,Filippo Tommaso 菲利普·托马索·马里内蒂/108,173,247,248,251,250,251,255,257,259,263,264,350,397,434,437

Marx,Roberto Burle 罗伯托·伯利·马克斯/267

Mauclair,Camille 卡缪·毛克莱/353

McAndrew,John 麦克安德鲁/159

McHarg,Ian Lennox 伊恩·麦克哈格/491,498,500—502

McLarney,William 威廉·麦克拉尼/495

Medawar,Peter Brian 彼得·梅达沃/329

Messel,Alfred 阿尔弗雷德·梅塞尔/124

Meyer,Hannes 汉斯·梅耶/286,379,382,383,385,390,391

Millais,Johan Everett 约翰·埃弗雷特·米莱斯/85

Mondrian,Piet Cornelies 蒙德里安/9,201,203,205—209,239,261,262,274,275,298,300,316,317,349

Morgan,William de 威廉·德·摩根/90

Morris,William　威廉·莫里斯/39,40,73,84,87,88,90,93,95,99—101,103,105,107—111,122,124,141,145,168,190,193—195,200,344,347,355,356,358—361,363—366,368,369,371,373,406,417,420,435,446,489,518,522

Moser,Koloman　莫泽/374

Moses,Robert　罗伯特·摩西斯/435

Mulligan,Kevin　凯文·马利根/128

Mumford,Lewis　刘易斯·芒福德/81,109,111,113,344,356,409,412,414,415,417,418,444,446,447,510

# N

Nelson,George　乔治·尼尔森/65,217

Niemeyer,Oscar　奥斯卡·尼迈耶尔/267

Nietzsche,Friedrich Wilhelm　尼采/84,173,175,180,181,259,279,350,433—435

# O

Orwell,George　乔治·奥威尔/456,471

Owen,Robert　罗伯特·欧文/422

Ozenfant,Amédée　阿梅德·奥尚方/200,262,310,326

# P

Paine,Thomas　潘恩/415

Papanek,Victor　维克多·帕帕奈克/53,54,57,61,66,162,163,166—168,318,475,477,513,514,517

Pater,Walter Horatio　瓦尔特·诺拉陶·佩特/87

Paulsson,Gregor　格雷戈尔·保尔森/431

索　引

Paz,Octavio　奥克塔维奥·帕斯/142,149

Pevsner,Nikolaus Bernhard Leon　尼古拉斯·佩夫斯纳/12,35,44,109—111,157,200,358,359,361,363,364,369,371,373

Pierre-Edouard Lemontey　皮埃尔-爱德华·勒蒙泰/98

Pike,Alex　亚历克斯·派克/496

Pisarev,Ivanovich　皮萨列夫/433

Price,Will Lightfoot　威尔·普里斯/40,41,93,373,374

Prior,Edward Schroeder　普瑞尔/371

# R

Ralph Waldo Emerson　爱默生/32,415

Reich,Lilly　莉莉·赖希/272

Ricardo,David　大卫·李嘉图/360

Richardson,Benjamin Ward　本杰明·沃德·理查逊/415

Rietveld,Thomas　里特维尔德/205,349

Rodchenko,Alexsander　亚历山大·罗德琴科/65,394,207,397,401

Rossetti,Dante Gabriel　但丁·伽伯列·罗塞蒂/85,87,88

Rudolph,Paul　保罗·鲁道夫/508

Ruhlmannm,Émile-Jacques　鲁尔曼/190,195

# S

Safdie,Moshe　萨夫迪/142

Salt,Titus　提图斯·萨尔特/422

Scarry,Elaine　伊莱恩·斯卡利/93

Schaukal,Richard　理查德·肖卡/132

Schiller,Johann Christoph Friedrich von　弗里德里希·席勒/100,127,179,180,182

Schoenberg,Arnold　阿诺德·勋伯格/127,128

551

Schrödinger, Erwin　埃尔温·薛定谔/329
Schwitters, Kurt　科特·施维特斯/380
Semper, Gottfried　戈特弗里德·桑佩尔/119,319
Senger, Alexander von　亚历山大·冯·森格尔/352
Shaw, Richard Norman　理查德·诺曼·肖/371
Shepelev, Evgenii　叶夫根尼·舍甫列夫/491
Sim van der Ryn　西姆·凡·德·卢恩/477
Sinclair, May　梅·辛克莱/247
Sir Julian Sorell Huxley　朱利安·赫胥黎/282,334,458,459
Smith, Adam　亚当·斯密/360
Smith, Walter　沃尔特·史密斯/33
Smuts, Jan Christian　让·克里斯蒂安·斯马茨/501
Soleri, Paolo　保罗·索莱里/56,168,481,484—487
Sottsass, Ettore　埃托·索特萨斯/67,224,225
Speer, Albert　阿尔伯特·施佩尔/73,453,455
Spencer, Herbert　赫伯特·斯宾塞/313,317,373
St. Thomas More　托马斯·莫尔/109,344,364,442,444
Stam, Mart　马特·斯塔姆/282
Stephens, George Francis　弗兰克·斯蒂芬斯/374
Stevens, Alfred　阿尔弗雷德·史蒂文斯/305
Stickley, Gustav　古斯塔夫·斯蒂克利/39
Sullivan, Louis Henri　路易斯·亨利·沙利文/36,119,120,138,163,281,316,331,333,334,316
Suppanen, ILkka　伊尔卡·苏帕宁/63

# T

Taine, Hippolyte Adolphe　丹纳/6,8,21,24
Tatlin, Vladimir　弗拉迪米尔·塔特林/398
Tawney, Richard　理查德·托尼/4

Thoreau, Henry David 亨利·大卫·梭罗/32
Thucydides 修昔底德斯/3
Todd, John 约翰·托德/495
Trilling, Lionel 莱昂内尔·屈瑞林/238
Tucker, Preston Thomas 塔克/240

## V

Viollet-le-Duc 维奥莱·勒·杜克/134

## W

Wagner, Otto 奥托·瓦格纳/124, 132
Wagner, Richard 理查德·瓦格纳/173, 259
Watteau, Antoine 安东尼·华托/220
Weber, Max 马克斯·韦伯/3, 4, 6, 8, 9, 11, 13—16, 21, 23, 24, 39, 468, 488
Wells, Herbert George 赫伯特·乔治·威尔斯/462, 522
Whitman, Walt 惠特曼/151, 415
Wolfe, Elsie de 埃尔希·德·沃尔夫/34
Wolfe, Thomas Kennerly 汤姆·沃尔夫/34, 163, 187, 188, 230—232, 234, 237, 259, 291, 349, 350, 352, 355, 367, 368, 374, 378, 421
Wright, Richard 理查德·赖特/151

## Y

Yamasaki, Minoru 山崎实/235
Yeang, Ken 杨经文/496

## Z

Zehrfuss, Bernard　贝尔纳·泽尔菲斯/122
Zetkin, Clara　蔡特金/394